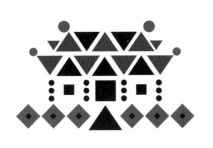

前進國家音樂廳！

臺九線音樂故事

陳俊斌———著

ON THE ROAD
TO THE NATIONAL CONCERT HALL
Highway Nine Musical Stories
Chun-bin Chen

目次

表目錄

圖目錄

譜例目錄

前言

　　上一本書《臺灣原住民音樂的後現代聆聽──媒體文化、詩學／政治學、文化意義》（2013）出版後，我開始著手進行本書的寫作計畫，原本預計三年內完成，結果卻多花了一倍的時間。經過這六、七年，呈現在讀者面前的這本書已經和我最初構想的樣貌相去甚遠。這樣的改變，相當程度地反映了作者這幾年來心境以及研究取徑的轉向。這個轉向，要從 2015 年 2 月 4 日我和馬水龍老師的談話說起。

　　會記得這個日子，和這一天發生的復興航空 235 號班機空難有關。這場空難中，一架原定飛往金門的復興航空班機在臺北市南港區、內湖區和新北市汐止區交界的基隆河墜毀。這一天我正好因為在原住民族文化事業基金會擔任一場審查會的評審委員而到南港，因此印象深刻。然而，真正讓我記得這一天的原因是，在開會之前，我和馬老師的談話。馬老師在這之前和我約了幾次，想和我聊聊，因為我一直抽不出時間，到了學期結束，才和他敲定這一天見面。

　　每一次到馬老師家拜訪，我總是和他從書房俯視著國立臺北藝術大學（北藝大），他也總是不厭其煩地講述學校創立的經過和創校理念，並且評論著學校的現況，這次當然也不例外。我在 1984 年進入當時稱為國立藝術學院的北藝大就讀，從那時候起，常常聽馬老師說這些話。他告訴我，我們前面幾屆校友比較能理解他的想法，因此特別希望我們能夠延續他的理念。這些話我已經聽過無數次，但在這次的談話中感覺到他的語氣比以往更熱切，甚至讓我感到一股壓力。交談中，我突然有感而發地告訴他，在臺灣的大環境和學校的現況等客觀因素下，沒有把握能做什麼，但我會一直努力寫東西，而我會把寫作當成是對老師長

期教誨的報答。他聽了以後，並沒有馬上回應，沉默了一會兒，然後點點頭。每次見面，馬老師總是有很多想法要分享，因此都會持續兩三個小時，但這次因為我還有會要開，在馬老師還沒有暢所欲言的情況下，就離開老師家。沒想到這是我最後一次和他見面，不到三個月後，他就過世了。

　　我們最後一次見面的談話，使我每每在寫作的時候，想起對馬老師的承諾。從大學時期以來，馬老師一直是我心中永遠的導師，他不僅教導我音樂知識與作曲技巧，更以身教的方式指點我為人處世之道，並在我身陷低潮時慷慨伸出援手。他一直努力破除臺灣音樂界的東／西壁壘，並苦口婆心地勸誡學生不要盲目地崇洋媚外。當我告訴馬老師我會用寫作報答他的教誨時，我承諾，在寫作中會延續他這些理念。2016 年，擔任《關渡音樂學刊》第 23 期「馬水龍教授紀念專刊」主編，並為這期專刊寫作〈山海之間：馬水龍教授的音樂之旅〉一文期間，我重新聆聽老師的作品，並整理和他談話的紀錄，對於老師的理念有了更深一層的體會。透過追思和重新檢視，我體會到，老師的創作與教育理念可以用三個字總結：「做自己」。「做自己」並不是標新立異或孤芳自賞，相反地，是從關懷自己身邊的人與自己生活的土地出發，進行自我探索的過程。仔細聆聽馬老師的作品，閱讀他的手稿，可以發現，老師絕對有能力賣弄一些西方前衛手法，寫一些讓人聽不懂的艱深樂曲。然而，他認為，如果這些手法的運用只是一種學舌，而且以聽眾聽不懂沾沾自喜，這種「新」沒有任何意義；相反地，他主張「所謂的新就是你要找到自己」，並且堅持不管作品怎麼新，都要讓聽眾知道作曲者想要表達什麼。

　　當我試圖把「做自己」的理念帶入自己的寫作時，才真正體會到這個觀念說來容易，做起來卻很難。任何認真思考要做自己的人，應該會發現，一個獨立於其他事物的「我」似乎不存在，並沒有一個現成的「自己」等著「我」去做；做自己，其實是一個不斷質問「我是誰」的過程。透過檢視馬老師的創作歷程，我試圖尋找叩問的途徑。我從中領悟到，越想要往自己的內在挖掘，越需要將自己的觸角向外伸得更遠、更廣。馬老師的作品常用到本土素材，這使得有些評論者為他貼上「本土音樂大師」的標籤，然而，這些評論往往忽略了他豐厚的西方作曲素養及對於不同聲音的敏銳感受。我認為，「本土」在馬老師音樂中真正的意義，並不僅止於他對本土素材的運用，更重要是他如何透過音樂連結他生活的

土地，以及共同生活在這片土地上的人。在此，「連結」是一個關鍵詞：各種形式的連結所構成的關係網絡，使得「本土」與「自我」的意象清晰化。透過連結西方與本土，學院與社會大眾，馬老師試圖打開一條探索自我的道路，然而，這些對立範疇之間形成的拉扯與衝擊，也使得他在這條道路上越走越艱辛。

　　在音樂學寫作中實踐馬老師的理念，我思考：如何結合音樂學研究的國際思潮與本土案例，以及如何讓著作具有學術價值而又能讓較廣大的讀者可以理解。這些思考，讓我在寫作過程中花費了相當多時間，也因而塑造了這本書不同於上一本書的面貌與風格。過去也曾經用心思考如何在本土案例的討論中運用西方理論，試探如何在西方理論的框架上進行本土案例的探討，甚至在這個基礎上發展出「本土理論」。在這本書中，我則嘗試模糊化西方理論與本土案例的邊界，讓兩者有更多的對話與呼應。對於這方面嘗試的說明，有興趣的讀者，特別是人文及社會科學領域的研究者，可以參考本書導論與結論中的論述。期盼這些論述對研究者有參考價值，並引發不同學術領域研究者之間的對話。那些不打算花太多時間閱讀這些論述的讀者，可以直接閱讀本書主體的九章，我在這些章節以說故事的方式呈現民族誌材料，希望讓大部分的讀者可以讀懂，並產生共鳴。以這樣的設計呼應馬老師的理念，我理解，目前所做的嘗試離目標還很遠，期盼在本書出版後，能透過讀者們的回應，持續調整我在這條路上探索的步伐。

　　上一本書出版後，原住民讀者們的反應超乎我的預期，他們的回應，也影響了這本書的寫作方向。我對於上一本以及這本專書的定位，都是設定在以學術界讀者為主要對象的專業論著，以音樂與文化的研究為首要考量，然後是在這個框架下以原住民音樂為主題的著作。我無意打著為原住民發聲的旗幟，也不認為自己有資格做為原住民代言人；相反地，為了讓我的著作可以具有較超然的學術角度，我刻意避免讓我的著作帶有為原住民進行宣傳的聯想。這種學術傾向，使得幾位原住民朋友向我抱怨，認為我上一本書太難懂。甫於 2019 年過世的阿美族耆老黃貴潮先生，雖然很高興我在書中提到他，卻認為我的書對原住民缺乏激勵的作用。然而，也有原住民音樂工作者，因為我在書中提到她的親友，而向朋友推薦我的書，更有在學校教書的原住民學者鼓勵學生與親朋好友們讀我的書。不管是批評或肯定，我都很高興知道，原住民朋友們注意到我的著作，而我也樂意和他們有更多互動。本書主體部分以說故事的方式呈現，相當程度上是出自於讓

更多原住民朋友閱讀時可以產生共鳴的想法。

　　如果沒有一些學術單位以及學術界先進與同儕的支持，本書不可能成形。進行這個寫作計畫之初，原本想寫一本關於原住民音樂研究的理論與方法的綜合論述。2013 年，參加臺東大學主辦的一場研討會，以原住民音樂劇《很久沒有敬我了你》為例，發表論文探討原住民音樂的現代性。在此之後，陸續於 Society for Ethnomusicology、International Council for Traditional Music、國立澳洲大學及卑南族研究發展學會等單位主辦的研討中發表一系列相關主題的論文，並在科技部補助下，先後執行【從「唱歌」到唱自己的歌—卑南族南王部落當代歌謠研究】、【黑膠歲月：臺灣原住民音樂黑膠唱片的產製、內容與文化意涵】與【前進國家音樂廳！—臺灣原住民當代音樂展演研究】等研究計畫，本書的架構開始形成。2016 年，我以正在著手進行的寫作計畫申請中央研究院短期訪問研究，並獲得補助，在暑假期間與民族學研究所研究員討論了專書的內容與架構。此時，專書三大部分的架構已經成形，音樂案例則涵蓋多套在國家音樂廳呈現的原住民音樂節目。2018 年，和幾位音樂學同好組成「音樂學的實踐與反思」研究群，在幾次聚會中分享了我進行中的寫作計畫，得到很多寶貴的回饋，尤其是建議我聚焦在《很久沒有敬我了你》這套節目的意見，幫助我形塑出這本書現在的面貌。感謝上述單位與團體，在專書萌芽到成書階段提供的各種形式的贊助與交流機會，以及曾在寫作計畫進行期間提供不同形式支持與回饋的學術界先進與朋友：巴代、呂心純、李奉書、李明晏、明立國、吳紋綾、沈雕龍、林佳儀、胡台麗、黃于真、黃俊銘、黃郁芬、陳文德、許馨文、潘莉敏、劉璧榛、蔡政良、蔡燦煌、魏心怡、Phil Bohlman、Nancy Guy、DJ Hatfield、Vicki Levine、Teri Silvio。

　　對於在書中現身以及沒有現身的原住民長輩和朋友們，我要致上深切的謝意。感謝我的太太娜黎以及南王和寶桑部落的 Pakawyan 家族，尤其是姑媽林清美、二哥林志興、大姨子林娜鈴、小姨子林娜維與舅子林土黃，他們不僅提供我寶貴的資料，協助我母語書寫的校對以及訪談紀錄與圖像資料的整理，更重要的是，對我這位「白浪」女婿的情義相挺。已過世的岳父林仁誠，教導我部落和家族的意義，王功來、吳林玉蘭、何李春花和黃貴潮幾位過世的長輩，透過他們生命史的講述，幫助我理解成長於外來政權轉換年代的原住民族人的心靈世界，透

過此書，我要表達對他們的懷念與感謝。感謝多位接受訪談及提供資料的原住民長輩與朋友們，包括王州美、汪智博、吳花枝、李諭芹、林福妹、阿民・法拉那度、南靜玉、南月桃、翁源賜、孫大山、陸賢文、陳玉英、陳銀英、陳惠琴、陳美花、鄭玉嬌，蔣喜雄等人。

　　感謝王櫻芬、少多宜・篩代、丹耐夫・正若與烏瑪芙・巴剌拉芾賢伄儷、巴蘇亞兄弟（浦忠成、浦忠勇、雅柏甦詠）與浦珍珠、伊誕・巴瓦瓦隆、余錦福、李欣芸、呂鈺秀、吳昊恩、林清財、林維亞、哈尤・尤道、亞榮隆・撒可努、阿仍仍、查勞・巴西瓦里、紀家盈、紀曉君、高淑娟、張四十三、孫大川、孫俊彥、陳宏豪與陳永龍兄弟、陳主惠、陳建年、陳柔錚、曾毓芬、簡文彬、郭玟岑、舒米恩・魯碧、達卡鬧、熊儒賢、趙綺芳、鄭捷任、錢善華、檳榔兄弟、謝世忠、蘇瓦那・恩木伊・奇拉雅善等原住民和非原住民朋友和先進，在我二十年來研究原住民音樂的過程中，通過正式訪談及非正式談話，幫助我思考與探索原住民音樂現代性。感謝我任教的北藝大，提供我穩定的研究與寫作環境，以及師生們在我的教學與研究上給予各種形式的啟發與激勵。本書在出版過程中，受惠於北藝大出版中心及其他行政處室協助甚多，特此致謝。感謝在本書寫作期間擔任我助理的王真、黃郁涵、彭鈺棋、賴憶婕、戴君珈等年輕朋友，協助我聽寫、整理訪談紀錄與文字校對。匿名審查本書初稿和本人先前發表之期刊論文的委員們，詳細地審閱書稿並給予寶貴意見，也在此敬表感謝。對於曾經幫助我而在名單中被遺漏的朋友和先進，在此表達誠摯的歉意以及謝意。

　　最感謝的還是馬水龍老師，謹以此書獻給他——我永遠的導師。

導論

　　「原住民音樂與現代性」[1]是我長期以來關注的研究主題，近十多年來，我的著作多聚焦於此。在 2007-2013 年間，我主要關注媒體文化，以 1960-80 年代黑膠唱片時期以及 1980 年代以後卡帶時期的原住民音樂出版品為例，討論和「再現」有關的議題，研究成果集結於《臺灣原住民音樂的後現代聆聽—媒體文化、詩學／政治學、文化意義》（陳俊斌 2013）。近來年則把關注焦點轉移到「展演」[2]（performance），著重在展演和文化意義的探討，這樣的轉折，始於我以原住民「電影・音樂・劇」《很久沒有敬我了你》（以下簡稱《很久》）[3]為對象的系列研究。

　　在國家音樂廳呈現的原住民音樂劇《很久》是一個看似矛盾的組合，將常被附加上「偏遠、異文化、能歌善舞」等刻板印象的部落和具有國家象徵的音樂殿堂「國家音樂廳」結合在一起。類似《很久》這樣的音樂製作，提供研究者

[1]　我刻意區分「原住民」和「原住民族」兩個詞，「前者指涉的是一個社會群體，而後者則是多個政治／法律／文化實體的集合」（陳俊斌 2013: 13），並在研究中使用「原住民」一詞而非「原住民族」。

[2]　在本書中，我會使用「展演」及「表演」兩個詞指稱 performance，並把兩者視為可互相替換的同義詞。

[3]　這部音樂舞臺劇在 2010 年 2 月 26-28 日在國家音樂廳首演，同年，分別於 11 月 19-20 日在臺東藝文中心演藝廳及 12 月 17 日在香港演藝學院演出，隔年（2011 年）則於 3 月 5-6 日於高雄市立美術館及 10 月 1-2 日於兩廳院廣場進行戶外演出。2018 年 11 月 24-25 日，以《真的，很久沒有敬我了你》為標題，並略做刪減調整，於高雄衛武營戶外劇場演出。此外，角頭唱片在 2015 年推出《很久沒有敬我了你》電影，雖然電影以這個舞臺製作為本，但電影和舞臺劇的呈現有極大的差異，本書只討論在國家音樂廳表演的音樂舞臺劇版本，不涉及其同名電影。

很好的案例，用以探討多組相關連卻又看似彼此衝突的元素（例如：「現代性與原住民性」、「原住民音樂與西方音樂」、「部落與國家」）如何藉由展演而接合。2013 年，我參加臺東大學主辦的「後殖民論述與多元文化的表徵學術研討會」，發表標題為〈「唱歌」之後：當代原住民音樂的建制化與客體化〉的論文，開始將這部音樂劇做為研究對象。2015-2016 年，先後以這個研究主題，發表兩篇英文研討會論文及一場專題演講。[4] 隨後發表〈從「唱歌」到「唱自己的歌」——《很久沒有敬我了你》中現代性與原住民性的接合〉期刊論文（陳俊斌 2016: 1-49），以及〈一部音樂舞臺劇之後的沉思：關於當代原住民音樂研究〉（陳俊斌 2018a: 137-173），[5] 較有系統地陳述這個系列的研究成果，聚焦於「展演」、「文化意義」和「接合」等相關議題的討論。

　　寫作〈從「唱歌」到「唱自己的歌」〉一文，使我興起撰寫本書的念頭。在這篇期刊論文中，我借用 Stuart Hall「接合」觀念，討論《很久》一劇中不同元素的接合，並凸顯「現代性」和「原住民性」兩個面向接合的討論，同時，主張「展演」是這些元素接合的主要機制。撰寫這篇文章的過程中，我體認到，有關展演及現代性等議題牽涉極廣，很難在一篇期刊論文的有限篇幅中論述清楚。因此，在科技部專題研究計畫補助下，[6] 我以出現在國家兩廳院的臺灣原住民音樂節目做為研究對象，對相關議題進行較系統的探討，並開始規劃將《很久》研究做為基礎，寫作一本專書以討論相關議題。

　　考慮以原住民當代音樂展演做為研究對象，和我的教學研究經驗有關。從教學方面而言，我在任教的國立臺北藝術大學經常開設原住民音樂相關課程，發現雖然現在的學生在學校有比較多接觸到原住民資訊的機會，他們對原住民音樂的

[4]　包括在澳洲國立大學（The Australian National University）「南望：臺灣研討會」（Taiwan: The View from the South）（2015）發表的 "After 'Shoka': The Institutionalization and Objectification of Contemporary Taiwanese Aboriginal Music"，在美國德州 Austin 第 60 屆民族音樂學年會（the 60th Annual Meeting of the Society for Ethnomusicology）上發表的 "From 'Singing School Songs' to 'Singing Our Songs': Modernity and Aboriginality in a Taiwanese Aboriginal Musical"（2015），以及在中央研究院民族學研究所發表的〈從「唱歌」到「唱自己的歌」：談當代臺灣原住民音樂的客體化、建制化與混雜性〉專題演講（2016）。

[5]　本書導論建立在這兩篇期刊論文基礎上，並有部分文字引自這兩篇文章。

[6]　計畫名稱：【前進國家音樂廳！—臺灣原住民當代音樂表演研究】，計畫編號：MOST-106-2410-H-119-002-MY2。

認識仍然止於一些刻板印象，對原住民音樂的興趣仍然偏低。音樂學研究所的學生，選擇原住民音樂做為研究主題者仍占少數，在和他們討論後，發現他們大部分仍然視原住民音樂為一個陌生遙遠的領域，甚至有些學生抱持著西方音樂是高等音樂，原住民音樂是原始音樂的想法。有鑑於此，我希望藉著討論原住民音樂這類被刻板化的音樂，在被視為國家象徵與西方古典音樂殿堂中的呈現，打破音樂範疇「高—低」二元的迷思。在研究方面，我觀察到，一般社會大眾其實有很多機會在都會區接觸原住民音樂展演：不管是國家兩廳院，或都市中的小型展演場所或花博等開放空間，經常有原住民音樂的表演。可以說，對一般社會大眾而言，日常生活中和原住民音樂相遇的經驗，可能比較常發生在上述的展演場所而不是在部落。然而，有關在部落以外的場域呈現的原住民音樂一直缺乏較有系統的研究，從「展演」的角度探討原住民音樂的論述也極少，因而我希望透過我的研究引發學術界及一般社會大眾對原住民音樂展演的關注。

　　在這本書中，以國家音樂廳及臺灣原住民音樂這樣具有強烈對比性的組合作為研究對象，結合民族誌書寫、音樂學分析方法及文化研究取徑，探討當代臺灣原住民音樂的不同面向。以社會大眾較容易接觸的原住民音樂展演為研究主題，我希望拉近讀者和原住民之間想像中的地理與文化的距離。我想要提供的不僅止於有關原住民音樂的資訊，而更希望藉著分享我和原住民朋友共同生活及參與音樂活動的經驗，讓讀者對於原住民音樂有感同身受的理解。藉著對原住民當代音樂的觀察以及對「展演」、「文化意義」和「接合」等相關議題的討論，我希望結合音樂學和其他社會人文學科的理論與方法，並從而促進這兩個學術領域的對話。由於有關《很久》的研究觸發了本書的寫作，在接下來的敘述中，我將從接觸《很久》的經驗談起，而後提出探討原住民當代音樂相關議題的理論框架與研究方法，以及簡述本書的章節架構。

從《很久》經驗談起

　　《很久》是 2010 年臺灣國際藝術節的節目之一，也是國家兩廳院「旗艦計畫」製作，由簡文彬指揮國家交響樂團演奏，陳建年、紀曉君、紀家盈、吳昊恩

及「南王姊妹花」等南王部落卑南族人擔任主要演員及演唱者。我最初知道這部音樂劇時，並沒有打算把它當作一個學術研究的課題。因為劇中大部分的原住民表演者是我所熟悉的南王部落族人，再加上我的岳父來自南王部落 Pakawyan（把高揚）家族，使得我一開始只是把《很久》的演出視為我的原住民親戚及友人參與的一件大事。

2010 年 2 月底的某一天，岳父突然打電話給我和太太，說他要來和我們住一個晚上。原來，他從臺東上臺北，到國家音樂廳，參加《很久》音樂劇第三場演出後在廣場舉行的大會舞，和南王部落族人一起帶領觀眾跳舞。回臺東前，他想看看我們夫妻住的地方，所以演出完就搭火車到臺南找我們。我那時候在臺南藝術大學任教，雖然知道有這個演出，但因為學期剛開始，抽不出時間上臺北觀看。2010 年 11 月，這部音樂劇在臺東公演時，一些臺東的親友都出席了，但我也沒能到場觀賞。直到 2011 年 3 月，《很久》在高雄市立美術館草地上演出時，我和太太終於在現場欣賞這部音樂劇。

我接觸《很久》的經驗雖然微不足道，卻引發我對於研究者的立足點和研究取徑等問題的思考，而這些思考不僅和當代情境下的原住民音樂經驗有關，也涉及音樂、人以及空間等更宏觀的層面。我注意到，岳父和我們夫妻雖以不同方式和《很久》這部音樂劇產生關連，我們接觸這部音樂劇的動機卻是相近的，也就是說，我們都是因為劇中的演出者而關注這個節目。岳父會參與《很久》大會舞，並不是因為音樂劇的劇情或哪一些特定的樂曲吸引他，而是因為部落族人邀他一起參加；我和太太對於是否觀看這個節目，也不是依據劇情內容或其中的樂曲而做決定，而是因為表演者中有我們認識的族人。岳父、太太和我，對於參加《很久》的表演或到現場欣賞都認為是理所當然的，只因為這部音樂劇和我們認識的族人有關。只因為表演者和觀眾之間有人際關係的連結而參加音樂活動，看來似乎沒有什麼值得討論之處。然而，如果我們注意到，在大部分臺灣學者有關音樂表演的論述中，對於音樂意義的討論幾乎都以樂曲作為分析的文本，很少對表演者之間以及表演者和觀眾間的關係投以關注；那麼，我們可以發現，透過實際音樂行為而產生的意義，和相關學術論述中所強調的音樂本身固有意義，兩者之間存在著落差。

我的《很久》經驗，也引發我對於原住民音樂現代性及其當代情境的思考。

我和部落親友在不同時間、不同地點參與《很久》表演這個事件，透過事後我們分享參加這個事件的回憶，形成了我們共同的經驗。相較於我們每年一起參加大獵祭和小米除草完工祭等例行傳統活動，在同時同地透過歌聲、舞步及其他活動的協作，即時體會彼此的連結，是相當不同的經驗。參加大獵祭或小米除草完工祭時，部落空間和特定時間的結合，是這些歲時祭儀文化意義產生的基礎。然而，我們在異時異地接觸《很久》的過程中，對於時空關係有不同的體驗，可以說，那種在歲時祭儀中時間和空間緊密相連的關係，在此體驗中分解崩離，而這正是一種現代性現象。[7]

　　岳父到臺北參加《很久》的演出，以及我和太太到高雄看《很久》，這兩個發生在部落外而和原住民音樂有關的事件，也讓我留意日常生活中聆聽原住民音樂的經驗。我注意到，我大部分聽原住民音樂的時候是在部落外，或許在臺北家中透過電腦聽原住民音樂工作者的專輯，或許是在不同的展演場合聽這些音樂工作者的表演。這些專輯或現場的表演，內容通常是參雜了原住民元素的流行音樂。因為在臺北工作的關係，我在部落中聽原住民音樂的時間反而較少，除了每年的大獵祭和小米除草完工祭會聽到的古調外，大概就是連假回到臺東參加聚會時，家族及朋友的歌唱，而他們在這些聚會中唱的歌包羅萬象，除了原住民歌曲外，還有當下流行的國臺語歌曲、懷舊的校園民歌甚至是日本老歌。這樣的音樂經驗，和黑澤隆朝等日本學者以及許常惠等臺灣學者在他們著作中對於原住民音樂的描述有明顯的差異。

　　自己接觸原住民音樂的經驗和前輩學者對原住民音樂描述之間的差異，促使我省思當代情境下的原住民音樂研究。在〈一部音樂舞臺劇之後的沉思〉一文中，我從「臺灣原住民音樂研究的發展歷程」、「國際學術思潮」以及「當代原住民音樂景觀」三個面向切入，討論如何面對原住民音樂變遷及採用什麼研究取徑等議題。我指出，從黑澤等日本學者的年代到現在，國際學術思潮及在地原住民社會文化這兩個方面，變化都相當大，因此主張，研究者應該在前輩學者研究的基礎上，發展出新的理論與方法，以因應這些變化。原住民音樂研究在臺灣高等教育中建制化的歷史約三十多年，接受音樂學訓練的研究者寫作的原住民音樂論

[7]　有關現代性、時間與空間關係的討論可參閱 Giddens 1990: 17-21 及 Bohlman 1988: 123。

著，基本上還是遵循黑澤及許常惠等學者的研究模式，以錄音、採譜及條列式分析為主（王櫻芬 2000: 96）。這種學術傳統使得學界與社會大眾對於原住民音樂研究的認知，長期以來局限於「到原住民部落進行錄音，採集傳統音樂」。這些研究方法，在民族音樂學形成的階段就被廣泛使用，對於這個學門的奠定有著不可磨滅的貢獻，然而，自從 ethnomusicology 這個名詞在 1950 年代被提出並受到學界接受後，民族音樂學此一學科的定義、範疇、觀點及研究方法，就一直不斷地變動，我們是否可以參考比較新的民族音樂學理論與方法，應用在當代原住民音樂研究上呢？關於這個問題，我在〈一部音樂舞臺劇之後的沉思〉一文中建議，國際民族音樂學者，對於「變化與延續」（change and continuity）、「過程與展成」（process and product）、「經驗與解釋」（experience and explanation）及「民族誌」（ethnography）等面向的探索，或許值得研究原住民音樂的臺灣學者借鏡。

　　上述幾個面向涉及的議題可以被含納在成兩個大的概念範疇之內：「關係性研究」與「書寫音樂文化」，而本書的理論架構即建立在這兩個支柱上。我稍後將說明本書的理論架構，而在此之前，我先說明「臺 9 線」這個書中會一再出現的名詞，藉此勾勒出本書描繪的音樂景觀輪廓。

關於「臺 9 線」

　　本書以「臺 9 線音樂故事」為副標題，用以凸顯臺 9 線公路在本書所討論的案例中扮演的重要連結角色。最顯而易見是空間性的連結——上演《很久》這部電影音樂劇的國家音樂廳和劇中故事發生地卑南族南王部落，座落在臺 9 線的南北兩端。臺 9 線不只在空間上實質地連接本書將提到的兩個重要的表演事件發生地，它也在隱喻的層面上，連接了不同組看似互相矛盾又彼此互補的關係。

　　曾經是臺灣最長公路的臺 9 線，是臺灣東部最重要的縱貫幹道。這條原本長達五百公里的公路，經過多次截彎取直改建後，目前全長為 454 公里，退居於臺一線之後，成為臺灣第二長公路。它的起點位於臺北政經樞紐，沿線分為「北宜公路」、「宜蘭縣路段」、「北迴路段」、「蘇花公路」、「花東縱谷公路」及「南迴公路」等路段，在花東縱谷段穿越花蓮、臺東兩縣精華地段，而在南迴公路段穿

過中央山脈尾端進入屏東縣，連接西部幹道臺一線（余風 2014:139-143）。通過花東兩地的臺9線段，在1930年代日本統治時期完成，例如，蘇花公路於1931年，花東縱谷段於1933年，南迴公路於1939年（朱恪濬 2105: 21）。

臺9線不只連接國家音樂廳與南王部落，連接臺灣政經樞紐與「後山」，也連接了卑南族各部落。卑南族所謂的「八社十部落」（知本、建和、利嘉、泰安、下賓朗、阿里擺、初鹿、龍過脈、南王、寶桑）幾乎都鄰近臺9線，而如果對照花東縱谷段施工和卑南族各部落遷移到現址的時間，我們可以發現這個空間關係並非巧合。在這十個部落中，建和、利嘉、泰安、阿里擺、初鹿、南王等部落都是在1928-1930年間，在日本政府主導下，由部落舊址遷居到現在的位置（陳文德 2001: 124, 134-135, 145, 165, 173, 196-197），而花東縱谷公路則是在1930年開始動工，在清代舊道的基礎上拓寬改建（孟祥瀚 2001: 107）。部落的遷建和公路的修築，顯然都是為了日本人「行政及管理的方便」（陳文德 2001: 165）。再看看幾個在1930年代左右新建的卑南族部落，例如南王、利嘉和初鹿部落，有著棋盤式的街道格局，並有派出所扼守交通咽喉，日本政府藉著現代化建設，把曾經稱霸臺東平原的卑南族納入國家統治的意圖更為明顯。陳文德指出，日本政府在貫穿南王部落的臺9線幹道兩旁設置了「由日本殖民政府派出或與之密切關連的機構」（陳文德 2001: 198），以遂行政府對於這個新形成的原住民社區的治理以及現代化方案。可以說，從1929年卑南族人在南王部落定居開始，這條幹道便是一條連接部落內外的主神經。透過這條神經，國家可以指揮及控制這個部落，部落也透過這條神經，感知外面的世界。

現在，南王部落族人要到外縣市，除了臺9線公路外，還有鐵路及飛機等選項，可是南王部落族人對於臺9線的情感，似乎是其他交通選項無法的取代的。當我和幾位南王的朋友提到，我正在寫一本有關「臺9線音樂故事」的書，他們馬上表示，這樣的標題很能引起他們的共鳴。我想，如果我選了一個類似《北迴線音樂故事》或《松山臺東線音樂故事》，他們可能不會有太大反應。南王部落族人對於臺9線有這樣的情感，應該是每天看到周遭臺9線的道路指標，已經成為他們日常經驗的一部分，而且，1930年代至今，很多部落活動都是在部落中的臺9線段兩側舉行，臺9線很容易讓他們聯想到有關個人的或部落的記憶。

1930年代，也是南王部落當代音樂開始發展的年代，從那個時候開始，直

到現在，南王當代音樂的發展過程，一直和外來的影響息息相關。1933 年，臺
9 線花東縱谷段完工的那年，陸森寶從臺南師範演習科畢業，回到臺東任教，開
始利用在學校習得的西方音樂知識與技巧，蒐集原住民歌謠，成為他日後創作族
語歌曲的泉源，我們或許可以把這個時間點視為南王部落當代音樂發展的起點。
日治時期的學校教育和青年團制度，國民政府時期的山地平地化政策和勞軍表演
召募等國家力量的介入，改變了部落的生態和族人的生活，當時產生的部落音樂
是這些外力影響下的產物，而部落族人也透過音樂作品和音樂活動回應這些外來
的影響。經過 1960 年代臺灣經濟起飛、1970 年代現代民歌運動和 1980 年代社
會運動風潮，臺灣社會開始走向富庶與多元開放，部落和臺灣社會的連結也更加
緊密。一方面，越來越多部落年輕人到都市工作或就學，另一方面，受到美國民
歌復興運動影響的「校園民歌」透過收音機或錄放音機傳入部落，這類歌曲提供
陳建年這一代臺灣人（包括部落族人和部落外其他族群）共同的音樂語彙。現
代民歌運動激發了臺灣流行音樂產業的勃興，很多 1970 年代參與民歌運動的音
樂工作者後來成為著名的音樂製作人或創作者。然而，在歷經 1990 年代原住民
意識抬頭及多元文化觀點的提倡，並在 1996 年亞特蘭大奧運宣傳片音樂挪用郭
英男歌聲事件的觸發下，民歌運動為南王部落帶來的音樂能量才在 1990 年末爆
發。陳建年在 2000 年贏得金曲獎最佳國語男演唱人獎，可以說是前述因素相互
作用下的結果，而他的獲獎鼓勵了南王部落族人和其他部落的原住民投入音樂產
業。[8] 陳建年音樂中的現代民歌色彩勾起社會大眾對民歌運動的回憶，而他為族
語歌詞譜寫的音樂，以及在表演中詮釋的古調和陸森寶歌曲，往往成為吸引聽眾
的亮點。這種市場反應，鼓勵了陳建年和其他原住民音樂工作者，回頭從他們的
傳統中尋找創新的素材。另一方面，從 1990 年代開始，非原住民音樂工作者運
用原住民素材進行創作，在流行音樂（例如：新寶島康樂隊的〈歡聚歌〉）或嚴
肅音樂界（例如：錢南章的〈馬蘭姑娘〉），都越來越常見。近二十年來，由於
原住民積極投入音樂產業，以及非原住民音樂工作者借用原住民音樂素材，在
臺灣的音樂景觀中，出現了跨越族群邊界的「交叉授粉」（cross pollination）現

[8]　雖然在 1990 年代之前，已經有原住民錄製過黑膠唱片和卡帶，但這些產品的流通範圍小，
　　大部分參與錄製的原住民在自己的部落以外幾乎不為人知；相反地，1990 年代後一些原住
　　民歌手，在原住民與非原住民社會都享有名氣。

象。《很久》中異質元素的接合，似乎相當程度地反映了這個現象。

　　臺9線雖然連結了國家音樂廳和南王部落，在《很久》這個製作推出之前，很少人會把這兩者聯想在一起。提起國家音樂廳，一般人可能馬上想起西方古典音樂和國內外知名的音樂家，以及聆聽這些音樂時的種種禮儀規範，而音樂廳的宮殿式外觀，展現出國家級的氣派，令觀者肅然起敬。這些形象，都讓人難以將國家音樂廳和原住民部落連結在一起。然而，在這些莊嚴的外表背後，國家音樂廳的營運歷經不同時期的改變，走過強人崇拜和民主抗爭的年代，近十多年來音樂廳的領導階層極力思考如何讓這個表演場地更親民、更開放、更多在地連結，在這樣的轉變下，才形成有利於《很久》在國家音樂廳表演的條件。從這個角度來看，連結了南王部落和國家音樂廳的《很久》，是臺灣當代社會轉變的一個縮影。

　　概略認識臺9線兩端的國家音樂廳和南王部落的歷史，可以幫助我們了解，《很久》劇中單純的劇情背後，其實牽涉複雜的文化意義，而意圖解讀這些意義，只著重在劇情以及音樂內容的分析是不夠的。我主張，我們應該更進一步了解音樂劇中，「展演」這個連接各種不同元素的機制如何運作，以及在國家音樂廳舞臺上呈現的原住民樂舞，又如何在部落空間中形成與呈現。在《很久》這樣一個接合了異質元素的製作中，展演不僅是不同音樂意念體現的場域，也是一種牽涉不同族群的社會行為，從這兩方面探索《很久》中各種元素如何展現以及接合，我們必須在臺9線兩端來回的審視。關於「展演」，我們應該思考：表演者如何克服部落和音樂廳的距離？原住民表演者和非原住民表演者如何合作？原住民歌曲如何和非原住民樂器結合？原住民表演者可以把部落中的表演方式直接搬到舞臺上嗎？舞臺上的表演和部落中的表演有何不同？對於接合異質元素的表演所涉及的文化意義，我們可以思考：接合原住民音樂和非原住民音樂元素的展演，對原住民文化的影響是正面或負面？原住民和非原住民表演者在合作時，所呈現的權力關係為何？表演者和觀眾對於這類混雜的表演有何不同看法？一首原住民歌曲由原住民和非原住民音樂家共同演出，是否會產生新的文化意義？一首原住民歌曲在部落演出和在部落外的舞臺演出，文化意義是否相同？我將在「關係性研究」以及「書寫音樂文化」的兩個理論框架下，討論這些問題以及陳述我對這些議題的想法。

關係性研究（Relationality Study）

　　「關係性研究」探索如何連結不同的關係模式，本書提出之關係性研究取徑，由〈一部音樂舞臺劇之後的沉思〉一文中對於「變化與延續」、「過程與展成」和「經驗與解釋」等面向的討論發展而來。在這篇文章中，我延續〈從「唱歌」到「唱自己的歌」〉中有關「接合」以及「展演」兩個觀念的討論，做為我發展「關係性研究」框架的基礎。我在本書中更借用 Christopher Small 的 musicking（樂動）理論、James Clifford 有關 indigenous presence（présence indigene，原民現身）的理論框架、Beverly Diamond 的 alliance studies（聯盟研究）理論以及 Byron Dueck 有關 public spaces（公共空間）和 musical intimacies（音樂親近性）[9]以及 indigenous imaginaries（原民想像）的討論，擴充「關係性研究」的論述結構。

　　音樂的「關係性研究」，不同於視「音樂」為邊界分明、靜止不變的實體的研究取徑；透過採用關係性研究觀點，我企圖探索研究臺灣原住民音樂的一個新方向。「關係性研究」和沿襲自黑澤隆朝與許常惠等前輩的研究模式最大的不同之處，在於將研究重心從「有關 what 的討論」轉移到「有關 how 的討論」。這些前輩學者的研究方法受到「比較音樂學」（comparative musicology）、「音樂民俗學」（musical folklore）和早期民族音樂學等思潮影響，著重在辨認與解釋「這是什麼音樂」。Jeff Titon 指出，解釋性的研究工作傾向於將音樂視為某種可辨識的物件（object），透過分析尋求普同性的法則，研究者意圖對研究對象進行預測和控制（Titon 1997: 89）。相對地，「關係性研究」著重「理解」的面向，關切「人類如何製造音樂」以及「人類如何體驗音樂」等議題。Titon 認為，理解性的研究工作的重心是人，偏重詮釋（interpretation）和經驗（experience），而非分析和法則（ibid.）。另外，對於臺灣原住民音樂，前輩學者們採取類似早期民族音樂學者的態度，如同 Bruno Nettl 指出，早期民族音樂學者傾向於相信，他們研究的非西方音樂是某種不會改變的東西，或者只有在偶然的、例外的、受外界

[9]　Dueck 所指的親近性並非等同於「隱私、愛戀或溫柔的親密關係」，而是關於「已知和可知者之間的參與介入」（Dueck 2013: 7）。

汙染的情況下才會改變（Nettl 2005: 272）。1980 年代以後，民族音樂學者在音樂文化的討論上，逐漸轉向對於「過程」與「關係」等動態面向的關注。Nettl 指出，在民族主義、世界主義及全球化推波助瀾下，原本被認為涇渭分明的族群、國族、階級、全球區域與音樂階層（民俗、古典與流行）之間以人類史上前所未有的速度進行音樂交互作用，而印刷媒體和影音媒體既加速這個過程，同時也為這些過程留下紀錄（2005: 284-285, 442）。在此情況下，這些文化過程，成為民族音樂學者試圖了解的課題。Nettl 也提到，都市民族音樂學的發展也促使民族音樂學者重視變化的研究。都市音樂生活的異質性本質，使得都市音樂學的研究不同於以社區或部落為中心的傳統式研究，而強調一個群體內不同音樂之間的關係、鄰近民族群體的音樂之間的關係、以及離散族群和原鄉音樂的關係（2005: 286）。1980 年代以來探討變化議題的音樂學研究，正如 Nettl 所言，涉及全球性政治與經濟運動、媒體與都市化，這些因素造成的影響在臺灣原住民當代社會中也明顯可見，然而，它們對於原住民音樂發展造成的影響在臺灣學界並沒有得到應有的重視。

　　「關係」（relationship）一直是民族音樂學研究關切的議題。Alan Merriam 在 1960 年代倡導民族音樂學是有關「music in culture」的研究，後來更提出「music as culture」的觀點，強調音樂與文化關聯性的探究，在他的影響之下，民族音樂學者的研究中都少不了對於音樂和文化的關係性討論，然而，很多民族音樂學文獻的討論建立在相應性理論（homology）的框架上，預設了音樂必然「反映」（reflect）或「代表」（represent）製造出這些聲音的人群的立場（Frith 2008: 293），大部分關於「原真性」（authenticity）和「傳統」的爭辯，也建立在這樣的基礎上。Richard Middleton 主張以接合（articulation）理論運用在音樂與社會關係與文化的分析。他指出，「接合」觀點來自於 Antonio Gramsci 的論述，Stuart Hall 加以擴充，他則接續這個脈絡。他認為，接合理論確認文化場域的複雜性，對於音樂（形式與實作）和社會（階級利益與社會結構）之間關係的考慮，提供一個遠比一些民族音樂學者提出的相應性理論更為精細的方法，而這些相應性理論經常導致某種化約論（1990: 9-10）。相對地，接合理論為文化和意識型態元素維持一個「相對自主性」（relative autonomy），但「同時也堅持那些實際上是被建構出來的組合模式確實能夠在社會經濟形構深層、客觀的模式中發揮

中介的作用，而這樣的中介性發生於抗爭中：這些階級爭取將文化系統的構成物以特定的方式接合在一起，以便他們可以依據在生產的主要模式下因階級地位與利益而定的原則或成套的價值而被組織」（1990: 9）。簡而言之，Middleton 的論述強調，音樂和社會的關係並非自然形成，而他認為接合理論有助於理解這些關係形成的過程。

　　在〈從「唱歌」到「唱自己的歌」〉中，接續黃俊銘用 Stuart Hall 的「接合」（articulation）觀點對《很久》進行的討論（黃俊銘 2010a: 154-175），我運用接合的觀點討論表演，並用以分析展演的文化意義。根據 Hall 的說法，在接合研究中「連結不同面貌的機制」應該被顯示（Hall 1980: 325），並且說明不同的物件是在什麼樣的情況下被連結（Grossberg ed. 1996: 141），我主張將「表演」做為一個「連結不同面貌的機制」（陳俊斌 2016: 25-26）。透過這個機制的揭示，我說明《很久》的表演如何連結原住民音樂與西方古典音樂、南王部落歌者與國家交響樂團、部落與舞臺，並進一步探討卑南族表演者如何在表演中表現自我形象及傳達族群意識。

　　透過對《很久》表演面向的討論，我將音樂視為一個包含創作、呈現和談論的動態形式，探索其意義的產製方式。有關表演的討論，Nicholas Cook 等歐美學者有深入的討論（例如 Cook 2007, 2013; Cook and Pettengill 2013）。Cook 指出，發展於 19 世紀的音樂學慣於將表演視為一個文本的複製，然而當代表演研究的典型則是強調「意義透過表演的行為而建構，且廣泛地透過表演者之間或表演者與觀眾之間的協商行為而建構」（2003: 204-205）。我在本書案例的討論中，並沒有採用 Cook 的表演分析模式，但在有關意義的討論中，接受他「意義透過表演的行為而建構」的觀點。

　　黃俊銘有關「過程與展成」的討論，也有助於思考「表演」在意義產製上扮演的角色。黃俊銘曾指出，「音樂的實作從來不是固定的展成（product），而是一連串文化與社會嵌入的過程（process）」（2010a：175）。歷史音樂學以「作品」為重心的研究取徑，著重的是黃俊銘所稱的「展成」；研究者通常認為，作曲家創作的音樂，其意義已經內含在作品本身，表演者只是傳遞作曲者的意念，因此，要了解音樂的意義，研究者只要了解作曲者意圖在作品中表現什麼即可。西方音樂學奠基於古典音樂大師作品的研究，所發展出的研究方法，不僅被應用

在西方歷史音樂學，對於研究非西方音樂的民族音樂學也有重大影響。例如，臺灣民族音樂學者在研究原住民音樂時，傾向以旋律和歌詞的譯寫作為研究的基礎，忽略了依據事先寫好的樂譜表演並非原住民音樂呈現的主要方式。原住民傳統音樂主要透過口耳相傳，在表演的當下，常因參與者以及情境的不同，而呈現不同的面貌；即便在原住民當代音樂的表演中，表演者通常依據預先創作的樂譜呈現，仍會因應場合以及參與者的改變而以不同樂器組合、音樂風格或樂曲組合形式表演。整體而言，不管在傳統或當代原住民音樂中，意義的產生，都是維繫在特定場域下所有參與者、演出內容之間形成的關係網絡，而非固定不變地存在於被視為「原創文本」的樂曲中。因此，「表演」應被視為原住民音樂研究的重心，而非「作品」。把研究重心從「作品」轉移到「表演」，從「展成」轉移到「過程」，或許有助於發展出更適用於原住民音樂研究的理論與方法。

　　目前有關臺灣原住民當代音樂展演的音樂學著作非常少，反而是音樂學門以外的著作較多關於原住民音樂展演的研究，其中，胡台麗、謝世忠和黃俊銘的著作特別引起我注意。胡台麗《文化展演與臺灣原住民》一書集結幾篇有關原舞者展演賽夏、排灣及卑南族樂舞的文章，著重在部落田野到舞臺展演之間轉換的探討（2003: 423-559）。謝世忠的《族群人類學的宏觀探索：臺灣原住民論集》中也有幾篇和原住民樂舞展演有關的論文，以泰雅族及邵族等對內及對外演出的例子，討論認同、觀光及國家操控等議題（2004: 99-253）。謝世忠提出「內演」與「外演」的觀念，區分不同形式的原住民表演。他將「內演」定義為一種為族群內部成員所做的呈現，「外演」則是為遊客（謝世忠 2004: 194）。以邵族豐年節慶為例，他指出，原住民表演形式除了有為不同觀眾而形成的「內外分演」，也有同時為不同觀眾表演的「內外交演」，甚至會有外者闖入而造成「難演」的情形（ibid.: 205-210, 212-213）。謝世忠和民族音樂學家 Thomas Turino 對於表演的論述模式可以結合，用以分析部落及舞臺的原住民當代音樂表演。Turino 以「藝術家和觀眾區隔」（artist-audience distinctions）的有無，定義「參與式的表演」和「呈現式的表演」：在參與式的表演中並沒有藝術家和觀眾的區隔，只有參與者和潛在的參與者扮演不同的角色，相反地，在呈現式的表演中，做為藝術家的一群人為觀眾這群不參與表演的人準備並提供音樂（Turino 2008: 26）。結合兩人的理論框架，用以分析不同形式的原住民表演，將有助於瞭解表演如何做為社會

行為。胡台麗和謝世忠雖然都探討當代情境下原住民樂舞的展演，他們著重的演出主題強調「傳統」或「新傳統」。相較之下，黃俊銘《音樂的文化，政治與表演》一書雖非有關原住民音樂的專論，他在書中以接合觀點討論《很久》一劇，則著重當代創作，和本研究關切的主題相符，我在本書中將回應他提出的一些觀點。

　　Christopher Small 提出的 musicking（樂動）理論，[10] 對於表演的討論，相當具有啟發性，這個理論框架不僅和「表演」有關，也與「接合」理論有重合之處。Small 創造 musicking 這個詞，將 music 視為動詞，而非名詞，他認為，我們習稱的「音樂」不是一個獨立存在的物體，而和行動、事件有關，在這些行動與事件中各種關係（relationships）的總和，構成音樂意義的基礎（1998: 9-14）。他將做為動詞的 music，定義如下：「樂動（to music）是在一個音樂表演中以任何身分參與其中，不管是表演、聆聽、彩排、練習、為表演提供材料（也就是作曲）或舞動」（1998: 9）。透過 musicking 這個詞的提倡，他質疑傳統音樂學者將音樂作品等同為音樂的立場，認為在這個立場上，提出「音樂的意義是什麼？」及「音樂在人類生活的功能為何？」實際上是錯誤的問題（1998: 2），因為音樂的意義不存在於具象的實體中，而是在音樂相關的活動中產生（1998: 8）。

　　Small 把作曲、練習、排練、表演及聆聽視為 musicking 這樣一個人類活動的所有面向，而不認為它們是各自獨立的過程（1998: 9-10），這個主張和我將原住民當代音樂表演做為一個「連結不同面貌的機制」看法有相同之處。當代原住民音樂在國家音樂廳的表演，涉及西方古典音樂和原住民音樂的接合以及原住民性與現代性等「相異、區辨性的物件」的接合，這些看似互異、衝突的元素構成音樂事件的整體。當我們意圖了解這個當代原住民的 musicking 時，不能把個別元素及物件的意義視為整體的意義，也不能把它們視為在表演中各自獨立的單位，正如 Small 提醒我們，音樂事件的意義是在它做為一個整體的情況下產生的（1998: 10）。Small 進一步提到，音樂表演是一群人的相遇（encounter），以特定的聲音組織方式做為媒介，這種相遇發生在實體環境和社會環境下，[11] 而這些環

[10]　Musicking 這個詞很難以中文表示，在此暫譯為「樂動」表示「樂」這個字是動詞的意思。

[11]　在我有關原住民當代音樂在國家兩廳院呈現的研究中，實體環境可以是國家音樂廳，而社會環境則可能與原漢互動有關。

境因素都是我們試圖了解表演產生的文化意義時應該考量的（ibid.）。

　　人類學者 James Clifford 提出的「接合—表演—翻譯」三重模式，有助於整合關係性研究框架。Clifford 認為，這個三重模式是解釋「原民現身」（présence indigene）的有效工具。近二、三十年來，在世界各地不同原住民社群中可以看到「原民現身」現象（Clifford 2013: 15-16）；然而，在 1980-1990 年代之前，世界各地被歸類為原住民的族群，普遍地被認為是終將消失的一群人（2013: 22）。「原民現身」這種跨國的原住民政治及文化風潮的湧現，使抱持「原住民終將消失」想法的人感到意外，並為學界帶來 Marshall Sahlins 所稱的「人類學啟蒙」（anthropological enlightenment）（ibid.）。Clifford 主張以「接合」（articulation）、「表演」（performance）和「翻譯」（translation）三個概念，分析「原民現身」，這個理論架構和我原來關切的「接合—表演」模式可以緊密結合。關於「接合」，Clifford 指的是政治、社會、經濟和文化之間的連接與去連接，基本上和 Hall 的理論沒有太多衝突。「表演」在 Clifford 的論述中，是一個比音樂表演更廣的概念，指的是「為不同的公眾展示的各種形式」（forms of display for different "publics," 2013: 240），這一部分的論述雖然和音樂表演沒有直接關聯，但他提到的「不同的公眾」的概念，對於我在表演中異質元素的接合如何產生不同意義的討論，可以起深化的作用。Clifford 將「翻譯」定義為「跨越文化和世代區隔的不完全溝通與對話」（partial communication and dialogue across cultural and generational divides），這種局部、不完整的傳達實際上具有生產性，可用以產生新的意義（2013: 48, 240）。「翻譯」的概念有助於了解音樂意義的流動性，這個概念特別有助於分析我在本書的第三部分提到的例子。

　　我在寫作本書的過程中，發現我試圖建立的理論架構和加拿大籍音樂學者 Beverley Diamond 的 alliance studies 模式有契合之處。Beverley Diamond 提倡以 alliance studies 的視角研究原住民音樂，其研究理念是把音樂實踐本身視為理論，研究者在進行研究的過程扮演「行為者－製造者－理解者」（Doers-Makers-Knowers）的角色，以深入探索音樂實踐所涉及的「關係性」（relationality）（2011: 9-11）。Alliance studies 是 Diamond 在 2007 年左右提出的研究框架，後續有學者採用這個模式進行原住民音樂研究，例如 Monique Giroux（2018）。Diamond 指出，alliance studies 探尋地方以及人群網絡之間的連結性，審視過

去的觀念和社會關係如何鑲嵌在當下。她提出一個以 mainstreamness（主流性）和 distinctiveness（獨特性）作為頻譜兩端的模式，透過「genre（樂種）& technology（技術）」、「language（語言）& dialect（方言）」、「citation（引用）& collaboration（共做）」和「access（進用）& ownership（擁有權）」等面向，討論在原住民音樂實踐中各種能動者之間的連結（Diamond 2011）。Alliance studies 理論的基本原則，是把過去與現在、西方與非西方、傳統與現代、地方與全球等觀念，視為彼此相關聯的觀念，它們不能被視為各自獨立的物體，而必須從它們和其他項目的關聯性理解，這和我在研究中使用的「接合」觀點的主張相當接近。

　　Beverley Diamond 的 alliance studies 模式之外，另一位加拿大籍音樂學者 Byron Dueck 的論述模式也有助於本書理論架構的建構。Dueck 在 *Musical Intimacies and Indigenous Imaginaries: Aboriginal Music and Dance in Public Performance*（2013）一書中，提出在不同的公共空間中的原住民樂舞中展現的「公共性、對應公共性、反公共性」（publicity, counterpublicity, antipublicity）交織出參與者（包含原住民與非原住民，表演者與觀眾）之間的親近性與原民想像，這個論述架構可以運用在我對於表演面向的討論，和「內演／外演」及「參與型表演／呈現型表演」等模式結合、補充。本書將以 Clifford 的「接合—表演—翻譯」三重模式為基礎，在接合面向的討論中延續 Hall 的「接合」觀點，在表演面相討論中則側重 Small 的 musicking 模式的驗證，並用 Dueck 的「公共性—親近性—原民想像」論述框架和 Diamond 的 alliance studies 模式呼應補充這個三重模式。

書寫音樂文化

　　「書寫音樂文化」涉及的是研究者如何在田野中調查與學習，以及透過書寫，表述研究者調查的音樂文化，亦即民族誌方法與寫作風格。在田野調查與學習上，我著重 Jeff Titon 所稱的「理解」工作，其重點不只是為了蒐集可供樂曲分析的文本，而是在音樂實作中，透過實地體驗，理解人們如何透過彼此的互動以組織聲音，並在這些有組織的聲音中感知其意義。在寫作風格方面，我以「作者」的角度撰寫民族誌，而不把自己視為單純的報導者。引用 Clifford Geertz

的說法，Titon 指出，在民族誌中討論「音樂的製造」或「音樂的體驗」，研究者扮演的角色不再只是個報導者（reporter），而是個作者（author）。研究者以「作者」的身分寫作民族誌，會引發過於主觀或不專業的疑慮。然而，Titon 認為，作者可以讓自己在民族誌中營造的場景擔任演員的角色，而作者對所參與的事件的反思，可以作為一種詮釋（1997: 96）。研究者擔任民族誌中的「演員」，當然並不意味他們在做為研究對象的社會中扮演虛構的角色；研究者通常是以一個想要學習該社會文化的學習者身分，參與他們寫作的民族誌中所記錄的「社會戲劇」。他們不僅僅是民族誌中紀錄事件的理解者（knowers）而已，也可能是事件的行為者（doers）甚至是製造者（makers）。從這個角度來看，民族誌可以是一種「表演」，在其中，研究者與被研究者共同擔任表演者。

　　側重「理解」並把研究者視為「作者」，使得本書的民族誌方法與書寫風格，迥異於「搶救民族誌」。二十世紀初，Frances Densmore 和 Franz Boas 等學者在美國民族學局（Bureau of American Ethnology）資助下，進行大量美洲原住民音樂及文化的採集，意圖在這些文化消失前將它們記錄下來（Cooley 1997: 8），這類民族誌研究被稱為「搶救民族誌」（salvage ethnography）。搶救民族誌確實為研究者提供寶貴的研究資料，以影音形式記錄的民族誌資料也可能用以協助某些族群進行文化復振（Thériault 2019: 1556-1559）。在臺灣，搶救民族誌的理論與方法，是原住民音樂研究從萌芽時期至今的主流，對臺灣民族音樂學的發展有重大貢獻。然而，近二、三十年來，部分學者對搶救民族誌提出質疑和反思。例如，James Clifford 肯定一些記錄風俗和語言的民族誌，但對於文化本質會隨著快速變遷而消失的假設提出質疑，也批判搶救民族誌中認為某些社會是弱勢而必須由外來者為他們發聲的立場（Clifford 1986: 113）。

　　我不採用搶救民族誌理論與方法，和我的田野經驗有關。一個讓我感受最深的例子，發生在 2014 年我的岳父過世後。我的岳父在寶桑部落長期負責大獵祭中 pairairaw 祭歌的演唱，他和另一位領導祭歌演唱的長老相繼去世後，部落陷入祭歌傳承的危機。岳父病情惡化期間，我的大姨子為了使祭歌不致中斷，編寫了《irairaw i Papulu 巴布麓年祭詩歌》（林娜鈴編 2014）小冊子，收錄祭歌歌詞，讓族人在演唱祭歌時可以有所依據。族人使用這小冊子一兩年後，我的大姨子覺得只記寫歌詞似乎不夠，希望加上五線譜，於是請我幫忙；然而，我們在討

論後，決定不加上五線譜。因為族人都不會看五線譜，要讓他們根據五線譜吟唱，必須先教他們識譜，另一方面，西方記譜法並非為這類祭歌設計，無法精確記錄祭歌細節，透過五線譜傳承祭歌顯得不太實際。看著這幾年來族人靠著小冊子記錄的歌詞，在長老帶領下練唱祭歌，我認為我們不在手冊中加上五線譜的決定是對的，因為這種面對面的世代傳習本來就是祭歌文化不可或缺的一部分，試圖用「科學化」的記譜保存這種文化，不僅不可行，也有可能對原有的社會結構造成負面影響。這個例子讓我感受到身為民族音樂學者的一種無力感，雖然我可以用學術語言描述 pairairaw 祭歌（請見本書第八章），但使用西方記譜法和學術性文字的紀錄，在族人的祭歌學習上並沒有直接的幫助。

　　類似的經驗，使我對搶救民族誌擁護者「保存消失中的文化」的宣稱產生質疑。為了避免誤解，我必須強調，我質疑的是這些宣稱，而不是搶救民族誌本身。搶救民族誌著作確實可以吸引社會大眾及政府對原住民音樂的關注，例如，黑澤隆朝在國際場合發表有關布農族 pasibutbut（祈禱小米豐收歌）的研究，便對布農族音樂在部落內外的保存推廣產生很大的影響。然而，我們必須承認，不管是哪一種類型的民族誌，作為一種學術著作，它便很難讓原住民產生共鳴，因為研究成果一旦披上學術外衣，就會使一般原住民對它們望之卻步。學術的規範，例如：音樂學研究論著中常見以五線譜記錄音樂，以及運用專業術語分析原住民音樂，使得這類著作的讀者群侷限於學術界人士，只有少數原住民可以閱讀這些著作或對它們感到興趣。原住民不太可能單憑搶救民族誌而使他們維持「消失中的文化」不墜；搶救民族誌的直接受益者可能是研究者，因為它提升了研究者的學術地位。研究者或提供研究者經費贊助的單位透過搶救民族誌，可以將原住民「文化」變成「文物」或者某種形式的「活化石」，使它成為國家資產的一部分。這種形式的「搶救」建立在原住民文化必然消失的假設上；然而，「原住民現身」的現象證明，這種假設，已經被推翻了。

　　透過以上的省思，我也體認到，寫作原住民音樂研究相關著作，要兼顧「為原住民而寫」或者「為學術界而寫」兩種立場並不容易。原住民讀者可能會比較關注實用知識，希望看到著作中出現熟悉的人、事、物；學術界讀者可能更期待作者對於這些人、事、物涉及的運作機制等技術知識層面進行討論。我無意暗示這類差異和讀者的族群背景有關，實際上，讀者的專業背景才是造成差異的主要

因素。音樂學寫作是個高度專業的領域，以至於我們甚至可以發現，即使在具有音樂專業背景的讀者群中，從事演奏工作者和音樂學研究者對於音樂論著側重的面向也有所不同。例如，從事演奏者會比較關注演奏實務，對於音樂學理論分析通常不太感興趣。

　　如果無法兼顧「為原住民而寫」或者「為學術界而寫」兩種立場，我會將這本書定位為以學術界讀者為主要目標的著作。做這樣的選擇，並不是因為我只把原住民當成研究對象，不關心原住民利益，而是因為我認為，學術著作對於原住民的貢獻通常是間接的，例如，透過論著的發表，引起學術界及社會大眾對原住民的關注。與其強調我的論著可以對原住民有所貢獻，我認為，參與原住民社會的教育扎根與培力工作，反而更能對原住民有實質的幫助。過去幾年，我在臺東寶桑部落以及新北市溪洲部落進行的幾個計畫，其目標即在於此，而這不必然和學術著作有關。抱持這個立場，並不意味我將原住民摒除在讀者群之外。事實上，為了照顧不同的讀者群，本書在章節的安排上，特意將理論的部分安排在〈導論〉及〈結論〉，本體部分則為民族誌的呈現，以故事的方式呈現（雖然免不了穿插理論的詮釋）。不想看到太多理論的讀者，可以直接跳到民族誌的章節，我相信原住民讀者閱讀這些章節的時候，會有特別的感受。

　　採用「作者—田野工作者」（author-fieldworker）角度書寫民族誌，呈現的不只是在田野現場的觀察，還包含研究者的體驗與詮釋。也就是說，這類民族誌中不僅對於被研究的文化提出直接的、具體可見的描繪，即 John Van Maanen 所稱之「寫實主義式的故事」（realist tales），更將書寫焦點放在研究者如何置身於田野以及詮釋文化，可稱為「自白式的故事」（confessional tales）（Van Maanen 1998: 7）。在田野現場，「作者—田野工作者」可以意識到，被觀察群體中，不同的個體間對音樂傳遞的訊息有分歧的認知，研究者對於這個訊息的解讀也會和在地的見解不同。透過書寫，研究者預期使被觀察群體和讀者間形成一種對話，而研究者在民族誌中現身做為對話的中介者。意識到不斷變動的在地文化無法被固著在「搶救民族誌」靜止的文字中，「作者—田野工作者」不把保存文化視為首要任務，反而更關注如何在書寫時呈現文化的動態過程。

　　透過關係性研究視角以及「作者—田野工作者」表述方式，我希望在書中顯示音樂事件涉及的時間、空間及人際等等交錯複雜的關係。在時間方面，我關

切《很久》這部音樂舞臺劇和部落音樂史的關聯，主張《很久》中出現的卑南族歌曲講述一段橫跨「傳統年代」、「唱歌年代」、「現代民歌與原住民運動年代」及「金曲年代」的南王部落音樂故事。藉由比較既有文獻的音樂紀錄和田野研究中觀察到的音樂現況，我在書中章節探索這些不同時期的音樂，並討論關於音樂變化的議題。在空間方面，我將本書分為三個部分：「國家音樂廳」、「南王（普悠瑪）部落」及「寶桑（巴布麓）部落」，探討在這三個空間中發生的音樂事件。透過來回審視卑南族人在國家音樂廳和南王部落的 musicking 行為，並將討論延伸到和南王部落關係密切的寶桑部落，形成一個「多點民族誌」[12]。雖然寶桑部落並不在臺 9 線上，反而比較接近臺 11 線，然而這個部落和南王部落都是卑南族人從舊社遷移出來所建，兩個部落之間至今仍有緊密的互動，有關南王和寶桑部落音樂生活的討論，有助於理解現代化及都市化如何影響卑南族當代音樂面貌的形塑。包含了國家音樂廳、南王部落和寶桑部落等「田野」的「多點民族誌」，呼應了 Nettl 有關都市音樂的論述。這個多點民族誌不同於以社區或部落為中心的傳統式研究，而顯示一個群體內不同音樂之間的關係、鄰近民族群體的音樂之間的關係、以及離散族群和原鄉音樂的關係（Nettl 2005: 286）。

　　有關人群關係的討論，我探討在各式的 musicking 中，原住民之間以及原住民和非原住民參與者之間的互動。例如，在第一部分，《很久》的製作與表演過程中，原住民表演者和製作團隊以及國家交響樂團之間關係的變化，在第二及第三部分，討論在原住民當代音樂的形塑中，國家政策扮演的角色，而在這兩部分中，著墨最多的是部落族人以及家族成員在各種音樂活動中的互動。

　　我透過第一人稱的敘述方式，連接不同時間及空間中的音樂事件，講述在這些音樂事件中，所觀察到的人群互動模式。透過對音樂事件的反思，我分析這些事件涉及的各種關係，並據此詮釋音樂的文化意義。我無意宣稱這樣的論述是「全面的」或是「客觀的」，因為我的立足點必然影響我的觀察結果，而我必須說明我的立足點，讓讀者判斷論述的適用範圍，以及可能產生偏差的因素，以便其他研究者可以根據我的論述進行後續研究。

12　在此，所謂的「多點」不僅指涉不同的地點，也指涉國家音樂廳與卑南族部落所代表的「國家／地方」以及「現代／傳統」的對比。

在有關人群關係的討論中，我特別強調「家人關係」，認為這是卑南族人的核心價值觀，很多音樂實例具有的意義都和這一價值有關，這個認知和我在部落中的生活經驗以及個人的成長背景有關。在本書提到的所有音樂事件中，不管在國家音樂廳表演的《很久》，或在部落中大獵祭的樂舞活動，幾乎都可以看到族人透過共歌共舞，非常直接地表達家人與族人之間的情感鏈結，使我相信他們大部分的樂舞活動都是為了建立與維繫人與人之間的感情紐帶，特別是家人間的感情，而族人關係在某種程度上可以視為家人關係的延伸。

我接觸過的卑南族人也常在樂舞以外的場合，表達他們對家庭關係的重視。記得 2002 年底我第一次參加南王大獵祭時，在一輛族人開往山上獵場的休旅車後窗看到一張貼紙，上面寫著「沒有家庭的人猶如殘障」（大意如此，我已經忘記原文了），當下感到極大的震撼。我之所以感到震撼，是因為在進入卑南族部落之前，有十幾年的時間，我幾乎沒有家庭生活，當我看到這些文字的時候，覺得被不偏不倚地擊中要害。我十歲的時候父母分居，在此之後直到父親去世，我只見過他幾次面。我讀高中時離開出生地臺南，獨自到臺北念書，直到研究所碩士班畢業，都是一個人生活，偶而回到臺南，也是匆匆來回。母親在我大學畢業後出家，我回到臺南的時間就更少了，而我 1998 年赴美攻讀博士學位後，和「家」的距離更遠了，家的感覺更模糊了。認識南王部落及寶桑部落 Pakawyan（把高揚）家族成員後，我被他們家族成員之間的緊密關係吸引，後來透過和我太太的婚姻融入這個家族。

做為一位卑南族的女婿以及研究者的雙重身分，使我在書中避免觸及一些會引起負面印象的話題，以免對家族造成傷害。這不只因為我珍惜和家族的關係，也是基於保護「研究對象」的研究倫理。或許有些讀者會認為我書中描述有美化原住民家庭關係之嫌，希望他們可以理解我的立場。

另外，或許有些讀者會認為，我在某些面向的論述應該更深入，例如在族群關係以及相關的政治議題方面。然而，正如我前面提到，我無意建立一個全面的論述，對於某些議題可能點到為止，以便有更多的空間討論我想深入探索的議題。我自己的經驗讓我相信，卑南族人的 musicking 和他們的家庭觀念有密不可分的關聯，因此我把這個關聯作為本書論述的核心。

章節架構

　　本書由〈導論〉、包含九章分為三個部分的主體、以及〈結論〉構成。導論部分偏向理論性論述，敘述研究動機與目的，以及理論框架，包括涉及「關係性研究」和「書寫音樂文化」議題的相關討論。「關係性研究」部分，討論 Stuart Hall 的接合理論、Christopher Small 的 musicking 理論、James Clifford 有關 indigenous presence 的理論框架、Beverly Diamond 的 alliance studies 理論以及 Byron Dueck 有關 public spaces 和 musical intimacies 以及 indigenous imaginaries 的論述框架。在「書寫音樂文化」的部分，則討論有關「理解與解釋」和「田野工作者做為作者」等概念，並說明本書使用的「多點民族誌」方法。在接下來的九章中，以民族誌為主，依據三個由臺 9 線連接的「田野」，分為三個部分。

　　第一部分〈國家音樂廳〉，以國家音樂廳做為田野，描述及評論《很久沒有敬我了你》在音樂廳的呈現。第一章〈出發：目標國家音樂廳！〉參考 Small 的 musicking 理論框架，描述國家音樂廳的歷史、象徵意義與空間關係。第二章〈很久沒有敬我了你：臺前臺後〉描述這部音樂劇製作的經過、參與者、劇情結構與音樂安排。第三章〈評《很久》〉綜合觀眾、參與演出者以及學者對此劇的評論，並參考 Small 提出的「空間、人群、聲音」關係模式，討論此劇涉及的文化意義。

　　第二部分〈南王（普悠瑪）部落〉以歷史文獻及田野紀錄勾畫出南王部落的過去與現狀。第四章〈尋訪金曲村〉描述南王部落「金曲村」的由來，地理環境以及歷史發展，著重於南王族人對外關係的討論。在音樂方面，則指出「現代民歌運動」對南王部落產生「金曲獎得主」的影響。第五章〈南王見聞〉描述我和南王族人十多年來接觸的經驗，討論部落內的非公開性音樂聚會、南王歌手在臺北的演唱會以及部落內「海祭晚會」等不同公開場合的 musicking。第六章〈唱出來的歷史〉描述 1950-1960 年代南王部落配合政府「山地平地化」政策發展康樂隊及參與勞軍的過程，以及南王部落族人如何利用配合國家政策及親族動員間的平衡，形成一種歷史動力，使得他們可以藉由歌唱表述歷史，展現出一種能動

性。[13]

　　第三部分〈寶桑（巴布麓）部落〉描述寶桑部落卑南族人的音樂生活。寶桑部落與南王部落都是在日治時期從卑南舊社遷移出來的族人所建立，兩個部落之間有很多文化相似性，但又發展出不同的認同感。透過比較兩個部落的音樂文化，可以對「部落」這個觀念有更深入認識。第七章〈歌聲裡的部落版圖〉透過寶桑部落 2012 年主辦的「卑南族聯合年祭」活動，描述卑南族各部落位置與文化特色。接著，描述寶桑部落的空間環境與發展歷史。第八章〈我歌故我在〉描述寶桑部落祭儀活動和非祭儀活動中的 musicking，前者凸顯了部落精神，後者則凸顯家庭價值，透過兩者的敘述，探討音樂如何在認同感形塑上扮演重要角色。第九章〈表演做為復返之路：薪傳少年營與 semimusimuk〉，討論寶桑部落如何透過「內演」與「外演」形式，試圖重建卑南族少年會所傳統，以彰顯其部落地位。藉由幾個表演事件的討論，剖析「表演」在當代原住民文化形塑中如何被應用與發揮作用。

　　〈結論〉除了對前述討論進行總結外，也透過臺 9 線音樂故事和《莫爾道河》的類比，提出本研究對學術界可能的貢獻。我最後在〈尾聲〉中檢視了《很久沒有敬我了你》在部落內外造成的影響，並討論音樂廳中其他原住民音樂節目，期能有助於原住民社會、一般社會大眾以及公部門思考未來如何規畫、製作原住民音樂節目。

[13]　能動性（agency）是「做為行動源頭與開端的能力與力量（the capability, the power, to be the source and originator of acts）」（Rapport 2014: 3），它和「結構」的關係在社會學中持續爭論不休，「在結構性限制下個人獨立行動能力的範圍」是眾多文獻試圖探討的議題（ibid.）。廖炳惠將 agency 翻譯為「動作媒」，而所謂的「動作媒」，他指出，「也就是人類如何產生行動、如何透過語言與抉擇以區隔自我和他人，並形成自己的道德責任」（2003: 15）。

第一部分　國家音樂廳

第一章
出發：目標國家音樂廳！

　　從臺北市中山南路和忠孝東路口行政院大門前的臺 9 線公路起點，[14] 沿著中山南路，步行約 20 分鐘，就會看到國家兩廳院矗立眼前。臺 9 線全長 400 多公里，連接臺灣的政經中樞與花東後山，和西部的臺 1 線構成臺灣交通的大動脈。在臺 9 線南端約 300 多公里處，坐落著卑南族南王部落。電影音樂舞臺劇《很久沒有敬我了你》，講述的便是在空間上連結臺 9 線兩端，有關南王部落族人到國家音樂廳表演的一段故事。

　　臺 9 線北端的國家兩廳院，處於臺北市的交通樞紐。捷運紅線（淡水信義線）連接國家兩廳院與臺北火車站，兩廳院所在地的「中正紀念堂站」距臺北火車站只有兩站的距離，約五分鐘可以到達。捷運紅線及綠線（松山新店線）在「中正紀念堂站」交會，紅線和藍線（板南線）則在臺北火車站交會，使得這兩個站成為大臺北地區大眾運輸網絡的重要節點。由中正紀念堂站到臺北火車站，可以轉搭臺鐵及高鐵到達全臺各地，也可以轉搭機場捷運到桃園機場。這些交通網絡，讓表演者及觀眾可以從臺灣各地甚至從國外便捷地往返，而便捷的交通網絡正是現代大型音樂廳必備的條件之一（Small 1998: 35）。

　　國家兩廳院所處的位置，也是臺灣中央政府機關密集的心臟地帶。從臺 9 線起點的行政院，往國家兩廳院的方向走，沿路可以看到監察院、立法院與教育部。繼續往前走，來到中山南路和仁愛路、信義路及凱達格蘭大道交會的景福門圓環。在仁愛路及信義路之間，與景福門對望的是「財團法人張榮發基金會」大樓（原為國民黨中央黨部大樓），景福樓背後的凱達格蘭大道則通往總統府，信

[14] 這裡也是臺 1 線、臺 3 線、臺 5 線的起點。

義路這端醒目的中國式建築便是國家音樂廳，它與愛國東路側的國家戲劇廳隔著自由廣場相對。博愛特區內，緊鄰著國家兩廳院林立的中央政府機關，烘托出國家兩廳院做為國家最高藝術殿堂的地位。

從「大中至正」到「自由廣場」

2010 年 2 月 28 日，《很久》第三場演出結束後，原住民表演者手牽手走出國家音樂廳，到廣場上和觀眾共舞。我的岳父沒有參加《很久》演出，但也受邀和寶桑部落其他長老加入南王部落長老的行列，在廣場上帶領歌唱與舞蹈。對於這場「大會舞」，原住民電視臺做了以下報導（Kaikai/ Ngayaw 2010）：

> 看完了「很久沒有敬我了你」，也許有些人覺得部落的古調在國家音樂廳高唱，就是少了點煙燻的味道。主辦單位體貼觀眾，在第三場演出後，特別安排戶外大會舞，在現場還意外出現了神祕嘉賓，族人民眾盡興歌舞 HIGH 翻天。

從這段文字，我們可以想像這樣的場景：廣場上架起的營火和部落族人帶領的大會舞，讓觀眾彷彿置身於部落中。當天參與大會舞的，除了表演者和觀眾外，還有陳郁秀、林懷民和蕭青陽等藝文界名人，以及孫大川等原住民大老，而報導中所稱的「神秘嘉賓」則是當時的第一夫人周美青。

這個舉行大會舞的場地，是被稱為「自由廣場」的中央藝文廣場，在這裡經常可以看見不同類型的戶外藝術活動。國家兩廳院共有四個廣場，除了中央藝文廣場外，還有劇院前的生活廣場、音樂廳前生活廣場及「自由廣場牌樓」前的小廣場，除了做為兩廳院表演活動場地（例如：兩廳院的「廣場藝術節」），也提供外界租借（國家兩廳院 2018）。雲門舞集、維也納愛樂及柏林愛樂等國內外知名藝術團體，都曾在自由廣場演出或進行戶外直播。自由廣場上也曾舉行過幾場原住民樂舞演出，例如，1992 年 8 月《臺灣原住民族樂舞系列：1992 卑南篇》其中的一場戶外演出，以及 2007 年兩廳院 20 週年慶活動中由原舞者舞團擔綱的《百人樂舞》。《很久》首演的大會舞，以及 2011 年 10 月舉行的兩場《很久》戶

外演出，也都在這個廣場舉行。

　　自由廣場不只是熱門的藝術表演場地，也常被做為社會運動及政治運動的集會場所（例如：1990 年的「野百合學運」），「自由廣場」牌樓改名的過程，更是臺灣政治環境變遷的縮影。隔著中山南路，和國家圖書館面對的牌樓，原本題字為「大中至正」，2007 年在陳水扁執政的民進黨政府主導下，牌匾題字被更換為「自由廣場」。這個高 30 公尺的牌樓採「五門六柱十一間」格局，是中國傳統建築中牌樓的最高等級，用於帝王神廟和陵寢（徐明松 2010: 13）。現在，這個牌樓成為中正紀念堂園區的熱門拍照景點，廣場也成為民眾散步或參加活動的休閒空間，很多人或許不會注意園區格局的象徵意義，對於牌匾題字更換過程引發不同政治團體衝突的記憶，可能也已日漸模糊。

帝王格局

　　「自由廣場」牌樓並不是中正紀念堂園區中唯一具有帝王格局的建築，這個面積約 25 公頃的園區內，不僅紀念堂主建築和兩廳院等建築隨處可見宮廷建築風格，「具備官方位階」、「對稱式的風水格局」以及「中央軸線式的朝拜路線」等空間設計（楊其文 2009: 56），更營造出一種仰之彌高的氛圍。這些宮殿式建築設計，無非是用以彰顯蔣介石「民族救星」的地位，是威權時代的產物，如今這個園區在某種程度上卻成為各種意識形態的競技場。對於園區的宮殿式建築，徐明松如此評論：

> 撇開競圖揭曉的紛紛擾擾，最終中樞還是決定了以宮殿式建築紀念先總統蔣公。這種中國北方風格的建築，在臺灣的地景上從 40 年代末在復興中華文化鄉愁記憶的大纛下，頻繁地出現在由公部門主導的官式建築上，中正紀念堂與兩廳院卻是規模最大、氣勢最盛的，是特定意識形態的最後訴說，隨後的政治變革嘲諷地讓這個公園成為民主人士吶喊的場域，也成為日後更多紛擾的表徵（2010: 12）。

　　從紀念堂於 1976 年開始籌建，到國家兩廳院於 1987 年完工啟用，這個期

間是臺灣政治、經濟與社會文化劇烈變動的年代。1975 年 4 月蔣介石過世，10月，「中正紀念堂籌建指導委員會」成立，由當時黨政軍高層擔任委員，1976 年紀念堂破土動工，[15] 第一期工程為中正紀念堂及公園，第二期則為國家戲劇院及音樂廳（徐明松 2010: 11, 15；田國平 2012: 89, 97）。這 11 年間，在政治方面，美國與臺灣斷交（1979）等外交挫敗、美麗島事件（1979）和民主進步黨成立（1986）等反國民黨運動、以及政府宣布解除戒嚴（1987）等事件都對臺灣的政治環境與景觀產生重大影響（薛化元 2010: 240-337）。這期間也是臺灣經濟快速發展的階段，臺灣從農業社會轉型成工商社會，繼以交通運輸、重工業建設及能源建設為主的十大建設（1974-1979）後，1977 年啟動的十二項建設更涵括農業、文化及區域建設等項目（維基百科編者 2017, 2018b）。在十二項建設的文化建設項目中，規劃在每一縣市建立包括圖書館、博物館及演藝廳的文化中心，並區分國家級、都會級、縣市級與鄉鎮級的演藝廳，國家音樂廳與戲劇院即為其中的國家級演藝廳（張仁傑 2009）。這期間在藝術文化方面發生的大事，還包括：現代民歌運動（約 1975 年開始）、鄉土文學論戰（1977-78）、文化建設委員會成立（1981）以及國立藝術學院創立（1982，現為國立臺北藝術大學）。這些不同面向的改變，使得臺灣從 1950-60 年代肅殺封閉的社會氛圍逐漸走向多元民主，而快速的經濟發展也使得藝術文化活動日益蓬勃。Small 指出，興建一個以大型音樂廳為核心的表演藝術中心，是某些國家或都市做為他們進入「已開發世界」之林的標誌（1998: 19），在臺灣經濟快速成長的年代，國家兩廳院的成立，印證了這個說法。

　　國家兩廳院管理單位名稱歷經變更，這樣的變更，在某種程度上，呼應了社會與政治環境的變遷。兩廳院在興建期間，由「國家戲劇院及音樂廳營運管理籌備處」（1985 年成立）統籌，1987 年啟用後，於 1992 年依據「國立中正文化中心暫行組織規程」，成立「國立中正文化中心」，為教育部轄下的社教機關。2004 年，兩廳院改制成為行政法人組織，而在文化部成立後，於 2014 年移撥其轄下的「國家表演藝術中心」，正式名稱成為「國家表演藝術中心國家兩廳院」

[15] 中正紀念堂原址，從清代以來即為軍事重地（田國平 2012: 89），日治時期為臺灣軍山砲隊與步兵第一連隊駐地（ibid.: 97），國民政府遷臺後，此地曾做為陸軍總司令部、聯勤總司令部與憲兵司令部用地（維基百科編者 2018a）。

（國家兩廳院 2018；田國平 2012: 90-91）。從「國立中正文化中心」到「國家表演藝術中心」的改變，反映出政治強人崇拜時代的消逝，也確立了兩廳院做為國家藝術殿堂的地位。

　　歷經社會轉型與政治抗爭，兩廳院的定位已經不同於興建之初的設定，但它富麗堂皇的建築，似乎無視於周遭的變化，仍靜靜地肅立著，緬懷著古老的中國。兩廳院及中正紀念堂的宮殿式建築，由臺北圓山飯店的設計者楊卓成（和睦建築師事務所）設計，楊卓成在接受訪談時，提到設計的想法：「最初的構想是把美國的林肯紀念堂、印度的泰吉瑪哈、我國的天壇和中山陵等紀念型建築物融會貫通產生的」（徐明松 2010: 13）。根據這樣的設計理念，以「寶藍琉璃八角攢尖」、「白色大理石主建築」及「淺紅色花崗石地坪」構成的紀念堂「象徵中華民國國旗的青天白日滿地紅」，並以「國家戲劇院及國家音樂廳作為左右護衛」（ibid.）。對於兩廳院的明清殿堂式建築，前國立中正文化中心董事長郭為藩，如此描述（2010: 7）：

> 兩棟建築看似相像，都有著亮麗的金黃琉璃瓦、鮮豔的朱紅廊柱、色彩斑斕的七層斗拱，造型繁複艷麗，還有仙人走獸在高高的屋頂上排排站，顯現出不凡的氣勢。然而細看之下，會發現戲劇院的屋頂為莊重大方的廡殿形式，音樂廳則是活潑高尚的歇山頂形式。[16] 這種在古代只有王公貴族才能使用的建築形制，如今人人可以親身體驗。

外黃內白

　　兩廳院「全球僅見的中國宮殿式現代劇場」（田國平 2012: 91）設計，符合1976年中正紀念堂競圖規章中「表達中華文化精神」（徐明松 2010: 11）的要求，也呼應世界上眾多表演場館建築所呈現的傳統主義。兩廳院的屋頂、彩繪、臺基、欄杆及踏跺等中國傳統建築特色，使它們在外觀上明顯地不同於西方的音

[16]　戲劇院的廡殿形式屋頂有四面斜坡，類似北京故宮太和殿，在屋頂尊位上是最高的一級，僅用於宮殿及寺廟；音樂廳的歇山形式屋頂，側面有三角形的山牆面，類似北京故宮保和殿，屋頂尊位次之（徐明松 2010: 13；林文理 2010: 50）。

樂廳及戲劇院。在歐洲較古老的音樂廳，以及在美洲和其他西方殖民地後續出現的音樂廳，Small 指出：「在建築外觀上，通常會讓人們想到希臘或羅馬殿堂、義大利文藝復興式宮殿以及法國城堡，可以說這些音樂廳建築是舊歐洲文化的延續」（1998: 21）。這些西方音樂廳大部分都在十九世紀後才出現（ibid.），建築外表不採用當代建築風格，而刻意呈現較古老的建築樣貌，體現了傳統主義的精神。由此觀之，國家兩廳院在外觀上有別於西方表演場館，但在表現傳統主義的出發點上，和西方音樂廳與戲劇院的建築理念並無二致。我們或許可以說，這是一種「外黃（中華文化）內白（西方精神）」觀念的展現。如果我們進一步細看兩廳院的內部設計，可以發現它們和西方劇場的設計並沒有太大差別，這也是一種「外黃內白」的表現：外表是中國的建築風格，內部的劇場設計卻是西方結構。

　　有別於外觀的中國特色，兩廳院的硬體設施及內部空間配置，遵循的是西方現代劇場規範。為使兩廳院設施達到國際劇場水準，兩廳院劇場設計與施工，委由外國團隊負責。例如，音響、舞臺、燈光等設備工程的供應及安裝，由西德奇鉅公司（G+H）和荷蘭飛利浦公司（PHILIPS）負責；音樂廳的音響設計由德國著名聲學家 Heinrich Kuttruff 在德國音響試驗室進行設計並測試模擬；音樂廳的鎮館之寶管風琴，則由荷蘭 Flentrop 公司製作（田國平 2012: 91-92；徐明松 2010: 14；國立中正文化中心 2012）。除了在硬體設施上力求與國際同步，在建築空間的設計上，兩廳院也遵循西方劇場常規。Small 在 A Place for Hearing（1998: 19-29）一章中，對於現代音樂廳建築空間有詳細的討論，對照他關於西方音樂廳的敘述，我在此對國家音樂廳建築進行由外而內的巡禮。

　　首先，我們來到音樂廳入口，觀眾可以從一樓信義路側的四號門或廣場側的六號門，或者，從平面樓層 G 樓一號門（靠信義路）或二號門（靠廣場）進入音樂廳。從一樓或 G 樓進入音樂廳，會有不同的空間體驗。Small 指出，音樂廳的入口，是一個「輝煌的儀式空間」與「日常生活世界」的交界（1998: 22），從國家音樂廳一樓進入音樂廳，觀眾會有頓然進入神聖空間的感覺，而從 G 樓進入，則會感受到漸進式的空間轉換。高於地面的一樓，有四個大門，但只開放四號及六號門供觀眾入場，三號門專供演出人員使用，五號門則為國內外正副元首進出專用。通過信義路側的斜坡車道／無障礙步道，可以到達四號門；廣場側

六號門前有階梯，階梯左右兩側的斜面垂帶石，垂帶上的欄杆，以及靠近地面的捲雲與抱鼓石等裝飾（林文理 2010: 80），襯出這個入口宏偉的氣勢。到達這兩個大門，迎接觀眾的是挑高的玻璃門，以及懸掛在上面的「國家音樂廳」牌匾。從無障礙步道或階梯步上一樓，都會給觀眾一種朝聖的感覺，沿路往上所看到的紅色立柱與白色欄杆，也增添了幾分神聖莊嚴。這兩個入口，在節目開演前 40 分鐘才開放，讓已經購票的觀眾入場。提早到的觀眾，可以到 G 樓逛逛。

相較於一樓大門做為音樂殿堂莊嚴的入口，和地面等高的 G 樓兩側入口，則是屬於音樂廳外的社交活動與音樂廳內的藝術活動交界的空間。穿過信義路側一號入口的玻璃門，可以看到右手邊有一個咖啡廳，前方有售票處，這裡提供尚未購買當天演出門票或預購其他場次門票的觀眾購票。從另外一個方向靠近廣場的二號門進入，首先會看到的是一個中式茶館餐廳，往內走還有一個西式輕食餐廳，讓尚未用餐的觀眾在聽音樂會之前先在此填飽肚子。咖啡廳及餐廳附近，還有展售影音商品及樂譜的商店，供等候入場的觀眾瀏覽購買。兩端的售票處、咖啡廳、樂譜商店、餐廳、唱片行以及它們所環繞的通道，提供觀眾駐足、觀看及交際的空間。在此，除了可以滿足購票、餐飲及逛音樂商店的需求，也可以和認識的人相約等候，或看看進進出出的人有沒有自己認識的，順便估量今天會有多少觀眾，有哪些人會出席。遇到熟識者和他們交談幾句，運氣好的話，還可以看到一些藝文界或政商界名人。這裡是看人與被看的空間，也是音樂廳建築中被刻意區隔出來的日常生活飲食交談的保留地。這種看人與被看的交際空間，和專屬表演及聆聽的舞臺及觀眾席，被刻意地區隔，是現代西方音樂廳建築特有的設計（Small 1998: 23）。

隨著開演時間接近，往內走向驗票口，越靠近驗票口，音樂廳的神聖空間感越來越濃厚。靠近 G 樓驗票口的「好藝術空間」，是觀眾在入場前的駐足瀏覽點之一，這裡展售兩廳院開發的產品以及臺灣文創藝術家的作品。精心設計的商品擺設，使得這個空間看起來像個藝廊。在「好藝術空間」旁邊，可以看到「影音走廊」，這裡會播放近期的節目，以及主題特展影片（例如：《NSO 三十而立：一個美好的展開》特展）。不少人在此只是漫步走過，不會特別留意兩旁電視牆上的影片，不過，在某種程度上，這些和音樂廳過去、現在及未來表演節目相關影片的播放，可以視為節目即將開演前的暖場。經過「好藝術空間」及「影音走

廊」到達驗票口，不僅是一段由外而內的行進，也是從「日常飲食交際空間」到「音樂的儀式空間」的轉換。透過這樣的轉換，讓觀眾在進入驗票口前，逐漸沉浸在音樂殿堂莊嚴的氛圍中。

通過驗票口後，在音樂會的聽覺饗宴開始之前，觀眾可以先體驗音樂廳的視覺之美。現代西方音樂廳的驗票口，具有提醒觀眾即將進入一個儀式空間的功能（Small 1998: 22），國家音樂廳的驗票口也不例外。從一樓大門的驗票口進入，或者從 G 樓、地下停車場樓層的驗票口搭電梯到音樂廳大廳，首先，映入眼簾的是米黃色系義大利大理石地板與牆面，[17] 和舖設在入口通道及迴旋樓梯踏階上的紅色地毯相互輝映。抬頭望去，可以看到 22 盞中國宮燈造型的水晶燈，使用奧地利 SWAROVSKI 水晶打造。大廳內還有多件美術精品，例如畫家陳景容團隊繪製的「樂滿人間」濕壁畫、書法家董陽孜書寫的「瑟兮僩兮赫兮咺兮」巨型書法作品、雕塑大師楊英風以歷代音樂文物為主題所創作的 20 件銅製雕塑作品。此外，還有由法國植物學家 Patrick Blanc 創作，名為「綠色交響詩」的垂直花園（田國平 2012: 91）。這些裝置及作品，是音樂廳高雅品味的視覺呈現，同時也是一種權富的象徵。

觀眾席在開演前 30 分鐘開放入場，隨著開演時間慢慢接近，觀眾陸續進入。這個音樂廳提供大型音樂會使用，觀眾席共有 2064 個座位（地下一樓還有一個演奏廳，則適合小型展演）。觀眾席分布在音樂廳的第二到第四層樓，每一層樓的座位由走道隔成三區。包含舞臺與觀眾席的音樂廳空間採用長方形的鞋盒式設計，觀眾面對舞臺，座位朝向同一方面，這也是世界各地音樂廳觀眾席常見的結構。[18] 步入觀眾席，觀眾通常可以看到舞臺上事先擺放著管弦樂團的大型樂器（例如：打擊樂器、豎琴、低音提琴）及團員坐的椅子，如果這是一場管弦樂音樂會；或者，一架平臺鋼琴放在舞臺中央，如果這是一場獨奏或獨唱會。挑高的舞臺大約三層樓高，平面可以容納 150-200 人，舞臺後方有座約和舞臺同高（約 9 公尺）、同寬（約 14 公尺）、深 3 公尺的管風琴。除了在一些特定的音樂

[17]　在兩廳院營建時，一個義大利礦區整批的礦石被包下，進口後運到花蓮切割編號，再安裝於兩廳院，使其達到「紋路一致的整體美」（田國平 2012: 91）。

[18]　鞋盒形結構外，常見的音樂廳觀眾席還有梯田式、環形和扇形等形式，採用這些結構的音樂廳中，觀眾雖然並非完全面對同一方向，但都是面對舞臺。

會，管風琴會被護幕遮起來，在大部分的音樂會，觀眾的目光很難不被這個巨大的樂器吸引。寬敞的舞臺、雄偉的管風琴，以及整齊排列的觀眾座位，一再地提醒觀眾：這是個神聖的音樂殿堂。

　　從國家音樂廳建築物的空間設計，可以明顯地看到 Small 指出的兩個西方現代音樂廳的特色：社交空間與音樂聆聽空間的區隔，以及表演者與觀眾的區隔（1998: 23-26）。音樂廳內設置多項隔音設備（例如：隔音地板、隔音天花板、隔音牆、隔音門等），讓外界音響以及廳內設備運轉聲不會干擾音樂的演奏與聆聽。同時，禁止在觀眾席飲食及演出中任意交談的規定，更明確地規範出這是一個專屬音樂聆聽的空間，而非社交空間（它被保留在觀眾席之外的餐飲區或觀眾休息區）。排列整齊的觀眾席座位，一致面對著高於地面的舞臺，則使得觀眾和表演者間界線分明。這樣的空間設計，讓表演者和觀眾之間難以雙向溝通，而觀眾之間也難以有互動。西方現代音樂廳的空間設計，對於音樂廳中的人際關係設下限制與界限：「觀眾並非一群彼此有互動的群體，而只是一群正好在一起聽音樂作品的陌生人的集合」，而表演者負責將作曲者的意念傳遞給聽眾的溝通是單向的，因此觀眾不被預期對表演有任何貢獻（Small 1998: 26）。在這種音樂廳的音樂活動中所顯現的人際關係，顯然不同於民俗節慶中的人際關係；在西方的音樂廳發展歷史中，觀眾與表演者明顯區隔以及聆聽行為與社交行為分離的音樂活動經驗，其實也是在 19 世紀後形成的慣例。[19] 當我們進入國家音樂廳欣賞音樂時，我們感受到的空間關係與人際關係，可以說是一種西方現代性的產物。

國家音樂廳作為「田野」（Field）

　　讀者閱讀本章時，可能會好奇：「在一本討論原住民音樂的專書中，為什麼要以國家兩廳院的描述做為開頭？」常見的原住民音樂研究著作中，研究者通常

[19]　Small 以 18 世紀義大利畫家加納萊托（Giovanni Antonio Canaletto）的畫作 *The Rotunda in Ranelagh Pleasure Garden*（蘭妮雅休閒花園的圓形大廳）為例，指出這個位於倫敦的圓形音樂廳（約三層樓高，直徑 150 呎），沒有座位，其中一個出入口被圍成一個交響樂舞臺，觀眾站著或邊走邊和同伴談話，一邊欣賞音樂，一邊進行社交活動。這幅畫顯示，19 世紀之前的西方的音樂廳文化，和現代的音樂廳文化差別相當大（1998: 28-29）。

會在開頭的部分對於做為調查研究對象的地點，也就是「田野」，提供基本的或詳盡的描述，而本書以國家兩廳院的原住民當代音樂表演做為研究主題，自然要先描述國家音樂廳這個「田野」。

乍看之下，這個「田野」和原住民音樂研究中常見的田野差異很大，而經常到兩廳院看表演的讀者，可能也會質疑，關於兩廳院空間的描述對了解廳院內的表演節目是否有必要性。在一個以原住民部落為研究對象的音樂學研究論著中，對於田野的敘述，被認為有助於讀者認識這個陌生的部落，而研究者和讀者通常也會同意這樣的假設：「這個部落的文化以及在其中發生的事件，和部落的環境與空間息息相關。」如果有關部落的描述對於理解部落事件是必要的，那麼在討論兩廳院的音樂表演前，描述兩廳院的空間，應該也會有助於理解在這個空間中發生的音樂事件。或許，對於經常到兩廳院欣賞表演的讀者而言，這個環境太習以為常；然而，正因為這樣的習以為常，我們常忽略這個音樂空間，在音樂意義的產生上所扮演的角色。我過去其實也沒有刻意觀察兩廳院的建築與內部空間設計，在讀過 Small 對於音樂廳建築的討論以及開始撰寫本書後，才開始認真思考音樂廳建築如何影響音樂意義的產生。

三十年前，政府興建兩廳院的經費約 74 億元（田國平 2012: 91），這個耗費巨資的建築物當然不會無緣無故地出現。兩廳院是臺灣第一個專供音樂、舞蹈及戲劇展演的場館，而在一個政府還在喊著「三民主義統一中國」的年代，出現這個專業表演場館，其實有點不尋常。在國家音樂廳出現之前，大型音樂會常在中山堂或國父紀念館大會堂等地點舉行，而這些場地都不是專為音樂表演而設計，它們在當時主要做為舉辦官方活動之用。相較於中山堂及國父紀念館大會堂這些多功能的場館，國家音樂廳只是純粹的音樂表演場所，又要耗費巨資興建，顯得不太實際。這類觀眾席內專供聽眾聆聽音樂而不能同時進行社交活動的表演場所，即使在西方，也是在 19 世紀後才逐漸普遍，而如果它們只是單純讓聽眾聽音樂，其實並沒有必要建得富麗堂皇。壯觀的外表，實際上，是用以誇耀建造者的財富與權力（Small 1998: 20-21）。另一方面，這類音樂廳也是做為展現中產階級良好舉止的場所（ibid.: 46），這些舉止規範包括不在觀眾席中飲食、喧鬧、隨意交談及亂鼓掌。國家兩廳院興建於臺灣經濟起飛的年代，因此它們可以說是政府用以宣稱臺灣經濟地位的象徵；它們的興建，也是為了呼應蔣介石發表的〈民

生主義育樂兩篇補述〉（徐明松 2010: 14），[20]這個論述主張以藝術教育及休閒活動增進國民社會道德。由此看來，國家兩廳院的出現，和西方類似表演場館發展的脈絡相符。

　　一些非音樂的意圖影響了國家音樂廳的建造，音樂廳的建築反映了這些意圖，並且轉而對在其中參與音樂活動的人產生影響。對於建築物與人的關係，Small 指出：「每個建築的設計與建造，都是為了提供人類行為和關係的某些型態容身處，它的設計反映了建造者對於這些行為與關係的設定，而建造完成後，這個建築便具有能力將這些設定施加在置身其中的人們身上。」（1998: 20）國家音樂廳外表的中國建築特色，以及內部的西方劇場設計，和中國民族主義、西方現代性、經濟發展、中產階級價值觀等觀念有密切關連，使得一般社會大眾認為，這是個有錢有閒的人會去的地方，而在裡面演奏的音樂則高深而難以接近。然而，即使音樂廳的建築形成的空間關係，會影響置身其中的人們的行為與關係，音樂廳建築顯現的關係也只是與表演有關的複雜關係網絡中的一環（Small 1998: 27）。隨著社會風氣與政治氛圍的轉變，兩廳院努力轉變其既有形象，試圖讓更多人親近這個展演場所以及讓節目更多元化，接下來，我要討論的原住民音樂節目，便是在社會風氣與政治氛圍的轉變下，才得以在國家兩廳院出現。

[20]　我猜想，如果兩廳院沒有和〈民生主義育樂兩篇補述〉扯上關係，或者以紀念「先總統蔣公」為名，它們的建造可能會遇到很多阻力。

第二章
《很久沒有敬我了你》：臺前臺後

　　2010 年 2 月 26 日晚間，在國家音樂廳，《很久沒有敬我了你》第一場演出即將開始。[21] 一如往常的音樂會，樂團團員陸續走進舞臺，在自己的位子上坐下後，指揮在觀眾的掌聲中走進舞臺中央。指揮示意團員站起來後，面向觀眾敬禮，接著，指揮轉身面向團員，並示意他們坐下。團員坐定，指揮舉起指揮棒，樂團正要開始演奏時，一位穿著白色袍子的女子從觀眾席站起來，發出「hu-hu」的聲音。只見她左手拿著卑南族的腰鈴（singesingan）規律地上下擺動發出聲響，一邊唱出卑南族古調，一邊緩緩走向舞臺，再折返走回觀眾席。她唱了大約一分鐘後，隨著觀眾席場燈漸漸暗下，融入黑暗中。突然，舞臺後方吊掛著的螢幕上映放出一個飛機掠過的畫面，同時，飛機聲蓋住逐漸淡出的歌聲。當畫面消失時，樂團後方出現一位盛裝的原住民少女，清唱一段魯凱族古調後，[22] 螢幕上再度出現畫面，樂團的聲音這時才響起。

　　臺下唱歌的女子，當然不是來搗亂的，她是卑南族歌者紀曉君，和臺上出現的排灣族少女林家琪都是這部劇的表演者，而紀曉君的「闖入」正是此劇刻意設計的開頭。這個開場的標題是「重現十多年前的一個夢」，在《很久》節目手冊中，對於這個「夢」描述如下：

21　這個「電影・音樂・劇」在 2010 年 2 月 26-28 日於國家音樂廳首演，但我觀賞的是 2011 年高雄場的表演。本章有關節目內容的敘述，根據首演節目手冊文字，與國立中正文化中心出版的《很久沒有敬我了你》DVD 影音。為使讀者有身歷其境的感受，我以首演場的虛擬在場者角度，進行敘述。

22　《很久沒有敬我了你》節目手冊將這首〈小鬼湖之戀〉標示為排灣族民謠（國立中正文化中心 2010a: 32），但這首歌講的是魯凱族巴冷公主的故事，為魯凱族民謠。

其實早在 1997 年，剛開始做紀曉君的專輯時，當時的製作人鄭捷任一直有個想法在腦子裡：就是帶著紀曉君去國家音樂廳看某個重要的演出，趁滿場觀眾入席完畢，場燈正要暗下之際，叫曉君突然站起來，就地開始用她最驕傲的聲音，大聲唱她姆姆（外婆）教給她的古調，就如同第一次發現她的時候，她在漂流木餐廳用歌聲的利刃劃開了這城市，然後就在眾人驚訝的眼神中，一邊唱一邊從容地離開這華麗的殿堂（國立中正文化中心 2010a: 6）。

曾經參與《很久》演出的卑南族人汪智博，對於這個開頭的「十多年前的一個夢」，做了如下補充：

我想那個劇情不是虛擬的劇情。那是角頭音樂張四十三當初在臺北公館的漂流木聽到代班的人紀曉君的歌之後，他覺得驚為天人，然後他要她錄音。當時 1997 年，當時的製作人是現在的鐵花村的音樂總監鄭捷任。他們決定幫紀曉君做一些東西，做一些專輯出來。在聆聽音樂的過程中，張四十三想到一件事情，就是說什麼時候有機會可以把原住民的音樂帶到國家音樂廳？請記得一下，那時候國家音樂廳連爵士樂都進不去。就不要講藍調了，rock 就進不去，他就是一個臺灣的古典的殿堂。才會有一個想法就是，其實很簡單啊，管你今天演出的是柏林愛樂還是什麼愛樂，三明三暗，完畢之後，指揮站起來，曉君就開始唱，唱畢，就走出去，他說全場一定會震驚不知道要做反應。[23]

　　這樣的開場，一方面是對於現代西方音樂廳規範的衝撞，這個規範就是「舞臺與觀眾席兩個世界的區隔」（Small 1998: 64-65）；另一方面，則是對於國家音樂廳做為「古典的殿堂」的挑戰。在這一章中，我將討論這部劇如何誕生、想要表達什麼以及如何表達，並探討製作團隊與表演者，如何在製作與表演過程中，透過複雜的聲音關係與人的關係表達出多重的意義。

[23]　2015 年 11 月 26 日，汪智博於國立臺北藝術大學，在我開設的「聽山海在唱歌」課堂上的演講。

誤打誤撞：一部「電影‧音樂‧劇」的誕生

　　《很久》這個由國立中正文化中心委託創作，並與角頭音樂共同製作的節目，是 2010 年國家兩廳院「旗艦計畫」製作，也是第二屆臺灣國際藝術節（簡稱 TIFA，Taiwan International Festival of Arts）主打的節目之一。這個節目結合了電影、舞臺劇和現場演唱等元素，因此，擔任總策畫的角頭音樂創辦人張四十三（本名張議平），稱它是一部「電影‧音樂‧劇」。我在提到這個製作時，為了方便，會稱它為音樂劇或音樂舞臺劇，但是張四十三在和我談到這個製作時，特別強調這不是單純的音樂劇，他說道：[24]

> 那時候比較外行，因為沒有做過音樂劇嘛，其實我也不是在做音樂劇啦，我只是說，這個音樂要怎麼表現……，應該是這樣講：「沒有刻意要做音樂劇。」但是，就好像陳郁秀講的，她說：「四十三，你做這個是什麼，我要推行，這是我的旗艦案，但是我要給人家說，這是什麼東西啊！音樂劇嗎？還是行動劇呢？還是演奏會？你要讓人家知道，我才能賣！」我說，對啊，我也不知道這是什麼，又有電影，不然，就說電影音樂劇，後來就變成「電影‧音樂‧劇」，有電影有音樂有劇。

　　做為國家兩廳院的旗艦製作，《很久》是所有以臺灣原住民為主題的舞臺製作中規模最大、花費最多的節目，而這部劇的產生，據張四十三的說法，[25] 其實是「誤打誤撞」的結果。對於原住民上國家音樂廳，雖然張四十三和鄭捷任有這個夢想，但張四十三一直覺得這是不可能的，因為沒有資源，而且他又自認為「對古典音樂完全一竅不通」，甚至很少進國家音樂廳。直到簡文彬透過黃秀蘭律師，代表兩廳院和張四十三聯絡，這個夢想才開始成真。黃秀蘭曾擔任滾石唱片公司的法律顧問，負責阿美族耆老郭英男的歌曲被 Enigma 樂團挪用的國際訴

[24] 2017 年 4 月 21 日，張四十三訪談紀錄。張四十三談話時，用國臺語交雜陳述，在紀錄中，我把他的用語都轉為國語，並去除談話中穿插的一些「口頭禪」及「語助詞」，除此之外，盡量保持他語氣的完整。

[25] 2017 年 4 月 21 日，張四十三訪談紀錄。以下有關張四十三談到他和簡文彬第一次見面的描述，都是引自這次訪談紀錄。

訟，在唱片界知名度很高；她也曾擔任兩廳院監察人，對兩廳院事務相當熟悉。透過黃秀蘭的牽線，簡文彬第一次和他見面是在喜來登飯店的咖啡廳，那時候，擔任德國萊茵歌劇院駐院指揮的簡文彬從德國回來臺灣時，都會住這個飯店。兩個原本互不相識的不同領域音樂工作者，在這個會談後，激盪出《很久》最初的構想。

張四十三對於這個會談，原本不帶太多期望。他當時「就把簡文彬當成政府單位、國家音樂廳來的」，那時候的心態是：「跟政府提案，他們常常會來找我啊，我就說，好啊，我會幫你想一想很好玩的。結果，差不多十件有八件都不會成，隨便說說。」為了在政府提案中表示自己的構想很新、很好，張四十三指出，如果從各個原住民族群中，挑出幾首比較有名的歌，請人採譜、編曲，然後演出，其實很簡單，但這不叫創作。他認為，原住民的歌曲不用國語呈現，大部分觀眾沒有辦法了解，「你光聽它的音樂，不了解它的背景，沒辦法感動，所以，應該要有個故事。」《很久》的基本架構，就在張四十三和簡文彬閒聊的過程中，慢慢浮現：「一齣電影，拍故事，還有交響樂。」

簡文彬在兩廳院舉辦的一場對談中，也提到他和張四十三合作的經過（黎家齊等 2010: 86-91）。根據他的敘述，他本來和林懷民有一個構想，是與雲門舞集合作一場以原住民為主題的音樂廳節目，但這個想法並沒有實現。直到陳郁秀擔任兩廳院董事長，[26] 她和簡文彬都有製作原住民專題表演的想法，於是計畫在 TIFA 中安排一檔這個主題的節目。簡文彬開始構想這個企畫時，最困擾他的問題是如何在音樂廳的表演中搭配原住民聲音，後來和黃秀蘭律師談到這個話題時，黃秀蘭建議他從流行音樂的方向思考，而不需拘泥於古典音樂的角度。她幫忙安排簡文彬和滾石唱片的張培仁見面討論，而張培仁則在這次談話中推薦了張四十三。簡文彬說：「我當時還不知道四十三是誰，不過他們馬上就開始聯絡。當晚四十三帶了一堆角頭的唱片來一起動腦」（黎家齊等 2010: 87）。

張四十三認為，簡文彬雖然和他屬於不同領域的音樂工作者，但兩個人在策畫《很久》的過程，配合得很好。兩人見面後，簡文彬很快就回德國，張四十三

[26] 陳郁秀在 2007-2010 年間擔任兩廳院董事長，簡文彬曾在這個期間擔任國家交響樂團（NSO）首席客座指揮及音樂總監。

猜想，簡文彬在這次停留德國期間可能曾和陳郁秀溝通，所以一個星期後，他就回覆，表示陳郁秀接受張四十三的構想。張四十三覺得，如果陳郁秀直接聽他的想法，可能會覺得不可行，應該是簡文彬很積極地說服她。簡文彬會支持他的想法，張四十三認為，可能因為兩人同年紀（都出生於 1967 年），而且簡文彬

> 會覺得我很會作怪、很有趣，可以搞一些有的沒有的。我應該挑起了他的內心裡面的叛逆感啦，我覺得啦。他裡面有很多的叛逆感，只是在他制式的過程裡面，都沒有被挑起。剛好，我跟他滿對味的，可能覺得，其實我很多的東西都在造反，可能我那部分的性格，剛好很符合他那時候的需要，所以，他會很積極去跟陳郁秀說服。[27]

接到簡文彬的回覆，張四十三第一個反應是：「哇！嚇一跳啊！我隨便說說而已，想說，糟了糟了，這怎麼做，這有夠困難的。那個概念，我想，以前沒有人做過。」一個月後，簡文彬又回臺灣，和張四十三見陳郁秀，確定要進行這個計畫，張四十三便開始寫企畫案，組製作團隊。

　　在多方衡量可能人選後，包含張四十三、簡文彬、李欣芸、黎煥雄、吳米森、鄭捷任、吳昊恩和龍男・以撒克・凡亞思等人的製作團隊終於形成。[28] 擔任總策畫的張四十三，大學時讀的是電影編導，在成為創作歌手、地下電臺主持人、唱片公司老闆並主辦貢寮海洋音樂季等大型活動後，仍不忘情電影。因此，不難想像，當他向簡文彬提到《很久》的構想時，最先想到的是要拍電影。科班出身，享譽國際樂壇的簡文彬，在團隊中扮演重要的角色，不僅因為他在臺前負責指揮國家交響樂團，更在臺後擔任製作團隊和兩廳院對話的窗口，同時，在劇情發想與表演細節的設計，都涉入相當深。擔任編曲的李欣芸，自幼學習古典音樂，大學畢業後赴伯克利音樂學院（Berklee College of Music）主修爵士作曲與現代編曲，曾參與多部電影配樂編曲以及專輯製作。她是張四十三和簡文彬在考慮團隊人選時，最先被提出來的。張四十三提到，找李欣芸的原因是：[29]

[27]　2017 年 4 月 21 日，張四十三訪談紀錄。

[28]　以下有關團隊成員的背景資料，主要參考《很久》演出手冊。

[29]　2017 年 4 月 21 日，張四十三訪談紀錄。

李欣芸編的東西很甜，你知道，我想做一個比較討喜的，所以，我不可能去找那個學術的，編的那些，會睡著的那種，我不要。所以，我刻意找李欣芸，是我希望它有流行音樂的味道，然後，編起來是甜甜的，聽了不會累，這樣就好了。

在這個「電影・音樂・劇」的製作團隊中，音樂部分的成員是最早形成的，相對地，戲劇導演和電影導演則是幾經思考後才決定人選。張四十三提到，一開始，他找了好幾位戲劇導演，直到別人向他推薦黎煥雄時，才決定和他合作。黎煥雄是飛行劇團負責人及銀翼文化工作室藝術總監，不僅編導經驗豐富，也曾負責 EMI 古典及爵士樂的臺灣區企畫行銷。電影導演部分，剛開始很多人跟張四十三推薦一位拍過很多原住民紀錄片的阿美族導演，可是張四十三沒有找他，因為「不是說他不好，可是我覺得他不適合，因為我不想讓這部作品帶有太多的社會色彩，我沒有要表達那些。說實在，本來我只是一個音樂會的發想而已，我不想讓他的電影片在那裡，那麼樣的深沉。」[30] 張四十三和吳米森，則是在偶然的機緣下相識，正如張四十三在一次訪談中如此表示：「找吳米森拍還是緣分吧。雖然他的電影我實在看不懂，我喜歡通俗的東西，我也怕找一個跟我一樣通俗的導演，拍起來不就很通俗？」（曾芷筠 2015）。曾在紐約深造電影與媒體藝術的吳米森，1995 年返臺後，曾擔任多部影片的導演，包括《梵谷的耳朵》（1999）、《起毛球了》（2000）、《給我一隻貓》（2002）和《松鼠自殺事件》（2006）等作品。就在《松鼠自殺事件》票房失利，吳米森陷入低潮的時候，張四十三認識了他。張四十三在和我提到這段經歷的時候，如此說道：「米森那時候都沒片拍，他拍好多戲都賠錢，都沒人找他，只好去教書，不然就接廣告。我特別喜歡用這種人，因為他一有機會，他就會認真拍。你找那種很『夯』的，他隨便給你拍一拍啦。」[31]

這個製作團隊中有決策權的成員都不是原住民，而且部分成員在加入團隊前，對於原住民並沒有太多了解，因此，加入《很久》製作團隊，對部分成員而言，是一個原住民探索之旅的開始。張四十三是這些成員中，和原住民有比

[30] 2017 年 4 月 21 日，張四十三訪談紀錄。

[31] 2017 年 4 月 21 日，張四十三訪談紀錄。

較多共同工作經驗的。從創刊號專輯《AM 到天亮》（原音社 1999，TCM001）起，角頭發行了近二十張原住民音樂專輯，[32] 其中，以南王歌手為主的專輯超過半數（包括陳建年六張、昊恩家家一張、南王姊妹花二張、陳建年與巴奈合輯一張、《很久沒有敬我了你／音樂劇現場實錄》一張），這些專輯獲得多項金曲獎獎項，而為南王部落贏得「金曲村」的美譽。張四十三和南王的歌手認識，開始於 1997 年，當時角頭製作的《ㄞ國歌曲》（TCM000）收錄原音社的〈山上的孩子〉，紀曉君即參與其中的演唱。當初正是張四十三剛創立角頭音樂的時候，透過原音社的團長鄭捷任而認識紀曉君，激發了他們「把這個聲音帶到國家音樂廳」的夢想。張四十三指出，一開始他其實並沒有刻意和南王歌手合作：[33]

> 我也沒有刻意找南王的人，說實在的。那時候，認識的也沒有很多。然後，剛好鄭捷任，然後又剛好遇到曉君，曉君又介紹建年，建年又介紹巴奈，巴奈合音有家家、昊恩，然後還有南王姊妹花，然後就一直連續。其實在這中間，都沒有刻意安排說我一開始就要做南王。就是說他們剛好都在南王，然後又有一群人。

　　負責編曲，把原住民歌謠和西方管弦樂團結合的李欣芸，和原住民合作的經驗不如張四十三那麼多，不過，她喜歡原住民音樂，也喜歡旅行，對於原住民音樂並不全然陌生（李秋玫 2010: 93）。加入《很久》製作團隊，使她和原住

[32] 例如：《海洋》（陳建年，1999，TCM 003）、《泥娃娃》（巴奈，2000，TCM 008）、《海有多深》（陳建年，2000，TCM009）、《勇士與稻穗》（陳建年與巴奈，2001，TCM012）、《高山阿嬤》（高山阿嬤，2001，TCM013）、《大地》（陳建年，2002，TCM020）、《鐵虎兄弟》（鐵虎兄弟，2003，TCM024）、《龍哥 Long Live》（龍哥，2004，TCM026）、《東清村 3 號》（陳建年，2006，TCM037）、《Blue in Love》（昊恩、家家，2006，TCM039）、《查勞‧巴西瓦里》（查勞‧巴西瓦里，2007，TCM042）、《南王姊妹花》（南王姊妹花，2008，TCM045）、《老老車》（查勞‧巴西瓦里，2009，TCM046）、《很久沒有敬我了你／音樂劇現場實錄》（國家交響樂團及卑南族南王部落族人，2011，TCM047）、《BaLiwakes》（南王姊妹花，2011，TCM050）、《山有多高》（陳建年，2011，TCM051）、《玻里尼西亞》（查勞‧巴西瓦里，2014，TCM055）、《餘生—賽德克‧巴萊電影原聲帶》（陳建年，2014，TCM056）。此外，一些合輯中也收錄原住民音樂，如《ㄞ國歌曲》（1997，TCM000）及《土地之歌》、《生命之歌》、《逐夢之歌》、《美麗織歌》和《風神之歌》等民國 94-97 年臺灣原創流行音樂大獎得獎作品輯。

[33] 2017 年 4 月 21 日，張四十三訪談紀錄。

民有在一起密集工作的機會，讓她對「音樂」和「人的互動」有一些不同的體會。在音樂方面，她指出：「編漢人的流行歌已經沒有感覺了，漢人的流行歌對我來說吸引力就比較少，我才發現我們的古調有這麼多好聽的民謠在這個島上，可是我居然都沒聽過。」（阿哼 2017）在與部落族人相處時，她則發現，他們如果「一直虧你」，是一種接受你、「跟你打成一片的方式」，這樣相處的經驗，讓她在《很久》演出後，仍會參加南王的大獵祭，和族人產生一種家人般的情感（ibid.）。

電影導演吳米森，在參加《很久》團隊前，對原住民沒有特別興趣，也沒有人找他拍相關的片子（周行 2010: 95），雖然在加入團隊後一度為自己對原住民的不了解感到焦慮，這樣的陌生感，卻讓他在接觸部落後，得以反思「他者」與「自我」的關係。曾在媒體報導中，看到高官訪問部落時，族人穿著傳統服飾、載歌載舞營造異國情調的情景，讓他感嘆：「明明與我們生活在同一片土地、某種程度上領略相似文化薰陶的原住民，變成一種『他者』，且循環出種種刻板印象與誤解」（ibid.: 96）。進入南王後，發現南王部落和他的想像有很大落差，因為「南王離臺東市區很近，是個極度都會型的部落。第一次勘景後我就想，會不會拍完後人家以為我根本是在臺北某個社區取景？」這樣的疑慮，使他在拍攝時，「不從空間場景強調南王的特質，而是專注於當地緊密的人際關係，情感的密切聯繫」（ibid.）。

原本對原住民相當陌生的指揮簡文彬，在參與團隊的討論時，勾起童年和原住民保母相處的回憶，這段回憶也成為《很久》故事發展的一個重要動機。簡文彬在一次和張四十三與吳米森的聚會中，無意中提起，他小時候，因為父母忙於工作，三歲前由原住民保母照顧，兩人朝夕相處，直到保母在一次放假後突然消失。這段記憶連同保母播放及哼唱的原住民旋律塵封在簡文彬心中，直到他的母親到維也納探望他的時候提起，才意識到，自己走上音樂之路，似乎和這段經驗有所牽連。當簡文彬講起這段回憶時，參加聚會的團隊成員一致認為，這就是他們在《很久》中要講的故事（黎家齊等 2010: 88；周行 2010: 95-96）。以指揮對於原住民保母的童年回憶作為劇中故事的一個起點，使得國家交響樂團在《很久》中的出現具有合理性，而簡文彬如夢影般的童年回憶加上張四十三「把原住民的

聲音送進國家音樂廳」的夢想，則構成了《很久》「疊影」般的序奏。[34]

揭開《很久》序幕的兩個夢之外，還有另外一個不能忽略的夢：當時擔任兩廳院董事長的陳郁秀的「本土夢」。張四十三在和我的談話中，提到陳郁秀的這個夢：[35]

> 她那時候意思很感嘆，說自己的國家音樂廳，要本土性，除了要請其他國家節目來，在任期間，我覺得，應該她也會在想說，到底有沒有自己本土的音樂劇，還是本土的東西，尤其是原住民的東西，從來沒有在音樂廳好好正式的演過。

陳郁秀這個「本土夢」，和一個韓國劇院提議的合作案有關。2007 年她接任兩廳院董事長後，這個韓國劇院提議把他們的一齣新歌劇引進臺灣，並引進兩廳院的一齣製作到韓國。這本是一個很好的國際交流機會，然而，陳郁秀發現，「長年以來，我們的節目都是以引進節目或協辦外租節目為主，並沒有累積兩廳院自己創作的作品，因而當別人提出這樣的邀請時，我們竟然沒有什麼節目可以拿出去交換」（陳郁秀 2010: 98）。受此激發，兩廳院開始策畫「旗艦計畫」，並進一步策畫「以『科技與藝術』為基底，以『跨界』、『跨國』、『跨文化』、『跨時空』的策展理念，尊重多元文化，強調『原創』精神」的「臺灣國際藝術節」（ibid.: 99）。

同年，兩廳院放棄引進《獅子王》音樂劇的決議，也促成臺灣國際藝術節（TIFA）的誕生，而《很久》就是第二屆 TIFA 中的旗艦製作之一。[36] 兩廳院原訂以四億臺幣引進《獅子王》音樂劇在臺演出八十場，然而，陳郁秀就任董事長後，認為如果把這部音樂劇的人事成本算進去，引進這部音樂劇會賠錢，且「兩廳院也無法獲得對方任何一項衍生商品授權」，主張取消這個計畫，並在董事會中通過不辦理的提議。陳郁秀同時提出「『旗艦、品牌、國際』三大計畫」，於

[34] 我在此使用「疊影」一詞，受到胡台麗的啟發。胡台麗借用電影或照相的「疊影」技法觀念，即「好幾個具有透明性質的影像的重疊，合併為一，但是並不因此喪失個別影像的特質，又因重疊而使意義的層次更加豐富」，說明賽夏矮人祭的「多重意象」（2003: 161）。

[35] 2017 年 4 月 21 日，張四十三訪談紀錄。

[36] 當年另一部旗艦製作是由著名的美國前衛劇場導演兼舞臺設計師 Robert Wilson 執導，優人神鼓與唐美雲擔綱演出的《鄭和 1433》。

原訂舉辦《獅子王》的三個月檔期執行（陳淑英 2007）。她在《很久沒有敬我了你　電影‧音樂‧劇：跨界紀實》紀錄片（以下簡稱《跨界紀實》）中，提到為什麼要支持《很久》等本土製作：

> 我也知道這樣的工作非常地難，比買節目難多了。可是我常常覺得，像我們有的時候買一齣國外的節目，它的費用其實可以讓我們在國內創作三、四齣，但是我們這個雖然是需要兩三年工作的時間，但是這些錢其實都是花在我們的藝術家的身上，我們花錢也是花在我們這塊土地上。所以花下去它就會慢慢地成長，另外就是說，它會留下很多經驗，然後有很多藝術家，他們因為彼此的合作，彼此認識，所以他們在未來會再合作（龍男‧以撒克‧凡亞思 2012）。

2018 年，前兩廳院藝術總監楊其文對於《獅子王》案舊事重提時，陳郁秀回應如下：

> 兩廳院靠的是納稅人的稅金支持，有責任培養臺灣本土表演團隊，將有限的場地檔期資源優先保留給國內團隊。其次《獅子王》停辦後，在兩廳院全體同仁的努力下，推出臺灣兩廳院自有品牌的國際藝術節（TIFA），至今仍然是兩廳院的主要品牌節目，留下無數的優質創作，例如《馬偕》、《很久沒有敬我了你》等感動人心的旗艦劇（凌美雪、粘湘婉 2018）。

從她的回應，我們可以看出，陳郁秀對於製作本土節目的重視，以及她把《很久》的推出作為重要政績。值得注意的是，在這些本土製作中，《很久》是唯一多次重演的作品。

　　陳郁秀、簡文彬和張四十三透過《很久》圓夢的過程顯示，這個旗艦計畫的決策與製作過程是「由上而下，由外而內」。它是由上而下的，因為這個計畫是由決策階層發起，再籌組製作團隊執行計畫；它是由外而內的，因為計畫雖以原住民為主題，從原住民的角度來看，在決策過程中，身為局內人的原住民並沒有參與，他們除了參與部分的製作工作外，主要擔任的是表演者的角色。這樣的決

策與製作過程，使得這個旗艦計畫不可避免地成為一個由非原住民主導的原住民音樂劇。

　　這個張四十三口中「誤打誤撞」的製作，在演出之前，一直存在著很多不確定性。製作團隊對於結合電影、音樂和戲劇的節目形式，都沒有實際操作的經驗，因此，近兩年的製作過程，都是在一邊做一邊摸索的情況下進行。在這個過程中，很多的環節都是經過不斷的討論、修改，才形成觀眾在音樂廳中看到的樣貌，這些環節包括劇名和劇本的選擇，以及電影、音樂和戲劇等元素的搭配與平衡。例如，對於劇名，張四十三表示，曾經有不同的想法，後來選用《很久沒有敬我了你》，因為這是一個原住民打招呼的方式，[37]「意思就是要跟你熟絡的感覺」，原住民會覺得「這是喝酒時開玩笑用的」，但製作團隊認為「這個很有趣」（黎家齊等 2010: 87）。在劇本方面，原先的設定，是以音樂製作人到部落尋找歌手到國家音樂廳表演的過程發想，有點像文・溫德斯（Wim Wenders）拍的《樂士浮生錄》（Buena Vista Social Club），但在聽了簡文彬的原住民保母故事後，製作團隊認為以國家交響樂團音樂總監的角度敘述這個故事比較有說服力（ibid.: 88）。據張四十三表示，劇本從構思到成形花了一年多的時間，雖然中間產生不少版本，但張四十三都不滿意，後來他和吳昊恩加入寫作，才把完整的劇本定下來。旗艦計畫啟動後，電影、劇場、音樂一開始都各做各的，製作團隊成員和表演者在彩排前從來沒有所有人聚在一起過，張四十三如此形容他當時的心情：[38]

　　　　那時候被陳郁秀一直釘，因為她會緊張啦。這是她要離職前的最後一檔，可能她也一直誇耀這齣戲會多好。那時候因為我們都沒有按照他們的 schedule 在跑啊，比如說，我們一個月前要看到完整的彩排，沒有啊，因為南王的人他們也沒時間啊，所以說，都很緊張。到最後會怎樣也不知道，連我也不知道，我是有那個感覺啦，大概怎樣。那時候做起來，我感覺，這個真的是很冒險的事情。

經過這樣充滿波折的製作過程，張四十三坦承，對於首演後觀眾的熱烈反應，感

[37]　把代名詞「你」放在句子後面，是對原住民語法的模仿。這類動詞放在代名詞前的句子，被稱為「動詞句」，常見於臺灣南島語言中（黃美金 2000: 71,93）。

[38]　2017 年 4 月 21 日，張四十三訪談紀錄。

到很意外。他事後檢討，認為自己一方面很幸運，找到對的人，對的團隊夥伴，另一方面，他覺得原住民表演者讓這部劇增色不少。做為設計者，他相信「如果那個點做得好，會很有趣，不會說沉悶，應該是可以看」，而「那些原住民歌手一唱上去，就像藝術家站上舞臺，會整個發亮，本來那個劇在我心裡面可能只有五分而已，可是他們天生的性格，一上去以後，我覺得增加好幾分。」[39]

誰在臺上唱歌

　　我同意張四十三「原住民歌手讓《很久》演出加分」的說法，甚至認為，這個製作可以說是為了南王眾歌手量身打造的。《很久》雖以戲劇形式表現，但吸引觀眾的地方並非它的劇情，而是音樂和演唱者。這部劇的音樂並非用來烘托故事情節，情節的鋪排反而比較像是為音樂的出現預做準備。我們可以想像，在歌曲演唱的部分，如果將陳建年等南王族人替換成其他表演者，整個製作的呈現勢必完全不一樣。在這些歌者中，做為觀眾注意焦點的是胡德夫、陳建年、紀曉君、紀家盈（家家）、吳昊恩、南王姊妹花（李諭芹、陳惠琴、徐美花）等人，我們可以將他們稱為「主要歌者」，他們都曾經出過專輯並在「金曲獎」等全國性音樂獎項得過獎。這些歌者的光芒蓋過了劇中擔任男女主角的泰雅族人陳璽恩（飾演卑南族的國小老師）和漢族的周永軒（飾演國家交響樂團音樂總監），他們兩人在劇情的開展上扮演重要的角色，但在劇中並沒有唱歌。在主要歌者之外，還有演唱〈小鬼湖之戀〉的排灣族少女林家琪、演唱〈祈禱小米豐收歌〉的布農原聲文化藝術團、以及配合主要歌者的「Am 家族樂團」和「南王少年」。搭配主要歌者的「Am 家族樂團」和「南王少年」基本上是由主要歌者的親屬構成，例如「Am 家族樂團」成員包括陳惠琴的丈夫（汪智博）和弟弟（陳宏豪），而「南王少年」則由主要歌者及「Am 家族樂團」的子女組成。

　　具有卑南族和排灣族血統的胡德夫，是主要歌者中唯一不屬於南王部落的成員，然而，在《很久沒有敬我了你》節目手冊中，他被列為主要歌者之首，用以彰顯他「臺灣民歌之父」的地位。他在演出中場休息前，帶領南王歌者演唱他

[39]　2017 年 4 月 21 日，張四十三訪談紀錄。

根據阿美族傳統歌謠填上英文詞的 Standing on My Land。另外，劇中出現他的另一首作品〈牛背上的小孩〉，則由「南王少年」演唱。他在劇中出現的時間雖然不長，透過這樣的歌唱形式的設計，他的長者地位與世代傳承的象徵意義被凸顯出來。胡德夫在《跨界紀實》中提到，自己雖然是卑南族人，對卑南族卻很陌生，參與《很久》的演出，對他而言，是一個重新回歸卑南族的機會：

> 很多人知道我是卑南族的，自己的落失是在於……我寫過〈最最遙遠的路〉，是實質的卑南。我從小聽爸爸講卑南怎麼樣，他青少年怎麼樣，猴祭怎麼樣，他一直在重複講這個，而且在家裡面一定講卑南族話，不能講排灣族話，但是卑南還是很遙遠，對我來說。所以我這一次會有這樣冗長的，甚至兩年三年的合作工作，大家在一起。其實我知道的卑南的歌非常有限，一個年輕人都比我多，我當然是買到回卑南的票（龍男‧以撒克‧凡亞思 2012）。

呼應胡德夫在中場休息前領唱 Standing on My Land，劇中最後一幕陳建年帶領南王歌者演唱陸森寶〈美麗的稻穗〉的設計，顯示了陳建年在南王眾歌者中具有的顯著地位。在喜歡原住民音樂的聽眾間，陳建年享有很高的知名度，主要因為他得過多個大獎，[40] 尤其是 2000 年打敗張學友而奪得的「金曲獎最佳男演唱人獎」。另外，他的外公是被尊稱為「卑南族音樂靈魂」（孫大川 2007）的陸森寶，這樣的身分為他的創作與表演增添了「傳承」的意味。陳建年在為他贏得最佳男演唱人獎的《海洋》專輯中，如此介紹他自己：

> 生長在臺東卑南山下的我，從小就喜歡繪畫和音樂，曾夢想未來能夠成為一位走遍世界各地的藝術工作者，但在成長過程中，或許受到現實生活和價值觀的影響，也為了考量能解決家庭的困境，而不在[41] 執著於夢想，至高職畢業後，即選擇與藝術完全不相干的工作……警察（陳建年 1999）。

40　這些獎項包括金曲獎 2000 年「最佳男演唱人獎」與「最佳作曲人獎」、2007 年「演奏類最佳專輯製作人獎」以及 2009 年「最佳專輯製作人」等。

41　原文如此。

　　這位原來想當藝術家的警察音樂家，在國中一年級開始在學校老師指導及自我摸索下，學習梆笛、二胡。國二時，民歌運動興起，他也受到感染，開始學習吉他並嘗試編曲創作。到了高中時，曾為了暗戀的女生寫作情歌，並加入哥哥組的一個民歌樂團，組團的目的是為了參加民歌比賽，但臺東的民歌比賽在他們組團以後卻不再舉辦，反而是救國團辦的一些活動提供他們表演的機會，開始有一些知名度（江冠明編著 1999: 293）。在民歌運動「唱自己的歌」理念的號召下，陳建年開始寫歌，他對於音樂創作的想法是：「音樂創作對我來說是與朋友分享最好的禮物，自國三會彈吉他以來，偶爾會如神來一筆的靈感創作，雖然有些作品很平凡很幼稚，但每完成一件作品就會有一股衝動要和朋友分享。」（陳建年 1999）

　　陳建年持續以這種和朋友分享的心態創作，並沒有特意要藉此獲取名利。1986 年警專畢業後分發到關山、海端等地警察單位服務期間，休假時會找救國團的朋友，當時在救國團服務的族人林志興寫了一些詩，陳建年便試著用這些詩譜寫成歌曲。收錄在陳建年第一張專輯《海洋》中的幾首歌曲，例如：〈我們是同胞〉、〈穿上彩虹衣〉及〈走活傳統〉，就是這個時期的創作。關於和角頭音樂合作這張專輯的過程，陳建年如此描述：

> 製作音樂專輯是每一位創作者的夢想，平日忙於公務的我，對此卻不敢有太大的妄想，但在一次偶然的機會認了音樂製作人捷任和角頭音樂的張 43，他們認為我的創作可以分享給更多的人欣賞，要我考慮與他們合作錄製專輯。自認作品不夠完美的我，實在無法提起信心接受，只因他們多次鼓勵，並認真地與我談及此事，或許是他們對製作音樂的理念與尊重，他們誠摯的態度打動了我的心，因此才開始這樣合作的計畫（陳建年 1999）。

當時張四十三的一句話「我不是要你去做歌星，我只是要你的作品分享給更多人」，打動了陳建年，同時，他也覺得做這張專輯可以「給自己一個紀念」（江冠明編著 1999: 294）。

　　製作人鄭捷任在專輯錄製過程中，扮演了很重要的角色。陳建年對於鄭捷任

對專輯的想法及和族人互動的過程，如此說道：

> 在還沒錄製之前，製作人就常常下來臺東，我們的活動他都一定參與，他喜歡那種三五好友聚在一起聊聊天，大家分享，唱歌，開開玩笑的鄉下的氛圍。製作人不希望這張專輯太過於包裝，溝通了之後，決定盡量表現出家鄉的味道，所以在錄製期間，我們也會去錄一些自然的音樂……朋友和親戚的都共同的參與了（江冠明編著 1999: 294）。

　　這張專輯反映了陳建年學習與創作音樂的歷程，在音樂表現手法上可以明顯地看出民歌運動的影響，而在這些顯性的音樂語言背後的是卑南族文化的痕跡。陳建年如此評論他自己的音樂創作：「民歌、部落老人和我外公（陸森寶）的歌，對我的音樂影響滿多的。」（ibid.）民歌運動的影響，表現在「吉他的彈法、歌曲的唱法及創作的方式」（ibid.: 295）；陸森寶音樂的韻味，陳建年認為，可以在〈長老的叮嚀〉及〈走活傳統〉這些作品中感受到（ibid: 294）。

　　紀曉君是劇中最受關注的女歌者，她負責了重要的獨唱及領唱部分。獨唱的片段，包括第一幕中，在臺下演唱 rebaubau（復仇記），做為此劇的開場，以及在第六幕，國家交響樂團演奏由史麥塔納（Bedřich Smetana）的《莫爾道河》（Die Moldau）和陸森寶〈美麗的稻穗〉所交織的樂聲中，唱出〈美麗的稻穗〉片段。領唱的部分，出現在第 16 幕，她帶領眾歌者，演唱陸森寶根據史蒂芬·佛斯特（Stephen Foster）的〈老黑爵〉（Old Black Joe）旋律所改編的〈卑南王〉。〈美麗的稻穗〉片段的獨唱以及〈卑南王〉的領唱，標示了劇中西方音樂與原住民音樂接合的轉折。到了第 19 幕，紀曉君在南王眾歌手準備進入國家音樂廳觀眾席的影片中，獨唱〈婦女除草完工祭古調〉。在觀眾席的隔音門打開，眾歌手進入觀眾席兩側走道後，她率先從觀眾席走向舞臺，這時候，眾人一邊唱著卑南族傳統歌謠〈野火〉，一邊跟著魚貫而行，步上舞臺。眾人在臺上站定，重複演唱〈野火〉後，紀曉君高唱「ho-yi-yang」，並高舉雙手然後緩緩放下，結束這段演唱。可以說，這幾個段落構成了本劇的「起承轉合」，而紀曉君的演唱則具有標示這些段落的功能。

　　稱陳建年為「表舅」的紀曉君，在 2000 年獲得金曲獎「最佳新人獎」，同

年，陳建年也獲得「最佳男演唱人獎」及「最佳作曲人獎」，但兩人的音樂歷程在得獎前及得獎後都有明顯的不同。1997 年，鄭捷任和張四十三在漂流木餐廳被紀曉君歌聲打動，開始夢想把這個聲音帶到國家音樂廳。那時，紀曉君才20 歲，她從臺東上來臺北已經二、三年，這期間，她在美容院當學徒，並在漂流木餐廳打工當服務生，偶而上臺當墊檔或代班歌手（陳雅雯 2000）。鄭捷任聽過紀曉君的演唱後，邀請她加入「原音社」樂團，並將她介紹給張四十三。張四十三當時經營獨立音樂唱片「恨流行」，聽到紀曉君的演唱後，便和她簽下合約並著手製作專輯。然而，1998 年「恨流行」就解散了，紀曉君的合約留在這家唱片公司的另一合夥人手上，後來移轉到滾石唱片的子公司魔岩唱片（陳雅雯2000）。魔岩出版的紀曉君專輯，[42] 不可避免地使用主流唱片公司慣用的商業包裝模式，專輯雖然仍由鄭捷任擔任製作，但和角頭唱片所出版的陳建年專輯比較之下，商業色彩顯得濃厚許多。紀曉君在獲得金曲獎「最佳新人獎」後，接到很多商業演出的機會，至今仍在一些 live house 音樂餐廳駐唱及開個人演唱會；相較之下，陳建年成名後始終安分地堅守警察工作，直到 2017 年退休，對於商業演出並不積極，選擇將創作與演出做為興趣而非謀生的工作。

　　紀曉君和胡德夫在《很久》劇中都沒有扮演角色，只擔任歌唱的部分，相較之下，其他主要歌者都在劇中扮演了虛擬的角色或以真實生活中的身分出現。紀曉君和胡德夫沒有扮演角色，和他們沒有在影片中出現有關，因為在這個製作中，劇情和角色的扮演都出現在影片中，而舞臺現場主要做為歌唱與樂團演奏的空間。陳建年在影片中，以警察的身分出現在「南王三姊妹民宿」的場景中，這個民宿是影片中族人聚會唱歌的主要場所。然而，這個民宿並不存在於真實的南王部落中，影片中的民宿的景其實是在「都蘭糖廠咖啡屋」拍的，[43] 影片中的民宿由「南王姊妹花」（李諭芹、陳惠琴、徐美花）經營，當然也是虛構的。

　　真實生活中的南王姊妹花，三個人各有自己的工作，因為唱歌而聚在一起。她們合作灌錄了兩張專輯，其中，第一張同名專輯獲得 2009 年金曲獎「最佳原住民語專輯獎」與「最佳演唱組合獎」。在《很久》第八幕，南王姊妹花演唱陳

[42]　包括《太陽・風・草原的聲音》（1999，MSD071）及《野火・春風》（2001，MSD100）。

[43]　都蘭糖廠咖啡屋在 2014 年改建成餐廳，已經不同於《很久》影片中的樣貌。改建前的咖啡屋曾經是臺東地區音樂工作者聚集表演的重要據點。

建年創作的〈雙河戀〉，這首歌就收錄在這張同名專輯中。被稱為「南王姊妹花」的這三位歌者中，李諭芹和陳惠琴是南王部落卑南族人，兩人有親戚關係，而徐美花是都蘭部落的阿美族人，嫁到南王部落，成為李諭芹和陳惠琴的表嫂。三個人在高中的時候，就因為加入臺東救國團的山青服務隊（成立於 1985 年）而經常在一起唱歌、上臺表演，曾經各自北上工作，但最後還是回到部落。回到部落後的三人，經常每隔一兩個星期，在 Tero（曾志偉，紀曉君的舅舅）的家聚會，吃喝閒聊並唱歌，陳建年從蘭嶼回到南王時，也會加入聚會並分享他的創作。汪智博在《南王姊妹花》同名專輯的文案中提到，就是在這樣的「不定期的定期聚會」的感情交流與音樂分享之下，孕育出這張專輯（南王姊妹花 2008）。南王姊妹花對於她們和陳建年的合作，如此描述：

> 我們和建年其實高中的時候就認識了，那時候也已經在唱現在所謂的創作曲，只是那時候都在學校或是部落唱而已。他的創作其實很豐富，但他不想要自己來唱這些歌，想要尋找不同的聲音來詮釋他的創作，於是就找上了我們，可能也因為我們最好找，三個人都在南王，都是表妹，也都是親戚，小時候就已經一起長大，高中又一起活動，我猜想可能是這樣就找上我們吧！（陳淑慧 2010: 21）

紀曉君的妹妹家家（紀家盈），也參與這部音樂劇的演出，並在第八幕與 Tero 合唱〈白米酒〉這首廣泛流行於部落的國語歌曲。家家歌路相當廣，特別擅長藍調與靈魂樂的演唱，這和她在一個充滿音樂的家庭中長大有關。紀曉君和家家的家人都很會唱歌，她們的外公和外婆擅長演唱古調和陸森寶作品，外婆的歌聲曾被收錄在鈴鈴唱片公司出版的黑膠唱片中，她們的母親和大姊也有很好的歌喉，父親則曾擔任過樂師。《很久》節目手冊中，將她的音樂能力養成歸功於部落生活中的古調與傳統歌謠，以及童年隨著從事裁縫工作的家人到處批布時，在旅途上陪伴他們的西洋經典歌曲（國立中正文化中心 2010a: 26）。紀曉君 1997 年出唱片時，家家擔任其中的合音，開始接觸唱片業，並在《七百個月亮》合輯中，演唱卑南族〈除草時工作歌〉（黃石榮等 1999），但並未受到重視。直到和她的表舅吳昊恩 2006 年合作出了《Blue in Love》專輯（昊恩家家 2006），並

以這張專輯獲得 2007 年金曲獎「最佳演唱組合獎」，才開始受到音樂愛好者注意。她在 2012 年加入由滾石唱片策略長陳勇志和五月天樂團創立的「相信音樂」公司，打入主流音樂市場。

在劇中，Tero 飾演家家的哥哥，但在現實生活中，是家家的舅舅；雖然不是主要歌者，在影片中扮演計程車司機的他戲份卻不少，和飾演國家交響樂團音樂總監的男主角周永軒有多場對話，扮演著穿針引線、畫龍點睛的角色。現實生活中的 Tero 會演奏多樣樂器，擅長錄音及燈光音響操作，目前在臺東著名的音樂景點「鐵花村音樂聚落」擔任音控，而他自己家中就有一個錄音室，在此他曾參與錄製多張南王歌者獲得金曲獎的專輯。為了貼補家用，他還養雞、豬，此外，他也精於木工機械以及裁縫刺繡等技藝，可謂十項全能。在南王部落中，像 Tero 這樣懷抱音樂夢想，可是又要身兼多職以求溫飽的人並不罕見，而他魁梧的體格以及略顯靦腆的表情，使他看起來就像尋常的部落族人。在魁梧與靦腆的外表底下，Tero 其實非常會搞笑，鄭捷任在《海洋》專輯文字說明中的「錄音工作日誌」便這樣形容有 Tero 在場時的聚會：「每次建年說笑話，絕對不能缺少 Tero 的對應與家家的笑聲；南王式的語法和想像力，很容易讓人墜入那種和諧且逗趣的情境中……文法的誤用，發音的誇張，成為自己人消遣的方式之一。」（陳建年 1999）南王式「文法的誤用，發音的誇張」，也出現在《很久》影片段落，例如，第五幕中，在昊恩失手把小盆栽砸到陳建年臉上時，Tero 指著昊恩說：「Oooooh！打警察局！」這些段落相當程度地再現了族人日常聚會的氛圍，也往往引起觀眾的大笑。家家在《跨界紀實》中，如此評論 Tero：「其實他平常就是這個樣子，他是我親舅舅，他就住我們家旁邊，每天其實看到他，跟他在臺上其實根本沒什麼差別，他就是這樣，他平常就是這樣，所以他不是在搞笑，他其實想要很認真。」（龍男・以撒克・凡亞思 2012）中央研究院研究員陳文德在和我討論《很久》時指出，劇中族人的對話相當貼近他們的日常生活面貌，並且可以引起演出者和觀賞者之間的共鳴，[44] 我認為，這個評論很適合用在 Tero 的表演上。

曾經和家家共同出過專輯的昊恩，在《很久》影片的表演、現場演唱及幕後

[44] 2016 年 8 月 11 日討論筆記。

工作都扮演重要角色。在影片中，他飾演女主角的哥哥，在男主角提出邀族人到國家音樂廳表演時極力反對。他和 Tero 在影片中的表演都相當引人注目，呈現了南王部落族人言語表達的兩種典型，Tero 是比較搞笑的，而昊恩則是比較會耍嘴皮子擡槓的類型。現場演唱部分，除了在第 12 幕演唱他自己創作的〈蜥蜴〉（此曲獲得 2005 年「臺灣原創音樂大獎」原住民組首獎）外，也在第 15 幕南王歌者唱跳傳統的跳躍之舞 tremilratilraw 時，擔任領唱。他同時也是本劇的「歌舞設計」，並參與劇本的編寫。《很久》節目手冊中提到，昊恩出身牧師家庭，在教會聖詩班歌聲中成長，少年時期學習吉他，則以陳建年為崇拜的對象，這些經驗造就他彈唱的能力並提供創作的養分（國立中正文化中心 2010a: 18）。以英國音樂家 Eric Clapton 的吉他演奏作為典範，昊恩練就了傑出的吉他演出技巧，經常為胡德夫等原住民音樂家伴奏。他也曾擔任原舞者團員，他在本劇舞臺上傳統樂舞的領唱以及幕後的歌舞設計，應該和這段時期的學習與表演經驗有關。

　　在《很久》節目手冊中被稱為「比原住民還要原住民的漢人」的鄭捷任（國立中正文化中心 2010a: 17），是《很久》中另一位身兼演出者的製作團隊成員。他就讀復興美工時，開始組團玩音樂，並參加音樂比賽。服兵役期間，鄭捷任在軍樂隊認識魯凱族的許進德，後來許進德和就讀玉山神學院時的朋友，排灣族的陳俊明和達卡鬧（Dakanow，有排灣及魯凱血統，創作型歌手）等人，組成「原音社」樂團，鄭捷任受邀加入，並在 1999 年原音社出版《AM 到天亮》專輯時擔任樂團團長。鄭捷任擔任多張南王部落歌者專輯的製作人，因此在《很久》製作團隊中順理成章地負責「音樂設計」的工作。在劇中南王眾歌手合唱的段落，例如第 15 幕的跳躍之舞 tremilratilraw，第 19 幕的〈野火〉及第 20 幕的〈美麗的稻穗〉，鄭捷任穿著卑南族傳統服裝，和南王表演者共同現身演唱。他在這些合唱段落的現身，可以被解讀為南王部落族人將他視為「一家人」的表態。

　　身兼唱片公司製作人及「比原住民還要原住民的漢人」的鄭捷任，對於原住民在國家音樂廳表演這件事，抱著保留的態度。在《跨界紀實》中，對於張四十三常常說，《很久》的製作演出是重現十多年前鄭捷任的夢想，鄭捷任加以否認。張四十三認為：「到國家音樂廳，是一個我為原住民做的一個夢想，透過這個音樂劇，把南王音樂的高度拉高」，然而，鄭捷任直言：「你把國家音樂廳，把它看成某種圖騰象徵……我自己不喜歡這種東西」（龍男・以撒克・凡亞

思 2012)。對於參與這部音樂舞臺劇，他抱持的態度是：

> 我自己其實覺得很多地方，這整個過程，我自己很怕啦，很怕這麼大的
> 製作，因為它負載的事情太多了。那我自己其實有另外一些想法，其實
> 可能是跟音樂有關的，或者跟理念有關的，那個都很有關。可是因為我
> 也很喜歡這些人，所以我覺得我很樂意在旁邊協助啊。對我而言比較大
> 的意義，其實就是說它可以讓人在一起（ibid.）。

部分參與這次演出的卑南族人（例如陳建年）有著類似的想法，他們並不覺得非
要上國家音樂廳不可，甚至有點排斥，可是親戚朋友們說好要一起上臺，他們便
會全體投入。胡德夫認為：「卑南的人要唱他們的歌的時候，他們是一定要在一
起，既然要做一個事，卑南族就是這樣子，就是會挺到底。」（ibid.）適切地點
出，儘管族人對於上國家音樂廳這件事有不同的看法，然而，「要上臺就要一起
上」是他們的共識。

　　登上國家音樂廳舞臺，有些族人則將之視為一個教育部落年輕人的機會。參
與《很久》演出的陳志明（南王姊妹花中徐美花的先生）在《跨界紀實》DVD
中，提到他對自己兒子參與《很久》表演的期望，如此說道：

> 我希望我老大多看一些世界，不要說，總認為說自己是最優秀的，一山
> 還有一山高。因為老二跟老三年紀比較相仿，所以經常吵架，我希望
> 說，藉這個機會帶出來，讓他們認識什麼叫做團體，然後互相彼此地扶
> 持（龍男・以撒克・凡亞思 2012）。

陳志明希望自己的小孩在參與國家音樂廳表演的過程中成長的期待，使我聯想到
卑南族人期待男孩子在經過會所訓練及大獵祭後成為成年人的心情。從這個角度
來看，卑南族人上國家音樂廳，如同踏上一個現代的獵場，當他們回到部落時雖
然沒有帶回獵物，但帶回一種榮耀以及年輕人的成長，這些是族人在大獵祭中一
再強調的價值。

　　在《很久》的演出人員中，國家交響樂團（簡稱 NSO）所占的人數最多，
有近百人上場，同時，做為國家音樂廳的駐廳樂團，他們可以說是這場演出的

「地主」。NSO 前身為成立於 1986 年的「聯合實驗管弦樂團」，由國立臺灣師範大學、國立藝術學院（現為國立臺北藝術大學）以及國立臺灣藝術專科學校（現為國立臺灣藝術大學）三校的實驗管弦樂團合併而成。[45] 1994 年，「聯合實驗管弦樂團」改名為「國家音樂廳交響樂團」，到了 2001 年才使用「國家交響樂團」名稱，並於 2005 年成為國立中正文化中心附設團隊，2014 年改隸國家表演藝術中心（國家交響樂團 2018）。黃俊銘在《音樂的文化，政治與表演》一書中，以 NSO 為研究對象，對於樂團發展走向的演變，相關的社會背景，以及涉及的文化意義，都有詳細討論。他指出，NSO「發展與變革的時程，正是臺灣經歷開放黨禁、報禁、解嚴、政權轉移、認同政治（identity politics）重新思索，乃至於全球化／在地化議題最風起雲湧的年代。」（2010a: 76）

　　黃俊銘從不同場域切入，對於 NSO 進行歷史分期，根據他的說法，NSO 在《很久》演出的時候，所處的時期是在國家政權場域上的「國家樂團時期」，在權力場域上的「專業樂團時期」及「文化製作時期」，在文化場域上的「社會發聲時期」，以及在古典音樂場域上的「跨領域製作、古典音樂曲目雙軌時期」，這些轉變大致上是從 2001 年延續至今（2010 a: 90-95）。[46] 在籌備之初，NSO 和國家音樂廳便被賦予強烈的「現代性」與「國族意識」的定位，一方面因為音樂廳是在國家出於「緬懷民族救星」的動機下成立，另一方面，國家音樂廳正如所有設置長駐專屬交響樂團的大型音樂廳，是一種「那些想要宣示躋身已開發世界的國家或城市的象徵。」（Small 1998: 19）在這樣的預設下，NSO 草創之初，從國家政權場域觀之，處在一個「教育建設時期」，它「以『精緻藝術』為正當位階」並「藉『推廣音樂教育』為名作為行動」（黃俊銘 2010a: 90），可以說，其正當性來自〈民生主義育樂兩篇補述〉的體現。從古典音樂場域觀之，則處在

[45] 我就讀國立藝術學院的時候，學校的實驗管弦樂團（成立於 1983 年）每次排練及演出時，師生共同參與的盛況，至今仍記憶猶新。當年參與樂團的學長姊、同學及學弟妹，有些考進 NSO，甚至有幾位目前還留在樂團。

[46] 在國家政權場域方面，黃俊銘區分了「教育建設時期」、「專業樂團時期」和「國家樂團時期」；權力場域有「教育部實驗時期」、「中正文化中心實驗時期」、「專業樂團時期」和「文化製作時期」；文化場域有「去政治時期」、「文化宣傳時期」、「音樂發聲時期」和「社會發聲時期」；古典音樂場域有「古典音樂曲目時期」和「跨領域製作、古典音樂曲目雙軌時期」（黃俊銘 2010a: 90）。

「古典音樂曲目時期」，在此時期，NSO 幾乎完全承襲西方古典音樂的「極建制化的演奏美學、儀式及區辨品味」（ibid: 93）。隨著臺灣 20 多年來政治社會環境的變遷，NSO 設立之初所遵循的規範或有轉變或有鬆動，就在這樣的條件下，《很久》中俗民的、草根的、流行的元素，才有可能進入國家音樂廳，與 NSO 所承襲的西方古典音樂接合。

雖然在 2010 年左右，讓南王部落與 NSO 可以進行跨界與跨領域合作的客觀環境已經逐漸形成，雙方在合作過程中，還是經歷了一段磨合期。參與演出的卑南族人 H 提到，[47] NSO 一開始對南王表演者在國家音樂廳表演，抱著質疑的態度，他們的質疑包括：「南王表演者夠不夠格在國家音樂廳表演」以及「他們表演的是流行音樂，怎麼可以在國家音樂廳演出」。在《跨界紀實》中，NSO 執行長邱瑗和簡文彬分別談到，團員一開始對於和南王歌手合作這件事的反應，邱瑗指出：

> 這裡面應該是曉君的角色，因為我們的團員對她的認知，第一個，她是流行歌手，她可能〔是〕被經過包裝以後的流行歌手。但是她自己是一個民歌手，我會覺得她是一個民歌手。兩廳院，就是國家音樂廳有個規定，流行歌手是不能進兩廳院的，因為他們用的是，他們唱歌的方式是用麥克風，而兩廳院這個建築物，它要的是一個原音的傳達。所以你會發現，麥克風加上去以後，那個迴音很大，那個失去了原音重現的效果（龍男‧以撒克‧凡亞思 2012）。

簡文彬則說道：「我們那天在練的時候，就真的有人問我，他們為什麼可以在這邊唱。你知道嗎？我不知道你們知不知道，以前這裡是不准古典音樂以外的樂手上臺表演。在這個舞臺上面是不准，完全不准。」（ibid.）紀曉君於 2002 年受羅東聖母醫院邀請，參加在國家音樂廳舉辦的「打造天使的家」慈善音樂會，因「流行歌手」身分遭兩廳院拒絕的事件（施沛琳 2002），可用以印證簡文彬的說法。2002 年事件經過協調後，兩廳院終於核准紀曉君登臺，在 5 月 2 日的這場音樂會演唱〈上主求你垂憐〉這首由陸森寶創作的卑南語天主教聖歌。這事件顯

[47] 2015 年 2 月 21 日訪談。

示，即使在當時，紀曉君演唱的是族語聖歌，她的「流行歌手」標籤仍會讓她被拒於國家音樂廳之外。到了 2010 年，雖然 NSO 團員仍然質疑南王表演者的「流行歌手」身分，但由於《很久》這部音樂舞臺劇是兩廳院的製作，在由上而下的決策機制下，團員也只能接受任務，和南王歌者共同演出。

排練之初，團員對於此劇的音樂以及和原住民歌手的合作，態度相當消極，樂團首席吳庭毓在《跨界紀實》中的談話提到：

> 一開始在練的時候，大家會開玩笑，對這種音樂很容易上手。然後等到真的跟原住民歌手他們來，跟我們合了之後，我們就：「哇！」很驚訝，怎麼會這樣的聲音出來，這麼棒的聲音，大家才開始集中精神，進入這個音樂裡面（龍男・以撒克・凡亞思 2012）。

團員態度真正的轉變，其實是在正式演出的第一場。卑南族人 H 提到，到了正式演出的第一天，樂團團員才完整地看到舞臺上放映的影片內容，而了解全劇的來龍去脈，再加上南王族人的歌聲和現場觀眾的反應感染了團員，使他們對南王族人的態度截然改變。他回憶道，在正式演出前的排練中，團員以拒人於外的態度回應部落小孩對西方管弦樂器的好奇，連樂器盒子都禁止被碰，使得他不得不叮嚀自己的孩子不要去碰樂器，因為「弄壞了，爸爸賠不起」。但在第一場演出之後，他們對部落小孩的好奇不僅不排斥，還會拿樂器讓這些小孩撥弄。[48] 張四十三對於南王表演者和 NSO 在合作過程的磨合，看法和 H 相近，而他認為在這個過程中，陳郁秀和簡文彬對團員的約束及開導應該發揮一些作用。[49]

NSO 團員中有些是我認識的學長姊、同學及學弟妹，而我在音樂系教書，所面對的是將來可能進入樂團的學生，長期置身於音樂系科班的經驗，讓我可以略為理解 NSO 團員一開始為什麼會排斥南王的表演者。或許，我可以把原因簡單地歸納成兩點，首先，他們並不認為陳郁秀、簡文彬、張四十三、鄭捷任以及南王歌手的夢和他們有關係。這些團員中每個人或許都有不同的夢，但這些夢基本上都是屬於中產階級品味的，本土文化和通俗文化並不是他們感興趣的範圍。

[48] 2015 年 2 月 21 日訪談。

[49] 2017 年 4 月 21 日，張四十三訪談紀錄。

其次，這些科班出身的團員，從小學習音樂，家中不知投資多少錢在他們的學習上，而他們必須經歷大大小小的比賽、考試後，才爬到樂團的位子上。面對南王部落這群沒有受過正式音樂訓練，甚至不會看五線譜的非專業表演者，NSO 團員難免會質疑為什麼要和他們合作。儘管如此，正如 Small 所言，音樂廳的音樂家在某種程度上也是演員（1998: 155），當 NSO 團員被指定參與《很久》的演出，他們就必須稱職地扮演自己的角色。正如演員可以根據劇本演出他們沒有經歷過的人生，音樂家對於他們沒有實際體驗過的文化，也可以依據樂譜演奏出屬於這些文化的音樂。NSO 團員大部分不認識原住民文化，但他們可以依據樂譜演奏「原住民音樂」，這和部分團員可能對西方文化認識不深，可是全體團員可以一起依據樂譜演奏「西方音樂」的道理是一樣的。即使 NSO 團員懷著和南王表演者不同的夢，並來自不同的文化與教育背景，在樂團及音樂廳的運作機制下，他們終究一起展開了一場夢幻的旅程。

一場夢幻的旅程

我將《很久》稱為「一場夢幻的旅程」，因為上文提到，以本劇總策畫在漂流木餐廳燃起的夢想做為發想的第一幕，以及關於音樂總監夢影般的童年回憶的第二幕，是全劇的出發點；同時，也因為這部劇藉著電影與舞臺現場演出的轉換，呈現出拼貼與蒙太奇的效果，讓觀眾猶如置身於夢境。依據《很久》的節目說明，這個營造夢境的舞臺，被刻意地區隔成「天、地、人」三部分：「天空放映故事影片，訴說緣起；地面有山谷河流，容納指揮與交響樂團，而介於觀眾與山谷河流的則是演唱歌手。」（國立中正文化中心 2010b）在這樣的空間設計下，透過影片（天空）與舞臺（地面）的來回轉換，觀眾可以看到表演者在南王部落、國家音樂廳、漢人音樂總監的童年回憶、部落大獵祭以及由〈小鬼湖之戀〉、〈祈禱小米豐收歌〉和阿美族歌謠所連結的幾個臺東原住民部落等不同時空之間出入轉換。黃俊銘認為，「透過現場播放紀錄片影像的設計，等於將『現場』拉開成為兩組時空」：

從媒體所中介之臺東地景在地（place），先是形成了國家戲劇院[50]裡的空間（space）展成，再經過音樂的現場演奏，空間裡（影像）人物出現在真實舞臺形成之臺北在地（place），藉由媒體影像縫合在地與空間，再透過音樂現場「真實」演奏縫合影像的虛擬本質（2010a: 163-165）。

值得注意的是，在「地面」的部分，指揮和交響樂團被稍微高起的「山谷」圍繞著，LED 燈串成的「河流」則位於舞臺前方，演唱者只能在「山谷」上以及「河岸」邊有限的空間活動。空間設計上有別於一般把樂團藏身於樂池中的音樂劇，使得《很久》比較像是帶有劇情的音樂會，而有限的活動空間使得表演者無法有太多戲劇的表現，因此劇情的進行主要出現在「天空」的影片中。「地」的空間設計，再加上「人」的部分中主要表演者都是歌者而非專業演員，使得這個製作雖以「劇」為名，歌曲的現場演唱卻比劇情的推展吸引觀眾更多的注意。

　　《很久》的故事軸線很單純，而劇中幕與幕之間的鋪排並沒有完全按照故事情節因果關係的發展。故事講述一位擔任 NSO 音樂總監的漢人（周詠軒飾演），為了逃避工作壓力，來到臺東卑南族南王部落，當地族人的歌聲喚醒他兒時回憶，感動之餘，他提議將這些歌聲和管弦樂結合，帶到國家音樂廳演出。這個提議一開始受到質疑與反對，但男主角在參與部落大獵祭後，被族人接納，故事最後在族人光榮登場中結束。全劇分成 20 幕，基本上，每一幕包含一首主要歌曲（樂曲），這些歌曲或樂曲都非專為這部劇而創作，歌曲內容和情節也不必然相關。我將每一幕標題、其中使用的歌曲以及演唱者等資訊整理如下表：

表 2-1　《很久》曲目表[51]

分幕標題	主要歌曲（樂曲）	演唱者
1. 重現十多年前的一個夢	rebaubau（〈復仇記〉，卑南古謠）	紀曉君
2. 一個被牽動的記憶與夢境	小鬼湖之戀（魯凱族民謠）	林家琪
3. 向東的旅程	牛背上的小孩（詞曲：胡德夫）	卑南少年

[50] 黃俊銘此處提到國家戲劇院為筆誤，《很久》是在音樂廳而非戲劇院演出。

[51] 依據《很久》節目手冊整理。

分幕標題	主要歌曲（樂曲）	演唱者
4. 車站前的排班司機	臺東人（作者不詳）	巴奈（影片內）
5. 3KW2Y	白米酒（作者不詳）	家家、曾志偉（Am家族樂團）
6. 指揮的音樂幻想曲	新世界交響曲（德弗札克）／莫爾道河（史麥塔納）／美麗的稻穗（陸森寶）	國家交響樂團與紀曉君
7. 南王國小	猴祭祭歌（卑南族傳統歌謠）	卑南少年
8. 部落巡禮	雙河戀（詞曲：陳建年）	南王姊妹花
9. 河邊上編織的姆姆們	阿美族古謠	都蘭部落婦女（影片內）
10. 長者如詩的一番話	Standing on My Land（詞：胡德夫，曲：阿美族傳統歌謠）	胡德夫與眾歌手
11. 兩兄妹的爭執	冬祭（卑南族知本社古謠）	陳宏豪、文傑・格達德班（Am家族樂團）
12. 藍調的蜥蜴 樂觀的民族	蜥蜴（詞曲：吳昊恩）	吳昊恩
13. 病了，該是離開的時候了	祈禱小米豐收歌（布農族傳統歌謠）＋小鬼湖之戀變奏曲	布農原聲文化藝術團
14. 獵場發光	懷念年祭（詞曲：陸森寶）	國家交響樂團（演奏曲）
15. 大獵祭 巴拉冠 報佳音	tremilratilraw（勇士歌舞，卑南族傳統歌謠）	眾歌手
16. 教會－當東方遇見西方	卑南王（詞：陸森寶，旋律取自史蒂芬・佛斯特〈老黑爵〉）	家家、紀曉君、眾歌手
17. 很久沒有敬我了你	一見你就笑（詞：劉而其，曲：冼華）	郭明龍（影片內）
18. 要去臺北了	除草歌（卑南族傳統歌謠）	眾歌手（影片內）
19. 踏進國家音樂廳	婦女除草完工祭古調＋野火（卑南族傳統歌謠）	紀曉君、眾歌手
20. 開場就是要結束	美麗的稻穗（詞曲：陸森寶）	陳建年、眾歌手

　　在這 20 幕中出現的歌曲（樂曲）中，第 2 幕的〈小鬼湖之戀〉、第 4 幕的

〈臺東人〉、第 9 幕的〈阿美族古謠〉、第 13 幕的〈祈禱小米豐收歌〉及第 17 幕的〈一見你就笑〉，分別由林家琪、巴奈、都蘭部落婦女、布農原聲文化藝術團及郭明龍等南王部落以外的表演者演唱。其他歌曲都是由前述的主要歌者（胡德夫、陳建年、紀曉君、家家、吳昊恩、南王姊妹花）和搭配的 Am 家族樂團以及卑南少年演唱。這些由主要歌者及其他南王歌手演唱的歌曲共有 14 首，加上演奏版本的〈懷念年祭〉，可以稱之為本劇「核心曲目」。在核心曲目中，卑南族傳統歌謠共有七首，包括：〈復仇記〉、〈猴祭祭歌〉、〈冬祭〉、〈勇士歌舞〉、〈除草歌〉、〈婦女除草完工祭古調〉、〈野火〉。由卑南族音樂家創作的歌曲有七首，分別為：陸森寶三首（〈美麗的稻穗〉與〈卑南王〉以及樂團演奏的〈懷念年祭〉），胡德夫兩首（〈牛背上的小孩〉、Standing on My Land），陳建年一首（〈雙河戀〉），吳昊恩一首（〈蜥蜴〉）。

核心歌曲中，出現在第 5 幕，由家家和 Tero（曾志偉，Am 家族樂團成員）演唱、作者不詳的〈白米酒〉，並不是南王族人的傳統歌謠或創作歌曲，它可以作為兩個歌曲分類概念的交集：一個是關於「泛原住民歌曲」，另一個則和 senay 歌曲有關。[52]〈白米酒〉這個跨部落流傳的歌曲和〈小鬼湖之戀〉（魯凱族民謠）、無標題阿美族古謠、Standing on My Land（阿美族歌謠，胡德夫英文填詞）及〈祈禱小米豐收歌〉是一組不專屬於南王部落的原住民歌曲，因此可以視為「泛原住民歌曲」。另一方面，〈白米酒〉這首歌和《很久》影片中出現的大部分歌曲，都是南王部落 senay 的場合中可能出現的曲目，這些歌曲包括第 4 幕影片中出現的〈臺東人〉，以及第 7 幕影片中出現的〈冬祭〉、〈蝴蝶真美麗〉、〈歡迎歌〉、〈南王系之歌〉、〈告別歌〉、〈山頂的黑狗兄〉、〈媽媽的花環〉、〈打獵歌〉、〈美好的聚會〉、〈咪阿咪〉、〈開門歌〉、〈星星數不清〉等片段，還有第 17 幕影片中的〈一見你就笑〉。這些「泛原住民歌曲」及「senay 歌曲」，體現了當代情境下跨部落的原住民共同音樂經驗。

[52] 孫大川指出，senay 這個詞「在臺灣原住民幾個族群中，都有歌或唱歌的意思」（孫大川 2002: 414），並對「senay」的特性，說明如下：「senay，無論是載歌或載舞，都比較隨性、自由。沒有禁忌，亦不避粗俗、戲謔之詞，往往可以反映平凡大眾的生活現實。身體語言方面，輕鬆、頑皮、逗趣，可以娛樂大家，增加情趣。歌曲率多即興填製，無法確知其作者，是集體創作的累積。通常原曲有調無詞，詞是按當下情境唱的。」

　　相對地，〈白米酒〉以外的核心歌曲則連結了南王部落卑南族人的音樂經驗。這些歌曲指涉了四個年代，我稱之為：「傳統年代」、「唱歌年代」、「現代民歌與原住民運動年代」及「金曲年代」。「傳統年代」在此只是一個涵義不清的詞，指涉不可考的過去，但時間不必然極為久遠。[53]「唱歌年代」中「唱歌」指的是日治時代的「唱歌」教育（しょうか），在此以陸森寶為代表。陸森寶融合「唱歌」和部落傳統音樂元素，在戰後持續創作具有「唱歌」風格的族語歌曲，因此，1930-1980 年間陸森寶接受「唱歌」教育到從事族語歌曲創作的這段時間，可以稱之為「唱歌年代」。「現代民歌與原住民運動年代」和 1970-1990 年代的現代民歌運動與原住民社會運動有關，以胡德夫為代表。劇中由「南王少年」演唱胡德夫創作於 1972 年的〈牛背上的小孩〉，代表的是「現代民歌年代」；而胡德夫帶領南王歌者演唱的 Standing on My Land，這首曾經在 1996 年日內瓦聯合國原住民工作組會議上由胡德夫演唱的作品（薛梅珠 2008: 86），則代表「原住民運動年代」。對於「現代民歌與原住民運動年代」，我將另行討論，在此不多著墨。「金曲年代」指的則是 2000 年以後南王部落歌手多次獲得金曲獎獎項的年代，以陳建年與吳昊恩為代表。這些歌曲的組合，具體而微地呈現南王部落當代音樂發展的脈絡，而這些歌曲出現在國家音樂廳製作中，由國家交響樂團伴奏，也為南王部落當代音樂發展增添新頁。

　　劇中核心曲目的連結，指涉一段從「唱歌年代」到「金曲年代」的歷史，歌曲和故事的安排彰顯了南王部落作為「金曲村」的殊榮，[54] 在音樂的安排上更凸顯唱歌年代中的陸森寶在南王當代音樂發展中備有尊崇的地位。劇中演唱陸森寶音樂兩首歌曲（〈美麗的稻穗〉、〈卑南王〉），以及演奏一首由陸森寶創作的歌曲〈懷念年祭〉改編的演奏曲，使得他的作品數量冠於劇中其他音樂創作者；這三首作品中，〈美麗的稻穗〉先以演奏曲的形式出現在第 6 幕，然後又出現在第 20

[53] 例如，〈野火〉這首歌可能是晚近出現的歌曲，但其創作者不可考，且在部落中流傳極廣，因此被視為「傳統歌謠」。

[54] 「金曲村」這個封號和南王部落在 2000 年以來多次在金曲獎比賽得獎有關，這些獎項包括 2000 年陳建年的「最佳男演唱人獎」與「最佳作曲人獎」以及紀曉君的「最佳新人獎」；2007 年昊恩與家家的「最佳演唱組合獎」以及陳建年的「演奏類最佳專輯製作人獎」；2009 年陳建年的「最佳專輯製作人獎」以及南王姊妹花的「最佳原住民語專輯獎」與「最佳演唱組合獎」。

幕，以大合唱的形式演唱作為全劇的壓軸，特別顯出其重要地位。這樣的安排，顯示了向陸森寶致敬的意圖。在此，我將聚焦「唱歌年代」中陸森寶的三首作品以及「金曲年代」中陳建年的〈雙河戀〉，以勾勒出這段由「唱歌年代」到「金曲年代」的南王部落音樂歷史。

出現在第 6 幕和最後一幕的〈美麗的稻穗〉可說是劇中音樂的焦點，也是本劇編曲著力最深的樂曲之一。這首樂曲在第 6 幕由交響樂團以器樂形式演奏，以德弗札克（Antonín Leopold Dvořák）的第九交響曲《新世界》片段導入，銜接史麥塔納的《莫爾道河》主題樂句，在紀曉君步上舞臺唱出〈美麗的稻穗〉片段「adalrep mi, adalrep mi」（我們將要，我們將要）後，樂團奏出〈美麗的稻穗〉全曲。這樣的接合呼應了第 6 幕標題「指揮的音樂幻想曲」，透過連接陸森寶歌曲和德弗札克及史麥塔納兩位捷克古典音樂作曲家的旋律，點出劇中漢人指揮企圖結合原住民音樂和古典音樂的構想。

這首歌的演唱是本劇的壓軸，延續第 19 幕族人的光榮登場：音樂廳兩側的門同時開啟，南王族人在交響樂團伴奏下，一邊演唱〈野火〉一邊從臺下走上舞臺。透過一小段影片的銜接，畫面轉回南王部落，當影片結束而畫面轉回音樂廳舞臺時，臺上一片昏暗，打在陳建年身上的燈光使他成為舞臺上的焦點，陳建年在此時獨唱〈美麗的稻穗〉第一段。這首歌是陸森寶為 1950 年代在金門參戰的卑南子弟所寫，全曲共有三段，第一段歌詞大意是：「我們今年的稻穀結實纍纍，就要接近收割的日子，我要捎信給在金門的哥哥。」這首歌的第二、三段分別提到要寄送鳳梨給金門的哥哥，以及用林木打造船艦到金門，但在《很久》劇中並沒有演唱第二和三段，而是將第一段演唱三次。這樣的安排似乎暗示，歌詞的內容在此並非表演的重點。相較於歌詞的簡化，〈美麗的稻穗〉旋律的演唱在不同演唱形式的組合下，展現較多層次的變化：先是陳建年獨唱第一段，這一段反覆時由陳建年領唱，其他南王部落表演者加入，然後所有表演者再次反覆演唱，最後在陳建年使用聲詞「O Haiyang」的引吭高歌中結束全曲。

在第 14 及第 15 幕出現的〈懷念年祭〉，是陸森寶以大獵祭為主題所創作的歌曲，在劇中則以交響樂團演奏的版本，搭配南王大獵祭紀錄影片呈現。創作於 1988 年的〈懷念年祭〉是陸森寶生前的最後作品，為在臺北工作的兒子所寫，揣摩在外工作的卑南子弟懷念大獵祭的心情。這是陸森寶未完成的作品，他僅完

成一段歌詞就過世，在這段歌詞中，他以在外地工作的卑南族人口吻，提到因為工作的關係無法經常回到部落，但不會忘記部落傳統，戴著媽媽為他戴上的花環，他要到集會所跳舞。在《很久》第 14 幕中，作為影片焦點的穿戴花環與集會所跳舞畫面，呼應了陸森寶〈懷念年祭〉歌詞。

陸森寶這首原長約一分半鐘、只有一段六句歌詞的歌曲，在第 14 幕中由樂團現場演奏兩次，並加上前奏及間奏，共四分多鐘的演奏中，沒有人聲演唱，而是藉著影片詮釋歌曲內容。影片呈現了卑南族男性族人在每年 12 月 31 日結束三天的狩獵後，從野外營地回到部落的過程。他們先到達臺東火車站附近由婦女們用竹子搭建的凱旋門，[55] 男人們通過凱旋門後，婦女們為他們戴上花環，接著，男性長老吟唱祭歌 pairairaw，然後，所有族人回到部落集會所（palakuwan），圍繞著坐在集會所廣場中央的長老，手牽手跳起傳統舞。在這段影片中，並未出現大獵祭現場的「劇情內聲音」（diegetic sound），而由音樂廳現場的管弦樂演奏做為「非劇情聲音」（non-diegetic sound）。

管弦樂演奏的〈懷念年祭〉，在第 15 幕配合影片中南王青年們在 12 月 31 日晚上挨家挨戶唱歌報佳音的畫面，再度出現。這一幕開始的時候，影片中族人在集會所跳舞的畫面淡出，南王表演者在昏暗的燈光中排成一橫列進入舞臺，燈光漸漸亮起，昊恩帶領眾歌者表演跳躍之舞 tremilratilraw（《很久》節目手冊將它稱為〈勇士歌舞〉）。現場的樂舞結束後，舞臺轉為漆黑，接著，螢幕播放出報佳音的影片。在這個段落，試圖融入部落的男主角自告奮勇在報佳音行列中彈奏吉他，當青年拜訪家戶的畫面出現時，觀眾聽到的是年輕人報佳音現場歌唱的「劇情內聲音」。然而，當影片中女主角為男主角戴上花環時，影片現場的「劇情內聲音」便轉換為音樂廳現場由交響樂團演奏的「非劇情聲音」。隨著〈懷念年祭〉樂聲，影片中青年們繼續報佳音的行程，並在管弦樂聲中結束這一幕。

第 16 幕「教會－當東方遇見西方」中，紀曉君領唱的〈卑南王〉，是陸森寶改編佛斯特的〈老黑爵〉而成，[56] 用以讚揚 Pinadray，這位教導卑南族人農耕

[55] 《很久》影片中的凱旋門搭建在火車站前的空地，現在的凱旋門搭建地點則改在火車站旁的卑南文化公園內。

[56] 雖然，《很久》節目手冊中稱佛斯特為「美國民謠鼻祖」（國立中正文化中心 2010a: 39），他大部分的創作卻被音樂學者歸類為 19 世紀美國流行音樂，包括為「黑臉藝團表演」

和插秧的祖先。這幕開始時，影片中出現一個教堂，高懸的招牌寫著「臺灣基督長老教會普悠瑪教會」，鏡頭轉入教堂內部前，有一段人物沒有出現在畫面的對話：「西方音樂結合，我想想……」、「那個啊，教會的那個聖歌」。接著，南王歌者在教堂中唱著陸森寶創作的〈聖聖聖〉的畫面出現在影片中，當眾人重複演唱「hosana, semekadr i makasadr patariseksek」（歡呼之聲，響徹雲霄）時，[57] 樂團演奏聲響起，紀曉君走進舞臺。紀曉君面對著觀眾唱出〈卑南王〉，原本在影片裡面教堂中唱歌的小孩與婦女們，也一邊加入歌唱一邊分批走上舞臺，站在樂團與紀曉君之間，接著，男子們也邊唱邊走上舞臺，最後站定在樂團前方。眾人唱著〈卑南王〉時，紀曉君時而面對觀眾，時而轉身面對歌者，或做指揮狀，或跟著節奏拍手，似乎不僅帶領南王表演者歌唱，也邀請觀眾一起參與。歌曲旋律反覆三次，在第三次的時候移高大二度，歌聲一次比一次高昂，紀曉君與眾歌者身體擺動的動作也越來越大。眾人一起反覆著左右腳輪流點地以及往旁邊踏步的動作，配合著腳步，男歌者循環做著拍手然後手肘彎曲往後頂的動作，女歌者則是兩手往後輕甩並在腳點地的時候身體輪流轉向左右兩側，甚至微微地蹲跳，做出 malikasaw 傳統舞步的動作。歌曲結束時，眾人雙手輕觸自己的肩膀然後往上舉，同時高喊著：「Ho Hey!」

　　在這一幕中，表演者從三個方面回應了「當東方遇見西方」這個命題。首先，最顯而易見的是西方管弦樂和卑南族歌曲的結合。再者，〈卑南王〉這首卑南族歌曲本身就是「西方音樂結合」的產物：陸森寶借用〈老黑爵〉旋律，用以讚頌卑南族先賢，原曲帶有美國黑人靈歌的韻味以及憂鬱的情緒，但填上卑南語歌詞後，以較快的速度演唱（約每分鐘 108 個四分音符），使它變成一首歡快的頌讚樂曲。最後，演唱者的肢體動作，也呈現了西方與東方的混雜：在演唱中，一開始，紀曉君和部分歌者雙手揮舞，模仿西方合唱團指揮的動作，隨著身體的擺動，卑南族傳統舞步漸漸取代指揮與拍手的動作，增強了歌曲歡快的情緒。

（minstrel show，一種白人表演者假扮成黑人的滑稽歌舞）寫作的歌曲，以及當時中產階級業餘音樂愛好者在客廳以鋼琴伴奏的流行歌曲（parlor music）。〈老黑爵〉這首於 1853 年以樂譜形式出版流通的作品（Wikipedia Contributors 2018），結合了以上兩類流行音樂的樂念（Root 2015）。

[57] 〈聖聖聖〉歌曲說明與歌詞翻譯參考孫大川 2007: 278-279。這首天主教聖歌，在影片中卻出現在長老會教堂，這種情形應該不會發生在真實的儀式中，可視為一種戲劇呈現。

　　〈卑南王〉這個例子使我們了解，陸森寶於 1930-1980 年間運用西方音樂技法與元素所創作的族語歌曲，在《很久》推上舞臺前，就已經預示了東方與西方結合的可能性，黃俊銘認為，〈卑南王〉這首歌顯示了「古典音樂與原住民音樂早有交會互動的光芒」（2010a: 175），而陸森寶接受的「唱歌」教育，激發了這樣的交會。「唱歌」這個詞指涉日本政府在十九世紀末從西方引進的音樂教育系統，它隨著日本殖民統治，成為臺灣現代教育的一部分，這個殖民遺緒奠定西方音樂在臺灣發展的基礎，也對當代原住民音樂的形塑產生重大影響。曾經接受師範教育的原住民菁英，例如卑南族的陳實與陸森寶以及鄒族的高一生，透過「唱歌」教育，接觸西方音樂觀念，並將它帶入部落。陸森寶經由「唱歌」教育接受西方音樂觀念和技法，並在這個基礎上採集部落曲調及創作族語歌謠，透過歌曲的採集、創作和教唱，使得「唱歌」的影響延續至戰後，並且把「唱歌」從學校帶到部落。〈卑南王〉這首歌曲，可能是陸森寶較早期的作品，[58] 表現了很多「唱歌」作品的共同特色：使用西方現成的歌曲旋律，重新填詞。有關陸森寶及他接受的「唱歌」教育，我將在後面的章節詳述。

　　由曾得過金曲獎的陳建年在最後一幕領唱陸森寶的〈美麗的稻穗〉，可以視為「唱歌年代」和「金曲年代」的交會，而在第 8 幕由南王姊妹花所演唱的陳建年作品〈雙河戀〉則可視為南王部落金曲年代作品代表之一。在陳建年大部分的作品中都可以看到 1970 年代現代民歌風格的影響，這首〈雙河戀〉基本上也可以視為現代民歌風格的延續，但在和聲的設計上則比他其他作品顯得更為細膩。這首歌一開始聽起來像 a 小調，可是歌唱旋律建立在五聲音階上，導音升 g 並沒有出現在歌唱旋律而只出現在伴奏。歌曲共有八句歌詞，以同旋律演唱兩次。在唱第五句「kaddi vurethuuan murupurupu na vira na marekasagar」（河水下會合一片有情的樹葉）[59] 時，升 f 音在對應 vure 的歌唱旋律出現，預示接下來的轉調。在下一句「qi vangsar kai vulai padadikes kaddinia」（男女情愛會在此相連），從演

[58]　根據胡台麗整理的陸森寶作品選集，陸森寶在 1964 年左右將〈老黑爵〉填上卑南族語歌詞（胡台麗 2003: 547-548）；然而，出生於 1938 年的南王部落耆老林清美提到，她在國小的時候部落就在唱〈卑南王〉這首歌（2015 年 2 月 19 日訪談紀錄），按照她的說法，陸森寶應該在 1950 年之前就已經為〈老黑爵〉旋律配上卑南語歌詞了。

[59]　本曲卑南語歌詞及中文翻譯引自《很久》節目手冊（國立中正文化中心 2010a: 36）。

唱 qi 時的 V 級七和弦轉到 vangsar 的 A 大調 I 級，和聲從 a 小調轉為 A 大調。到了最後一句開頭「qu thaia」時，藉著 A 大調 I 級七和弦到 a 小調 iv 級的和聲進行，又從大調轉回到小調。相較於幾乎完全沒有轉調的陸森寶歌曲，這首歌曲的和聲鋪排，明顯區隔出「金曲年代」和「唱歌年代」風格的差異。

　　雖然陳建年在歌曲寫作上的嘗試與創新使得他的作品風格有別於陸森寶的作品風格，他在創作精神上實則繼承了陸森寶遺緒。在創新方面，除了上述在〈雙河戀〉中的轉調外，陳建年 2002 年專輯《大地》中收錄的〈媽媽的花環〉刻意使用卑南族傳統歌謠中幾乎不曾使用的三拍子，是他求新求變的另一例證。不同的樂曲風貌之下，我們卻可以發現，陳建年和陸森寶創作精神的連貫之處。以〈媽媽的花環〉為例，這首歌的第一句「tu upidranay ku dra aputr kan nanalri」（媽媽為我編織了一個花環）和最後一句「madikedikes mukasa muwarak a pakireb semenay」（手拉手、心連心、齊跳舞、大聲來歌唱）可以說是陸森寶〈懷念年祭〉最後兩句歌詞「tu pu'apudrai ku kan nanalri」（媽媽給我戴上花環）和「muka ku muwaraka i palakuwan」（我到會所跳舞）的延伸演繹。再以〈雙河戀〉為例，演唱歌詞第六句時，和聲從小調轉到大調，這個調性的變化使得這句歌詞成為整首歌的焦點。從表面上看，歌詞中文意譯為「男女情愛會在此相連」，但只要注意到這首歌的創作者由陳建年和他的妻子余瑞瑛共同掛名，便不難了解，歌詞中提到的男女情愛並非一般男女情愛，而是夫妻之情。透過音樂，描繪創作者和家人以及部落族人情感的連結，是陸森寶和陳建年創作精神的相同之處。

　　透過上述核心曲目的連結，我認為，在這部劇表面講述的故事情節背後，音樂表演講述了另外一個故事，一個以日治時期的音樂教育「唱歌」為起點的南王部落音樂故事。然而，表演者並沒有直接講述這個音樂故事，甚至他們可能沒有刻意要講這個故事。套用 Small 的說法，這個故事並非藉著言說（to verbalize）而是透過音樂實踐（to musicalize）而呈現（有關 verbalize 和 musicalize 的討論可參考 Small 1998: 180）。在《很久》劇中，用以講述故事的音樂實踐，具有兩個特色：非線性的敘述，以及歌曲的剪貼。所謂「非線性的敘述」，指的是用以代表南王音樂故事中各時期的音樂，在劇中並沒有按照年代先後順序出現，也就是說，這個故事的講述，並不是直接把「傳統年代」、「唱歌年代」、「現代民歌與原住民運動年代」及「金曲年代」的代表性歌曲依序唱出而呈現。

　　歌曲的剪貼，主要透過去脈絡（decontextualization）與再脈絡化（recontextualization）的程序進行，也就是說，出現在劇中的大部分歌曲被抽離出它們原來的脈絡（剪）然後嵌入劇中（貼），並和劇中其他歌曲以及和戲劇情節產生連結，形成新的脈絡。我們可以發現，劇中使用的音樂基本上是由卑南族傳統歌謠及表演者拿手的歌曲拼接而成，全劇並沒有專為這個演出而創作的歌曲。前述陸森寶的作品中，搭配大獵祭影片的〈懷念年祭〉和歌曲原來的意涵相符，然而，這個作品在劇中並非以歌曲的形式而是以演奏曲的形式出現。在全長四分多鐘的第14幕，這個演奏版本的〈懷念年祭〉貫穿全幕；第15幕開始，南王眾歌者在舞臺上表演跳躍之舞 tremilratilraw，然後，場景轉回到影片中的南王部落青年報佳音現場，演奏版本的〈懷念年祭〉再度出現在報佳音影片約一分多鐘的片尾。透過舞臺上 tremilratilraw 的吟唱與舞步，以及〈懷念年祭〉和大獵祭活動紀錄影片的搭配，這兩幕相當忠實且具體而微地呈現了南王部落大獵祭活動期間男子出獵歸來、家人團聚、族人共舞以及青年報佳音的過程。〈懷念年祭〉以演奏取代歌唱的呈現方式，tremilratilraw 以橫列而非圈狀的隊形表演，都是為了在音樂廳表演所做的改變，但這兩首樂曲基本上保留了原有的意涵，並在舞臺上試圖再現歌曲原有的脈絡。這是在劇中比較沒有經過「去脈絡化」與「再脈絡化」處理的例子，它們被保留原貌，我認為主要有兩個原因：一、大獵祭是卑南族文化的核心，具有神聖性，不宜被任意改編；二、男主角參加大獵祭而被族人接受是劇中很重要的一個轉折，保持歌曲的原貌以及呈現真實的大獵祭場景，可以讓這個轉折更具合理性與說服力。

　　南王族人的創作歌曲在劇中的使用，各有程度不同的「去脈絡化」與「再脈絡化」痕跡。例如，出現在第8幕「部落巡禮」的陳建年作品〈雙河戀〉，歌詞中「男女情愛會在此相連，初戀的心不必太過期待」兩句似乎呼應影片中男女主角朦朧的情感，但搭配的影片則和「部落巡禮」的標題沒有切合，在影片中，除了這一幕開始出現的「巴古瑪旺」類似青少年會所建築的南王地標以及耆老織布的畫面外，其他的畫面大都不是在南王部落拍攝的。影片以這樣的方式處理，應該和吳米森認為南王其實是個非常都會型的部落的想法有關，如果忠實地拍攝南王部落，可能會和一般人對「部落」的印象有落差，所以他「不從空間場景強調南王的特質，而是專注於當地緊密的人際關係，情感的密切聯繫」（周行

2010: 96）。因此，這個歌曲運用於劇中，在「寫情」的部分相當程度保留原有的意涵，「寫景」的部分則有較大程度的「再脈絡化」。

　　陸森寶的〈卑南王〉及〈美麗的稻穗〉兩首歌曲的原意和劇情內容沒有直接連結，但歌曲整體的表演呼應了劇情的推展，可視為「去脈絡化」與「再脈絡化」的鮮明例子。前面提到，〈卑南王〉在劇中的使用，雖然和歌曲內容所頌讚的卑南王無關，這首歌曲的創作背景與現場表演的肢體動作卻回應了「當東方遇見西方」這個命題。最後一幕大合唱使用的〈美麗的稻穗〉，原是為了在金門當兵的卑南族人所寫，歌詞內容與本劇並沒有關聯。然而，歌曲中流露出對於族人及親人的關愛與思念之情，透過這首歌曲的演唱，加深了舞臺上來自南王的兄弟姊妹與子女們攜手同唱「自己的歌」的感動。

　　劇中使用的傳統歌謠，在「去脈絡化」與「再脈絡化」的程度上也各不相同。通常在卑南族集會所出現的 tremilratilraw 歌曲與舞步，在本劇中被最大程度地保留了原貌，而它在舞臺上的呈現，穿插在第 14 幕大獵祭影片及第 15 幕報佳音影片中間，則相當忠實地再現這首歌曲原有的脈絡。然而，劇中也有些傳統歌謠的使用似乎和劇情毫無關聯，例如：在標題為〈病了，該是離開的時候了〉的第 13 幕中，使用的布農族傳統歌曲〈祈禱小米豐收歌〉。[60] 這一幕開始，男主角出現在舞臺上，露出痛苦的表情，接著昏倒在「河流」中，這時紀曉君出現在他身後。舞臺另一端，布農族人圍成圓圈，唱著這首原本用於小米祭典中的儀式歌曲，歌聲中，紀曉君雙手上下擺動做著類似施法的動作，男主角起身，猶如陷入被催眠的狀態。這些片段看來似乎都互不相干，而這首歌在劇中出現的場合也和其原有的儀式脈絡相距甚遠。

　　其他在劇中出現的傳統歌曲，大都不直接用以鋪陳戲劇情節的發展，而是以隱喻的方式呼應劇情或用以營造情緒。第一幕「重現十多年前的一個夢」中 rebaubau（復仇記）和第二幕「一個被牽動的記憶與夢境」中〈小鬼湖之戀〉的運用，可以做為例證。rebaubau 這首歌出現在部落還有出草行為的年代，是部

60　根據張四十三透露，把〈祈禱小米豐收歌〉加入的構想，是陳郁秀提出的，因為她認為這首歌曲是非常具有代表性的原住民音樂。然而，〈祈禱小米豐收歌〉只有在《很久》的臺北場出現，在後來的演出中被拿掉了。2017 年 4 月 21 日，張四十三訪談紀錄。

落男人為了復仇，出發到別的部落砍人頭時，女人們為了鼓舞這些戰士而唱；[61]
〈小鬼湖之戀〉則是敘述魯凱族的巴冷公主（Balhenge）和小鬼湖中的百步蛇相
戀的故事。[62] 光就歌詞內容而言，這兩首歌和劇情毫無關連，他們被放在這部劇
的開頭，和張四十三以及簡文彬的夢有關。紀曉君演唱的 rebaubau 曾收錄在她
的專輯《野火・春風》中（紀曉君 2001），而〈小鬼湖之戀〉則曾收錄在角頭
唱片發行的第一張專輯《AM 到天亮》（原音社 1999）中。紀曉君在第一幕演唱
rebaubau，所要表現的不是卑南過去獵首的歷史，而是重現 1997 年在漂流木餐
廳讓張四十三感到震撼的如同利刃的歌聲，並且使他夢想要把它帶到國家音樂廳
的聲音。「重現十多年前的一個夢」，指的便是這個夢。

　　〈小鬼湖之戀〉歌詞內容雖和劇情無關，這首歌的演唱與演奏以及搭配的
影片卻帶出本劇一個重要的故事軸線：NSO 音樂總監的童年回憶。第二幕一開
始，隨著紀曉君歌聲的淡出，銀幕上一架飛機掠過，鐘聲響了三下後，排灣族
歌者林家琪唱出〈小鬼湖之戀〉，這時螢幕上一片空白，樂團無聲，舞臺上只見
林家琪一人獨唱。她唱完歌曲的第一節後，銀幕上打出「Recurrent Dreams」字
樣，並配上一段卑南語口白，接著，一團白色錢幣狀的圓點飛舞，猶如帶領觀眾
進入時光隧道，當圓點消失，銀幕上出現的是一位在陽臺上曬衣服的女子。連接
著陽臺的客廳，地上擺放著幾件兒童玩具。畫面突然一轉，出現一隻在天空翱翔
的老鷹，將觀眾視野導入一片樹林，陽光從樹枝間隙流瀉而下，並隱約浮現出簡
文彬揮舞指揮棒的身影。鏡頭接著轉到馬路上，兩位頭戴黃色帽子的學童站在路
旁，然後鏡頭又轉到一條兩旁有樹木的小徑，畫面中央出現先前在陽臺曬衣服的
女子的背影，光影模糊中，隱約可見她抱起一個小孩子。這些不連貫的片段，經
過柔邊處理的畫面，影片中斷續出現的白色細直紋，畫面的閃爍跳動，以及影像
的疊影，共同拼貼出一個模糊斑駁的夢境。伴隨著這些畫面的是樂團演奏的〈小
鬼湖之戀〉，先是雙簧管接替人聲的演唱，奏出主旋律，而後，主旋律被不同聲
部的樂器輪流奏出。在樂團演奏聲中，隱約可以聽到演唱〈小鬼湖之戀〉的聲
音，但被樂器聲蓋過，讓人無法清楚分辨聲音來自影片或現場，形成一種聽覺上

[61]　樂曲介紹參考《很久》節目手冊（國立中正文化中心 2010a: 32）。

[62]　樂曲介紹參考《AM 到天亮》CD 的文字說明。

的柔邊效果。這種柔邊效果，將影片與舞臺以及歌唱與器樂之間的邊界模糊化，增添了夢境的氛圍。然而，這個夢境有什麼意義呢？這個問題的答案，到了第13幕，才在影片中由音樂總監說出。

　　第2幕的影片在第13幕中再次出現，並配上音樂總監的口白，樂團則奏出以〈小鬼湖之戀〉主題譜出的變奏曲。這一幕開始的時候，男主角昏倒在舞臺的「河流」中，他在布農族〈祈禱小米豐收歌〉聲中起身，並陷入被催眠狀態。歌曲結束，舞臺燈暗，銀幕上出現在火堆旁的男女主角兩人。這時，女主角端了一碗熱湯給男主角，問他：「你怎麼會想要把部落的音樂帶去國家音樂廳啊？」在樂團木管樂器旋律引導下，第2幕影片再現，男主角的回答以旁白的方式呈現：

> 從小一直做著相同的夢，夢中，有殘缺不全的童年記憶，一張不是很清楚的臉，不全的音樂，一個在陽臺曬衣服的身影，一些醒來也哼不出的歌，一個熟悉又陌生的味道。這樣的影像，不只出現在夢裡，有時出現在生活裡，走動的時光裡，和其他的記憶交錯，這些不知道來自何處的記憶，是屬於什麼樣的謎？有時想起，讓我疑惑，但是又給我溫暖的感覺。我喜歡想到這些，但不知道這些是什麼。直到有一天，母親來到風雪中的維也納，探望求學的兒子，她告訴我：曾經有一個女孩，在我三歲之前，照顧我長大。那段我以為忘記的歲月中，她用原住民的歌聲，來自她遙遠家鄉的歌聲，時時刻刻吟唱著，陪我起床、入眠、走路、說話、玩耍、哭泣。一切在原住民褓姆返回部落後，故事也小小劃下了句點。或許，冥冥中，我踏上音樂這條路，與她相關。

在影片中，這段口白似乎由飾演音樂總監的男主角周詠軒說出，然而細聽之下，可以發現，觀眾聽到的其實是真正的音樂總監簡文彬的聲音。透過聲音和影像的交疊，戲劇中的故事和簡文彬的個人經驗也在此接合。當男主角講完他的故事，紀曉君與演唱〈小鬼湖之戀〉的林家琪出現在樂團後方的舞臺兩側，在樂團反覆著三個音串成的下行級進音形的演奏中，各自朝向對方走近，當她們交會時，樂團奏出〈小鬼湖之戀〉主旋律的變奏。紀曉君與林家琪交會後，各自往舞臺的兩側走，銀幕上在火堆旁的男女主角畫面淡出，並轉換成褓姆陪著幼兒的畫面。

　　在這一幕中，男主角說明了他的夢境，然而，令人好奇的是，為什麼在劇中以〈小鬼湖之戀〉代表他夢中「不全的音樂」？這一幕結束時的畫面是否有特別的涵義？在《跨界紀實》中，張四十三提到劇中使用這首歌和他個人的經歷有關：「〈小鬼湖之戀〉是我角頭做的第一張唱片的第一首歌，我對它印象非常深刻，我對它是有情感的，它是我創業做的第一首歌。」（龍男・以撒克・凡亞思 2012）根據他的說法，我猜想，由林家琪演唱〈小鬼湖之戀〉的設計不僅做為簡文彬童年夢境的投射，也和張四十三「十多年前的一個夢」有關。對張四十三而言，這首歌可能提醒了他曾經發下「要把原住民聲音帶到國家音樂廳」的豪語，而在 2010 年《很久》首演時，演唱這首歌的林家琪年僅 16 歲，似乎也可能牽動張四十三在漂流木餐廳初見 20 歲的紀曉君時的記憶。如果這樣的推理可以成立，那麼，我可以進一步說，紀曉君、林家琪、影片中簡文彬的褓姆以及劇中的女主角，她們的形象是重疊的，因而，第 13 幕中這四個女性角色的交會可視為她們形象「疊影」的表現。

　　出現在第 18 幕的〈除草歌〉及第 19 幕的〈野火〉，在劇中的運用方式，和上述傳統歌謠略有不同，最主要的原因在於這兩首傳統歌謠都是用「聲詞」（vocable）演唱，不同於其他用實詞演唱的歌曲。「聲詞」，我指的是歌詞中沒有字面意義的音節，這類歌詞常被稱為「虛詞」，也有學者將之稱為「襯詞」。很多臺灣原住民族會使用一些特定的聲詞在他們的歌唱中，而 naluwan 和 haiyang 是卑南族和阿美族歌曲中常見的聲詞。[63] 在《很久》節目手冊中，把〈除草歌〉及〈野火〉的開頭兩句歌詞分別標記如下（國立中正文化中心 2010a: 40-41）：

　　〈除草歌〉：ho-yi na-lu-wan i-ya na-ya ho ho-yi na-lu-wan i-ya na-ya-ho
　　〈野火〉：a lu wan aluwana iya naya on, iya o yan i yE i yo yan uway yas

這兩首歌的歌詞都沒有字面意義，節目手冊中，為〈除草歌〉加註詞意如下：「歌詞大部分都是些語助詞，並沒有太多的含意。應該是在描述族人們除草時的身體波動與大地的互動之氣」（ibid.: 40）。對〈野火〉則說明如下：「本首歌的歌詞內容，都為卑南族的虛詞意境，所傳達的皆為一種快樂的情緒」（ibid.: 41）。

[63]　有關聲詞的詳細討論可參考陳俊斌 2013: 161-197。

在劇中，〈除草歌〉出現在南王部落族人搭火車上臺北的場景，而〈野火〉則用於族人光榮登場走上舞臺的大合唱。如果我們依據歌曲標題及歌詞內容理解，前面一首歌原來用在除草的場合；而後一首，根據副標「原名：遊訪家戶南王生活歌謠」，應是在大獵祭期間年輕人遊訪家戶報佳音所唱。那麼，我們可能會認為，這兩首也是「去脈絡化」後又「再脈絡化」的例子。然而，這類由聲詞構成的歌曲，本來就可以在不同場合演唱，它們的歌詞沒有特定字義，其意義是由歌唱者根據演唱的場合，透過演唱的行為所賦予。這兩首歌可能在過去常在除草及青年拜訪家戶時演唱，而在學者採集或唱片公司錄音時被冠上〈除草歌〉及〈野火〉的標題，但它們在部落日常生活中並沒有被限定只能在這些場合才能唱。它們被用在《很久》中，所要傳遞的訊息是「族人一起唱歌」，和族人唱這類使用聲詞的歌曲的原意並無衝突；相反地，它們在劇中的運用更加凸顯這類歌曲在表達上具有的彈性。

　　藉著上述這些手法，音樂在《很久》劇中發揮了敘述的功能，有時配合主要故事線的進行，有時演繹出其他的故事軸線，而在大多數的場合中，這些音樂都不是用直接言說的方式講故事。如果以詩詞修辭的「賦比興」觀念比擬，我們可以說，這些音樂的運用比較少用平鋪直敘（賦）的方式，而多用「藉物比興」的方式。或者，我們也可以借用 Small 對 verbal language（言說性語言）和 gestural language（示意性語言）的區分加以理解。言說性的語言以字詞作為溝通媒介，使人類可以對「在場或不在場」、「過去、現在、未來」甚至是「假設或想像」的事件進行描述或討論，但藉由字詞的溝通是線性且單面向的，難以處理高度複雜的關係（Small 1998: 58）。音樂不是一種言說性的語言，而是一種示意性的語言，在敘述上具有不確定性及隱喻性，但使用「音樂性示意」語彙（例如：旋律外型、和聲進行、節奏、速度和音色等）和「身體性示意」（bodily gestures）及「聲音性示意」（vocal gestures）等示意性語言，可以反映聲音與音樂事件參與者之間的複雜關係，甚至用以模塑（mold）某些關係（1998: 60, 146, 169）。在以上《很久》中音樂使用的討論，我除了關照「音樂性示意」的語彙外，也提到「身體性示意」（例如南王歌者演唱〈卑南王〉時的肢體動作）和「聲音性示意」（例如紀曉君演唱的 rebaubau）的例子。

　　在《很久》這場夢幻旅程展開的過程，做為示意性語言的音樂對於夢境的營

造發揮了重要的功能。最顯著的例子當然就是在第一和第二幕中，藉由 rebaubau 和〈小鬼湖之戀〉這兩首歌再現張四十三和簡文彬的夢。其次，在由「天、地、人」三部分構成的舞臺設計中，人在「天」與「地」之間的轉換，非常倚重音樂的銜接，例如，〈白米酒〉銜接部落卡拉 OK 和國家音樂廳，〈卑南王〉銜接族人在教會唱聖歌的場景以及舞臺上 NSO 和部落族人的現場演出，而〈小鬼湖之戀〉不僅將簡文彬的童年回憶與他在舞臺上指揮 NSO 的現場銜接在一起，甚至讓他的夢和張四十三的夢，透過紀曉君、林家琪、影片中簡文彬的褓姆以及劇中的女主角在第 13 幕的疊影而銜接在一起。在這些銜接與轉換過程中，音樂並不直接指涉劇情的發展，而是以跳接與剪貼的方式，借助隱喻性與不確定性的示意性語言特質，讓觀眾置身於時而跳躍、時而模稜兩可，卻又隱然有脈絡可循的夢境中。

第三章
評《很久》

　　《很久》上演以後，在網路、期刊、專書及學位論文中，都出現過相關評論，在《跨界紀實》DVD 中，製作團隊與演出人員也發表過他們對於這個製作的感想。以這些資料做為基礎，配合訪談紀錄與我自己的觀察，我將在這一章中，從不同角度，討論《很久》這個製作引發的議題，以及相關的文化意義。

觀眾反應

　　從票房紀錄來看，觀眾對於《很久》的反應相當熱烈。《很久》在 2010 年臺北場的演出，門票幾乎售罄，並創下觀眾在表演完起立鼓掌半小時的紀錄，在第二場表演時，還應觀眾要求表演了多達四首的安可曲（Lee 2011: 30）。根據張四十三的觀察，當時進場的觀眾「一半以上都是第一次進國家音樂廳」，這些人「都是角頭的粉絲」，因此他認為他把國家音樂廳的音樂普羅化了（曾芷筠 2015）。

　　觀眾對於這部劇的觀後感，可從網誌上略窺一斑。例如，「芒果冰」寫道：「228 那天，看完南王歌手以及 NSO 的演出……若要找一齣可以在臺北連演三十年，而且還要有一定的票房，那我一定投『很久沒有敬我了你』一票」（芒果冰 2010）。觀賞高雄美術館草地演出場的林小草，則如此評論：「演奏與傳統歌謠演唱最怕落得曲高和寡，但角頭音樂畢竟是有把原民音樂流行化的企圖的——劇中以電影情節來串接這些歌曲，讓觀眾可以輕鬆地融入每首歌曲的情境之中，在劇

情的切換間自在呼吸」（林小草 2011）。署名 kyosensei 的作者，並沒有觀賞現場演出，但對角頭出版的《很久》現場實錄 CD（國家交響樂團及卑南族南王部落族人 2011）提出以下看法：「我不了解為何文案一直強調在國家音樂廳演出的驕傲。部落的音樂，不就應該讓它最自然的在部落呈現嗎？何以要用漢人，甚或西方音樂的評價來看待？如果說，改編或創新，或純粹古調或部落音樂的深度，以我聽到的這兩張唱片，似乎又看不出激賞之處。希望，原住民的音樂，不要再被認為只有熱情與激情。」（kyosensei 2011）同樣認為《很久》並沒有呈現太多原住民文化意涵的還有署名為 forty 的部落客，她指出：「在表演結束後我的內心並沒有很大的震撼和澎派，[64] 這表演是很不錯，但我不認為它有很多原住民的文化意涵，就算有，也只有一點點，如果覺得這就是所謂的『原住民笑話／文化／語言／音樂』，那可就太薄弱了。」（forty 2011）

　　觀眾們的反應，也顯現在 PTT 電子布告欄中關於《很久》的討論。回應 vitte 詢問《很久》觀後感的貼文中，有幾位網友如此說道：「非常棒的一場演出，快要接近完美了！」（ilsal895），「相當值得看的演出，不過我不小心就一直哭了。」（kodkod），「原住民的幽默和歌聲真的很感人！！」（cogj），「雖然影片的安排和故事的節奏有點詭異，但無非是一次新嘗試！」（cogj）。[65] 署名 Atica 的網友指出「這場表演是值得看的」，但對於這個表演中音樂、電影和舞臺劇的結合，她則認為其實只是「有故事走向的音樂會」，而「硬將某些橋段從電影裡拉出，企圖想用劇場表現，結果就是兩邊都有瑕疵。」[66] Pinchenlo 則回應：「其實我根本懶得管劇情到底合不合理，在我的想法裡，只要管弦樂編曲成功，這舞臺就沒問題了，因為原住民歌手的功力根本無須擔心」。[67] cnprince 附和指出：「如果以音樂劇的觀點去看它的話，劇情是還蠻老梗而且蠻牽強的。但是如果你把它是以劇情做為穿插的一場原住民的音樂會。那它真的是一場很棒的音樂饗宴！！」[68]

[64]　原文如此。

[65]　https://pttread.com/drama/m-1267369099-a-4a2。瀏覽日期 2018 年 6 月 19 日。

[66]　https://pttread.com/drama/m-1267371691-a-a6f。瀏覽日期 2018 年 6 月 19 日。

[67]　https://pttread.com/drama/m-1267451826-a-abc。瀏覽日期 2018 年 6 月 19 日。

[68]　https://pttread.com/drama/m-1267457186-a-c44。瀏覽日期 2018 年 6 月 19 日。

　　這些網路文字，主要從《很久》的表演以及它所涉及的文化意義兩個方面進行對話。有關表演的討論，大部分的留言及文章都肯定音樂的部分，對於音樂和電影及劇場的結合，則有不同意見。涉及文化意義的討論，有幾則較具批判性的文章，指出這部劇呈現的其實是從漢人思維出發。我們可以發現，關於《很久》的一些較學術性的討論，基本上也是著眼在表演及其文化意義兩個面向。

學界反應

　　音樂學者楊建章對於《很久》，有一些負面的評論。他讚揚了歌手的現場演唱，但反對「以十九世紀西洋和聲的方式來配歌曲旋律」，認為這樣的安排「徒然浪費了原住民音樂的特色」，而劇中「德佛札克《新世界》與史麥塔納的《莫爾道河》，搭配了管弦樂化的《美麗的稻穗》，雖然悅耳，但是音樂上並無新意，更有媚俗之嫌。」（楊建章 2010）對於劇情鋪排，他指責這個製作俗濫不堪，而透過「劇中的原住民被描寫成樂天、知足、愛唱歌的天真民族」的橋段，「加深了原漢權力不平等的刻板印象」（楊建章 2010）。

　　另一音樂學者黃俊銘則對《很久》有較正面的評論。他對這個製作以現場演唱為主的呈現方式，表示讚賞：

> 這個以原住民為主題的藝術製作，也沒有朝向圖騰式的歌舞場面，形成載歌載舞、文化觀光式的原住民印象表演；全劇貫穿以當代歌謠為曲目（repertoire），符合人聲最易窺得時代脈動與風格線索的真相，況且原住民音樂本就以口傳歌謠為主，這些出身南王部落的歌唱家，讓該劇避免成了音樂博物館級聚會，而十足誠意具備當代的視野（2010b）。

他借用 Stuart Hall 的「接合觀念」，從「文本創作接合」、「音樂創作接合」及「表演實作接合」三種路徑，討論劇中「原住民與漢人」、「原住民音樂與西方音樂」、「部落空間與劇場空間」等異質元素接合的手法（2010a: 153-175）。有關「原住民音樂與西方音樂」的接合，他認為《新世界》交響曲和〈美麗的稻穗〉的接合，「與鄉愁、新世界、原住民等符號做了多聲部的對位練習」（2010a:

159）；〈莫爾島河〉和〈美麗的稻穗〉的接合則使得「〈莫爾島河〉自身命題的國族想像，透過接合運作與臺灣舞臺上演的原住民音樂劇場，產生意義上的交往。」（ibid.）黃俊銘指出，這樣的接合「用在提醒，音樂做為一種中介（mediation），當記憶、經驗交織，音樂分類，反而是虛假的命題」（2010b）。他不僅不認為這個製作俗濫不堪，反而認為它「不落俗套」，並將這個製作喻為「描繪當代臺灣的音樂想像地圖」（黃俊銘 2010a: 158）。

陳巧歆在她以《很久》為主題的碩士論文中（2013a），聚焦於「音樂與電影、劇場的互動關係」與「音樂的融合與創新」兩個面向的討論；在她以此劇為主題的期刊論文中（2013b）則從「表演者」、「動作」、「視覺」及「聽覺」四個方面切入，關切「傳統」與「混雜」的議題。在碩士論文中，她呼應楊建章對於《很久》背後原漢權力不平等的批評而指出，舞臺中央放置著 NSO，「似乎影射了都市的優勢族群實質上掌握了讓弱勢文化進入核心文化舞臺的權力」（2013a: 38）。在期刊論文中，她認為《很久》的音樂呈現了「經過文化衝擊後」的「多元並存容貌的辯證」（2013b: 76），而在聽覺的部分「呈現了當代音樂劇製作的混雜特質」（2013 b: 77）。不同於黃俊銘認為《很久》「沒有朝向圖騰式的歌舞場面，形成載歌載舞、文化觀光式的原住民印象表演」的評論，陳巧歆認為《很久》「就如同九族文化村遊樂園當中的創作概念背景延伸」（ibid.）。《很久》的混雜性，讓作者在文末提出幾個對於「傳統」這個觀念的問題：「『所謂的傳統』是否仍然存在？是否傳統藝術文化的體現只是套上大家『心目中』對於傳統的迷思？又或者其實真正的傳統一直以來都並非是如此的『純粹』？」（ibid.）。

我在 2015 年 1 月 26 日於中央研究院民族學研究所（以下簡稱「中研院民族所」）進行一場以《很久》做為案例的演講，[69] 在這場演講後，以及我在 2016 年暑假於中研院短期訪問研究期間，有機會和民族所研究員對於《很久》這個製作交換意見。在演講後，研究員 A 和 B 分別和我提到他們對於這個製作的負面評價。[70] A 對於《很久》劇中參雜太多元素的跨界手法不以為然，認為這樣的演出

[69] 演講標題為：「從『唱歌』到『唱自己的歌』—談當代臺灣原住民音樂的客體化、建制化與混雜性」。

[70] 由於這是個非正式的閒聊，不能代表他們的言論，為免在此引用他們的說法對當事人造起不必要困擾，故隱藏他們的姓名。

對於一般人理解原住民文化沒有幫助；B 則反對在這個標榜原住民音樂的製作中使用西方管弦樂團，因為它代表的是西方霸權。相對地，我在短期訪問期間和陳文德研究員的討論中，他則表達了對《很久》較為正面的看法。他認為，評論這個製作，必須注意到國家音樂廳和部落是不同的空間，在國家音樂廳的演出並不是把部落的東西原封不動地在舞臺再現即可。對於《很久》和曾在國家戲劇院演出、由明立國及虞戡平製作的《臺灣原住民族樂舞系列：1992 卑南篇》，比較兩者呈現卑南文化的手法，他覺得《很久》是以較為動態的方式演繹，而後者則以較為靜態的方式展示。他也觀察到，《很久》影片中族人的對話相當貼近他們的日常生活面貌，並且可以造成演出者和觀賞者之間的共鳴；在音樂及劇場的呈現上，和部落所看到的有些不同，但這些應該理解為這部劇的創作面向。他在他自己的文章〈衣飾與族群認同：以南王卑南人的織與繡為例〉中，提到南王卑南人對外來文化的開放態度，以及如何在接觸外來文化的過程中重新定義自己的文化，他認為，在《很久》中，外來音樂元素和部落既有音樂元素的結合，可以和他所觀察到的「織與繡」在卑南文化中的調適模式相呼應。[71] 在這篇期刊論文中，他指出，現在常見卑南人在重要場合穿著標示族群身分的傳統禮服，上面的圖紋通常是繡上去的，這種繡的技藝約在清末傳入部落（2004: 77）。相較於「繡」這樣沒有儀式性價值的「外來技藝」，「織」是卑南人「原生的」技藝，有一套禁忌規範。然而，「因為禮服是社會身分（性別與年齡）的一種具體表徵，反而經由再脈絡化（re-contextualization）方式而具有社會文化的意義」（2004: 92）。繡製的傳統禮服，經由再脈絡化而具有社會文化的意義，並「成為『族群認同』的一種媒介」後，便由「外來的」轉化為「原生的」表徵（2004: 97）。

製作群與演出者的想法

　　對於觀眾們在網路上發表的感想，我整理了製作團隊對於這個製作的檢討，予以呼應。以上引用的網路意見中，幾位作者提出在音樂、影片和劇場之間銜接的問題，對此，參與音樂設計及現場演唱的鄭捷任坦承，整個劇是拼湊而成的，

71　本段文字根據 2016 年 8 月 11 日我和陳文德關於《很久》的討論筆記整理。

很多地方較為鬆散，還稱不上精緻。[72] Atica 在 PTT 留言指出，這部劇企圖結合電影和劇場，「結果就是兩邊都有瑕疵」，點出了本劇想要顯現創意的出發點，其實也是它面臨的最大挑戰的源頭。對於本劇的創意，張四十三指出，「簡老師這邊是個創意、吳米森這邊是個創意、黎煥雄那邊也是個團體，南王那邊也是個創意團體」，和這麼多創意團體合作是他前所未有的經驗（黎家齊等 2010: 91）。張四十三說明在這些創意團體的磨合過程中遇到的問題：

> 最初是以電影為主題，然後黎導進來了，結果變成黎煥雄的舞臺效果非常多，電影反而變搭配，感覺又不對，整個又馬上拉扯回來，最後就慢慢平衡了……幸運的是大家都很願意、很懂得退一步，把空間讓出來做更好的效果……在互動過程中我們都有這樣的共識，所以對我來說最難的部分是大家都有自己的想法，倒也不是吵架，而是很容易陷入不知所云的狀態，很多都是難同鴨講（黎家齊等 2010: 91）。

對於這個情況，擔任影片導演的吳米森指出：「如何不讓影像和劇場消磨掉彼此的光采，是很難的挑戰」，而「多媒體在劇場牽涉諸多技術環節，未必是國內現有環境能克服」，在這種情況下，就必須有所退讓，而這種退讓對創作者而言是很矛盾的（周行 2010: 97）。參與演出的南王部落族人，和製作團隊的合作也是一大問題，一則因為他們都不是專業演員，再者他們有自己的工作，要他們從臺東經常上臺北參加排練也是一件大工程，因此劇場的設計往往必須遷就族人的狀況進行調整。[73]

　　這個以原住民為主題，結合音樂、電影和劇場元素的製作，是一個新的嘗試，製作團隊在製作過程中必須一直面對經驗、經費及技術不足的問題。張四十三提到這些問題時，如此說道：

> 其實，我們事後檢討，因為我們真的沒有時間事先湊在一起。一般來講，製作費應該是高到讓我們可以在一個月前或兩個月前，就有一次大的集結，包含簡文彬，整個進來，然後我們再去做修正，根本沒有，沒

[72] 2018 年 1 月 21 日與鄭捷任的私下談話。

[73] 劇場導演黎煥雄在《跨界紀實》中的談話，就提到這些問題。

那個經費啦，我們也沒有那個時間，我們也沒有那個經驗，說實在的。
實在說，誤打誤撞。所以，那個時候首演這麼好，我自己也是嚇一跳。[74]

正如張四十三所言，由於時間、場地和經費的限制，所有參與《很久》的製作和演出人員直到公演前的第一次彩排才聚在一起，在這之前，電影、劇場和音樂，都是各做各的。在這種情況下，這三個演出層面銜接的流暢度和精緻度，自然不可能盡如人意。

劇情薄弱，也是這部劇的缺點之一。張四十三在和我提到劇情時，坦承劇本「其實很芭樂」；而參與劇本編寫的吳昊恩也指出，他在編劇的時候用了一些既有的框架。[75]的確，這部劇的劇情很通俗，但我不認為如楊建章所言的「俗濫不堪」，也不認同陳巧歆「就如同九族文化村遊樂園當中的創作概念背景延伸」的評語。張四十三特意把這部音樂舞臺劇做得通俗，據他自己表示，其實是為了挑戰戲劇界「常常做人家看不懂的，然後說：『這是藝術』」的風氣，「所以，我要做的是人家看得懂的東西」。[76]雖然劇情很「芭樂」，有很多「老梗」和跳躍性的鋪排，這部劇和九族文化村的原住民樂舞編排有很大的不同。九族文化村的原住民樂舞，是以符碼化的歌曲和動作為基礎，由來自多個原住民族群的表演者共同把特定族群或泛原住民族群的樂舞作櫥窗式的呈現。相較之下，《很久》中戲劇呈現的方式雖然有很多的俗套、既定框架，它的劇情是以真實的生活經驗為基礎，例如：這部劇的發想來自於張四十三和簡文彬的夢，張四十三也曾表示，劇中有很多橋段，來自他在南王部落製作唱片過程中和族人相處的點點滴滴。[77]吳昊恩指出，在參與《很久》的劇本寫作和「歌舞設計」的過程中，他主要的工作就是「把南王的歌全部兜在一起」，他其實沒有設計什麼，「因為這都是我自身長大過程裡面，從我的生命、從我的經驗拿出來的元素然後放在上面」。[78]

[74] 2017 年 4 月 21 日，張四十三訪談紀錄。

[75] 2015 年 10 月 29 日，吳昊恩於國立臺北藝術大學，在我開設的「聽山海在唱歌」課堂上的演講。

[76] 2017 年 4 月 21 日，張四十三訪談紀錄。

[77] 2017 年 4 月 21 日，張四十三訪談紀錄。

[78] 2015 年 10 月 29 日，吳昊恩於國立臺北藝術大學，在我開設的「聽山海在唱歌」課堂上的演講。

　　即使《很久》有以上的缺陷，我認為它還是一個成功的製作。張四十三提到，他製作《很久》，就是要做「人家看得懂的東西」，從觀眾的回應可知這個目標達到了。另外，如果我們不以「音樂劇」的標準去評論《很久》，而把它當成一場音樂會，[79] 它可以說是一場成功的音樂會，正如 cnprince 在 PTT 留言中所言：「如果你把它是以劇情做為穿插的一場原住民的音樂會。那它真的是一場很棒的音樂饗宴！！」[80] 對於這部劇被接受，張四十三認為最大的關鍵在「人」，因此他說道：「我自己滿幸運，找到對的人，找到對的夥伴」。他提到的「人」，最主要的是製作團隊成員和演出者，在這個製作團隊中「大家都很願意、很懂得退一步，把空間讓出來做更好的效果」（黎家齊等 2010: 91），而原住民歌者更是《很久》受肯定的大功臣，張四十三如此形容他們的表現：「那些原住民歌手一唱上去，就像藝術家站上舞臺，會整個發亮」。[81]

　　一場音樂會中，和表演有關的人包含了作曲者、指揮和演奏（唱）者，如果把《很久》視為一場音樂會，我們可以藉由了解這三類音樂家的參與更深入地探討這場音樂會。在現代西方音樂廳的管弦樂音樂會中，參與演出的指揮和管弦樂團員之間存在著階序關係，不出聲音的指揮，其地位在樂團團員之上，而他／她的權威主要來自他／她面前的樂譜。創作這些樂譜的作曲者通常不會在現場，甚至大部分管弦樂音樂會的曲目是由已過世的作曲者的作品構成，然而，這些通常不在現場的作曲家在音樂會中具有高於在場音樂家的地位（Small 1998: 78-81）。在國家音樂廳呈現的《很久》不可避免地會受到這些規範制約，但《很久》的表演是否完全遵循這樣的規範？哪些地方牴觸了西方音樂會的規範呢？

　　就作曲者而言，這場演出並不是由單一作曲者的作品構成，例如，上述的「核心曲目」中，一半屬於作曲者不可考的「傳統歌謠」，作曲者可考的部分則包含陸森寶、胡德夫、陳建年和吳昊恩的作品，其中，除了陸森寶是不在現場的已過世作曲者，其他作曲者都在現場，並且參與表演。這些作曲者可考及不可考的歌曲，本來都不是為管弦樂團而作，必須透過編曲才能讓管弦樂團演奏，因

[79]　張四十三很明確地指出：「我不是要演戲給大家看，我是要在舞臺上演奏音樂，電影只是讓大家融入這個音樂的影像而已。我要表達的就是音樂，很絕對」（李秋玫 2010: 92）。

[80]　https://pttread.com/drama/m-1267457186-a-c44。瀏覽日期 2018 年 6 月 19 日。

[81]　2017 年 4 月 21 日，張四十三訪談紀錄。

此，編曲者在此扮演一個非常重要的角色。為《很久》擔任編曲的李欣芸，雖非劇中音樂的原創者，她的編曲並不僅止於為樂曲加上管弦樂配器，而可視為某種程度的再創作。劇中的樂曲必須經過再創作，因為它們大部分都是較短的歌曲，在部落的歌唱場合中，族人會一直反覆演唱這些歌曲旋律，而當它們以原來的面貌在音樂廳出現時，會略顯缺少變化。對於改編這些歌曲的考量，李欣芸如此說道：

> 為原住民的歌謠，然後把他們編曲，然後上大舞臺，其實是有困難度。因為就講到原住民的歌謠，其實他們有些段落是很短的，可能比如說四句，然後就八小節，可能就是一個段落。如果你要做一場音樂會的話，你不能只有短短的那幾句。那你一再的重複，可能對觀眾來說，就覺得好像豐富性還不夠。但是我又覺得要忠於原住民他們原本的那個質樸的感覺，所以在這個上面，我覺得我思考了很多，是在拿捏那個分寸（龍男・以撒克・凡亞斯 2012）。

指揮簡文彬在《很久》的音樂製作中擔任決策者，不僅止於在舞臺上指揮NSO。相較於指揮西方古典交響樂曲或歌劇，在《很久》的表演中擔任樂團指揮，對簡文彬而言，應是相當不同的經驗。在現代西方交響樂音樂會的規範中，指揮扮演著將作曲家樂思傳遞到觀眾的角色。他要為創作演出曲目的作曲家服務，盡可能忠實地詮釋樂曲。他的詮釋必須透過樂團團員的演奏，但這些團員只負責自己演奏的聲部，必須透過指揮的整合使作品完整呈現，在這個整合過程中，指揮在作曲者與演奏者之間以及各別演奏者之間發揮連結的功能。他同時也在樂團演奏者和觀眾之間扮演中介的角色，因為對觀眾而言，樂團團員並不具有個人性格，他們代表的是不同樂器的集合，而整個樂團正如一個由團員們共同操作的大樂器，控制這個大樂器的人是指揮，他是在舞臺上唯一具有個人性格的音樂家（Small 1998: 70, 78-80）。交響樂音樂會中，指揮涉及的人際關係，在《很久》中大致都可以看到，除了指揮和作曲者的關係。古典音樂會中，指揮為偉大的已故作曲家傳遞樂思，這些樂思以音符的形式記錄在指揮面前的總譜，而指揮的權威便來自對於總譜的駕馭（Small 1998: 79）；然而，在《很久》的演出中，

簡文彬和「作曲家」之間的關係並沒有這麼簡單。正如前面提到，《很久》中出現的歌曲，原來都不是為管弦樂團而創作，經由李欣芸的改編才成為管弦樂曲。李欣芸的改編，雖可視為一種再創作，但她扮演的角色畢竟不同於西方古典音樂的大作曲家，這些大作曲家在樂譜中把他們原創的樂思透過音符對指揮與演奏者下達指令，不容許任意更改，這使得大作曲家的地位凌駕於指揮與演奏者之上。李欣芸在《很久》的音樂團隊中，並非透過樂譜對指揮下達指令的人，相反地，她的樂譜在某種程度上是她和指揮協商後的產品，在《跨界紀實》紀錄片中，我們便可以看到簡文彬對於李欣芸在樂曲改編上提出的質疑，以及簡文彬在他們的討論後做出決定的畫面（龍男・以撒克・凡亞思 2012）。在某種層面上而言，簡文彬在這部音樂劇中也扮演「作曲者」的角色，一方面因為簡文彬參與了音樂的設計，例如，據張四十三表示，〈美麗的稻穗〉與《新世界》以及《莫爾道河》的接合便是出自簡文彬的構想。[82] 另一方面，《很久》講的是一個有關 NSO 音樂總監的虛實交錯的故事，可以說，透過指揮，簡文彬藉著管弦樂聲以第一人稱講述關於他的故事，這和他在指揮西方古典音樂名曲時，為大作曲家代敘他們的故事的情形是不一樣的。如果在交響樂曲的敘事中唯一現身的是作曲家本身（Small 1998: 176），那麼在《很久》的管弦樂聲所鋪陳的敘事中現身的簡文彬，也可以被視為某種形式的「作曲家」。由以上的討論，我們可以發現，比起單純指揮古典交響樂曲，簡文彬在《很久》的音樂製作中，必須關照的層面更多。

　　如果說，簡文彬是為《很久》的音樂骨架定型的主要人物，NSO 團員和以南王部落族人為主的原住民表演者則為這部劇賦予血和肉，其中，NSO 團員參與表演的人數最多，可是他們在有關《很久》的文字評述或影音紀錄中被提及的比率卻是最低的。NSO 團員在相關介紹與評論中被忽略（請注意，被忽略的是「團員」，而非「NSO」），和西方交響樂團傳統中團員的角色定位以及這部音樂劇的焦點有關。就團員的角色定位而言，在常見於西方音樂廳的「作曲家」─「指揮」─「演奏者」─「聽眾」單向溝通路徑中，樂團團員居於下游，位居參與表演的音樂家階序結構的底層。在音樂廳的實作中，樂團團員涉及的人際關係體現在他們的服裝上：他們在舞臺上通常穿著黑色的制服，統一的服裝使他們和

[82] 2017 年 4 月 21 日，張四十三訪談紀錄。

不穿著統一服裝的觀眾有所區隔（Small 1998: 66），而在《很久》的演出中，服裝也讓他們與原住民表演者之間形成明顯區隔。統一的服裝，凸顯了樂團團員的集體性以及專業性，正如穿著制服的警察或軍隊讓社會大眾認為他們是代表政府而非個人的專業人士，樂團團員的制服也讓聽眾認為他們代表的是專業的、有組織的樂團而非個別的音樂家。這些音樂家雖然專業，在樂團中演奏時，並沒有發揮個人美學觀或炫耀個人演奏技巧的餘地，必須聽從指揮的命令。由此觀之，交響樂團並不是個別音樂家的集合，相反地，個別團員只是樂團的一部分。因此，在有關《很久》的採訪紀錄中，只見簡文彬代表 NSO 發言，或樂團首席吳庭毓從團員的角度發表感想，而不見其他團員出現其中。

　　基於上述原因，對於這個以原住民為主題的音樂劇，觀眾及評論者大都把注意力集中在原住民表演者身上，NSO 因而在某種程度上居於烘托的地位。原住民音樂並非 NSO 團員熟悉的音樂類型，他們和原住民的接觸可能很有限，而且他們也不像製作團隊成員那樣在《很久》演出前到南王部落實地體驗。雖然如此，根據李欣芸編寫的樂譜，在簡文彬指揮下，他們還是可以演奏出編曲者與指揮想像中的「原住民音樂」。作曲家根據原住民音樂而創作或編寫的管弦樂曲，現在已經越來越常出現在音樂會中；但是，由管弦樂團伴奏，原住民歌者演唱原住民音樂，這種演出形式則較為少見。當貨真價實的原住民表演者站在舞臺上，和管弦樂團共同演出原住民音樂的時候，觀眾的注意力不可避免地會聚焦在原住民表演者身上，因為對觀眾而言，表演者的原住民身分使他們的音樂具有真實性。

綜合討論

　　我蒐集到的《很久》相關評論中，幾乎所有評論者都認為原住民的歌聲是《很久》最令人感動的部分，而這些評論往往把原住民的歌聲歸功於天賦。例如，張四十三就認為，原住民歌手站上舞臺會發亮，是他們天生的性格。[83] 簡文彬在《跨界紀實》紀錄片中也指出：「其實每一位這些原住民的歌手，其實他們

[83]　2017 年 4 月 21 日，張四十三訪談紀錄。

都有一種特質，但是只是他們在演唱的時候，他們比較沒有那樣子的戲劇性，就是說像胡德夫那樣，但是，同樣的感人，就是說他們裡面的那個東西是一樣的。」（龍男・以撒克・凡亞斯 2012）這些評論都是對原住民歌者的讚美，但它們背後潛藏的語意是，原住民歌者吸引人之處不在於他們的專業能力或技巧，而是一種天生的令人感動的特質。這樣的評論不算錯，但簡化了《很久》中南王族人的歌聲吸引人的原因。謝世忠指出，非原住民對於原住民在文化傳承、文學創作及樂舞呈現等方面的評論，最常見的字眼就是「感動」，但感動從何而來則「無人可以給予具體答案」（謝世忠 2017: 226-227）。無法具體解釋，評論者很容易把感動的原因歸諸於「天生如此」，「於是，原住民原生於此塊土地，天賦散發泥土芬芳，仿若自大山巨石迸出，或從水底天上冒出，單單想到此，就已經是神秘感充塞，腎上腺素釋放的結果，自然引來莫名情緒，或許可以稱作感動。」（ibid.: 227）謝世忠接著指出，「但是，對於原住民，多數漢人國家成員就僅止於感動，接下來應該如何，立即變得手足無措，終至永遠進不了讓人感動之原住民個人下了前臺轉至後臺的真實世界。」（ibid.）謝世忠的評論提醒我們，想要深入探討原住民文學藝術為何令人感動，不能將藝術創作與表演抽離於創作者與表演者的真實生活之外。

　　《很久》劇中的南王歌者在舞臺上的演唱，基本上保持了他們平常一起唱歌的方式，這應該是讓觀眾感受到「真實感」或「天生的感人特質」的主要原因之一。在這個為南王眾歌手量身打造的製作中，歌者演唱的都是他們拿手的歌曲，這對歌者們以及他們的歌迷們提供了熟悉感。對歌者而言，和自己的親人及好友共同表演，彷彿在國家音樂廳舞臺上，再現他們在部落的「不定期的定期聚會」（借用 Am 家族樂團成員汪智博的用語）。除了平常聚會時共同歌唱的經驗，部分歌者之間也有長期的舞臺合作經驗，例如，陳建年和南王姊妹花，從參加臺東救國團的山青服務隊時的表演活動開始到《很久》的演出，一起上臺合作表演已經超過二十年的時間。這些歌者在劇中的演唱，除了加上 NSO 伴奏以及舞臺肢體動作外，大致上是以他們熟悉的方式呈現。即使這些歌者都不是專業的音樂家，他們對於劇中歌曲的熟悉度以及表演的默契，卻非 NSO 團員能比。這種因為「兄弟姊妹們一起唱自己的歌」產生的熟悉感和表演默契很大程度地讓觀眾感受到「真實感」及「天生的感人特質」，在這樣的印象背後，還有更深層的文化

意義值得探討。

專業卻不熟悉原住民音樂的 NSO 團員和非專業的原住民歌者一起在舞臺上演出「原住民音樂」，引發一些問題，這些問題的討論有助於瞭解表演的文化意義。前面引述的評論中，楊建章及中研院民族所 A、B 兩位研究員對於 NSO 及原住民歌者的合作提出質疑，他們的質疑不著眼於藝術層面的表現，而在於這樣的結合所暗示的文化意涵。研究員 A 甚至質問：《很久》中的原住民音樂為什麼不能用部落中原有的歌唱方式呈現？

回應這些質疑，我認為我們不能不考慮有關《很久》的兩個事實：首先，它是一個舞臺創作，其次，參與這個創作的表演者與觀眾並非只有原住民。因為《很久》是一個舞臺創作，而不是一個紀錄片或文物展覽，對表演者與觀眾而言，如何在表演中呈現製作團隊的創意以及吸引觀眾的注意力，似乎比再現「真實的部落文化」更值得關注。同時，這樣的舞臺創作，不可避免地受到場地及舞臺技術的制約，製作團隊必須依循既有的舞臺表演規範，才能讓音樂與戲劇的呈現在這個特定的封閉空間中達到理想的目標。我們可以想像，部落中常見的「Am 到天亮」[84] 歌唱方式搬到國家音樂廳，必然會受限於場地的條件，無法呈現出歌曲原有的渲染力。部落的日常歌唱聚會通常在開放的空間進行，在這個空間中，人群可以自由進出走動，表演者和觀眾之間沒有清楚的界限，旁觀者甚至被容許加入表演，因而所有在場的人都在某種程度上參與了表演。然而，在音樂廳中，表演者與觀眾被明顯區隔，一致面向舞臺的座椅設計也使得觀眾之間無法進行互動，這使得注重參與者互動的部落歌唱方式無法在這個空間中產生交流。借用 Thomas Turino 的說法（2008: 26），我們可以把部落中日常音樂聚會的表演視為「參與式的表演」，而把音樂廳中的表演視為「呈現式的表演」。由於空間的限制，聆聽部落「參與式的表演」的經驗無法在音樂廳被複製，觀眾無可避免地以被動的外來者身分，安靜地欣賞舞臺上的表演。當他們被隔絕在表演者的世界之外，旁觀表演者在空曠的舞臺上以原來在部落中可以引發熱烈互動的歌唱方式呈現時，不免感到單薄。考量到這樣的空間限制，我們應該可以理解，表演者

84　吉他傳入原住民社會之初，部落族人在日常歌唱聚會中，吉他的伴奏經常只以 a 小調主和弦從頭貫穿到底，由於整個晚上的歌唱聚會可以用一個小三和弦伴奏到底，被戲稱為「Am 到天亮」。

舞臺肢體動作和走位，以及管弦樂團的伴奏，都是為了使節目的視覺與聽覺呈現更豐富而加入的設計。當然，我們可以問：就算要加上伴奏，使聲音更豐富，為何非要用管弦樂團？這答案其實很簡單，因為這是兩廳院的旗艦製作，而 NSO 是國家音樂廳的專屬樂團，由 NSO 為兩廳院的製作伴奏，就主辦單位的立場而言，是理所當然的事。由兩廳院主導，以非原住民為成員的團隊執行製作，開放給所有買票的原住民和非原住民觀眾進場欣賞，這樣的產製者與消費者的組成使得這個節目不會是一個「純粹」的原住民活動。在這種情況下，「為何以 NSO 伴奏原住民的歌唱」這個問題，雖然答案很簡單，但不可避免地會涉及複雜的文化、社會與政治議題。

討論這些複雜的議題，不能不觸及兩個基本的問題：「原住民音樂為什麼要在國家音樂廳表演？」以及「原住民音樂在國家音樂廳表演的意義為何？」《很久》演出前及演出後，製作團隊成員、演出者及觀眾都提過類似的問題。當張四十三向陳建年提到在國家音樂廳的演出計畫時，陳建年的反應是：「原住民一定要在這種地方唱嗎？在這邊唱的意義？有什麼樣的意義？我會這樣想：我們快樂的唱歌就好了。」（龍男・以撒克・凡亞斯 2012）同樣的，擔任音樂製作的鄭捷任對於原住民在國家音樂廳演出這件事，也抱著質疑的態度。聽眾中，則有署名 kyosensei 的部落客提出這樣的質疑：「我不了解為何文案一直強調在國家音樂廳演出的驕傲。部落的音樂，不就應該讓它最自然的在部落呈現嗎？」（kyosensei 2011）。

把原住民推上國家音樂廳，事實上不是參與《很久》演出的原住民或觀眾的夢想，而是陳郁秀、簡文彬及張四十三等規劃者的夢想。這個夢想和陳郁秀的本土認同以及 NSO 的轉型有很大的關係，黃俊銘把《很久》和《快雪時晴》以及《福爾摩沙信簡——黑鬚馬偕》合稱為「臺灣認同三部曲」，是 NSO「文化製作」中「創作性方案」的一部分（黃俊銘 2010a: 131-132），也是 NSO「製作軌跡裡，可清晰捕捉其聯結臺灣身分認同的文化製作」（2010a: 133）。在這樣的基礎上，《很久》中如何使用原住民音樂與文化元素，是被放在「本土」框架中思考的。原住民表演者可以選擇不參加這樣的表演，即使在國家音樂廳表演可能代表著某種榮耀；而從參與演出的南王族人談話中，可以理解，他們會參加這個表演，主要是出於他們和張四十三的交情，以及他們認為，上國家音樂廳是「兄弟

姊妹一起做的事」。

　　思考前面提到「原住民音樂為什麼要在國家音樂廳表演」的問題，我們首先應該認知，原住民歌者並沒有非上國家音樂廳表演不可的理由，他們在部落中用原來的方式快樂地唱歌，其實是最能表現他們特色的方式。上國家音樂廳這件事，對於原住民表演者而言，是「要」或「不要」的問題，而當他們選擇「要」的時候，意味著他們必須在某種程度上配合國家音樂廳的規範，不能完全按照他們原來歌唱的方式。表演者和觀眾應該認知，「在國家音樂廳表演原住民音樂」和「在部落唱原住民歌謠」是兩件事情，雖然兩者有關聯，但不能等同而論。雖然如此，在國家音樂廳中的原住民音樂表現還是可以在某種程度上展現原住民特質，正如我在〈從「唱歌」到「唱自己的歌」〉（2016）文中指出，「兄弟姊妹一起在國家音樂廳唱自己的歌」這樣的共識，可以讓原住民表演者在《很久》中凸顯出一種「原住民性」。原住民在國家音樂廳演出，也不意味著他們已經被收編或被迫屈從於強勢文化。楊建章認為《很久》「加深了原漢權力不平等的刻版印象」的評語（楊建章 2010），和 kyosensei 質疑，強調原住民在國家音樂廳表演的驕傲，是否落入漢人本位甚至西方本位的價值觀（kyosensei 2011），都簡化了《很久》中的音樂與族群身分之間的關係。

　　共同參與一場演出的成員之間不必然存在某些人只能屈居於另一群人之下的關係，而比較可能的狀況是，他們之間在合作過程中不斷協商與互相妥協。我們可以發現，在《很久》的排練與表演過程中，原住民表演者和大多數為非原住民的 NSO 團員，其實都做了某種程度的妥協。原住民固然為了上音樂廳舞臺調整表演的方式，NSO 團員在《很久》在參與演出的過程中也必須自我調適，黃俊銘如此說明 NSO 團員的調適與矛盾：

> 國家交響樂團透過「文化製作」走出自身古典音樂場域，摒棄了「西方交響樂團音樂製造器」的命定，而它藉由與不同場域的交往，剛好將自身整合進入文化產業的工作邏輯，它分享了場域轉換（從古典音樂場域到大眾文化生產場域）的象徵資本，讓自己走向複數性的公共領域，並以此接合公共文化機構的任務，卻也分擔了法蘭克福學派式的「文化工業」（cultural industry）服膺商品形式的批評（黃俊銘 2010a: 144-145）。

認知到參與《很久》演出的原住民表演者和 NSO 團員，都在表演中做了某種程度的妥協，我們會發現，陳巧歆和中研院民族所研究員 B 對於 NSO 在《很久》中象徵意義的批評，過於簡化族群關係與過分強調弱勢文化和強勢文化的對立。陳巧歆認為，音樂廳舞臺中央放置著 NSO，「似乎影射了都市的優勢族群實質上掌握了讓弱勢文化進入核心文化舞臺的權力」（2013a: 38），而研究員 B 則把這個原住民音樂的製作中所使用的西方管弦樂團，視為西方霸權的象徵。她們的評論，建立在兩個前提上：一、族群標籤會區隔強勢與弱勢族群，二、族群的權力關係會反映在音樂的表現上。對此，一位參與《很久》演出的南王部落族人 IH 很不以為然，而認為「理所當然地把原住民視為弱者」就是一種偏見：

> 我們怎麼會是弱的？她為什麼自己認為我們是弱的？所以你看他們自己的眼光是僵化的，所以她當然看的東西……我們不能說她是錯的，因為她已經是主觀認定她這樣看待這個事情，所以我們不能去要求她要改變想法，可是她也不能說我們這麼做。其實我們這麼嘗試，我們心裡也是害怕的，當下我們也有我們自己的驚恐，可是我們願意去付出嘗試。所以，有時候我們原住民很樂意去做嘗試，可是有一些外面的人他就是用僵化的眼光去規定你要怎麼做，他就覺得他在為你發聲。[85]

　　以上這些不同的說法，顯示《很久》中原住民和非原住民元素的接合所涉及的文化、社會與政治議題極為複雜。這樣的複雜性，提醒我們：「原住民音樂在國家音樂廳表演的意義為何？」是個不容易回答的問題。這個問題是本書關切的問題之一，我在後續的章節會從不同面向進行討論。在接下來的討論中，我將借用 Small 的 musicking 觀念，從《很久》的表演中可觀察到的聲音關係與人群關係，探討這部音樂劇中顯現的意義。

Musicking：意義與關係

　　所有《很久》的表演者與觀眾，共同參與了發生在音樂廳的一個以原住民

[85] 2015 年 4 月 2 日訪談。

為主題的 musicking，儘管這些參與者大部分互不相識，而且身分背景不盡相同。在國家音樂廳裡，我們可以發現多重的關係在此出現，而 musicking 中的多重關係正是 musicking 行為的意義所在之處（Small 1998: 13）。在《很久》這個 musicking 所涉及的關係中，最顯著者是：與國家音樂廳有關的空間關係，在表演中由人聲與樂器聲構成的聲音關係，以及參與者之間的人際關係（包括表演者之間的關係以及表演者和觀眾之間的關係）。[86]

　　我在第一章討論了國家音樂廳建築及內部空間配置，這些空間關係看似和音樂無關，但因為音樂廳是一個「社會建構」（social construction），依據連結某些理想的行為與關係的想定而設計與建造（Small 1998: 29），因而在每場音樂會開始之前，音樂廳中的空間關係就為在音樂會中出現的聲音關係與人際關係設定限制。這些限制被視為音樂廳的禮儀規範，包括：不穿著拖鞋進場、準時入席、手機靜音、不隨意鼓掌、不在演出中攝影拍照與飲食以及交談等。這些規範的設立基本上是為了維持音樂廳中的音響清晰度，將社交活動區隔在聆聽音樂的領域之外；這些規範也具有社會意義，也就是說，遵守這些規範被視為是對於「中產階級良好行為」標準的奉行（Small 1998: 46）。因為空間關係的制約，音樂廳中 musicking 參與者的人際關係，呈現幾個顯著的特色，例如：將參與者區隔於他們日常生活世界之外（因為音樂廳這個建築是專門為音樂而存在），使有些人可以在其中聚集而有些人被排除在外（以是否有入場券做為區隔的依據），使在其中的人存在地位高低的差別（在表演者方面有指揮和樂團團員地位的差別，在觀眾方面有因票價不同而在不同座位區的差異），一種由表演者到觀眾的單方向溝通方式（座位的設計使得觀眾只能靜靜地聆聽）（Small 1998: 19-38）。這些空間與人際關係，使得現代音樂廳的交響樂 musicking 猶如一場現代祭儀：特定空間的特性使得音樂廳如同一座教堂，樂譜扮演了經典的角色，而指揮如同祭司，樂團團員是祭司的助手，觀眾則是信眾（Small 1998: 94-109）。另一方面，買票進場的行為，顯示了現代音樂廳音樂會的商業邏輯：在音樂廳中販售的商品是「表演」，而觀眾是消費者（Small 1998: 33）。音樂廳的商業邏輯更藉著宣傳，強

[86]　對於表演中顯現的關係，Small 提出三個問題：「1. 參與者和有形的環境（physical setting）之間的關係為何？ 2. 參與者之間的關係為何？ 3. 被製造出來的聲音之間的關係為何？」（1998: 193）。我在此指出《很久》中的三個層面的關係，和他提出的三個問題有關。

調在廳內演奏的音樂家所作所為是純粹出自於對於音樂的喜愛，並非為了追求物質性目標或金錢收入，而將這類音樂活動和流行音樂活動區隔開（Small 1998: 34）。在這樣的脈絡下，一場管弦樂音樂會便成為展現工業社會中上階級價值與典範關係的手段（Small 1998: 193）。

　　國家音樂廳也是國家的象徵，而《很久》出現在國家音樂廳，在某種程度上呼應了臺灣在國家論述上的改變。它的中國建築外表，是中國民族主義論述的一部分，並連結臺灣過去的強人崇拜與威權統治歷史。歷經臺灣民主自由化以及政黨輪替的階段，國家兩廳院的主事者雖然無法改變建築外貌，但可以透過內部組織及節目的安排，改變兩廳院的形象以及調整自身的角色。正如黃俊銘指出，NSO 發展走向的演變，即對應了臺灣社會及政治環境的變遷（2010a: 76）。《很久》做為兩廳院旗艦製作節目，則顯示出兩廳院主事者將原住民納入臺灣的國族論述，用以凸顯臺灣多族群文化的意圖。音樂廳的空間關係雖然對於音樂會中的聲音與人際關係產生制約，但從《很久》這個例子，我們可以理解，和表演有關的複雜關係中，空間關係並非唯一的決定因素，在這個表演空間中的聲音與人際關係也和這個空間以外的聲音與人際關係彼此呼應。

　　《很久》出現在國家音樂廳，反映了臺灣認同的轉變，也挑戰了既有的音樂廳規範。劇中一些為了戲劇效果而設計的片段，某種程度上解構了國家音樂廳如同殿堂般的神聖性。這些片段包括：節目一開始紀曉君在觀眾區的古調吟唱、第 19 幕中南王眾歌手從打開的隔音門進入觀眾席然後一邊唱歌一邊走上舞臺的光榮進場、以及最後一場表演結束後眾歌手帶領觀眾到音樂廳外的廣場跳大會舞。[87] 透過這些設計，在《很久》表演中，現代音樂廳中表演者與觀眾空間的界線以及音樂廳內外的區隔被模糊化，而這種既有音樂廳空間關係的解構，可以理解為向原住民慣有的歌唱空間關係靠攏，得以讓這個製作更有原住民的感覺。

　　在解構空間關係的設計外，《很久》的表演者一些預設及非預設的動作則解構了音樂廳中既有的樂團行為規範。紀曉君的古調吟唱打斷了指揮的動作，可視

[87] 這些並非《很久》獨創的設計，臺下和臺上表演者的呼應在很多音樂廳的表演中已經被使用過；而原住民表演者帶領觀眾共舞也曾多次出現在兩廳院廣場，例如，1990 年兩廳院主辦的《臺灣原住民樂舞系列：阿美篇》及 1994 年原舞者舞團的《矮人的叮嚀》賽夏族矮靈祭等演出。

為對於指揮權威的挑戰；相對於紀曉君「闖入」的預設片段，紀家盈在第一場表演中演唱「白米酒」時摸了指揮簡文彬的頭，則是無意的冒犯。據參與演出的 H 表示，NSO 在演出後很嚴肅地告知紀家盈這個動作對樂團及指揮非常不尊重。[88] 這個意外，顯示了原住民表演者不熟悉音樂廳規範，也顯示了原住民表演者對於音樂廳規範的「衝撞」只被允許存在於預設的情節中。NSO 在舞臺上也有逾越常規的動作，例如：照慣例在舞臺上不出聲音的指揮，在安可曲〈太巴塱之歌〉結尾時轉身面對觀眾高歌，以及原本在舞臺上除了演奏以外沒有其他肢體動作的樂團團員，在謝幕時在舞臺上和原住民表演者共舞。指揮和 NSO 團員的歌舞，是一種感情自然流露的表現，而在加入歌舞的片刻，他們和原住民表演者之間的一道人際關係界線消融了，營造出一種「我們都是一家人」的關係。當然，NSO 和南王部落表演者之間的「我們都是一家人」的感覺，只在舞臺上的片刻湧現，回歸到現實，他們都還是屬於原來各自所處的社會結構。

　　《很久》表演中的聲音關係，最顯著的面向是西方管弦樂與臺灣原住民音樂的接合。這兩種「相異、區辨性的物件」的接合，正如 Stuart Hall 指出，只在特定的情況下被啟動，而「不是必然、決定性、絕對性以及本質上適用於所有時空背景」（Grossberg ed. 1996: 141）。在《很久》中，原住民音樂和西方音樂的接合涉及多組彼此對立的概念，例如：現代／傳統、西方／非西方、劇場／部落、人聲／樂器、樂譜／口傳等，可以從「素材」、「表現方式」以及「對聲音產製的認知」等層面理解。首先，最表面層次的是旋律性素材的接合，例如，〈美麗的稻穗〉與《新世界》以及《莫爾道河》的連結。其次，貫穿全劇的聲響，是由原住民歌者的歌聲與 NSO 演奏的西方管弦樂聲響的組合構成。最後，原住民表演者的民俗音樂慣習與西方交響樂團現代分工模式的接合，則屬於結構性層面。這些不同層面的接合雖然被用以建構一個有關原住民的論述，並且在這個製作中可以發現原住民能動性（agency）的展現，但是在眾多異質元素的接合過程中，和音樂廳及管弦樂團有關的現代性是最具主導性的因素。

　　在〈從「唱歌」到「唱自己的歌」〉文中，我以 Giddens 提出的「脫域」（disembedding）概念說明和《很久》有關的現代性，而「專家體系」和「象徵

性憑證」（symbolic token）則是產生「脫域」的重要條件。Giddens 指出，通過脫域的過程，社會關係自原有的區域性情境脫離後，可以無止境地跨越時空邊界而後重新結構化（1990: 21）。我們了解，原住民登上國家音樂廳舞臺，並不是把他們在部落唱歌的模式直接搬上舞臺就可以，這樣的空間轉換涉及了脫域的過程。部落既有的歌唱場合，包括祭典中為取悅祖靈而唱，或非祭儀的 senay 場合中和親戚朋友以歌唱進行交流，在這些場合中所唱的歌曲搬上國家音樂廳後，和歌曲相關的人際關係與聲音關係都會產生變化。通過這樣的脫域，由部落「參與式的表演」轉換為音樂廳「呈現式的表演」，表演者和觀眾之間的人際關係，從表演者和觀眾區隔不明顯變成界線分明；在表演者之間的人際關係，因為彼此熟悉的族人所形成的群體必須和原本不認識的 NSO 團員合作，族人便從極度重視面對面溝通的模式，轉換到對現代音樂廳分工模式的遵循。南王部落這群非職業表演者，需要花費大量的時間和樂團磨合，但他們因為住在臺東無法經常上臺北，而經常得負擔繁重演出工作的 NSO 專業團員也不可能放下演出工作經常到臺東，所以他們之間能面對面排練的時間非常有限。在這種情況下，必須借助「專家體系」和「象徵性憑證」，使時間和空間關係得以崩解，族人和樂團團員便不需要每一次練習都在同一時間同一地點進行，而可以在不同的時間及空間各自練習後再進行整合。Giddens 指出，時間和空間關係的崩解，是現代性的特徵之一（1990: 17-21）。在此，編曲者和指揮便屬於專家體系的一環，前者將樂團團員不熟悉的音樂用他們熟悉的記譜法寫下，使他們能掌握音樂內容，後者則整合非專業但原本就熟悉音樂內容的原住民表演者和專業但原本不熟悉音樂內容的 NSO 團員，使他們可以一起演出。在編曲、排練和演出過程中，標示可計量的音高和節奏單位的西方記譜系統和透過音樂教育建立的規格化西方樂理，為這兩個文化背景及生活空間互異的群體，提供了音樂交流的基礎。透過記譜系統，編曲者可以事先為卑南族音樂編寫樂團伴奏樂譜，交響樂團團員可以掌握卑南族音樂作品的細節；規格化的西方樂理則提供原住民表演者和交響樂團團者溝通的詞彙，讓他們在音高和節奏的理解和描述上有共同遵循的依據。從這個角度來看，西方記譜系統扮演一個 Giddens 所稱的「象徵性憑證」的角色，可以做為交換的媒介（Giddens 1990: 22），正如貨幣在現代社會經濟體制中做為貨物交易的

依據，西方記譜系統在此扮演音樂意念交易的憑據。[89]

　　從這個角度來看，我們可以在原漢權力不平等或西方霸權的論述框架之外，用現代性的觀念，理解原住民表演者在國家音樂廳的表演。原住民音樂的現代性可以在不同情境以不同的形式展現，不是只有在《很久》中才可以看到，然而，《很久》中的原住民音樂現代性，因為受到國家音樂廳這個特定空間的制約，使得它具有難以被複製的特殊性。雖然《很久》中使用的都是既有的原住民歌曲，但它們在劇中呈現的方式，必須在上述的現代性條件下才能成立，因此這種原住民音樂表演既不是原有的方式，也不會取代原有的表演方式。從另一個方面來看，劇中由 NSO 演奏的音樂，也不會進入古典音樂的曲目。具有這種現代性的原住民音樂，存在於原住民音樂慣習與西方音樂典範之間的間隙，不完全屬於任一方，是一種原住民音樂和西方音樂在特定條件下交會產生的火花。南王部落表演者 IH 對於南王部落表演者和國家交響樂團之間的關係，提出類似的想法。她說道：

> 我們後來的想法是覺得他們的樂器是屬於西方的，你要他們演奏我們的東西其實也是為難他們，就像我們如果去配合他們交響樂團的聲音，也為難我們。所以那時候我的想法就是，大家就是在那樣一個比較像平行線的間隔裡面去找到融合點這樣子而已。[90]

　　對於「原住民音樂在國家音樂廳表演的意義為何？」這個問題，我們也應該把它放在現代性的框架中思考。原住民音樂脫離原有的時空，在特定的國家音樂廳空間中，透過表演這個接合機制，和西方音樂交會，因此，單從原住民音樂的角度或單從西方音樂的角度思考這個表演的意義都是不完整的。從 musicking 的觀點探討《很久》的意義，應該關注和表演有關的各種關係，特別是人的關係和聲音的關係，Small 指出，這些關係正是 musicking 行為的意義所在之處（1998：13）。各種關係構成一個複雜的關係螺旋（a complex spiral of relationships），在

[89]　在此必須區分「記譜系統」和「樂譜」兩者指涉範圍的差異，記譜系統包括樂譜本身、記譜法以及和記譜相關的音高和節奏等音樂觀念，而樂譜僅指記寫旋律、節奏、和聲等音樂要素的載體。我將「記譜系統」視為一種「象徵性憑證」，而不僅只是「樂譜」本身。

[90]　2015 年 4 月 2 日訪談。

其中，透過表演者創造的聲音關係的連結、參與者的關係以及參與者與表演空間以外的世界的關係，使得人們參與音樂活動時彼此關聯，而不同形式的關係之間又彼此牽扯，這些關係與關係之間的關係構成表演的多層次意義（1998: 48）。必須注意的是，在 musicking 當中，表演並非只是單純地反映參與者所屬的人群關係及聲音關係，它也被參與者用來塑造他們想要呈現的關係，並且透過表演，參與者可以體驗到這種理想關係宛如真實存在。表演於是成為參與者闡述理想關係的手段，這些理想關係透過「探索」（explore）、「肯認」（affirm）和「讚頌」（celebrate）等過程的闡述，參與者在表演中創造了意義（Small 1998: 183-184）。把《很久》放在這樣的框架思維，我們可以發現，因為本劇涉及的關係是如此複雜，它的意義也必然是複雜的，我們可以藉由討論參與者如何探索、肯認和讚頌理想關係，以及他們意圖表達的關係為何，理解《很久》的表演可能傳達的意義。

　　透過人的關係和聲音關係的連結，《很久》展現了多重的意義，而國家音樂廳的空間關係、圍繞著原住民表演者和 NSO 的人的關係和接合了西方管弦樂團與原住民音樂的聲音關係，創造出一個最顯而易見的意義，涉及本土性與族群融合的論述。經過製作團隊與表演者的摸索與磨合，在具有國家象徵位階的專業樂團 NSO 奏出的西方管弦樂團聲響，和原住民歌者純真的歌聲交織中，在影片與舞臺場景交替呈現的部落風光與現場表演中，大部分參與者（包括製作團隊成員、表演者和觀眾）應該可以相當程度地在其中探索、肯認並讚頌劇中連結了專業、奇觀與臺灣色彩等想像的預設關係。謝幕時，透過原住民表演者為陳郁秀、簡文彬及吳庭毓等人戴上花環，臺上表演者與臺下表演者以「領唱─答唱」（call and response）的方式表演安可曲，以及最後在廣場上的牽手共舞等身體性及聲音性示意語言，參與者甚至共同體驗了一種「我們都是一家人」的理想關係。在兩廳院空間，這種「我們都是一家人」的理想關係只是短暫地在表演的當下出現，而在被凸顯的原住民特色背後，居於主導地位的還是國家兩廳院的廳院管理與現代音樂廳的運作邏輯。如果我們認為這就是《很久》呈現的唯一理想關係，那麼這個製作跟很多既存的以原住民素材改編的音樂就沒有什麼差別，也難怪有些評論者會提出「西方音樂中心」或「漢人本位」等質疑，而當我們抱著這樣的質疑的時候，很難去肯認及讚頌這種表面的理想關係。我這樣說，並非認為這種

理想關係是沒有意義的，只是強調這種理想關係不應該是這個製作唯一的理想關係，因為如果是這樣，《很久》就會成為某種意識形態的宣傳工具。幸好，《很久》呈現的關係以及它創造出的意義並非單一的。

參與《很久》musicking 的不同群體可能在策畫、表演與聆聽過程中，在不同的立足點用不同的方式，探索、肯認並讚頌他們理想的關係，從而創造出不同的意義。例如，陳郁秀作為這個製作的最高決策者，她所探索、肯認並讚頌的可能就是上述的「官方式」的關係。在製作團隊中，張四十三可能關注的關係和創意的呈現以及娛樂性有關，當然，作為唱片公司的負責人，商業利益也是重點；簡文彬可能較關注和 NSO 的「文化製作」有關的面向，以及在演出中探索、肯認並讚頌他音樂生涯和童年經驗的連結。對於南王部落表演者，他們所要探索、肯認並讚頌的關係則圍繞著「兄弟姊妹一起唱自己的歌」這樣的想法。這些參與者探索、肯認並讚頌的關係，和音樂廳以外的聲音關係以及人的關係也會產生連結，共同構成一個複雜的關係螺旋，在其中，各種關係之間充滿著張力，使得這個 musicking 的意義多重而複雜。從這個角度來看，《很久》不僅涉及原住民音樂的現代性，也帶有多元文化的後現代特徵。

在本章中，我探討了在國家音樂廳空間中，透過人的關係和聲音關係連結而形成的多重意義，這些關係與意義主要透過表演這個機制而接合。表演這個機制，不僅讓各種聽覺、視覺與肢體元素可以接合，也使得可能彼此衝突矛盾的意義可以在 musicking 過程中並存。我們還必須注意，儘管原住民元素透過表演機制在音樂廳中與西方音樂結合，是一種把原住民元素抽離出原有時空的現代性表現，但和「原住民」有關的概念，在表演中不可能和原有的文化情境完全脫離，而表演結束後，在音樂廳的表演也可能以某種形式和部落中的樂舞行為產生連結。接下來的章節中，我將關注原住民在舞臺上及部落中如何探索、肯認並讚頌「兄弟姊妹一起唱自己的歌」的理想關係，對於和原住民當代音樂 musicking 涉及的複雜關係網絡進行更深入的探討。

第二部分　南王（普悠瑪）部落

第四章
尋訪金曲村

　　想像我們看完《很久》，走出國家音樂廳，沿著臺 9 線南行約三百公里，在臺東縣境內，過了下賓朗部落，再穿過一條由茄冬樹串成、約兩公里長的綠色隧道，就會來到被暱稱為「金曲村」的南王部落。在接下來的三章中，我將結合田野調查筆記、訪談紀錄以及文獻資料，描述南王部落歷史與當代音樂生活。透過這些描述，讀者將有機會了解南王部落卑南族人在不同時空中的音樂實踐，並對照《很久》劇中的音樂呈現，得以更全面地了解卑南族當代音樂以及這些音樂涉及的意義。這一章中，我將簡述南王部落的歷史與現況，接下來一章，則描述我在南王部落的所見所聞，並特別以近年來參與的海祭晚會為例，描繪南王部落音樂生活現況，以及族人對於「金曲村」封號的回應。在這一部分的最後一章，透過文獻與訪談紀錄的整理，我將時空拉到 1950-60 年代的部落音樂場景和勞軍活動，回顧戰後南王部落音樂發展中的「唱歌年代」歷史。國家音樂廳（在此上演了《很久》這部關於南王音樂故事的音樂舞臺劇）和三百多公里外的南王部落（這些音樂故事發生的真實場景），透過臺 9 線而產生連結。以這個連結作為隱喻，接下來的三章將帶領讀者從不同的視角，來回觀看與聆聽，一段從「唱歌年代」到「金曲年代」，橫跨半世紀以上的音樂故事。

走進「金曲村」

　　21 世紀之交，來自南王部落的陳建年在金曲獎比賽中，奪下「最佳男演唱人獎」，在臺灣流行音樂界投下震撼彈，也開啟了南王部落成為「金曲村」的歷

史。《很久》節目手冊中，如此描述陳建年獲獎的經過：

> 公元兩千年，臺灣金曲獎頒獎晚會的現場，獎項正進行到最佳男演唱
> 人，眾人的焦點皆鎖定在香港的張學友和美國回臺發展的王力宏。在頒
> 獎人刻意製造的緊張氣氛下，只聽到現場的支持者此起彼落地呼喊著他
> 們的名字，似乎這是個二選一的龍虎之爭。但是獎項揭曉的那一刹那，
> 卻爆出了大冷門——來自臺東，不為主流歌壇所熟悉的原住民警察陳建
> 年，在一片譁然聲中打敗香港歌神張學友，也幻滅了王力宏的連莊心
> 願，陳建年以誠懇樸實的創作，創造了世紀末的奇蹟，重新為臺灣僵化
> 的流行樂壇，標示出一個以原住民音樂為本的新可能（國立中正文化中
> 心 2010a: 20）。

這段文字或許稍微帶著宣傳的語調，但明確地指出陳建年的獲獎，不僅是他個人
的榮耀，也是臺灣原住民音樂發展的一個重要里程碑。陳建年 2000 年的獲獎，
也是南王部落接連獲得金曲獎的開端，《很久》節目手冊中，對於南王部落被稱
為「金曲村」的由來，便如此描述：「在 2009 年 6 月在第 20 屆金曲獎上，來自
南王部落由三個自稱中古美少女的『南王姊妹花』，一舉拿下三大獎項，風靡全
場。南王部落約只有 1000 多人口，卻在這 10 年裡陸續拿下 8 座金曲獎，其『金
曲村』的美名不脛而走。」（ibid.）

　　南王部落被稱為「金曲村」後，有些部落族人透過文字和圖像（見圖
4-1），刻劃了「金曲村」的形象。例如，由陳建年繪圖、林志興採集卑南族神
話並編寫的《卑南族：神秘的月形石柱》（林志興編 2002），附了一張「南王部
落文化導覽圖」，其中特別標示出「金曲歌王陳建年的家」及「名歌手紀曉君的
家」等「景點」。由「臺灣高山舞集文化藝術服務團」編寫的《部落生活歌謠：
99 年度文化深耕—南王部落歌謠文化生活廊道計畫》，以三頁的文字，描述南王
部落從 1950 年間到近年來的音樂發展軌跡，並以表格標示 1979-2010 年間南王
部落的音樂大事記，更以「南王部落音樂及金曲地圖」具體化「金曲村」的意象
（林娜鈴、林嵐欣 2010: 11-16）。南王社區發展協會出版的《臺東南王社區發展
史》中，也在〈社區人物概述〉一章中，以「南王金曲村」一節，介紹陸森寶及

南王眾金曲獎得主（姜柷山等 2016: 109-110）。

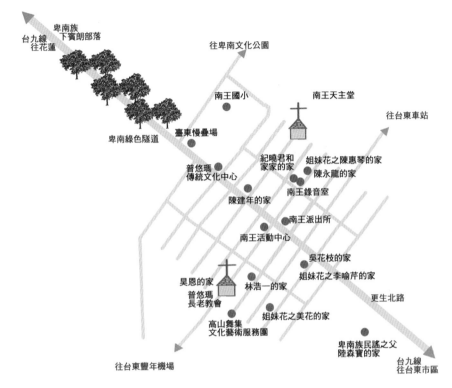

圖 4-1　金曲村示意圖（林娜鈴繪）

　　即使南王部落享有「金曲村」的盛名，如果有人因此而想到南王部落朝聖，
預期可以隨時隨地聽到族人唱歌，可能會感到失望，因為部落族人並非沒事就唱
歌。部落中祭典性的歌唱活動只能在特定時間和空間舉行，並有一些相關禁忌與
規範，《很久》中所呈現的猴祭和大獵祭等場合演唱的歌曲，便有祭儀性限制，
不能隨意演唱。非祭典性的歌唱活動中，類似《很久》中在卡拉 OK 唱歌的場
面，是目前在部落中最常見的非祭典性歌唱活動，只要在擺著三、四張桌子的小
吃店中，每個人投個十元硬幣就可以高歌一曲，和現場認識或不認識的人分享。
另外，我們也可以偶爾在一些家庭的客廳或庭院看到一群人聚在一起唱歌、聊
天、喝酒，興致一來可以「Am 到天亮」，或者在喜慶場合，族人自告奮勇上臺

唱歌，然後領個小紅包。這些非祭典性的歌唱活動可以視為傳統 senay 歌唱行為
的延伸，雖沒有特定時間和空間的限制，也沒有宗教禁忌，但也不是隨時隨地發
生的。

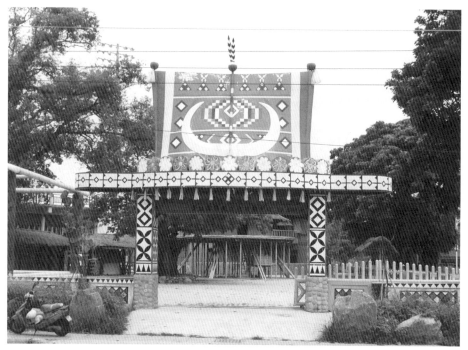

圖 4-2　普悠瑪傳統文化中心廣場正門 [91]（陳俊斌攝於 2003 年 12 月 24 日）

　　如果有人把南王部落想像成遺世獨立、充滿異國風情的世外桃源，走進南王
部落也會大失所望。南王部落位於臺東市南王里，戰後曾為臺東縣卑南鄉卑南村
的一部分，後來獨立成為南王村，再於 1974 年改制為南王里。從外觀看，南王
部落和社會大眾認知的「部落」印象有點落差，它看起來更像個「社區」。現在
的南王里是一個原住民和漢人混居的社區，看不到明顯的部落界線，居民中，漢
人約有二千餘人，卑南族人約一千多人。貫穿南王里的臺 9 線段是更生北路，道

[91]　大門上方以紅色為底、黃綠白三色相間的裝飾造型，源自於卑南族長老禮帽（kabung）。廣
　　場一端與正門相對的干欄式建築為少年集會所 trakuban，成年集會所位於少年集會所後方。

路兩側多是一至三層樓的商店，其中包括在臺灣到處可見的統一和全家超商。更生北路兩側，除了南王部落集會所「普悠瑪傳統文化中心」的卑南族建築與圖飾（圖4-2）及南王社區活動中心的干欄式建築（見圖4-3道路左側）表現原住民色彩外，南王社區的街道和臺灣其他鄉鎮的街道在外觀上並沒有顯著的差異。

圖4-3　貫穿南王部落的臺9線（馬路右側建築為以前kurabu所在地，左側為南王社區活動中心）[92]

　　這個南王社區的建立只有不到百年的歷史，它的前身為卑南社（舊址位於今臺東市卑南里），在日本殖民統治前，曾是東部原住民部落的霸主。1929年，由於瘧疾及其他原因影響卑南社族人生存，在卑南社族人鄭開宗、王葉花與陳重仁參與策畫下，日本殖民政府將卑南社族人遷移至舊部落北方被稱為sakuban的地方，建立棋盤式格局的南王社區（宋龍生1998: 308-313；孫民英2001: 65）。陳文德如此描述遷居至現址的南王部落（2001: 198）：

　　　南北橫向的九條巷道、穿越部落中心而將之分為兩半的東西縱向幹道，以及與之並行的另外兩條巷路，整齊地切割了這塊近四百公尺平方的地域……由日本殖民政府派出或與之密切關連的機構——如派出所、聚會所、瘧疾診所、「（卑南）信用購買販賣利用組合」等——甚至包括清末

<hr />

[92]　取自Google街景（https://www.google.com.tw/maps/@22.785936,121.1150421,3a,75y,311.72h,75.04t/data=!3m6!1e1!3m4!1s_Tv9AisFkPcbvEUICeTpQg!2e0!7i13312!8i6656?hl=zh-TW）。擷取日期：2015年11月14日。

日據之初興起的領導家系的住屋，也都座落部落中心以及幹道的兩側。

　　族人口中所說的「南王部落」並不等同於現在做為行政區的「南王里」所包含的範圍。南王里面積約 44.967 平方公里，東邊以鐵路為界，南到太平溪左岸堤防，西邊及北邊則接卑南山（原住民族文化事業基金會 2014）。這個行政區域包括了 1929 年建立的棋盤式社區，[93] 以及 1960 年以後陸續發展的「上南王」和「下南王」（陳文德 2001: 198）。目前部落族人慣稱的「南王部落」比 1929 年建立的社區範圍稍大，但不包括後來形成的「上南王」和「下南王」。1929 年新建的南王部落，四周設置東西南北四個巫術防衛門，區劃出一個 400 公尺乘以 400 公尺的空間；而隨著族人往部落外緣擴散，現在南王四個巫術防衛門位置已往外移，形成一個約 700 公尺乘以 700 公尺的空間。[94] 從以上描述可知，「南王」這個詞涉及的不只是單純的地理空間或行政區域，它也指涉了居住在南王部落的族人對於己身歷史、地理及文化的記憶與界定。認知到這點，我們才能從看似平凡無奇的街道景觀中，找尋到連結南王當代音樂發展脈絡的線索，例如，部落內臺 9 線兩側，全家便利商店、統一便利商店以及南王社區活動中心對面早餐店的所在地，在五、六十年前曾經和當時南王的日常音樂生活有著密切關聯。在進一步描繪南王部落當代音樂生活面貌之前，讓我們先回顧南王部落的歷史。

從「卑南社」到「南王部落」

　　mi'ami'ami la i nirebuwa'an......

　　（很久以前在發祥地）

　　merederedek i Baiwan (e) la i Dung (e) Dungan......

　　（到了巴依灣和東東安）

[93] 這個新社區的營造始於 1929 年，1930 年起卑南社族人陸續遷入新社區（宋龍生 1998: 312）。南王部落菁英參與了新社區的設計（ibid.），但陳文德指出，南王部落的遷建實際上還是殖民政府「理蕃」政策的一環（2001: 55）。

[94] 有關南王部落範圍的說明，由卑南族語老師林娜鈴提供，謹此致謝。

——陸森寶，〈頌祭祖先〉[95]

nakinakuaku-wa na mo tonga-i-nga-i

na pa-la-la-dam-na

pa-ta-ka-ke-si ka o-wa-o-ma-yan

da sa-sa-le-man-a

ma-o da i e-mo i pi-na-day

ta-tengu-laota ta-li-yao

mode-po-de pos toka-ku-waya-na-n kandi 卑南王

（頗受讚揚的祖公———卑那來———他教導我們如何農耕和插秧，

我們按照他拉直線的方法插秧，直到對面的田埂，這是卑南王慣用的妙

法。）

——陸森寶，〈卑南王〉[96]

　　南王部落又稱普悠瑪部落（Puyuma），屬於卑南族「八社十部落」其中的一個部落。現在卑南族各部落以 Pinuyumayan 做為卑南族之統稱，在此之前，用以指稱南王部落的 Puyuma 一詞曾經做為整個卑南族的官方名稱。在「多山，平原狹小，河川短而在雨季湍急，雨季過後則顯現出礫石曝露河灘之特有景觀」的「臺東平原，平原西側淺山山麓和東臺縱谷南端一帶河川平原上」（宋龍生 1998: 1），自古以來，分布著現在被統稱為「卑南族」的村社。直到一百年前，卑南族及其他原住民族群仍占這個地區人口組成的多數，在統治者及漢人的眼中，這裡是一片蠻荒之地。1910 年臺灣總督府國語學校出版的《臺灣周遊唱歌》中，有兩節歌詞描繪從臺灣南部進入卑南地區的旅程，雖充滿了統治者的偏見，但也為當時的卑南地區景觀留下歷史紀錄：[97]

95　母語歌詞與中文翻譯參考孫大川 2007: 227-230。

96　母語歌詞與中文翻譯參考《很久沒有敬我了你節目手冊》（國立中正文化中心 2010a: 40）。

97　本歌曲共有 90 節，這裡顯示的是第 84 與 85 節，日語歌詞與中文翻譯取自網站資料，「[初音ミク]臺灣周遊唱歌（中文翻譯）」（https://www.youtube.com/watch?v=IedLwDQXfVU），瀏覽日期：2019 年 2 月 11 日。參考日本「鐵道唱歌」行銷日本鐵道的經驗，作詞者宇井英與作曲者高橋二三四，於 1908 年臺灣縱貫鐵道全線通車後創作此曲。透過歌詞，描寫從基隆出發，沿著臺灣西部幹線南下，到了屏東後轉由海路到臺東，而後北上完成環臺的旅程

島のめぐりは　九里あまり　太古のさまを　見る如き

いとあわれなる　蛮民が　　二千ばかりも　住むと聞く

（繞著島再走九里左右，景色樣貌還如同上古時期一樣，深受壯麗環境折
服的蠻民們，聽說有二千人左右住在這裡唷。）

やがて卑南に　寄港せり　　臺東一帶　未開の地

天與の遺利は　そのままに　　人の来たりて　取るを待つ

（抵達了卑南先在這下船，臺東這一帶都是尚未開發的土地，上天賜與還
沒被使用的遺利，就這樣在這裡等著人來利用。）

分布在卑南地區，包含知本、射馬干、呂家望、大巴六九、阿里擺、北絲鬮、
卑南和檳榔樹格的這些村社，在清朝末年和日治初期被稱為「八社番」，其中的
「卑南社」即為現在南王部落的前身。日治時代末期，斑鳩社和寶桑社的成立，
使得原有的「八社」成為「十部落」，因而有「八社十部落」的說法。宋龍生指
出，歷史上，這些部落之間的關係並未被完全釐清，知本和射馬干社有姊弟部落
關係，寶桑部落由卑南社分支出去，是其中親緣關係較清楚的例子。然而，宋龍
生繼續提到：

> 這僅僅是從部落或社的「分裂」、「分支」層面去觀察而已。如果，我們
> 從一個部落或社的歷史上的「形成」或「合成」層面去探討，則又顯示
> 出，卑南族的部落，多具有多源的傾向。換言之，它們的部落，是經由
> 來源不同的母系氏族，在特殊的地理生態環境下，分別次第加入或依附
> 到某一個部落中去逐漸形成的（1998: 8）。

卑南族雖位居「後山」，陳文德指出，「日治以來，卑南族即被視為漢化程
度很深，因而喪失許多傳統文化的族群」（2001: 14），歷史文獻顯示，卑南族人
很早就與漢人接觸，甚至荷蘭統治時期已和荷蘭人交往（ibid.）。卑南族和鄰近
的阿美、排灣、魯凱、布農甚至位於蘭嶼的達悟族人也有密切的互動，使得卑南
族在部分文化面貌上顯示出和這些族群類似的特徵（ibid.: 15-16）。卑南族的文

（蔡蕙頻 2018: 16-17）。

化混合性和複雜性，使得日本學者在卑南族的定位上，產生不同的看法，除了把卑南族視為獨立的族群的主張之外，也有把卑南族視為排灣族一支的倡議（ibid.: 21-23）。從另一個角度看，陳文德指出，和外來力量的密切互動，是造成卑南族，特別是「今日南王聚落的前身——卑南社」，得以成為東臺灣霸主的一個主要因素（ibid.: 16-17）。

　　宋龍生在《臺灣原住民史‧卑南族史篇》（1998）指出，卑南族居住在臺灣東部的歷史至少有 3000 到 3500 年，並將其歷史區分為「上古時期」（神話傳說的創生時代到 17 世紀荷蘭人進入臺灣東部前）、「中古時期」（荷蘭人進入臺灣東部到公元 1700 年前後）、「近古時期」（公元 1700 年前後到清朝在臺統治末期）、「近世時期」（1895-1945）和「現代時期」（1945 年以後）。根據神話傳說，卑南族的祖先在現在的臺東縣太麻里鄉三和村與華源村之間登陸，這個地點位於臺 9 線南迴公路上，三和海濱公園南方約 300 公尺處。知本部落將這個登陸地稱為「陸浮岸」（Ruvuahan），南王部落則稱之為「巴那巴那彥」（Panapanayan），卑南族於 1960 年在此立了「臺灣山地人祖先發祥地」石碑（宋龍生 1998: 4）。發祥地石碑上記載三位登陸的祖先的名字，這三位祖先不僅繁衍出卑南族，他們的後代也成為阿美族、魯凱族大南部落和排灣族的部分祖先（ibid.: 32-34）。知本社的神話中提到，他們的祖先是在陸浮岸的石頭中生出來，而卑南社的神話則提到祖先從巴那巴那彥的竹子中誕生，因而產生了「石生系統」和「竹生系統」的說法，前者包括知本社群的知本、建和、利嘉、阿里擺、斑鳩、泰安和初鹿部落，後者則為卑南社群的南王、下賓朗和寶桑部落（ibid.: 4-8）。在南王部落還流傳著「都蘭山是卑南族南王部落人的祖先最早登陸和居住過的地方」的傳說（林志興編 2002: 16），南王部落每年七月海祭時，一部分族人在卑南溪北岸進行祭儀，和這個祖先登陸地傳說有關（林志興 1997: 64-65）。[98]

　　大約在荷蘭人進入卑南地區的前後，卑南社在竹林戰役中打敗知本社，取得臺東地區的統治權（宋龍生 1998: 160-167, 194-200）。卑南族各社在發展過程中勢力迭有消長，但時至今日，卑南社及知本社一直是八社十部落中兩個最大的部

[98] 宋龍生對於視都蘭山為南王部落卑南族人最初登陸地點的說法，有一些不同面向的討論（1998: 114-116）。

落。知本社原為卑南族中的統治者，根據傳說，在長幼階序上，知本社創建者是
卑南社創建者的兄長，因此前者具有領土主權，後者必須向前者繳納貢稅（ibid.:
199）。在中古時期，一次卑南社未按約以獵物繳稅的事件後，知本社派出戰士到
卑南社企圖征討懲戒，卻在竹林中陷入卑南社布下的圈套而戰敗，此後便失去獵
場管理權，包含知本社在內的臺東許多部落，開始轉而向卑南社繳稅（ibid.: 195-
199）。

在歷史上，卑南社祖先曾在幾個不同的地方建立聚落。陸森寶在〈頌祭祖
先〉（又稱〈米阿咪〉，來自歌曲開頭的歌詞 mi'ami'ami）中，提到幾個卑南社
祖先曾經建立聚落的地方。例如，第一句歌詞「mi'ami'ami la i nirebuwa'an」，
「nirebuwa'an」指的是「發祥地」Panapanayan，其中一句歌詞「merederedek i
Baiwan (e) la i Dung (e) Dungan」則提到卑南社祖先曾經住過的 Baiwan（巴依灣）
和 Dungdungan（東東安）。[99] 根據宋龍生的研究，在上古時期，卑南社發展的過
程，是緩慢而漸進的（1998: 92）。卑南社祖先離開發祥地後，走向卑南平原，先
在卑南山東方平原的竹林中建立「巴依灣・東東安」，而後遷移至東邊的「邦
蘭」。從「巴依灣・東東安」搬遷過來的三個母系大氏族，住在「邦蘭」北邊，
原來散居在平原上的三個大母系氏族，移居到「邦蘭」南邊，共同形成一個聯
合部落，被稱為「邦蘭・普悠瑪」，這應是卑南社被稱為 Puyuma 的由來，而
Puyuma 有「聯合」和「團結」的意思（ibid.: 6, 19）。到了約當清朝統治臺灣的
近古時期，「邦蘭・普悠瑪」的居民向東南、南及西南三個方向遷移，形成三個
聚落，統稱為「卑南・普悠瑪」（Pinan Puyuma 或 Hinan Puyuma），即「卑南大
社」（ibid.: 21-22），到了 1930 年後，則遷移至南王部落現址。

居住地的變遷，正是卑南社歷史的縮影，反映出卑南社從原始社會發展成部
落做為獨立自主、共禦外敵的政治體，乃至成為臺東平原與東海岸平原霸主的過
程。「巴依灣・東東安」代表卑南社的原始部落時代，到了「邦蘭・普悠瑪」時
代，從「東東安」遷入的主導氏族構成北部落，後來加入的氏族則形成南部落，
南北部落六個氏族各自建立其成年集會所，奠立了卑南社的格局。在部落邊界，
有天然的竹林圍牆護衛，進出部落的門口則由六個氏族的成年集會所分配防守

[99]　母語歌詞與中文翻譯參考孫大川 2007: 227-230。

（ibid.: 89-93）。六個氏族間，存在著階層性的政治結構，根據南王部落的傳說，卑南社中原來比較卑微的南部落 Babayaʔan 氏族（有「幫人工作的下等人」之意），在中古時期興起，改稱 Raʔraʔ 氏族（「興旺、繁榮」之意），一方面和這個氏族與北部落 Sapayan 氏族的聯姻有關，另一方面則得力於荷蘭人的支持，使得這個氏族取代北部落 Pasaraʔat 氏族，成為卑南社的領導氏族（ibid.: 173-194）。到了「卑南‧普悠瑪」時代，居民從竹林中往周遭移住，占據卑南平原的中心地帶，並且進行農業改革、豢養牲畜（ibid.: 223-224）。直到這個時期，「部落」是族人認知的最大政治組織，然而當族人從卑南舊社遷居到 sakuban 建立南王部落開始，「卑南」便不再是一個獨立的政治體，而成為國家治理下的一個「地方」。

　　從中古時期到近古時期，卑南社成為臺灣東部霸主的歷史，至今仍為南王部落卑南族人津津樂道。卑南社得以凌駕其他原住民聚落，部分歸功於善於和外來勢力斡旋，並在交往過程中吸取外來文化的長處。荷蘭人統治臺灣期間（1624-1662），為了探勘金礦進入臺灣東部，透過卑南社及其他原住民部落的協助，掌控東部原住民村社，鼎盛時期（1652-1656）將這個區域中的阿美（現在的南勢阿美除外）、卑南、魯凱與排灣等族納入勢力範圍（宋龍生 1998: 121-130）。荷蘭人離開後，卑南社填補了政權轉移所造成的權力缺口，管轄「南到大武溪、向北到關山、池上和成廣澳、新港附近這中間的七十二個原住民的大小村、社」，史稱「卑南覓[100] 七十二社」（ibid.: 130-131）。荷蘭東印度公司（the Dutch East India Company, VOC）在東部活動期間，設立東部地方集會區，任命原住民村社首長，並召集各村社在卑南舉行地方會議，1652-1656 年間的每年五、六月約有三、四十個原住民村社參加。荷蘭人藉此掌控原住民村社，對於不願配合者則以軍事武力迫其屈服。由於東印度公司只有二十多名士兵常駐卑南社，對原住民村社採用軍事行動時，需要卑南社戰士的參與和配合（ibid.: 131-146）。透過協助荷蘭人徵收貢物、召開東部地方集會區地方會議以及征討不合作的原住民村社，卑南社學會了軍事部署和議事管理等技巧。

　　荷蘭人離開之後的二百餘年間，卑南社這個具有嚴明會所制度且善於利用土

[100] 清代文獻中提到的「卑南覓」，應是荷蘭文獻中所指的 Pimaba。此一名詞有時候用來專指卑南社，有時則指以卑南社勢力範圍下的諸村社（陳文德 2010: 100）。

地資源的千人部落，在政治方面，「繼續維持著定期的向附近村社徵收貢穀、獵獲物的權力傳統，不無與卑南社在荷蘭人統治時期與其合作並代其徵收貢物有關」（ibid.: 132）。在軍事方面，宋龍生則如此評論：

> 對戰士生活的要求極嚴，養成青年戰士之服從、吃苦習慣，掌握本身的戰力，在以部落為整體的氣勢上，已使在此區域內的部族畏懼尊敬，卑南社後來在區域中被尊為「卑南王」並不在他們打了多少勝仗，而是在他們排解了更多次區域內的糾紛和維持了後山地區長期的和平（ibid.: 130）。

鄭成功驅離荷蘭人後，曾試圖征伐卑南地區，但鄭軍目睹卑南社壯盛軍容後知難而退，統治臺灣的二十多年間（1661-1683），未曾領有臺灣東部（ibid.: 146-147）。清朝統治臺灣期間（1684-1895），在 1874 年因牡丹社事件[101]而採取「開山撫番」政策之前，並未積極經營臺灣東部，將之視為化外之地，對原住民治理以安撫為主要手段。雖然清朝政府禁止漢人進入後山地區，且從臺灣南部進入東部必須冒著沿途被排灣族戰士攻擊的危險，漢人仍絡繹不絕地經由陸路或海路進入卑南地區開墾或進行貿易。朱一貴之亂（1721）後，部分叛亂餘黨逃到後山，清朝請求卑南社協助捉拿或驅逐滯留在臺東的漢人，在此之後，將卑南社視為安定後山的重要勢力。然而，在這次掃蕩中，很多漢人受到卑南族各社族人保護，隱身於部落中，他們的後代被接受為卑南族成員（ibid.: 226-227）。透過與漢人的互動，「卑南王」的說法漸漸傳開，而漢人陸續地進入卑南地區，則影響了卑南社的經濟生活。

　　《很久》音樂劇中，南王歌者表演了陸森寶根據美國歌曲〈老黑爵〉旋律填詞的〈卑南王〉，歌詞中提到被尊稱為「卑南王」的頭目卑那來（Pinadray，在位期間約為 18 世紀末）如何改善卑南族人的生活。《很久》節目手冊中將這首歌的卑南語歌詞大意翻譯如下：

[101] 此事件起因於 1871 年琉球國宮古島民船隻漂流到現在屏東縣九鵬灣，部分島民被附近的高士佛社原住民殺害，日本政府介入，於 1874 年出兵攻打牡丹、高士佛、女仍等排灣族部落。

> 頗受讚揚的祖公──卑那來──他教導我們如何農耕和插秧，我們按照
> 他拉直線的方法插秧，直到對面的田埂，這是卑南王慣用的妙法。
>
> 他又完成了開往西邊的道路，這全歸功於祖公卑那來啊！我們按照他拉
> 直線方法插秧，直到對面的田埂，這是卑南王慣用的妙法（國立中正文
> 化中心 2010a: 40）。

節目手冊中又將「卑南王」事蹟簡介如下：

> 善於經商，年輕時遷入屏東縣水底寮開商店從事交易致富。他娶漢族女
> 子陳珠仔（sa lao loi），返回家鄉，成為南王第十八代頭目。他並從西
> 部引進農具、稻種、家畜禽等，改良卑南族農耕生產技術，增加產量
> （ibid.）。

南王部落中流傳著清朝冊封「卑南王」的說法，然而，宋龍生指出，卑南王「是
一位大家或人民心目中的王，而不是經由朝廷任命的王」（1998: 218）。不管如
何，「卑南王」稱號的流傳，反映了卑南社在清朝統治時期勢力強大的歷史，而
卑那來被傳誦的事蹟，並非他如何開疆拓土，而是他如何改善族人生活，以及善
於處理部落事務與族群關係。

　　卑南社在 19 世紀末後勢力衰退，到了日本統治期間，不僅失去地方霸權的
地位，日本政府更透過「削弱傳統領導家系的勢力、推廣學校教育以及遷社」等
手段，將卑南社納入殖民體系（陳文德 2010: 104-110）；面對這樣的劇變，卑南
社並沒有採取正面抗爭的策略，反而在某種程度上主動地配合日本人進行的現代
化工程。清廷在 1895 年割讓臺灣，當年年底日本軍隊準備由恆春地區進入臺東
之際，透過恆春十八社總頭目潘文杰居中協調，卑南社和日軍達成合作協議。次
年五月，卑南社聯合阿美族馬蘭社，擊潰因缺糧缺餉而騷擾地方的清軍殘餘部
隊，其後，在臺東寶桑新街海岸迎接日軍登陸（宋龍生 1998: 282-285）。日本統
治臺灣期間，主要透過教育和軍事鎮壓的方式統治原住民，由於卑南社的主動配
合，殖民政府未曾對其採取武力鎮壓，而以教育方式改變部落。1897 年，日本
政府設置臺東國語傳習所卑南社分教場，成為卑南族接受國家統治和現代化教育

的一個重要窗口。透過教育，殖民政府改變了族人的生活，而族人也藉此管道，進入國家公職體系，到了 1925 年，卑南社已有族人擔任醫生、教師、警察及卑南區長，參與國家體制的運作（陳文德 2010: 105-107；宋龍生 1998: 287-289）。

　　對於卑南社及其他卑南族部落面對外來強權時採取妥協策略的歷史，宋龍生認為，必須從卑南平原整個生態系統的角度予以審視，他如此評論道（1998: 285-286）：

> 站在一個自上古時期即生活在卑南平原上的民族史觀上來看，卑南族本身才是卑南平原整個大生態系統（Ecosystem）中最重要的一環。他們要在有限的能量資源下，不斷地與其他的族群和物種，在其共同生活的天地中，建立彼此交互依存的關係，以爭取最大的成果和謀求最佳的適應。在過去幾個世紀的歷史軌跡中，他們曾發展出一套與同環境中強權周旋、妥協和謀求生存的方法。這一求生存的策略，是建築在族群間的相依賴、強弱勢族群間相輔相成的互動關係上。在荷蘭人初現卑南平原時，卑南社曾表現出完全的配合；在清初捉拿朱一貴遺黨王忠等的事件上，卑南社也採取了與新興強權合作的策略。同樣的，在清朝政府退出了卑南平原這個生態系統後，他們又再一次的依循歷史的軌跡，表現出為適應新生態系統，所作出的積極參與和貢獻。卑南族明白，本身的人口有限，在大環境中，他們是少數族群。但當他們體驗到必須在快速變遷的生態系統中與其他強勢族群共處時，唯有事先充分掌握適應的機制，才能維繫其族人生命的繼起、部落的永存、和文化的綿延久長。

泰安（大巴六九）部落作家巴代在他的小說《馬鐵路：大巴六九部落之大正年間（下）》中，藉著小說人物之口道出卑南族人因應日本人統治之道，生動地呼應了宋龍生對於卑南族生存策略的敘述。書中人物金基山如此說道：

> 跟著黑熊吃肉喝蜜，但別跟他們比肌肉、比力量，記得保持一點距離，別不小心給碰到了肘子，像現在，我們都要受傷了。至於爾後怎麼辦，就好好的接觸日本人吧，了解他們的想法，學一學他們的本事，繼續當一個小小部落，時時提醒我們的子孫是大巴六九人，然後找到最大的機

會繼續存活幾百年（巴代 2010: 398）。

南王部落的當代情境

國民政府統治臺灣後，卑南族面對這個新政權，仍然延續親善與主動配合的策略，這使他們得以在政權轉移帶來的動盪中確保族群的存續，但也讓族群文化面臨快速流失的威脅。以 1947 年 228 事件為例，當時全臺發生動亂，臺東卻只受到輕微波及，主要原因之一為卑南族初鹿部落頭目馬智禮運用其影響力，保護縣府人員，避免官民衝突擴大（宋龍生 1998: 353-354；陳文德 2010: 110-111）。在往後的七十年間，卑南族和臺東的其他原住民族群一直扮演國民黨政權支持者的角色。

日本殖民政府中晚期的統治，「國家意志」已經「取代了部落原有的權力關係與活力機制」（孫大川 2000: 100），然而原住民的社會與文化仍保持相當程度的完整性（ibid.: 37），原住民社會結構的快速解體與文化的大量流失，大約發生在國民政府來臺後的四十年間。國民政府統治臺灣初期，即積極推動「山地平地化」措施，意圖同化原住民，孫大川指出，「山地平地化」政策的本質是「政治的、經濟的，而不是文化的、歷史的」（1991: 120），然而，這些措施對原住民社會文化造成極大的影響（陳文德 2010: 113）。以 1951 年起政府推動的「山地三大運動」（「山地人民生活改進運動」、「定耕農業」與「育苗及造林」）為例，孫大川指出，這些策略的意圖顯然地是要「將山地經濟整合到臺灣整體生產方式當中」（2000: 26），而以「山地平地化」和「社會融合」為基本方針所建立的山地行政體系，則把原住民村落納入到國家行政官僚體制中（ibid.: 29）。推行這些政策，「立即之效果乃部落原有社會組織之瓦解」（孫大川 1991: 114）。

南王部落族人在這個時期所創作的歌曲，有助於我們了解，在「山地平地化」政策下，族人如何和政府互動。陸森寶在 1950-60 年代創作的一些歌曲，例如〈勉勵族人勤勞〉和〈美麗的稻穗〉，指涉了當時南王部落參與造林以及男人到金門前線從軍的歷史，這些歌曲透過部落康樂隊的表演在部落內外流傳，歌曲的內容以及它們流傳的過程，顯示了南王部落在這個時期如何積極地配合執行政

府的政策。延續著與外來統治者親善的因應策略，南王部落在國民政府的「山地平地化」政策下，部落的社會結構被改變，這些變化也連帶地影響部落的音樂生活型態與面貌。然而，我稍後將論述，在配合統治者的過程中，南王族人並非只是單純地扮演被動的角色，相反地，他們在互動過程中，常常尋找空隙，展現他們的能動性，而音樂便是他們常用來凝聚群體意識與向心力的媒介。藉由回顧過去，我們可以看到，陸森寶創作的歌曲保留了南王部落族人對 1950-60 年代的記憶；而向著未來展望，則可以看到，現在族人在每一次唱這些歌曲的時候，可能基於呼應當下情境或勾畫未來願景的目的，為這些歌曲不斷地增添新的意義。藉著歌唱，他們以自己的方式講述他們的歷史。

　　當然，我們不可能忽視，社會組織瓦解與經濟自主性喪失，對於包含南王部落在內的原住民社群造成的嚴重後果。在被全面納入國家行政及經濟體系後，部落不再有經濟自主的能力，再加上，1960 年代起臺灣都市化日益加速，大量原住民人口進入都市謀生，提供都市發展的勞動力，一部分原住民則到林班、遠洋工作，造成部落的空洞化。在卑南族世居的卑南平原，1960 年代左右，也是大量的漢人移民湧入的年代，特別在 1959 年發生在臺灣中南部的八七水災後，無家可歸的災民避難到臺東墾居，這些漢人移民「徹底改變了整個卑南平原的政經和社會、人口結構，不但使卑南族人喪失了大部分的田產；更迫使馬蘭的阿美族部落完全瓦解，星散四方」（孫大川 2010: 19）。這樣的變化，使得卑南族社會與文化的存續，受到極艱鉅的挑戰，並在許多層面造成困境，宋龍生指出，這些困境包括「語言和文化的困境」、「土地繼承的困惑」、「家庭與婚姻的困境」與「健康問題」等（1998: 374-382）。這些困境，實際上是整個原住民社會共同面臨的問題。

　　諸多社會問題加上族群間的偏見，使得原住民長期以來背負著汙名化的標籤，1980 年代興起的原住民運動，可以說是原住民對於族群遭受的種種不公義所進行的強烈回應。謝世忠在《認同的汙名——臺灣原住民的族群變遷》中，提到原住民認同的汙名感形成的過程通常始於遷移，原住民開始身處漢人為主的環境後，漸漸「接觸奇怪眼光」及「忍受不雅指稱」，在更廣泛的接觸過程中，更要「忍受被拒絕」、「忍受競爭失敗的挫折」進而「懷疑自己，否定自己」，最後導致「失去正面族群意識，汙名認同形成」（1987: 32-37）。臺灣原住民運動

形成於 1980 年代，王甫昌指出，是這個年代初期「一連串的組織動員事件的成果」（2003: 112），值得注意的是，「戰後在國民政府教育系統下受教成長的新世代原住民青年，差不多在此時開始進入大學校園」（ibid.），而來自不同部落的原住民青年在交流中注意到族群間權力不平等的問題，便透過串聯集結爭取族群權益（ibid.: 112-113）。1983 年，一群就讀臺灣大學的原住民學生發行《高山青》雜誌，被認為是原住民運動的開端。次年，原住民（族）權利促進會（原權會）成立，成為推動原住民運動的主力，致力於向社會大眾揭發原住民面對的困境，並要求政府正視原住民在社會、政治與經濟各方面遭受的不公平待遇。原權會透過書寫、抗議與表演活動傳達原住民的訴求，並引發社會大眾與政府的回響，經過多年的努力，使得「原住民」一詞被政府正式接受，取代原來具有歧視意味的「山胞」用語，獲得一個象徵性的勝利。在臺灣社會運動蓬勃發展的 1980 年代，原住民運動受到當時不少反對運動團體與基督教會的支持（Chiu 1994: 93，Hsieh 1994: 408，孫大川 2000: 146），在他們攜手努力下，促使原住民社會問題受到政府與社會關注，並得到部分實質的改善。甚至，原來在教會與政府的打壓下，出現斷層危機的傳統祭儀，也在這個時期開始復甦，部分歸功於教會本土化政策的推行，以及政黨為了選舉動員轉而鼓勵原住民祭儀活動。

　　在原住民意識抬頭以及社會環境的改變下，原住民地位與聲量從 1980 年代末開始提升，到了 2016 年蔡英文總統代表政府向原住民道歉，原住民運動似乎至少得到了表面的勝利。對於臺灣原住民運動三十年的發展，謝世忠將之分為四個時期：「參與勢眾」（1987-1999）、「全面勝利」（2000-2005）、「問號又起」（2006-2011）及「回歸挑戰」（2012-2017），可見原住民雖在過去三十年來爭取到較大的政治發言權，但原住民社會仍有諸多問題尚待解決（謝世忠 2017:26-36）。謝世忠也指出，現在的原住民社會運動，呈現了更多面向的發展，至少包含了七個相關的運動：「族群政治運動」、「藝術文化運動」、「躍進學術運動」、「文學建構運動」、「族稱獨立運動」、「重掌環境運動」及「根生都會運動」（ibid.: 17-18）。在這七個運動中，卑南族人對於前四個運動有較深的涉入，知名人物包括胡德夫、孫大川和林志興等人，其中，除了胡德夫比較積極參與抗議活動外，大多從藝術文化、學術與文學等途徑參與原住民社會運動。

唱自己的歌：從「現代民歌年代」到「金曲年代」

> pasalaw bulay naniyam kalalumayam garem
> hoiyan hoiyan nalu hoiyan
> adaLepemi adaLepemi emareani hoiyan
> hoiyan hoiyan nalu hoiyan hiya o hoiyan
> patiyagami patiyagami ku kan bali etan kinmong
> （今年是豐年，家鄉的水稻將要收割。
> 願以豐收的歌聲，報信給在前線金門的哥哥。）
>
> ——陸森寶，〈美麗的稻穗〉[102]

　　胡德夫不僅是原住民運動的先驅者，也是民歌運動的健將。他在原住民運動創始階段參與原權會的成立，主導多次抗議活動，並在 1999 年 921 大地震後組織部落工作隊進入災區協助原住民受災部落，在他主辦的活動中，音樂往往是活動中的重要因素。陸森寶的〈美麗的稻穗〉經過胡德夫的演唱，傳播到臺北的文藝界，同時也激勵了民歌運動倡導者「唱自己的歌」的信念（張釗維 2004：92）。胡德夫的父親是卑南族人，母親則是排灣族人，成長於排灣族部落，對卑南族所知不多。他從父親處學到這首歌，據說他父親和陸森寶曾是同學，胡德夫對於他聽父親唱〈美麗的稻穗〉的記憶，如此敘述：

> 而我父親卻常常回卑南老家，我小學五、六年級時，有一次他回去，就把這首歌放在嘴裡面帶回來，唱給我們聽。每天都唱，每當吃完晚餐喝了一杯酒後，就說：「這卑南的歌，我們的歌，唱給你聽，這我同學寫的歌！」（張釗維 2004：92）。

1970 年代臺灣現代民歌運動興起，胡德夫在他駐唱的哥倫比亞咖啡館認識李雙澤這位民歌運動的傳奇人物。初識李雙澤的胡德夫，在咖啡廳唱的都是英文歌，然而，在李雙澤請胡德夫「唱自己的歌」的要求下，他唱了〈美麗的稻穗〉。

[102] 母語歌詞與中文翻譯參考《很久沒有敬我了你節目手冊》（國立中正文化中心 2010a: 41），孫大川 2007: 243-245。

胡德夫如此敘述他當時唱這首歌的情形：

> ……我爸爸五音不全，當我回想起這首歌，想把這它串起來的時候感覺很難，不過我還是知道這首歌韻律的大概走向，但歌詞我就只能胡謅了。我把第一段歌詞唱三次，唱完之後我告訴大家這首歌就做〈美麗的稻穗〉。其實這首歌原本是沒有中文名字的，我按照歌詞裡所講的稻穗，把它的第一句當作了名稱，為這首歌曲名為〈美麗的稻穗〉。

> 出乎意料的是，滿滿在場喝咖啡的人全部站起來鼓掌並驚嘆道：「哇！有歌呀？」李雙澤說：「我們就是有歌，就是有歌！」（胡德夫 2019: 24-25）。

這首歌在民歌運動場景出現，不僅讓李雙澤等人更確信臺灣人有自己的歌，也開啟了胡德夫接下來的創作之路。他後來陸續為他的部落童年寫了〈牛背上的小孩〉，為原住民雛妓寫了〈大武山美麗的媽媽〉，以及為參與原住民社會運動的朋友們所寫的〈飛魚 雲豹 臺北盆地〉，這些歌曲和他的其他創作，讓他以歌聲記錄下個人的生命經歷和原住民運動軌跡。

　　胡德夫雖然不住在南王部落，南王部落可以成為「金曲村」，部分仍應歸功於他。胡德夫對陳建年等後繼的卑南族音樂創作者最大的影響，當屬他積極參與的現代民歌運動。民歌運動「唱自己的歌」的精神以及民歌創作的語法，影響了陳建年這一代的卑南族人，陳建年《海洋》專輯中的歌曲，大部分帶有現代民歌風格，即顯示了民歌運動對於陳建年這個世代的南王部落族人的深遠影響。然而，不同於胡德夫積極涉入原住民運動，投身抗爭，陳建年和南王姊妹花等南王音樂工作者未曾以音樂作為抗爭工具，反而以從事公職和積極參與救國團活動表現出配合執政者的態度。雖然如此，我們仍然可以從陳建年的創作中，看出他對於原住民處境的關切，例如，在《海洋》專輯中的〈鄉愁〉，透過林志興的詩作，提出「鄉愁，不是在別後才湧起的嗎？而我依舊踏在故鄉的土地上，心緒，為何無端的翻騰」這樣的疑問，道出面對因漢人移入造成族人土地流失困境，心中的失落與無奈。在〈早晨的晚霞〉一曲中，觸及面對族人飲酒的問題，以及與此相關的原住民汙名化標籤，心中的矛盾情緒，在某方面既回應了宋龍生提出的

南王部落困境，也回應了謝世忠「認同汙名」的說法。

　　從胡德夫到陳建年的創作，我們可以看到卑南族當代歌曲並非一脈相承地衍生自傳統歌謠；然而，從這些歌曲產生與傳唱的經過，我們看到的不僅是傳統的斷裂，也有族人試圖連接斷裂的努力。過去，沒有文字書寫系統的原住民，可能在歌唱的當下，透過歌聲以及參與者之間的互動，將他們的生活經驗及對部落事務的評論銘刻在歌曲中，當下次再唱起這些歌曲的時候，這些記憶可以被喚起，因而使得音樂具有傳承歷史記憶的功能。胡德夫和陳建年的例子顯示，當代原住民透過歌曲，以不同的方式描寫族人的生活以及困境，以及抒發他們對原住民處境的省思，這些描繪個人經歷和族群面貌的歌曲，透過公開演唱和傳播媒體，可以在不同時空讓不同聽眾群聆聽，形成一種共同的時代記憶。在當代原住民歌曲流傳的過程中，原住民用歌聲連接過去、現在與未來的傳統被延續了，即使這樣的傳唱必須相當大程度地在借助外來的文字與書寫系統，以及現代大眾傳播媒體，不再只是像過去那樣面對面的唱和以及口耳相傳。

　　走進金曲村，如果聽不到隨處瀰漫的歌聲，見不到令人驚奇的異國情趣，切莫心急失望，因為這些只是我們對原住民一廂情願的想像。如果我們打開眼睛和耳朵，靜靜觀察聆聽，我們會發現金曲村中，不引人注目的角落以及不那麼「原始」的歌聲中，都蘊藏著一些線索，引領我們探索南王部落族人的喜怒哀樂，以及理解他們對於過去的回憶、對當下的評論以及對未來的想像。

第五章
南王見聞

　　2001 年夏天，我第一次進入南王部落。當時，我還在芝加哥大學修民族音樂學博士學位，剛開始找論文題目，在指導教授 Philip Bohlman 的建議下，試探以當代臺灣原住民音樂做為研究主題的可能性。那年，芝加哥大學音樂系給我一筆獎學金，讓我進行提交論文大綱前的田野調查，我利用這筆獎學金回來臺灣兩個月，其中大約有一半的時間停留在南王部落。會選擇南王部落作為主要的田野地點，其實有點誤打誤撞，因為當時我還不太清楚怎麼著手，在美國透過 email 連絡上孫俊彥，他剛完成以馬蘭部落為主題的碩士論文，而他在進行田野調查期間曾受南王部落高山舞集協助，所以建議我先到南王部落看看。那兩個月中，我也盡可能參加一些當時正興起的原住民文化研習活動，以及一些演唱會。陳建年在 2000 年剛得到金曲獎，可能因為這個因素的激勵，那陣子，位於臺北師大和公館的「柏夏瓦」、「地下社會」和「河岸留言」等 live house 相當密集地辦了幾場原住民歌手主唱的演唱會，我在這些演唱會陸續認識陳建年、紀曉君、家家等南王歌手，和巴奈及達卡鬧等當時在小眾音樂圈剛嶄露頭角的原住民歌手。在這次的田野調查中，我確定以當代原住民音樂作為博士論文主題，並在通過芝加哥大學論文大綱審查後，獲得中央研究院「人文社會科學博士候選人培育計畫」獎助，於 2002 年回臺灣進行研究，又斷斷續續在南王部落住一陣子。在南王部落認識後來成為我太太的 Tami 後，我開始往她住的寶桑部落跑，後來就在那裡住下，不過，因為創辦高山舞集的林清美老師是我太太的姑媽，我們還是常常到南王參加家族或部落活動。

　　在本章中，我將描述剛接觸南王部落的回憶，以及近年來參加南王部落活動

的經驗。在南王期間，雖參加過猴祭、大獵祭、小米除草完工祭和海祭等祭儀活動，我並不打算在此詳述這些祭儀活動，一方面是這些祭儀活動已經有相當多文獻提及，[103] 另一方面是因為我後來比較常參加寶桑部落的活動，我將在後面有關寶桑部落的章節，再對大獵祭等活動進行較深入的描述與討論。在本章前半部分，我將描述剛進入南王部落時對於族人日常生活的觀察，以及在臺北參加南王歌手演唱會的感想，在後半部則聚焦於海祭晚會的描述。在部落祭儀活動的歌唱和日常聚會 senay 式的唱和，通常都沒有舞臺區隔觀眾和表演者，接近參與式的表演，而比較接近《很久》那樣的呈現式表演，大概在「海祭晚會」中可以發現，這是我在本章後半聚焦海祭晚會的原因。透過海祭晚會的描述，我們可以看到「表演」這個觀念如何在部落活動中呈現，並且和《很久》中的表演進行對照。

我的南王初體驗

　　一個夏日午後，在孫俊彥的帶領下，我拜訪了位於南王部落的高山舞集，隨即在舞集內住下來，接下來將近二年斷斷續續在南王進行田野調查的日子，都是住在舞集內。舞集位於更生北路 613 巷底，大門口有個紅色鐵閘門，白天這個鐵閘門通常都是拉開的，進門以後，會看到左手邊是舞團的工作室與辦公室，正前方是一片空地，空地右側經常停放著兩三部小客車，再往裡面，則是團長家人住的兩層樓的房子。

　　初次見到舞集團長林清美老師和他的兒子 SJ 時，馬上知道他們有非常豐富的接待訪客經驗。我之前的田野調查主要是在恆春進行，原住民部落的田野經驗非常少，除了跟隨許常惠老師在屏東排灣族部落蜻蜓點水式地進行錄音訪談，以

[103] 祭儀方面的文獻，有關卑南族的大獵祭程序的簡介（聚焦下賓朗部落），可參閱山海文化雜誌社（1995）；陳文德（2010: 71-85）和明立國（2012）對南王部落的小米除草完工祭、海祭（小米收穫祭）和年祭（少年年祭和大獵祭）有整體的介紹；針對南王部落大獵祭的討論，可參閱陳文德（1989）；針對南王部落海祭的討論，可參閱林志興（1997）。祭儀樂舞方面的文獻，呂鈺秀（2003: 339-356）對卑南族除草完工祭、猴祭與大獵祭樂舞有概略的介紹；吳偉綺（2013）討論了南王部落少年年祭和大獵祭的樂舞；連淑霞（2008）針對南王部落小米除草完工祭音樂進行研究；有關大巴六九部落的祭儀歌舞，可參閱巴代（2011）。

及和來自菲律賓的客座教授 Jose Maceda 在宜蘭的泰雅族部落住了幾個晚上。當一個沒有部落田野經驗的訪問者遇上受訪經驗豐富的部落文化工作者，我選擇接受他們為我做的安排，而 SJ 為我做的第一個安排就是讓我在舞集內住下，他告訴我，舞集內經常有訪客入住，不差我一個人，睡在舞集內，和大家一起吃飯，也可以讓我省下一些錢。沒多久，SJ 告訴我，很多人來南王做研究，住過高山舞集，都會認林清美當乾媽，於是我也認她當乾媽，直到和她的姪女結婚，才改叫姑媽。

　　高山舞集全名為「高山舞集文化藝術服務團」，由林清美於 1991 年創立，這個團體不僅積極參與南王部落的大小活動，也一直努力爭取政府補助進行文化推廣工作。舞集的成立和「原舞者」舞團前身「原舞群」有關，原舞群是由一群來自不同部落的原住民青年組成，為了在國內外巡迴表演原住民樂舞，1990 年底聚集於高雄草衙的山胞會館練舞，但後來因財務問題，舞團重組改稱「原舞者」，部分沒有加入原舞者的團員投靠林清美，成為高山舞集的班底。高山舞集剛成立的前幾年，延續「原舞群」巡迴表演的構想，編排以卑南和阿美（與郭英男合作）等族群樂舞為主題的節目，進行過幾場臺灣巡迴演出，並曾先後到日本、巴西、美國等地演出。高山舞集也參與《很久》臺北場的表演，擔任戶外演出，引導觀眾跳大會舞，還有多位團員現身在第七幕的影片中，參與什錦歌片段的演唱。為了維持營運，舞集的表演基本上以商業性的觀光式舞碼為主，另一方面，透過部落內外原住民活動的參與，以及在政府部門補助下發展在地文化產業，舞集展現了「文化藝術服務」的企圖。

　　創立高山舞集的林清美生於 1938 年，出身卑南族 Pakawyan（把高揚）家族，長期致力於原住民樂舞推廣與族語教學。她初中開始就展現音樂、舞蹈和運動的才華，1956 年畢業於臺東師範學校後，一直任教於臺東師範附小，直到1982 年退休，退休後積極投入原住民文化與語言的教育工作，曾參與原住民族委員會原住民語言教材編輯，並曾擔任卑南花環部落學校校長。出生於日治時期，接受過師範教育，以及長期致力於族語教學等因素，使得她能夠流利地以母語、國語及日語表達。孫大川曾以生命中的三個家鄉做為比喻，描述他自己接受不同文化薰陶的經驗，這種原住民多鄉心靈世界的想像也可以在林清美身上找到。孫大川如此描述他的三個家鄉：

生而為原住民（卑南族），這是我的第一個家鄉，是屬於自然的。而由於
時空條件的制約，讓我活在漢人的符號世界裡，這是我的第二個家鄉，
是屬於文化的。天主教的信仰，則是第三個家鄉，是屬於宗教的（2000a:
132）。

相較於孫大川描述中的心靈家鄉，林清美心靈世界中的家鄉景觀似乎更為複雜。
在屬於「文化」的家鄉中，林清美的日語和國語能力使得她可以在漢人以及日本
人（高山舞集經常接待日本訪客）的符號世界裡進進出出；在屬於「宗教」的家
鄉中，林清美雖然是虔誠的基督教信徒，她對不同信仰的包容，顯示了她在宗教
上的「綜攝」（syncretic）傾向。這種綜攝的態度，使得她在祭祖的時候不忌諱
以漢人的方式拿香祭拜，而在家族或高山舞集正式餐會的時候會由她或部落祭司
先用部落傳統方式祝禱，再用基督教方式進行謝飯禱告。她甚至會在表演的場合
中，扮演祭司（她會誇張地說是「巫婆」）的角色，進行祈福，實際上，她雖會
唸祭司祝禱的詞，卻不具真正的祭司身分。《很久》的臺北場表演最後一場謝幕
時，林清美扮演祭司，上臺對表演者及觀眾進行祈福。劇中，她出現在第七幕部
落族人唱什錦歌的影片片段，演唱陸森寶創作的〈米阿咪〉，也在第八幕傳統織
布的畫面中現身，並在第二幕影片中，當「Recurrent Dreams」字樣出現時，在
幕後唸出一段卑南語口白。從她在《很久》的現身可以發現，雖然她接受漢人教
育和西方宗教，她自己在族語及族群文化傳承的耕耘，使她具有傳承卑南族傳統
的象徵地位。

　　上述對於高山舞集和林清美的評論，是我多年來和他們相處後的心得，事實
上，我剛和他們接觸時，在觀察他們日常生活的過程中，產生了相當多對於「傳
統」和「卑南族特質」的疑惑。剛住進高山舞集的時候，我其實和獵奇的觀光客
沒有太大差別，很想看到身邊的原住民到底有什麼特異之處，或者美其名為卑南
族的傳統；然而，我很快發現，在日常生活上，他們和漢人並沒有明顯差別。
他們會到社區的 7-11 和全家買東西，看電視新聞、綜藝節目和 HBO 等電影臺節
目，除了少數的老人家以外，幾乎都只講國語。林清美和舞集裡的老人家在一起
的時候會講母語，唱母語歌，但她和先生（出生於知本部落的卑南族人）在家的
時候，常常看 TVBS 的新聞或政論節目，有時則會看日本臺的節目，兩人一邊看

一邊用日語交談。我不禁懷疑：他們會不會漢化得太厲害了？除了血統和特殊的口音外，他們和漢人有什麼不同？他們難道不會想活得更像「卑南族人」嗎？然而，仔細想想，要怎樣才是「真正的卑南族人」呢？只講卑南語，過著和祖先一樣的生活，才能被稱為真正的卑南族人嗎？或者，從另一個角度思考，有沒有某種卑南族的特質，可以讓我們區分出卑南族和其他族群？對於這些問題，我至今都還沒有令自己滿意的答案，有時反求諸己地把這些問題用來問自己，反而讓自己更困惑。我自己從小被歸類為「漢人」，可是說老實話，我不知道什麼叫做「真正的漢人」，甚至很少思考這個問題，我也沒辦法很清楚地說出什麼是漢族的特質。那麼，我還是「漢人」嗎？我其實不覺得「成為真正的漢人」對自己是一件重要的事，我憑什麼期待或要求身邊的這些人要成為真正的卑南族人呢？如果成為真正的漢人或卑南族人不是重要的事，那麼，族群的區分有必要嗎？「族群」又到底意味著什麼？類似的問題，很多學者討論過，至今仍爭論不休。我還沒有找到滿意的說法，然而，我不認為這樣的思考爭辯是沒有意義的，我相信，在討論族群議題時提出上述質疑，可以讓自己的思維不受限於狹隘的本質主義。

　　從某方面來講，住在南王部落，我沒有太多身處他鄉異國的感覺，反而有一種回到家的親切感。大概因為我小時候住在鄉下，南王部落的空間讓我聯想到小時候的鄉村生活，這使我感到身邊的人雖然屬於我原本不熟悉的族群，但不會覺得自己處在一個陌生的環境。我很快地適應部落的生活，並且和族人建立關係；不過，即使如此，和高山舞集團員的相處，仍帶給我很多前所未有的體驗。

　　記得剛到高山舞集第一天，SJ 就告訴我，他們晚上有演出，邀請我去觀賞，我毫不猶豫地答應了。傍晚用過餐後，三、四十名團員陸續到舞集集合，然後分搭幾部九人座車及轎車，沿著臺 9 線往北，大約三十分鐘後，來到初鹿山莊。表演的場地是在這個度假山莊的廣場，是一個大概有田徑場大小、地上稀疏地長著小草的開放空間，觀眾席圍繞在圓形廣場四周。舞集團員到達後，開始整理音響器材及道具。大約七點多，節目開始，團員在廣場入口處，面對面排成兩列，高唱著歌詞由聲詞構成的歌曲：「Ho yi yang ho ay yo yang ho ay yang……」，同樣的旋律反覆時加入中文歌詞：「歡迎，我們衷心歡迎，來賓們……」，一群觀光客便在歌聲中魚貫入場。觀眾就位後，主持人邀請觀眾代表出場點燃「聖火」，在手持火把的團員協助下，廣場周圍的火炬及象徵「聖火臺」的點火臺被點燃，這

時，一團火球從「聖火臺」沿著預先架好的鐵絲滑入廣場中央的木柴，引燃營火，在觀眾驚訝呼聲中，節目正式開始。

晚會的表演以九族文化村式的舞碼為主體，再加上部分使用卑南族元素的舞碼。第一個節目由全體團員著卑南族傳統服上場表演，首先，婦女們左手拿著鐵器，右手持一個小棒子敲打，在 kiang kiang kiang kiang 的規律節奏聲響中小跑步入場就定位，成年男子在她們身後排成一排，手上拿著高過頭頂的細長竹子，竹子上掛著彩色紙帶。林清美這時扮演祭司，進行開場祈福，左手拿個木碗，右手拿著竹枝，一邊將碗中的水點向觀眾，一邊念著卑南語的祝禱詞。她用國語向觀眾介紹自己，說她是卑南族的「巫婆」，並問觀眾從哪裡來，同時向觀眾們講一些祝福的話。接著婦女們唱著緩慢的歌調（我後來知道這是卑南族小米除草完工祭古調 emayaayam），[104] 然後轉入節奏較輕快的旋律，邊唱邊舞動手足，他們身後的男子和其他在場的青少年也隨著節奏擺動。在這個以卑南族小米除草完工祭元素為主的表演後，接下來的表演由青少年負責，他們在每個節目換上不同原住民族群的服裝，表演了阿美族的〈迎賓舞〉、〈阿美三鳳〉、〈竹節舞〉及〈豐年祭〉，卑南族的〈盾牌舞〉，泰雅族的〈泰雅幕情〉，魯凱族的〈巴冷公主〉，以及達悟族的〈精神舞〉等九族文化村式的舞碼。晚會也設計了表演者的互動，林清美邀請觀眾們到廣場上，以她為中心圍成圓圈，隨著一首阿美族歌曲的樂聲做些伸手抬腳、前後左右邁步的動作。晚會以大會舞的方式結束，所有團員帶著觀眾手圈手，圍著圓圈，雙腳重覆踏併。很多觀眾看來沒有參加過原住民大會舞的經驗，連手怎麼牽都必須讓團員示範解說，腳步也常跟不上，但大家似乎都很開心。

這場表演中呈現的舞碼，一方面反映了臺灣原住民觀光歌舞發展的軌跡，一方面也透露出林清美參與原住民樂舞表演的歷程。做為演出基調的九族文化村式歌舞，雖被學者批評為庸俗廉價，在 1990 年代原舞者以田野調查為基礎的舞臺演出被社會大眾接受前，這類歌舞卻是普遍流行於文化村、部隊、學校康輔社團與部落的表演類型。1950 年代，漢人編舞家李天民等人開始整理原住民舞蹈並編排舞碼，透過政戰、教育體系與觀光業者的推廣，不斷對社會大眾灌輸原住民

[104] 這首歌的主旋律也出現在《很久》第 19 幕中，由紀曉君演唱。

「能歌善舞、熱情天真」的形象，甚至使得原住民也用這類歌舞形塑與表現自我形象。林清美在成立高山舞集前，即常應臺東各社團邀請，召集族人表演，他們表演的節目大致脫離不了這類觀光／團康式樂舞。另外，1992 年林清美和南王部落族人參加國家兩廳院製作的「臺灣原住民族樂舞系列—1992 卑南篇」，和其他卑南族部落在國家劇院共同表演傳統祭儀歌舞的經驗，對林清美影響也很大。這個經驗激勵了她將自己原來就熟悉的傳統樂舞，編排成劇場表演節目。

　　伴隨著舞蹈的演出，預錄音樂透過架設在廣場周圍的擴音器傳送全場，大部分的音樂似乎都是九族文化村製作的現成音樂，有幾支舞則使用林清美的弟弟林豪勳製作的樂曲，例如，魯凱族的〈巴冷公主〉與卑南族的〈盾牌舞〉。我後來見到林豪勳，對他克服身體的困難完成這些音樂的製作感到驚訝與佩服。林豪勳 27 歲那年，因為幫家中蓋房子，從高處摔下，傷及脊椎而全身癱瘓，只剩下頭部可以動。林清美一家人曾離開南王部落多年，任教臺東師範附小期間在寶桑部落附近的台東市區住了約十年，那陣子經常參加寶桑部落的活動（例如小米除草完工祭），1982 年退休後到過臺北縣（現為新北市）、臺北市、花蓮、南投等地工作，除了組團在文化村表演原住民歌舞外，也從事過導遊等工作。1976 年林清美回到南王重新建造自己的房子，可謂歷經千辛萬苦，卻遭逢林豪勳受傷這場意外。意外之後，林清美無怨無悔地擔負起照顧弟弟的責任。從受傷到 2006 年去世，三十年臥病的歲月裡，林豪勳靠著嘴巴含著筷子，在鍵盤上敲打，整理了卑南族的族語、族譜與歷史傳說故事等資料，並運用編曲軟體，以原住民歌曲搭配聲音資料庫中的西方樂器音色，編配合成音樂樂曲。樂曲的製作稱不上專業，然而，這些音樂對家族與部落族人意義重大，其背後蘊藏著林豪勳不向命運低頭的毅力，以及林清美照顧弟弟三十年的親情。

　　在第一次觀賞高山舞集表演，往返南王與初鹿山莊的車程上，我開始認識舞集的成員。在車上，我和幾位年長的團員聊天，他們很樂意和我交談，其中，王功來先生和我特別談得來。舞集中有十多名年長的團員，他們在當時（2001-3 年左右）大約 60 歲上下，女性居多，以部落婦女會的成員為主體；男性長者較少，較常參加表演的有王功來和他弟弟（他們的太太也在舞集裡），另一位則是林清美的哥哥林仁誠（他後來成為我的岳父）。我剛在舞集的時候，跟著年輕人稱這些年長者 mumu，這是南王人對祖父與祖母輩長者的尊稱，雖然按年齡算，

我應該稱男性長者 ama，女性長者 ina，這是對父母輩長者的尊稱。這些 mumu 都會講國語，但大部分有一些口音，有時候不太容易聽懂他們的談話，而他們之間的對話通常是以卑南語進行，我聽不懂，可是常常坐在他們身邊聽。

　　認識王功來的第一天，他教我一個卑南語單字，要我回到高山舞集後說給其他 mumu 聽。回到舞集後，年輕人在工作室前的空地排隊站立，舞團教練和 SJ 輪流對年輕團員講話，內容大致上關於當天表演的檢討，以及接下來的計畫，有點像部隊的晚點名。老人家們則在一旁，坐在塑膠孔雀椅上，一邊聽著團舞幹部的講話，一邊有一搭沒一搭的和身旁的人閒聊。等幹部講完話，年輕人搬了幾張小桌子，擺在老人家前面，並在桌上放上一些食物、米酒和保力達。我和幾位老人家坐在一起，稍微寒暄後，便告訴他們我今天學會一個卑南語單字，接著便說出這個字：「uleeeepan」，特別把 le 的音拉得很長，因為王功來說要這麼唸才正確。大家聽到這個字馬上大笑，反而把我搞得一頭霧水，不知道為什麼這麼好笑。有位 mumu 向我解釋，我把音拉長時，這個字的意思是「沒有用」，而「ulepan」的原意是「辛苦」，當你看到有人滿頭大汗地工作時，說「ulepan」表示「你辛苦了」，可是，如果說「uleeeepan」，就是嘲笑那個人，表示說「你在白費力氣，沒有用的」。我後來發現，南王部落族人很常使用這個字，而且故意拉長音，特別是看到熟人在工作時。擔任《很久》編曲的李欣芸提到，她發現，南王部落族人如果「一直虧你」，是一種接受你、「跟你打成一片的方式」（阿哼 2017）。南王人這種喜歡用嘲諷表達親膩感的方式，從「uleeeepan」這個字的使用可見一斑。

　　住在高山舞集的日子，我常隨著團員到初鹿山莊，後來也在演出的時候幫忙打雜，表演完回到舞集後，通常會和 mumu 們一起吃宵夜、喝酒，他們在喝酒時會教我一些南王人相處之道。記得從第一次在舞集和他們喝酒起，王功來就一再提醒我，一群人喝酒的時候，一個人只顧自己喝而不管別人是不禮貌的行為。想喝的時候，杯子拿起來，要向在座的人說：「tremekelra ta!」或「tremekelra ta dra eraw!」然後跟大家一起喝。這句話中，「tremekelra」是「喝」的意思，「ta」是「我們」，「eraw」是酒，「dra」則是語法上的斜格標記（oblique case maker）。從他的說明，我了解，在南王的傳統中，喝酒不是單純的享樂，而是一種和人互動的方式，而他教我在喝酒的時候要講的話，也讓我認識了卑南語

的特殊語法。這些 mumu 們通常喝米酒加保力達，有時候喝由米酒、咖啡和國農鮮乳調在一起的「南王之戀」雞尾酒。有一次和他們喝酒時，一位坐我身邊的 mumu 望著酒杯說：「我的杯子不好耶！」我聽了以後直覺地說：「那我幫妳換杯子」，結果引來一陣嘲笑，然後，她說：「我的杯子沒有酒了，杯子不好，會漏」。原來，真正的意思是提醒我幫她倒酒。從這件事，我了解，在他們的飲酒文化中，身邊的人酒喝完了幫他們倒，是一種禮貌，也體會到他們在溝通的時候，常喜歡用迂迴的方式表達，比較不會直說。

表演完的宵夜，通常會伴以歌唱。如果大家回到舞集的時間還早，第二天也沒有特別重要的事，mumu 們不會急著離開，在一邊喝酒一邊聊天中，林清美興致一來就會說：「senay！」要大家唱歌。接著，她會先起頭領唱，通常會唱以「naluwan」開頭的古調，以 naluwan 這類沒有字面意義的聲詞（vocable）開頭的卑南族歌曲很多，在場的 mumu 聽到熟悉的旋律開頭就會加入歌唱，不會唱完整旋律的人可以只唱樂句結束片段，這些終止式的音型相當固定，通常用「hai yang」或「ho yi yang」聲詞演唱。即使是整首歌都不會唱的人，也可以用配合節奏拍手的方式參與。這類用聲詞演唱的歌曲通常速度緩慢，帶點哀傷或懷念的情緒，歌曲長度都很短，大家會重複唱很多次，直到有人領唱另外一首歌的開頭，會唱的人會跟著一起轉換旋律。在這些以聲詞演唱的古調之間，他們會唱陸森寶的歌曲，甚至有時也會唱日本歌或被稱為「林班歌」的 1960-80 年代原住民國語歌曲，不過還是以古調和陸森寶的歌曲為主。基本上，在場的每個人都可以領唱，只要他（她）可以清楚唱出完整的旋律開頭讓大家跟上，因此，在這種歌唱場合上，每個人表現的機會是均等的。不過，大部分的人寧願只跟著大家一起唱歌，或只是拍手附和，而這些人也不會被強迫一定要在眾人面前展現才華。在這些默契下，每個人都可以選擇自己喜歡的方式、沒有壓力地參與歌唱。當 mumu 們唱歌時，舞團幹部（SJ、主持人以及教練）和我會跟他們坐在一起，我們不一定會加入歌唱，不過至少可以幫忙倒酒；舞集裡面的青少年團員另外聚在一角，不會過來加入。這種在群體活動中，同年齡的人聚在一起的現象，在南王部落中很常見。

這類歌唱聚會通常沒有明確的開始與結束，眾人相聚，興起就可以開始，也不需要有人正式宣布聚會結束。當有人起頭領唱，大家便會加入歌唱，只要有人

帶頭唱出新的旋律，歌唱就會持續下去。如果一首用聲詞演唱的古調反覆唱了好
幾次，或者一首有實詞的歌曲（例如陸森寶的歌曲）唱完，沒有人接唱其他歌，
便會有人提議彼此敬酒，然後大家開始閒聊。等到有人又開始唱出一首歌的開
頭，其他人跟上，新的一輪歌唱就會啟動。在一個晚上中，這樣的過程可能重複
好幾次。有些 mumu，特別是那些帶著孫子來參加表演的人，可能到了十點多、
十一點就會起身離開，帶孫子回家，通常不會和在場其他人告辭，只是默默離
開。大部分的人陸續離開後，聚會就自然結束。

　　Mumu 們陸續離開的時候，舞集裡幾個比較資深的青年團員也會靠過來坐，
等老人家都走了，青年們還會坐著聊一下，然後收拾桌椅再離開，這時候，如果
有客人來訪，可能還會有第二輪的聚會。這些後續來的訪客，大多是 SJ 或舞集
內青年團員的朋友，大約 30、40 歲左右，有時候是南王部落中的族人，有時候
來自其他部落。如果有第二輪聚會，不一定會唱歌，就算唱歌，也不會是聚會的
主軸，因為這時候通常已經 11、12 點，唱歌會引起周圍鄰居抗議。他們唱歌通
常不會用 mumu 們一唱眾和的方式，比較常用獨唱的方式表演，雖然在場的其
他人也會以拍手或跟著哼唱的方式加入。演唱的歌曲通常不會以古調為主，可能
唱些林班歌，或更新的原住民歌曲，甚至一些國語流行歌曲，有時候會加上吉他
伴奏。這些半夜來的訪客，多半來的時候就已經喝了酒，進來以後還會繼續喝，
而且喝的時候喜歡表現得很豪邁，不像 mumu 們那麼含蓄，一杯酒可能喝個半
小時。有幾次，我見識到不認識的客人喝了酒以後，一邊唱歌一邊自己感動地痛
哭流涕，然後就開始發牢騷、大吐苦水。剛開始，我對這種狀況感到很困擾。後
來，和部落中一些朋友談到這種狀況，發現部落中的族人大多遇過這種麻煩製造
者，甚至有時候他們自己就扮演過麻煩製造者。或許，因為如此，部落族人對這
種人都會以包容的態度面對。

　　以上是 2001-2003 年間我和高山舞集團員相處經驗的描述，我後來斷斷續續
回到舞集，近年來看到的景況已和當時大不相同。我住在高山舞集的期間，從
原舞群過來的成員已經不在舞集，當時主要的成員是南王部落族人，除了十多
位 mumu 外，還有十多位就讀國中小的學生，他們大多是這些 mumu 的孫子，
有些是隔代教養，有些不住在部落裡面，由 mumu 們帶來舞集參加表演。舞集
中有幾位高中生，還有二、三位高中畢業的資深團員，有時候還會有一、二位還

在讀幼稚園的小朋友參加演出。成員的流動率相當大，每次演出會參加的人也不固定，主要原因之一是舞集並沒有支付固定薪資，只有發演出費。比較固定的班底是年長的團員，對 mumu 們而言，微薄的演出費並不是吸引他們來的主要誘因，林清來的號召力以及演出後的歡聚應該才是主要的原因。小朋友們除了跟著大人來，沒有太多選擇外，他們在舞集裡可以和其他同齡的小朋友玩，可能也是他們願意留在舞集的重要原因。過了十多年，當時的 mumu 已經有好幾位過世了，例如王功來和我的岳父，仍然健在的老人家現在已經很少參與舞集活動；當時的國中小學生，有些現在已經讀完大學、研究所，有些已經結婚生子，他們大部分已經退出舞集。少數幾位以前我認識的團員還在舞集，現在大部分的團員都是後來加入的，這些團員大約都在 30 歲上下，好幾位來自南王以外的部落。舞集現在已經沒有在初鹿山莊固定演出，把重心轉移到為觀光客舉辦部落文化體驗，以及承辦公部門補助文化推廣活動，由林清美的另一位兒子 KZ 負責這些業務。在這十幾年間，我觀察到的高山舞集，變化不可謂不大。

　　住在南王部落期間，我除了參與高山舞集活動外，也參加部落的祭儀活動，以及一些私人的聚會。剛開始，SJ 會帶我參加一些族人的聚會，其中印象最深刻的是一次在 Tero 家的聚會，當時在場的除了 Tero 和他的家人外，還有南王姊妹花中的諭芹。SJ 和我有點像不速之客般加入他們的聚會，主人家對於我這個陌生人的闖入並沒有太驚訝，Tero 以他一貫的搞笑讓我們度過一個相當歡樂的夜晚。後來，我知道，部落的人把這種闖入別人家聚會的人稱為「蒼蠅」，形容他們看到食物、飲料和一群人就會靠過去。基本上，這種「蒼蠅」只要不搗蛋鬧事，被闖入的主人家都不會拒絕他們的加入。

南王歌手演唱會

　　那時候，我也在部落中見過陳建年和紀曉君等人，不過，他們因為工作的關係，平常不住在部落，比較常見到他們的場合反而是他們在臺北的演唱會。2001-2003 年間，南王歌手經常受邀在臺北的「柏夏瓦」、「地下社會」和「河岸留言」等 live house 演出，我會盡可能上臺北聽他們的演唱會。這些場地能容納

的人不多，「河岸留言」可以容納大約一百人（當時的桌椅擺設和現在不一樣，有比較多站立空間），其他兩個表演場地大約只能容納五十人左右。陳建年和紀曉君的演唱會都很熱門，很多聽眾會提早排隊，以便搶到比較靠近舞臺的位置。例如，2003 年 2 月 22 日，陳建年在河岸留言的演唱會，開始時間是晚上 9 點半，我 8 點到的時候，觀眾已經在門外排成一長排了，那天大概擠進了將近兩百人，很多人是站著聽的。參加這類音樂會，每次都會看到一些熟面孔，臺上唱歌時，這些熟客也會在臺下跟著低聲哼唱。據我觀察，觀眾大部分是學生，以大學及研究所學生居多，也有高中生會參加，2003 年這場演唱會，就有好幾位建國中學吉他社的學生穿著社服，在舞臺前蹲著看表演。從外表看，非原住民觀眾似乎占多數，不過每次都會看到一些臉部輪廓很深的年輕人，這些人很容易被認出來是原住民。也有些來自南王部落以外的原住民音樂工作者會出現，有一次在紀曉君的演唱會中，我甚至看到張惠妹藏身於觀眾席。

　　陳建年或紀曉君的演唱會上，通常會有一群（不是只有一位）南王表演者在臺上。南王姊妹花或 Am 家族的成員會上臺擔任合音或伴奏，如果是陳建年的音樂會，紀曉君通常會上臺客串唱一、二首歌，在紀曉君的演唱會上，也經常看到陳建年上臺客串。在 2003 年陳建年的這場演唱會上，紀曉君和家家姊妹以及陳宏豪和陳永龍（他們的姐姐是南王姊妹花中的陳惠琴）都上場伴奏及合音（圖5-1），李諭芹也上臺客串獨唱。另外，擔任伴奏的鄭捷任和黃宏一雖然不是原住民，但經常和南王表演者合作。演唱會曲目以角頭唱片出版的陳建年專輯中的歌曲為主，此外還有幾首卑南古調及陸森寶歌曲，演唱中不時穿插著陳建年講的冷笑話，以及表演者之間的互相調侃。這天的演唱會發生一件有趣的插曲，他們表演到 11 點的時候，演唱會應該結束了，但因為觀眾意猶未盡，表演者一直加碼演出，這時附近住戶打電話報警，抗議演唱會製造的聲響。警察趕到後，沒多久就離開。這時候，陳建年告訴觀眾，警察來了又走了，因為老闆告訴警察：「現場已經有兩位警察在處理了」，引起觀眾大笑，因為那兩位警察就是在臺上的陳建年和陳宏豪。為了怕吵到住戶，他們以不插電的方式又表演半個小時，然後，先前來過的警察又來了，演唱會只好結束。

圖 5-1　陳建年在河岸留言的演唱會（陳俊斌攝於 2003 年 2 月 22 日）

　　由於我經常在這些南王歌手的演唱會出現，他們也在部落看過我，便漸漸和他們混熟。我常常在演唱會開始前到達現場，結束後留下來，為的是和他們聊聊天。他們知道我在做研究、寫論文，不過我很少直接和他們討論我的研究，大部分的時間都在閒聊，有時候也會買啤酒和他們一起喝。用這樣的方式和他們相處，他們可能不把我當成單純的研究者，而比較像他們的歌迷或原住民音樂愛好者。有一次，紀曉君在女巫店開演唱會，我一如往常地提早到，演唱會結束後，和紀曉君打招呼時，她很興奮地說：「哇！我演唱會開始前，看到你進來好高興！看到你，就覺得是部落的親友來捧場了。」

　　有時候，這些南王歌手表演完會聚餐，我偶而也會跟去。2002 年 9 月 27 日陳建年在松江路的社區公園「松江詩園」舉辦新歌發表會，那場演出及演出後的聚餐讓我印象很深刻。為了這個發表會，角頭唱片包了一部遊覽車，讓部落的

親友上來為陳建年助陣，這個親友團共有 12 人，包含七個大人和五個小孩。發表會主打陳建年新專輯《大地》中的歌曲，包括陳建年演唱的〈臺東心‧蘭花情〉，以及南王姊妹花演唱的〈媽媽的花環〉，此外，陳建年也演唱幾首舊歌，甚至用自製排笛吹奏招牌曲〈海洋〉的前奏。現場大概有 500 多位觀眾，看來大部分是大學生，有些則看似來自附近住戶，南王親友團集中在觀眾席後方。演唱會進行中，南王親友團幾乎從頭到尾跟著節奏拍手並搖擺身體，並在歌者唱歌或講話時，在臺下調侃表演者，例如，看到陳建年吹排笛時似乎有些段落稍微吃力，他們便喊著：「陳建年加油！」南王姊妹花上臺演唱時，他們則對著懷孕的惠琴大喊：「大肚婆加油！」演唱會結束，大家一起到天母運動公園附近山路上的「古厝茶緣」餐廳。用餐時，有人看著山上的風景，便說：「好像就在臺東用餐的感覺」，我則覺得，在當天的發表會及在山上的餐會，南王歌手和親友團成員似乎都把南王聚會的氣氛複製到臺北的場景。

　　還有一次演唱會結束，我跟他們去 KTV 的經驗也相當難忘。我不記得那場演唱會的確切日期，也忘記到底是陳建年或紀曉君的演唱會，因為當天沒有馬上寫筆記，過了一陣子才補記，有些細節事後便想不起來。印象比較深刻的是，那天演唱會有好幾位南王歌手的朋友來捧場，結束後大家就一起去一家餐廳用餐，用完餐，幾位好久不見的朋友便另外找地方敘舊，留下來的人中，就有人提議去 KTV。我很少上 KTV，不過既然有人提議，便跟著去了。那天一起去唱歌的，記得有家家、陳宏豪、鄭捷任和一位阿美族的朋友，一進去以後，他們就不斷地點歌、唱歌，幾乎沒有停過。我因為很少上 KTV，所有的歌對我來講幾乎都是新歌，我會唱的幾首經典歌曲，都是服預官役的時候為了和軍營附近的住戶聯絡感情而練的，自然不敢在他們面前獻醜。相較之下，他們對歌本裡面的歌如數家珍，令我感到佩服，尤其是家家，不管是誰點的歌，她幾乎每首都會唱。為了表示我很樂意參與，一開始還跟著節奏拍手，後來卻不知不覺地睡著了。等他們唱完要離開，叫我起來，已經是早上三、四點了。後來家家不解地問我為什麼都沒唱歌，似乎沒有辦法想像，有人進了 KTV 不唱歌。

　　這幾次參加他們在臺北聚會的感覺，和我在南王參加高山舞集聚會的感覺有點像，雖然地點不同。對這些族人而言，大家在臺上表演固然重要，表演結束後一起歡聚，似乎也是整個表演事件中不可缺的部分。如果從賺錢的觀點來看，外

人可能會覺得他們很沒有金錢概念。例如，在臺北 livehouse 的演出報酬其實不高，[105] 而他們習慣一群親朋好友上臺，每個人分一分以後能拿到的錢相當有限。演出完的聚餐，其花費似乎通常是超過演出酬勞的，雖然他們不是每次演出後都會聚餐。我想，他們會這樣做，最主要的是，他們認為在演出行為中，「大家一起做」是比賺錢更重要的事，不僅在表演時要一起上臺，表演完也要一起延續唱歌時的歡樂。

　　我完成論文取得學位並回臺灣教書後，陳建年和紀曉君等南王歌手已經不再頻繁地在臺北開演唱會，我也漸漸脫離「追星族」的身分。現在，當他們在臺北或臺東表演時，如果我有空就會去聽，不過不會在演唱會結束後追著他們跑。我和太太結婚後，南王姊妹花中的惠琴和我太太家有親戚關係，所以，她會叫我「姊夫」，姊妹花的其他成員也會跟著叫。每次聽完他們的演唱會，我和太太跟他們打招呼，他們會說：「姊、姊夫們你來了」，然後點頭微笑，我和太太便離開，他們則繼續忙著招呼其他親友和歌迷。

2018 年海祭晚會

　　海祭（mulaliyaban）是南王部落四個重要祭典之一，但不同於其他祭典的是，在海祭過程中並沒有歌舞，在海祭儀式結束後舉行的歌舞晚會，則是 20 世紀後才出現的活動。海祭以外的南王部落重要祭典，包含大獵祭（mangayaw）、少年猴祭（basibas）以及婦女除草完工祭（mugamut），都有專屬歌謠，分別為用於大獵祭的 pairairaw，猴祭的 kumuraw（《很久》第七幕中，南王少年演唱了這首歌）和小米除草完工祭的 emayaayam（出現在《很久》第十九幕，由紀曉君演唱）。林志興指出（1997），南王部落的海祭原本只是單純到海邊舉行祭儀，緬懷小米傳入部落的由來，大約在日治時期末、國民政府來臺之初才出現晚會及其他海祭活動。宋龍生在《卑南族的社會與文化 上冊》一書中，記錄他在 1963 年 7 月 23 日參加南王部落海祭活動的經驗（1997: 20-34），詳述在海邊進行的祭

[105] 排灣／魯凱族音樂工作者達卡鬧和我提過，在柏夏瓦演出一場的酬勞是八千元，其他場地的報酬大致差不多。

祀，以及簡述回到部落後看到的摔角比賽、農作特展和晚會活動，這些活動程序和現在的海祭活動並沒有太大差別。然而，從他的紀錄可知，當時的晚會活動比較隨興，看起來像是同樂聯誼活動。在紀錄中，他描寫晚會開始一個醉漢在臺上發牢騷、跳交際舞及唱日本歌的情形，這個醉漢鬧了一陣子後在舞臺邊緣休息時，部落中一位年輕人到臺上唱國語流行歌，又引起醉漢的注意，便在旁邊伴舞。年輕人唱完歌時，臺下只有稀疏的掌聲，觀眾對於醉漢的行為也沒有太多反應（宋龍生 1997: 33-34）。

　　南王部落雖然每年都辦海祭，並非每年都有晚會，舉辦的形式也不固定。林志興整理陳光榮及賴進生等南王部落耆老的訪談紀錄，說明海祭晚會做為全部落活動是慢慢發展起來的。傳統的海祭只有男人在海邊的祭祀活動，男人回到部落，食用婦女準備的食物，年輕人跳幾圈舞，就各自回家。後來，大家把食物拿到集會所，各自成群用餐、唱歌，這是在日治後期到國民政府來臺後才發展出來的活動模式。海祭晚會在 1970 年代末到 1994 年期間曾中斷，到了 1994 年南王部落承接文建會文藝季活動，海祭晚會才再度成為部落節慶活動。歷年來晚會的籌辦大多由部落年輕人和社區發展理事會幹部負責，由南王部落四個「區」為單位，各自表演歌唱及舞蹈，節目內容沒有限制，傳統或現代歌舞不拘，國、臺、日、英語歌曲來者不拒（林志興 1997: 74）。林清美回憶過去海祭晚會舉辦的情形時提到，在電視還不普及的時候，海祭晚會往往能吸引部落族人參加，那時候晚會以娛樂、嬉鬧的性質居多，演唱會的形式，大概是陳建年等人得了金曲獎以後演變出來的。[106] 我參加過的海祭晚會中，有些是以歌唱比賽方式進行的陽春型晚會，有些晚會節目則較多樣，其中，2015 年和 2018 年晚會令我印象最深刻。

　　2018 年海祭在 7 月 14 日舉行，白天活動結束後，晚上在族人稱為 palakuwan（巴拉冠）的「普悠瑪傳統文化中心」廣場舉辦了晚會。普悠瑪傳統文化中心位於更生北路幹道上，南王國小南側。從普悠瑪傳統文化中心正門進入，可以看到一個廣場，部落重要的活動大都在這個廣場上舉行，包括年祭晚上族人共舞和海祭晚會等。陸森寶作品〈懷念年祭〉中的一句歌詞「muka ku muaraka i palakuwan」，意思是「我到巴拉冠（會所）跳舞」，「巴拉冠（會所）」

[106] 2015 年 9 月 26 日訪談。

指的就是活動中心的廣場。[107]「巴拉冠」一詞原來指的是成年會所，傳統上，這是成年男子擔任警戒與召開會議的地方，女人禁止進入。現在的成年會所是位於活動中心內的兩層樓建築，隔著廣場和活動中心正門相望。成年會所前面的干欄式建築是少年集會所 trakuban，這個集會所是約國中階段的卑南族男孩子接受少年會所訓練的地方，受訓的少年住宿的圓形建築物主體架在由數十根豎柱和斜柱撐起的陽臺上，離地約一層樓高。少年會所旁邊有一棟三間房間的長屋，左側一間為部落氏族 Pasaraadr 的祖靈屋，中間的房間供普悠瑪文化發展協會使用，右側則可做為室內展演空間（姜柷山等 2016: 91）。

　　海祭晚會訂於七點開始，我和太太從我們住的寶桑部落開車前往南王部落，在晚會開始前到達，現場已經有表演者正在練習著即將上臺演唱的歌曲。晚會舞臺搭在少年集會所 trakuban 前方，面對著「普悠瑪傳統文化中心」的正門。舞臺底座高度約到成人大腿，舞臺板上可以站 20 多個人，上方有個鋼架搭起來的「帝王帳」，整體看來很像部落婚禮常見的舞臺。變換著紅、黃、藍、綠等色彩的燈光由舞臺前方投射到舞臺，擴音喇叭架在舞臺兩側，音控人員坐在舞臺左側的小帳棚中。舞臺背板中央畫著一頂卑南族長老禮帽，和會場大門上的禮帽造型相互映輝，舞臺上的禮帽圖樣兩邊還各畫一支竹子，象徵南王所屬的「竹生系統」。

　　負責晚會表演的人員由工作人員和部落內幾個表演團體組成。工作人員都是無酬的志工，其中，主持節目的族人是位職業主持人，經常在臺東各類活動中擔任主持工作，負責協助表演人員上下舞臺及獎品發放的是南王部落青年會，他們同時也擔任部分節目的演出。在部落主席及長青會理事長上臺致詞後，晚會節目在主持人演唱由日語歌改編的國語流行歌〈熱情的島嶼〉歌聲中揭開序幕。正式的節目以男性長老演唱的 marsaur 開始，這是部落中在房屋落成、滿月及結婚等喜慶場合由男子演唱的傳統慶賀歌謠。接著，部落歌謠班及母語班成員上臺演唱陸森寶作品〈海祭之歌〉與傳統歌謠組曲。晚會最後一個節目，則是青年會帶領的大會舞。在傳統歌謠的開始與傳統大會舞的結束之間，穿插的節目大部分都

[107] 陸森寶這首作品創作於 1988 年，歌詞中提到的巴拉冠位於舊的活動中心，現在的巴拉冠則建於 1990 年代。

是當代流行音樂及舞蹈，當晚表演的流行音樂和舞蹈包括了族人劉培軍以薩克斯風吹奏的輕音樂曲，一群族人組成的「687 巷嘟嘟隊」表演的舞蹈〈海草舞〉及〈含淚跳恰恰〉，曾出過黑膠唱片的族人南月桃演唱〈月桃花〉及〈我是一隻畫眉鳥〉兩首國語老歌，以及青年會成員表演的「歌舞劇」及熱舞等。在這些節目之間，還穿插了趣味競賽，例如：「擠眉弄眼」（把餅乾放在參賽者額頭，參賽者必須藉著臉部肌肉扭動讓餅乾掉到嘴裡）及喝啤酒比賽。我也被拱上臺參加喝啤酒比賽，在這個比賽中，參賽者必須在最短時間內用吸管喝完一瓶海尼根啤酒。參賽當下，我想到《很久》影片導演吳米森講的話：「就好像大家都以為原住民就是喝小米酒，但是，他們也喝海尼根啊！」（周行 2010: 96）我在一組四人參加的比賽中得到第一名，因為兩位南王參賽者犯規，在主持人喊開始前就把酒喝完了。不過，反正是趣味競賽，沒有人在意輸贏，比賽完，每位參賽者獲得一顆鳳梨以示獎勵，也為農委會解決鳳梨生產過剩的問題。

　　晚會在青年會的「歌舞劇」及熱舞中達到高潮，這兩段節目也讓我聯想到《很久》中的音樂與劇情的銜接方式。長約八分鐘的晚會歌舞劇圍繞著四首歌曲而分成四段，段落與段落之間並沒有連貫的劇情發展，劇中人物的口白與對話似乎只是為了導引出歌曲。第一段開始，演的是一位小姐開車到南王部落的檳榔攤買檳榔，隨即一群人跑到臺上，邊唱邊拍手以及擺手。他們使用部落歌謠 bulai a inuwa drukan（美好的聚會）旋律，[108] 配上中文歌詞，唱著：「檳榔，檳榔，一包五十塊，檳榔，檳榔，兩包一百塊，三包一百五，妳要買幾包？為什麼要吃檳榔？吃檳榔會得口腔癌。Hay yo in hoy yan 。」這群人下臺後，四位表演者站在舞臺上，一位背著吉他的表演者站在最前面，反戴棒球帽並穿著白色 T 恤和籃球褲，模仿南王青年會會長 Hanbo 的打扮（Hanbo 也是原住民樂團「原味醞釀」的主唱）。冒牌的 Hanbo 在三位演奏空氣吉他、貝斯和鼓的表演者配合下，演唱「原味醞釀」的歌曲〈醉了沒〉。四位表演者唱完歌下臺後，一位男生上臺躺著，扮演醉漢，三位表演者上臺看了醉漢一眼，然後開始唱著：「走著，走

[108] 這首歌原來的歌詞是：「bulai ya bulai ya inuwadrukan, bulai ya bulai ya inulisawan. dandru dana maaidrangan alra muwaraka, ta semenaya ta garem, hay yo in hoy yan」，中文大意為：「我們聚集在一起，我們聚集在一起，在長老家一起唱歌跳舞」。歌詞及中文翻譯根據南王耆老林清美版本（余錦福 1998: 90-91）。

著⋯⋯」，突然一群表演者又跑上臺一起唱著網路上流行的〈學貓叫〉這首歌。唱完歌，大家又衝下臺，接著，臺上出現一對父子談著南王射箭隊的夜間練習與比賽功績，這時，一位男子上臺做著射箭的動作。突然，一位女子抱著小孩，模仿外配的口音，對著男子抱怨著：

> 現在都幾點，每天到晚都在那邊射、射、射，小孩子都不用顧，是不是？一天到晚射有用嗎？你雖然得冠軍啦，但是現在我是真的非常生氣，因為我跟小孩子在家裡，我們兩個真的非常孤單。所以，我現在很生氣，想唱一首歌，想唱一首〈濃妝搖滾〉。

話剛說完，一群人又跑上臺隨著女子演唱的〈濃妝搖滾〉起舞。整個歌舞劇表演過程中，觀眾似乎在劇中看到某些熟悉的人和事，斷斷續續地發出笑聲或呼叫。

　　壓軸的青年會熱舞，同樣呈現了部落和流行元素的混雜。長約六分鐘的節目分成三段，首先是女青年會員的表演，接著是男青年會員，最後全體共舞。首先上場的七位女青年會員穿著棒球運動上衣，排成兩排，在電子舞曲樂聲中，跳出夾雜九族文化村風格的「山地舞」及韓流舞蹈的舞步。接著，九位男青年會員戴著棒球帽、穿著棒球運動上衣及短褲，在嘻哈樂曲聲中，表演街舞舞步，其間也穿插了傳統牽手跳舞的舞步。跳到一半，一位男表演者突然脫掉上衣及短褲，露出身上穿的女性胸罩，馬上引起全場一陣哄然大笑。男表演者下臺後，馬上又扛著一架鋁梯上臺，這時，音樂換成陳建年的〈曠野英雄〉，他們模仿著在工地工作的動作，先前穿著胸罩的表演者則不時掀開遮住內褲的布，又引來臺下一片笑聲。這樣的場景，展現了歷來海祭晚會的娛樂與嬉鬧風格。男表演者下臺後，女表演者腰間繫著卑南族傳統婦女圍裙上臺，表演除草的動作。接著男表演者手牽手上臺，男女共同表演傳統舞步。在這之後，青年會長上臺講話，並帶領青年會唱古調，接著到舞臺下和觀眾一起跳大會舞，結束晚會節目。

　　青年會這兩段表演和《很久》中的戲劇表演，具有異曲同工之妙，它們的呈現方式是跳躍的、誇張的和搞笑的。或許可以說，《很久》的戲劇表演是海祭晚會嬉鬧式表演的精緻與淨化版本。當晚海祭晚會的歌舞劇和《很久》中的戲劇橋段，基本上，都是把他們生活中的點點滴滴用誇張的方式呈現，而用這樣的方式

和一起上臺的表演者以及臺下的觀眾，分享他們的生活小故事，則表現了一種詼諧面對人生的態度。

2015 年海祭晚會

　　如果說 2018 年的海祭晚會凸顯了戲劇表演的成分，2015 年的海祭晚會則凸顯了部落的音樂傳承。2015 年的海祭晚會在 7 月 19 日晚上舉行，會場也是在「普悠瑪傳統文化中心」廣場。這次晚會的主軸是透過南王音樂傑出人才的現場表演，回顧三十年來南王部落的音樂事蹟。晚會彰顯了 1980 年代曾經灌錄過唱片的高田、甸真及南月桃三位族人，除了現場演唱外，主辦單位還製作了影片，透過影片的播放，回顧他們參加的音樂比賽及灌錄的唱片。在他們演唱之後，則由南王姊妹花壓軸演出。這樣的安排，似乎有意建構一個南王部落的音樂歷史論述，藉此指出，南王部落音樂人近十多年來在許多音樂競賽中脫穎而出並非僥倖偶然，而是一種歷史傳承。

　　2015 年和 2018 年海祭晚會的舞臺布置類似，但 2015 年的這場晚會，從比較專業的燈光音響設備以及委外設計輸出的舞臺背板等方面看來，顯然經費上比較充足。舞臺背板上畫著都蘭山及小米的圖案，訴說海祭的由來，上面寫著「104 年普悠瑪部落收穫節（海祭）系列活動」等大字，下面以族語寫著 Mulaliyabandra Puyuma（普悠瑪海祭），不過部分羅馬拼音字母被一個投影布幕擋住。右下角以文字說明海祭的目的：「感念小米的引進、感念大魚的恩惠、感念山的恩賜、族人齊聚緬懷祖先恩澤」，[109] 最下方則列出海祭系列活動的內容：「朗讀比賽、特展及摔角」。海祭晚會舞臺搭在少年集會所前面，以臨時搭建的舞臺為中心，鋼架舞臺加上燈光及音響，區隔出一個不同日常生活聚會的聲光空間。從觀眾的角度看，舞臺的左後方是少年集會所，舞臺右前方則停著一輛音響燈光設備公司的卡車。或許可以說，這樣的空間配置，使得舞臺具有一個連結傳統與現代

[109] 這幾行文字以及背板上的都蘭山圖案都和南王的小米神話傳說有關，關於小米傳入南王的神話傳說中，提到不同的傳入途徑，分別有來自蘭嶼、綠島以及都蘭山的說法（林志興編 2002: 66-89）。海祭時，族人會到海邊，面對這幾個地點的方向祭拜。

的象徵意義，一方面少年集會所代表的是傳統文化，另一方面音響燈光設備公司卡車代表的則是現代科技。

　　這次晚會和 2018 年晚會的表演者和工作人員組成相近：節目主持人是同一位，主要工作人員也是南王部落青年會成員，但 2015 年晚會的表演者比較多。參加表演的個人有高田、甸真和南月桃，團體則有南王部落中就讀國高中的少年、初鹿部落青年會、Pakawyan（把高揚）家族母語班、南王部落婦女會及卑南族花環學校學生、Am 樂團及南王姊妹花等，節目最後以南王部落青年會帶領的大會舞結束。

　　節目的安排，以高田及南王姊妹花等曾經得獎或灌錄唱片的個人及團體為主軸，在他們的表演節目之間穿插部落內的組織及團體的演出。表演節目由十個單元構成，每個單元中，由不同的個人或團體演出二至三首歌曲。有別於其他單元的表演，南王部落國高中生並沒有演唱，而是在音響系統播放的電音舞曲聲中表演熱舞。這個舞蹈表演主要的作用似乎只是炒熱現場氣氛，和穿插在表演單元之間的摸彩及趣味競賽的性質類似，現場觀眾反應熱烈，卻不是這次晚會節目的重點。初鹿部落青年會和南王部落青年會表演的歌曲都是以族語或聲詞演唱，在兩個團體演唱之前，南王青年會副會長特別對於初鹿部落的來訪說明跨部落交流的意義，也提到南王部落青年在晚會中演唱的歌曲是半年多來向著老學習的成果。在兩個青年會演唱時，南王青年會成員在臺下牽起手跳起大會舞，打破臺上臺下的隔閡，營造一種「我們都是一家人」的氛圍。

　　這些節目的安排，某種程度上反映了部落內的社會組織，以及部落和外界的互動。婦女會、青年會及少年的分組表演，體現了部落年齡階序的精神；Pakawyan 家族母語班由部落家族成員組成，他們的參與，展示了家族的動員力。初鹿部落青年會及花環學校學生的參與，則和近幾年卑南族的跨部落交流有關。有的參與者扮演了多重的角色，例如，主持 Pakawyan 家族母語班的家族長老林清美，同時也是花環學校的校長以及婦女會會長。有些團體並非由家族或年齡階層組成，而是以樂團組合出現，例如，Am 樂團和南王姊妹花，此外，高田、甸真和南月桃三位表演者，則以個人身分參加演出，這些樂團和個人見證的是部落和唱片工業的互動。

　　這個晚會中傳統的一面，主要呈現在部落著老林清美所領導的婦女會、花環

學校學生與 Pakawyan 家族母語班表演的節目，以及初鹿部落青年會的古調演唱和南王青年會壓軸的大會舞，雖然他們唱的歌曲中，有部分是當代創作。婦女會與花環學校學生演唱兩首陸森寶創作的歌曲：〈歡慶歌〉及〈海祭之歌〉，可說是應景的歌曲。[110] 母語班表演的兩首歌曲為〈千風之歌〉[111] 及〈鄉愁〉，前者原為日語歌，後者則是陳建年根據林志興中文詩作所譜寫的歌曲，由母語班改編成母語歌。這個 Pakawyan 家族母語班，是在我的岳父林仁誠於 2014 年過世後，家族成員有感於母語及文化隨著長輩過世快速流失而自主地發起，目前維持每週上課一次。我雖然沒有參加母語班，但屬於家族成員，臨時被抓上臺湊數。

　　高田、甸真和南月桃的個人表演是這場晚會的焦點，配合他們的表演，主辦單位事先製作影片，在現場播放。三個人當中，首先上場的是高田，他在 1981 年參加五燈獎比賽，通過五度五關考驗，奪得優勝。在出身南王部落、任教於臺北的王州美老師推薦下，高田參加這個全國性的歌唱比賽。他的參賽在當時是部落的一件大事，每逢電視播放他比賽的單元時，部落族人就會聚集在電視前觀看，最後挑戰五度五關時，族人更是穿著卑南族傳統服裝，包遊覽車到臺視公司為他加油（臺灣田邊製藥 2015）。在今晚的表演中，高田首先演唱五燈獎參賽歌曲〈紫丁香〉，在伴唱帶的伴奏下引吭高歌，臺下觀眾則跟著拍手打節奏。演唱中，舞臺上的螢幕播放著高田參加比賽的錄影，[112] 在唱完〈紫丁香〉後，主持人在談話中讚揚高田在五燈獎比賽中優異的表現，並指出，高田的得獎激勵了部落年輕一輩表演者，如紀曉君等人。接著，螢幕播放出高田和南王部落族人參

[110]〈歡慶歌〉原來是陸森寶為卑南族知本部落的洪源成及曾建次兩位修士於 1972 晉升神父所作的〈神職晉鐸〉（孫大川 2007: 251），曲調歡快，歌詞稍加修改後，成為部落喜慶活動中經常演唱的歌曲。〈海祭之歌〉則是陸森寶於 1985 所寫的晚年之作，曲中敘述海祭的由來及儀式內容。

[111]〈千風之歌〉原為日本聲樂家秋川雅史根據英文詩 Do Not Stand at My Grave and Weep 所作的日語歌，歌詞大意是死者要活著的人不要悲傷，因為他沒有死，只是化作身邊的風、陽光和飛鳥。已過世的林仁誠長老非常喜歡這首歌，因此家人在他過世後經常唱這首歌懷念他，並將歌詞翻譯成卑南語。這首歌的日語歌詞，請參考《維基百科》詞條〈化為千風（秋川雅史單曲）〉（維基百科編者 2018）。

[112] 該影片可於網路上觀賞，https://www.youtube.com/watch?v=hftmiDtamT4。2016 年 7 月 1 日瀏覽。

加 1981 年臺視五燈獎春節聯誼節目的錄影。[113] 高田表演的第二首歌是陸森寶的作品〈美麗的稻穗〉，由 Am 樂團成員文傑・格達德班以吉他伴奏。高田一開始用較舒緩的速度演唱，在第二段開始加快速度，和這首歌常見的呈現方式有所不同，在原來抒情感懷的韻味外，增加一點歡快的氣息。

第二個個人節目上場的是藝名甸真的賴秀星，她是 1983 年名人排行榜全國冠軍得主。甸真演唱了一首日語歌和一首國語歌，以演歌式的秀場風格呈現，在這個部落晚會中，顯得較為突兀，這也反映了她和部落的傳統文化較為疏離的背景。擁有卑南族和阿美族血統的甸真，國小曾參加臺東正聲電臺歌唱比賽得獎，國中畢業後到臺北展開演藝生涯，擅長拉丁歌曲，退出演藝圈回到部落後，近年來甸真投入地方政治事務，擔任市民代表（黃明堂 2011，徐豫鹿 2011）。雖然甸真當晚沒有演出原住民歌曲，在她演唱的兩首歌曲之間，舞臺左側投影布幕播放介紹影片時，特意指出她和部落及原住民社會的連結。[114] 影片中提到，1984年，喜馬拉雅唱片公司為她發行專輯，其中〈我愛那魯灣〉一曲，即現在家喻戶曉的〈我們都是一家人〉。此外，甸真和她的妹妹甸芳將「甸」這個字放在藝名中，是因為這個字的發音接近卑南族語中用來稱呼女孩的 tiyan，當影片中提到這個典故時，臺下觀眾熱烈地回應，甚至有人發出興奮的口哨聲。

個人節目中最後上場的是南月桃，她的父母都是高山舞集的成員，她的爸爸是我先前提過的王功來，媽媽南靜玉擅長演唱族語歌曲，曾經灌錄過卡帶。南月桃是黑膠唱片時期的歌手，在 1978 年為鈴鈴唱片公司灌錄過「山地國語歌曲」黑膠唱片，其中的〈心上人在哪裡〉一首歌在原住民社會中廣為流傳。在舞臺銀幕播放了介紹南月桃的短片後，她登臺唱了〈採檳榔〉和〈畫眉鳥〉，這兩首是在 1960 年代南王康樂隊勞軍時經常演唱的國語歌曲。短片中，以幽默的方式介紹了南月桃灌錄的黑膠唱片：

> 當年 24 歲青春的肉體，亮麗的外型，以及帶磁性的聲音，立刻被鈴鈴唱

[113] 影片中表演者除了高田以外，高田還特別提到演奏古箏的族人陳勇山。不同於一般將古箏擺放在琴架上的演奏方式，陳勇山將古箏豎起，一手扶著古箏、另一手則彈奏旋律。此外，他也提到影片中紀曉君的爸爸，當時擔任吉他伴奏。

[114] 該影片可於網路上觀賞，https://www.youtube.com/watch?v=24nXPkDwXko&t=20s 。2016 年 7 月 1 日瀏覽。

片公司老闆用百萬天價的合約給簽下，同時還在南王打造一間白金錄音室。當年錄製的這張黑膠唱片《臺灣山地歌國語唱集》，南月桃小姐以一首主題曲〈心上人快回來〉在臺灣造成轟動。

事實上，在我訪問南月桃時，她表示，因為唱片公司當時只給她一張專輯七千元的酬勞，而不願再和鈴鈴唱片合作，[115] 影片中所謂「百萬天價」及「白金錄音室」當然不存在，這段旁白只是為了博君一笑，而南王族人將這段影片及旁白文字放在 Youtube 網站上，[116] 在旁白文字下方就註明了：「以上內容純屬虛構」。從這個例子中，可以看出南王部落族人愛開玩笑的個性。

高田、甸真及南月桃三位曾在 1980 年代樂壇綻放光采的族人表演後，由相隔 20 年後得過金曲獎的吳昊恩及南王姊妹花壓軸演出，這樣的安排，具有宣示部落音樂光榮事蹟傳承的意義。這個單元首先由劉培軍、吳昊恩和陳宏豪登場，第一個表演的節目是由劉培軍以薩克斯風演奏〈蘭嶼之戀〉，吳昊恩（吉他）和陳宏豪（非洲鼓）伴奏。劉培軍是黑門樂團的成員，這個樂團是由視障音樂家組成，他也是南王 Am 樂隊的成員，在南王金曲歌手的專輯及演出中擔任薩克斯風的演奏。在劉培軍吹奏〈蘭嶼之戀〉時，臺下的婦女由婦女會長林清美帶頭，手牽手跳起傳統舞，先是在臺下跳，慢慢地走上舞臺，在演奏者身後一字排開配合節奏輕舞。接下來，吳昊恩演唱〈歡慶歌舞〉，這首歌也收錄在吳昊恩 2015 年 8 月推出的《迴游》專輯。關於這首歌，專輯的文字說明提到，這是卑南族婚宴結束後，婦女們以 naluwan 等聲詞演唱的歡慶歌曲（吳昊恩 2015）。吳昊恩演唱這首歌時，舞臺上跳舞的婦女不再手牽手，而是換成 malikasaw 傳統舞步，每個人雙手前後擺動，身體也隨著左右搖擺，並在歌曲結束時，雙手高舉，好像在呼喊「萬歲」的動作，為歌曲畫下歡慶的句點。

南王姊妹花在昊恩唱完〈歡慶歌舞〉後上臺，原來在臺上的劉培軍、吳昊恩和陳宏豪退到舞臺後方擔任伴奏，這時，汪智博和陳志明，他們是姊妹花成員（惠琴和美花）的先生，也上臺擔任吉他和低音吉他的伴奏。這些在臺上的表

[115] 2015 年 9 月 26 日訪談。

[116] 該影片可於網路上觀賞，https://www.youtube.com/watch?v=N6kyITnMHm0。2016 年 7 月 1 日瀏覽。

演者，除了劉培軍之外，都參加過《很久》的表演。惠琴開場說道，在臺上的都是 Am 家族的成員，都是兄弟姊妹，今天的晚會是部落的大事，所以 Am 家族義不容辭地要表演。姊妹花一開始唱了由兩首歌串成的組曲，一首是輪唱曲，[117] 另一首則是〈除草歌〉。[118] 姊妹花表演的第二個歌曲是〈長春花〉，是由鄒族人高一生作詞作曲的歌曲，以日語演唱。最後一首則是曾出現在《很久》表演中，由陸森寶依據佛斯特〈老黑爵〉旋律創作的〈卑南王〉。姊妹花演唱這些歌曲的安排，可能只是考量到在前後兩首較歡快的歌曲中間插入一首較抒情的歌曲作為對比；然而，如果我們稍微注意這些歌曲的來源及被使用的場合，可以發現，這些外來歌曲及旋律的組合具體而微地呈現部落和外部世界的音樂交流，例如：鄒族歌曲在這個卑南族聚會中的演唱，以及〈卑南王〉中美國歌謠旋律的借用。

　　緊接在姊妹花表演之後，是青年會成員傳統歌謠和大會舞的表演，做為大會的尾聲。已經結婚生子的男性青年會幹部在臺上唱著過去半年來向耆老習得的傳統歌謠，臺下較年輕、約莫 20 多歲的男女青年會幹部手牽手跳起大會舞，為大會畫下句點。第一首演唱的歌曲是大獵祭活動中「報佳音」時所唱的〈敲門歌〉，讓海祭晚會現場頓時呈現報佳音的氣氛。透過這些歌曲的呈現，除了再一次強調「我們都是一家人」的情感連結外，也凸顯這次晚會的「傳承」主題。

　　海祭晚會雖然只是一個部落活動，但從晚會節目在形式與內容上的演變，可以隨處看到傳統與當代的對話，以及部落與外界的互動。晚會中傳統歌謠與流行歌曲的演唱，在聲音關係上呈現了「傳統／當代」與「部落內外」的對話互動。從人的關係來看，晚會基本上是一個現代產物，但晚會的籌畫與節目的進行都依賴傳統的社會組織運作。另一方面，晚會籌辦人的外部資源，也會影響晚會的規模，例如，2015 年的晚會比歷屆晚會都盛大，我認為和文傑‧格達德班擔任青年會長有關，他不僅是 Am 樂團成員，也是原住民電視臺的記者，這使得他可以

[117] 這首輪唱曲可以在部落的婚禮喜慶等活動中聽到，歌曲旋律也曾在紀曉君《野火春風》專輯的〈輕鬆快樂〉一曲出現，做為背景音效，駱維道在他的博士論文中提及這首歌時，則稱它為〈慶祝二戰結束〉（Celebration on End of World War II, Loh 1982: 317）。

[118] 〈除草歌〉也曾被借用在不同歌曲中做為背景音效，例如新寶島康樂隊的〈歡聚歌〉（陳昇與黃連煜詞曲，新寶島康樂隊 1995）及原音社的〈失落的故鄉〉（陸浩銘詞曲，原音社 1997），2010 年兩廳院旗艦製作《很久沒有敬我了你》，描述卑南族人搭車北上到音樂廳的影片中，也用了〈除草歌〉。

號召更多部落中的金曲獎得獎人參加晚會表演，也有更多管道獲得外界補助。

　　出於籌辦者有意識的規劃，2015 年海祭晚會中，高田、甸真、南月桃、吳昊恩及南王姊妹花這些曾獲得過全國性音樂比賽優勝及出過唱片的族人，成為晚會節目的主軸，透過表彰他們的傑出表現，在晚會中建構並陳述從 1970、80 年代至今的南王音樂歷史。不同於以往的海祭晚會，這次的晚會特別強調族人認同與歷史傳承，使得這個活動已不再只是族人自娛的活動，也帶有對外宣示的意味。

　　在這一章中，我描述過去十多年在南王部落的所見所聞。從觀察以及參與南王部落音樂活動的過程中，我體會到在不同的情境中音樂如何連結不同的個體，也見證了十多年間部落中音樂相關人、事、物的變遷，從中感受到音樂的流動性。本章以民族誌的方式記錄了當前南王部落音樂的面貌，在描述中，我們可以看到「傳統／當代」與「部落內外」的對話互動，而這種對話互動並非最近十多年才存在，它在當代南王部落音樂的發展過程中一直是重要的動力。在下一章的敘述中，我將透過文獻的爬梳與訪談紀錄，把南王音樂歷史再往回推到 1950-60 年代，探索這段歷史中「傳統／當代」與「部落內外」的對話互動如何形成與展開。

第六章
唱出來的歷史

　　觀賞完海祭晚會，走出普悠瑪傳統文化中心，往南走約兩個街區，可以看到一個曾經出現在《很久》第八幕「部落巡禮」的影片中，類似少年會所干欄式結構的瞭望臺，它被稱為「巴古瑪旺」（pakumawan），這周邊塵封了一段半世紀以前的南王音樂故事，這段故事是本章的主題。

南王俱樂部（Kurabu）與康樂隊

sigoto ga yukai ziya nay ka? kurabu de nozyo yo raziyo ga sakebu
（工作很快樂不是嗎？農場裡俱樂部的收音機呼叫了。）

——陸森寶〈勉勵族人勤勞〉

　　「巴古瑪旺」是南王社區活動中心的一部分，這個地方曾經是南王的男子集會所，也就是舊的巴拉冠，[119] 現在有一間早餐店隔著馬路和它相對，這個早餐店所在地是當地人稱為 kurabu（club 的日語發音，「俱樂部」之意）的舊址。在 1950-60 年代，男子集會所和隔著馬路和它相對的 kurabu，是族人參與部落事務的主要公共空間。宋龍生 1963 年七月參加南王部落海祭（收穫節）晚會，在紀錄中提到這個公共空間，當時的海祭晚會便在此舉行，他寫道：「晚上的八點鐘，氣溫已經降下來了，在微風吹拂的檳榔樹影下，我又回到『南王俱樂部』對

[119] 這個舊的集會所建於 1950 年代末，直到 1990 年代末被新建的普悠瑪傳統文化中心取代（陳文德 2014: 113-114）。

面的廣場上，村人在廣場的一端架設了一個簡單的表演臺，有電燈的照明和擴音
器的裝置。」（1997: 33）

　　這個 kurabu 在當時的村民生活中扮演著什麼角色呢？陸森寶的一首歌曲提
到了 kurabu，提供我們探尋的線索。原舞者 2010 年度製作《芒果樹下的回憶》
中，表演了這首歌曲，為它冠上〈勉勵族人勤勞〉的標題。歌曲採用分節歌形
式，四個樂句構成的旋律（譜 6-1），以每分鐘約 98 個四分音符的速度演唱三
次，每節歌詞略有不同。

譜 6-1　勉勵族人勤勞

<div align="right">

詞曲：陸森寶

演唱：吳花枝

記詞記譜：林清美／林娜鈴

五線譜繕打：彭鈺棋

</div>

　　〈勉勵族人勤勞〉歌詞參雜著卑南語和日語，三段歌詞如下（日語歌詞以斜

體粗黑字標示）：[120]

1. *okiyo* bulabulayan *kane ga naru, asawa genki de* ta aretraw ta sukusukun, mukuwa i sauka *sigoto ga yukai ziya nay ka? kurabu de nozyo yo raziyo ga sakebu*（起床囉！美女們，鐘響了。早晨精神好，來繫上我們的圍裙，去到廚房工作，很快樂不是嗎？農場裡俱樂部的收音機，呼叫了。）

2. *okiyo* bangangesaran *kane ga naru, asawa genki de* ta esanay ta tadratadraw, mukuwa Arasip no *sigoto ga yukai ziya nay ka? kurabu de nozyo yo raziyo ga sakebu*（起床囉！青年們，鐘響了。早晨精神好，來佩上我們的山刀，去到郡界工作，很快樂不是嗎？農場裡俱樂部的收音機，呼叫了。）

3. *okiyo* maaidrangan *kane ga naru, asawa genki de* ta arayanay ta ruturutu, mukuwa hatake no *sigoto ga yukai ziya nay ka? kurabu de nozyo yo raziyo ga sakebu*（起床囉！長老們，鐘響了。早晨精神好，來揹起我們的背袋，去到農園工作，很快樂不是嗎？農場裡俱樂部的收音機，呼叫了。）

　　這首歌提到「農場裡俱樂部」，讓我們知道 kurabu 和農場有關，這個農場又是怎麼回事呢？1959 年刊載於《豐年半月刊》的一篇文章談到了這個農場成立的緣由，作者林文鎮提到，南王屬於平地鄉，居住於當地的原住民沒有保留地，不像山地原住民可以免費墾殖國有土地，再加上有些族人迫於生計將耕地賣掉，使得生活越加困苦。當時的村長為了改善村民生活，「組織南王合作農場，並向臺東縣政府租得不要存置林野一百公頃，同時獲得農復會的補助，逐年實施示範造林。」（林文鎮 1959: 20）作者提到參與造林的族人「有軍隊化的規律」：

　　……每天上午五點起床後，即排隊點名，並聽村長講解工作的順序及方法。早飯後，立刻開始工作。中午休息一小時後，繼續工作到下午五點為止。

　　晚間休息時，他們也有適當的娛樂節目。有時由村文化工作隊表演歌舞，

120　歌詞由林清美記寫，林娜鈴整理，謹此致謝。

　　有時由全體村民合唱自編的造林愛林歌，大家很輕鬆愉快（ibid.: 20-21）。

　　這篇文章指出，南王農場的成立是為了造林，增加族人收入，而晚間休息的娛樂節目，則是為了讓族人工作之餘可以放鬆心情。南王俱樂部在當時不僅在早上廣播，叫醒族人開始工作，在晚上，也成為族人休閒的中心。這個「有軍隊化的規律」的農場，以及提供歌舞表演的俱樂部，似乎延續了日治時期「青年團」的運作模式。[121]

　　這個 kurabu 建築原來是日治時期成立的「瘧疾醫療診所」，在日本人離開後成為南王部落族人的活動中心。在電話還不普及的年代，kurabu 裝設著部落僅有的電話以及擴音喇叭，成為部落和外界訊息交流的重要據點，[122] 並具有宣布部落公共事務的功能。此外，青年們要到部落外參加體育競賽等活動前，會在 kurabu 集合住宿，他們也會在這裡練習歌舞。出生於 1941 年的卑南族耆老吳花枝指出，在她的少女時代，參加跳舞練習的時候會到 kurabu 集合，擔任卑南鄉運動會選手的時候也會和其他選手集中住在 kurabu 裡。[123]

　　林文鎮提到的村文化工作隊即當時村長南信彥發起的南王康樂隊。宋龍生在1963 年海祭晚會的紀錄中提到，這個晚會的節目是由南王民生康樂隊籌備，他如此描述這個康樂隊（1997: 33）：

　　　　南王村的卑南族，也於公元 1957 年，在縣議員南信彥的倡導下，組織了一個卑南族的「南王民生康樂隊」，網羅了幾位南王剛從學校畢業出來在國民學校教書的老師，例如，康樂隊請了在南王國校教書的王洲美老師

[121] 在《臺東縣史‧大事篇（上冊）》中，可以看到青年團運作模式的紀錄，例如，1936 年夜學會紀錄：「每日夜學會於九時結束後，對會員進行三十分鐘精神講話，夜宿未婚男子青年團集會所，早上五時起床，以冷水淨身，參拜神祠，進行收音機體操，再指導小苗圃耕作一小時」（施添福等 2001: 544）。1939 年七月的「蕃地青年團指導者講習」紀錄提到：「晨五時起床，夜十時就寢；實行合宿生活，體驗『忍苦鍛鍊、實質剛健、獻身報國和同胞親和』之道」（ibid.: 614）。同年有關卑南庄青年團的紀錄，則提到「自即日 [7 月 4 日] 為期一週，早上六時起一小時，下午六時起二小時，舉行吹奏喇叭講習會」（ibid.: 616）。

[122] 紀曉君專輯《太陽、風、草原的聲音》（魔岩 MSD-071，1999）收錄〈搖電話鈴〉一曲，在樂曲解說中提到：「想像那個全村只有一具電話的時代，想要聽見愛人的聲音、聽見遠方的親人，就必須守在電話旁等待」，這裡指的全村唯一電話就位於 kurabu 內。

[123] 2014 年 8 月 10 訪談。

負責舞蹈和舞臺節目次序的編導；請了在臺東師範附小任教的林清美老師
負責歌唱的演練。這一個康樂隊組成後，曾到各處去訪問演出，也曾到金
門、馬祖去勞軍過。是當時由原住民所組成的一個非常成功的康樂隊。

根據族人的說法，南信彥在 1957 年擔任的職務是南王村長，他在 1961 年當選
臺東縣議員，但不幸於 1962 年過世。康樂隊是南信彥村長任內號召族人成立的
團體，據宋龍生的紀錄，康樂隊在南信彥過世後仍以 kurabu 為據點舉辦部落活
動，但吳花枝則指出，康樂隊在南信彥過世後、隊員各自結婚成家後就形同解
散了。[124] 1962 年南信彥過世前，這個康樂隊的練習通常在南信彥家進行，他家
所在的位置就位於現在的南王全家便利超商。南信彥家和 kurabu 都位於臺 9 線
上，陳文德所提到的更生北路縱向幹道兩側（2001: 198），甚至南王康樂隊中幾
位核心人物也都居住在這條幹道周邊（圖 6-1）。這段臺 9 線道路，曾經是一段
南王音樂故事展開的舞臺。

圖 6-1　kurabu 和康樂隊主要成員住家分布（位置圖參考陳文德 1999: 137，由林娜鈴重新
繪製）

[124] 2014 年 8 月 10 訪談。

　　對於南王康樂隊的成立，有些不同的說法。宋龍生認為南王康樂隊的形成和軍中康樂隊有關，他寫道：「在公元 1960 年前後的十幾年間，臺灣正流行著一種軍中康樂隊的演唱舞臺表演文化，起先是在軍中，後來漸深入到農村」（1997: 33），南王康樂隊就是在這樣的氛圍下成立。

　　王州美則指出，康樂隊其實是日治時期「青年團」的延續。有關青年團的歌舞活動，楊境任在他的碩士論文中描述如下：

> 青年團最常見的娛樂活動為音樂、舞蹈會以及青年劇。其目的除了培養團員的藝術氣質外，也在於對內臺[125]融合及人民情感的融合有所幫助，故經常在社會公益的活動中演出，發揮文化啟蒙及思想指導的作用，成為青年團影響社會的主要工具。此外還有廣播放送的活動，這可分為兩方面，其一為提供團員收聽，以提高音樂的鑑賞能力及做日語練習之用；其二為團員參加廣播放送的活動，如「青年體驗發表會」等（2001: 170）。

從這段話中，我們可以發現康樂隊和青年團確實有類似的性質，例如，透過音樂、舞蹈及廣播的方式，進行勞軍等「和社會公益有關的活動」。另外，教育學者張耀宗指出，「日本政府對於青年團的指導相當重視」，橫尾生（即於日治時期擔任警務局視學官的橫尾廣輔）曾提出八條青年團指導方針，其中第五條為「提倡詩歌：對於明朗闊達而躍動的青年，歌唱自古就存在的；可以多多提倡能夠涵養樸實、剛健、明朗、優美情操的詩歌。」（張耀宗 2009: 158）我們可以把康樂隊的成立，視為青年團「提倡詩歌」方針的延伸。

　　和「青年團」有關的社會教育，以及我稍後將提到的「唱歌」相關學校教育，是日本政府改造被殖民者思想和生活習慣的兩大工程，與之相關聯的殖民現代性，構成了南王部落當代音樂發展的一個基礎。王櫻芬在《聽見殖民地》中提到，學校教育和社會教育是日本殖民者在「教化撫育」被殖民者的「主要的改造力量」（2008: 325）。她進一步指出，這些力量的影響並非單向的灌輸，它們也激發了被殖民者一種新的創發能力，例如，「唱歌」教育一方面使原住民菁英接觸

[125]「內臺」指的是日本（內地）與臺灣。

西方音樂，另一方面也使他們具有「採譜作曲的觀念和能力」，「青年團」則使原住民青年接受軍歌訓練並接觸日本流行歌謠和舞蹈，讓他們可以「在國語演習會中以歌舞和戲劇演出配合時局的節目」（ibid.）。

　　青年團於日本統治末期以及國民政府統治初期在部落內外都扮演了重要的角色。王櫻芬在《聽見殖民地》，有關黑澤隆朝 1943 年原住民音樂調查採集的敘述中，多次提到調查團和各地青年團接觸的紀錄。黑澤進行調查的時候，青年團可能已經相當大程度地擔任部落治理的工作，教育學者張耀宗即指出，「在日治後期，可以明顯地看到日本人將部落的事務，下放給青年團的幹部處理，主要的原因在於『理蕃』的日本人被調往戰場」（2009: 165）。

　　青年團「成為原住民部落各項事務的主力」（ibid.: 160），是日本殖民政府積極扶植青年團的結果，而青年團的組織工作在原住民社會成功地推動，可能和日本社會及原住民社會本來就都有青年組織此一因素有關。張耀宗指出，「日本自古就有青年團之組織，而明顯的青年團形式則始於德川時期的若者制度」（ibid.: 155），臺灣在 1910 年代開始有青年會的成立，臺灣青年團的發展則始於 1920 年代。警務局視學官橫尾廣輔在 1933 年發表於《理蕃の友》的文章指出，排灣族、鄒族和阿美族等原住民傳統的年齡階級類似日本的青年團（ibid.: 156），這可能是在二十年之間，青年團可以在部落迅速發展的主要原因之一。殖民者利用部分原住民族群既有的社會組織，推動青年團，以進行有利於殖民者的社會教育。在這過程中，殖民者透過教育體系使部落傳統領導階層認同殖民統治，或者在傳統領導階層之外培養認同殖民者的新興菁英。在南王部落，出身領導家系 Raʔraʔ 家族的王葉花，便是積極參與青年團的傳統領導家系成員，她在 1931 年即參加了女子青年團的活動（宋龍生 2002: 210）。王葉花和同世代的傳統領導家系成員在日據時代積極接受學校教育與社會教育，而後在外來統治者權力轉移之際，和新的統治者保持良好關係，甚至積極參與政治事務（例如，王葉花當選並擔任縣議員）。

　　對於康樂隊的成立，林清美有不同說法，暗示了康樂隊是無心插柳的結果。她說，1957 年正好有人送部落一套爵士鼓，「有了這個樂器以後，南信彥就說：『那我們來組一個康樂隊』，剛好陳清文在這方面也是很會，他也會手風琴，他

都會啊」。[126] 這套爵士鼓到底是誰送的？林清美不太確定，不過她認為可能是民眾服務站，原因是：「這邊的民眾服務站就想到要跟南王部落配合，因為我們每年的那個海祭的晚會很有趣」。[127] 吳花枝指出，這個康樂隊成立後，經常參加勞軍活動，但並沒有正式名稱，直到 1961 年參加金門勞軍時才正式稱為「民生康樂隊」。[128]

　　康樂隊的設置，實際上也是國民政府原住民治理政策的一環。1955 年，臺灣省政府頒布的「山地人民生活改進運動辦法」，列出「以村為對象之改進事項，如正當康樂活動的推動」（藤井志津枝 2001: 190）。在省政府於 1960 年頒布的該運動修正辦法中，明列康樂活動的推行重點為「改良山地歌舞並提倡正當娛樂，各鄉村應視財力情形，籌設各項康樂設備及舉辦各種康樂活動」（傅寶玉等 1998: 511）。省政府對此運動，以「戶」、「村」和「鄉」為單位，訂定「戶村督導紀錄卡簿」、「戶村鄉成績檢查表格」及「戶村鄉成績評分標準」（ibid.: 515），評分標準中，對上舉推行重點明列評分依據，「加強康樂活動」占總分 10%，「康樂設備」、「康樂活動」與「改良歌舞」各占此項下配分的 40%、40% 與 20%（ibid.: 517）。在「康樂活動」評分標準中，更註明「勞軍演出視為康樂活動給分」（ibid.）。由這些規定可知，南王部落成立康樂隊與勞軍演出，都是為了配合此運動的推行。至於，和 kurabu 有關的農場，也是配合 1951 年政府推動的三大運動之一的「獎勵山地育苗及造林」。

　　儘管對於康樂隊成立的原因有不同說法，不同的受訪者與論述者對於南王康樂隊則都一致給予肯定的評價，康樂隊受歡迎，應該和當時部落內和部落外的需求有關。一方面，在 1950-60 年代，部落中還沒有太多娛樂活動，康樂隊的成立為族人提供一個休閒的管道；另一方面，軍方與政黨也希望藉助部落的力量，滿足部隊康樂節目的需求。在這種情況下，部落和外部的黨政軍結構形成一種互利共生的關係。

　　康樂隊的成員，除了宋龍生提到的王州美（負責舞蹈和舞臺節目次序的編

[126] 2015 年 2 月 19 日訪談紀錄。另外，根據王州美的說法，康樂隊的手風琴，是她的父親（也是前村長）王國元提供（2015 年 10 月 25 日訪談紀錄）。

[127] 2015 年 2 月 19 日訪談紀錄。

[128] 2014 年 2 月 4 日訪談。

導）和林清美（負責歌唱的演練）外，負責唱歌和跳舞的有五位女隊員，而男隊員則負責樂器伴奏。根據黃國超整理的訪談資料，南王康樂隊中負責表演的女隊員包括王州美、吳花枝、陳仙嬌、陳春花和王美妹五人，男隊員則有陳清文、張榮宗和陳弘健等人，對外表演時也會找臺東農工學生莊永福和林聰明等人支援（2011: 5）。女隊員中，當時在南王國校教書的王州美，不僅如宋龍生所言，「負責舞蹈和舞臺節目次序的編導」，還參與表演並負責對外接洽。值得一提的是，她出身南王部落領導家系 Ra?ra? 家族，父親是南王村第一任村長王國元，母親是曾於 1929 年參與規劃南王部落的卑南公學校老師王葉花。男隊員中的靈魂人物則是陳清文，他曾隨臺東鼓號樂隊先驅劉福明學習小號及爵士鼓（姜俊夫 1998: 110），也擅長演奏手風琴，除了參與南王康樂隊的活動外，也在部落外參與由劉福明徒弟組成的樂團在婚喪喜慶、晚會、廣播電臺節目等場合演出。此外，他在鈴鈴唱片公司原住民黑膠唱片的製作中扮演重要角色，不僅是一位活躍的「娛樂界人士」，也是一位政治人物，在 1970-90 年代，連任多屆南王里長。

康樂隊對外表演時通常都是唱國語流行歌曲，後來這個團體卻在陸森寶創作族語歌曲的推廣上扮演重要角色。林清美指出：「那個時候還沒有開始流行唱原住民的歌，都是流行歌，像梭羅河畔啊、王昭君……那時候還沒有在唱陸森寶老師的歌」。[129] 這種情形可能和國語流行歌曲已經透過電臺廣播深入部落有關，當時，這些年約二十歲的康樂隊隊員想必也會像時下的年輕人一樣追求流行。另外，他們在部落外參加勞軍演出時，也必須配合觀眾要求，演唱流行歌曲。從另一個角度看，原住民當時還沒有太多屬於自己、可以在舞臺上表演的歌曲：祭儀歌曲由於禁忌性當然不能隨便在舞臺上表演，樂句簡短、可以無限反覆、隨興唱和的一般生活歌曲也不適合直接搬上舞臺。

就在部落開始瀰漫著國語流行歌曲時，陸森寶以他接受的西方音樂教育為基礎，結合採集自部落的歌曲旋律，創作出一首首描繪族人生活面貌的族語歌謠。每寫作一曲，他就會教族人演唱，在這些曾受他指導演唱的族人中，康樂隊的主唱吳花枝成為他的歌曲最具代表性的詮釋者之一。吳花枝提到，當時在臺東農校任教的陸森寶會在學校下課後先到吳花枝家，告訴她晚點會到她家教唱

[129] 2015 年 2 月 19 日訪談紀錄。

歌，她說：「那個歐吉桑也是很認真啦，他學校下課，洗澡，吃飯，來的時候已經 11 點了」，有的時候會教唱到 12 點半，靠著簡譜，一句一句地教吳花枝唱他的歌。[130] 就在這樣的教唱中，陸森寶指導出一群演唱他歌曲的種子表演者，在部落內外的不同場合演唱。

勞軍與灌錄黑膠唱片

　　經過半個世紀，和南王康樂隊有關的音樂故事，逐漸在南王部落族人的記憶中淡去；然而，近年來，因為康樂隊 1961 年錄製的一套勞軍紀念唱片在一些文章及演講活動中被一再提起，喚起了族人對這段歷史的記憶。當年康樂隊參與的勞軍活動及黑膠唱片的錄製，不僅連結 1950-60 年代南王的音樂經驗，也和當時臺灣的政治環境有關。

　　1950-60 年代，臺海兩岸處於軍事對立的緊張局勢，對於社會大眾影響的層面極廣，即使偏遠的南王部落也不能置身事外，南王部落族人除了被徵召上前線外，還經常參與勞軍活動。1949 年國民黨失去中國大陸政權後，大批軍隊隨著國民政府撤退來臺。同時，日治時期移民臺灣東部的大量日本人在戰後被遣送回日本，騰出來的空間使得東部在當時成為安置軍隊的主要場所（李文良等 2001：193）。在這種情況下，臺東的原住民部落開始和撤退來臺的國民黨軍隊有密切的接觸。出生於 1938 年的卑南族耆老林清美回憶道，她讀國小的時候，南王部落駐紮了一個軍營，因此經常可以看到軍人在部落中進進出出，就讀師範學校時，軍營已經撤出部落，不過因為常常參與勞軍活動，部落族人仍然和軍方維持互動。[131] 從林清美和吳花枝的口述中，[132] 可以了解國民黨和南王部落的互動也很頻繁，除了臺東市區的民眾服務站幹部常到部落拜訪，部落內還有一個卑南鄉民眾服務站，服務站人員和族人時有交往。吳花枝提到，臺東縣黨部主任在康樂隊成

[130] 2014 年 2 月 4 日訪談紀錄，據吳花枝表示，當時任教於臺東農校的陸森寶並不住在南王部落，而是住在卑南舊社，以腳踏車為交通工具，在學校、住家和南王部落間往返。

[131] 2015 年 2 月 19 日及 9 月 26 日訪談。

[132] 2014 年 2 月 4 日及 2015 年 9 月 26 日訪談。

立前，常到南王部落，召集族人唱歌（圖6-2），[133] 後來南王康樂隊要去金門勞軍時，使用「民生康樂隊」名稱，也是遵照臺東縣黨部的建議。

圖6-2　臺東縣黨部主任與南王部落族人，後排中立者為黨部主任，在他左邊的陳清文和右邊的張榮宗，以及前排右一吳花枝與右三陳仙嬌這幾位族人後來成為康樂隊成員。拍攝於1950年代，康樂隊成立之前。（吳花枝提供）

　　南王民生康樂隊到金門勞軍前，部落族人便經由不同管道參與勞軍活動。除了金門以外，族人也曾到過馬祖及蘭嶼等外島、駐紮在臺東岩灣與知本等地的營區、海防部隊以及團管區等單位勞軍。康樂隊並非南王部落唯一參加勞軍的團隊，在南信彥於1957年組織康樂隊之前，以及1962年南信彥過世之後，族人都曾以不同形式參與勞軍，例如，1969年部落族人到蘭嶼勞軍，是以臨時召集的方式組團。不過，整體而言，南王族人參與勞軍活動最頻繁的時間大約就在1957-1962年南王康樂隊時期。康樂隊參與的勞軍活動中，據王州美表示，主要是由軍友社安排，而由她做為部落和軍友社連絡的窗口。林清美則指出，有些

[133] 2016年4月12日訪談。

勞軍活動會透過民眾服務站和臺東婦女會安排，族人參加勞軍活動的時候，都是在晚上由軍方派軍車載他們去部隊老演。在這些勞軍表演中，節目的安排由軍方主導，南王康樂隊的表演只是節目的一部分，穿插在軍方的文化工作隊及康樂隊或婦聯會節目之間，表演內容包含流行歌和交際舞，還有相聲等。族人參與這些表演時，通常不表演原住民樂舞，而是演唱流行歌曲，有些康樂隊員也會跳交際舞。

由於康樂隊勞軍活動中表演的歌曲多是國語流行老歌，在表演節目的準備及表演活動的參與過程中，康樂隊員有很多機會接觸到這些歌曲，甚至有些人會刻意、主動地去學習。吳花枝提到，為了參加勞軍活動，她還買了正聲電臺出版的《正聲歌選》，雖然她並不識字。她保留著一本 1958 年出版的《正聲歌選》，其中收錄了姚敏[134] 等人創作的歌曲、電影歌曲及加上中文歌詞的英文歌曲，李叔同依據美國作曲家 W. S. Hays 的歌曲 My Dear Old Sunny Home 旋律，填詞而成的〈憶兒時〉也收錄在歌選中。鈴鈴唱片出版的黑膠唱片中，收錄了吳花枝演唱的〈採檳榔〉這首上海老歌，[135] 從這個錄音中，我們可以發現，她的國語發音不標準，樂隊伴奏和歌唱的節奏也常對不上。林清美表示，族人對於康樂隊員演唱國語老歌時有點走樣的模仿，常常相互取笑，引以為樂；然而，吳花枝表示，他們勞軍時，觀眾對於他們演唱的國語老歌的反應通常很熱烈，「外省人會哭耶」。[136]

1957 年南王康樂隊成立及 1969 年南王族人到蘭嶼勞軍之前，何李春花（出生於 1930 年）已在 1952 年參加全省「改進山地歌舞講習會」，結訓後曾和其他受訓學員到馬祖勞軍，她可能是在國民政府來臺後南王部落中最早參與勞軍表演的族人之一。根據中央日報報導，改進山地歌舞講習會由臺灣省民政廳舉辦，為期一個月，集合山地及平地鄉共 72 名原住民青年，在臺北女師附小受訓，由李天民、高棪和林樹興等漢人舞蹈與音樂專家擔任講師。講習會中所教授的歌舞，包括配上舞蹈並填入國語歌詞的原住民歌曲，以及模仿原住民歌舞的創作歌

134 姚敏（1917-1967）為 1930-40 年代著名的上海流行歌創作者，1950 年移居香港，創作了包括〈站在高崗上〉等多首膾炙人口的歌曲。

135 《金馬勞軍紀念唱片第二集》B 面第 3 首（南王民生康樂隊 1961b）。〈採檳榔〉這首歌由黎錦光（1907-1993）於 1930 年代根據湖南民歌創作，由上海知名歌星周璇（1920-1957）演唱後，隨即風靡上海。

136 2014 年 2 月 1 日訪談。

舞（中央日報記者 1952）。講習會的目的在於培養種子教師，讓這些學員在受訓結業後，回到自己的部落教授族人這些「現代化」和「統一化」的原住民歌舞。何李春花回憶道，他們結業時在中山堂表演，展示集訓成果，然後回到臺東，曾在臺東農校及臺東戲院等場合表演及教授這些歌舞，並在當年 9 月，和其他參加講習的原住民學員赴馬祖參加中秋節勞軍活動。[137] 何李春花也參加了 1969 年到蘭嶼勞軍的活動（圖 6-3），陸森寶〈蘭嶼之戀〉描寫隊員在勞軍後在蘭嶼候船回臺灣的心情，其中兩聲部段落的低音聲部就是為何李春花量身打造的（陳俊斌 2013: 138）。[138]

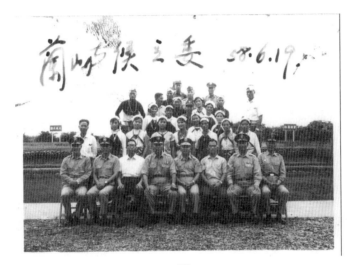

圖 6-3　南王部落族人 1969 年蘭嶼勞軍留影 [139]（林福妹提供）

[137] 2015 年 6 月 30 日訪談。

[138] 何李春花和林福妹演唱的〈蘭嶼之戀〉以〈卑南村姑娘〉為標題，收錄於鈴鈴唱片出版的《山地民謠歌唱集第 12 集》（編號 RR6082）。我在〈「傳統」與「現代」——從陸森寶作品〈蘭嶼之戀〉的跨部落傳唱談起〉一文中，根據林玉蘭的口述，把〈蘭嶼之戀〉記錄為陸森寶在蘭嶼時所寫，但後來從其他參與蘭嶼勞軍的族人口述得知，我先前對林玉蘭的說法可能理解有誤。陸森寶並未參與 1969 年的勞軍，這首歌曲是參與蘭嶼勞軍的族人在候船的時候所唱，回到部落後，向陸森寶提起勞軍經過，陸森寶據此整理出目前流傳的〈蘭嶼之戀〉。

[139] 第一排右三為當時擔任臺東縣長的黃鏡峰；第二排右二為林玉蘭，她和站在她後面的南靜玉曾灌錄過卡帶；站在陳春花（第二排右四）後面的何李春花以及站在最後面的林福妹曾錄製〈蘭嶼之戀〉。感謝林娜鈴協助指認照片中人物。

　　南王部落族人組織的勞軍團隊中，較為活躍且引起較多討論的當屬南王康樂隊。南信彥的推動，以及南王康樂隊灌錄的勞軍紀念專輯，可說是促成南王康樂隊享有較高知名度的主要原因。康樂隊在南信彥的號召下於 1957 年成立後，除了經常參與勞軍活動，南信彥為了競選縣議員，也常帶著康樂隊巡迴於臺東縣部落間表演、拉票。1961 年當選縣議員的南信彥擔任領隊，以「民生康樂隊」為名率領南王康樂隊成員到金門勞軍（圖 6-4），返臺後隊員在臺北住宿期間由鈴鈴唱片公司灌錄一套勞軍紀念唱片（編號 FL-284、285、519），為原住民黑膠唱片時期（約 1960-80 年代）揭開序幕。

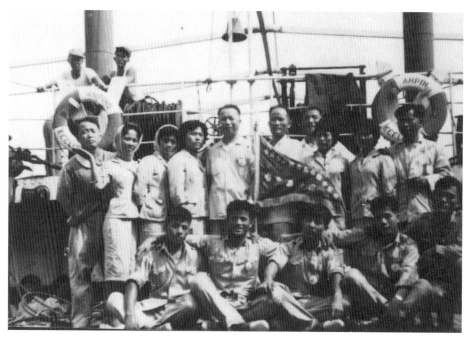

圖 6-4　1961 年南王民生康樂隊金門勞軍留影（林娜鈴提供）

　　對於南王康樂隊的零星描述和討論，散見於人類學者的民族誌紀錄（如：宋龍生 1997: 33，胡台麗 2003: 521），近年來，伴隨著黑膠唱片的復興，原住民黑膠唱片也引起學者及媒體的關注，南王康樂隊在金門勞軍後灌錄的紀念專輯成為這些學者和媒體討論的焦點之一。關於南王「民生康樂隊」金門勞軍及灌錄黑膠

唱片的過程，黃國超有較詳細的描述（2011: 5-9），公共電視則在《爺奶搶時間》節目第六集，邀集吳花枝、王州美及王美妹等康樂隊成員重回金門，透過訪談及記錄老康樂隊成員參加「2009 年金門戰地國際藝術季」表演，重現 1961 年民生康樂隊金門勞軍的情景。

　　做為鈴鈴唱片公司出版的第一套原住民音樂黑膠唱片，南王民生康樂隊勞軍紀念專輯的歷史意義大於藝術價值。在紀念專輯裡，每張唱片的第一首歌演唱之前，鈴鈴唱片公司老闆洪傳興以臺語口白開場：「請聽臺灣山地民謠歌集，這是臺東縣南王村山地姑娘，寶島唱片的錄音」，顯示了這套專輯是洪傳興接手寶島唱片後到唱片公司改名為鈴鈴唱片的過渡期間錄製的。專輯雖不是在金門勞軍現場錄製，在歌曲演唱前，刻意加上王州美負責的節目介紹，營造出勞軍的現場感。例如，在《金馬勞軍紀念唱片第二集》（南王民生康樂隊 1961b）A 面第二首歌〈過年歌舞〉，畢業於師範學校的王州美以字正腔圓的國語念出「第二個節目是由本隊男女隊員為大家跳的做年糕舞」口白開場；同張唱片 B 面第三首由吳花枝演唱的〈採檳榔〉，除了加上「第八個節目，我們請花花小姐為大家唱〈採檳榔〉」的介紹詞外，還配上拍手、吆喝以及鼓掌聲等音效，增添臨場感。

　　根據黃國超訪談紀錄，這套專輯錄音時，康樂隊員從金門勞軍回到臺灣，在基隆港下船、到北投休息一晚後，隔天從晚上八點錄音到第二天早上四點多（2011: 6）。倉卒完成錄音，再加上隊員們都不是專業人員，使得這套專輯聽起來有很多節拍、音準方面的瑕疵。樂隊部分，國語老歌的伴奏可以聽出 1930-40 年代上海老歌的爵士風味，但原住民歌曲的伴奏，幾乎都是以管樂和節奏樂器反覆一長兩短的節奏型，較為呆板。事隔五十多年後，王州美提到這套專輯時，認為當時錄音不太理想，一直不太敢回頭聽這張專輯。相較之下，吳花枝相當樂意和人談論這套紀念專輯，但她有時會用自嘲的語氣回想當時的錄音，例如，她說：「錄到早上想睡覺耶！所以我有一個歌，我在錄，那個心還在睡覺啊！」對於樂隊伴奏，她則說：「我們那時候的樂隊也不是說真正的樂隊啊，都從這邊撿起來的。」[140]

　　這一套三張唱片所收錄的歌曲，部分是康樂隊勞軍所唱的國臺語歌曲，例

[140] 拼拼湊湊的意思。2014 年 2 月 1 日訪談。

如：黎錦光作曲而由周璇在 1930 年代唱紅的〈採檳榔〉，部分是陸森寶創作的
歌曲，例如：〈散步〉。根據黃國超的調查，勞軍表演時，康樂隊並沒有表演陸森
寶的歌曲，但在錄音的時候，南信彥認為應該在紀念專輯中「唱自己族群的歌
謠」，而把它們收錄在其中（2011: 9）。從勞軍紀念專輯中收錄族語歌曲及陸森
寶作品的例子，我們可以看到，雖然南王民生康樂隊參加勞軍是為了配合國家的
需求，他們在勞軍之餘卻以錄製唱片做為鞏固及增強族人認同的手段。王州美對
於專輯中〈改善民俗曲〉一曲錄製經過的敘述，可以幫助我們了解南王部落族人
如何在勞軍活動的空隙中尋找表現族群認同的契機。

　　〈改善民俗曲〉是王州美第一首學會的原住民歌曲，她在錄製勞軍紀念專輯
時才學唱這首歌。這首歌出現在《金馬勞軍紀念唱片第一集》B 面第二首（南王
民生康樂隊 1961a），是在南信彥要求下演唱收錄的。王州美提到，在這之前，
她並沒有唱過原住民歌曲，反而比較喜歡唱〈紅豆詞〉之類的藝術歌曲。當南
信彥要求她唱這首歌時，告訴她應該要唱這首歌，因為這是她母親王葉花創作
的歌曲，王州美便由康樂隊員中會唱這首歌的吳花枝教她演唱後灌錄。原來，
這首以 naluwan 和 haiyang 等聲詞演唱的〈改善民俗曲〉（譜 6-2），是王葉花在
族人從卑南舊社搬到南王社區之際，為當時在卑南公學校成立的「卑南改善會」
所作。[141] 創立於 1929 年 12 月 24 日的「卑南改善會」，其宗旨為「改善和救濟
卑南社人，養成勤儉美德，振興產業，強化保健衛生，使成模範部落」（施添福
等 2001: 466；有關改善會較詳細的說明可參考宋龍生 1998: 301-313）。簡言之，
卑南改善會是為了進行卑南社現代化而成立，除了透過改善會推行該會強調的宗
旨，現代化的理念也具體呈現在當時新建的南王社區的棋盤式格局，以及派出
所、瘧疾診所、「（卑南）信用購買販賣利用組合」等單位的設置。「卑南改善會
工作人員任命儀式」於 1930 年 2 月 28 日舉行（宋龍生 2002: 207），王葉花創作
〈改善民俗曲〉的時間可能在此前後。

　　值得注意的是，這首為卑南族現代化而寫的歌，是以傳統的聲詞演唱，而這
首歌目前也被部落族人視為「傳統歌謠」。[142] 我們可以說，王州美透過學習並錄

[141] 2015 年 10 月 25 日訪談紀錄。

[142] 原舞者在《懷念年祭》這個製作中，將這首歌列為「卑南族南王傳統歌謠」之一，冠以
　　Kaita moaraka（我們去跳舞吧！）標題，並加上實詞歌詞。參考原舞者網站 http://fasdt.yam.

製這首歌，喚醒了一段家族記憶，並再次使這首歌和一段南王歷史產生連結。雖然這段歷史和南王的殖民現代性有關，這首以傳統聲詞演唱的歌曲卻具有某種傳統性，而在族人的傳唱過程中，它又一再被傳統化，成為一首「被創造的傳統歌曲」。

譜 6-2 改善民俗曲 [143]

<div align="right">王葉花　作</div>
<div align="right">王州美　唱</div>

南王民生康樂隊在金門勞軍表演時，並沒有演唱陸森寶的作品，不過，他創作的歌曲中，有幾首和族人從軍有關，例如：〈思故鄉〉、〈當兵好〉、〈蘭嶼之

org.tw/refer/puyumaold.html，瀏覽日期：2012 年 10 月 8 日。根據王州美的推測，實詞歌詞可能是南王部落耆老曾修花、陳光榮或陳明男加上去的（2015 年 10 月 25 日訪談紀錄）。

[143] 本人根據鈴鈴唱片公司出版《山地民謠第一集—1961 年金馬勞軍紀念唱片》B 面第 2 首記譜。

戀〉及〈美麗的稻穗〉，透過黑膠唱片以及族人的傳唱，記錄了族人對於戰爭年代的記憶。孫大川指出，〈思故鄉〉一曲應該是陸森寶揣摩「在前方作戰的卑南族子弟的心情」，表現的不是「高亢的愛國情操」，而是以一個在前線的「父親、兒子、丈夫、情人、哥哥或弟弟」的身分表達對部落及親友的思念（孫大川2007: 87-88）。相對地，〈當兵好〉傳達的是鼓勵族人從軍的訊息，孫大川認為這「應該算是陸森寶的應景之作」（ibid.: 88），這首歌曲的創作和南王族人的勞軍活動，都可以視為對國家「表達效忠的一種形式」（ibid.）。現在，卑南族人還會在休閒場合中唱這首〈當兵好〉，然而，通常是以戲謔的態度演唱。在這些歌曲中，〈蘭嶼之戀〉並沒有直接描述勞軍的經過，但這首歌的產生和南王部落族人到蘭嶼勞軍因遇颱風滯留當地的經驗有關（詳見陳俊斌 2013: 127-157）。〈美麗的稻穗〉也沒有直接描述戰爭，但在歌詞中表達了對於在前線從軍的族人的思念，這首歌可能是陸森寶創作的和戰爭及勞軍有關的歌曲中知名度最高的歌曲。

　　上述這些映照著國共戰爭歷史的歌曲，所描繪的是族人在時代變局中彼此關懷的心情，而陸森寶更多的歌曲是為了紀念部落中的大小事，以及為族人留下對這些事件的心情印記。透過勞軍紀念專輯和後續由南王部落族人參與錄製的黑膠唱片，以及康樂隊在南王部落內提供族人娛樂的表演，還有到鄰近部落為了替南信彥助選等場合的表演，陸森寶創作的歌曲逐漸傳播開來。這些國家大事及部落大小事成為雲煙後，相關的歌曲仍然在族人之間傳唱，甚至流傳到部落以外，成為代表南王部落的聲音。

一時多少豪傑：知識分子、政治人物及「娛樂界人物」

　　陸森寶對於南王當代音樂的發展影響深遠，孫大川在他寫作的陸森寶傳記中，稱呼陸森寶為「卑南族音樂靈魂」（孫大川 2007），以強調他在卑南族音樂發展中的重要地位。要深入了解南王部落當代音樂的發展，不能不認識陸森寶；而陸森寶音樂作品得以流傳，還必須有表演者、聽眾及流通管道。因此，在這一節中，我將首先描述陸森寶的音樂學習與創作，接下來，討論當時的南王部落族人在陸森寶作品的表演及推廣過程中扮演的角色。在陸森寶歌曲的創作、表演及

傳播的過程中，部落知識分子、政治人物及「娛樂界人物」扮演了重要的角色，再加上他們之間親屬網絡的動員，使得陸森寶作品表演及推廣的管道得以成形。南王康樂隊是部落知識分子、政治人物及「娛樂界人物」的交集，也提供陸森寶作品表演及推廣一個重要的管道。

　　陸森寶（卑南族名 BaLiwakes，日本名森寶一郎，1910-1988），不僅是一位音樂創作者，也是日治時期少數接受師範教育的原住民知識分子之一。他在1927-33年就讀臺南師範學校普通科及演習科，[144] 接受嚴格的「唱歌」課程師資養成。[145] 在師範學校畢業後，陸森寶長期投入教學工作，先後於臺東新港公學校、寧埔公學校、小湊國民學校、加路蘭國校和臺東農校教授音樂與體育。家庭、部落事務和天主教信仰是他的生活重心，而他創作的大部分音樂作品也都是以部落和宗教為主題。

　　「唱歌」（しょうか）這個詞指涉日本政府在十九世紀末從西方引進的音樂教育系統，主要的倡導者為伊澤修二。伊澤在 1870 年代公費赴美國留學，回到日本後，為日本引進西方音樂義務教育體系；[146] 後來並隨日本第一任臺灣總督樺山資紀抵臺，擔任學務部長。任職學務部長期間，他設立了國語傳習所，其中已經有「唱歌」課程。1898 年，總督府將「唱歌」課程列為公學校必修科，但到了1904 年，該課程被改為選修科，直到 1921 年才又改回必修科，並明定「唱歌」教育的目的為「以能夠培養美感、涵養德行為首要」（賴美玲 2002: 39）。「唱歌」教育隨著日本殖民統治，成為臺灣現代教育的一部分，這個殖民遺緒奠定西方音樂在臺灣發展的基礎，也對當代原住民音樂的形塑產生重大影響。然而，日本殖民政府將「唱歌」教育當成一種訓育手段，試圖透過音樂教學，灌輸臺灣學生現代觀念與愛國主義，而非單純的藝術教育。

144　依據《回憶父親的歌之三：愛寫歌的陸爺爺》中的〈陸森寶年表〉（林娜鈴、蘇量義 2003）。

145　音樂學者徐麗紗指出，1919 年至太平洋戰爭爆發前，是臺灣師範學校發展的一個黃金時期（2005: 36），而陸森寶在臺南師範的期間正逢其時。徐麗紗也提到，「音樂課程在師範教育中被視為有用學術且嚴格施教，因而績效顯著。以當時師範學校之正科班「本科」、「演習科」為例，在校就學期間長達六至七年，所接受的音樂訓練時間長且紮實，畢業後均能勝任公學校音樂課程」（2005: 36-37）。

146　伊澤修二在美國留學期間接受音樂教育家 Luther Whiting Mason 訓練而學會唱歌和讀譜（連憲升 2009: 6），返國後聘請 Mason 到東京教學，推廣西式音樂教育（賴美鈴 2002: 39）。

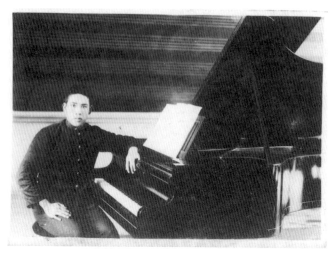

圖 6-5　陸森寶 1932 年於臺南師範音樂教室（陸賢文／林娜鈴提供）[147]

　　陸森寶經由「唱歌」教育接受西方音樂觀念和技法，在這個基礎上採集部落曲調，並於戰後創作近 60 首族語歌謠，[148] 透過歌曲的採集、創作和教唱，使得「唱歌」的影響延續至戰後，並且把「唱歌」從學校帶到部落。把他在戰後的歌曲創作視為「唱歌」的延伸，主要基於「音樂行為」和「音樂內容」兩個理由。在音樂行為方面，陸森寶歌曲創作的模式脫離傳統 senay 即興填詞的慣習，而以紙筆記錄他的樂思和文思，並透過樂譜進行教唱，讓部落族人學會他的歌曲（孫大川 2007: 93, 95）。

　　從音樂內容而言，陸森寶創作的歌曲符合伊澤修二理想中的「唱歌」教育特點，包括：「（1）融合東西音樂所創造的新民族音樂（new national music）；（2）外國曲調填上新詞；（3）歌詞要重視修身的涵養」（賴美鈴 2002: 48）。在第（3）點「歌詞要重視修身的涵養」方面，魏貽君在有關陸森寶創作歌詞的評述中提

[147] 照片為陸森寶兒子陸賢文所有，陸賢文先生委由林娜鈴管理，本照片由林娜鈴提供。在此謹向兩位提供者致謝，以下標示「陸賢文／林娜鈴提供」之照片，同此說明，不另標註。

[148] 根據文學評論者魏貽君的統計（2013: 133）。部落中流傳的陸森寶作品集有陸森寶的手抄本（1984），收錄 24 首作品，另外曾建次編寫的《群族感頌（卑南族）》（1991）收錄 73 首天主教歌曲及日常歌曲，大部分為陸森寶所作。孫大川的《BaLiwakes：跨時代傳唱的部落音符─卑南族音樂靈魂陸森寶》（2007）中則收錄 24 首陸森寶作品。

到，他的作品都是對部落族人的勸勉、關懷及生命的省思（2013: 133），符合這個特點。例如，陸森寶為了鼓勵族人加入儲蓄互助社，借用一首日本歌謠曲調，加上三段卑南語歌詞，[149] 寫作〈讚揚儲蓄互助社〉（buLai nanta gojiosia）一曲（孫大川 2007: 261-265），便是這類勸勉歌曲的代表。

　　在〈讚揚儲蓄互助社〉中，陸森寶借用日本歌謠曲調，加上卑南族語歌詞，可以視為第（2）點「外國曲調填上新詞」的例子；然而，伊澤修二的「外國曲調」指的是西方曲調，陸森寶這個例子的「外國曲調」則是日本曲調，雖然手法類似，意義卻大不同。劉麟玉將「外國曲調填上新詞」視為「折衷」方針之一（2006: 47），並指出，結合日本和西方音樂元素的三個「和洋折衷」歌曲模式，構成 1911 年到二次世界大戰結束前文部省出版的唱歌集裡主要的類型。[150] 延伸劉麟玉有關「折衷」的論點，我們可以說，在〈讚揚儲蓄互助社〉中，陸森寶將他在「唱歌」教育中學到的「和洋折衷」原則，轉換為「原和折衷」，用在戰後的族語歌曲創作上。他將〈老黑爵〉旋律加上卑南語歌詞，譜成〈卑南王〉一曲，則是將「和洋折衷」的原則轉換成「原洋折衷」的一個例子。

　　出現在《很久》第六幕的〈卑南王〉，是陸森寶早期的作品之一，[151] 受到「唱歌」的影響可能較深，可以從中較明顯地看到陸森寶創作中受「折衷」方針的影響。借用西方歌曲旋律是「唱歌」特徵之一，早期「唱歌」課程中使用的歌曲大部分借用西方音樂，而當伊澤修二和 Luther Whiting Mason 在日本建立「唱歌」課程時，佛斯特的歌曲就被用做「唱歌」課程教唱歌曲（Root 2015）。如

[149] 〈讚揚儲蓄互助社〉使用分節歌形式，共有三段歌詞，第一段歌詞大意如下：「單獨一人力量小，數目少，成長慢，齊力合作成就快，人多，積累也多。支持、團結、互助：美哉，南王互助社」。三段歌詞的頭尾相同，中間則略有變化，例如，第二段中間為：「齊力合作力道強，人多，積累也大。掙脫勞苦，真實依靠。」第三段為：「齊力合作成果提升。榮耀普悠瑪的名聲，成為口碑。」（孫大川 2007: 264-265）。

[150] 這三個模式為：（1）「既有西樂旋律配上日文歌詞」，（2）「由日本人創作具有西洋音樂形式的旋律」並配上日文歌詞，（3）「以日本傳統音樂調式創作旋律，以五線譜記譜，再配上日本歌詞」（劉麟玉 2006: 47）。

[151] 出生於 1937 年的南王部落耆老王州美指出，〈卑南王〉這一首歌最早的公開演唱應該是 1949 年在臺東體育場舉辦的光復節聯歡會，在這個聯歡會中，由來自臺東的不同團體負責表演節目，而當時南王村長王國元，也就是王州美的父親，採用〈卑南王〉這首歌做為南王表演節目的一部分（2015 年 10 月 25 日訪談紀錄）。由此可以推論，這首歌屬於陸森寶早期的作品。

Bonnie Wade 所言，這些西方旋律用在「唱歌」課程中，往往被填上宣揚愛國主義的日本歌詞（Wade 2013: 19）。然而，陸森寶在〈卑南王〉這首歌中，為佛斯特旋律所配上的歌詞，所讚揚的已經不是日本帝國，而是改善卑南族人生活的頭目 Pinadray，將原來與「唱歌」連結的日本愛國主義轉換為對卑南族先賢的頌揚。

　　有關第（1）點，卑南族耆老林清美對於陸森寶音樂的評論，說明了陸森寶作品中如何融合東西音樂，她如此說道：

> 他的旋律完全是從傳統的民謠裡採集……因為他是學音樂的人有節拍的分別，可是我們古老的音樂沒有啊！要拉長沒有一定的形式，可是陸老師編了之後就把他穩住了，所以他創作的每一首曲子節拍就按照現在樂理的方法（江冠明編著 1999: 127）。

在這段話裡，林清美指出，陸森寶的音樂結合了傳統民謠的旋律要素及西方樂理，這符合了伊澤理想的「唱歌」的第一個特點。日本殖民政府在臺灣建立「唱歌」課程的目的，在於透過東西融合的音樂灌輸臺灣人臣服日本的觀念，因此所謂的「融合東西音樂所創造的新民族音樂」中的民族顯然是大和民族。然而，陸森寶所創作的歌曲，大都和部落有關，因此在他歌曲中指涉的民族便轉變為卑南族或原住民族。

　　1950-60 年代的南王部落，曾在日治時期接受過較完整現代教育的卑南族知識分子，除了陸森寶外，還有王葉花、鄭開宗[152]、陳重仁[153]、陳耕元[154]和古仁廣[155]等人，對於部落事務的推動有很大貢獻。宋龍生提到，和陸森寶同一世代

[152] 鄭開宗（1904-1972），為卑南社最後一任頭目姑仔老之子，1927 年畢業於臺灣總督府農林專門學校農業科，並取得公學校專科正教員資格，1929 年與陳重仁及王葉花參與新建南王部落計畫（姜柷山 2001: 58）。

[153] 陳重仁（1902-1968），為王葉花的哥哥，1925 年畢業於臺南示範學校本科，取得乙種臺灣公學校訓導許可，曾在臺東多所國小任教（孫民英 2001: 67-68）。

[154] 陳耕元（1905-1958），1929 年進入棒球名校嘉義農林學校，曾赴日本參加全國中等學校棒球大賽，1932 年農校畢業後至橫濱商專深造，回國後曾先後於嘉義農林學校及臺東農校任教（鄭玉妹 2001: 185-186）。

[155] 古仁廣畢業於臺南師範學校，為陸森寶學弟，曾任教於南王國小（宋龍生 1997: 4、20）。

的知識分子,「都是在保存卑南族文化事業上的健將」(1998: 309);同時,在建設新的南王部落的過程中,對於部落風氣與習俗的改善,以及傳統的維繫所推動的運動,「都是發自於部落內部菁英分子自己所主導的,因此才使得幾近衰落的卑南社獲得重生」(ibid.: 312-313)。1960 年代,剛從國民政府師範學校畢業的族人,如:王州美及林清美,也開始積極參與部落事務。她們兩人是當時直接參與康樂隊活動的年輕知識分子,在對內規劃表演及對外連絡上扮演重要的角色。較年長的知識分子並不直接參與康樂隊活動,但陸森寶和王葉花等人和康樂隊保持密切關係。例如,陸森寶親自指導隊員演唱他創作的歌曲,使得他的歌曲成為康樂隊的表演曲目,而藉著康樂隊的推廣,陸森寶的歌曲漸漸地在部落內外流傳。

　　南王部落的知識分子和政治人物常扮演意見領袖的角色,有些意見領袖兼具這兩種身分。例如,領導家系 Ra?ra? 家族成員中的王葉花(族名トアナ,日本名稻葉花子,1906-1988),曾在 1924 年考上當時臺北第三高女(今臺北市立中山女子高級中學),成為臺東廳第一位就讀女學校的原住民,並在 1928 年進入臺北第一師範學校公學校教員養成講習科就讀,1929 年畢業後出任卑南公學校訓導(孫民英 2001: 65)。她在就任訓導時,參與了南王部落的規畫,並加入日本政府推動的青年團(宋龍生 2002: 210),一方面成為日本殖民政府對原住民進行現代化工程的執行者,另一方面也在部落與殖民政府間擔任協商的工作。國民政府來臺後,王葉花獲選為臺東縣第一屆平地山胞縣議員,成為臺東原住民第一位從政女性(孫民英 2001: 65)。

　　王葉花和她的先生王國元(南王村第一任村長)以及古仁廣等人雖未直接參與康樂隊,但他們和陸森寶交往密切(圖 6-6 為王國元夫婦和陸森寶夫婦合影),他們常在王國元夫婦家聚會,陸森寶曾在此和這些朋友們討論他的創作以及讓族人試唱。王州美提到,她的父母(即王國元與王葉花)和陸森寶夫婦及古仁廣夫婦曾組讀書會,定期交換讀書心得及討論部落事務,陸森寶會在聚會中拿出新作,徵求其他人看法。林清美對陸森寶的創作,也提出同樣的說法:「陸老師在作曲作歌詞的時候,一定會在王州美老師的家,古仁廣、王州美老師的爸爸媽媽,還有陸老師」,這些人會對陸森寶的作品提供意見,母語歌詞的部分,陸森寶通常會問他的二姊。她接著說道:「陸森寶老師作完了一個曲子,要試唱,就是張美麗呀,何媽媽啊,那個許媽媽,還有陳清文的太太,還有吳花枝,也會

在那個王州美老師的家，大部分都會在他們那邊啦。」[156] 這段話中，林清美提到的吳花枝和陳清文的太太陳春花都是康樂隊的成員。從讀書會上陸森寶作品的討論，到教導吳花枝等康樂隊員演唱陸森寶新創歌曲，我們可以看到卑南族音樂如何從口述傳統的隨興現場編唱進入藉著詞譜文字化以創作、修改及傳播的演變過程。

圖 6-6　王國元及陸森寶夫婦留影。前坐者為王國元，站立者左一為陸森寶，左二陸森寶太太陸夏蓮，左三為王國元太太王葉花。（王州美、林娜鈴提供）

　　南王政治人物中，村長及改制後的里長是代表部落的基層公職人員，[157] 有幾位擔任過村里長的族人對南王音樂活動的推動相當有貢獻，如：王國元、南信彥和陳清文，他們直接或間接地參與康樂隊的運作與活動，並協助陸森寶音樂的創

[156] 2015 年 9 月 26 日訪談紀錄。

[157] 南王村長或里長是由包含漢人及原住民的社區居民共同選出，雖然社區中漢人比例高過原住民，歷屆村里長多為卑南族人。

作與推廣。王州美提到，[158] 日治時期，她的父親王國元（1906-1980?）[159] 在小學級任老師林進生家幫傭 [160] 而接觸音樂，在他的老師教導下學習演奏風琴、小提琴及手風琴等樂器。後來，在學校老師鼓勵下到臺北擔任學徒學攝影，並到成淵中學夜間部進修，因攝影結識政商名流，部落族人因此給他「照相爸爸」（ama i na sasing）的封號。[161] 這些經歷，使他成為部落中較早接觸現代科技文明的族人之一，因此，在日治時期，他的家中已經有留聲機及風琴。他雖然沒有受過正式音樂教育，但相當愛好音樂。王州美回憶，小時候，他爸爸常穿著日式浴袍，在她面前來回踱步，口中哼著曲調，然後回頭對她說：「これはせかいのめいきょくよ（這是世界名曲喔）！」或者，「これはベートーベンよ（這是貝多芬喔）！」林清美和何李春花也提到，王國元擔任村長時，常召集村中的女青年到他家，一邊用風琴伴奏一邊教她們唱歌，這些歌裡面甚至有王國元在新幾內亞當日本兵時學會的歌，有時也會教她們跳踢踏舞這類時髦的舞蹈。[162]

　　政治人物中，和南王康樂隊的關係最密切的當屬南信彥（1912-1962）。南信彥早年在警界工作，日治時期於臺灣總督府警察官及司獄官練習所特別乙科畢業後，回臺東服務，1950 年擔任臺東縣警察局寶桑警察所所長，1951 年奉派臺灣省警務處督察，辭職不就，轉而回南王部落服務，當選南王村村長。其後，在1955 年當選臺東縣第三屆縣議員，1961 年當選第五屆縣議員（姜柷山 2002: 49-50）。他在 1957 年召集族人成立康樂隊，1962 年去世後，康樂隊也隨之走入歷史。林清美和何李春花指出，南信彥不像王國元那樣具有音樂才華，但他對部落音樂活動的推動有相當貢獻。除了組織康樂隊外，南信彥在當村長的時候，會在一大早透過村中廣播系統，播放日本歌曲，叫大家起床，成為那個年代南王族人

[158] 2015 年 10 月 25 日訪談紀錄。

[159] 王國元日本名為稻葉芳三（孫民英 2001: 66），改用漢名後，也使用「王景元」，宋龍生書中提及此人時使用王景元這個名字。

[160] 林進生幼時隨家人從恆春半島的車城鄉統埔村移居至臺東，臺北師範學校畢業後回臺東擔任小學教師四年（1920-1924），之後赴日就讀東京音樂學院，主修鋼琴。學成返臺後，曾任教於臺南長榮中學及擔任臺東女中校長（黃學堂 2001: 94-96）。根據楊麗仙所著之《臺灣西洋音樂史綱》，林進生在日本就讀的學校為「國立高等音樂學校」（1986: 117），即今之「國立音樂大學」。

[161] 2015 年 9 月 26 日何李春花訪談紀錄。

[162] 2015 年 9 月 26 日訪談紀錄。

一個共同的音樂回憶。[163] 吳花枝則提到，南彥信會在村人傍晚工作結束後，透過廣播，召集村中女青年到他家唱歌。[164] 在那個沒有電視、缺乏娛樂場所的年代，傍晚的集會一方面提供村人自娛娛人的機會，另一方面，也藉此讓年輕人累積表演的經驗。

　　康樂隊成員中的陳清文（約 1935 年出生，60 歲左右過世），在南王村改制為南王里後擔任過將近 20 年的里長，[165] 他也長期參加臺東地區音樂活動，並和鈴鈴唱片及臺東的心心唱片公司保持合作關係，因此，兼具政治人物及「娛樂界人物」兩種身分。我訪談過的部落族人，對陳清文為人處事及里長任內表現有不同看法，但受訪者都肯定他的音樂才華以及推廣部落音樂活動的貢獻。陳清文會演奏多樣樂器，包括手風琴、爵士鼓、笛子和口琴，[166] 他是臺東鼓號樂隊先驅劉福明[167] 的第一代學生，隨劉福明學習小號及爵士鼓（姜俊夫 1998: 110）。曾經和劉福明學習小號的姜俊夫指出，向劉福明學習音樂的學生不但不需繳學費，還可享有免費食宿，這在貧困的 1950 年代對臺東年輕人產生相當大的吸引力。學生的義務則是參加差勤，差勤所得歸劉福明所有，[168] 這些差勤包括：為舞會、晚會、喜事及喪事伴奏，農曆新年期間挨家挨戶演奏節慶音樂的「吹春」，在廣播電臺演奏，還有擔任俗稱「那卡西」走唱的伴奏，此外，臺灣西部的歌仔戲班、[169] 賣

[163] 2015 年 9 月 26 日訪談紀錄。

[164] 2014 年 2 月 4 日訪談紀錄。

[165] 根據林清美（2015 年 5 月 26 日訪談）及孫大山（2015 年 5 月 24 日訪談）描述。

[166] 根據林清美（2015 年 5 月 26 日訪談）描述。

[167] 劉福明生於 1925 年，父親為漢人，母親為原住民。幼時，父親送他到臺北學音樂，18 歲起隨日本馬戲團巡迴臺灣各地與日本音樂家同臺演出，累積豐富的演出經驗，戰後定居臺東，廣收學生並組織樂隊在各種場合演奏（姜俊夫 1998: 108）。

[168] 這裡提到的所得歸劉福明所有，應該指的是在學生學成之前。1970 年代參加過樂隊表演的孫大山表示，當時演出一場的酬勞是每個人一千元左右，而樂隊有時找不會演奏的人湊人數，以提高樂團的總收入。這些被找來湊數的人拿到的錢，大部分會歸樂隊所有（2015 年 5 月 24 日訪談）。由此推論，劉福明可能在表演時，找學生充數，自己收取學生的演出費。

[169] 曾經和陳清文一起參與鈴鈴唱片公司原住民黑膠唱片製作的孫大山提到，陳清文和西部的演藝圈有來往。他記得，楊麗花到臺東的時候，曾經到陳清文家喝酒（2015 年 5 月 24 日訪談）。陳清文和西部演藝圈的來往，可能從參與劉福明樂隊時開始的。陳清文參與鈴鈴唱片的製作，也可能使他和西部的演藝圈有一些互動。例如，1970 年代黃俊雄布袋戲中的「醉彌勒」一角的招牌歌〈合要好，合要爽〉據說是陳清文作曲，而由曾在鈴鈴唱片工作的客家音樂工作者呂金守填詞演唱（陳龍廷 2012: 86-89）。

樂雜耍團及歌舞團到臺東演出時為這些團體伴奏（姜俊夫 1998: 111-112）。我和
南王部落族人的交談中，發現族人並不知道陳清文和劉福明學習音樂這件事，但
對於陳清文經常參加婚喪喜慶演出則印象深刻。陳清文在南王康樂隊組成前，
就常參加部落外樂隊演出，而康樂隊成立後，也曾經找劉福明參加康樂隊的表
演。[170] 由此可知，在康樂隊成立前，陳清文在參與婚喪喜慶與晚會等場合的演
出活動中，已經累積相當多演出經驗。

　　陳清文曾就讀於臺東農校（戰後初期為臺東縣立初級農業職業學校，多次改
制後，現在為國立臺東專科學校），孫大山指出，這個學校的音樂風氣很盛，農
校的校風是影響陳清文音樂工作發展的重要因素之一。[171] 在姜俊夫列出的劉福明
第一批學徒名單中，有幾位是農校學生，包括陳清文，以及胡秋生和陳乾德兩位
農校樂隊隊員（姜俊夫 1998: 110）。另外，黃國超指出，南王康樂隊到金門勞軍
時，曾經請農校的學生林聰明和莊元富支援（2011: 6）。[172] 由此可見，南王康樂
隊和劉福明樂隊以及農校樂隊之間互有往來，而陳清文可能在這些團體的互動中
扮演協調聯繫的角色。由於南王部落族人陳耕元曾擔任農校校長，陸森寶也曾任
教於農校，使得農校和南王部落的關係更為密切。陸森寶除了是陳清文部落中長
輩外，也是學校的老師，這個雙重情誼應該是他推廣陸森寶作品的重要動機（圖
6-7 為陳清文及陸森寶合影）。

　　部落耆老林清美指出，陳清文對南王的音樂影響相當大，特別在推廣陸森寶
作品方面。她提到，陳清文和唱片公司很熟，會召集部落婦女灌錄唱片，收錄不
少陸森寶的作品。[173] 在鈴鈴唱片公司出版的原住民音樂黑膠唱片中，除了前述三
張勞軍紀念專輯外，還可以在以下唱片中發現陸森寶的作品：《臺灣山地民謠高
賀歌唱集》（編號 FL60）以及《卑南族八社歌唱集 1-6》（FE18-23），甚至在編號
FL189 這張在日月潭現場錄音、由陳清文指揮的唱片中，還可以聽到陸森寶創作
並領唱的〈楊傳廣應援歌〉。雖然我們不清楚在黑膠唱片流行的年代，這幾張唱

[170] 黃國超提到，南王康樂隊到金門勞軍時，找了一位劉先生支援，演奏豎笛（2011: 6），我在
　　詢問吳花枝後（2014 年 2 月 1 日），證實這位劉先生就是劉福明。

[171] 2015 年 5 月 24 日訪談。

[172] 依據我和吳花枝的訪談，「莊元富」應為「莊永福」，寶桑部落卑南族人，雖然不住在南
　　王，但經常參與南王康樂隊活動（2014 年 2 月 1 日訪談紀錄）。

[173] 2015 年 5 月 26 日訪談紀錄。

片流傳的狀況如何，但這些透過黑膠唱片被保留下來的聲音，[174] 可以幫助我們了解 1960 年代南王部落的族人如何演唱陸森寶的作品。

圖 6-7　陸森寶（右二）與陳清文（右一）合影（攝於 1983 年 12 月 30 日南王大獵祭，陸賢文／林娜鈴提供）

　　從以上敘述，我們可以看到陸森寶作品如何透過南王康樂隊的表演在部落內外傳播，以及部落知識分子、政治人物及「娛樂界人物」如何在康樂隊的運作中產生交集。這些知識分子和政治人物屬於現代教育及政治體系引進部落後產生的菁英階層，然而從康樂隊的運作，我們可以看到，現代體制的介入，並沒有造成部落新的階級對立；相反地，不同身分地位的族人，可以透過固有親屬網絡的連結，共同參與康樂隊的運作。從對吳花枝的訪談中，我注意到，康樂隊成員之間或多或少都有親戚關係，例如，南信彥是吳花枝父系的親戚，吳花枝的祖母和陳

[174] 這些唱片已經不在市面上流通，幸而貓貍工作室的彭文銘買下鈴鈴唱片版權及錄音資料，使這些資料得以保存下來。謹在此感謝彭文銘先生提供之資料。

清文家族也有血緣關係。[175] 在這種關係下，對吳花枝而言，南信彥不僅是村長，也是她的兄長，所以當南信彥號召她加入康樂隊時，她就理所當然地加入。屬於知識分子的王州美，在康樂隊中積極扮演表演和對外接洽的角色，她的父母和陸森寶同為知識分子，雖然沒有直接參與康樂隊的表演，但以樂曲的創作、樂器的提供或組織運作的建議等方式，支持康樂隊。透過親屬關係的連結，不同階級的族人共同參與康樂隊的運作，使得知識分子接受的現代觀念與技術得以在康樂隊的運作中滲透到其他族人的日常生活。在政治人物動用康樂隊配合國家需求或累積個人政治資本時，也需要透過親屬網絡的動員。於是，在與部落外部互動的過程中，意見領袖的推動與親屬網絡的動員，一方面幫助外來統治者的政策在部落中推行，但同時又維持族人的部落認同。

唱出來的歷史

　　本章講述了我稱之為「唱歌年代」中的音樂故事，在這個時期中，南王當代音樂的面貌已經大致成形，而這樣的形構過程牽涉了族人和外來勢力的互動與協商，這些外來勢力包括日本殖民政府與國民政府。南王部落當代音樂的發展，是一個現代性展現的過程，這個現代性是一種殖民現代性，和日本的殖民有關（例如：陸森寶接受的「唱歌」教育）。國民政府取代日本殖民政府後，原有的殖民現代性並未消失或被取代，只是轉換了外貌，並持續地發展。族人在日治時代與殖民政府斡旋的經驗，以及從殖民者學得的技能，提供族人與新統治者協商的資本，並在互動的過程中，尋找契機凝聚族人的認同。例如，在國民政府統治時期，陸森寶以接受日本「唱歌」教育後習得的西方技法與觀念創作族語歌曲，這些歌曲透過配合政策成立的康樂隊傳播，成為形塑南王當代音樂風貌的基礎，並留下那個年代族人的共同記憶。

　　國民政府統治之初的 1950-60 年代，當時的巴拉冠和 kurabu 隔著部落內臺9 線相望，劃出一個族人傍晚交誼休閒的空間和海祭晚會的會場；這段臺 9 線道路兩側，也住著那個年代影響南王音樂發展的重要人物：創作歌曲的陸森寶、陸

[175] 2014 年 2 月 4 日訪談紀錄。

森寶創作諮詢者王國元夫婦、負責康樂隊員舞蹈和唱歌演練的王州美（王國元夫婦的女兒）及林清美、樂隊伴奏的靈魂人物陳清文、康樂隊主唱吳花枝以及康樂隊發起人南信彥等人。現在，這些相關的人物有些已經過世，有些搬離原來的住所，kurabu 舊址變成早餐店，舊巴拉冠也被 1990 年代末新建的普悠瑪傳統文化中心取代。然而，從 1950 年代直到現在，這段臺 9 線一直是南王部落族人在年祭、小米除草完工祭、海祭等重要祭典與活動展示卑南族身分認同的舞臺，在這些特定的時間，不難看到族人穿著傳統服出現在這段臺 9 線上，不難在路上聽到巴拉冠中傳來歌聲。把這段臺 9 線形容為「舞臺」，是一種譬喻，因為它不是有著觀眾和表演者明顯區隔的空間，參與族群身分展示的族人都是表演者，沒有族人是純粹的觀眾——如果有所謂純粹的觀眾，那就是外來的學者和觀光客。套用謝世忠前臺和後臺的譬喻（2017: 226-227），位於臺北政經中樞的臺 9 線段，上演《很久》的國家音樂廳是真正的舞臺，是謝世忠所說的「前臺」，而臺 9 線南王段這個舞臺是產生《很久》故事和歌曲的地方，是個「後臺的真實世界」。如果我們想深入了解原住民音樂何以令人感動，或許需要在這前臺與後臺的臺 9 線之間來回觀察。

　　南王部落內的臺 9 線段雖然是一個「後臺的真實世界」，但有時也是對外展示的「舞臺」，在此發生的音樂事件與社會戲劇具有展示性質，而這類展示既是現代產物，也是部落對於現代性的回應。南王社區新建之初，日本殖民者設置的派出所、瘧疾診所和信用購買販賣利用組合等機關顯然是國家治理與現代化方案的展現；戰後，kurabu、康樂隊、勞軍等設施與活動一方面延續日治時期「青年團」的精神，另一方面則是對新統治者「山地平地化」政策的順應配合。我們從這些展現看到，南王部落族人在不同時期，配合外來的統治者，甚至取悅他們，但同時堅持著傳統的祭儀，也在各種空隙間尋找為族人發聲的機會（例如，在金門勞軍回來後灌製紀念唱片，在唱片中加入勞軍時沒有表演的族語歌曲）。隨著政權轉移與時局變遷，日本殖民者在部落內設置的機關大概只有派出所仍保留，其它都陸續改為其他用途，例如，瘧疾診所在戰後變成 kurabu，現在則是早餐店，而康樂隊和國共交戰也走入歷史。不變的是，年復一年在巴拉冠舉行的祭儀（儘管巴拉冠的空間位置也有所改變）。透過在部落臺 9 線段這個舞臺上演的音樂事件與社會戲劇，南王部落的卑南族人展示了順應時局可是又堅持族群認同的

韌性。

　　在上述的特定時空下，陸森寶等部落族人共同形塑了南王當代音樂的面貌，審視卑南族當代音樂歷史時，我們應該避免落入西方音樂史「大音樂家」與「偉大作品」的論述框架，而應該回到族人的生活以及音樂實踐或者是 musicking 的層面，才能較全面地理解其發展過程與脈絡。陸森寶的作品對南王部落當代音樂的發展雖然產生重大的影響，但在我接觸過的族人提到陸森寶時，並沒有把他當作「偉人」看待，例如，我的大姨子提到陸森寶的時候，便這樣評論：「我小時候看到他時，就覺得他就是一個很和藹的歐吉桑，也沒有想過他是這麼了不起的人。」確實，陸森寶的音樂在原住民文化上象徵地位的形成，是在南王部落以外形成，而不是在部落內。卑南族人類學者林志興認為，陸森寶在卑南文化論述中享有的尊崇地位，至少有三個外部因素構成：一是現代民歌時期胡德夫公開演唱〈美麗的稻穗〉，提升這首歌的知名度；二是「原舞者」從 1990 年代以來對陸森寶音樂的整理與表演，使大眾對他的音樂有較完整的認識；三、將陸森寶推到「卑南族音樂靈魂」地位的動力則來自吳錦發倡議、孫大川撰寫、國立傳統藝術中心出版的傳記（孫大川 2007）。[176] 美學評論家蔣勳在公共電視製播的《懷念年祭》紀錄片中，適切地為陸森寶的音樂創作定位，他如此說道（張照堂 1991）：

　　　　藝術落實在自己族群的生活上。卑南族也許在整個世界文化上不是什麼不得了的族群，可是文化的角度不能這樣比較，當一個藝術家為這幾百個人幾千個人工作，努力使他們生活得到支持、安慰、鼓勵，是藝術家該做的事，陸森寶最大的貢獻就在這一部分。透過陸森寶歌曲卑南族近三四十年的生活呼之欲出，他們怎樣勞動、他們怎樣彼此相愛、他們怎樣在一個強勢文化進來的委屈當中彼此鼓勵，他們怎樣思念一個被抽去當兵的男子或者是送別一個出嫁的女子，我覺得那些事情其實就是小事，可是一個藝術家能夠這樣謹慎的這麼珍惜的把這些族群當中的小事變成一個在族群當中可以口中流傳的一個歌聲的話，我想這是最了不起的一件事情。

[176] 根據林志興和我在 2015 年 2 月 19 日的私下談話。

我同意蔣勳從「人」的角度談論陸森寶音樂的可貴之處，如果忽略了這一點，我們可能會質疑，和一個這麼小的村落中的一小群人有關的音樂歷史是否值得注意。南王部落的當代音樂的發展，在人類的音樂史中確實是微不足道的，可是從陸森寶創作的歌曲中，以及族人一再演唱他的歌曲的音樂實踐中，我們可以看到，人如何透過聲音的連結，訴說他們那些可能看來卑微、瑣碎的心情，並且藉著這些聲音模組的一再重現，把一群人緊密地連結在一起。正如蔣勳所言，陸森寶透過歌曲的寫作，描述了卑南族近三四十年的生活面貌，而我們或許可以更進一步說，透過歌唱（包括陸森寶的歌與其他的歌曲），南王部落族人唱出他們的歷史。

「唱出歷史」，我指的並不是每一個過去的音樂事件都會成為一個歷史片段，而是將唱歌的行為視為一種 musicking，一種「持續與相關的過程」（a continuous and connected process, Williams 1985: 146），參與者可以透過持續地唱歌，有意識地形成一種集體的歷史敘述。這種歷史的構成必須借助「各種對於持續與相關過程的系統化與詮釋」（[v]arious systematizations and interpretations of this continuous and connected process, ibid.），在南王當代音樂史敘述的形塑中，書寫並非系統化與詮釋的主要途徑，唱歌的行為以及對於音樂實踐的談論才是。

無論是古老的歌謠或新創的作品，透過反覆地演唱，都可以形成一種集體記憶；這種記憶不是靜態的存在，如果不時常喚醒，它可能會褪色，而密集地喚醒這個記憶則可以增強它。每一次的歌唱，不僅增強原有的記憶，也會增添新的記憶，使得一首歌曲在不斷傳唱的過程中，具有越來越多層次的意涵。以陸森寶的創作為例，其中有多首為了特定場合所寫的歌曲，事過境遷後仍被族人在不同場合傳唱，有些歌曲卻逐漸被淡忘，例如，〈勉勵族人勤勞〉這首歌隨著 kurabu 走入歷史不再被傳唱。陸森寶被廣為傳唱的歌曲中，〈神職晉鐸〉原來是陸森寶為卑南族知本部落兩位修士晉升神父所作，後來成為部落喜慶場合經常出現的〈歡慶歌〉。思念在金門前線當兵的南王子弟所寫的〈美麗的稻穗〉，不僅在部落內成為家喻戶曉的歌曲，也藉由胡德夫的傳唱，流傳至部落外，在現代民歌運動中體現了「唱自己的歌」這個理念。隨著部落內外的輾轉傳唱，〈美麗的稻穗〉原來和戰爭相關的歷史背景被演唱者有意地遺忘或無意地忽略，而被強調的則是歌曲中表達的親族情感，以及它具有的「卑南族名曲」地位。透過這些歌唱行為，

歌唱者及在場參與者選擇記住一些事情，而忘記一些其他的事情，下意識地對集體音樂記憶進行系統化與詮釋。

在部落音樂活動中，族人對於歌曲或演唱者的評論，也是音樂集體記憶構成的一部分，藉由評論，他們參與了音樂活動，也參與部落音樂史的建構。這些評論可以是私下的，也可以是公開的。例如，在族人 A 唱著一首古調時，在座的其他人可能會一邊聽著一邊發出這樣的評論：「這首歌還是由 A 來唱最合適，他們家族的人都很會唱古調」。海祭晚會主持人對於演唱者的介紹，則是公開評論的鮮明例子，尤其在 2015 年的海祭晚會，透過主辦單位的刻意安排，及主持人的說明，表演者與觀眾一同參與建構南王當代音樂發展史的過程。在這個過程中，原本屬於個人的音樂事蹟，透過臺上主持人的公開評論以及臺下觀眾的應和，被系統化與詮釋成部落當代音樂發展史的一部分。

從本章所敘述的南王部落音樂經驗中，我們可以發現，族人在本身音樂歷史的認知上具有能動性，過去發生的事件並非必然地成為他們所認知的歷史。這種具有能動性的歷史認知，正如 Raymond Williams 所言，並不是只和過去連結，它甚至連結現在與未來（Williams 1985: 147）。這樣的歷史認知，容許牽涉特定歷史的人群，在過去、現在及未來的想像路徑之間往返，在敘述與建構歷史的當下，基於對未來的想像或願景，有目的性地詮釋過去，使得過去、現代及未來之間可以彼此滲透。

透過南王部落音樂經驗的描述，我也想指出，在南王部落內部，甚至整個原住民族群內部，音樂文化的變遷並不是單純地被動接受外來勢力影響的結果。我們可以想像，原住民面對外來強勢文化時，有「接受」或「拒絕」這些強勢文化的選項，我們或許可能進一步推論，當他們選擇「接受」時，傳統文化就會流失或被迫改變，當他們選擇「拒絕」時，則可以保存他們的傳統文化。當我們這樣推論時，必須要問：原住民有沒有可能和外來勢力妥協，而仍然在某種程度上保有其傳統？拒絕外來勢力的影響，是否必然保證傳統的延續？要回答這些問題，我們需要更全面地檢視不同個案，但就南王部落的例子而言，它對於第一個問題提供了肯定的答案。在某些方面接受外來影響，另一方面又延續傳統，或者將外來文化轉化為己身所用，並不是一個新鮮的想法，近代中國的「中學為體，西學為用」或日本的「和魂洋才」主張就是這種思想脈絡下的產物。中國和日本的知

識分子會提出這些主張，原住民知識分子有類似的想法也就不足為奇，只是我們可以發現，身為弱勢族群，原住民知識分子要思考的問題可能更複雜。他們面對的不僅是「原魂洋才」的問題，還有「原魂和才」以及「原魂漢才」的問題。本章有關南王部落知識分子和其他部落族人參與部落音樂活動的敘述，提供了一個在面對外來勢力影響下，南王部落在音樂面貌上有所改變，但在某些方面仍延續其傳統精神的證例。

　　從南王部落唱歌時代的故事中，我們看到當代南王部落族人身分認同感的形塑，不是單純地藉由部落內部的互動，還牽涉了與部落外部複雜的協商與交流，這個例子呼應了 James Clifford 的觀點：「在當前原民經驗的光譜裡，身分認同極少是排他地往內張望，反而是在多層次的互動中運作。」（2013: 71）[177] 這個互動以非常複雜的方式進行，在互動過程中，外來勢力雖具有主導性地位，但對部落當代音樂的發展並不是具有唯一決定性的力量；南王部落面對外來勢力時，選擇不正面抗衡，但也非被動地全盤接收外來影響，反而在各種空隙中展現能動性。在這些複雜的互動驅動下的南王當代音樂歷史中，沒有所謂的大英雄，即使有些人比另外一些人更有影響力，但更多的是卑微的人物。南王當代音樂歷史也不是轟轟烈烈的音樂事蹟串起來的，即使在國家音樂廳演出與獲得全國性比賽優勝是相當值得大書特書的事，但在南王音樂史篇章中，更多的是瑣瑣碎碎的經驗與回憶。這些卑微的人物，在現實生活中可能充滿辛酸無奈與委屈，卻有血有肉、充滿情感；他們共同擁有的音樂經驗雖然瑣瑣碎碎，在歌唱的時候，卻可以感受到親友與族人的情感支持，而這樣的交流所形成的群體感能讓他們感覺完整。即使在唱歌的過程中，有些歌是外面傳進來的，有些歌是唱給別人聽的，然而，就在一次又一次的歌唱中，透過對於未來的想像詮釋他們的過去，南王族人為他們寫下自己的音樂史。

[177] 中文翻譯引自林徐達與梁永安的版本（詹姆斯・克里弗德 2017: 89）。

第三部分　寶桑（巴布麓）部落

第七章
歌聲裡的部落版圖：寶桑部落素描

mulaudr i meredek i Papulu......
（往東邊可以抵達寶桑）
an muami i Pinaski Puyuma
（往北邊走是下賓朗、南王）
mutubatibatiyan ta bulay nanta i Pinuyumayan
（我們美麗的卑南族群）

————————〈卑南族版圖歌〉

　　從南王部落沿著更生北路往南行接更生路，臺9線在更生路與中興路交界處轉向西；如果順著更生路一直南行，到了開封街口轉向東，沿著開封街來到強國街，就會看到寶桑部落。這個部落坐落在以強國街、強國街348巷、勝利街及博愛路為界，長寬各約100公尺的街區。它並不在臺9線上，反而更接近臺11線——寶桑部落位於強國街尾，沿著這條街走到強國街頭，會接到臺11線（圖7-1）。然而，因為這個部落常被視為南王部落的分支（陳文德 2010: 157），它跟臺9線上部落的互動也比跟臺11線上部落的互動頻繁，我把這個部落的音樂故事放在臺9線的脈絡中講述。

　　「寶桑部落」又稱「巴布麓部落」，族人會開玩笑地說，這是因為寶桑部落很小，走「八步路」就逛完了。當然，寶桑部落雖然小，但不至於走八步路就逛完。「寶桑」和「巴布麓」都是以諧音漢字標示的原住民語詞，它們指涉了這個部落的發展歷史；而族人以「巴布麓」諧音開玩笑，也反映了他們處於多語的環

境中，習於在不同語言間進行多種形式的翻譯，包括語言的和文化的翻譯，甚至藉著刻意的誤譯，創造出新的意義。族人日常對話中提到部落時，常用「寶桑」一詞，不過，在正式場合中則越來越傾向用「巴布麓」作為部落名稱，在接下來的敘述中，我會把兩個名稱混著用。

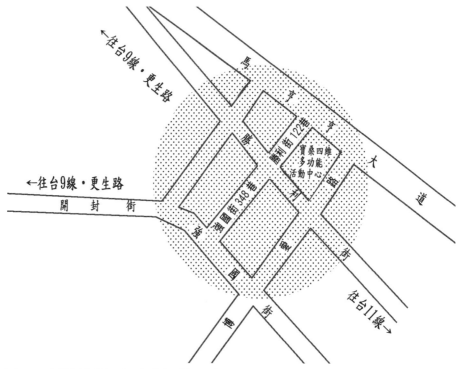

圖 7-1　寶桑部落位置圖，部落位於灰點範圍內。（林娜鈴繪製）

　　寶桑是一個不到兩百人的小部落，在原住民音樂文獻中似乎還沒有學者提及這個部落，而我聚焦於這個部落有兩個原因。第一，寶桑部落可以做為南王部落的對照，讓我們對於「部落」這個詞的意涵有更深刻的認識。寶桑部落是我接下來會提到的卑南族「八社十部落」中比較晚成立的部落，它和南王部落都是從卑南舊社（Hinan Puyuma）遷出的卑南族人所建，兩個部落的文化同中有異。從他們的音樂，我們可以看到兩個同源部落在文化實踐上的異同。第二，寶桑部落是我太太成長的部落，這裡有我們的家和親友，在節慶與假日回到部落和親友及

族人相聚的經驗，使我得以對這個部落的音樂生活進行細部的描述與討論。我將從三個部分討論寶桑部落的音樂生活，首先，在這一章我將介紹寶桑部落，接著，在第八章我將討論寶桑部落祭儀及非祭儀場合中的音樂實作，最後，第九章則以部落中的薪傳少年營為例，討論一個新的「傳統」如何被創造出來。

從聯合年祭（聚）談起

　　2012 年 1 月 27 日是寶桑部落主辦「卑南族聯合年祭」的日子，從一大早起，小小的寶桑部落就顯得非常熱鬧。聯合年祭會場設在博愛路、勝利街、勝利街 122 巷和馬亨亨大道四條街道圍繞著的「寶桑四維里多功能活動中心」，司令臺設在活動中心主體建築前，這個主體建築是個一層樓的水泥建築，有著顯目的灰綠色屋頂，水泥建築內部是一個小禮堂，是族人開會以及辦室內活動的場地。從活動中心前廊向外延伸，鋪設了一段臨時舞臺地板，地板四周架起約三公尺高的鋼架，鋼架上橫掛著一個紅布條，上面寫著「2012 卑南族全國聯合年祭」。舞臺地板距離地面大約只有四十公分左右，上面鋪著紅色地毯，舞臺後半有一排覆蓋著紅布的長桌，桌子後方坐著大會主持人、部落長老及貴賓，前半則做為大會各獎項得獎人上臺領獎的空間。正對著司令臺，隔著約四十公尺的草地，靠博愛路這端有一個大門，是今天活動主要的出入口。另外，馬亨亨大道和博愛路交界的轉角臨時架設一個充氣牌樓，馬亨亨大道這端的側門懸掛著聯合年祭的布條，參加活動的各部落卑南族人也在這兩個出入口穿梭進出。在這些出入口之間，以及靠勝利街的側門旁，設置了多個阿里山帳，做為各部落參與者的休息處以及大會服務處。這些帳篷和司令臺圍繞著一個長約八十公尺，寬約四十公尺的草地，這個草地是今天活動的主要場地。場地四周到處可以看到立在地上的關東旗飄揚，旗上的大字顯示這次大會的主題「花・鼓・舞　心連心」。草地中央聳立一個燈桿，幾串三角掛旗由燈桿頂端向場地四周放射狀地垂懸而下，和地上的關東旗相互映輝，使得會場上到處看得到飄揚的旗海。就空間的布置而言，這個會場看起來和臺灣各鄉鎮到處可見的地方活動會場並沒有兩樣，為這個會場加上原住民色彩的，主要是會場上穿著傳統服裝的各部落族人。

　　林志興以「彩虹衣」[178]形容原住民傳統服裝的多彩多姿，而來自卑南族「八
社十部落」的族人穿著的「彩虹衣」，不僅標示他們來自哪個部落，也標示出
他們在部落中的身分地位。例如，有些少女們右肩背著一個紅黃白綠交織的箭
袋，上面裝飾著毛線球和彩帶，這是知本及建和的未婚少女配戴的飾物（如圖
7-2）。普遍見於卑南族各部落的女子服飾是白色或黑色上衣，大部分女子會在上
衣外面套上類似漢人女子肚兜的衣物，搭配著內外兩層裙子，紅色的長裙表示已
婚，而未婚女子則穿著及膝的花布裙（已婚者也可以穿長度較長的花布裙）。年
老的女子穿得較樸素，以黑色及藍色的上衣和長褲為主，四五十歲以上的婦女還
會在裙子或長褲上再圍上一條被稱為 sukun 的外裙。穿在小腿上的綁腿，則是所
有的女性，不分長幼，都會穿著的配件。

圖 7-2　知本部落的少女與青少年（陳俊斌攝於賓朗部落「卑南族聯合年聚」會場，2016
年 2 月 16 日）

　　卑南族男子服飾和女子服飾都有顯示身分的功能，男子嚴謹的年齡階層更

[178] 陳建年將林志興的歌詞寫成〈穿上彩虹衣〉這首歌，收錄在《海洋》專輯（陳建年 1999）。
　　歌詞中如此形容原住民的傳統服裝：「你那衣服真漂亮，彩虹的布上繡滿了紅藍綠白的樣，
　　有花有草奔騰著獸，有山有水飄湧著雲」。

透過他們的穿著具體呈現。基本上，越年長的男子的服裝越鮮豔耀眼，五十歲以上被稱為 maidan 的男性可以頭戴四方型的禮帽 kabung，身穿背心 lrungpaw，這個帽子和背心都是以紅色為底（圖 7-3）。男性長老和完成會所訓練的成年男子 bangsaran 都可以穿後敞褲 katring（如圖 7-2 站在右側的青年所穿的下半身服飾），這是以紅色為底的褲片，只包覆身體正面腰部到腳踝，沒有包覆臀部與大腿後側，因此被稱為「後敞褲」。還沒有完成會所訓練的男孩子服裝最為樸素，通常穿著白色上衣，腰間圍著一條花布短裙，他們也還沒有資格戴上花環（雖然在表演時，為了美觀，有時會讓他們戴花環）。

圖 7-3　盛裝的南王部落長老（左側前排立者）（陳俊斌攝於泰安部落「2004 卑南族聯合年祭」會場，2004 年 1 月 24 日）

除了兒童和頭綁黃色毛巾的知本部落青年外，幾乎所有在會場上的卑南族人都戴上花環，這可以說是來自不同部落的卑南族人共同的裝扮配件。在花環編法上，各部落之間可能稍有差異，不過以紅黃白花加上綠葉的搭配是最常見的樣

式。通常部落有重要集會的時候，婦女就會用鮮花編成花環讓家人配戴，不過，在聯合年祭這個場合，大部分的族人戴的是塑膠花環，這是族人表演或在部落外參加活動的時候採用的替代方式。族人在聯合年祭上戴塑膠花環，而不是鮮花編的花環，顯示出聯合年祭有別於傳統的祭儀活動。

卑南族聯合年祭於 1982 年開始舉辦，由南王部落的陳泰年和林志興等人發起，現已成為常態性的卑南族跨部落聯合活動。這個活動在 1982 和 1983 連續兩年舉辦後曾停頓六年，直到 1989 年重新舉辦，才成為各部落每年輪流主辦的活動，但到了 2000 年後，改為每兩年舉辦一次。每一次活動，籌備單位都會為當年活動設計一個特定名稱，例如 1982 年的活動是「慶祝中華民國七十一年行憲紀念日卑南族飲水思源愛鄉愛國聯歡大會」，1989 年活動名稱為「臺東縣卑南族七十八年聯合年祭」，之後活動大都用「聯合年祭」做為活動名稱（有關卑南族聯合年祭的討論，可參閱林志興 1998，陳文德 2010: 151-161），最近兩次的活動，則開始用「聯合年聚」名稱取代「聯合年祭」，[179] 顯示出主辦單位區隔這個系列活動和卑南族傳統年祭的意圖。

從林志興對於聯合年祭緣起的說明可以發現，聯合年祭最初的設計理念，是把聯合年祭做為傳統年祭的延伸，就這點而言，聯合年祭和南王部落海祭系列活動，在設計理念上具有相似之處。以聯合年祭開始改為兩年舉辦一次的 2000 年為界，在此之前，舉辦時間大多緊接在各部落的傳統年祭之後，[180] 1983 年由南王部落獨自辦理的活動，甚至和該部落的年祭活動時間重疊；2000 年之後，聯合年祭時間大致落在農曆春節期間甚至在春假期間，和元旦期間的傳統年祭在時間上拉出距離。就活動內容而言，林志興提到，於 1982 年 12 月 25 日首次舉行的聯合年祭，主要有六大類活動：「語文比賽」、「技藝比賽」、「炊事比賽」、「越野賽跑」、「體能競賽」和「歌舞競賽」，這些活動的設計理念，一直出現在後續的聯合年祭中，即使呈現的方式可能略有不同。在 1983 年 12 月 24 日至 1984 年 1 月 3 日部落傳統年祭期間舉辦的第二次活動，由南王部落獨自辦理，並未邀請

[179] 例如，2016 年賓朗部落主辦的「卑南族聯合年聚」和 2018 年阿里擺部落主辦的「卑南族聯合瘋年聚」。

[180] 在這個階段，只有 1991 年（知本部落籌辦）、1994 年（初鹿部落籌辦）、1995 年（寶桑部落籌辦）及 1997 年（龍過脈部落籌辦）的舉辦時間沒有緊接在傳統年祭之後。

卑南族其他部落參與，實際上是在原有的傳統祭儀之外加入新的競賽與聯誼活動（林志興 1998: 527-529），這種傳統祭典加上競賽與聯誼活動的設計，在 1950 年代開始的海祭系列活動中已經可以看到。我在南王海祭的描述中提到，傳統的海祭只有男人在海邊的祭祀活動，目前海祭期間舉辦的朗讀比賽、摔角比賽、農作特展和晚會等接續在海邊祭祀之後的系列活動，都是晚近才添加的。早期的聯合年祭和現在的南王部落海祭系列活動，都可以視為傳統祭儀的現代變化，然而，隨著聯合年祭和傳統年祭舉辦時間的間隔拉長，聯合年祭越來越朝著跨部落聯誼活動的方向發展，和傳統年祭的連結逐漸被淡化。各部落的傳統年祭仍然發揮著凝聚部落向心力的功能，聯合年祭則具有連結各部落形成「泛卑南族意識」的功能。雖說如此，在聯合年祭中，由於各項活動都是以部落為單位進行，活動前的歌舞練習，活動現場的團隊表演，以及部落代表選手下場競賽，未參賽者為自己部落加油打氣，使得以個別部落為核心的部落意識在活動過程中一再被激發。

　　寶桑部落曾在 1995 及 2012 年主辦聯合年祭，在這兩次活動中，寶桑部落透過文字、圖像與音樂，一方面頌揚「泛卑南族意識」，另一方面則強調寶桑部落的獨特性。寶桑部落在 1995 年主辦「卑南族聯合年祭」時使用的大會歌，多年來於各卑南族部落間傳唱，成為〈卑南族版圖歌〉，各部落在參與聯合年祭時，會一起唱這首歌曲。這首歌和陸森寶的〈讚揚儲蓄互助社〉使用了同樣的日本歌曲旋律，由林清美填詞，歌詞中嵌入卑南族十個部落名稱，歌詞如下：[181]

> mulaudr i meredek i Papulu（往東邊可以抵達寶桑）
>
> mudraya i Danadanaw Mulivulivuk（往西邊走是龍過脈、初鹿）
>
> Alripay Tamalrakaw Likavung（阿里擺、泰安、利嘉）
>
> mutimul i Katratipulr i Kasavakan（往南邊走是知本、建和）
>
> an muami i Pinaski Puyuma（往北邊走是下賓朗、南王）
>
> mutubatibatiyan ta bulay nanta i Pinuyumayan（我們美麗的卑南族群）

在這首歌中，用東西南北的方位順序指出十個部落的名稱，在最東邊的是寶桑

[181] 歌詞羅馬拼音及中文翻譯引自「臺東縣卑南族民族自治事務促進發展協會」製作之〈卑南族版圖歌〉影片（https://www.youtube.com/watch?v=XajqPXdNIuA），瀏覽時間：2018 年 10 月 9 日。

（Papulu，巴布麓），在西邊的五個部落由北往南依次為龍過脈（Danadanaw）、初鹿（Mulivulivuk，北絲鬮）、阿里擺（Alripay）、泰安（Tamalrakaw，大巴六九）、利嘉（Likavung，呂家望），南邊的部落有知本（Katratipulr，卡大地布）與建和（Kasavakan，射馬干），北邊則為下賓朗（Pinaski，檳榔樹格）以及南王（Puyuma，普悠瑪）。藉著歌詞中各部落名稱的連綴，卑南族由「八社十部落」構成的概念，在族人一次次歌唱這首〈卑南族版圖歌〉時不斷地被強化。

譜 7-1　卑南族版圖歌 [182]

mu lau dr i me re dek i pa pu lu mu dra ya i da na da naw

u li ve li vek al ri pay ta mal ra kaw li ka

vung mu ti mul i ka tri pulr i ka sa va kan an mu a

mi i pi na s ki pu yu ma mu tu ba ti ba

ti ya ta bu lay nan ta pi nu yu ma yan

[182] 譜例取自《2012 年卑南族全國聯合年祭大會手冊》（臺東縣巴布麓文化協進會 2012: 4），手冊中譜例原以簡譜記寫，在此改為五線譜，感謝助理彭鈺棋協助謄寫。另外，手冊中註記這首歌原作者為陸森寶，實際上陸森寶並非歌曲旋律原創者，他只是借用日本歌曲旋律填入卑南族語詞。

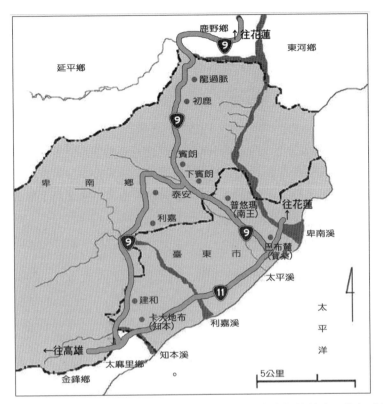

圖 7-4　卑南族聚落分布圖，十個卑南族部落基本上都位於臺 9 線上或靠近臺 9 線。（林娜鈴繪製）

　　透過這首歌曲的傳唱，以及聯合年祭的主辦，寶桑部落逐漸建立做為獨立部落的地位。版圖歌提到十個部落中，龍過脈和寶桑部落被認為是分別從初鹿以及南王部落分支出來的新部落，其他八個部落則是沿自清代與日治時期文獻中記載的「八社」，因此有卑南族「八社十部落」之稱。自古以來，卑南族各部落「幾乎是各自為政，有如各自獨立的小部落邦國（state），彼此互不隸屬」（宋龍生1998: 268）。然而，1930 年代從卑南舊社搬出來的大部分族人居住在南王部落，少數人則建立寶桑部落，在兩個部落之間，南王部落享有祭祀優先性（例如，比寶桑部落早一天舉行大獵祭，參見陳文德 2010: 157-158），使得寶桑部落在某種程度上隸屬於南王部落。透過版圖歌中十個卑南族部落名稱的並列，寶桑部落翻

轉了做為附屬部落的形象；藉著主辦 1995 年聯合年祭，寶桑部落做為獨立部落的地位，則得到實質的認可。2012 年寶桑部落再次主辦聯合年祭，在《2012 年卑南族全國聯合年祭大會手冊》中，主辦單位提到：

> 在民國 83 年以前，本部落皆以併入其他部落方式，而未以『寶桑部落（巴布麓）』名義獨立參與卑南族年祭。然在祖靈的召喚及長老的授意下，民國 84 年，寶桑部落（巴布麓）克服種種人力及經費上的困難，第一次接辦了卑南族聯合年祭；散居各地的遊子更是放下手中的工作，參與了這場盛會。那一年，我們看到、也體會到族人長久以來隱藏在內心深處的熱情（臺東縣巴布麓文化協進會 2012: 2）。

《2012 年卑南族全國聯合年祭大會手冊》中，對於活動主題與 logo 設計理念的說明，也同時展現了「泛卑南族意識」和「巴布麓認同」。大會以一個同心圓 logo（圖 7-5）象徵這個活動的主題「花・鼓・舞　心連心」：紅色的圓圈做為這個同心圓的圓心，圓圈中標示主辦部落「Papulu」名稱，上方則是年分「2012」，11 個形狀相同的藍色符號，圍繞在紅色的圓圈之外，上方的缺口寫著「Pinuyumayan」，同心圓的最外層分成四等分，每一等分中分布著一組綠、黃、藍、紅四色外型互異的符號。圓心與象徵符號構成的環，呈現的是「巴布麓鼓」的意象；第二層 11 個藍色的符號象徵 10 個卑南族部落，加上旅外族人，他們是卑南族（Pinuyumayan）的組成分子，在「共舞」中展現團結同心的精神；最外層的綠、黃、藍、紅四色符號交錯反覆構成「花環」的意象（臺東縣巴布麓文化協進會 2012: 3）。「花」與「舞」象徵了「泛卑南族意識」，「巴布麓鼓」則凸顯「巴布麓認同」。

「巴布麓鼓」承載了寶桑部落族人的歷史記憶與節慶經驗，因而成為「巴布麓認同」的重要象徵。「巴布麓鼓」是一面鼓身彩繪著卑南族圖飾的小型皮膜鼓（圖 7-6 中，前方少女手持之鼓），外型類似漢人廟會花鼓陣中使用的鼓。根據文獻記載，臺灣原住民本無「皮膜鼓」類的樂器，原住民使用這類鼓，應是受漢人影響。《2012 年卑南族全國聯合年祭大會手冊》中，對於「巴布麓鼓」的歷史說明如下：

圖 7-5　「2012 年卑南族全國聯合年祭」logo（林娜鈴提供）

巴布麓因緊鄰卑南溪畔，在部落創建之初，族人常受脅於洪災而苦惱。有善工藝族人製成一鼓，約定以鼓聲辨識警訊。「巴布麓鼓」即開始擔任部落訊息傳遞的重要角色。除了早期卑南溪洪災、防空的警示，部落大小集會的通報，到今日部落佳節歡慶、年度報佳音、歌舞助興等，鼓聲一直都是陪伴、提醒及鼓舞巴布麓卑南族人的重要心靈夥伴。如今「巴布麓鼓」也成為巴布麓部落的吉祥標誌（臺東縣巴布麓文化協進會 2012：3）。

在寶桑部落族人的節慶經驗中，「巴布麓鼓」已經成為不可或缺的一部分。部落舉行年祭和小米除草完工祭等活動期間，活動開始之前，年輕人會拿著鼓繞行部落，敲擊出「咚！咚！咚！」的聲音，挨家挨戶催促族人到活動中心集合。到了活動中心，族人共舞時，也會有人配合音樂敲擊「巴布麓鼓」，以保持族人舞步整齊。這樣的節慶經驗，加上部落創建的歷史記憶，使得「巴布麓鼓」成為寶桑部落文化的一部分。

圖 7-6 「巴布麓鼓」與寶桑部落婦女（陳俊斌攝於寶桑部落「小米除草完工祭」，2015
年 3 月 7 日）

　　從聯合年祭活動中，我們可以看到卑南族各部落如何透過版圖歌具體化「八
社十部落」的概念，以及寶桑部落如何藉由傳唱這首歌以及在 1995 年和 2012 年
主辦聯合年祭，確立部落的獨立地位。寶桑部落的獨特性，更藉由「巴布麓鼓」
的視覺與聽覺意象被凸顯出來。在這個活動中心和聯合年祭的特定時空以外，寶
桑部落的卑南族人呈現出什麼樣的生活面貌以及文化認同呢？這是我接下來討論
的主題。

寶桑部落的由來

　　「寶桑部落」名稱和「寶桑」這個地理名詞有關，而「寶桑」這個詞可以用
來指涉幾個大小不同的空間範圍。從地理位置而言，寶桑「指的是卑南溪入海口
南方濱海的一整片平原土地」（朱恪濬 2015: 14），本屬卑南族領域，漢人移居卑
南平原時在此形成最早的聚落（孟祥瀚 2001: 9；宋龍生 1998: 303）。這個地方的
羅馬拼音有 Pusong 和 Pooson 等寫法（朱恪濬 2015: 14），而在西班牙宣教師編

寫的東部臺灣地名表中標記為「Kita Fosobol」（孟祥瀚 2001: 9）。清朝統治臺灣時期，「已漸有漢人，在卑南王的允許與鼓勵下，從西部山前經海路乘戎克船，或是經由陸路通過大武、知本然後抵達寶桑從事『向番擺流』（Pailau，平埔語，意為交易）的工作」（宋龍生 1998: 303）。陸續抵達的漢人建立了「寶桑庄」（朱恪濬 2015: 16），1875 年清政府於寶桑設立卑南廳治，設撫墾局並有綏靖軍五百人駐防（鄭全玄 1993: 40）。1894 年，「由寶桑庄、新街、馬蘭坳三處市街所集結而成的卑南新街（現今臺東市前身），已儼然成為東部地區的貿易、交通中心，商業日漸繁榮」（朱恪濬 2015: 20）。日治時期，於 1913 年推行的「卑南街市區改正計畫」，「將北起現在中正路，南至鐵花路，東臨太平洋，西達博愛路的整個區域，納為日本人居住的計劃區」，臺灣「本島人」主要居住在中正路及寶桑路一帶（朱恪濬 2015: 22）。歷經不同階段的發展，「寶桑」一詞最廣義的說法，指的是臺東市，[183] 由包含寶桑庄、新街和馬蘭坳的卑南新街發展而成。寶桑庄範圍涵蓋現在臺東市內的文化、中山、復興、寶桑、中華、仁愛、中正、民權與成功等里，寶桑部落位於其中的寶桑里。

　　寶桑一詞雖然很早就出現，但寶桑部落建立至今則只有不到百年的歷史。卑南族人於 1929 年左右從卑南舊社遷出後，大部分族人遷往南王部落，而部分族人為了擺脫日本人強加的「蕃族」義務勞動，[184] 於 1927 年在南志信（1886-1959，屬於卑南族 Katadrepan 家族，第一位接受現代醫學教育的原住民醫生，並曾擔任國民政府第一任國民大會代表）的帶領下，搬到臺東新街，南志信任職的臺東醫院附近居住。後來，日本人以這些搬到市區中心的卑南族人豢養家畜有礙衛生為由，在 1930 年代中期將他們和一些阿美族人遷到靠近卑南大溪的河川地，形成「北町新社」部落。住在北町新社西半部的卑南族人和東半部的阿美族人後來

[183] 在臺東市區，有「寶桑路」和多個以「寶桑」為名的商店，顯示「寶桑」一詞和臺東市歷史的密切關係。阿美族人現在仍以「寶桑」一詞指稱臺東市，舒米恩（Suming）創作的〈鈴鐺〉（Tangfur）中唱道「tatoyhan ako koya tangfur ni ina, tayla i posong kako」（我帶著母親給的鈴鐺，我要去 posong 那個地方），其中的 posong 就是寶桑，指的是臺東市。此曲收錄於《舒米恩首張個人創作專輯》（臺北：彎的音樂，2010）。

[184] 日本人徵調原住民勞工時，會透過派出所員警和部落頭目協助，勞役包括「強制苦力出役」、「留宿外地出役」和「臨時雜役」等，極為繁重，1908 年七腳川事件及 1911 年成廣澳事件（麻荖漏事件）便是由於勞役問題引發的阿美族人抗日事件（賴昱錡 2013: 133-156）。沒有遷往南王部落的卑南族人，因為不受部落派出所管制，可以免於服勞役。

各自獨立成立部落，以現在的博愛路為界。卑南族人的部落即為「寶桑部落」，而又因阿美族人稱西半部地勢較高的地區為 apapulu，被認為是「巴布麓」部落名稱的由來（有關寶桑部落的歷史，參見宋龍生 1998: 303-307；陳文德 2001: 213-214；王勁之 2008: 14-16）。

寶桑部落素描

　　在寶桑庄這個原屬卑南族傳統領域而後成為漢人的聚集地上，卑南族人建立寶桑部落的歷史，可以說是數百年來臺灣原住民由臺灣的主人變成少數民族的歷史的縮影；而這個部落在漢人環繞的環境中，試圖保留卑南族的文化特色與認同時所面臨的矛盾與掙扎，也是當代原住民族共同經驗的一部分。這個部落從表面上看來，是一個漢化很深的部落。寶桑部落在行政區上屬於寶桑里，這個里的範圍比寶桑部落大上很多，東邊沿著博愛路往北切到臺東大堤往南接到四維路，西邊則由臺東大堤沿著寶桑里與新生里交接處往南切到浙江路及開封街。寶桑里轄區內居民約有一千人，以卑南族與阿美族為主的「平地原住民」只占百分之二十，其他都是非原住民。卑南族寶桑部落集中在由強國街、強國街 348 巷、勝利街及博愛路圍繞的街區，外圍幾乎都是漢人住家，甚至在街區內也有多戶漢人住家。寶桑里中有多個公家機關，包括臺東美術館、法務部行政執行署花蓮分署臺東辦公室、寶桑國小以及臺東縣消防局，此外，還有一條五十米寬的外環道路穿過，這條道路紀念歷史上著名的阿美族馬蘭部落頭目而命名為「馬亨亨大道」。坐落在馬亨亨大道和博愛路交界處的「寶桑四維里多功能活動中心」，在大門及活動中心牆面裝飾著原住民圖樣，是這一帶較具原住民色彩的建築。走進寶桑部落街區，外人可能不會注意到他們進入一個原住民部落。從住屋外表，幾乎看不出街區內哪一戶住的是原住民，哪一戶住的是漢人，因為房屋的外貌幾乎沒有什麼原住民色彩，除了少數住家在屋外標示家族名稱，例如在木匾上刻上「卡達得伴」字樣，或在信箱上標記「Tamalrakaw」。街區內很多卑南族住家都設有神桌，這使得這些住家看起來更像漢人住家。另外，部落的中老年人日常大多用臺語，我的太太即戲稱她的母語是臺語，因為從小家裡的人都是用臺語對話。

圖 7-7　寶桑四維里多功能活動中心（陳俊斌攝於 2005 年 12 月 31 日）

　　寶桑部落緊鄰巴布頌部落（Papusung，其中的 pusung 或 pusong 即為阿美族語中「寶桑」的發音，行政區屬於四維里，又稱四維部落），和阿美族人的互動相當頻繁。從卑南舊社搬到臺東醫院附近的卑南族人和從馬蘭社遷出的阿美族人，被日本人安置在位於現在寶桑里及四維里內的河川地，共同開墾、建立「北町新社」部落，共推卑南族人 Insin 擔任頭目（王勁之 2008: 16）。「北町新社」初建時，阿美族人也參加卑南族年底的大獵祭（陳文德 2001: 215），但在約 1950年起，便各自舉行分屬兩族的祭儀，並獨立為卑南族「巴布麓」（寶桑）及阿美族「巴布頌」（四維）部落。兩個部落共同舉行祭典時期使用的會所，在 1949 年被國防部徵收，先後做為退除役官兵醫療所及復興廣播電臺用地，1987 年解嚴後，族人經多次陳情後終於在 1995 年取回土地使用權，並在政府出資下在原址建造一棟單層鋼筋水泥建築（王勁之 2008: 18-19），即位於博愛路與馬亨亨大道交叉口的「寶桑四維里多功能活動中心」（圖 7-7）。活動中心主建築外形並沒有

太多原住民色彩，除了牆面間隔豎立的原住民木雕及下緣的菱形與八角形圖紋。
圍繞著活動中心外圍，沿著馬亨亨大道、博愛路和勝利街，用石塊堆砌約成人膝
蓋長度的短牆，以及靠博愛路的活動中心大門上的菱形與八角形圖紋，和活動中
心主建築的原住民圖紋相互輝映。從博愛路大門口到主建築間有一塊草地，這是
兩個部落舉行祭儀和大型活動時使用的場地。

圖 7-8　寶桑部落成年會所（陳俊斌攝於 2003 年 3 月 8 日）

　　這棟活動中心和寶桑部落族人原本爭取重建的成年會所有所落差，做為折
衷之計，族人以傳統工法於活動中心旁建造傳統成年會所（圖 7-8），於 2003 年
完工（王勁之 2008: 19）。2009 年，族人更把原本位於博愛路巷內的部落守護神
tinuadrekalr，[185] 移至成年會所前方，這是個豎立在水泥臺坐上的一塊約 30 公分高

[185] 族人也會用「土地公」一詞指稱這個守護神，可視為原住民和漢人信仰融合的綜攝
（syncretism）現象，不過在遷移的過程中，族人體現了典型的卑南族文化傳統。例如，在
2009 年 2 月初，族人成年男子就輪流到巴拉冠旁加入整地與建造守護神水泥臺的工作，體

的立石，在這塊立石前方有一塊平放的石頭，形成一個平臺，平臺左右各有一塊較矮的立石做為屏障。

圖 7-9　寶桑四維里多功能活動中心內曾經豎立的瞭望臺（陳俊斌攝於 2005 年 12 月 31 日）

現傳統集體勞動的精神。2 月 27 日，寶桑部落的祭司，在三位南王部落祭司的協助下，進行新建守護神水泥臺及周遭的淨土儀式。次日，四位祭司和部落中的成年男子到原來守護神豎立的地方，將象徵守護神的聖石搬到巴拉冠旁邊，接著族人一一向守護神祭拜，並在活動中心廣場共同用餐。在餐桌上，部落長老和南王祭司輪流唱 marsaur 完工祭歌，慶賀守護神遷移工作圓滿結束。最後，在族人大會舞中，結束一系列的活動。

　　如同在南王部落，palakuwan（巴拉冠）一詞既用來指稱成年會所，也可以指稱「普悠瑪傳統文化中心」廣場；在寶桑部落，巴拉冠既指成年會所，也可以指稱「寶桑四維里多功能活動中心」。不同的是，寶桑部落從成立之初，便沒有設立少年集會所 trakuban 。即便如此，雖然寶桑和四維部落共用一個活動中心，卑南族在這個活動中心的空間關係上還是占有較大的優勢。活動中心靠近馬亨亨大道和博愛路口原本有一個阿美族式的瞭望臺（圖7-9），然而因疏於保養而變成危險建築，最終這個活動中心唯一具有阿美族色彩的建築便被拆除了。

寶桑部落的多元族群文化

　　曾經共組部落的「巴布麓」（寶桑）及「巴布頌」（四維）部落雖已獨立成兩個部落，在寶桑部落的年度活動和日常生活中，仍可看到族人和阿美族人頻繁的互動。寶桑部落在每年年底的大獵祭與三月的小米除草完工祭，常有幾位附近的阿美族人到活動中心參加餘興節目，而有些阿美族小孩也會參加寶桑部落中以卑南族孩子為主體的「薪傳少年營」。寶桑部落有不少從其他族群嫁入的媳婦，其中最多的是來自阿美族，也有幾位來自排灣、魯凱、閩南和客家，這些外來媳婦和她們的小孩大部分都會參加部落活動和薪傳少年營。由於和阿美族人長期有頻繁的互動，寶桑部落中有些較年長的族人，會講流利的阿美族語。[186]

　　在音樂方面，阿美族歌曲經常在寶桑部落族人的音樂生活中出現。阿美族歌曲在寶桑部落流傳，並非只是因為緊鄰巴布頌部落，這個現象其實反映了卑南族與馬蘭阿美族之間長久的互動歷史。有些阿美族歌曲會在部落活動中，透過播音系統的播放，做為大會舞歌曲，部落族人在日常聚會中也常不經意唱出阿美族歌曲。在鈴鈴唱片公司1960年代灌錄的黑膠唱片中，有幾首阿美族歌曲，是由寶桑部落的鄭杞妹、陳桂英及陳玉英等人所唱，可以做為阿美族歌曲很早就在寶桑部落中流傳的例證。這幾位族人中目前唯一在世的陳玉英，演唱的歌曲之一〈新

[186] 我在2017年10月，安排寶桑部落族人到溪洲部落報佳音，這個部落位於新北市新店區，是一個由阿美族人建立的都市部落。溪洲部落頭目事後告訴我，他很驚訝地發現，寶桑部落頭目可以全程用阿美族語和他對話。

年之喜歌〉，出現在鈴鈴唱片《第三十集　臺東阿美族》專輯的 B 面第四首（臺東阿美族 n.d.），是一首以日語演唱的歌曲。據她表示，這原是一首阿美族歌曲，她已經忘了在哪裡學來的，只是因為「人家在唱，就學啊」，她也指出，過去部落中有人很喜歡唱這首歌，常在大獵祭跳舞的時候唱。[187]

雖然受到漢人以及阿美族文化影響，寶桑部落仍努力維持卑南族的文化特色，就音樂方面而言，從卑南舊社遷出的寶桑和南王部落，在音樂上有很多的連結，不僅表現在傳統祭儀音樂上的承襲，也在當代音樂的流傳。卑南族例行祭儀使用的歌曲，例如，大獵祭中的 pairairaw 和小米除草完工祭中的 emayaayam，以及正式集會中配合跳躍之舞 tremilratilraw 所唱的歌曲，在八社十部落間發展出彼此互異的唱法。其中，寶桑和南王部落雖然在演唱這些歌曲時有些細微的差異，但兩個部落的唱法相當近似，這主要是因為他們都是由從卑南舊社遷出的族人所建有關，另外，兩個部落中有部分族人現在仍會參加對方的祭儀，也使得他們的祭儀音樂仍保有一定程度的一致性。

南王部落當代音樂作品，也在寶桑部落廣泛地流傳。例如，在寶桑部落大獵祭和小米除草完工祭中，陳建年和紀曉君等南王歌手專輯中的音樂，會透過播音系統播放，做為活動的背景音樂及大會舞音樂，或做為餘興節目中新編舞蹈的配樂。這一方面歸功於 CD 等傳播媒體，另一方面，兩個部落之間頻繁的互動，也促使當代歌曲藉著面對面的交流而在兩個部落間傳唱。

根據寶桑耆老陳玉英的講述，1960 年代，南王部落陸森寶創作的歌曲已經在寶桑流傳。出現在鈴鈴唱片《第三十集　臺東阿美族》專輯 A 面第三首（臺東阿美族 n.d.），由陳玉英演唱的〈新年打獵〉，據她表示，就是陸森寶的作品，她聽了南王的人唱，而學會這首歌。這首歌目前在南王部落及寶桑部落似乎沒有人在唱了，不過在知本部落歌手桑布伊《Dalan》專輯中（桑布伊 2012），第 11 首〈分享〉和陳玉英演唱的〈新年打獵〉聽起來應該是來自同一首歌，因為旋律與歌詞結構非常相似。〈新年打獵〉的旋律和阿美族的〈招贅歌〉[188] 旋律類似（見譜 7-2），可能是陸森寶借用阿美族的旋律配上卑南語歌詞。歌詞內容大致如

[187] 2015 年 4 月 2 日訪談。

[188] 這首歌在阿美族部落中傳唱極廣，有不同的稱呼，可參考陳俊斌 2012: 224, 231。

下：[189]

aydri a puran, aydri a puran a pinuabuan, ho hay yan,

a palaleel dra bangangesaran dra maulep tu pinalaylay.

（這裡有檳榔，這裡有檳榔，配好了石灰的。是要請辛苦護衛長老的青年
們嚼的。）

aydri a eraw, aydri a eraw a trinatrakilr, ho ay yan,

a patratreker dra maidrangan dra marekaulep kemay tralun.

（這裡有美酒，這裡有美酒，一杯杯斟好的。是要請從山裡返回，疲憊的
長老們喝的。）

許常惠在《現階段臺灣民謠研究》中，記錄了檳榔村卑南族人唱的〈下山歌〉
（許常惠 1986: 236），和陳玉英唱的〈新年打獵〉非常類似，描述的都是大獵祭
時，婦女迎接從山上狩獵歸來的男士們的情形。由此推測，陸森寶寫作的這首歌
可能曾在 1970 年代左右，流傳於卑南族不同部落間。

譜 7-2 〈招贅歌〉與〈新年打獵〉旋律比較 [190]

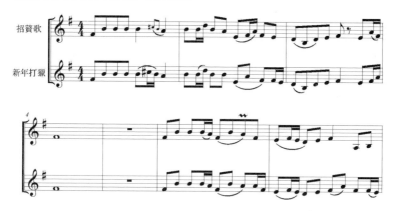

[189] 根據 2015 年 4 月 2 日陳玉英訪談紀錄，歌詞記寫與翻譯：林娜鈴。

[190] 〈招贅歌〉曲例取自《阿美族民歌》專輯（許常惠製作 1994）。為便於比較，〈招贅歌〉以實
際音高記譜，〈新年打獵〉以移高小三度方式記譜。本譜例由彭鈺棋聽寫，謹此致謝。

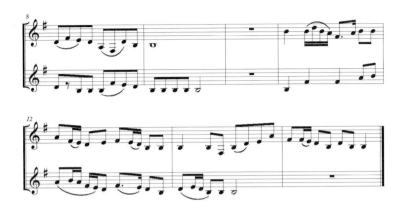

「離散」與混雜

在不同地理空間與隱喻空間的邊界之間擺盪的寶桑部落，展現的文化面貌是多重而混雜的。原住民／漢人、卑南族／阿美族等族群邊界，以及南王部落與寶桑部落等部落邊界，在此交錯重疊，「都市」和「原鄉」空間概念也在此產生糾結。

卑南族人從舊社遷到臺東市區再立足於部落現址的過程，可以說是一種由原鄉到都市的遷移。現在的寶桑部落緊鄰臺東市中心，距離市中心的麥當勞、肯德基、星巴克、誠品書店和秀泰影城等象徵都會生活的地點，只有不到兩公里的路程，從部落步行到這些地點大概 20 分鐘左右都可以到達。然而，對照市中心精華區近年來陸續開張的各式連鎖店與假日常見的觀光人潮，在只有幾條街之隔的寶桑部落只見低矮的民宅與冷清的街道，十足的偏鄉景象。如果把寶桑部落視為一個都市原住民部落，它不同於那些由旅居外縣市的原住民所建立的部落，因為住在寶桑部落的族人並沒有遠離原鄉（他們也不認為自己是都市原住民）──這個部落距離卑南舊社只有三公里左右，距離由舊社遷出的族人所建立的南王部落也只有大約四公里。從原鄉與移居地之間距離的角度來看，寶桑部落或許是一個特殊的例子，然而像寶桑部落族人這樣因為外來勢力而離開原鄉的遷徙卻是世界各地原住民的共同經驗。James Clifford 指出，那些以「第一民族」、「原住民」

和「部落」做為身分區辨的人，「在他們至今猶新的記憶中，有著被入侵和剝奪的共同歷史。」他們現在「大多屈居在原有住地內的一隅或其附近，因而有著並未遠離祖居地的強烈感覺」，「這影響了他們對空間和時間的體驗方式」（Clifford 2013: 83-84）。寶桑部落有著 Clifford 以上提到的特徵，而他的論述提醒我們，想要理解形形色色的原住民當代經驗，不能忽略這種特殊的離散意識。

　　我注意到，這種離散意識在寶桑部落族人的身分認同建構與表述上扮演重要的角色。一方面，他們對於離開卑南舊社的記憶猶新，而且認為可以透過某種方式和原居地連結，這種連結不是訴諸空間性的回歸，例如，回到舊社居住，或者成為南王部落的一部分。相反地，他們透過傳統祭儀的延續以及卑南族跨部落活動的參與和主辦，維繫並更新他們與祖居地的精神性連結。另一方面，寶桑部落所處的地理位置使族人特別容易感受到外來文化的衝擊，尤其是都市化與漢化對部落的侵蝕，而引起他們的危機感。在一篇部落青年會成員 Kyukim Tamalrakaw 的文章中，她以〈不甘「部落」變成只是一個「地名」，所以我們很努力〉這個標題，直接道出心聲，凸顯出部落的危機感：擔心部落人口越來越少，外移人口越來越多，也許有一天「寶桑部落」消失了，只有「寶桑」這個地名還可以在臺東市街道看到（Tamalrakaw 2015）。在這兩個方面因素的影響下，部落的存續與個人身分認同的議題被緊密連在一起，而傳統祭儀的延續成為部落鞏固社群認同與族人探索身分定位的主要手段。另一方面，在族人日常的音樂生活中，則可以看到受外來文化影響所呈現的混雜面貌，這些混雜的音樂也可以透過不同的方式和族人的身分認同產生連結。接下來，我將以大獵祭為例，探討這個傳統祭儀如何在寶桑部落的社群認同與個人身分認同上扮演重要角色，並且以我太太家族為例，描述寶桑部落族人的日常音樂生活。

第八章
我歌故我在

　　歌唱提供寶桑部落族人用以確立個人身分地位的重要途徑，也是族人尋求族群認同的重要憑藉，在傳統祭儀和日常生活中，都可以發現例證。本章前半部將聚焦大獵祭，討論 pairairaw 祭歌和 tremilratilraw 舞蹈在祭儀中扮演的重要角色，以及族人如何透過參與這些歌舞，建立個人在部落中的地位。後半部則以我太太的家族為例，描述家人在日常生活不同場合中，如何透過歌唱以及對於歌唱的評論，串聯他們的生活經驗、對於過去的回憶以及家人間的情感。

　　寶桑和南王部落的祭儀都承襲卑南社的傳統，然而，兩個部落的祭儀文化已各自發展出不同風貌。南王部落每年例行舉行四個重要祭典，即「大獵祭」、「少年猴祭」、「海祭」與「除草完工祭」，在寶桑部落則固定舉行「大獵祭」和「除草完工祭」。寶桑並沒有設立少年會所，所以不舉行專屬少年會所的猴祭，但近二十年發展出被稱為 semimusimuk 的少年家戶遊訪活動，在某種程度上保存了少年會所的精神。寶桑部落不舉行海祭，但 1997 年開始，會在夏天舉行摔角比賽，這本是南王部落在海祭典禮結束後舉行的餘興活動，在寶桑部落漸漸被視為一種「傳統」活動而持續舉辦（王勁之 2008: 48-49）。小米除草完工祭（mugamut）原本從部落婦女組成的除草團 misaur 慶功活動發展而來，目前只有賓朗、南王和寶桑部落舉行這個祭儀活動。據陳文德 1985 年的調查，這個習俗原來只流傳於利嘉和賓朗部落，在 20 世紀初才傳入卑南社（陳文德 1987: 205）。[191] 目前沒有資料顯示，寶桑的 mugamut 是由移出卑南社的族人帶到新部

[191] 陳文德原文為「至於南王的是約六、七十年前，檳榔一位女子嫁到南王而帶此習俗過去之後才有的」（1987: 205），從時間推算，這時南王部落卑南族人應仍住在卑南社。

落，或者後來由南王部落傳入，不過從目前還留下的照片可知，1949 或 1950 年寶桑部落還有小米除草完工祭的活動，其後中斷了約 20 年。1960 年中期之後，為了協助政府接待外賓，以及透過觀光表演賺取外快，寶桑部落發展出「以婦女為主的部落歌舞表演團體」，並積極配合政府推動的家政班與婦女節活動，激發了部落中婦女鄭月眉，以 mugamut 活動形式慶祝婦女節的構想，她的推動促成寶桑部落在 1973 年恢復舉行 mugamut（王勁之 2015）。

相較於那些不再舉行或曾經中斷的祭儀，大獵祭（mangayaw）在寶桑部落則是持續不斷。即使在巴拉冠集會所被國防部徵收的年代，族人仍然克服萬難舉行 mangayaw，部落耆老陳玉英回憶當時的情形：「以前，我們沒有巴拉冠嘛，在那裡跳舞，在大路上，我也是一直唱歌啊……mangayaw 都在大路上跳舞嘛」，[192] 由此可見大獵祭在部落族人心中的重要地位。大獵祭不僅是寶桑部落重要的祭儀，對其它卑南部落而言，它都是極為重要的祭儀。陳文德對於卑南族各部落定期祭儀的調查顯示，大獵祭是所有卑南族部落例行的祭儀，雖然有些部落曾經停辦過，而少年猴祭、海祭（收穫祭）與除草完工祭並非所有部落都會舉行，只有南王部落固定舉行這四個祭儀（陳文德 2001: 74）。卑南族部落為什麼如此重視大獵祭？我將以在寶桑部落參與觀察大獵祭的經驗，回答這個問題。

從「巴布麓獵槍事件」談起

2014 年 12 月 31 日下午兩點多，隔著馬亨亨大道，和臺東森林公園相對的原住民文化會館人行道上，一群寶桑部落婦女與兒童在用竹子搭設的「凱旋門」旁，等著迎接從山上回來的獵人們，我也在這群迎接者的行列中。其實，我應該是在從山上下來被迎接的行列中，然而，因為我沒有加入年齡組織，再加上 12 月 29 日獵人上山的時候，我學校還有課，所以多年來，我都是加入迎接者的行列。往常獵人在兩點多會來到凱旋門，但迎接的婦女們這時候還沒有收到獵人們接近凱旋門的訊息，有人焦急地打手機給獵人們，收到的回覆說今年獵物太多，所以比較晚下來。我開玩笑說，可能他們要載河馬「阿河」回部落，所以才會比

[192] 2015 年 4 月 2 日訪談。

較晚。幾天之前，臺中一家私人動物園中一頭被稱為「阿河」的河馬在運送過程摔落地面不治，成為當時熱門消息，我本以為大家會欣賞這個笑話，但族人似乎開始覺得不太對勁，對這個笑話沒什麼反應，反而在現場開始瀰漫一股焦躁的氣氛。這時，陸續有獵人回報，他們在成功分局抗議，就要準備回部落。傳回的消息中，提到幾位族人被成功分局留置，這些族人的家人聽到消息，馬上去巴拉冠把準備用來聚餐的食物撤了，離開現場。後來，除了五名獵人被移送臺東地檢署，其他獵人們都回到部落，接下來的儀式雖然照往例舉行，不過族人心情已經大受影響。

　　這個事件使得平常很少在新聞版面出現的寶桑部落，在短時間內成為媒體關注的對象。幾個重要的平面媒體以及原住民族電視臺，都報導了這個事件，並追蹤後續發展，也有文化工作者發表相關論文。紀錄片製作人章俊博在 2015 年「第二屆卑南學學術研討會」中以這個事件發表論文，對事件描述如下（2016: 184）：

> 2014 年 12 月 30 號晚間 11 時，Papulu 部落在大獵祭活動 9 位獵人分乘 3 輛車前往東河鄉泰源山區進行大獵祭活動，在臺 23 線公路 19 公里處突然遭警方以「接獲民眾報案，有人非法狩獵」為由，對在場人、車大肆搜查，並持臺東縣政府核定之公文逐一核對在場獵人身分……將 9 位獵人帶至成功分局問訊後，並將 5 人移送臺東檢方偵辦……同時將 2 位合法獵人也一併移送，雖經 3 位族人代表前往成功分局抗議，未獲正面回應。族人對警方這種一網打盡做法，引起強烈不滿，並展開一連串陳情抗議……

在法務部網站上，一份根據臺東縣警察局保安科科長彙整提供資料所撰寫的報告也描述了事件始末（臺東縣警察局保安科 n.d.: 2-3）：

> 臺東市卑南族巴布麓部落為辦理年度神聖祭儀「大獵祭」（mangayaw），依原住民族基於傳統文化及祭儀需要獵宰殺利用野生動物管理辦法，於 103 年 12 月 14 日向臺東縣政府提出申請，經臺東縣政府核准部落於狩獵期間（103 年 12 月 25 日至同年月 31 日），於狩獵區域範圍（臺東縣東

河鄉、成功鎮及長濱鄉）進行狩獵。部落族人於12月29日依照傳統自部落出發，紮駐於東河鄉七里橋畔營地，展開為期三天兩夜之祭儀。因本局成功分局員警與林務局成功工作站於12月30日接獲線報，於臺東縣東河鄉泰源村山區有人非法盜獵，員警遂前往埋伏，並於次（31）日0時10分時，查獲……等5人，涉嫌在非申請狩獵範圍（東河鄉臺23線19.1公里處），持非法土造長槍獵捕野生動物，違反槍砲彈藥刀械管制條例及野生動物保育法，並當場查扣非法土造長槍之霰彈槍3枝（霰彈槍子彈25顆），未申請執照非法獵槍1枝、原住民自製獵槍2枝及山羌1隻、飛鼠2隻，全案偵訊後依法移送臺東地檢署偵辦。

警方偵辦本案引發卑南族及其他原住民族不滿，認為警方侵害其傳統習俗，進而引起了族人數次陳情、抗議，後續法務部、內政部、內政部警政署及本局均就本案積極研議相關改善措施作為回應，最後臺東地檢署於104年7月偵查終結，肯認獵人所用槍枝確實背負著生存文化意涵，加上其行為期間是在祭典期間的狩獵行為，雖然狩獵地點超出申請範圍，考量超出區域尚在合理且可接受範圍內，基於尊重原住民文化之旨，對5名獵人作出不起訴處分……

歷經大獵祭結束後的一連串陳情抗議活動，包括到臺東縣警察局抗議、到臺東縣政府向前來視察的監察委員陳情，以及在立法院舉辦公聽會，五名獵人於2015年7月被裁定不起訴，族人在7月30日為這些獵人舉行重啟凱旋門儀式，整個事件終於圓滿落幕。在陳情抗議活動中，最盛大的是2015年2月23日在寶桑巴拉冠舉行的「捍衛原住民族文化權狼煙行動」。出席這個活動者主要為卑南族十個部落以及排灣族和布農族代表，還有幾位以個人身分參加的支持者，以及地方民意代表，我也和寶桑部落族人共同出席。這個抗爭活動中，卑南族民族議會召集人代表籌辦單位首先發言，接著各部落代表輪流發言，在寶桑部落祭司祝告祖靈後，各部落代表持火把施放狼煙（燃燒新鮮的枝葉與柴火，產生濃煙，向其他部落報訊）並鳴槍，最後，與會來賓和寶桑部落族人手牽手跳大會舞，結束這場活動。

　　在參加「捍衛原住民族文化權狼煙行動」過程中，發生一件讓我印象深刻的插曲。活動進行前一天，一位李先生突然到我在寶桑的家中，自我介紹說他自小在寶桑長大，目前在外經商，小時候還和我太太一起遊玩過，在我身旁的太太這時也想起這位小時的玩伴。他手拿著幾張畫著水墨畫的宣紙，說要送給我。收下他的禮物後，我們交換了名片。接著，他拿出一疊剪報資料，開始說他的故事。他展示其中的一份剪報指出，報導中提到，曾經擔任監視卑南族初鹿部落頭目馬智禮的特工中校李建文就是他的父親，這位特工後來被馬智禮收為義子，[193] 在馬智禮證婚下，和一位阿美族女子結婚，生下這位李先生，他從小便在寶桑生活。他們家以前住在部落裡勝利街一條巷子中，說到這裡，他在紙上畫出他們家的位置，並告訴我，這棟房子其實以前是負責彙整花東地區原住民部落情資的據點。事先知道我在音樂系教書，他還拿出他父親作詞作曲的兩首愛國歌曲，標題分別是〈中華兒女戀〉及〈偉哉中華〉，並且輕輕唱出。離開前，在他要求下，我們拍了合照。他離開後沒多久，又打電話邀我去他家坐坐，但我婉拒了。對於他的造訪，我感到有點莫名其妙，直到「狼煙行動」當天，看他現身在幾位在場蒐證的警察與調查單位人員之中，才了解他的用意。我想，他知道我會參加這個活動，來找我可能為了摸我的底，也讓我知道我已經被注意了。

　　在「狼煙行動」中，我並沒有參與籌畫或執行工作，只是現身活動現場表達對族人的支持，為此被盯上，雖然心情沒有受到影響，卻不免有些感觸。以前在一些有關原住民運動的文章中，讀到胡德夫等人描述被情治單位監控的經驗，在新北市新店的溪洲部落，也曾聽部落幹部提到，部落舉辦抗爭活動前，就會有情治單位人員到家中拜訪，沒有想到自己也親身體驗到。這次的經驗，並沒有讓我感到不快，因為李先生非常客氣，我也了解他只是執行任務。但是，我很好奇有關單位怎麼知道我會參加，怎麼知道我的背景。這件事情似乎顯示，過去曾監控過胡德夫這些原運人士的情治網還在持續運作。在已經自由民主化的臺灣，這樣的監控系統不致於明目張膽地干擾監控對象的日常生活，然而，可以想像的是，在 1980 年代以前風聲鶴唳的政治氛圍下，類似我遭遇到的拜訪可能就會對當事

[193] 網路上可查到相關資料，例如，維基百科記載著馬智禮在二二八事件中保護當時在臺東的國民政府官員，但在事件後，被以「擁兵自重」的罪名，列名二二八事件八大寇之一，由李建文隨身監視（維基百科編者 2018c）。

人造成莫大壓力。

　　藉著這個獵槍事件及其後續發展的描述，我想強調的是在族人心目中大獵祭的重要性。這個事件引起公眾對於原住民狩獵權的討論，甚至在東華大學民族事務與發展學系碩士班 104 年度的招生考試，「臺灣原住民族社會與文化」考題中，以這個事件的報導為例，要求考生從「原住民的狩獵文化權、動物保護團體看法、國家法令制定與執行等幾個層面」發表評論。就我自己身處部落中的觀察，會覺得部落族人在事件過程中當然很明顯地感受到原住民狩獵文化和國家法令的衝突，但在抗爭過程中，高舉「捍衛原住民狩獵文化權」的旗幟，在某種程度上可以說是策略的運用，為了爭取其他部落的支持，達到結盟以增強抗爭力道的目標。檢警在報告中提到的獵槍與獵物，雖是事件的導火線，卻不是寶桑部落族人支持抗爭行動的主因。檢警在大獵祭期間，羈押族人對於祭儀的進行造成干擾，激起部落族人的憤怒，才是主要的原因。由此觀之，這些抗爭行動表面上看起來是一種社會運動，促使族人參與的動力卻是文化性的。

　　事件與抗爭的部分相關報導影片中，可以從快速帶過的鏡頭看到，在成功分局的抗爭現場中，寶桑部落族人演唱了 pairairaw 祭歌，報導中並未對此加以著墨，然而，這首祭歌在當時抗爭場合的吟唱實則牽涉複雜的文化意涵。對於 2014 年 12 月 31 日在寶桑巴拉冠舉行的大獵祭活動，我和家人還有另外的特別感受，因為我的岳父在當年 3 月間過世，我和家人在這次大獵祭中成為喪家，要接受除喪。族人在抗爭過程中唱祭歌，以及我和家人在祭典中被帶領到廣場上跳 tremilratilraw 舞蹈除喪，成為這次大獵祭在我記憶中最主要的部分，而 pairairaw 祭歌和 tremilratilraw 舞蹈涉及大獵祭文化意義的核心。因此，接下來，我將說明 pairairaw 和 tremilratilraw 在大獵祭中的使用及其意義，藉此探討為何在當代社會，卑南族人還要堅持這個和狩獵文化有關的祭典。透過這個問題的討論，可以理解，為何祭典被干擾，會引起族人強烈的反彈。

Pairairaw 與 Tremilratilraw

benanaban mi（我們是來解哀）

benakakebak mi（來解開憂悶）

——〈benananban（解哀）〉，

出自《irairaw i Papulu 巴布麓年祭詩歌》

　　寶桑部落族人在抗議場合唱 pairairaw 祭歌，以及我和家人在祭場上跳 tremilratilraw 舞蹈除喪，雖是兩個獨立事件，但兩者在不同程度上和我岳父過世產生關聯。在大獵祭上，喪家被帶領到祭場和族人共舞，特別是跳 tremilratilraw 舞蹈，是除喪過程中的重要程序，和我岳父過世有直接關係。我岳父過世，造成部落中大獵祭祭歌傳唱的斷層，和族人在抗議場合唱 pairairaw 祭歌，則有間接關聯。岳父和一位楊長老，長期以來擔任部落大獵祭中 pairairaw 祭歌領唱以及 tremilratilraw 歌曲演唱的工作，兩位八十多歲的老人家不幸在 2014 年相繼過世，族人對於祭歌可能中斷的憂慮驟然加劇。楊長老在過世前一兩年因為身體狀況不佳，已經不在大獵祭中唱歌，岳父當時也被肝癌纏身，健康大不如前，但為了讓祭儀能順利進行，在大獵祭期間仍打起精神帶領唱祭歌。楊長老在演唱 pairairaw 祭歌時，通常擔任 temgatega 聲部獨唱，帶出詩句，岳父則擔任回應的 temubang 聲部獨唱，複誦詩句。少了楊長老，岳父自己一個人常要同時負責提詞和複誦，雖然有其他長老輪流協助唱 temubang 聲部，岳父在唱祭歌時已經顯得有點力不從心。在此之前，大獵祭中的 pairairaw 祭歌歌詞，都是長老們憑記憶演唱，然而，到了 2013 年底及 2014 年元旦的大獵祭活動中，岳父唱 pairairaw 祭歌時，必須看著手抄的歌詞演唱，一方面因為擔心體力及精神不足，無法順利把祭歌唱完，一方面因為過去楊長老部分領唱的詩句，岳父並非很熟悉，所以事先把歌詞寫下。兩位長老過世後，為了避免祭歌傳唱中斷，我的大姨子林娜鈴（當時擔任巴布麓文化協進會理事長），根據族人所藏的祭歌歌詞筆記編輯成《irairaw i Papulu 巴布麓年祭詩歌》（林娜鈴編 2014）小冊子，供部落成年男子在山上獵場練唱。族人沒有想到的是，他們練唱成果的第一次公開呈現，是在警察局的抗議現場。

　　族人在抗爭中演唱 pairairaw 祭歌，在某種程度上是一種表演。我並沒有在成功分局現場看到族人唱祭歌，而是透過大姊夫轉述得知，後來在原住民電視臺以〈狩獵案頻傳衝擊，族人捍衛狩獵權〉為題的新聞報導中，[194] 看到族人在警察局前高舉臨時以紙板做的抗議牌的畫面，大姊夫和一位長老站在抗議隊伍的第一排，手持著祭歌歌詞小冊子領唱祭歌曲調 iraw。Pairairaw 祭歌的演唱，在族人的認知中，不是一種娛樂，也不是表演，並且不能在祭典以外的場合演唱。[195]林娜鈴指出，吟唱 pairairaw 的場合限於「新舊年交替期間，在山上狩獵營區及狩獵結束回部落時」（林娜鈴、林嵐欣 2010: 9），回到部落後，祭歌也會被長老用來為喪家除喪，以及用來頌讚狩獵冠軍及跑步冠軍。由於 pairairaw 祭歌不能在祭典以外的場合演唱，也不會用來唱給部落外的人聽，在抗爭場合演唱這類祭歌，嚴格來說，是觸犯禁忌的行為。[196] 不過，我事後並沒有聽到族人提出質疑，似乎大家認為在當時的場合演唱祭歌是可以接受的。依據我的理解，這件事被接受，可能因為在抗爭現場演唱祭歌，凸顯了寶桑部落族人的身分認同。從新聞畫面中可以看到，在成功分局抗爭的族人剛下山，身上穿著沾染汙泥的日常工作服，還沒有換穿傳統服裝（他們要到凱旋門後，家人才會幫他們換裝）。在媒體鏡頭下，他們看起來和一般工作完畢的農人或工人沒有差別，因此，我們可以想像，族人在當下想強調他們的身分，最直接的方法就是唱歌。唱一般的原住民歌曲，不足以顯示警方干擾祭典的不正當性，這使得族人感到，在抗爭現場演唱他們在山上練習的 pairairaw 祭歌，具有合理性及必要性。此時，祭歌並不具有祭儀功能，它變成彰顯族人身分的符號，在這樣的情況下，演唱祭歌也不是祭儀活動，而是一種表演。

　　不同於 senay 歌曲可以隨興演唱，演唱 pairairaw 祭歌有很多的規範與禁忌。

[194] 目前這部影片仍可在網路上看到（IPCF-TITV 原文會原視 2015），演唱 pairairaw 祭歌畫面在影片約 7 分 21-27 秒處。

[195] 雖然在原舞者的舞臺表演中，曾經演唱這套祭歌，那是為了在舞臺再現祭典場景的情況下，透過祭歌的演唱，凸顯表演的真實性。《很久》中雖然出現大獵祭的畫面，但並沒有使用 pairairaw，而以 NSO 演奏陸森寶〈懷念年祭〉歌曲旋律作為大獵祭畫面的伴奏，這應是考慮祭歌禁忌性所做的安排。

[196] 另外，因為岳父過世，這一年的大獵祭中，大姊夫和我都是喪家，按照習俗，在除喪前我們不能唱歌，大姊夫不宜在除喪前唱祭歌。

Pairairaw 祭歌屬於坐歌，沒有舞蹈動作，演唱時，長老們會圍坐成ㄇ字型或四方形，年輕人則圍站在長老身後。祭歌的演唱有明確的開始與結束，不能唱唱停停。演唱過程中，即使偶爾可以看到參與演唱者交頭接耳，但他們不會在這種場合嬉笑，也不會一邊吃東西一邊唱，或是將祭歌曲調和其他歌曲混雜在一起唱。不同於演唱 senay 歌曲時，每個人原則上都可以擔任領唱，在演唱 pairairaw 祭歌時，只有少數人有資格領唱，同時，參與演唱者所負責的聲部也必須和他們在年齡階級中的位置相襯。這些演唱行為，都展現了祭歌演唱的神聖性，和 senay 演唱的世俗性有著明顯的區隔。

　　演唱 pairairaw 祭歌，使用的是被稱為 iraw 的曲調，依據演唱場合不同，填入不同的歌詞。林娜鈴指出，根據不同的使用場合，pairairaw 祭歌被分成 penasepas（「新舊年交替時第一個要吟唱的詩歌，有破除、跨越之意」）、kalraman（「在部落外預先搭建的凱旋門中，長老們為當年度的喪家男子吟唱的除喪詩歌」）、benanban（「長老們前往當年度的喪家吟唱詩歌，為守喪的家人除喪、解憂」）、pulibun（「為捕獲獵物最多者吟唱的詩歌」）、sanga（「為賽跑冠軍者吟唱」）以及parebaliyu（用於「狩獵期間在山上若有狩獵不順遂的情形」）等類（林娜鈴、林嵐欣 2010: 9）。如果我們把每一組用在某一特定場合的詩歌視為一章，年祭詩歌總共有五章（kalraman 和 benanban 內容相同），每章由 20 至 30 節對句組成。每一章詩歌，其內容雖不同，格式卻是一致的，以對偶的形式構成：每節有兩句意義相近的詩句，一句使用較古老的語彙，另一句使用較近代的語彙，並採用頭韻手法（alliteration），也就是兩句開頭使用相同的音節，以營造詩句的對稱性。例如，在以下《irairaw i Papulu 巴布麓年祭詩歌》所錄，除喪中使用的第 9至 18 節詩句，即可看到詞意相近的成對詩句，以及頭韻的使用：

9.　　　　　 dra sulray（在家的入口）／ dra pitawun（在屋之出入口）

10.　　 kane asin（在婦人／男人／老人）／ kane bulay（在女士／男士／者老）

11.　　　 na misareksekan（於有哀慟處）／ na miareetran（在那哀傷處）

12.　　　 dra tu aeluwan（為她的掉眼淚）／ dra tu aungeran（為她的流鼻涕）

13. may lepedan（身上還有喪家之灰土）／ may trabuwan（還有亡者家之塵灰）

14.　　　 benanaban mi（我們是來解哀）／ benakakebak mi（來解開憂悶）

15.　　　　dra tu drinemdreman（他的心思）／dra tu nirangeran（他的思想）

16.　　　　　tu niyaruwayan（他所行的）／tu kinakuretan（他排定的）

17.　　　　makuretu nu drini（你要定下心）／maruwaya nu drini（你要節哀了）

18.　　　　ta apitranganay（我們把它扔掉）／ta abisulanay（我們把它丟棄了）

　　演唱 iraw 者必須是成年男子，以領唱與應答的方式進行。林娜鈴對於 iraw 唱法的敘述如下：

　　　　由長老一人先 temgatega 敘述主題後，其餘老人 tremilraw 輪流跟隨引
　　　　唱，再由引唱之外的人 temubang 回應。段落間及結束時，青壯年級
　　　　dremiraung 合音，也利用此機會練習引唱（林娜鈴、林嵐欣 2010: 9）。

就曲式結構而言，一組 iraw 由兩個部分組成，第一部分可以稱為 A 段，第二部分為 B 段，A 和 B 段可以只唱一次或輪流演唱兩次（A-B-A-B），最後再回到 A 段，以一個固定的尾聲結束。A 段的旋律轉折較多，以級進音程為主，速度較慢，每分鐘約 64 個四分音符，節奏較自由；B 段旋律以同音反覆以及跳進音程為主，速度略快，節奏較固定；尾聲旋律簡短而沒有太多修飾。旋律建立在五聲音階上，音域包含一個八度加上完全四度，演唱的實際音高不固定，為了方便敘述，可將音階標示為 Acdegac¹ d¹。

　　A 段由三個樂句構成，分別由 temgatega、tremilraw 及 temubang 三個聲部輪流演唱，三個樂句一組，對應一句歌詞，使用這個模式演唱數節歌詞後再進入 B 段。三個樂句的長度幾乎相同，各約持續 10 秒。在這三個樂句中，祭歌詩句會出現兩次，首先在 temgatega 後半唱出，並在 temubang 後半再現，其間以聲詞襯托。在第一句中，領唱長老以「ya yi ye ya o」等聲詞做為主題聲部 temgatega 的起頭，旋律在一個五度之間盤旋，從 c 音開始上行級進到 g，然後下行到 e 稍作停留，再短暫回到 g，接著級進下行到 d，然後又級進上行到 g，緊接著級進下行到 c，形成一個波浪狀的旋律輪廓。一句祭歌詩句接著被唱出，音高以 A 和 d 為主，先是 A 音同音反覆，第二個 A 音加重並稍長，向上跳進到 d 音並反覆，加重且拉長第二個 d 音，接著反方向用同樣的方式依序反覆 d 音和 A 音，然後在 A 音上延長，結束這個樂句。在這個同音反覆模式下，詩句音節以「短

長—短長—」的韻律唱出。第二個樂句由 tremilraw 聲部演唱，大部分的長老和身後的年輕人會加入演唱，使用「he yi ya o e hi yi ya」等聲詞，以 c^1 音為中心，旋律線在 a- c^1-d^1 之間徘徊，最後以一個長音停留在 c^1 上，temubang 聲部在此時插入。回應聲部 temubang 前半樂句的旋律處理原則類似第二樂句，也使用聲詞演唱，但獨唱者可以加入較多的修飾，表現出較戲劇性的抑揚頓挫。在後半樂句以 c^1 音為中心並使用「短長—短長—」的韻律唱出歌詞，雖然韻律形式和詩句第一次出現時相同，在此通常會使用較多裝飾音。詩句唱完後，旋律從高音的 d^1 級進下行八度到 d 音，緊接著出現最低音的 A 音。這個最低的音以長音唱出，發出「ya」的音節，年輕人負責的 dremiraung 聲部會在此時一起加入，標示出一個詩句陳述的結束。

A 段的 temgatega、tremilraw 及 temubang 三個聲部輪流演唱的形式，到了 B 段變成領唱與答唱（call and response）的二聲部輪流演唱形式。在 A 段擔任 temgatega 的長老會以 A 音同音反覆的「短長—短長—」韻律吟誦出一句詩句，其他參與演唱者複誦同一詩句，但以由 e-a-e-g-e-g 等音組成的固定旋律，再以 a 音同音反覆演唱聲詞「yi ye yan」做為這個詩句陳述的結束。這樣的領唱和答唱輪替的方式會用來演唱多個詩句，再回到 A 段。領唱和答唱的樂句長度各約五秒，相較之下，B 段聽起來比 A 段更簡潔。

尾聲的歌詞由「hoy yai ya wa」等聲詞構成，使用固定旋律演唱兩次。整組的祭歌通常會在 A 段和 B 段輪流唱一至兩次後，回到 A 段，以 A 段旋律模式唱完剩下的詩句後，領唱 temgatega 聲部的長老以 A-E-A 三個音演唱聲詞「hoy ya o」，比 A 音低完全四度的 E 音，在這之前並沒有出現過，它的出現暗示眾人要接唱尾聲了。尾聲以 g-e-a-g-a-b-a 等音構成，b 音在此之前也沒有出現，它的出現暗示一組祭歌即將結束，眾人最後以「yo」這個音節演唱一個 a-g-e-d-c 的下行音階做為總結。唱完後，長老會呼喊一些簡短的字句，在字句之間，眾人會呼喊「hui」做為回應，例如：yi ya (hui)，mua raka (hui)，祭歌的演唱才算結束。

以上演唱程序的描述，根據我多次觀察祭歌演唱所做的紀錄加以整理，[197] 用以顯示祭歌結構的精巧。在音樂段落的安排上，可以看到多組的對比，例如：

[197] 我的助理彭鈺棋協助聽寫曲例，使我得以根據記譜分析比較，謹此致謝。

在 A 段與 B 段在樂句數（三與二）、速度（慢與快）、節奏（自由與固定）的對
比，在各段中演唱祭歌詩句與聲詞段落的對比，獨唱與群唱的對比，旋律性與誦
唸性唱法的對比。這樣的對比鋪排，配合祭歌詩句的對偶結構，使得祭歌的演唱
在對比與統一間取得平衡。以上的敘述，只是描繪出祭歌結構，很多的細節被省
略掉，事實上，這些細節也沒有辦法一一描述，因為部分細節和卑南族語言的表
達有關，再者，祭歌的演唱也會因時、因地及因人產生細部的差異。這些差異有
部分是無意間產生的，有一部分則是由於個人在處理裝飾音及重音等細節的習慣
所造成的風格差異。

　　祭歌的演唱存在個人風格的差異，也存在部落間的差異。在卑南族部落中，
南王和寶桑部落的 pairairaw 祭歌是最接近的，兩個部落的祭歌在樂段銜接方式
及詩句內容上雖不相同，但都建立在相同樂句結構和旋律模組上，因此兩個部
落的人如果在一起唱祭歌，仍然可以彼此唱答。在樂段的銜接方式上，我聽過
南王長老只唱 A 段接尾聲的例子，但在寶桑，幾乎都會用到 A 段及 B 段；南
王的唱法中尾聲會接在 B 段後面，而寶桑的唱法則會回到 A 段再接尾聲。兩個
部落在從 A 段到 B 段的銜接方式略有不同：在寶桑，A 段轉換到 B 段，是由擔
任 temgatega 提詞聲部的長老發動，他會在眾人以 A 段旋律模式唱完幾節詩歌
後，直接轉入 B 段的朗誦式唱法；在南王，負責 temubang 回應聲部的長老，會
比 temgatega 先轉入 B 段時，他在 temgatega 以 A 段旋律模式唱出一句詩句主題
後，跳過 tremilraw，以 B 段答句旋律複述這句詩句，然後擔任 temgatega 的長老
以 B 段的朗誦式唱法陳述下句詩詞，眾人答唱複述這句詩詞後，轉換成領唱─
答唱模式。兩個部落的祭歌詩句差異更明顯，[198] 雖然使用相同的詩歌結構，兩個
部落的祭歌詩詞在章節數量以及詩句內容都截然不同。林娜鈴指出，她整理寶桑
年祭詩歌時，發現蒐集的手稿都是以日本片假名書寫，在南王部落耆老陳光榮
（陳建年的爸爸）的協助下，將歌詞改寫成羅馬拼音，並解讀詞意。陳光榮在轉
譯寶桑年祭詩歌時，發現這是卑南大社六個巴拉冠之一的 Gamugamut 會所傳唱
的詩歌，目前在南王已經失傳（林娜鈴編 2014: 編輯語）。我們可以推測，南王

[198] 南王部落在 1996-7 年左右就編寫一冊〈普悠瑪南王年祭詩詞〉，我依據這份資料和《irairaw
i Papulu 巴布麓年祭詩歌》進行比較。

和寶桑的 pairairaw 祭歌在樂段處理方式以及詩句內容的差異，可能和源自卑南大社中的不同巴拉冠會所有關。

　　正如兩個部落在 pairairaw 祭歌演唱方式上存在差異，兩個部落 tremilratilraw 舞蹈的呈現方式也略有不同。事實上，每一個卑南族部落，都有自己的 pairairaw 祭歌和 tremilratilraw 舞蹈表現方式，這使得每次聯合年祭結束前的大會舞中，當十個部落在主持人的提議下共同跳 tremilratilraw 時，總是淪於七零八落的場面。在所有卑南族部落中，寶桑部落族人只有和南王部落族人共舞 tremilratilraw 時可以保持協調一致，因為他們的 tremilratilraw 歌曲旋律和舞步很接近。雖然如此，兩個部落的 tremilratilraw 仍有細微差異，陳文德即指出，在歌曲的表現上，「寶桑卑南族人的音調較為拉長，之所以拉長而與南王唱法有所區別，是因為寶桑從省立醫院附近遷來這裡的地理環境與卑南大溪的出海口鄰近，因此唱法上呈現彷如波浪一般的拉音」（2001: 216）。我曾就此請教我的岳父，他對陳文德的說法不置可否，只表示，他的唱法是傳承自教他唱這首歌的長老，當時他學的時候，這首歌的唱法就和他現在唱的一樣。寶桑部落流傳的 tremilratilraw 歌曲唱法不同於南王，或許是因為地理因素的影響，也可能是傳承的「流派」不同。我們也可以猜測，在寶桑部落，這首歌的曲調和 pairairaw 祭歌是否都是源自某個特定的集會所，而這個集會所的唱法在南王已經失傳，因此兩個部落在詮釋這兩類歌曲時會呈現出略微不同的風貌？

　　岳父過世後那年的大獵祭，我和家人被帶領到巴拉冠會場上跳 tremilratilraw 舞蹈除喪的經驗，讓我特別注意到南王及寶桑部落對於這個舞蹈和歌曲在表現方式上的差異。這兩個部落除喪儀式的項目基本上相同，包括在凱旋門為喪家唱 pairairaw 祭歌、在巴拉冠引領喪家上場跳舞以及長老到喪家住處唱 pairairaw 祭歌，但順序略有不同。例如，在寶桑，會在 12 月 31 日下午先帶喪家在巴拉冠跳舞，解除喪家不能跳舞的禁忌，再於當天晚上由長老到喪家住處唱 pairairaw 祭歌，解除喪家其他的禁忌；在南王，長老到喪家住處唱 pairairaw 祭歌以及帶領喪家跳舞是在狩獵回來的第二天，也就是元旦那天，先在早上到喪家住處除喪，再於下午在巴拉冠帶喪家跳舞。2014 年 12 月 31 日當天下午，寶桑部落年輕男子從凱旋門回到巴拉冠後，在廣場上牽著手圍成圓弧形跳完幾圈舞，族人便輪流帶過去一年家中有人過世的家族到隊伍的前面，加入舞蹈隊伍。由一位和喪家比

較親近的族人在隊伍前頭帶領，先從一般的四步舞跳起，然後跳 tremilratilraw 舞蹈，跳完後這家喪家會離開隊伍，讓另一家喪家上場跳舞。我太太住在南王部落的表哥，因為和我岳父感情很好，特地來寶桑帶領我們跳 tremilratilraw 舞蹈除喪。南王表哥在帶我們家人跳完 tremilratilraw 舞蹈下場後，臉上帶著苦笑還邊走邊搖頭，他的太太則在旁邊取笑他說：「南王的人抓不到寶桑的歌調」。原來，南王和寶桑的 tremilratilraw 歌曲旋律輪廓和舞步雖然相同，但音調的轉折略有差異，南王表哥聽著長老在場邊演唱 tremilratilraw 歌曲，卻發現自己的舞步和歌聲並沒有緊密配合，因此感到挫折。其實，我在南王表哥帶領跳 tremilratilraw 時，並沒有特別注意他的舞步是否和歌曲搭配完美，因為我們在隊伍中間跳的人不用特別注意這個問題，只要跟著隊伍前面帶領的人做動作就好。不過，南王表哥對自己表現的反應，讓我對這個舞蹈中歌曲和舞步的關係有更深刻的體會。

　　現在卑南族人常把眾人手牽手跳的舞蹈稱為大會舞，族語為 muaraka，包含一般的四步舞和 tremilratilraw。手牽手的方式是所謂的「交叉牽手」，「交叉」並不是自己的左右手互相交叉，而是雙手張開，右手和緊鄰自己右邊的人的左手形成交叉，並在他（她）身體前方約腹部的位置，牽住他（她）右鄰的左手，左手也是以同樣的方式牽自己左邊第二個人的右手（如圖 8-1）。和右鄰及左鄰手交叉的原則是，右手放在右鄰的左手上方，左手放在左鄰的右手下方，雖然實際跳舞時，族人並非完全遵守這個原則。有一個原則，族人倒是會特別留意：當男生站在女生旁邊的時候，不管男生在右邊或左邊，他的手一定在女生的下方。這樣的手交叉規則，主要是因應卑南族舞蹈中較多的蹲跳動作而設計，一方面避免男生的手在蹲跳的時候碰觸到女生的胸部，另一方面也會在往上跳的時候，讓男生的手將女生的身體微微托起，節省女生蹲跳的力氣。除了這個卑南族特有的手交叉規則外，族人在大會舞隊伍中的位置不受年齡及階級制約，也顯示出這個族群大會舞文化和其他原住民族群不同之處。有些原住民族群在跳大會舞時，對於族人站在隊伍中的哪個位置有嚴格規定，反映出該族群的社會結構。例如，阿美族傳統形式豐年祭中，大部分的舞蹈只有男生可以跳，他們會嚴格地遵照年紀的長幼順序站在隊伍中，反映出阿美族嚴明的年齡階級制度；在鄒族祭儀樂舞中，族人在隊伍中的位置和氏族地位有關；排灣和魯凱的祭儀樂舞中，族人在隊伍中的位置則反映出貴族和平民的階級差異。在卑南族人的大會舞隊伍中，除了站在

領隊的位置有一些限制外，基本上每個人都可以在加入隊伍時選擇自己喜歡的位置，沒有特殊限制，而大家比較普遍遵行的原則是：夫妻在隊伍中會站在一起，並且同時入場和退場。正式交往的男女朋友也會比照這個原則，藉此公開他們的交往。

圖 8-1　手牽手跳大會舞（陳俊斌攝於寶桑部落大獵祭會場，2009 年 12 月 31 日）

　　跳大會舞時，眾人會繞著會場先跳一兩圈四步舞，再跳 tremilratilraw，做為一個回合。四步舞在某種程度上，可以說是一種暖身的舞蹈，tremilratilraw 才是主要的舞蹈。完成每一個回合時，隊伍會在跳完 tremilratilraw 後重整，有些人會在這個空檔下場，原本在場邊觀看而想要加入跳舞的人，也會在這時候上場。四步舞的變化不大，上半身因為手牽手不會有什麼動作，只有藉著左右腳的前後交替，讓隊伍持續向右移動，雙腳常以「右腳向前—左腳向後—右腳向後—左腳向前」的模式反覆，以均等的速度移動雙腳。相對地，tremilratilraw 舞步較複

雜，是難度較高的舞蹈。

　　不管是四步舞或 tremilratilraw，站在隊伍最右邊排頭位置的男士要負責帶領舞蹈，隊伍中其他人的腳步必須和他一致。跳四步舞的時候，音樂可能透過擴音系統播放或由跳舞者邊跳邊唱，領頭者只要讓大家的腳步和音樂保持一致，就算稱職。跳 tremilratilraw 時，一定是一位長老在旁邊手持麥克風獨唱 tremilratilraw 歌曲，隊伍在領頭者帶動下，配合歌曲動作。在這個舞蹈中，唱歌的人不跳，[199] 跳舞的人只在歌曲中段落轉折處用類似 pairairaw 祭歌的 dremiraung 演唱方式呼應，[200] 但歌曲和舞步必須密切配合，形成歌和舞的對位交織。獨唱者會在演唱中刻意修飾旋律，使得歌曲聽起來有迴腸盪氣的韻味；帶領舞步的人呼應著歌聲，也會趁機展示自己動作的優美，在蹲跳之間不僅要動作確實，也要展現出自信從容的氣勢。我想，南王表哥感到挫折的地方，不在於他的動作沒有跟上歌聲的律動，而是他不能完全掌握歌曲重音的落點以及長音持續的長度，以至於沒有足夠時間做準備動作，影響舞步銜接的流暢度。

　　Tremilratilraw 的舞步以一組包含跨步、踢腿和蹲跳的動作反覆而成。舞蹈動作以左右腳輪流往前輕踢為基礎發展而成，首先左腳提起，往右斜前跨出，左腳著地的時候身體略微蹲下，接著左腳略微離地並向前抬出，然後身體略微蹲下往後輕跳，接下來先輕蹲再略微往上跳，落地的時候左腳在前，接著右腳往上提起再往前抬出去，然後身體略微蹲下往右後輕跳。這組動作連續做四次後，眾人左腳再一次往右斜前跨出，接著領頭者會快速向隊伍尾端方向移動，使隊伍前端形成一個捲旋，在歌曲最後一個長音中，所有人往下蹲，一起發出「hu」的歡呼，結束這段舞。男女在跳這個舞的時候，動作基本上是相同的，只是女生不用抬腳前踢，蹲跳的幅度也較小。所有的動作都應該是靈巧輕盈的，每一個動作之間的銜接應該是平順的，前一個動作往往是下一個動作的預備動作，例如，蹲下是為了上跳做準備，把腳往上提是為了輕踢做準備，而在往前踢之前，有些帶領舞蹈的人還會刻意將腳往後縮再往前踢出。即使動作之間看似靜止的停頓，也

[199]《很久》第 15 幕中，南王歌手在舞臺上跳 tremilratilraw 時，吳昊恩在隊伍後面壓陣，一邊唱歌一邊隨著隊伍移動，是為了遷就舞臺呈現所做的變動，並非常態。

[200] 不同於 pairairaw 祭歌只有男人可以唱，跳舞隊伍中的男女皆可在 tremilratilraw 中呼應獨唱聲部。

不是休止，而是一種持續。借用音樂術語，這種舞蹈呈現的是一種 legato（圓滑奏）的質感，而不是 staccato（斷奏）。[201]

　　和這組重複四次的舞步配合的歌曲，其歌詞由兩行對偶的詩句以及穿插在詩句之間的聲詞組成，使用一個基本旋律反覆變化唱出。Tremilratilraw 歌詞並沒有被編輯成冊，不過在迎新年、除喪和晉級等場合，都有一些常用的歌詞，演唱者也可視場合即興填詞。Tremilratilraw 和 pairairaw 祭歌的對偶詩句結構類似，都是兩句詞意相近的詩句構成一節，也會使用頭韻手法，例如在《很久》中吳昊恩演唱的 tremilratilraw 詩節，第一句為「sa ka lan ta ami yan」（歡喜的年節），第二句則為「sa ka lan ta bette lan」[202]（歡喜的節日）。演唱第一個詩句前，會先用一段聲詞演唱，例如：「he-e mai la la-ku-o e-ya-ha-ho-ya」，第一句詩歌後會接上一段聲詞，例如：「ha-ho-hi ye ya-a u o-i na i-ye-yo ya」，這些聲詞在第二句詩句唱完後還會出現，不過略有變化，例如：「ha-ho-hi ye ya-a u o-hai ye ya-ya-ma i la-ho-ya」。[203]

　　用以配合舞步的 tremilratilraw 歌曲有三個樂段，每個樂段由四個短樂句組成，三個樂段和四個循環的左右蹲跳舞步段落之間形成錯落位移的效果。歌曲使用的調式類似 pairairaw 祭歌調式，旋律建立在五聲音階上，音域包含一個八度加上完全四度，演唱的實際音高不固定，可將音階標示為 Acdegac¹ d¹。開頭以聲詞演唱的樂句，是基本旋律的呈示，四個小樂句中每一個樂句的終止，和舞者的跨步及蹲跳動作相呼應，例如第一個樂句終止時舞者左腳跨步，第二樂句終止時後跳（在左腳前踢之後），第三樂句終止時左腳向前並向下蹲，第四樂句終止時後跳（在右腳前踢之後）。這四個樂句可以標示為 a、b、c 及 d，旋律輪廓簡述如下：

[201] 卑南族每個部落 tremilratilraw 風格各不相同，此處的敘述適用於南王和寶桑部落，和其他部落的風格不盡相符。

[202] 原舞者《年的跨越》專輯中〈為年節到來而唱〉的 tremilratilraw 歌詞，第一句和吳昊恩演唱版本相同，第二句歌詞為「la yu an ta bette lan」（快樂的節日）。原舞者創始團員之一的卑南族人阿民・法拉那度表示，「la yu an」應屬知本語系詞彙，不過在南王部落也有使用。2019 年 4 月 11 日的私下談話。

[203] 歌詞參考原舞者《年的跨越》專輯文字解說（財團法人原舞者文化藝術基金會 2001: 26）。

a：g 音大跳到 c¹，在 d¹ 音上短暫停留，然後在 c¹ 上下來回形成一個回音音形，來到一個簡短的 d¹ 音後，在 c¹ 音上延長做為終止。

b：d¹ 音加上一個 a 音形成的簡短下跳音形開頭，以 c¹ 音為中心，在 a、c¹、d¹ 等音間上下盤旋，以 c¹-a-g 下行音形終止。

c：以 e-g-a-g-c¹ 等短音接一個 a 長音。

d：從 c¹ 音級進下行到 c，然後以 A 長音終止，此時所有的人在這個音高上發出「ya」的聲音。

第二樂段中，前兩個樂句用以演唱實詞歌詞的第一句，後兩個樂句則搭配聲詞，a 樂句除了以 g-a-c¹ 三個音開頭外，沒有其他變化，b 樂句和 c 樂句也和它們在第一樂段出現時大致相同，d 樂句則在 c¹ 音級進到 c 的下行音形前，插入一個由 c¹-a-g 開頭，接著在 c¹ 和 d¹ 兩音之間上下盤旋的擴充。第二句實詞歌詞出現在第三樂段的前兩個樂句，這個樂段和第二樂段的前三個樂句旋律基本相同，但在樂句 d 上更進一步擴充。第三樂段和第二樂段的樂句 d 前半旋律輪廓相同，都是 c¹-a-g 下行音形連接 c¹ 和 d¹ 兩音的上下盤旋，後半部則是從 c¹ 音到 c 下行級進音形的變化擴充，c¹ 音在此同音反覆四次，然後由 g 音上行級進到 c¹，停留在 a 長音，最後以 a 音級進下行到低八度的 A 音上，眾人發出 ya 的音結束。結束前的同音反覆和上行音形片段，以一字一音（syllabic）的方式演唱「hai ye ya-ya-ma i la」等聲詞，有別於前兩個樂段結束樂句中以一字多音（melismatic）的演唱方式，並在結束前營造出高潮。第二和第三樂句的擴充，使得樂句段落和舞步段落不一致，第一和第二個舞步段落分別開始於第一和第二樂段的樂句 a，但到了第三個舞步段落的開頭，已經移到第二樂段的樂句 d 後半，第四個舞步段落的開頭則在第三樂段的樂句 c 上出現。

在 pairairaw 祭歌中可以看到的統一與對比原則，也出現在 tremilratilraw 歌曲中，而舞蹈動作的加入，使得 tremilratilraw 歌舞的對比層次更為豐富。統一在詩句的對偶結構下，聲詞與實詞的交替，以及一字一音與一字多音唱法的使用，構成音樂上的對比。三段歌曲樂段和四個舞步段落的配合，造成樂段和舞步開始與結束的落點不一致，更增添對比的效果。

正如 pairairaw 祭歌有較慢的 A 段和較快的 B 段，tremilratilraw 歌舞也有

慢板和快板。以上敘述的是慢板的 tremilratilraw，快板的 tremilratilraw 又稱為 padokdok，通常會接在慢板的 tremilratilraw 後面（除喪時則只使用慢板）。慢板和快板的 tremilratilraw，速度其實差不多，約每分鐘 90 個四分音符上下，但是快板 tremilratilraw 樂句較短，而且舞步循環單位較短，使得音樂和舞步較為緊湊。快板 tremilratilraw 詩句也使用對偶結構，並使用類似 pairairaw 祭歌 B 段中的「短長—短長—」節奏。例如，原舞者《年的跨越》專輯手冊中，記錄了以下歌詞：「ya a e ye ya *ka sa ga sa ga le* ya la, e ye *bula bula ya ne* ya ya la」（財團法人原舞者文化藝術基金會 2001: 27，粗黑斜體標記為我所加），其中夾雜在聲詞之間，以粗黑斜體標記的「*ka sa ga sa ga le*」（kasagasagar 的變化，「歡喜的」之意）是上句，「*bula bula ya ne*」（bulabulayan 的變化，「美好的」之意）[204] 則是下句，每個字以一短一長的節奏唱出，以「ka sa」這兩個音節為例，ka 的長度是一個十六分音符，sa 的長度則為一個四分音符加附點八分音符。舞步和音樂節奏的配合原則是，唱 ka 短音時身體下蹲，唱 sa 長音時身體往上蹬並把左腳抬起，身體略轉向左側，左腳稍微停留再落地，在下一個短音 ga 的時候身體下蹲，接下來的 sa 長音配合動作和前一個長音時的動作相同，只是換成右腳。如此左右腳配合短長音節奏輪流屈膝下蹲再將身體往上蹬並抬腳，使得舞者身體有規律地上下波動。

　　在此比較詳細地描述 tremilratilraw 舞步及歌曲，是為了讓讀者了解這類歌舞的精巧結構，實際上，部落族人並不會把音樂和舞蹈各別地從整體情境中獨立出來，再理解兩者如何對應。音樂和舞蹈當然是族人 tremilratilraw 經驗中的重要組成部分，但它們無法各自獨立，它們的總和也不是 tremilratilraw 經驗的全部，這種經驗是包括聽覺、動覺（kinesthetic sense）、體感（somatosensory）及視覺等多種感官的感受綜合而成。聽覺方面，歌聲所激發的感受構成 tremilratilraw 聽覺經驗的重要部分，兩個「樂器」的聲響，更增強了節慶歌舞的聽覺感受。樂器之一的銅鈴，繫掛在舞者腰間，在蹲跳時，銅鈴會隨之擺動發出「sering sering sering」的聲音；另一個樂器是寶桑部落特有的「巴布麓鼓」（有關「巴布麓鼓」的說明請見第七章），在大會舞的隊伍旁，會有一位族人配合著舞蹈動作敲擊皮

[204] 根據阿民・法拉那度的字義說明，2019 年 4 月 11 日的私下談話。

鼓，發出「咚！咚！咚！」的聲響。動覺方面，涉及的不只是各別參與者在舞蹈中用身體的哪個部位做什麼動作，也涉及參與者如何透過和身邊的人牽手，對於其他人的動作的感知。手牽手的動作所啟動的不僅是動覺感受，更讓參與者感知到周邊的人身體的溫度及肌膚的粗細，激發觸覺及溫覺等體感。和 tremilratilraw 有關的視覺感受是多重的，並和多種感官的感受互相連結，例如，族人在大獵祭期間會在巴拉冠集會所場地中央燃燒火堆，木柴燃燒的氣味、火堆的熱度以及隨風飄送的煙，同時激發嗅覺、體感及視覺的感受。在 tremilratilraw 舞步的蹲跳中，男人穿著的後敞褲 katring 也會造成一種特殊的視覺效果。這種後敞褲是一片繡有幾何形圖紋、以紅色為基底的布，包覆在下半身正面，只有在腰間、膝蓋及腳踝處固定住，當男人在 tremilratilraw 舞步中往下蹲的時候，原來貼著大腿的褲片會往兩旁撐開，形成大腿突然變粗的錯覺。在蹲跳循環過程，褲片的橫向張開與拉直，誇張了蹲跳的動作，使得舞蹈看起來更有力。這些綜合的感官知覺，只有在現場參加才能感受到，無法以樂譜或舞譜標示。

晉級與除喪

在大獵祭中，pairairaw 祭歌以及 tremilratilraw 舞蹈，使得祭典維繫部落運作的功能可以順利發揮，而參與這些歌舞活動則是部落族人取得某種「文化資本」的重要途徑。只能在大獵祭期間演唱的 pairairaw 祭歌，具有強烈的祭儀性，相較之下，tremilratilraw 舞蹈的祭儀性較不明顯，它可以在祭典、婚禮及部落集會中出現，基本上，只要是需要戴花環參加的活動，就是可以跳 tremilratilraw 的場合。雖然兩者的祭儀性有高低之別，對於大獵祭儀式中，除喪和晉級這兩個重要功能的發揮，它們都扮演不可或缺的角色；對於它們的熟悉度，也常成為族人評論某人在部落中地位的標準。

在部落中，會唱 pairairaw 祭歌和會跳 tremilratilraw 舞蹈（特別是會帶領大家一起跳）代表著擁有某種「體現型態的文化資本」（cultural capital in the embodied state, Bourdieu 1986: 243），而這類文化資本的取得往往和社會資本的累積息息相關。我曾經指出在部落中，

這類文化資本並不存在於歌曲本身，也就是說，光會唱某些歌，並不足以讓其他部落成員認為他／她會唱歌；唯有透過長期的參與部落歌唱聚會，藉著身體、心力的投入與實踐，這位部落成員的歌唱能力才會被認可，也才擁有這類「體現型態的文化資本」（陳俊斌 2013: 192）。

這個評論也適用於和部落舞蹈有關的文化資本，以我自己為例，我雖然會跳 tremilratilraw，也知道如何描述，但大部分寶桑部落族人可能不會認為我擁有這種「體現型態的文化資本」。Tremilratilraw 的動作要領，必須在長期參與部落活動之後，才能慢慢體會掌握。即使部落中的長輩會教年輕人跳 tremilratilraw，很少是以口頭說明的方式進行，通常是由教的人做示範動作，學的人反覆模仿練習。除了刻意的練習以外，經常參加部落活動，參與其中的 tremilratilraw 共舞，是掌握動作要領的必經過程。我因為大部分時間在學校教書，很多部落活動無法參加，以至於每年大概只有大獵祭的場合才有跳 tremilratilraw 的機會。2019年元旦大獵祭，我和太太以及她的姊妹們到南王，參加南王親戚的除喪，在跳完一回 tremilratilraw 後，在我的旁邊的小姨子告訴我說：「你很會跳 tremilratilraw 耶，可是你很少參加部落活動，怎麼會跳？」她接著說：「我站在你和我老公中間，你們都跳得很好，當你們同時蹲下再往上跳的時候，我會被你們托起來，那樣的感覺很舒服。」她又重複一次：「可是你又很少和我們一起跳，怎麼會跳？」

我對於 tremilratilraw 舞步要領的掌握，其實主要是透過反覆觀看錄影。剛開始在部落跳 tremilratilraw 那幾年，因為對動作不熟悉，常常動作比旁邊的人慢，或者出錯腳，每次幾乎都是硬著頭皮混過去。那時候，每次參加大獵祭，跳了幾回 tremilratilraw 後，便開始覺得自己掌握到要領了，可是隔年再跳的時後又忘得差不多，又得重新尋找肢體的感覺，年復一年，並沒有太大進步。真的認真學 tremilratilraw 舞步，是因為自己開設了原住民樂舞課程。最近五六年，我每學期在學校通識課程中，輪流以卑南、阿美和排灣族的樂舞為主題開課，並請原舞者創始團員之一的卑南族人阿民・法拉那度教學生歌曲與舞步。在阿民・法拉那度教學生舞步時，我會在旁邊跟著做動作，並且上課都有錄影紀錄，下了課之後會看紀錄影片，以便和同學講解動作要領。我便在這種情況下，掌握了 tremilratilraw 舞步的要領。

　　雖然我會跳 tremilratilraw，多數部落族人還是認為我不會跳，因為我沒有相關的社會資本，這和我不常參加部落日常活動有關，此外，我並沒有加入部落的男人年齡階級組織，不是男人會所的成員，尚未真正成為部落的一份子。在部落活動中，特別是大獵祭中，大會舞不是單純的娛樂活動，它具有讓部落成員彼此探索、肯認及讚頌身分的功能。一位卑南族男子必須取得 bangsaran（青年）身分以後，才有資格在正式活動中參加大會舞，在此之前，他必須完成少年會所階段（13-18 歲）的訓練，在 18-20 歲左右進入 miyabetan（服勞役級），在這個階段被「禁止唱歌、跳舞及其他娛樂活動」，同時「須負擔部落最粗重工作」（林娜鈴、林嵐欣 2010: 8）。要升上 miyabetan 的男子，必須找一位長老當他的「師父」（或稱「教父」、「義父」），教導他卑南族的禮儀、習俗和技能，在三年服役期滿後，由師父帶他參加大會舞後，藉以宣示他已經是 bangsaran，此後他才有穿上禮服參加大會舞的資格。陳文德指出，卑南族男子必須通過年齡組織的訓練，在成年禮儀式中取得「社會人」的身分（1993: 479）。具有「社會人」身分後，才有資格擁有「體現型態的文化資本」，可以參加 pairairaw 祭歌的吟唱和跳 tremilratilraw 舞蹈。由於我不具備階級組織成員的身分，即使我會跳 tremilratilraw 舞蹈，族人還是認為我不會跳，或者說，因為我沒有取得「社會人」的地位，而不認為我擁有這類「文化資本」。

　　一些主客觀因素，使得我在卑南族部落中生活多年仍未加入男子年齡組織。我住在南王部落剛認林清美為乾媽時，她的哥哥（後來成為我的岳父）就提議讓我找南王部落長老當師父，當時，我尚未意識到這對卑南族男人是一件多麼重要的事，沒有很嚴肅地面對這個提議，後來這件事就不了了之。住在寶桑部落後，我未曾和部落男人在大獵祭期間上山，一來是我沒有認師父，再加上我開始教書後，都在外地工作，沒辦法在每年年底跟著族人上山。因為沒有認師父，也沒有上山接受過男子年齡階級的訓練，所以我沒有加入年齡組織的資格。如果我加入年齡組織，必須找一位長老當師父，當他有任何差遣時，我應該無條件地服從，我也必須配合我的 kaput，也就是和我同期晉級的族人，當他們家中有婚喪喜慶的時候，我都必須出席並分擔工作。這對在外工作的我而言，有很大的困難。更大的難題是，每年年底男人上山的時候，正是我趕著在期限前把科技部專題研究計畫申請書送出去的關鍵時刻，如果我上山，勢必會影響研究計畫的申請。我的

岳父對於我沒有加入年齡組織，以成為真正的卑南族男人，一直耿耿於懷，但我仍然必須以教學和研究為重，因為這不僅是我的職業，也是我的志業。我曾經考慮過，成為年齡階級組織的一份子後，當我提到部落的事情，我必須以部落族人的感受為優先考量，這和身為一位研究者必須對於研究對象與事件保持客觀的立場是互相牴觸的。我的生活重心是教學和研究，而不是部落事務，當我必須有所取捨時，我選擇以我太太的配偶以及研究者的身分參與部落活動，而捨棄成為卑南族「社會人」。或許，在這樣的立足點上，我可以近距離地觀察部落，又可以較客觀地對讀者描述部落的面貌，比起我單純地成為部落年齡階級組織成員，對於部落的貢獻可以更大些。

　　和我一樣身為外族女婿的大姊夫，對於成為卑南族的「社會人」則表現地非常積極，並且已經被視為部落族人。大姊夫出生於臺東縣池上鄉，在臺北擔任報社編輯多年，報社改組時提前退休，回到寶桑部落定居。他在戶籍身分上一直被歸類為漢人，他和大姨子所生的兒子和女兒戶籍身分也是漢人，雖然他們都在部落長大，直到夫妻倆為了讓兒女升學時可以適用原住民加分的優惠時，才發現大姊夫有阿美族血統。起先，夫妻倆想到的方法是讓兒女冠母姓繼承卑南族身分，後來，他們認為池上自古為阿美族居住地，大姊夫或許有阿美族血統，何不直接從大姊夫這邊改為原住民身分。他們調閱了日治時期的戶籍資料，發現大姊夫家族果然有阿美族血統，於是大姊夫便從「漢人」變成「阿美族人」。大姊夫在池上的家人看起來完全無異於福佬人，他們對阿美族文化幾乎一無所知，大姊夫的父親甚至開玩笑地說：「當『人』當了快一輩子了，怎麼知道自己原來是『番』！」為了讓自己成為名副其實的原住民，並融入寶桑部落，大姊夫積極地參與部落活動。

　　為了成為真正的卑南族男人，大姊夫於 2009 年請求一位長老擔任他的師父，加入年齡階級。當時，他已年近 60 歲，仍須先成為「準青年」階段的 miyabetan（服勞役級）成員，這一級成員通常是 20 歲上下的男子。一般而言，miyabetan 必須參加三次大獵祭才能晉升為新入級的青年 kitubangsar，不過族人通融，讓他擔任一年 miyabetan 就晉升為 kitubangsar，他滿 60 歲後更晉升為長老。族人讓大姊夫在年齡階級中較快地晉升，固然因為他年紀較大，更重要的原因是他未加入年齡階級前就非常熱心參與部落事務，只要有部落集會就會拿著相

機記錄，因而被封為部落的「攝影師」。他晉升為長老後，更努力學習卑南族母語和在大獵祭中參與祭歌的吟唱，讓自己成為一位稱職的長老。從他的例子，我們可以看到，沒有卑南族血統的外人也可以藉由加入男子年齡階級組織，成為卑南族的「社會人」，而加入年齡階級組織是必要條件，即使大姊夫本來就積極參與部落事務，沒有成為 miyabetan 前，仍然沒有被視為真正的卑南族男人。

　　男子年齡階級制度不僅提供族外人「歸化」為卑南族人的管道，對於具有卑南族血統的男子而言，加入年齡階級組織也是他們被認可為卑南族人的必經之道。依據卑南族傳統，男孩子在 12、3 歲就應該進入少年會所接受大約六年的男子年齡階級訓練，這六年中從低年級的 ngawngaway，逐年升至 talibadukan 及 muwalapus，到高年級的 maradawan，完成訓練後才能進入青年會所，接受 miyabetan 訓練後，成為真正的卑南族男人，參與部落事務（林娜鈴、林嵐欣 2010: 8）。在過去，男子會所訓練的主體是軍事訓練，訓練男子殺敵和狩獵的本領，而大獵祭則和獵首有關。在沒有國家治理的年代，部落必須有能力自我防衛，再加上，當時肉類的取得不像現在這麼方便，狩獵是取得肉類的重要手段，因此，要求一個男子必須具備保衛部落的體魄和戰技，以及捕獲獵物的技巧，是很容易理解的。然而，被納入國家行政體系下的當代原住民部落，族人不需要也不被允許以武力自我防衛，而現代經濟體系進入部落，使得族人很容易購得肉類，為了取得肉類而狩獵似乎也不再具有必要性。那麼，卑南族人為何還堅持會所制度和大獵祭呢？

　　會所制度和大獵祭的傳統，關乎卑南族人維繫族群存續的價值觀，這是他們盡全力維持的主要原因。就某種程度而言，現在的會所訓練和大獵祭只具有象徵意義，大獵祭中不可能再有獵首的行為，而狩獵也不再是基於生活所需，相關的技能養成在會所訓練中不是消失就是轉型，保持不變的是，透過會所制度一再確認的長幼尊卑觀念以及男子之間兄弟般的情誼。透過男子必須在做為師父的長老指導下才能晉級的規定，除了使得會所的傳統可以透過這種師徒關係傳承外，也增強了師父和徒弟家族間的聯盟關係。男子會所制度的存在，提供執行、策劃、商議與監督部落事務的人力，並且讓來自不同家族的成員，在接受會所訓練以及參與部落事務的過程中，既連結部落中的不同家族，也在「家族」的基礎上，具體化「部落」的概念。我們可以想像，一旦會所制度不復存在，「部落」也會隨

之瓦解。雖然，就算「部落」瓦解了，一位卑南族人的血統也不會改變，他／她所屬的家族也仍然存在，但失去「部落」的依附，這位卑南族人將無異於周遭的外族人，會失去身分認同的歸屬。

「部落」在某種程度上可視為「家」的擴大（陳文德 2002: 60-61），但這兩者也是彼此互補的兩個範疇。在卑南族的傳統社會結構中，「家」是以女性為中心的領域，「部落」則是男性確立身分地位的場域。和前者有關的是「母系社會」結構，在這個社會結構下，女性才有資格繼承家產；和後者有關的是「會所制度」，通過會所訓練並參與部落事務的男性才能被認可為卑南族人，才有資格結婚成家。卑南族女性沒有明確的年齡階級區分，也不需通過類似會所的訓練以取得結婚的資格，可以說，她們生下來就是卑南族人；相對地，男性必須靠著後天的努力，證明己身有能力保護部落、保護家人，才能獲得部落認可，才有資格成家，成為一個真正的卑南族人。在這樣的男女分工原則下，以女性為中心的「家」主掌生育與繁殖，以男性為中心的「部落」則結合不同的家族，形成保衛家族使其得以永續綿延的力量。現在，即使所謂的「母系社會」結構已經鬆動，會所訓練也不像過去那樣嚴格，這樣的男女分工概念在卑南族社會中，仍被大部分族人遵行。

「家」和「部落」的概念具體呈現在大獵祭中，特別是在除喪儀式與男子年齡階級的晉升中。寶桑部落每年 12 月 31 日的大獵祭活動中，族人從凱旋門回到部落巴拉冠後，會先引導喪家和剛升上 kitubangsar 的新入級青年輪流在大會舞隊伍前方和其他族人共舞，凸顯了除喪和晉級在整個大獵祭活動中所占的重要地位。在南島民族中，透過獵首相關祭儀式使年輕男子取得年齡階級晉升資格以及由全部落為喪家除喪的傳統，似乎並非僅見於卑南族。在阿美族所謂「豐年祭」中，男子晉級是重要的活動之一，有些部落，例如花蓮縣光復鄉的太巴塱部落和砂荖部落，他們的 ilisin（豐年祭）也包含除喪儀式。有些東南亞的南島民族的獵首相關祭儀也具有除喪和男子晉級的功能，例如印尼蘇拉維西高地的 mappurondo 部落的 pangngae 祭儀，據人類學家 Kenneth M. George 的研究，舉行這個祭儀的目的包含了「使眾人對死者的公開哀悼告一段落」（brings an end to public mourning for the deceased）及「肯認年輕獵首者在政治上的完備」（confirms the political maturity of young headhunters）（1990: 12）。這些例子似乎暗

示，在獵首祭儀中，解除喪家禁忌以及讓青年獲得參與部落事務資格，曾經是不同南島民族之間共同的文化特色之一。就我觀察，在卑南族，至少在南王部落和寶桑部落，這樣的文化特色仍保留得相當完整。

　　大獵祭屬於寶桑部落全體族人共同參與的活動，而以男子會所為核心。完成階段訓練的男性進入 miyabetan 勞役級以及成為 kitubangsar 新入級青年，這兩個重要階段的晉升，都必須在大獵祭中進行，隨著新進成員的加入，原有的會所成員的階級也會往上升。大獵祭的每個活動都具有強調男子年齡階級的功能，在上山狩獵、凱旋門吟唱祭歌以及回到集會所歌舞等各階段的活動中，男子們按照他們在年齡階級中的位置各司其職。例如，在巴拉冠集會所族人共舞時，長老們會坐在活動中心主建築前的主席臺，年輕人會幫他們準備長桌，放置一些食物及飲料，他們除了欣賞年輕人的舞步外，也會演唱 tremilratilraw 歌曲（但不是每個長老都會唱），或在興起時加入大會舞的行列。比較資深的青壯年男子通常會在大會舞隊伍領頭的位置，帶領跳舞，沒有上場跳的時候則會在大會舞場地周邊的椅子上坐著。比較年輕的會所成員是舞蹈隊伍中主要的組成分子，他們大部分時間都會在場上跳舞，這是他們的權利也是義務，較年長的會所成員會在一旁對他們品頭論足，並在大會舞結束後召集他們訓話。服勞役的 miyabetan 成員沒有資格上場跳舞，他們有的在場地中央負責照料營火，有的拿著飲料跟著舞蹈隊伍，為隊伍中的族人獻上飲料，並擔任各種雜務。還沒有成為 miyabetan 的男孩子沒有資格在場上，雖然過去有幾年，少年們和小孩子們也自成一個隊伍在一邊跟著跳，最近這兩年已經被禁止上場。女性族人加入大會舞，比較沒有清楚的規範。六十歲以上的女性不會像同年齡的男性長老那樣坐在主席臺上，只是在場邊坐著，不太上場跳舞，有時會在族人跳四步舞的時候拿著麥克風演唱適合跳舞的歌曲，可是不會唱 tremilratilraw 歌曲。基本上，高中以上的女子就可以上場和大家一起跳舞，幾個比較要好的年輕女子可能會同時上場並站在一起。已經結婚的女子，則通常會和自己的先生一起參加跳舞的行列。

　　大獵祭中，「家」與「部落」的概念以多種形式接合，通常透過男女分工與合作的方式展現。每年 12 月 31 日，部落婦女以竹子在部落外設置凱旋門，它區分了部落內外的空間，婦女們在此迎接狩獵歸來的男子，為男子們換上傳統禮服、戴上花環，男子吟唱祭歌後，年輕男子圍繞男性長老來回跑步，其他族人尾

隨其後，一同回到部落集會所。在集會所，婦女們已事先在會場的周圍擺上桌椅，備好食物，以家族為單位聚餐，在場地中央，會所青年則開始跳舞。從凱旋門回到集會所的過程，代表「家」的女子，迎接從獵場回來的男子，再回到部落，以及「家族」在場邊聚餐，會所成員在場中央跳舞，都是「家」與「部落」概念接合的展現。在這個過程中，可以看到幾組對立元素的置換。當女子以禮服替換男性獵人汙穢的工作服時，象徵的是從野地進入到部落的空間轉換，在這個轉換中，汙穢衣物被換掉，所有的族人穿上華麗的族服，一起回到部落。「野地／部落」以及「汙穢／華麗」的置換之外，最重要的是「舊」與「新」的交接：在集會所進行的儀式中，在一年的最後一天，男子脫離原有的年齡階級往上晉升，喪家脫離因家中成員死亡帶來的禁忌，迎向新的一年。在這除舊布新的過程中，當某人的過世為某一家族帶來的哀痛，藉由全部落的力量加以撫平時，特別能凸顯出部落的凝聚力。

　　大獵祭的除喪，是卑南族一連串和喪葬習俗的結尾，而在一系列喪葬禮俗的進行中，從「家」到「部落」概念的延伸被具體化。卑南族人以「ruma」這個字指稱「家」，在臺灣以及其他地區的南島民族中，這個字也普遍被用來指涉「家」，雖然在各族群中這個字的實際語音不盡相同。和「家」這個觀念有關的卑南語包括了 sarumaenan 和 samawwan 等字詞，指涉比較廣義的親屬關係，而這些親屬概念，正如陳文德指出，具有「『多義且重疊的』（polythetic）的性質」（1999: 3）。卑南族人提到「家」這個字時，在不同語境中，有不同指涉，可能僅指同一屋中生活的夫妻及其子女，也可能擴及到「家族」、「氏族」和「宗族」等範疇，甚至包含整個部落或整個卑南族。在寶桑部落，因為家族間長期通婚，族人之間幾乎都可以往上追溯到某一代的共同祖先，形成遠近不等的親屬關係。較疏遠的親屬關係會隨著時間而淡化，如果沒有刻意維持，經過幾代後，具有共同祖先的後代可能不再視彼此為親戚。婚禮和喪禮是族人維持與肯認親屬關係的重要場合，特別是喪禮。每當一個家庭中有人結婚或過世時，家中成員認為應該邀請哪些人參加典禮，通常依據親屬的遠近關係，以及是否經常來往。這時家中長輩常會提醒晚輩，有哪些人雖然不常往來，但和家族有相當近的親屬關係，不能不邀請，有時候，一些已被遺忘的親屬關係便在這種情況下被重新連結起來。當儀式結束後，這戶人家一定會仔細檢視禮金簿，確認哪些人來了，包了多少禮

金，這些包禮金的賓客將來家中辦婚禮或喪禮時，曾經收受他們禮金的家戶必須去參加並回禮。親屬關係便在這樣禮尚往來之中，一再地被肯認。卑南族的結婚與喪葬禮俗相較之下，後者比前者繁複許多，因此，喪葬禮俗在親屬關係的維持上常發揮更大功能。

對喪家而言，家中成員的過世帶來的不僅是巨大的悲痛與損失，還有一連串的禁忌，必須透過親友及族人的慰藉，撫平他們的悲痛並協助解除禁忌。這些禁忌，包括在當年底大獵祭除喪之前喪家不應唱歌、跳舞以及參加歡樂聚會等，另外，家人過世代表著某種不潔與厄運，喪家會避免到別人家拜訪，以免將不潔與厄運傳給別人。不能唱歌、跳舞及歡聚的禁忌，要藉由全部落的力量在大獵祭中予以解除，而在大獵祭之前，親友和較常來往的族人會邀請喪家到他們家中作客，逐步解除喪家避免出外作客的禁忌。從一個家庭成員過世到除喪的階段，歷經守靈、出殯、除穢、解憂等過程，其中，除穢僅限亡者家屬參與，在其他活動中一般族人及親友都可以參與。在守靈和出殯時，從參與的人數可以看出亡者在部落族人心中的評價，越多人參與代表族人對亡者的評價越高。基本上，部落中有人過世，認識他／她的族人都會盡可能在出殯前到靈堂守靈、慰問亡者家屬，並參加告別式，除非亡者在生前很少和部落族人互動，很少參與全部落的活動及族人的婚喪喜慶。可以說，參與部落中的喪葬禮儀是一種累積個人社會資本的途徑，當一個人經常參與這些活動，就會有比較多的社會資本，比較多的人脈關係可以動用，這個人過世的時候，就會有比較多人參與他／她的守靈與告別式，這時候，出席者的多寡會反映出亡者的社會評價及其生前累積的社會資本多寡。廣義的解憂，指的是亡者出殯後到除喪前所有減緩喪家哀傷的活動，包含了喪家到野外聚餐散心，甚至進行小型的狩獵，以及到亡者生前常去的地方追思，這些都是亡者親近的家人參與的活動，而其他族人可以參與的活動則是被稱為「puadrangi」的餐會。

部落族人為喪家舉辦的 puadrangi，必須在亡者過世當年底大獵祭之前完成，由族人輪流邀請喪家到主辦餐會的家中作客。舉辦 puadrangi 的用意，在於告訴喪家：「雖然你們家中遇到不幸的事，但不要覺得不好意思，歡迎你到我們家作客。」喪家在辦完告別式後的一個月內通常會有比較密集的 puadrangi 邀約，越常和親友互動以及越常參與部落事務的喪家，會收到越多的 puadrangi 邀

請。餐會日期的安排可以反映出邀請者與受邀者之間的親屬遠近關係，和喪家關係較密切的親屬主辦的 puadrangi，日期通常排得較早，關係較遠的族人則排得較後面，最後可能是部落的青年會及婦女會等組織主辦。隨著為一戶喪家舉行的 puadrangi 餐會一場又一場地舉辦，不同的邀請者與受邀的喪家之間的關係，從較密切的親屬關係，到較疏遠的親屬關係，最後到部落族人關係，逐步將活動涉及的人際關係從「家」推展到「部落」。在這個過程中，一位族人可能會參加不只一場的餐會，以不同的身分出現，可能今天以母親所屬的家族成員身分參加，明天隨著父親所屬的家族出席另一場餐會。參與餐會的喪家成員並非完全固定，亡者的配偶與子女是當然成員外，一些旁系親屬也會以喪家成員身分共同出席。例如，我的岳父過世後，他的子女、女婿、媳婦和孫子，以及他的妹妹（林清美姑媽）一家人都算喪家，會共同受邀參加 puadrangi 餐會，可是林清美家人也可以和南王部落的 Pakawyan（把高揚）家族成員一起辦一場 puadrangi，邀請亡者子女及其家人參加。錯綜複雜的親屬網絡，會在 puadrangi 中展現並得到鞏固。通常，每一場 puadrangi 開始，會由邀請方的長者介紹所有的出席者（雖然在座的人可能早已熟識），並說明出席者之間的親屬關係。出席者之間雖有親屬關係，但並非每個人都認識其他人，透過 puadrangi 餐會，原本就經常往來的親友之間的連結會更加緊密，而已經鬆動的親屬關係則可以再次連結。

　　餐會的氣氛通常是比較輕鬆的，但不像一般的 senay 場合那樣可以隨意唱歌。預定主辦某一場 puadrangi 餐會的家戶，會先和喪家及協辦的家戶約好時間，通常會在中午或下午，因為 puadrangi 不宜在晚間舉行。約定的時間一到，參與者各自到主辦者的家中，由主辦者及協辦者準備食物款待喪家。餐會前會有一個簡短的傳統祝禱儀式，然後主辦者介紹出席者，接著所有人互相敬酒並開始用餐。在用餐過程中，出席者會談及亡者的生平，有時這些談話會引起一陣低泣，為了避免過度悲傷，就會有人開始說笑話。笑話讓聚會氣氛較為歡樂後，喪家就會開始準備離開，這時主辦者會有人陪同喪家回去，並帶一些食物到喪家的住處，他們在此和喪家再次共用餐點及飲料後才離開，結束這次的餐會。這類聚會具有思念亡者和撫慰喪家的功能，雖然不是一種儀式，但有一些規範，例如：聚會不宜太長，不宜過於悲傷或歡樂，不宜唱歌。設立這些規範，都是為喪家著想：因為喪家要參加好幾場 puadrangi，為了不讓他們過於勞累，每場的時間不

宜過長，餐會的目的是撫慰喪家，所以不宜過於悲傷，而不宜太歡樂以及不唱歌，則因為喪家受到不應唱歌、跳舞以及參加歡樂聚會等禁忌的約束。

在 puadrangi 中不唱歌的規範，使得大獵祭的除喪儀式中使用的歌舞顯得更有力量。每年大獵祭，看著喪家被引領到大會舞隊伍前頭，被戴上花環，跟著大家跳 tremilratilraw，我想到有些人已經不能再參加大獵祭，而這些人的家屬過去一年的悲痛終於在這一刻可以卸下，有時會為這些亡者及喪家在一旁落淚。在長老為喪家唱 pairairaw 祭歌的場合，當吟唱聲激發喪家女性成員悲痛而放聲大哭時，當下爆發的巨大張力，更令我有深刻的感受。觀察在這些除喪儀式中，喪家如何脫離悲痛與禁忌以回歸正常生活，我體認到，對於族人生活秩序的建立與重整，大獵祭扮演極重要的角色。

大獵祭中，pairairaw 祭歌及 tremilratilraw 歌曲的吟唱都必須由男性長老擔任，這使得這些長老們成為大獵祭中不可或缺的參與者。在我的岳父和楊長老擔任 pairairaw 祭歌及 tremilratilraw 歌曲主要吟唱者的那段時間，每年大獵祭期間，我總是看到岳父唱歌唱到沙啞。在除夕和元旦那兩天，大概要到四、五戶喪家以及分別到跑步冠軍者和狩獵冠軍者家中唱 pairairaw 祭歌，在每一戶家中大概會吟唱半個小時，整個活動結束，大概要唱四、五個小時的 pairairaw 祭歌。兩天的大會舞，每天大概要唱十到二十次的 tremilratilraw 歌曲。這對七、八十歲的老人家而言，是相當重的負荷。2014 年元旦晚上，我岳父最後一次參加大獵祭歌舞時，堅持唱完 tremilratilraw 歌曲的場面，讓我印象極為深刻。當晚歌舞大約七點多開始，身體已經非常虛弱的他，唱了幾回的 tremilratilraw 歌曲後就回家休息。接下的大會舞便沒有長老唱 tremilratilraw 歌曲，所有人有一搭沒一搭地跳著四步舞。九點多的時候，我回家拿東西，岳父正準備再到巴拉冠，我便攙扶著他走過去。當他到巴拉冠的時候，所有人看到他都感到震驚，精神也為之一振。接下來大約半小時的大會舞，岳父虛弱的 tremilratilraw 歌聲伴隨著年輕人特別賣力的舞步，穿插在四步舞段落中，組成讓我最難忘的大獵祭歌舞畫面。

長期在大獵祭中負責唱 pairairaw 祭歌和 tremilratilraw 歌曲的楊長老和我岳父在 2014 年相繼過世後，寶桑部落族人面臨祭歌傳承的危機，促使他們正視祭歌傳承的問題。目前部落裡主要負責唱 pairairaw 祭歌和 tremilratilraw 歌曲是

現任祭司，他和其他長老在唱 pairairaw 祭歌時都必須看著歌本唱，這使得負責 temgatega 提詞聲部的祭司和其他 temubang 回應聲部的長老比較少臨場的交流，顯得默契較不夠。這種青黃不接的窘境，加上已經七十多歲的祭司本身健康狀況不佳，使得大獵祭中到喪家住所除喪的程序被簡化：在喪家被領上場跳舞除喪後，長老直接在巴拉冠喪家聚餐的座位區慰問喪家，而不是按照慣例到個別喪家住所唱 pairairaw 祭歌。現在 pairairaw 祭歌只有在凱旋門以及到狩獵冠軍和跑步冠軍家演唱，這是基於現實困境所做的調整。在 tremilratilraw 方面，目前會演唱的族人，除了祭司外，還有楊長老的兒子（他雖然還不具長老資格，但因為模仿楊長老的唱腔很像，被允許唱 tremilratilraw 歌曲），此外，有兩三位長老也會唱，可是他們並非經常參加大獵祭。一位過去較少參加大獵祭而會唱 pairairaw 祭歌和 tremilratilraw 歌曲的長老，這兩年開始比較積極地參與，為了爭取發言權，極力主張身為長老必須會唱這些歌曲。經常參加部落活動的六、七位長老，並不是每個人都會 pairairaw 祭歌和 tremilratilraw 歌曲，因此這番言論並沒有完全受到支持。然而，壯年階級的男子，似乎感受到祭歌失傳的危機，也認為當他們成為長老後必須會唱祭歌，才能擁有較大的發言權，因此，比較積極地學唱祭歌。族人對於祭歌可能失傳的焦慮，顯示了 pairairaw 祭歌和 tremilratilraw 歌舞的重要性。族人無法想像，沒有這些歌舞，大獵祭是否還能發揮功能，甚至是否還能持續。他們也無法想像，沒有大獵祭，如何讓年輕的男孩晉級成為男人，以及如何讓喪家生活回歸正常。沒有了這些，他們不再能將族人的生老病死視為如同季節轉換般的循環，可以泰然面對，而當連結「家」與「部落」觀念的儀式不再發揮功能時，部落可能就會名存實亡。

《永遠的家》

接下來，我將以太太的家族為例，描述寶桑部落日常生活中的音樂行為。本段標題《永遠的家》是我 2003-2005 年間在國立臺灣史前文化博物館（簡稱「史前館」）擔任國科會（現為科技部）計畫研究助理時參與的一個作品，這是一部 3D 動畫影片，其中片尾歌曲是由後來成為我小姨子的林娜維所唱。參與這個國

科會計畫時，我剛開始和太太交往，而由於這部影片的片尾曲，拉近了我與她家人的距離。

《永遠的家》這部影片是史前館和中央研究院計算中心合作、國科會補助的一個數位創意加值計畫的部分成果，以博物館典藏的卑南遺址考古文物數位化影像為基礎，製作成動畫影片。影片使用卑南遺址出土石棺及陪葬品的數位化影像，呈現一場虛擬的史前葬禮。卑南遺址出土的文物屬於約 3500 至 2300 年前的史前聚落（葉美珍 2012: 47），這個鄰接臺東火車站與南王部落的遺址雖名為「卑南遺址」，出土的文物並非卑南族祖先所有，而屬於被卑南族所消滅的拉拉鄂斯族（Rarangus）（宋龍生 1998: 87-88）。雖然卑南族並不是卑南遺址的史前住民後代，動畫影片的主題涉及了卑南族和多個臺灣原住民族過去共有的室內葬習俗：在日治時代以前，卑南族人會將過世的家人葬在家屋地下，當埋葬過世家人的空間滿了，會棄置舊屋另覓住處（陳文德 1999: 20）。影片標題《永遠的家》，指的就是埋葬過世祖先的廢棄家屋，在影片結尾，鏡頭逐漸拉遠，呈現出一群葬有祖先的家屋，暗示著卑南遺址出土的石棺群便是如此形成的。伴隨著片尾畫面的是一首略帶憂傷的卑南族歌謠，由林娜維演唱，汪智博（他的太太是南王姊妹花中的陳惠琴）吉他伴奏，在吉他琶音輕柔的烘托下，凸顯出獨唱旋律的婉轉起伏。當時擔任史前館研究典藏組主任的林志興主導這個影片的製作與歌曲錄音，我陪同他參與這首歌曲的錄製。我們在 Tero 的南王錄音室錄了兩個晚上才完成，因為林志興一再要求他的堂妹林娜維重唱，希望她能表現出她的父親林仁誠（也就是林志興的叔叔）演唱的韻味。我後來從錄製好的檔案中挑出三個各約三分鐘的版本，由林志興從其中選出一個做為影片結尾的配樂。

我把被用在影片中的聲音檔轉製成 CD，並在幾天後的晚上帶到寶桑部落給林娜維（我當時還住在南王部落）。那天晚上，林娜維和兩位姐姐以及爸爸在她二姐（後來成為我太太）的房子聚會，三姊妹和林娜維的哥哥雖各自分開住，在爸爸的要求下，每個月通常會至少聚會一次。我在晚餐過後到寶桑和他們見面，簡單寒暄後，就拿屋子內的錄放音機播放我帶來的 CD，歌曲長度只有大約三分鐘，播完一次後，大家覺得意猶未盡，便又重播兩三次。這時，突然有人提到，姐妹們的媽媽還在世的時候，每次跟爸爸參加家族或部落聚會時都會唱這首歌。於是，大家接下來的談話都圍繞在他們已過世的媽媽。這時，原本在一旁坐著的

幾位孫子輩的小孩被邀請過來和大人們一起聽 CD，並懷念他們的祖母。有一位孫子在外地讀書，沒有參加聚會，大家覺得應該也要讓她加入，便打電話給她，讓她從電話裡面聽這首歌。

　　大家聽了這首歌大概有十多次後，開始閒聊，過了一陣子，林仁誠開始哼起這首歌曲的旋律，告訴女兒們唱這首歌有哪些轉折處要特別留意。從他們的談話中我才知道，林仁誠之前從沒有正式教她們唱這首歌，林娜維是在聽過父母無數次的歌唱後學會的。整個晚上，林仁誠似乎非常高興也很得意，因為自己女兒的歌聲被放在博物館製作的影片中，更重要的是，父母經常演唱的這首具有代表性的歌曲被女兒傳承下來了。夾雜著一股對過世者的思念和父女們對這首歌的共同回憶，在大家斷斷續續的談話與彼此敬酒中，這首歌被一再地播放，等到我覺得差不多該告辭時，已經是凌晨 2、3 點了。

　　這首以聲詞演唱的歌曲旋律，[205] 在卑南族中流傳相當廣。歌曲原來沒有標題，不過林娜維家人所屬的 Pakawyan（把高揚）家族成員都很喜歡這首歌，為它冠上〈遙遠的傳說〉這個標題。「把高揚」家族中的林豪勳（林清美的弟弟，也是林娜維的叔叔）改編這個旋律，以合成器製成的樂曲，在我跟隨高山舞集到初鹿山莊表演的那段期間，幾乎在每一場表演結束的時候都會透過擴音系統播放，讓我印象非常深刻。應林娜維的要求，我稍後把她在影片中演唱的歌曲多燒了幾張 CD，給她爸爸、姐姐們及哥哥，並在 CD 上寫上〈遙遠的傳說〉標題。後來我發現，林娜維演唱的版本，和林豪勳版本有些差異，前者是兩段不同曲調組成，其中，前半部分曲調（譜例 8-1）在林豪勳版本中被反覆演奏，但林豪勳的版本中只使用一個曲調。我更發現，譜例 8-1 的曲調曾出現在幾個不同的錄音中，例如：南王姊妹花的同名專輯中第 7 首〈Naluwan 老民謠〉（南王姊妹花 2008）以及《祖先的叮嚀—知本傳承》合輯（飛魚雲豹音樂工團 2000）中第五首，由知本部落的盧皆興（桑布伊）所唱的〈放牛歌〉，還有在原舞者《年的跨越》專輯（財團法人原舞者文化藝術基金會 2001）CD2 的第 18 首〈Bagabulai da snai 優美之歌〉。使用這個曲調的歌曲，在這三張唱片中被冠上不同標題，在

205 我聽過的例子多使用 naluwan 和 haiyang 等聲詞演唱，但林仁誠演唱時常會以實詞即興演唱，用以描述當下的心境。

旋律細節與速度上的處理也各不相同，但都使用同一曲調反覆演唱。林娜維版本
和上述其他版本最明顯不同之處，即在於這個曲調之後加上另一個曲調（譜例
8-2）。經過這樣的比較，我們可以發現，在卑南族中，有些流傳在不同部落的曲
調，經由不同演唱者詮釋，會產生不同版本，顯示出部落、家族或個人風格的差
異。這個被把高揚家族成員稱為〈遙遠的傳說〉的曲調，因為林仁誠夫婦經常公
開演唱，成為他們的「招牌歌曲」，他們的女兒在耳濡目染下學會這個曲調並加
上某種程度的再創作。在此，我們除了可以看到一首傳統曲調如何在傳唱過程中
不斷產生變異，也看到在這樣的過程中，一首特定的曲調如何成為家族成員刻寫
共同回憶的載體。

譜 8-1　〈遙遠的傳說〉前半

<div align="right">林娜維唱
陳俊斌、彭鈺棋記譜</div>

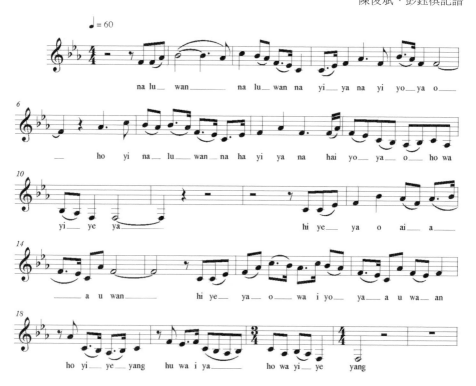

譜 8-2 〈遙遠的傳說〉後半

林娜維唱

陳俊斌、彭鈺棋記譜

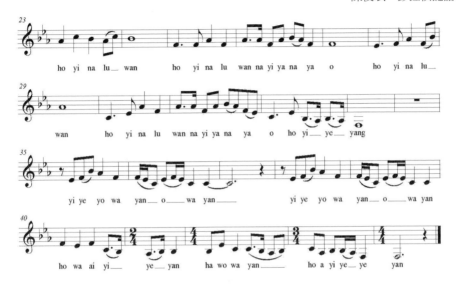

在為林仁誠及其子女燒錄了〈遙遠的傳說〉CD 後，他們似乎覺得我有燒 CD 的才華，便拿了兩捲林仁誠的太太鄭月眉留下來的卡帶，請我轉成 CD。兩捲卡帶裡面錄了鄭月眉和部落裡的婦女 senay 場合的歌唱，大致在 1970-80 年間，分成好幾次錄的。我注意到，寶桑部落中有些族人喜歡在歌唱的場合錄音，現在通常會用手機錄音，甚至錄影並透過網路直播；在沒有手機錄音錄影的年代，則是以卡式隨身聽記錄。把卡帶音訊轉成 CD 的工作並不太困難，只要有卡式錄音機、連接線和簡單的電腦程式加上燒錄器就可以完成，我也很快地把 CD 交給林家人。可是，當他們聽了 CD，露出不太滿意的表情，覺得聲音不太對，我試著用不同的轉速播放卡帶，終於找到一個他們比較滿意的轉速。我有點好奇，也有點訝異，不清楚為什麼他們聽得出轉速不對。照他們的意見，我調整了錄音機的轉速並轉錄成 CD，交給他們第二版的 CD 後，他們滿意了，在一次聚會中，再次一起聽我燒錄的成品。

　　在每張 CD 中，我把原來沒有明顯分段的錄音，按照不同旋律的開始及結

束，切割成十一、二首歌，發現其中收錄的歌曲相當多樣，演唱的人也有好幾組。其中一張 CD 中，演唱者除了唱兩三首卑南族歌謠，例如：〈搖電話鈴〉和〈老鼠歌〉外，也唱了阿美族歌曲，包括阿美族語演唱的〈Sibe hen hen〉以及一首用日語演唱的阿美族歌曲（這首歌出現在鈴鈴唱片《第三十集　臺東阿美族》專輯的 B 面第四首，被冠上〈新年之喜歌〉標題，由寶桑部落族人陳玉英演唱）。此外，還有兩三首日語歌，以及由兩三首「林班歌」串成的組曲，林班歌是以國語演唱，不過他們將其中一兩句歌詞改成臺語演唱。這張 CD 中的這幾組歌曲似乎在不同的時間、由不同組的人參與演唱，其中有幾首使用吉他伴奏，伴奏的方式是從頭到尾幾乎都節奏性地刷著 Am 和弦，大部分的歌曲中，可以聽到敲擊碗盤及酒瓶做為伴奏的聲音，可能都是在一邊喝酒一邊唱歌的情況下錄的，可以聽到參與者一邊唱一邊嬉笑的聲音。另外一張 CD 中，歌曲的種類大致和前一張相似，有卑南族歌謠、阿美族歌謠和日語歌曲，不過聽起來比較像在公開場合演唱時的錄音，不像前一張歌唱中帶著嬉鬧。這張 CD 大部分歌曲演唱的形式讓我聯想到部落 mugamut（小米除草完工祭）中婦女吟唱的場面，演唱者一邊拍手一邊唱歌，似乎使用一些現成的工具作為伴奏樂器，發出類似木鼓的聲音及在洗衣板上刮奏的聲音。他們吟唱的歌曲也是 mugamut 中會出現的歌曲，不過，他們沒有演唱只在 mugamut 才會演唱的 emayaayam 歌謠，演唱中有男聲加入，這和 mugamut 歌唱只有婦女參加的情形也不同。這些歌曲之外，有一首歌曲使用了電子琴伴奏，還有一首使用古箏伴奏。[206] 卡帶最後則是由林仁誠和鄭月眉的子女合唱校園民歌〈秋蟬〉，以及臺語歌謠〈望春風〉。

　　以上對於這兩張 CD 的描述，呈現了我聽音樂時會關注的面向，我在和林家人一起聽這兩張 CD 時，發現我和他們聽音樂的習慣有些差異。他們也會關注歌曲類型、內容和使用的伴奏，在聆聽過程中，斷斷續續地對這些音樂面貌提出評論，不過，他們最感興趣的是誰的歌聲出現在錄音中。他們大部分的對話是在討論聽到誰的聲音，還會討論是在哪裡、什麼場合，關於誰在唱歌，他們比較有共識，關於是在什麼場合，看法則較分歧。聽著他們的討論，我開始了解，為什

[206] 寶桑和南王部落都有人用古箏作為歌唱伴奏，演奏時豎抱古箏，不同於常見的橫放古箏於架上的方式。

麼他們聽了我第一次轉錄的 CD 會不滿意，因為在其中，他們分辨不出熟悉的聲音。

　　這種在聽歌時習慣優先分辨出認識的人的聲音的傾向，我在南王部落的 mumu 們身上也發現過。住在高山舞集期間，我有時候會播放一些原住民音樂有聲資料出版品給 mumu 們聽，並請他們對這些音樂發表評論。他們通常聽到一首歌時，最先的反應是：「這是某某人唱的。」例如，我播放水晶唱片公司出版的《卑南族語雅美族民歌》專輯時，當他們聽到其中第八首〈祝賀生小孩歌〉和第九首〈英雄凱旋歌〉時，馬上不約而同地說：「這是陸老師 [陸森寶] 的聲音！」而專輯的文字說明並沒有提到陸森寶的名字。[207] 還有一次，我播放風潮唱片公司出版的《卑南族之歌》，這個專輯包含了在卑南族幾個不同部落採集的錄音，當我播放屬於南王部落的音軌時，他們便會討論這是誰的歌聲，而當我播放的不是南王部落族人唱的，他們會要求我跳過去，說道：「那不是我們的歌，那是不認識的人唱的。」和南王以及寶桑部落族人一起聽音樂，他們習於透過歌聲辨認熟人的行為，有時會讓我想到透過敏銳嗅覺分辨熟人和陌生人的獵犬。

　　一個發生在我太太的阿姨身上的事例，讓我覺得透過歌聲辨認熟人的模式可能深植在某些卑南族人的腦中，以至於有時可以超越意識控制。這位阿姨在結婚後長期住在高雄，但會常常回到寶桑部落參加大獵祭等部落活動以及家族活動，直到幾年前出現失智症狀。這兩三年，她失智症狀已經嚴重到無法認出家人了，連她的弟弟（我太太的舅舅，也是部落祭司）在她面前，她也認不出來，直到她弟弟開始唱歌時，她才有反應，一臉疑惑地問著弟弟：「你是誰？你唱歌的聲音怎麼那麼像我弟弟？」

　　另一個讓我深深感受到歌聲和親情聯繫的事例，發生在我岳父身上。我岳父在即將走到生命盡頭的時候，家人決定用救護車把他從高雄長庚醫院送回臺東，一路上在救護車上陪他的姑媽，後來經常在家族聚會中提到從高雄回到臺東的經過，林志興後來把姑媽的敘述，寫入他的一篇文章中：

　　　僅存一息，陷入半昏迷狀態，躺在救護車奔馳南迴公路上，已 82 歲的

[207] 這個專輯復刻許常惠編輯的《中國民俗音樂專輯》中的第四輯，關於專輯文字誤植的討論，可參考陳俊斌 2012: 254-255。

病體，醫生和特別看護都不確定能否平安返抵故里。感謝上帝，更感謝姑媽，他們真是一對情深的兄妹，為了護住哥哥的一口氣，兄姊倆如同回到童年時刻，妹妹緊握著哥哥的手，搜遍記憶之腸，一路由高雄唱歌唱回臺東來。哥哥雖因氧氣罩不能語，聽到唱錯的地方，會搖動雙手提醒，聽到動心之處，即使身在萬苦之中，妹妹看得到露出的腳趾在微微地打著節拍。就靠著這份支撐，讓哥哥安抵臺東（2018: 235）。

我透過和寶桑林家一起聽過世家人留下來的錄音，漸漸成為他們每月聚會的常客，甚至後來和家中二女兒結婚，成為他們家族的一份子，在老錄音聆賞會以及歌唱聚會中，透過他們的敘述，認識我從未謀面的岳母。從他們及部落族人的口中得知，岳母是一位能幹且具有領導能力的人。她小時候沒讀過書，不識字，可是有著精明的生意頭腦。岳父擔任公路局司機所賺的微薄薪水，都交給岳母管理，岳母在這固定的收入之外，做過很多生意，在她的操持下，不僅使家人得以溫飽，還賺錢買了多筆房產與土地。

她做過的工作中，賺最多錢的大概就是誦經以及販賣傳統服飾。因緣際會下，她曾經和一位師父學誦經，後來跟著師父到處參加喪事法會，據我太太說，岳母參加法會誦經的報酬相當豐厚，讓她快速存了一些錢，但到處奔波也讓她累壞了，她後來因糖尿病惡化過世可能和這段期間的操勞有關。岳母另一個賺大錢的工作，販賣卑南族傳統服飾，是她經營的「姆姆的文化工作室」項目之一。這個工作室，我是從岳母留下來的一張名片得知，名片貼在一個 CD 盒上，盒子和內裝的 CD 都沒有美術設計，看起來就像從 3C 商店買回來的附帶包裝盒的空白 CD 片。名片上寫著她經營的「姆姆的文化工作室」營業項目包含了「傳統服飾、手工藝品、美食餐點、製作承攬」，顯示她在 1990 年代就有經營「文化產業」的概念。在那個年代，CD 燒錄器及燒錄軟體並不普遍，我猜測，這張 CD 是岳母請錄音室從卡帶轉錄而成，而我進行國科會補助的原住民卡帶文化研究計畫時觀察到，卡帶在 1990 年代的原住民社會仍非常盛行，CD 在當時尚屬少見。從這些跡象看來，岳母製作這張 CD 應該並非自用，也不是供親友欣賞，而是用來販賣或作為工作室的宣傳品，其對象應該是非原住民。如果我的猜測沒錯，那麼她誦經的工作以及文化工作室的經營，看起來反差非常大，可是有一個

共同點，也就是，她把主要消費群設定在原住民社群之外，而不是只在自己熟悉的族群內做生意。

　　我透過岳母留下的錄音，想像她的形象和他們唱歌的情景。在她留下的一捲卡帶中，可以聽到敲擊碗盤及酒瓶做為伴奏的聲響，應該是部落婦女宴飲聚會中錄的。我和太太參加寶桑部落宴飲聚會時，經常聽到婦女們說，看到我太太就會想到我岳母，然後會接著說：「以前只要妳媽媽在場，我們就會很快樂，她很會帶動氣氛。」當她們這麼說的時候，我常會想到那捲卡帶中岳母和婦女們的歡唱與嬉笑聲。部落中曾經參與鈴鈴唱片黑膠唱片錄製的耆老陳玉英提到，以前岳母和她以及部落中比較常在一起唱歌的婦女，常被岳母拉著到處參加聚會，她說：

> 妳媽媽比較會到處跑，她若要去哪裡，就邀我們幾個 anay［卑南語，指女性朋友］，就開著她的車，就四處跑啊⋯⋯有時候，我們去初鹿，她的車很小一臺，七八個人在裡面呢⋯⋯
>
> 我們去一個地方，聊天，喝酒，就會隨便唱啊⋯⋯
>
> 有時候我們去知本，我們唱歌時，那些知本的人就不讓我們回去了。[208]

　　岳母的 anay 不僅和她在部落內外參加各種聚會，也和她參與黑膠唱片的灌錄以及不同類型的活動。聽岳母留下來的卡帶時，其中有些歌曲讓我聯想到鈴鈴唱片出版的黑膠唱片，猜想她們當時是否聽過這些黑膠唱片，而模仿唱片中的配器和唱法，或者她們參加過黑膠唱片的灌錄。後來，從陳玉英的口中證實，岳母和部落婦女的確錄過黑膠唱片。鈴鈴唱片出版的黑膠唱片中標註「北町」的歌曲就是由寶桑或「巴布頌」（四維）部落的族人演唱，因為這兩個部落在日治時期合稱「北町新社」，鈴鈴唱片把標示為「北町」的歌曲都歸類為阿美族，實際上，其中有幾首是寶桑部落族人唱的卑南族歌曲。鈴鈴公司編號 FL-1519 的唱片 A 面第一首〈收粒歌〉及第二首〈工換工〉（臺東、玉里阿美族 n.d.），分別為阿美族歌謠（第一首）及卑南族歌謠（第二首），唱片文字資料標示演唱者為「北

[208] 2015 年 4 月 2 日訪談。

町合唱」，據陳玉英表示，就是她和岳母及部落中另一名婦女一起唱的。[209]

　　寶桑婦女參與黑膠唱片錄音的時期，大約在 1960-70 年代，這時期，也有一些觀光客到臺東，會找她們去表演。陳玉英提到當時為觀光客表演的情形：「以前，日本客人來的時候，還有美國人啦，若有活動，都是叫我們寶桑，去跳舞唱歌……還有獅子會，就叫我們寶桑啦，去那邊唱歌，去跳舞，非常地高興，那些客人。」[210] 這類觀光表演，意外地帶動寶桑部落 mugamut（小米除草完工祭）的復振。王勁之提到 1960 年代中期之後，「巴布麓開始發展出以婦女為主的部落歌舞表演團體，除了經常協助政府機關接待外賓，同時也經由觀光展演賺取外快收入」（王勁之 2015）。在這個部落歌舞表演團體中，我的岳母經常扮演領導者的角色，她甚至以這個婦女組織為基礎，於 1973 年恢復舉辦寶桑部落停辦二十餘年的小米除草完工祭（ibid.）。

　　在部落內外，透過唱歌建立的廣大人脈，也使岳母成為地方選舉的重要樁腳。一些縣市長及民意代表候選人，特別是原住民籍的，會找岳母幫忙。她為競選臺東縣長的卑南族人陳建年（和歌手陳建年同名，部落中以「大陳建年」稱呼他，做為區別）出了很多力，據我太太敘述，陳建年當選縣長後，我岳母去縣政府找縣長時，常是大搖大擺地進出。那些在選舉時岳母幫過忙的政治人物，往往會在部落活動時提供贊助，使得岳母推動的部落活動顯得更加熱鬧。在這種情況下，部落和這些政治人物建立了互利共生的循環關係：政治人物找部落活動領導人助選→當選後，提供部落贊助→部落活動領導人在政治人物的支持下活動辦得更有聲有色，鞏固活動領導人地位→為了回報，部落活動領導人在下次選舉時繼續支持這位政治人物。

　　岳母留下的錄音以及家人和族人對她的描述，在我的腦中拼湊出她長袖善舞的形象，而在她和部落族人聯絡感情以及和外界斡旋的過程中，音樂常常扮演重要的角色。在部落內外的交流互動中，音樂往往被用來連結不同的人群，音樂也常常使得不同形式的邊界變得模糊，然而，在這些過程中，一種社群的認同感卻被強化了。岳母和她的夥伴們在休閒場合或對外表演場合中演唱的大都是他們耳

[209] 2015 年 4 月 2 日訪談。
[210] 2015 年 4 月 2 日訪談。

熟能詳的歌曲，包括卑南族歌謠、阿美族歌謠和日語歌謠等，反映了他們身為卑南族人、出身於日治時期、和阿美族互動頻繁的背景。在不同場合中，他們歌唱的伴奏形式並沒有太大差異，常用隨手可得的器具作為打擊樂器，有時也會用鍵盤及吉他伴奏，其中，打擊樂器的節奏模式通常是一長兩短節奏型的反覆，讓人聯想到阿美文化村中觀光歌舞，以及原住民黑膠唱片中常見的伴奏節奏模式。我猜測，這應該是他們接觸觀光歌舞及黑膠唱片中的原住民音樂而學來的，這種外來的影響已經內化而成為他們日常音樂生活的一部分。

　　從岳母留下的兩捲卡帶和一張 CD，我也感受到，在其中，從「日常生活經驗」到「文化展示」的轉化。在那捲比較像在休閒場合錄製的卡帶中，顯露出非常典型的 senay 氛圍，讓聽者覺得歌唱就是他們日常生活中的一部分。然而，在 CD 中，由於大部分是卑南族古調和陸森寶的創作，阿美族歌謠和日語歌謠比例較低，使得這張 CD 比兩捲卡帶具有更顯著的卑南族色彩，我認為，這顯示出一種刻意的文化意識的操作。這張 CD 應該是由卡帶轉錄的，岳母在將卡帶轉成 CD 的時候，不選用休閒場合的錄音，而用一個凸顯卑南族歌曲的錄音，應該不是任意的決定。根據我的經驗，在寶桑部落，休閒場合中大家隨興唱出不同類型的歌曲是一種常態，參與者偏重某種歌曲的情形，反而比較少見。[211] 岳母的選擇，暗示了她製作這張 CD，並不是要記錄生活，而是做一種文化的展示，而 CD 盒上貼著「姆姆的文化工作室」名片，使這個意圖更為明顯。我猜想，岳母有意識地把自己族群的音樂當成是一種文化形式，甚至是文化商品，可能呼應了製作這張 CD 時的年代（1990 年代）原住民意識抬頭的趨勢。從 1960 年代到 1990 年代，寶桑部落族人在配合政府的觀光政策以及唱片公司的商業操作的同時，讓他們傳統的歌唱形式延續下來，凝聚族人的向心力，並尋找空隙宣示他們的族群認同。這種透過歌唱和外部社會協商斡旋的模式，似乎和南王部落透過配合政府政策組織康樂隊、參與勞軍，而發展出自己的當代音樂文化的模式有異曲同工之妙。

　　相較於岳母活躍於部落內外的各種聚會，用歌唱連結不同人群，岳父雖也常

[211] 根據我太太表示，在這張 CD 中聽到的是家人和親友在寶桑部落前頭目家中的歌唱，是在她妹妹嫁到前頭目家後不久的一次聚會中錄的，這似乎是一個稍微正式的場合，而不是日常的宴飲聚會。

參加南王和寶桑部落的歌唱聚會，並且在祭典中擔任重要的演唱者，但他使用音樂讓家人凝聚在一起的方式，卻讓我感受最深。岳父要求他的子女每個月要聚會一次，是他用來維持家人凝聚力的主要方式。在聚會中，通常岳父和子女、女婿、媳婦們坐在一起，孫子輩的成員則圍坐在一旁的小桌子。各家都會帶食物過來一起分享，大家邊吃邊聊告一段落後，孫子們就會站在大人面前，開始唱歌，通常會由林娜維用吉他伴奏。大人們興起時，也會加入歌唱或跳舞，或者在小孩子節目的空檔中插入表演，小孩子們表演的方式不像傳統 senay 的參與式唱和，而比較像是為了娛樂祖父所做的呈現式表演，不過「觀眾」常會情不自禁加入表演。岳父通常只是坐著聽，偶而高興或感動時就會流眼淚。小孩子表演完幾首歌以後，會先休息、吃東西，再進行第二輪的表演，如果大家興致很高，也許會有好幾輪的表演，而氣氛沒有很熱烈的話，小孩子可能表演一、二輪後就結束，然後他們會提早離開。這樣的聚會，通常會從傍晚持續到凌晨 2、3 點，雖然不是一直在唱歌，但唱歌是聚會不可缺的組成部分。

　　除了每月會有一次聚會外，家人也會在過年回娘家、家族成員慶生以及掃墓等場合聚會、歌唱，聚會通常在某一位子女的家中舉行，有時也會在海邊或山上，甚至掃墓的時候就在墓園中進行。在漢人的觀念中，墓園是令人感到陰森森、恐怖或不吉祥的地方，他們可能會覺得在墓園聚會唱歌是一件不可思議的事，對我太太家人而言，卻一點也不覺得需要大驚小怪。岳母過世後，岳父將她安葬在臺 11 線加路蘭海岸旁的墓園，並在墓園四周畫上卑南族的圖案，岳父甚至在墓園完成後就在墓碑上貼上自己和太太的照片。每年，家族掃墓的時候，大家聚在墓園中，如同平時家庭聚會那樣起聊天、唱歌，彷彿和岳母同樂。

　　在南王或寶桑部落，像我太太家這樣定期聚會唱歌的家庭其實並不多，在部落中會聚在一起唱歌的通常是年齡相近的朋友，而不是家人。岳父的子女和孫子們經常聚會、一起唱歌，主要是出自於岳父的堅持。他要求子女們每個月聚會，主要的目的是讓已經分開居住的子女定期聚在一起，以免大家慢慢疏遠。在此較詳細地描述家庭聚會，我的目的並不是要把我太太家描寫成美滿無瑕的家庭，或者幫岳父塑造慈父的形象。這個家族的成員之間免不了偶有嫌隙、猜忌或抱怨，岳父也有很多缺點，但我從不會質疑岳父對家人的關愛。他常藉由家庭聚會表現對家人的關愛，例如，岳父在子女以及孫子生日的時候，都會為他們慶生，在這

類聚會中，生日蛋糕和生日快樂歌必不可缺，雖然老套，卻能很明顯地表現出家人之間彼此在乎。然而，對於家庭定期聚會，我感受最深的，不在於它表面的歡樂，而在於家人之間微妙的互動。

　　家庭定期聚會，提供這家人一個不需藉由口語表達就能修補家人關係的管道。岳父不是一個擅長言詞的人，而他對國語或臺語的駕馭能力，並不能讓他精準地向晚輩表達他的意思，他的日語能力比國臺語好，但真正精通的語言是卑南族母語，可是家中和部落中的晚輩大都只會國語及臺語，使得他必須用自己比較不擅長的語言和他們溝通。岳父脾氣暴躁又喜歡和人唱反調，再加上他不擅長言詞表達，使得他和別人溝通時，常會因為意見不同又無法表達清楚而發脾氣甚至起衝突。我太太回憶道：「小時候，爸爸在部落和族人聚會時經常因暴怒和別人發生爭吵，使得媽媽要在事後用送禮道歉的方式平息紛爭。」我猜想，岳父在事後應該也很懊悔，他積極參加部落事務、賣力演唱祭儀歌曲及熱心參與族人的婚喪喜慶活動，多少帶有修補人際關係的意圖，而這些努力，讓壞脾氣的他仍受到族人歡迎。同樣地，他容易發脾氣及唱反調的個性，也帶給家人困擾，透過家庭聚會製造歡樂氣氛，他傳達的應該是想修補家人關係的訊息。這些聚會並不完全都在歡樂的氣氛下進行，在子女和父親間或子女之間有些不愉快的時候，聚會的氣氛會有點僵，但當大家坐在一起，吃喝、聊天、唱歌後，家人之間稍微緊繃的關係會獲得紓解，即使造成他們不愉快的問題可能仍然沒有解決。

　　孫子們的歌唱表演是家庭聚會中不可或缺的餘興節目，表演中使用橫跨不同時期的歌曲，常能引發大人們的共鳴與迴響，搭建起祖孫三代情感交流的橋樑。在此，我以 2009 年為家人製作的一張 CD 為例，說明聚會中的歌唱如何連結家人的情感。這一年的 1 月 27 日，農曆大年初二，按照漢人習俗是回娘家的日子，岳父和子女以及孫子們也聚在一起。那天大家的興致非常高，除了孫子們的表演外，所有家人幾乎都加入歌唱，為了紀念那個晚上的聚會，我把當天的錄音轉成 CD，讓家人可以一再回味。

　　孩子們演唱多首收錄在南王歌手專輯中的歌曲，例如，陳建年作曲的〈姊妹花〉、〈唱我故鄉〉、〈媽媽的花環〉和〈我們是同胞〉，以及收錄在紀曉君專輯中的〈搖電話鈴〉，他們也唱了陸森寶作曲的〈卑南山〉及〈歡慶歌〉。這些歌曲的演唱，顯示了南王當代音樂對寶桑部落的影響，而孩子們大都透過 CD 學會這

些歌曲，由此，我們也可以看出，大眾傳播媒體在原住民當代音樂的流通上扮演的重要角色。他們演唱的〈姊妹花〉、〈唱我故鄉〉和〈媽媽的花環〉，刻意模仿南王姊妹花在 2008 年的同名專輯中的演唱，因此我為 2009 年回娘家聚會的紀念 CD 加上《寶桑姊妹花》的標題，作為一種戲仿。這幾首歌曲收錄在南王姊妹花專輯前，已經在部落中流傳三、四年，但寶桑的孩子們刻意模仿南王姊妹花的新專輯，仍可視為他們對於「部落時尚」的回應。孩子們當天也唱了中文版的〈野玫瑰〉，可以說也是對「臺灣時尚」的回應。這首結合舒伯特（Franz Schubert）譜寫的旋律和中文歌詞的歌曲，在 2008 年因為出現在電影《海角七號》中而成為當時臺灣家喻戶曉的名曲。

孩子們也唱了〈媽媽請妳也保重〉和〈熱情的沙漠〉兩首老歌，這兩首歌曲都是翻唱自日本歌曲，在戒嚴時代被列為禁歌，在孩子們的演唱下，這兩首歌卻成為當天晚上最搞笑的歌曲。由文夏填詞的〈媽媽請妳也保重〉唱出離鄉遊子對母親的想念，在農村人口開始向都市移動的 1960 年代，引起相當大共鳴，但「因為『東洋味』太重，國民黨政府也擔心描繪思鄉主題的歌曲，會讓軍中的士兵『懷憂喪志』」（大塊文化編輯部 2015: 82）被禁唱。歐陽菲菲於 1970 年代翻唱的〈熱情的沙漠〉，被禁唱的理由「只是因為開頭第一句末，加了一個『啊』，就被認為具有性暗示意涵」（ibid.: 85）。孩子們離這些歌曲流行的年代遙遠，不知道這些禁歌的背景，他們是在部落的「薪傳少年營」學了這些歌，用在每年年底的 semimusimuk（報佳音）演出（我將在下一章詳述「薪傳少年營」和 semimusimuk）。為了配合 semimusimuk 的歡樂氣氛，他們在演唱〈媽媽請妳也保重〉時會加上歌舞秀的動作，唱〈熱情的沙漠〉時則誇張地拉長「啊」的聲音。薪傳少年營演出這兩首歌時，這樣的表演方式常吸引觀眾一起加入舞動和跟著「啊……啊……」地高唱，這一天大人們的反應也是如此，誇張的舞動和高聲尖叫中，這個晚會來到第一個高潮。

和這兩首歌形成對比的〈遙遠的傳說〉，是把高揚家族非常喜歡的一首卑南族古謠，在這個晚上，林娜維和我的岳父演唱這首歌，勾起大家很多的回憶。在一陣笑鬧後，娜維一邊彈著吉他一邊唱出這首父母親的招牌歌曲，大家馬上收起嬉鬧，靜靜地聽著娜維的演唱，她唱完一遍後又重複唱一次，這時，她的姊姊們和哥哥也在一旁低聲輕和。當第二遍唱完，外面傳來零星的賀年鞭炮聲，娜維則

斷斷續續地刷著和弦，等鞭炮聲稍歇，岳父開始接唱他這首招牌曲。歌聲漸歇，這天也加入聚會的林志興以節目主持人的語調評論岳父的演唱，將岳父的歌聲形容為天籟，但馬上話鋒一轉表示，唱這首歌唱得最好的還是牆上照片上那個人。這時，大家一起轉頭看著牆上我岳母的照片，思念之情油然而生。因為感冒，岳父這一天的聲音有點沙啞，他對自己的表現不太滿意。在孫子們接下來唱了三、四首歌後，岳父在大家的慫恿下，又演唱〈遙遠的傳說〉。他先以聲詞唱了一遍，唱第二遍的時候，即興地加上一些實詞，在第二遍快結束的時候，娜維加入演唱，父女的合唱彷彿再現過去岳父和岳母一起唱這首的歌的情景。

　　孩子們當天還唱了〈永遠是原住民〉，因為岳父很喜歡這首歌，幾乎每次聚會的時候，孫子們都會為他演唱。這首歌由魯凱族人許進德創作，收錄在原音社《AM 到天亮》專輯（1999），在原住民社會中傳唱極廣。它只有三句歌詞，用國語演唱：「山永遠是山，原住民永遠是原住民。不管往哪裡去，不管如何流浪，原住民永遠是原住民。中央山脈，中央山脈，原住民永遠是原住民。」孩子們唱完歌詞中一直重複的「原住民永遠是原住民」後，還會加上「Puyuma〔卑南族〕永遠是 Puyuma，Papulu〔巴布麓部落〕永遠是 Papulu」，岳父每次聽到這裡就會忍不住落淚。收錄這首歌的《AM 到天亮》專輯出現在 1990 年代末，那時原住民意識開始高漲，唱片業界也開始製作全臺市場流通的原住民流行音樂專輯（在此之前，原住民流行音樂主要以卡帶形式在部落中流通），對這群孩子們而言，〈永遠是原住民〉和專輯中其他歌曲，也是他們童年回憶的一部分。

　　聚會最後的表演是孩子們演唱的什錦歌。這一段的表演包括三、四首以聲詞演唱的阿美族歌曲、陸森寶的〈歡慶歌〉、陳建年的〈我們是同胞〉、卑南語版的〈我們都是一家人〉、一首卑南族青年報佳音時唱的〈敲門歌〉，以及兩首南王部落青少年會所的歌曲〈呼喚朋友之歌〉和〈pankun 舞曲〉。歌曲銜接的方式和表現的風格，有點類似《很久》第七幕的影片中出現的什錦歌演唱，每首歌唱完一段歌詞就接下一首歌。這些歌大部分是這群孩子參加南王部落高山舞集時學的，帶著一點觀光式大會舞的風格。其中，青少年會所的 pankun 舞曲，類似成年人的快板 tremilratilraw，大人們在旁邊一直試圖領唱，但速度和重音跟孩子的舞步配合不起來，凌亂的舞步和歌聲引起一陣陣的笑聲，最後表演就在這樣的笑鬧中結束。

　　孩子們在家族聚會中進行餘興節目表演，是這個家的家族聚會特色之一，而最早提出這個構想的應該是我的岳母。在寶桑部落中，年齡相近的大人們聚在一起吃喝歡唱的時候，小朋友通常是在一旁自己玩，不會像林家的聚會這樣可以老幼同歡。岳母在部落擔任家政班班長時，常帶著她的孫子參加部落活動，每次活動時，看到孫子們無聊地看著大人們開心地玩樂，便向林娜維提議：

> 部落有很多小孩放假的時候都沒事做，一直跟在老人家的後面，也是很可憐。老人家在喝酒聊天，小孩就一直吵要回家；不然就是躲在家裡一直看電視，叫也叫不動……反正妳很會唱我們的歌、跳我們的舞，妳可以把孩子們都集合起來，教她們唱歌跳舞啊！（林娜維 2016: 331）

於是，娜維以林家的孫子為班底，訓練部落小孩唱歌跳舞，後來成為部落中的「薪傳少年營」，而林家的孫子在此學到的歌舞，除了在部落活動中表演外，也在家族聚會的餘興活動中展現。

　　訓練小孩子唱歌跳舞雖出於岳母的構想，在我參加的家庭聚會中看到孩子們的餘興表演，則主要是為了取悅岳父，以至於，我常將家庭聚會上的歡唱和岳父連結在一起。我相繼在嘉義、臺南及臺北擔任教職後，無法常和家人相聚，大家為了配合我和太太回臺東的時間，便把家庭聚會安排在我們回臺東的時候。漸漸地，當我想到要回臺東的時候，就會想到家庭聚會，以及聚會上的歡唱。這幾年，孩子們陸續成年，裡面有幾位到外地求學或工作，使得岳父在世時聚會的盛況越來越少見。過去，因為岳父的堅持，家庭聚會盡量不在外面餐廳舉行，現在，大家為了圖方便，通常就在餐廳聚餐，有時候聚餐後到卡拉 OK 唱歌。相較於過去家庭聚會的唱歌，在卡拉 OK 唱歌，有很明顯的差別。孩子們在家庭聚會中唱歌，雖是一種表演式的呈現，扮演觀眾的大人們卻可以很容易加入同樂。在卡拉 OK 中，雖然大家還是可以一起跟著唱，可是唱歌的人手上拿著的麥克風，使他／她的聲音壓過其他人的聲音，使得過去家庭聚會歌唱中的即時互動很難在這種場合再現。另外，在卡拉 OK 唱歌時，拿到麥克風的人通常都會炫耀自己的拿手歌曲，參與者之間難免會形成彼此較勁的場面，像我這樣很少上卡拉 OK 的人，會覺得在這種情況下唱歌是一種壓力。家人們很享受在卡拉 OK 中唱歌的感

覺，但我還是比較懷念起過去聚會的氣氛，而每當想起這些聚會，我就會想起岳父。

校園民歌之夜

正如林家孫子輩的年輕人中有幾位現在或曾經離開臺東到外地求學或工作，我的太太和她的兄弟姊妹在年輕時（1980-90 年代）大都曾經離鄉在外，這段期間，正是臺灣「校園民歌」慢慢進入尾聲、流行音樂產業漸漸興起的年代。1970-80 年代，「民歌運動」在全臺各地掀起風潮，臺東也不例外地捲入其中。聽和唱校園民歌，成為我太太和她的兄弟姊妹們「音樂教育」的一個重要的部分，也成為他們對於青春歲月共同的回憶。當時在臺東的表演活動大都和救國團有關，我的小姨子參加了救國團的「山地服務隊」，累積了相當多的舞臺經驗，並和南王部落的歌手有一些交流。我的大姨子曾在臺北住了十多年，在多家民歌餐廳演唱，也引介了她的妹妹們在民歌餐廳工作，大姨子甚至在民歌餐廳認識了她的先生。我常在閒聊時聽他們提起這個年代的往事，當我在構思這本書的時候，覺得應該把他們的故事放在有關「民歌年代」的敘述中，然而以前聽他們講這些故事時，並沒有刻意記下。為了比較完整地記錄他們的故事，在我的提議下，家人在 2016 年 3 月 5 日舉行一個以校園民歌為主題的聚會。以下有關他們民歌年代回憶的描述，便是依據這場聚會的談話。在進入這段描述之前，我先簡述民歌運動的發展。

曾在 1980 年代左右盛行於臺東的「校園民歌」，可視為臺灣「現代民歌運動」的餘波。現代民歌運動呼應了國民政府治理臺灣近 30 年來政治與經濟的發展情勢，也標誌臺灣音樂品味的轉向。在 1950-70 的政治肅殺年代，國臺語流行歌曲的發展被壓抑，政府的嚴密監控下，在公共場合唱歌，除了愛國歌曲和所謂的淨化歌曲，唱其他種類的歌曲都會動輒得咎、惹禍上身。對於歷經日本殖民統治的人，最常聽的還是日本歌，即使政府極力管制。1960-70 年代，在廣播電臺的美國熱門音樂節目以及由於美軍駐臺而興起的俱樂部及夜總會的推波助瀾下，美國流行音樂成為當時年輕人的時尚。1976 年，當李雙澤這位民歌運動健

將質疑淡江大學學生為何不唱「自己的歌」時，據說被譽為「民歌之母」的廣播名人陶曉清回應道：「並不是我們不唱自己的歌，只是，請問中國的現代民歌在什麼地方？」（馬世芳 2010: 63）當時普遍瀰漫著質疑「自己的歌在哪裡」的氛圍，難怪李雙澤聽到來自臺東的胡德夫在臺北哥倫比亞咖啡館演唱〈美麗的稻穗〉時，會激動地說：「我們就是有歌，就是有歌！」（胡德夫 2019: 24-25）。高舉著「唱自己的歌」旗幟的現代民歌運動，一方面是對當時年輕人沉迷美國熱門音樂風潮的反動，一方面卻受到美國民歌復興運動（folk revival）的激發，參與者多以 Bob Dylan 和 Joan Baez 等 singer-composer 做為榜樣（張釗維 1994: 71）。現代民歌運動在 1970-80 年代風行全臺，帶來數量眾多的創作歌曲，這些歌曲中有些已成為經典，現在五、六十歲這一代在民歌聲中走過青春歲月的人，對這些歌曲的感觸尤深。歷經民歌運動洗禮的音樂工作者，也成為推動 1980-90 年代臺灣流行音樂發展的主力，因此民歌運動對於臺灣音樂工業的建立也有不可磨滅的貢獻。

　　張釗維的研究（1994）指出，臺灣現代民歌由三種路線匯集而成：「中國現代民歌」、「淡江─《夏潮》路線」以及「校園歌曲」。這三種路線中，較早出現的是「中國現代民歌」，活躍於 1975-79 年，重要的推動者有楊弦和余光中等人，帶有鮮明的民族主義色彩。臺灣在 1970 年代歷經一連串外交危機，例如 1971 年退出聯合國，1979 年臺美斷交，逐漸被國際社會孤立的國民政府轉而尋求「島內社會力量」支持，以鞏固其統治正當性，一方面拉攏臺籍菁英，一方面強化民族主義論述，凸顯代表中國的正統性（張釗維 1994: 35-39）。在這樣的氛圍下，接合了「傳統」、「鄉土」、「現代」與「民族主義」的文化論述在「高層文化文藝界」中浮現（ibid.: 41-49），張釗維指出，「中國現代民歌」便是「部分西洋通俗音樂機制與主流高層文化文藝界在鄉土文化勃興過程中結合的產物」（ibid.: 214）。我們可以看出，在「中國現代民歌」一詞中，「中國」、「現代」及「民歌」即分別指涉了「民族主義」、「現代／西方」與「傳統／鄉土」。

　　第二種路線「淡江─《夏潮》路線」，活躍於 1976-1979 年，以淡江學院師生及《夏潮》雜誌集團為核心，重要的推動者有李雙澤和楊祖珺等人。這個路線除了和「中國現代民歌」一樣高舉民族主義旗幟外，也有強烈的反帝和反資立場，張釗維將之視為「七〇年代中鄉土文化形構下左翼文化運動的分支之一」

（張釗維 1994: 129, 214）。美國民歌復興對這個路線的影響極大，不僅在音樂方面，更在民歌與社會運動的連結上，張釗維指出，這些影響包括：

> 除了當中的左翼背景之外，音樂學者對民俗音樂的採集、整理以及隨後民歌手對採集成果的運用與轉化──一種「接力」式的過程，民歌跟當時的社會運動的緊密扣連──抗議歌曲（protest song），乃至臺上臺下打成一片的演唱形式等等……（1994: 135）。

胡德夫也是「淡江─《夏潮》路線」健將，除了和李雙澤等人交往密切外，他在原住民運動中，將歌唱作為抗議手段，也可以視為此一路線的延伸。

　　第三種路線「校園歌曲」活躍時期約在 1977-1981 年左右，於 1980 年左右達到高峰（張釗維 1994: 173），唱片公司扮演了主導的角色，透過舉辦歌唱比賽和出版唱片，並結合電視及電臺等傳播媒體，將「校園民歌」傳布到整個臺灣社會（ibid.: 172-173）。在唱片公司與大眾傳播媒體主導下，「校園民歌」和一般國語流行歌曲在生產與傳播機制與運作上並無太大差異，「所不同的主要在於表現形式、訴求以及歌手的非專業身分」（ibid.: 173）。這類以「校園民歌」為標籤的音樂商品，基本上建立在「一套以大專生為範圍的從歌手與歌曲徵選、唱片製作到宣傳、行銷的完整建制」，特意建構「一種清新、年輕、活潑的形象」（ibid.: 169）。這類歌曲「屬於通俗文化工業的產物」，沒有「中國現代民歌」或「淡江─《夏潮》」路線倡導者所那樣「強調負有某種責任，或試圖呈現社會現實」，另一方面，則藉著「年輕人本質論」和一般國語流行歌曲形成區隔（ibid.: 157）。張釗維認為，「校園民歌」蔚為風潮，得力於 1970 年代後期臺灣在長期經濟成長之後形成「大眾消費社會」，以及「『中產階級』意識的擴張」，使它得以「在既有的、以中下階層為對象的通俗文化市場之外，從『具藝術價值的高層文化 VS. 低俗的大眾文化』的二元對立架構之間拓展出一新的文化市場與產品形式」（ibid.: 168）。在歌曲內容上，「校園民歌」特意強調「清新、年輕、活潑的形象」，不僅和既有流行歌曲形成區隔，也避免當時嚴厲政治審查的刁難，甚至因此得到國民黨青工會的肯定（ibid.: 173-186），這和「淡江─《夏潮》」路線中的李雙澤與楊祖珺等人的歌曲被黨政機關封殺的情況形成強烈對比（ibid.: 144-

145）。

現代民歌運動的三種路線中，「校園歌曲」對當時臺東的年輕人影響最大，很多年輕人在這股風潮的激勵下，開始學起吉他，甚至創作歌曲，陳建年就是一個典型的例子。陳建年如此描述他受校園民歌影響開始玩音樂的過程：

> 國中二年級時民歌很流行，很多同學及學長都在彈吉他，所以就跟著哥哥學吉他，到了國三，總覺得會唱的歌老是那幾首，沒什麼意思，就將羅大佑的「童年」的詞改編成自己童年的趣事，為了好玩也從那時開始，應用吉他的合弦[212]來編第一首有詞曲的歌曲（江冠明編著 1999：293）。

他哥哥後來和陳建年及另外兩位朋友組成一個樂團，以「四弦合唱團」作為團名，「組合以後，常利用假日借用學校的教室練吉他及練歌。當初的組合是為了下一屆的民歌比賽能夠拿到好的名次，沒想到組合了以後，臺東再也沒有辦民歌比賽了，反倒是常常參加救國團演唱會或巡迴服務隊的活動。」（江冠明編著 1999：293）

校園民歌在臺東的發展，基本上順著臺灣各地民歌運動共同的走向，但也形成地方特有的面貌，救國團舉辦的活動，原住民青年參與其中，和他們在民歌餐廳表演，是形成地方特色的重要因素。校園民歌盛行於臺灣的時期，大約也是救國團在臺東舉辦自強活動的巔峰時期。當時的救國團自強活動是年輕學生寒暑假期間可以參加的唯一合法團體旅遊活動，在自強活動巔峰時期，每年寒暑假都有五、六千名學生參加在臺東舉辦的營隊（江冠明編著 1999：218, 227）。這些臺東營隊活動中的餘興節目，常有創作歌曲或改編的原住民歌曲表演或教唱，救國團召集了一些原住民青年參與這類節目的演出，這些活動提供原住民青年表演舞臺，使他們因為民歌運動被激發的表演與創作熱情得以延續。除了救國團提供的表演舞臺外，在臺東也有臺灣各地可見的民歌餐廳讓「民歌手」表演、駐唱，例如「藝坊」、「木船」（後改名為「啟示錄」）以及「老船長」（後改名「黑海盜」，再改為「蝙蝠洞」）（ibid.: 215），部分民歌餐廳在民歌運動消退以後，

[212] 原文如此。

仍是校園民歌愛好者表演與聆聽音樂的重要據點。一些愛好校園民歌的原住民表演者，不只在這些民歌餐廳表演，也參與餐廳的經營，例如南王姊妹花中的陳惠琴在 1990 年代就參與了「蝙蝠洞」的經營，不少南王歌手當時經常在這個民歌餐廳表演。當民歌運動進入尾聲，在臺灣西部，一些曾參加民歌比賽得獎的年輕人開始走入唱片業，擔任歌手、創作者或製作人，在臺東，那些曾在民歌運動時期開始表演和創作的原住民青年，則在救國團活動及民歌餐廳中延續音樂生命，陳建年便是其中之一，而他在將近二十年後，由於角頭唱片的發掘，才涉足唱片業。

　　接下來，我將談談 2016 年 3 月 5 日晚上我和家人們以校園民歌為主題的聚會。聚會在我和太太的寶桑住家舉行，我太太的姊姊、妹妹以及弟弟和他們的配偶都出席了，堂哥林志興和他太太，以及史前文化博物館研究助理王勁之也參加這次聚會。就像岳父在世時的聚會那樣，大人們圍坐一張大桌，各家帶來的孩子們則圍坐在旁邊的小桌子。我向餐廳訂了一桌飯菜，也為孩子們訂了披薩，做為晚餐。大人們邊吃邊聊，興起時還會彈起吉他唱歌，孩子們沒有經歷過民歌年代，不過有些歌曲他們也會唱，偶爾會在一旁跟著哼，甚至拿起手機拍攝大人們的歌唱，並進行直播。

　　小姨子娜維在聚會中提到她接觸校園民歌的經驗。[213] 她在國小畢業那年（約 1978 年）開始學吉他，是向林豪勳叔叔學的，當時在電臺廣播中可以聽到一些校園民歌，不過比較流行的是劉家昌的歌，他的歌幾乎從頭到尾用 Am 就可以伴奏。娜維讀國中時，買了一本校園民歌歌本，在家裡時，常拿出歌本練習，她說：「我吉他和弦的進步，都是從那一本開始」。那時候，岳父在公路局上班，家人住在公路局的宿舍，位於南王部落和利嘉部落之間的臺 9 線上，但娜維的大姊和哥哥住在外地，平常只有她和二姊（我太太）在家。姊妹倆常常在一起唱校園民歌，娜維說，因為二姊不會看譜，就告訴她：「歌本中，妳每一篇，每一首歌通通要學會，然後，要教我唱。」她們真的把那本歌本的歌從頭學到尾，不過，其中很多歌並沒有聽過，只能靠著歌本揣摩。

　　當娜維靠著歌本學彈吉他和校園民歌時，我的小舅子（娜維的哥哥）就讀嘉

[213] 2016 年 3 月 5 日談話，以下引用自當天聚會的談話，不一一標註。

義農業專科學校（農專），深刻地體會到當時學生們對於校園民歌的熱愛，他說道：

> 高一的時候，就流行民歌，大家都拼命地學吉他，有人到救國團學吉他，救國團有吉他課。放學回家，大家都背著吉他。下課十分鐘，或是傍晚放學回家，就在操場、司令臺，就這裡兩三人、那裡兩三人，就坐在地上，就在那邊彈，操場一隅又是一堆人在唱他們自己的歌，女生一堆，男生一堆……

　　娜維後來也到嘉義農專就讀，在那裡，她遇到一些志同道合的同學，常在一起彈彈唱唱，因而學到更多的校園民歌。她如此描述當時和這些同學的交流：「在學校的時候，因為民歌的流行，就很多人會學吉他。然後，會彈吉他的人，他們就會有一些他們自己學的歌，然後，大家交流的時候，那些歌就會交換，然後，就會學到其他的歌。」放假回到部落，她會把這些在學校學到的歌教部落裡的年輕人唱，這些人，尤其是她的 anay 很喜歡聽她唱這些歌，娜維說：「我唱的時候，就會不斷複習唱，然後，明年，再放假回來時，她就會點歌，說：那首歌……那首歌……，我就再唱，就會繼續，就不會忘記。」

　　娜維讀嘉義農專時，假期間回臺東時參加了救國團「山地服務隊」。1982-83 年間，快要放寒假的時候，當時在救國團工作的林志興召集了一些原住民青年，包括陳建年等人組的「四弦合唱團」、一位龍過脈部落的卑南族青年、娜維以及另一位寶桑部落族人（後來成為娜維的嫂嫂），組了一個山地服務隊。整個寒假，他們到了臺東縣一些比較偏遠的地區，例如新化、嘉蘭、初來和歷坵等部落，以晚會的形式進行表演，內容以唱歌為主。當時校園民歌已經進入尾聲，國語流行歌曲開始盛行，他們表演的大部分是當紅歌手的招牌歌曲，例如金智娟（娃娃）的〈就在今夜〉以及陳淑樺的〈夕陽伴我歸〉。據娜維表示，當時的表演非常受歡迎，她說：「那時候，電視真的還沒有很流行，所以，會去看晚會的人很多，每到之處，都是瘋狂就對了啦！」娜維和隊員不只在表演時彼此合作，下了舞臺後也和他們有密切的互動，尤其和「四弦合唱團」。他說：

> 「四弦」常常會到家裡唱歌，他們就是，反正隨便唱就可以合音嘛，然

後，他們又有吉他，又很會講母語，就可以跟爸爸講母語，又會唱族語歌曲，所以，爸爸就很喜歡他們來。媽媽會煮一兩道菜跟點心，放在桌上，我們也不喝酒，就聊天唱歌……那時候，也不會吵到鄰居啦，就在那邊一直唱，有時候唱通宵，他們什麼歌都能唱，什麼歌都能彈，然後，就一起去海邊看日出。

雖然私底下和「四弦」成員很熟，娜維表示，她一直覺得和陳建年在臺上表演時壓力很大。她說，陳建年的耳朵很好，他們唱的歌裡面，很多和絃是陳建年抓的，建年通常不是負責主要伴奏樂器，可是他會演奏橫笛、直笛或二胡等樂器，把音樂裝飾得很漂亮。然而，建年很受不了同臺演出的人走音，娜維說：「他若聽到你不對了，他就不要，他就放掉他的樂器，他可能就覺得說，你的聲音都不在他的音樂上面這樣，他就放下來，他就自己在那邊用他的笛子打拍子，或者，就在那邊敲鈴鼓，反正他就不會幫你。」知道建年的習慣，娜維在臺上表演時，常會回頭看建年，很怕看到他不高興的表情。

南王姊妹花中的陳惠琴、李諭芹和徐美花，稍後也加入救國團的服務隊，當時服務隊改名為「山地青年服務團」（簡稱「山青」），由就讀臺東高中職的青年組成。娜維沒有繼續留在山青，「四弦」則留下來和陳惠琴等人合作。娜維表示，她參加服務隊時，表演節目以流行歌曲為主，到了「山青」時期，則以族語歌和「山地國語歌」為主。這樣的轉變，使得「山青」背負了較多的文化使命，這個團隊不僅培養出一些原住民表演者，也使這些表演者重視自己的族群身分和文化，例如，徐美花和我聊到「山青」年代的時候指出，「山青」對她最大的影響，是在那個原住民還普遍背負著汙名化標籤的年代，提升了原住民學生的族群意識。南王姊妹花高中畢業後分別到臺北工作，又各自回到臺東後，這些老「山青」成員在部落聚會或不同表演場合，經常透著歌唱重溫「山青」年代的回憶，陳建年和南王姊妹花出版的專輯中收錄的很多歌曲，便是他們「山青」年代就在一起唱的歌。

相較於娜維在民歌年代和臺東有較多的連結，大姨子娜鈴則在臺北度過她的民歌歲月。1980-1994 年間，娜鈴在臺北多家餐廳演唱，直到小兒子出生後才回到臺東定居。

　　她回憶道，還在臺東讀書的時候，在學校中都是唱軍歌，會參加軍歌比賽，也會唱些藝術歌曲或西洋歌曲，但那時候臺東還沒有校園民歌。她從知本青少年那裡，學會了自彈自唱，她提到：

> 學習彈唱，應該可以說是從國高中時期，與一群會彈唱的知本青少年親友接觸開始。這些知本青少年，在每年夏天的收穫祭儀式後的自由表演節目及通宵達旦的彈唱，節目中常有自西部回來的青年的表演，有名的如陳明仁、高子洋（以前叫高飛龍）。感覺上，那時的知本青年幾乎人人都會自彈自唱，並且常常有一些不同時下流行音樂的創作交流，我會唱的〈我們都是一家人〉、〈偶然〉、〈為什麼〉及一些林班歌，還有〈日昇之屋〉（The House of the Rising Sun）等西洋歌曲幾乎都是那個時候學習到的。

　　這些知本部落的族人中，陳明仁那時候在淡江大學，每一年暑假回來，都會帶回些新的歌，而且那時陳明仁在臺北都有演唱的經驗，對娜鈴的音樂學習影響相當大。在那段時間，她唱的歌還是以西洋歌曲居多，我的小舅子認為這和家中的唱機以及黑膠唱片有關。他記得，國小的時候，因為爸爸在公路局工作，福利會每隔幾個月會讓員工用分期付款的方式買電子產品，所以家裡很早就買了電視和音響，親戚們知道家裡有唱機，買了黑膠唱片就會帶到他們家放，還會跳舞，他們常聽的除了有當時流行的〈楓紅層層〉和〈一道彩虹〉等國語歌曲，還有一些英文歌以及阿哥哥舞曲。

　　娜鈴在臺東的時候沒有接觸校園民歌，而她上臺北後展開民歌演唱生涯，據她表示，其實是誤打誤撞的結果。她在一次搭車北上時認識一位長輩，這位長輩的一位大學同學和朋友在臺大附近合開「廣角」民歌餐廳，正在召募歌手，這位長輩就向他的同學推薦娜鈴，又向其他股東積極爭取讓娜鈴表演的機會，希望幫助從臺東到臺北求學的年輕人，在他的協助下，娜鈴十多年的演唱生涯就此展開。當時臺灣經濟起飛，臺北的音樂餐廳如雨後春筍般出現，娜鈴到處應徵演唱工作，據她說，「當時應徵工作無往不利，到處都有地方可以唱」，除了「廣角」外，她還在「稻草人」、「木棉道」、「木船」、「田納西」、「綠灣」、「國賓飯店」、

「柯達飯店」、「來來飯店」及「凱撒林西餐廳」等餐廳演唱過。

　　娜鈴認為她在十多年的民歌演唱生涯中，演唱民歌只是為了謀生而已。她說：「在民歌餐廳，大概就像公務員這樣，就是在賺薪水，也沒有特別的想法」。當時在餐廳唱歌，一小時的酬勞大約 250-300 元左右，最多一小時 500 元，到處趕場再加上在貿易公司兼差當會計，讓娜鈴可以有足夠的生活費。後來，她的兩位妹妹上臺北，也在她的介紹下到餐廳打工，有時候還代她的班上臺演唱。她認為這段民歌演唱生涯對她的意義，主要是「在臺北工讀，在民歌西餐廳，工作收入可供生活，姐妹在一起工作也可作伴。」對於歌唱的內容，她提到：「我對於在什麼場合應唱什麼歌似乎是沒什麼特別的概念，聽到什麼歌喜歡就學，想唱什麼歌就唱。一場的表演時間，可以從本國到外國，從西班牙語到原住民語，從民歌、藝術歌曲唱到兒歌、黃梅調，想想還真是亂唱一通。」她坦承：「唱很多歌，我自己也沒有印象，我自己唱也沒有感覺」，但是有一些歌曲她特別有感覺，例如：〈月琴〉、〈我們都是一家人〉及〈鹿港小鎮〉，這些歌曲「會讓我想到故鄉，或自己生活情境，很多的鄉愁，情感的連結」，她演唱這些歌曲意外地引起一些迴響，也「牽繫到別人的心緒」，她如此說道。

　　〈我們都是一家人〉這首歌，可能是娜鈴演唱的歌曲中引起最大迴響的一首。她最早公開唱這首歌的場合，並不是在民歌餐廳，而是在 1980 年「旅北山青聯誼」活動中，代表她就讀的「臺北商專」上臺表演。這首歌有兩段歌詞，一開始「你的家鄉在那魯灣，我的家鄉在那魯灣」兩句中，用以指稱「家鄉」的「那魯灣」，源自卑南、阿美和排灣等族歌謠中常見的聲詞 naluwan。歌曲旋律容易朗朗上口，歌詞淺顯易記，不僅在原住民社會中幾乎人人會唱，甚至在臺灣的很多政治造勢活動，都可以聽到這首歌。林志興曾為這次的演唱以及〈我們都是一家人〉的影響寫了一篇文章，提到這首歌可能在 1970-80 年間出現在卑南族部落間，娜鈴向知本青年習得這首歌，「1980 年當林娜鈴將此曲引進旅北山地同學會之後，這首曲子跨出了部落的領域，成為當時青年原住民的心聲」（林志興 1998: 121）。1980 年代任職於救國團的林志興後來「將此首曲子，透過救國團的體系，引入代表國家意識的教育體系當中」（ibid.），而後傳遍全臺各地。娜鈴演唱這首歌的時候，沒有想到後來它會造成那麼大的迴響，她對這首歌的心情是：「以前彈唱這首歌真的是非常的有使命感，也很有那種對自己族群及家鄉的那種

連結，唱起來那種沒有悲情，對家鄉人情是充滿歡樂而且是想念，尤其這首歌節奏唱起來也可以感覺很輕快」，或許正因為這份感動感染了她的聽眾，助長了這首歌的傳播。

在那次「旅北山青聯誼」活動中，娜鈴還唱了羅大佑的〈鹿港小鎮〉，雖然這首歌引起的迴響，在程度上和演唱〈我們都是一家人〉不能相比，但經過三十多年，我仍能聽到當時在現場的原住民朋友提起，聽她唱〈鹿港小鎮〉時令他們驚艷的感覺。她後來也常在民歌餐廳演唱〈鹿港小鎮〉，造就了她和她先生的姻緣，來自臺東池上的大姊夫當時在報社上班並在大姨子駐唱的「綠灣」餐廳附近的廣告社兼差。

2016 年 3 月 5 日家人談論民歌年代的聚會中，大姨子和她先生回憶起當時認識的情景：

> **大姨子：** 在民歌餐廳，也是有一段時間了啦，我那時在綠灣的時候，因為姊夫上班的「太一廣告」正好是在綠灣的附近，然後，他有一次去送他大哥坐車回臺東，去吃午餐，看我在那裡演唱，兩兄弟就猜這到底是不是山地人。
>
> 聽說，他們兩兄弟探討之後，他送他大哥去搭車之後，他就每天去綠灣吃午餐。一個月後終於鼓起勇氣，在那個柱子旁邊，就拿起名片，然後，我說：「喔」，然後看他西裝筆挺，「喔」。那時候從臺東來，真的是看不慣那種西裝筆挺的人，「喔，謝謝，謝謝」。第二天，他又來了，第三天，又來了……
>
> **大姊夫：** 這樣去了一個多月之後，有一次，我報社好像在改版還是怎麼，我好幾天沒有去，我想說，這下死了，可能把我忘了，欸，我去了就聽到她唱，好久不見……
>
> 我和哥哥、弟弟第一次到綠灣，她並沒有唱〈鹿港小鎮〉，可是，那個時候她的聲音很乾淨，真的是很美，就是純粹被歌聲吸引。因為，我不覺得說，我除了聽卡帶之外，現場會有那麼美的歌聲，這樣子，才會驅使

我說，隔天再去聽。後來，聽到〈鹿港小鎮〉，又特別有感受。我兼兩個工作嘛，白天在廣告公司當企畫，晚上又在中國時報當編輯，我時間很壓縮，一天睡沒幾個小時，有時，從時報回來，又要趕案子，明天要去presentation。就覺得說，好像都舉目無親，很孤單。後來一聽〈鹿港小鎮〉，「喔，就是那種感覺啊，就是臺北真的不是我的家，會把鹿港當成池上，當成臺東那種感覺。」

　　這首和臺東以及原住民沒有關聯的歌曲，就這樣連結了同樣來自臺東的大姨子和大姊夫。羅大佑在〈鹿港小鎮〉中一再反覆的「臺北不是我的家，我的家鄉沒有霓虹燈」打動的不只是大姨子和大姊夫，更說出當時無數從臺灣鄉間到臺北求發展的年輕人的心聲，引起廣大的共鳴。歌詞中提到的「鹿港」，對很多人而言，可能正如娜鈴所言：「鹿港就像一個家鄉的代名詞」。因此，當她唱到這首歌的時候，雖然不像唱〈我們都是一家人〉那樣可以直接想到自己的族群，她說：「卻可以完全連結到我自己對家鄉的情感」，類似的歌曲讓她感動「就是因為我們都在異地求學、生活，所以，像這樣的歌曲就會讓我們會去想要說回自己的家啦。」

　　在民歌餐廳演唱期間，娜鈴有時候也會刻意凸顯她的族群身分。她說：「我在民歌餐廳，我也常常以母語來唱，那時候，我就很愛這樣子作，然後，有時候穿傳統服上臺這樣子，或者是自己覺得特別，剛好有什麼節日，我就會穿傳統服上臺。」

　　林志興的太太（我們稱她「二嫂」）在聚會中，對於民歌年代中原住民認同相關的話題，舉出她自己的經歷，顯示了原住民聽眾也會透過「聽」的行為強調自己的身分認同。排灣族的二嫂提到和她同族的一位民歌手：

　　我要講的是 X 的事，那時候，他是 Y 大學的嘛，那時候他很有名氣。有一次，我跟同學去到枋寮，去海邊玩，住在那個同學家。我們正好看電視，就在播放 X，唱完了被訪問，人家問他說：「你是原住民嗎？」他說：「不是。」誰都知道，我們那裡的人都知道……他根本就是百分之百的原住民，然後，他那時候就否認。我們同學都知道，「啊，他不是原住

　　民嗎？」然後，我在那裡愣住了，自此以後，他的歌他的什麼，我全都
　　不聽了。

透過拒絕聽 X 的歌，因為他不承認自己的原住民身分，二嫂肯認自己的原住民
身分，而當她提到這件事，馬上獲得在座所有人的認同，有人附和著說：「我以
後也不聽他的歌」，激起一種同仇敵愾的情緒，雖然這種情緒帶著半開玩笑的成
分。

　　在這章中，我描述並討論寶桑部落的族人，特別是我太太家族，如何在不同
場合的 musicking 中探索、肯認及讚頌他們的身分。透過原住民傳統音樂也好，
外來音樂也好，他們或直接或間接地在 musicking 過程中為自己在部落中的身分
尋找定位，以及探索原住民在臺灣社會中的位置。如果說，音樂提供他們為自己
以及為族群定位的憑據，我不認為，音樂像栓柱般的東西，把他們固定住。我會
想像，如果有一種可以顯示身分認同的雷達，每個個體或群體在雷達螢幕上都不
會是靜止不動的，而每個人腦中都有一個這樣的雷達。當一個人唱歌、演奏樂
器、評論以及聆聽音樂時，他／她便發射一種雷達訊號，藉著偵測到反射的訊
號，他／她可以推算自己和其他人的相對位置與距離。這種認同雷達的形成，和
每個人的成長環境有密切關係；透過這種雷達，個人可以區辨不同的群組（例
如：我家和別人家／本部落與他部落／原住民與非原住民），並據此決定靠近或
迴避某些人或群體。或許就是這種雷達，讓寶桑部落的族人可以在歌唱的時候，
感覺到自己的存在。

第九章
表演做為復返之路：
薪傳少年營與 semimusimuk[214]

　　本章將繼續討論寶桑部落族人的離散意識與音樂行為之間的關聯。在第七章對於寶桑部落的介紹中，借用 James Clifford 的說法，我指出，想要理解「形形色色的原住民當代經驗」，不能忽略因為外來移民及殖民者所造成的原住民離散意識。在第八章中，我描述我太太的姊妹和弟弟因求學、工作到外地的離散經驗。這種從鄉村到都市的遷移，在臺灣是非常普遍的現象，並非只發生在原住民身上；然而，對於我太太那個世代的原住民而言，在他們年輕的時候從部落到都市，猶如到了外國一般，因為外表及口音和身邊漢人的明顯差異，使他們明顯感覺自己身處於不同的文化環境。我大姨子在民歌餐廳的表演中，偶而穿上族服並演唱族語歌曲，是一種試圖與原鄉銜接的手段，而兄弟姊妹們回鄉定居後，每月固定的聚會，則提供他們重新探索、肯認與讚頌部落連結與家人關係的重要途徑。在這一章中，我將以寶桑部落薪傳少年營為例，討論另一種離散意識，以及族人如何透過表演和某種想像中的原鄉連結。

　　我在這章討論的離散意識並不是由於遷移到他鄉異地而引發，它是一種身處在自己部落但仍然會在心中興起的一種懷鄉情緒，這種離散意識和某種「在地鄉愁」有關。林志興作詞、陳建年作曲的〈鄉愁〉，對於「在地鄉愁」如此描述：「鄉愁，不是在別後才湧起的嗎？而我依舊踏在故鄉的土地上，心緒，為何無端的翻騰」，這樣的「在地鄉愁」，與漢人移入造成南王部落族人土地流失的困境有關，很多有同樣經驗的寶桑部落族人對於這種「在地鄉愁」並不陌生。不過，在此，我要討論的「在地鄉愁」則和寶桑部落族人記憶中的卑南舊社有關，特別

[214] 本章改寫自本人於第三屆卑南學術研討會發表之論文（陳俊斌 2018b）。

是關於會所組織的記憶。「根據以往的研究以及耆老的報導，原來卑南社的內部構成是相當複雜的。一方面，六個領導家系各有他們的成人會所 palakuan」，陳文德指出，「這六個家系又平均分屬南北兩邊……這種『二部組織』的特徵更具體呈現在上述南北各有一個少年會所。」（2001: 201）從卑南舊社遷出的南王部落，現有會所組織已經簡化許多，只有一個成年會所以及少年會所，即使如此，會所制度在南王還是相當程度地保留下來。另外一個從卑南舊社遷出的寶桑部落則只有成年會所而沒有建立少年會所，一些部落族人認為，這使得寶桑還不能成為一個完整的部落，因此在部落會議中提出成立少年會所的建議。對於不可能再回到卑南舊社這個空間的寶桑族人而言，少年會所成立了，意味著卑南舊社的會所制度在寶桑部落重新建立，使他們和卑南舊社的歷史有更緊密的連結，在某種程度上，可以視為一種回歸。然而，對於是否成立少年會所，寶桑部落族人的意見並不一致，至今尚未取得共識。部落中一個成立了二十多年的組織「巴布麓薪傳少年營」扮演了部落少年會所的角色，可視為處理這個爭議的一種折衷方案。在這一章中，我將介紹這個組織，以及它的活動，特別是年底的遊訪家戶 semimusimuk。藉由這些案例，我探討寶桑部落族人如何將表演做為一種復返的手段。

兩個場景

　　2017 年 10 月 6 日，巴布麓薪傳少年營和部落族人應邀到國立臺北藝術大學（以下簡稱北藝大），在校內人文廣場，擔任關渡藝術節戶外開幕演出。當天他們表演的節目，於 10 月 9 日臺東第二屆「風起原舞，樂動臺東」原住民樂舞競賽決賽再度呈現。這套節目在不同場合的表演，激發不同的回應，我將以此為例，展開對於原住民樂舞展演及其文化意義的討論。

　　薪傳少年營和巴布麓族人在北藝大的演出，可以說是部落年度例行活動 semimusimuk 及大獵祭的延伸。北藝大關渡藝術節的節目手冊上，開幕演出的標題為「薪傳報喜迎年祭　靈獅藝動關渡門」，點出這個節目包含巴布麓部落族人以大獵祭（mangayaw）為主題的樂舞演出，和北藝大學生的舞獅。節目手

冊英文標題 Semimusimuk: Legacy and Celebration，則點出巴布麓部落的表演和 semimusimuk 的關聯。在部落裡，semimusimuk 於年底大獵祭前舉行，由薪傳少年營在部落及鄰近社區挨家挨戶唱歌、報佳音。在北藝大，以大獵祭為主題的開幕表演之前，薪傳少年營便在校園內報佳音，先到邀請巴布麓部落到校演出的傳統藝術研究中心，接著到藝大書店（圖 9-1）和書店旁邊的達文士餐廳。這樣的安排，使得這次的表演更接近部落進行年底例行祭儀活動的實際狀況。開幕表演結束後，巴布麓部落一行人趕往新店溪洲部落，隔天又前往木柵一處族人經營的餐廳，在兩地進行報佳音。這一系列的報佳音行程，顯示這次族人北上並不是單純為了表演，而更帶有擴展 semimusimuk 領域的意涵。

圖 9-1　寶桑部落族人在藝大書店報佳音（國立臺北藝術大學傳統藝術研究中心提供）

　　巴布麓部落在結束臺北行程回到臺東後，緊接著參加的原住民樂舞競賽，則是單純表演性質的活動。部落在排練北上演出節目期間，族人在其他部落的朋友鼓勵下，報名參加臺東第二屆「風起原舞，樂動臺東」原住民樂舞競賽，以不同組合參加「部落樂舞組」、「創新樂舞組」及「樂團組」競賽。九月初，在這三

個項目的初賽中，巴布麓部落以預定到北藝大表演的節目參加「創新樂舞組」競賽，取得晉級資格。這個節目，以少年的歌舞開場，接著呈現族中男人出發上山、在山上狩獵、下山到凱旋門而後回到集會所歌舞的場景，將年祭過程濃縮在約 12 分鐘的表演中。

　　這一套節目在北藝大關渡藝術節開幕及在原住民樂舞競賽的演出，引起不同反應。在北藝大的演出，雖然現場斷斷續續地飄雨，觀眾的反應相當熱烈，對北藝大師生而言，這是一個很真實的文化體驗。對族人而言，到臺北演出是大家共同的心願，何況是在國內藝術領域的最高學府演出，因而大家都卯足勁。然而，回到臺東參加競賽，族人卻受到相當大的打擊。巴布麓部落沒有得到名次，固然令他們難過；評審委員認為，表演中，獵人在山上打獵時穿著日常服裝，顯得太隨便，這樣的評語，更讓族人難以接受。評審委員似乎不知道，在山上打獵，服裝必須輕便，而打獵後回到部落，由家人換上族服，具有重要的象徵意義。在凱旋門，由婦女為獵人換上禮服，代表的不只是迎接獵人從野地回到家園，汙穢的工作服換上亮麗的禮服，更有除舊布新之意。部落族人企圖在表演中呈現真實情境的編排，在評審委員眼中卻是一種缺失，或許在一般人的觀念中，原住民必須要穿著禮服，才像原住民。

　　我試圖借用謝世忠有關「內演」和「外演」的說法，分析這兩場演出。在競賽中，族人的表演是為了讓外人觀看，而評審「求美」的要求可以凌駕於族人「求真」的呈現，因此這類演出帶有「外演」的性質；然而表演使用的元素則來自傳統祭儀，可視為一種「內演」。在北藝大的演出，觀眾是北藝大師生，因而也是一種「外演」；不過，透過這個演出，族人實現共同的期望並藉此對旅居臺北的族人報佳音，並且讓原有的 semimusimuk 精神得以延伸，使這個演出也具有「內演」的性質。由此看來，這兩場表演都可以被視為一種「內外交演」。進一步討論「內演」及「外演」觀念前，我將先描述巴布麓薪傳少年營及 semimusimuk 活動。

巴布麓薪傳少年營與 semimusimuk

　　2016 年卑南學學術研討會中，薪傳少年營指導老師林娜維以她推動薪傳少年營的經驗，發表〈巴布麓部落薪傳少年營：文化復育計畫〉一文，詳述這個團隊的創辦與發展，以及 semimusimuk 這個具有代表性的年度例行活動。林娜維提到創辦薪傳少年營的初衷是：「集合了部落的小孩，成立了一個少年營隊，經由歌舞的練習，讓從沒有機會參與部落祭儀與穿著傳統服的孩子們，有了與祖靈最初的接觸。」（2016: 330）在母親的鼓勵及部落族人的支持下，林娜維、吳蘋眉和林美芳開始擔任指導老師，召集巴布麓及鄰近部落的小孩約 20 多名，讓他們「從歌舞裡面開始去認識自己的文化」（2016: 332）。經過幾個月練習，在 1998 年元旦，這群孩子在族人面前第一次公開表演，受到熱烈的讚賞，並在同年六月舉辦薪傳少年營成立大會（2016: 334）。

　　薪傳少年營第一次公開演出之後，這群部落小孩就開始參加部落內外的演出。薪傳少年營成立之初，繼聯合年祭及成立大會的表演後，陸續參加中秋晚會、重陽敬老、國慶、馬卡巴嗨等活動的表演，也在杉原海水浴場、知本溫泉及霧鹿天龍飯店等地演出。然而，團隊經營費用的問題、族人之間對演出酬勞分配的不同意見，以及指導老師的工作和家庭因素，卻讓這個團隊成立兩年後陷入停擺。

　　薪傳少年營停擺四年後，薪傳少年營重新開始練習歌舞並嘗試舉辦「迎大獵祭報佳音活動」，這個報佳音活動持續至今，不僅成為部落的例行年度活動，也成為巴布麓的文化象徵。2004 年左右，部落中一些家長和孩子開始懷念薪傳少年營練習歌舞和表演的時光，激勵了林娜維和吳蘋眉重新出發的心意，再加上漢人媳婦吳淑宜的加入，使得這個團隊又開始恢復活力。恢復歌舞的練唱後，指導老師參考南王部落少年猴祭前的 alrabakay 和基督教聖誕夜唱佳音的活動，設計了「迎大獵祭報佳音活動」，讓團員們在挨家挨戶報佳音過程中獻唱他們學習到的傳統歌謠。2005 年，林娜維獲聘兼任寶桑國小原住民社團指導老師，把學校期末學習成果展和部落報佳音活動合併舉行，使得活動進行更順利，並使這個活動獲得部落長老及族人的認同（林娜維 2016: 340）。隔年，報佳音活動正名為 semimusimuk，根據部落長老林仁誠的解釋，這個名詞有「嬉鬧、玩笑」

的意思，是「trakubakuban 的青少年在 alrabakay 後，嘻笑打鬧穿過部落家戶後門，把穢氣驅除帶走的形式名稱」（ibid.: 341）。至此，semimusimuk 開始成為部落例行的年度活動，薪傳少年營不僅在部落家戶報佳音，更受邀到部落外的住戶與商家唱歌、祝福，足跡擴展南到拉勞蘭，北到池上（ibid.）。林娜維指出，semimusimuk 至今「已經成為部落年祭的一部分」，也「讓巴布麓孩子們的心中，都存在一座無形的會所」（2016: 342）。

　　在林娜維的敘述中，她連結了巴布麓部落的 semimusimuk 和南王部落 trakubakuban 青少年的 alrabakay 活動，不過，這不意味著 semimusimuk 是 alrabakay 的翻版。比較參與成員的組成以及活動進行的方式，可以發現，巴布麓和南王部落這兩個活動有一些明顯差別。參與南王 alrabakay 的是少年會所 trakubakuban 成員，由就讀國中、高中年紀的男生組成，他們在接受少年會所的訓練後，會進入青年會所（palakuan）繼續接受訓練。參與 semimusimuk 的薪傳少年營成員則有男有女，年齡層分布較廣，包含了學齡前兒童到國小及國中學生，成員在國中畢業後就會離開薪傳少年營。離開薪傳少年營的男女成員，可以進入部落「青年會」，而不是「青年會所」。部分薪傳少年營男生為了接受完整的卑南族會所訓練，則會到南王加入少年會所。簡而言之，南王的少年會所是青年會所的預備組織，巴布麓的薪傳少年營則是青年會的預備組織。由此可見，儘管薪傳少年營的 semimusimuk 已經成為巴布麓部落年祭的一部分，如同南王部落少年會所猴祭和成年會所的大獵祭（mangayaw）共同構成系列的年祭活動，薪傳少年營並不等同於卑南族傳統社會組織下的少年會所。

　　就活動方式而言，semimusimuk 也不同於 alrabakay 。Semimusimuk 和 alrabakay 都是在年底成年男子上山狩獵前挨家挨戶舉行，semimusimuk 主要以歌唱為主，但 alrabakay 活動中，男孩子們並沒有唱歌，只有在進入每一家戶時，高喊「alrabakay ta」。此外，南王的 alrabakay 只在部落內進行，semimusimuk 則不只拜訪巴布麓部落內家戶和商家（不限卑南族），還會拜訪部落外族人居住的地方，甚至包括和部落族人互動密切的外族家戶。被安排在年底的一個週末，semimusimuk 會分成兩天舉行，一天在部落內，以步行的方式挨家挨戶唱歌報佳音，另一天則在部落外，由家長開車載著小朋友到每一個受訪的家戶。進入拜訪的家戶門口前，薪傳少年營的小朋友便會開始唱歌，讓受訪家戶知道報佳音的隊

伍已經來到。使用的伴奏樂器以吉他為主，還會加上皮鼓或其他打擊樂器。吉他由指導老師林娜維彈奏，她也扮演指揮的角色，因為透過吉他前奏，小朋友可以知道接下來要唱哪一首歌。行進以及在屋內演唱的歌曲以卑南族語歌為主，穿插排灣族、阿美族歌曲或國語歌曲，停留在每一戶時大多會唱兩首歌以上，還會根據被拜訪的家戶主人的職業、著名事蹟或喜愛的歌曲等特色，演唱該家戶的「主題曲」，被拜訪的家戶則會以點心及飲料招待。受訪家戶的主人，會和來訪的薪傳少年營成員面對面站著，指導老師會問小朋友：「這是誰的家？」讓小朋友回答。如果受訪的家戶，和來訪隊伍的某些成員有親屬關係，這幾位薪傳少年營成員會站在受訪家戶主人身邊，一起接受祝福。表演完畢，薪傳少年營的小朋友會一邊用左右手交互上下擺動，一邊念著薪傳少年營的招牌祝福詞：「身體健康，萬事如意，新年快樂，聖誕快樂，我愛你！」這種以歌唱為主的報佳音方式，不同於 alrabakay，反而比較像南王部落每年 12 月 31 日晚上 bangsaran 階級青年男子的報佳音（puadrangi）。[215]

　　除了參加 semimusimuk 外，薪傳少年營的小朋友還會參加部落內外不同性質的表演。在年祭和婦女除草完工祭等例行的部落活動中，薪傳少年營小朋友都會提供餘興節目。這些餘興節目不是祭儀活動的正式項目，然而，小朋友透過餘興節目參與祭儀，使他們有機會從小認識卑南族文化。在卑南族各部落輪流舉行的聯合年祭（聚）或臺東市政府主辦的「馬卡巴嗨」等原住民觀光活動中，薪傳少年營也是常客。在部落內的餘興活動或部落外的原住民活動，薪傳少年營的表演和 semimusimuk 的表演方式不同，會以播放預錄音樂的方式取代現場演唱，使用的音樂通常是泛原住民音樂，並以一字排開的隊形表演著經過編排、較現代的舞蹈動作。另外，薪傳少年營也會應邀到部落內外的喜慶場合或飯店表演，在

[215] 在卑南語中，puadrangi 有到別人家中聚會、玩耍的意思，南王部落青年男子的報佳音，和為喪家舉行的解憂餐會，都使用 puadrangi 這個字指稱，但涵義不同。「報佳音」一詞的使用應是受到基督宗教的影響，這個 puadrangi 活動最初的用意是讓部落族人知道哪些年輕人完成青年會所服役階段訓練，可以開始和女孩子交往，現在的 puadrangi 則比較接近除舊布新及凝聚族人認同的節慶活動。青年報佳音時，會一邊唱著一邊走入拜訪的家戶，一進到屋內，先把牆上掛著標示著 12 月 31 日的舊日曆撕掉，露出新的日曆，象徵除舊布新。如果被拜訪的家戶空間夠大，青年們還會和主人一起跳舞，這家人中如果有年輕的女孩子，青年們會更賣力歌唱、跳舞，直到賓主盡歡。感謝阿民・法拉那度提供有關 puadrangi 一詞的卑南語字義之說明。

這些場合的表演節目，則可以更多樣，不一定帶有原住民元素。透過參加這些不同性質的演出，薪傳少年營熟悉的樂舞不局限於卑南族的傳統及現代曲目與舞步，他們對於排灣族、阿美族樂舞以及流行於漢人社會的音樂也不陌生。

　　從以上的比較，我們可以了解，薪傳少年營的組成與運作不同於卑南族傳統的年齡階級組織 trakubakuban，但兩者的功能有類似之處。前面提到，薪傳少年營和 trakubakuban 的組成有明顯的差別，除此之外，兩者在活動空間和時間上也有許多不同之處。南王的 trakubakuban 的活動範圍主要以少年會所 trakuban 為中心，高聳的干欄式建築使得這個會所特別顯眼。自古以來，卑南族的男孩子都需要在此接受傳統年齡組織教育的訓練，並舉行猴祭相關儀式。在沒有國家教育系統的年代，南王的 trakuban 會所是實施部落教育的場所，男孩子會在此度過相當長的時間；現代的學校成為男孩子主要的學習空間後，男孩子們在會所的時間侷限在年祭進行的期間。相對地，薪傳少年營沒有專屬的活動空間，這些小朋友通常在部落集會所練習，而這個集會所是卑南族巴布麓部落和四維里的阿美族人共用的場地，除了供兩個部落族人舉行祭儀外，婚禮等非祭儀性的大型活動也會在此舉行。巴布麓薪傳少年營除了 semimusimuk 前在集會所集訓練習外，平常有演出時，也會由指導老師召集小朋友練習。綜合以上的比較，我們可以說，trakubakuban 帶有較明顯的祭儀組織的性質，而薪傳少年營的世俗性則較為突出。然而，我們也可以看到，薪傳少年營扮演了部分的 trakubakuban 角色，特別在年祭系列活動上。

　　從卑南舊社分出來的巴布麓部落，並沒有自己的少年會所，所以在還沒有薪傳少年營的年代，正如林娜維所言，小朋友「從沒有機會參與部落祭儀與穿著傳統服」。薪傳少年營成立後，小朋友透過參與部落祭儀，以及在表演時穿著傳統服，增強了族群認同感，而卑南族的文化也在這樣薪火相傳的過程中得以延續，這和 trakubakuban 在卑南族文化傳承上扮演的角色有類似之處。當然，trakubakuban 和薪傳少年營參與祭儀的方式很不相同：trakubakuban 有其專屬的祭儀活動，大人們不會介入其祭儀活動，trakubakuban 也不會參與成年男子的祭儀活動，薪傳少年營則沒有專屬的祭儀活動，但可以透過餘興活動的表演在部落祭儀活動中現身。

　　雖然薪傳少年營沒有專屬的祭儀，在每年農曆過年前，為了慰勞小朋友參與

練習歌舞以及挨家挨戶報佳音的辛勞，部落為他們舉辦類似尾牙的活動。這樣的活動在剛開始舉辦的幾年，借用漢人「尾牙」的名稱和觀念，由指導老師為小朋友準備餐點，並接受族人的贊助，購買獎品給小朋友；發展到近幾年，這個活動被正名為 masalrak（完工祭），以部落會餐的方式進行，而具有「準祭儀」的性質。舉行薪傳少年營的 masalrak 時，部落的頭目、長老、幹部、薪傳少年營指導老師及小朋友的家長都會出席，席間除了小朋友表演自己準備的節目，大會也準備獎品讓小朋友摸彩，此外，表現優良的小朋友也會在完工祭中受表揚。即將升上高中的成員，會在完工祭中接受紀念品，因為他們將要離開薪傳少年營而進入青年會；曾經是薪傳少年營的青年會成員也會出席，並表演節目。這樣的安排，使得完工祭成為薪傳少年營舉行晉階儀式的場合，而讓薪傳少年營在部落傳承上扮演的角色更接近傳統的卑南族少年會所。因此，我們可以理解，巴布麓雖然沒有實體的 trakuban，但正如林娜維所言，semimusimuk 及薪傳少年營的其他活動，已經「讓巴布麓孩子們的心中，都存在一座無形的會所」（2016: 342）。

　　透過 semimusimuk、masalrak 及其他表演活動，薪傳少年營的小朋友建立了對族群的歸屬感，部落的長幼階序也在這些活動中一再地被確認鞏固。薪傳少年營並不是卑南族傳統的部落組織，他們活動的內容也不以傳統樂舞為限，但從某個角度來看，這個團體已經肩負傳統年齡階級組織的任務，因而，我們可以說這個團體的存在聯繫了傳統與現代。不僅如此，薪傳少年營在部落內與部落外的表演，以及在祭儀與非祭儀場合的參與，也使得「部落內—部落外」以及「祭儀—日常活動」間產生連結。這些連結，主要是透過表演而得以體現。接下來，我將以「內演」和「外演」的觀念，討論薪傳少年營在不同情境下的表演。

表演：「內演」與「外演」

　　有關原住民樂舞表演的分析，我在此借用 Turino 關於「參與式的表演」（participatory performance）和「呈現式的表演」（presentational performance）的區分，以及謝世忠提出的「內演」與「外演」觀念。Turino 以「藝術家和觀眾區隔」（artist-audience distinctions）的有無區分「參與式的表演」和「呈現式的表

演」（2008: 26）。根據他的說法，我們可以說，在原住民傳統中，只有「參與式的表演」，因為原住民的祭儀或日常的樂舞活動中，當一群人表演時，在場的其他人絕不會只是靜靜觀賞，通常會跟著一起唱歌或加入跳舞，至少也會用拍手或現場發表評論（例如：喊著「加油！」或「感情！感情！」）的方式參與，巴布麓的 semimusimuk 雖是近十多年來才發展出來，它的表演可以視為參與式的表演。相對地，「呈現式的表演」則是受到外來文化影響下的現代產物，這類演出基本上都是在特定的舞臺空間進行，薪傳少年營在北藝大關渡藝術節及「風起原舞，樂動臺東」原住民樂舞競賽中，在舞臺上為一群沒有參與演出的觀眾進行的表演即屬於「呈現式的表演」。這兩種表演形式並非截然涇渭分明，在「呈現式的表演」中，我們也可以看到原住民表演者，常透過邀請觀眾參與的方式，讓這類表演具有參與式表演的性質。例如，巴布麓族人在北藝大的演出，邀請觀眾加入大會舞，作為表演的結尾（圖 9-2），這種邀請觀眾共舞的模式最常用以將呈現式表演轉換為參與式表演。

圖 9-2　寶桑部落族人與北藝大師生共舞（國立臺北藝術大學傳統藝術研究中心提供）

　　對於原住民樂舞表演，謝世忠依據表演場合與對象，以及使用的舞步與歌曲，區分「內演」與「外演」兩種類型。以邵族豐年節慶為例，他指出，原住民表演形式除了在不同場合為不同觀眾呈現的「內外分演」，也有同時為不同觀眾表演的「內外交演」，甚至會有外者闖入而造成「難演」的情形（2004: 205-210, 212-213）。他將「內演」定義為一種為族群內部成員所做的呈現，在這種呈現中會形成「族人與族人間相互觀看的一種默契認知或公開評斷」（2004: 212）；「外演」則是為遊客，例如參與「日月潭觀光季」表演的邵族人「以電子樂曲來編舞，跳著與各觀光區山地舞沒兩樣的步伐」就是一種「外演」（ibid.）。當邵族人在為觀光客表演的晚會節目中，唱跳著使用於傳統祭儀中的歌曲舞步，既可視為「外演」，也可視為「內演」，因而具有內外交演的性質（ibid.）。延伸謝世忠的論點，我主張，所有當代原住民的樂舞表演，實際上都帶有「內外交演」的性質。如果我們把「內演」視為光學頻譜的一端，代表在某一原住民部落內，純粹為該族群內部成員舉行的「正統」樂舞展現；「外演」在光譜的另一端，象徵在原住民部落以外為非原住民觀眾表演的「非正統」樂舞展現。那麼，我們現在看到的原住民樂舞展現，幾乎都不是正好落在光譜的兩端之一，而是散布在光譜兩端之間的不同區塊。舉例而言，幾乎所有原住民部落中，原本只有部落族人參與的傳統祭儀，現在很難不看到外來的觀光客或研究者身影，而在這些場合，除了原屬祭儀的傳統樂舞外，也常看到族人跟著擴音系統播放的風格混雜、帶著電子樂器伴奏的泛原住民歌曲，跳起「大會舞」。相對地，在部落之外，為非原住民觀眾表演的樂舞中，表演者常以不同的方式，將他們的表演和自己的部落進行連結。例如，將祭典中的儀式和歌曲舞步改編成在舞臺上表演的節目，在新創的樂舞中使用部落既有的樂舞元素，或者在外地表演時邀請旅外的族人到場觀賞，以達到和族人同樂交誼的目的。在這些表演中，原住民表演者既對部落族人也對部落外的觀眾，展示「正統」或「混雜」的原住民樂舞，因而，既有內演性質，也有外演性質，雖然有些表演可能「內演」的性質較明顯，有些則「外演」性質較明顯。

　　薪傳少年營在不同情境所進行的表演，都呈現「內外交演」的性質，而每一個表演較接近「內演」或「外演」，則往往較大程度地取決於觀賞者和表演者關係的遠近。例如，在 semimusimuk 拜訪家戶的過程中，部落內的漢人住家或由

漢人經營的商店也會邀請薪傳少年營前往報佳音，在這種場合，邀請者和受邀者基本上都將這樣的表演視為一種敦親睦鄰的表現，比較接近「外演」。相對地，在族人的家戶中報佳音時，因為演唱的歌曲通常都是表演者和受訪的家戶熟悉的曲目，透過彼此的唱和呼應，常模糊了表演者和觀眾的界線，因此，比較接近「內演」。由於和觀眾關係比較親近的表演容易發展成「參與式的表演」，我們也可以說，「參與式的表演」通常比較接近「內演」。

　　本文一開始提到的關渡藝術節開幕演出和「風起原舞，樂動臺東」原住民樂舞競賽決賽表演，薪傳少年營及巴布麓族人所呈現的演出內容是相同的，然而，我們可以說前者較接近「內演」而後者較接近「外演」。首先，我們可以看到，在北藝大的演出，雖然觀眾大多是族人不認識的北藝大師生，有兩個因素讓族人感到，他們不是純粹為外人表演。第一個因素是，當天有幾位旅居北部的巴布麓族人到場觀賞表演，增添了表演者對觀眾的親近感；另一個因素，則是我身兼邀請族人表演的北藝大老師以及巴布麓部落女婿的雙重身分，讓表演者對於這個表演非常重視，乃至於表演結束後，族人頻頻問我：「姊夫，我們沒有丟你的臉吧？」此外，開幕表演結束時族人和觀眾的共舞，使得這個表演帶有參與式表演的性質，也讓族人認為這是他們熟悉的表演方式，因而可以視為某種程度的「內演」。相較之下，在樂舞競賽時的表演較接近「外演」，一方面因為巴布麓族人面對的觀眾是評審和其他參賽的競爭者，即使其中可能有他們認識的人，在這種情況下，所有的觀眾都會是外人；另一方面，比賽中，觀眾不被容許參與表演，使得表演者和觀眾有明顯的區隔，「呈現式的表演」特質因此更為明顯。

　　從以上的分析，我們可以看到，同樣的元素或曲目由同樣一群人表演，可能在不同的情境下，產生不同的意義。在本章提到的 semimusimuk 及其他活動中，薪傳少年營的表演產生了哪些文化意義，是我接下來要討論的重點。

唱我故鄉

　　薪傳少年營在不同場合的表演，產生並傳遞不同的文化意義，有的較為顯而易見，有些則較難以直接察覺。例如，他們參加北藝大開幕及「風起原舞，樂動

臺東」競賽的節目，以非常直接的方式傳遞有關卑南族的文化意涵。由「薪傳報喜 semimusimuk」、「送行 kiputabu」、「出獵 mangayaw」、「凱旋 laluwanan」、「成年 kitubangsar」和「年的跨越 amiyan」六個部分構成的節目，平鋪直敘地依照年祭活動舉辦的順序呈現，將實際上持續一、二個星期的年祭活動濃縮在約 12 分鐘的表演中，並將部落、狩獵的野地、迎獵凱旋門及部落集會所等空間濃縮在一個舞臺上。對於這個卑南族傳統文化的展現，族人當然不會把這個表演視為真實的年祭，但他們在很多細節上力求真實，包括在節目中唱年祭祭歌 pairairaw 和唱跳正式場合才能使用的跳躍之舞 tremilratilraw 。早在 1992 年，由國家音樂廳暨戲劇院營運管理籌備處委託，明立國及虞戡平製作的《臺灣原住民族樂舞系列：1992 卑南篇》，以及同年，由「原舞者」舞團推出的《懷念年祭》，已經使用這樣的呈現方式，我們可以將這樣的表演視為一種「文化櫥窗式」的展現。透過這個櫥窗，觀眾們即使無法了解每個歌曲及舞步的含意，也可以感受到一種真實感，因此這類演出可以很直接地傳遞「這就是卑南族文化」的訊息。

　　值得注意的是，在這樣的表演中，參與表演的巴布麓族人扮演的都是自己原來在部落中的角色，呈現出另一種真實，即使觀眾不一定會察覺到這個真實性，對族人而言卻意義重大。這個由薪傳少年營開場的表演，薪傳少年營只在第一部分「薪傳報喜」出現，後面的五個部分則由部落青年、婦女及長老負責演出，其中，祭司的角色就是由真正執行部落祭司工作的林天福擔任。在這個每位族人各司其部落角色的演出中，成年人沒有介入小朋友的部分（除了薪傳少年營指導老師出現，向觀眾問好，而這也是真實 semimusimuk 場景的再現），小朋友在大獵祭中也沒有扮演祭儀上的角色（除了幾位女生參與大會舞）。薪傳少年營及部落其他族人在演出中的分工，使我們聯想到，南王猴祭與大獵祭中，青少年和成年人各有自己的祭儀互不干涉的情形。這個不是真正儀式的表演中，族人的角色扮演及分工，再現了卑南族傳統年齡階級的社會結構，而使得薪傳少年營具有「準少年會所」的地位。

　　雖然在表演中，薪傳少年營被賦予「準少年會所」的地位，薪傳少年營仍有很多不同於少年會所之處。在舞臺上的年祭活動再現，薪傳少年營表演了南王青少年的歌曲與舞步（如：召喚朋友的 isuwaLay alialian 以及跳躍之舞 pankun），但沒有出現南王 trakubakuban 的猴祭中代表性的儀式片段，例如「刺猴」——

這也是一種真實性的呈現，因為巴布麓部落並沒有猴祭。南王部落的刺猴儀式是 trakubakuban 的猴祭中一個高潮，在過去，青少年刺殺真正的猴子，具有強烈的儀式性，也是南王傳統的男子軍事訓練的一部分。現在，雖然以草紮的猴子代替，猴祭仍然被視為祭儀活動，而不是純粹提供觀賞的表演。因此，trakubakuban 至今仍是一個執行祭儀的組織，不像薪傳少年營主要的屬性是表演團體。也正由於這樣的差異，我們可以發現，在南王，部落的小孩子可能以國小團隊或高山舞集等部落內表演團體成員的身分，出現在部落內或部落外的表演舞臺上，但部落不會以 trakubakuban 的名義召集這些小朋友參加猴祭以外的表演活動。相反地，在巴布麓部落活動中，需要小朋友參與時，現在都會透過薪傳少年營進行動員，而這些小朋友在部落外的表演，也會以薪傳少年營的名義參與。做為一個表演團體，薪傳少年營會視不同的場合而設計表演內容，而在不同場合的表演所產生與傳遞的文化意義，比起 trakubakuban 在猴祭中的儀式性呈現所產生的文化意義，更為複雜。

　　在 semimusimuk、「文化櫥窗式」的舞臺表演、部落祭儀的餘興活動以及薪傳少年營完工祭（尾牙）等場合，薪傳少年營會依場合凸顯不同的歌曲類型。「文化櫥窗式」的舞臺表演，出現在包括北藝大開幕、「風起原舞，樂動臺東」樂舞競賽、卑南族聯合年祭（聚）或馬卡巴嗨等或較正式的對外呈現，這類表演會動員部落中各年齡階層的族人，不會由薪傳少年營獨自表演。族人為了凸顯族群文化，會在其中使用比較多年祭或小米除草完工祭等傳統祭儀中的元素。薪傳少年營表演中，傳統元素使用的比例多寡，大致上是「文化櫥窗式」的舞臺表演最多，semimusimuk 次之，部落祭儀的餘興活動又次之，完工祭（尾牙）的表演則最少。前面提過，semimusimuk 中使用的歌曲，除了族語歌外，還會穿插使用國語、阿美語及排灣語的歌曲，部落祭儀的餘興活動中，薪傳少年營大多會配合泛原住民歌曲錄音起舞，在這兩類的表演中，薪傳少年營的表演主要是用來娛樂族人。相對地，薪傳少年營在完工祭（尾牙）中的表演，自娛的成分最大，但其中使用的傳統元素最少：指導老師會讓小朋友自己設計表演節目，而小朋友會模仿 youtube 等影音網站中時下流行的舞步，配合這些流行音樂的播放現場表演。根據謝世忠的「內演」與「外演」觀念，我們可以說薪傳少年營參與的這些表演類型，都屬於「內外交演」。就演出的內容而言，「文化櫥窗式」的舞臺表演

使用較多傳統元素，應可被認為較接近「內演」；就觀眾對象而言，完工祭（尾牙）的節目幾乎都是為部落內族人表演，似乎也可以說較接近「內演」。從不同的角度觀看這些「內外交演」，可以賦予不同的解讀，也可以賦予不同的文化意義。在這些類型的表演中，「文化櫥窗式」的舞臺表演傳遞文化意義的方式最為直接，薪傳少年營在其他類型的表演中，又產生並傳遞那些文化意義呢？

　　討論這些不同表演的文化意義，不能僅就演出內容加以解讀，而應該更關注這些內容被如何呈現，以及表演如何和族人的生活產生關連。如果我們依據簡單的二元對立的框架，給予「文化櫥窗式」的舞臺表演較高的評價，因為這類表演比較「傳統」，而認為其他的表演類型比較不「傳統」而給予負評，可能會像「風起原舞，樂動臺東」樂舞競賽中對巴布麓獵人服裝「糾正」的評審一樣，陷入一種迷思。如果我們認為卑南族的人不唱傳統歌謠就不像卑南族人，其邏輯和認為「卑南族的人不穿傳統服就不像卑南族人」的想法是一致的。當我們說卑南族人要穿傳統服才像卑南族人時，我們應該理解，所謂的傳統服是一種禮服，即使在傳統社會裡，卑南族人也不會一天到晚穿著禮服。同樣的道理，祭儀中的傳統歌謠也是在特定場合才能唱，而卑南族人也不會一天到晚唱著非祭儀的傳統歌謠。如果要穿傳統服、唱傳統歌謠才算卑南族人，那麼當一位卑南族人不穿傳統服、不唱傳統歌謠的時候，要被如何定位？這樣的問題，其實是錯誤的問題，建立在錯誤的假設上，認為所謂的「傳統」及「文化」都是有明確界線及型態的實體。然而，一個群體的文化及傳統，都是群體內的成員約定俗成的產物，它們指涉的內容可能隨著時間的推進以及和外界的互動而變化。當社會環境與自然環境產生變化，群體會發展出相對應的生活方式，這些生活方式的總合會被稱作「文化」。音樂是文化的一部分，也會反映文化的其他組成部分，因此，生活變動時，文化及音樂跟著變動，是一種自然的現象。當我們認為活在 21 世紀的卑南族人，行為表現及唱歌跳舞要像 19 世紀末及 20 世紀初日本學者記載的樣貌時，才能算是真正的卑南族人，可以說是一種「刻舟求劍」或以偏概全的想法。

　　在此提出關於「傳統」與「文化」的論點，我的用意並不是質疑傳統的價值或在表演中呈現傳統元素的作法，而是試圖指出，我們對於上述的不同表演類型應有全面的看法。「文化櫥窗式」的舞臺表演具有強烈的文化象徵意義，可以透過傳統元素的再現，讓觀眾在觀賞樂舞時體驗原住民傳統文化。這種傳統祭儀的

再現雖然不是真正的祭儀，仍能讓表演者在排演及演出過程中凝聚族群認同，但其主要的功能是在向部落外的觀眾宣稱「我們是巴布麓部落的卑南族人」；其他使用比較少傳統元素的樂舞表演，反而在部落內部形成「我們是一家人」的共識上發揮更大的功能。在 semimusimuk 中，薪傳少年營指導老師和小朋友對於「這是誰的家」的問答，受訪家戶「主題曲」的演唱，以及招牌祝福詞的齊聲朗誦；在部落祭儀的餘興活動中，族人對薪傳少年營動作的評頭論足，以及興起時加入小朋友跳舞的行列；在完工祭（尾牙）中，指導老師和小朋友對於「你的爸爸／媽媽／阿公／阿嬤是誰」的問答，家長對於自家小孩在臺上的表演笑得樂不可支。在這些表演中，透過小朋友的歌唱和跳舞，以及族人與部落外觀眾對於表演的回應互動，形成了謝世忠所說的「族人與族人間相互觀看的一種默契認知或公開評斷」；同時，這些歌曲和舞步的表演也使得所有的參與者涉入一個複雜的關係網絡，在這個網絡之中，傳統與現代、部落內與部落外、祭儀與非祭儀可以進行對話與交流。這樣的對話與交流，不盡然是完全和諧順暢的，過程中其實充滿著指導老師對小朋友的責罵、族人對指導老師的誤解與不諒解、對於演出酬勞分配的質疑等緊張與矛盾。然而，正是這些緊張與矛盾使得「我們是一家人」的感覺更真實，畢竟，哪一戶家人不會有大大小小的爭執吵鬧呢？

從二十年前薪傳少年營成立至今，樂舞的演出與表演交織的複雜關係網絡，已經使得這個團體成為部落不可或缺的一部分，而 semimusimuk 也成為部落的新傳統。對現在的薪傳少年營成員而言，從小開始，每年的 semimusimuk 就是他們的經驗與記憶的一部分；最早加入薪傳少年營的成員，有的已經結婚生子，新的一代又加入薪傳少年營，形成世代的傳承。大部分早期薪傳少年營成員，現在成為青年會會員，繼續參與部落活動。這些 20 多歲的青年會會員，在成長的過程中，透過薪傳少年營的活動，學會部落歌謠及文化，使得他們可以在小米除草完工祭及年祭等活動的樂舞進行中，擔任重要角色。反觀這些青年會會員的家長，這一輩約四、五十歲上下的部落族人，有些人在年輕的時候，或許因為一種「汙名的認同感」的包袱，對於傳統有意無意地疏離，使得文化傳承在這一世代出現斷層。以至於，曾經有一段時期，當這些族人應該在祭儀歌舞中扮演重要角色時，卻力有未逮。令人感到欣喜的是，近幾年，參加過薪傳少年營的新一代青年會會員加入祭儀後，可以在小米除草完工祭古調 emayaayam 的吟唱中，看到

女性青年會會員賣力地加入；在年祭祭歌 pairairaw 的吟唱中，男性青年會會員也賣力地擔任合音的角色。2018 年的年祭大會舞場上，我聽到兩位巴布麓族人的對話，提到以前大獵祭歌舞，參加的年輕人很少，現在年輕人變多了，跳舞的隊伍變好看了。這樣的改變，雖不能完全歸功於薪傳少年營的成立，但我認為薪傳少年營這二十年來的累積，確實改變了部落的風貌。

我們或許可以說，薪傳少年營在某種程度上，透過樂舞的表演，定義了巴布麓部落。陳文德曾經提到，從南王部落分支出來的巴布麓部落族人，因為還有親戚在南王，而和南王保持密切的互動，但就「部落 zekaL」這個層面而言，兩者「已經分屬兩個部落，各有他們的部落界線」（2001: 214）。除了有形的部落界線區隔了南王和寶桑部落，我認為，薪傳少年營也透過樂舞呈現，在兩個部落間勾畫出無形的界線。薪傳少年營的表演凝聚了部落的向心力，強化部落共同體意識，而這種共同體意識可以發揮部落內外之間無形界線的功能。

陳文德指出，血緣和地緣關係造成南王和巴布麓部落的連結與分離，在薪傳少年營不同類型的表演中，也可以看到這種分合的關係，這些表演一方面顯露出卑南舊社或南王傳統的影響，另一方面則表現出在當代適應下發展出的獨特文化風貌。薪傳少年的創立與發展，多少可以看出以南王 trakubakuban 為模仿對象的痕跡，正如林娜維所言，semimusimuk「實際上想展現的則是 alrabakay 的精神」（2016: 339）。在某種程度上，寶桑部落 semimusimuk 和薪傳少年營是 alrabakay 和 trakubakuban 的替代，是一種妥協的產物。每年年底，南王的 trakubakuban 透過 alrabakay，以及 bangsaran 透過 puadrangi，在某種程度上儀式性地確認部落的界線。巴布麓的 semimusimuk 也具有類似的勾畫部落界線的功能，而在這個活動的發展階段及每年的舉辦過程中，巴布麓部落因應外界環境所做的調適，使得這個以南王少年會所為模仿對象的活動，發展出自己的獨特面貌。

薪傳少年營未來的發展，其實充滿著不確定性。往好的方面想，或許有一天，它會成為寶桑部落實質的少年會所，往壞的方面想，它也有可能再度停擺或甚至不再運作。寶桑部落內一直有成立少年會所的倡議，卻仍未形成共識，而如果這個少年會所成立了，也不可能只是依樣畫葫蘆地複製南王少年會所。例如，可以想像的是，從來沒有少年會所的寶桑部落，要「恢復」類似南王少年會所的

刺猴「傳統」，似乎沒有可能性。另一方面，薪傳少年營未來的發展，面臨著少子化以及部落人口外移的危機。如何克服這個困境，甚至藉由薪傳少年營凝聚向心力，讓部落可以永續發展，是部落族人面臨的艱鉅課題。然而，不管未來命運如何，在過去二十多年來，薪傳少年營藉著不同形式的表演，對於寶桑部落文化特色的建立，以及和卑南傳統文化的連結，是值得肯定的。

表演做為復返之路

在本章中，我從巴布麓薪傳少年營和部落族人在北藝大及臺東原住民樂舞競賽中的「文化櫥窗式」表演談起，討論這類表演以及薪傳少年營在 semimusimuk、部落祭儀的餘興活動、和完工祭（尾牙）等場合的表演，以及相關文化意義。這些被提到的實例並非各自獨立的事件，相反地，它們彼此之間互有關連，而且在每一個表演中，都可能透過不同的方式和歷史記憶產生連結。接下來的討論中，從「接合」和 musicking 的觀點，我試圖檢視寶桑部落族人表演的一些特質，例如，不同的面貌與物件如何在單一的表演事件中被連結，以及在一系列的表演事件中，寶桑部落族人如何以特定的聲音組織方式做為媒介，在不同的情境下，探索、肯認與讚頌族群的傳統價值以及身分認同。

觀察卑南族人的表演近二十年，我對於「表演」的想法，經歷了一些變化，最大的改變是，我不再把表演僅只視為表演。記得剛開始接觸高山舞集時，當舞集在一些文化節活動中表演儀式歌舞，後來成為我岳父的林仁誠長老常在我身邊發表評論：「這些都是表演而已！」我當時的理解是，他想提醒我，即使是相同的舞步和歌曲，它們出現在舞臺上和祭典場合上的意義是不一樣的，不能把舞臺上的表演當成是「真的」。另外，他後來也向我提到，有時候，在舞臺上表演的一些內容，其實已經不存在於真實的祭儀或日常生活了，把這些放在舞臺表演中，只是想讓表演看起來更古老而已。他的論點相當淺顯易懂，也具有說服力。然而，經過長期觀察後，我的想法是：表演不只是表演而已，它是一種接合機制，也是一種歷史敘述的方式。即使舞臺表演的內容大多取材於日常生活或者祭儀活動中的歌舞，前者不是後者的單純複製，它會發展出自己的表現形

式，依據不同的需求，用以表達和傳遞複雜的意義。在此所指的表演，是一種 Christopher Small 所稱的 musicking，包含了本書開頭提到國家劇院和音樂廳等場所的劇場呈現，以及南王和寶桑部落族人在部落內外的各類型表演。

我在〈從「唱歌」到「唱自己的歌」〉論文中，以《很久》為例，主張「表演」是接合異質元素的主要機制（陳俊斌 2016），這樣的論點也可以套用於寶桑部落族人的表演。借用 Stuart Hall 的接合觀念，我們可以探討，在表演中不同的特質（例如：「現代性」與「原住民性」）如何被接合，以及不同的物件如何被接合，例如，《很久》中「原住民與漢人」、「原住民音樂與西方音樂」、「部落空間與劇場空間」等異質元素在「文本創作」、「音樂創作」及「表演實作」中的接合（黃俊銘 2010a: 153-175）。以巴布麓薪傳少年營在 semimusimuk、部落祭儀的餘興活動、和完工祭（尾牙）等場合的表演為例，每一個單獨的表演中都可以發現各種異質元素的接合，包含來自卑南族傳統及當代音樂、阿美族以及其他原住民族群音樂、國臺語流行歌曲，甚至是美國或日本流行歌曲的翻唱版本。這些異質元素，依據演出場合以及觀眾的不同，以不同的比例調配並以不同的方式連結，而即便大部分的音樂和舞步在表演前已經設定好，表演者和旁觀者的臨場互動，常使每一場的表演的異質元素接合而成的面貌都會各不相同。即便如此，我認為，在變動的面貌背後，有一種共同的模式連接著這些表演，或許可以借用 Gregory Bateson 的用語，將之稱為「連接的模式」（the pattern which connects, Small 1998: 53, 103, 130, 141, 143, 212）。在 musicking 中，「連接的模式」使得所有的部件得以結合成為一個可以運作的整體，並且讓我們得以辨識 musciking 中涉及的關係，從而詮釋與認知其意義。以巴布麓薪傳少年營為主的各式表演中，普遍可見的「連接的模式」，建立在 Turino 所稱的「參與式表演」原則上，其特色是：音樂和舞步盡量單純，以便讓所有的團員都能很快上手，同時讓旁觀者可以很容易加入，不管是跟著歌唱、跳舞或者打拍子，甚至只是吆喝助興。這種參與式表演，有助於強調和強化家族或部落成員之間的親密感。卑南族的 senay 便是這種參與式表演的典型，因此我們或許可以把建立在這種原則之上的「連接的模式」稱為 senay 模式，我們甚至可以說，因為這個 senay 模式的存在，即使薪傳少年營的表演中接合了各種異質元素，族人仍為會認為這些表演是屬於原住民的，屬於卑南族寶桑部落的。

　　祭儀中的樂舞呈現、使用祭儀樂舞元素的「文化櫥窗式」表演或者類似《很久》的劇場式表演，涉及較多規範，因而「連接的模式」不同於「senay 模式」。以我在第八章中提到大獵祭為例，在祭儀活動中，歌舞的呈現通常有明確的開始與結束，參與者也常各司其職，不像 senay 場合那樣隨興，表演者和「觀眾」[216]之間的區隔也較明顯。這些特性，使得祭儀樂舞的「連接的模式」和舞臺表演的「呈現式表演」模式有相近之處；然而，舞臺表演和真實的祭儀樂舞呈現之間，有著明顯的差異。

　　祭儀樂舞在舞臺上呈現，並非只是單純的空間轉換，把樂舞從部落搬到舞臺而已，這種表演也涉及時間的轉換，讓祭儀樂舞出現在非祭儀時間及場合，並且將耗時數天的祭儀濃縮在幾十分鐘內。當祭儀樂舞從原有的空間與時間中被抽離出來，在不熟識的觀眾前重現，這種空間、時間和人群關係的改變，使得舞臺上表演的樂舞原有的祭儀意義也隨著改變，不論這些樂舞被如何忠實地呈現。舉例而言，在表演中呈現卑南族男子晉級的跳躍之舞 tremilratilraw，不會讓舞臺上尚未具有青年資格的男子取得晉級資格，然而，透過這個舞蹈，卻很容易讓觀眾感受到這是個很真實的原住民樂舞表演。

　　在舞臺上呈現的祭儀樂舞不僅意義會改變，呈現的方式也會隨著舞臺的空間限制以及濃縮的時間框架而改變。原來圍成圓圈的大會舞，為了讓觀眾能看到表演者的臉部表情，可能變成直線隊形，例如，在《很久》中 tremilratilraw 的呈現便做了這樣的調整。在祭儀場合中，很多歌曲或舞步可能一再重複，但在舞臺上這種重複會讓表演看起來很單調，因此通常會加以精簡，甚至加上一些創作的成分，讓表演看起來較緊湊、較有變化。因為真實的祭儀和舞臺表演之間必然存在這些差異，我們應該認知，即使在舞臺表演中使用了祭儀樂舞元素，這些舞臺表演會因應空間、時間及人際關係的變化而採用不同於原有祭儀活動的運作模式以及敘述手法。

　　在〈從「唱歌」到「唱自己的歌」〉論文中，我主張，參與《很久》的南王部落表演者藉著歌曲的演唱講述了一段南王當代音樂的歷史，同樣地，我認為在

[216] 這裡所稱的「觀眾」是指不參與演出的人，但是就儀式意義而言，即使不參與演出的人也不是純然的旁觀者。

寶桑部落，族人也會透過表演講述部落的過去，雖然這些故事通常不是以直接的方式講述。我們可以在單一的表演中，以及一系列的表演事件中，看到寶桑部落族人以不同的方式講述部落史。例如，在薪傳少年營的表演中，我們可以看到屬於少年會所的樂舞，雖然寶桑部落並沒有少年會所，這樣的安排，可以解讀為族人對於卑南舊社的懷念，也可以理解為對於重建少年會所的期待，使得這樣的表演銜接了過去與未來兩端。族人「文化櫥窗式」的表演通常以現存的祭儀歌舞為主體，加上對於過去的記憶，以及一些創新的歌曲或舞步，同樣表現出同時望向過去與未來兩端的歷史感。另外，這類表演並非卑南族人的傳統表演形式，追溯「文化櫥窗式」劇目的發展軌跡，也可以幫助我們了解一種原住民現代性的形成與展現。

　　以寶桑部落族人在北藝大「關渡藝術節」開幕以及原住民樂舞競賽中表演的節目為例，這套節目的形成，涉及了始自 1950 年代的原住民樂舞競賽以及 1990 年代原住民樂舞劇場呈現的兩種原住民現代展示路線。「原住民樂舞競賽」是最近二十年才開始使用的名詞，但這種比賽形式在 1950 年代就出現，被歸類為「民族舞蹈」比賽中的一個項目。李天民在一篇題為〈臺灣原住民——早期樂舞創作述要〉的研討會論文中提到，這種民族舞蹈比賽曾在軍中盛行二十年，在蔣經國支持下，由國防部、教育部、內政部合組成立「民族舞蹈推行委員會」在軍中康樂活動中推廣，並對學校康輔活動與文化村「山地歌舞」造成極大影響（李天民 2002）。目前花蓮及臺東縣政府每年都會盛大舉辦原住民樂舞競賽，參賽者除了原住民部落外，還有高中職的原住民社團。這種樂舞競賽的規範，例如表演人數的限制、表演時間的長度以及表演空間的範圍，也滲透到族人舉辦的活動中（在卑南族聯合年祭中各部落的歌舞表演，就依循著類似的規範）。這種按照主辦單位訂定的規範所呈現的原住民樂舞，雖然內容取材自傳統樂舞，卻是一種國家治理下的現代性展現。卑南族人在不同的場合接觸這類樂舞表演形式，使他們對於現代舞臺表演形式有一些基本的認知，然而，這類表演通常在體育場或田徑場上舉行，涉及的劇場技術相當有限，他們比較深入地接觸劇場應該始自 1992 年，由明立國及虞戡平製作的《臺灣原住民族樂舞系列：1992 卑南篇》。這個製作集合了知本、建和、利嘉、泰安、初鹿、下賓朗及南王等部落族人，在國家劇院呈現各部落的傳統樂舞。二十多年過去了，很多參與這次演出的族人提到當

時站上國家劇院舞臺的經驗仍會興奮不已，例如，2019 年臺灣國際藝術節，由知本部落歌手桑布伊擔綱在國家劇院的演唱會中，他在臺上提到，27 年前年僅 15 歲的他，參與了《1992 卑南篇》演出，這個的經驗對他的音樂生涯有很大的啟發作用。在南王部落，《1992 卑南篇》中族人表演的段落，經過修改增補，則成為高山舞集至今仍在表演的文化櫥窗式表演的基本劇目。寶桑部落並沒有參與《1992 卑南篇》演出，不過這個節目帶來的效應，透過寶桑和南王部落族人的交流（例如，寶桑部落族人參與高山舞集演出），也對他們造成一些間接的影響。

　　2017 年寶桑部落族人擔任關渡藝術節戶外開幕演出，雖然場地是戶外廣場，對他們而言，卻是一個難得的劇場演出經驗，而在此之前，他們於 2010 年到我當時任教的臺南藝術大學（南藝大）進行表演，則讓他們對室內劇場表演模式有了初步體驗。2010 年 11 月 22 日，寶桑部落族人在南藝大中國音樂學系演奏廳舉行一場標題為《巴布麓之夜》的音樂會，在這次演出中，除了近四十位寶桑部落族人參加外，還有五、六位南王部落族人支援，參與歌舞演出，並有一位音樂老師擔任吉他伴奏，整場音樂會更由南王部落耆老林清美擔任主持人。約兩個小時的音樂會，以卑南族的小米除草完工祭、少年報佳音和大獵祭等祭儀歌舞為主軸，其間穿插陸森寶與陳建年歌曲的演唱，由三位當時就讀大學的寶桑青年會女成員擔任。祭儀歌舞的呈現揉合了南王和寶桑部落的元素，例如在少年報佳音的部分加入南王少年猴祭的片段，表演中也出現在小米田除草的場景，而寶桑部落其實已經不再耕種小米。這樣的內容編排，使得這場音樂會有點類似《1992 卑南篇》的延伸，或者高山舞集表演的翻版。南王元素和南王族人加入這場音樂會，除了反映出南王和寶桑的密切關聯外，還有一個實際的考量：以南王現成的劇場版祭儀歌舞表演作為模仿對象，再加上有較多劇場表演經驗的南王族人參與演出，可以讓初次進行整場劇場演出的寶桑部落族人較容易進入狀況。初次在專業音樂廳（雖然這個音樂廳的設備還不算真的專業）表演的寶桑部落族人，如何進出場以及配合燈光和音響設備演出，對他們而言，都是非常新鮮的體驗。演出結束，在表演者演唱〈永遠是原住民〉歌聲中，他們像專業表演團隊那樣分批上臺謝幕，好幾位年輕人都在臺上哭了。關於謝幕，負責籌劃這次演出的林娜維，後來告訴我：「還好兩天前看了《很久》在臺東的演出，知道怎麼謝幕。你覺得我們的謝幕有沒有很專業？」

　　相較於 2010 年這次演出，寶桑部落族人在 2017 年於北藝大的演出，顯得更熟練、更有自信，一方面因為北藝大的開幕表演時間較短，比較接近他們熟悉的原住民樂舞競賽的時間框架，另一方面，則是因為有南藝大表演的經驗，使他們更容易掌握劇場表演的模式。此外，2017 年的表演看起來具有更「純正」的寶桑特色，因為表演者都是寶桑部落族人，內容呈現的也是寶桑現有的祭儀面貌，沒有參雜少年猴祭等和南王有關的元素。

　　參與這兩次表演的籌畫，使我有機會從後臺的角度觀察寶桑部落族人的舞臺表演。2010 年在南藝大的表演，有兩個主要因素促成，一方面，校內亞太音樂研究中心打算辦一場以原住民為主題的音樂會，請我協助；另一方面，巴布麓薪傳少年營的指導老師眼見這個團隊面臨解散的危機，希望能在解散前，辦個活動讓大家作紀念。在這種情況下，當我提出請寶桑部落族人到校演出的提案時，很快就被雙方接受了。當時，薪傳少年營最早的團員大部分因為讀大學或工作等原因到外地，一些較資深的團員進入青年會，而新進的團員替補不及，呈現青黃不接的窘境。因此，這次的演出，現役的薪傳少年營團員並不多，而以部落耆老、青壯年和已經進入青年會的前團員居多。這次的演出似乎產生激勵的效果，後來陸續有家長把小孩子送進薪傳少年營，而度過解散的危機。我到北藝大任教後，很多族人還會和我談起他們到南藝大表演的回憶，包括參觀校園，校內師生和族人的互動，以及族人在臺東和臺南之間往返的旅程點滴，接著，有些人就會問我：「什麼時候帶我們去臺北表演？」

　　2017 年，我擔任北藝大傳統藝術研究中心主任期間，在參與校內「關渡藝術節」籌備會議時，向負責籌畫開幕表演的老師提議，邀請寶桑部落到校表演，提案被接受後，部落族人便開始著手實現他們到臺北表演的夢想。上次在南藝大表演，學校支付表演費和車馬費，但這次在北藝大表演，主辦單位一開始只承諾提供表演當天的餐費，因此，籌措北上的交通及住宿費，馬上成為族人必須克服的問題。部落幹部先求助民意代表，尋求補助，但經費仍然不足，薪傳少年營指導老師便決定，積極承接部落外喜慶場合的表演，把收到的酬勞存下來做為北上表演的基金。從確定到北藝大表演到正式演出，大約半年多的時間，薪傳少年營團員經常聚在一起，進行集訓以及參加商業演出以籌措北上經費，形成越來越強的凝聚力。這股凝聚力帶動了其他族人，隨著表演的日子逼近，族人也越來越密

集地參與排練。表演前一個月，薪傳少年營指導老師林娜維到學校勘查場地，並和表演中心工作人員討論當天的器材支援，然後，和部落族人進行沙盤推演，調整一些表演的細節。在表演當天，學校師生的熱烈反應，讓部落族人感到，為了準備這次表演所付出的時間和勞力都是值得的。為了慶賀這次的表演，這個年度的完工祭（尾牙）用前所未有的規模舉行，族人在一家餐廳包場舉辦活動，當天幾乎部落的族人都到場。席間播放了在北藝大表演的錄影，族人們一邊看著影片，一邊發表評論，有些族人彼此嘲笑他們在臺上的失誤，指導老師則不忘提醒薪傳少年營的團員，哪些人的動作錯誤，需要改正。看著影片，我注意到，當天演出的時候，由於是十月份，晚上八點左右部落族人上場時，天色已經昏暗，舞臺四周的燈光射向表演者，襯托出他們背後遠方的關渡平原猶如一片點綴著零星燈火的黑色舞臺背幕。一位族人看著這樣的畫面，脫口說道：「看起來，我們好像在國家音樂廳表演呢！」

透過以上的討論，我希望指出，想了解寶桑部落族人表演的意義，不能只從他們使用的歌曲以及舞步探求，而應該關照表演涉及的各種空間、時間以及人群關係。某種歌曲和舞步，例如，祭儀樂舞 pairairaw 和 tremilratilraw，確實會激發寶桑部落族人特別的反應，但是想要深入了解他們各式表演的意義，只討論「這是什麼音樂」、「歌詞的含意是什麼」或者「音樂和舞蹈如何配合」等問題是不夠的。我們也應該了解這些樂舞如何被產製、展現與接受，在不同的時空環境中聲音如何作為人與人之間、人與環境之間的溝通管道。從這樣的探討中，我們可以發現，表演不只反映相應的空間、時間以及人群關係，也讓表演者得以闡述他們的價值觀和對於理想關係的認知。從本書表演個案的討論中，我們看到，寶桑部落和南王部落族人在表演中，一再強調「參與」和「一起做」等觀念，這些概念反映出他們對於理想人際關係的想法，而透過表演，他們可以強化這種人際關係，並且傳達與詮釋「我們都是一家人」的意義。

表演做為一種接合機制，可以讓寶桑部落族人在樂舞中連結多種異質元素，形成一種具有統一性的「我們都是一家人」論述，容許外來的元素和原有的社會結構與價值觀相容，並透過不斷的接合與再接合，使族人得以改造異質元素以符合他們追求群體利益的需求。在這種接合機制的運作下，不僅部落既有的樂舞可以和外來元素並存，也讓「現代性」與「原住民性」可以同時展現。例

如，在 semimusimuk 報佳音時，卑南族、阿美族、排灣族歌曲與國臺語歌曲的
參雜，不會讓部落族人感到突兀，因為這種表現方式建立在 senay 模式上，而且
這些歌曲的演唱被用來增強族人的連結，外來元素在這種場合中出現不會被認為
是一種傳統的斷裂，而是一種延伸。另一方面，在文化櫥窗式的表演中，其運作
模式和 senay 模式差距較大，而且現代劇場的觀念占據著主導的地位，常使得原
住民表演者看起來是居於被觀看者的角色，以至於，這類表演常涉及原真性以及
族群權力不均等爭議。然而，本章討論的例子顯示，族人可以有意識地透過文化
櫥窗式的表演，展現其能動性，例如，讓已經消失的文化慣習，透過樂舞表演，
繼續留存在族人記憶中，以及透過一連串的表演，對內形成族人的共同記憶，對
外肯認及讚頌表演者的族群身分。這些例子提醒我們，不應該認為原住民樂舞只
是單純地反映其文化特質，而應該注意到，做為接合機制的表演，正如 Richard
Middleton 所言，容許表演者「將文化系統的構成物以特定的方式接合在一起，
以便他們可以依據在生產的主要模式下因階級地位與利益而定的原則或成套的價
值而被組織」（Middleton 1990: 9）。表演者因此可以透過接合機制，借用既有的
與外來的音樂形式與實作，透過表演，為自己的族群創造出一個有利的空間。
Middleton 認為，透過接合，「被建構出來的組合模式確實能夠在社會經濟形構深
層、客觀的模式中發揮中介的作用」（ibid.: 9）。從前面所舉的例子中，我們可以
看到，表演確實會對社會的不同層面產生影響，即使這些影響不至於大到翻轉原
住民的社經地位，但有助於他們凝聚向心力，以及創造出和外界協商溝通的管
道。

　　寶桑部落的例子，也讓我們注意到，每一次的表演，都會讓表演者回想起以
前的表演經驗，他們參與的系列表演會在記憶中形成一串印記，從這個角度看，
表演可以成為他們記錄與敘述歷史的載體。例如，在北藝大的表演，可以讓族人
回想起他們在南藝大的表演，而表演的形式可以使他們想起在聯合年祭或原住民
樂舞比賽表演的經驗，表演的內容則涉及了現存和消失的祭儀活動與樂舞。透過
這些軌跡的連結，他們在某種程度上回到過去，例如，讓他們想像，返回到有少
年會所和青年會所的卑南舊社，這種復返，又指向未來，在他們腦中勾畫出一個
有少年會所的寶桑部落的景象。這種復返，不單指向過去，而涉及的過去也不是
單一的過去，它包含了表演內容指涉的過去和每次表演的記憶，因此，不是單

方向的復返，而可以套用 James Clifford 的用語（2013），是一種「望向多邊的復返」。

結論

　　本書描述了南王部落和寶桑部落的卑南族人在不同時間與場合的 musicking，以銜接國家音樂廳和部落的臺 9 線作為隱喻，連結了不同音樂事件的敘述。第一部分〈國家音樂廳〉，以國家音樂廳和《很久》音樂劇作為主題，討論原住民音樂在國家音樂廳這個特定空間中呈現所涉及的文化意義。第二部分〈南王（普悠瑪）部落〉，以歷史文獻及田野紀錄勾畫出南王部落的過去與現狀，延續我在《很久》的討論中提到的南王部落當代音樂發展脈絡，聚焦「唱歌年代」和「金曲年代」相關的音樂故事，論證南王部落族人如何藉由歌唱表述歷史。第三部分〈寶桑（巴布麓）部落〉，以我參與的音樂事件為主，描述寶桑部落卑南族人的祭儀和非祭儀音樂活動，部分敘述可以幫助讀者了解南王部落「傳統年代」及「現代民歌與原住民運動年代」的音樂特色。我也討論了不同形式的展演，以及部落族人如何透過這些表演，表達他們因為某種特殊的離散經驗而形成的空間與時間觀，以及藉此連接他們的過去並展望未來。

　　藉著民族誌中的案例，我討論音樂和文化意義的關係，這些討論建立在以 Clifford 的「接合—表演—翻譯」三重模式為基礎的理論框架，並結合 Hall 的「接合」觀點、Small 的 musicking 模式、Dueck 的「公共性—親近性—原民想像」論述框架和 Diamond 的 alliance studies 模式。這些討論大都涉及「音樂、原住民性、現代性」之間的關係，以下我將透過這些關係的討論，統整本書提到的重要概念。

音樂、原住民性、現代性

　　我在書中對於音樂、原住民性及現代性之間關係的探索，建立在將這三者都視為「過程」的假設。借用 Small 的 musicking 模式，我討論不同形式的原住民表演，分析其中涉及的聲音、時間、空間及人群關係，並觀察在表演、聆聽、練習、評論等過程中，多重、複雜的意義如何產生。

　　社會大眾通常會把「原住民性」及「現代性」視為彼此衝突的兩個概念，然而這兩者其實有相互關聯性。美國民族音樂學者 Victoria Levine 指出，刻板印象中，原住民常和「古老習俗，鄉村生活型態，置身於主流的社會、文化、政治及經濟趨勢之外」等形象連結在一起，而「現代性」則涉及「工業化，都市化，個人移居到原生社群以外，與日俱增的流動性，科技進步，以及和傳統的斷裂」（Levine 2019: 1）。另一位美國民族音樂學者 David Samuels 認為，「現代性」和「原住民性」的概念實則出於同一源頭，它們產生於特定的政治、社會、經濟與精神動盪的情境中，被用來作為互相參照的概念（Samuels 2019: 19-20）。這兩者不僅在論述中彼此關聯，它們在社會實踐中也並非水火不容。本書中提到的很多案例顯示，移居到都市或在部落與都市間往返，是當代原住民普遍的經驗，他們也深受工業化、都市化及現代科技的影響，然而他們的音樂中，仍然展現出某種形式的原住民性，顯示了現代性和原住民性具有流動性且兩者是可以並存的。

　　把「現代性」與「原住民性」視為過程，有助於理解當代原住民音樂中現代性與原住民性為何可以並存。我在有關陸森寶音樂的研究中指出，他的作品中可以看到卑南族傳統歌謠中 naluwan 和 haiyang 等聲詞演唱的旋律進行模式，然而，族人對於他歌曲中的傳統性，主要是透過在不同的聚會中一再地傳唱而肯認，並且透過傳唱，讓受到「唱歌」教育的陸森寶所創作的歌曲回到 senay 的傳統（陳俊斌 2013: 139-145）。在有關《很久》的期刊論文中，我也指出劇中「現代性」和「原住民性」的接合，並不僅止於西方音樂元素和原住民音樂元素的混雜，而更需要透過表演前、表演中以及表演後各種和音樂有關的談論、排練、演出和評論等行為落實（陳俊斌 2016: 41-42）。我在本書中對於卑南族人在國家音樂廳及部落 musicking 的討論中，也同樣強調從「過程」的觀點，理解其中的「現代性」與「原住民性」的相互作用。上述的例子都顯示了，當我們試圖理解

音樂、現代性與原住民性之間的關係時，必然涉及屬性不同但彼此纏繞的過程。

　　對於過程的探討，我使用了 musicking、「接合」、「表演」和「翻譯」等觀念做為工具，例如，運用 musicking 觀念，從聲音、人群、空間與時間等多組關係切入，以了解現代性與原住民性相互作用的動態過程。在聲音關係方面，論及《很久》在國家音樂廳的呈現中，西方音樂與原住民音樂的接合，以及音樂在部落內外不同場合中的使用。這些例子中，除了 pairairaw 祭歌和 tremilratilraw 舞蹈等祭儀樂舞外，幾乎都可以發現混雜的現象，而這種混雜性（hybridity）基本上是原住民音樂和外來音樂接觸的結果。這些例子中涉及的人群關係，包括部落中家族成員、部落階級組織成員以及男女成員之間的關係，部落外原住民表演者和非原住民藝術工作者的合作關係，以及表演者與觀眾之間的關係等。空間關係方面，則涉及「部落內／部落外」、「私人／公眾」、「祭儀／非祭儀」以及「國家／地方」等多組關係。時間方面則涉及「日常／特定」、「傳統／當代」、「過去／現在／未來」以及「表演前／表演中／表演後」等關係。

　　當我們專注於上述多組關係其中之一，或觀察這幾組關係的交互影響，都可以發現 musicking 過程中產生的多重意義。以聲音關係為例，從我在第八章中有關祭儀樂舞和非祭儀樂舞的描述中，可以看出兩者之間聲音關係的明顯差異，前者的結構較複雜且不能任意參雜非祭儀或外來元素，後者則結構較單純且可隨興加入外來元素。從這些例子，我們可以看出卑南族人如何透過聲音關係區分「聖」與「俗」。祭儀樂舞因為變異性較低，而且涉及社會組織的核心價值，可以很容易讓參與者及觀看者感受到其原民性或傳統性；非祭儀樂舞中雖然常會出現新創的或外來的元素，但當我們把時間的因素納入考量，也可以清楚地看出其中的原民性。卑南族的非祭儀樂舞，特別是 senay，不受時間地點的限制，是族人日常生活中常見的音樂形式，長久以來族人透過這種形式的音樂聚會維繫與加強族人之間的感情。因此，即使在這種聚會中，唱出非原住民的歌曲，這種歌唱形式仍可發揮其聯繫感情的功能。另外，在 senay 及其他音樂活動中，例如南王的海祭晚會，有些當紅的流行歌曲會被演唱或透過播音系統播放，這可能會被認為是一種「外來文化的汙染」。然而，如果我們注意到，一首透過大眾傳播媒體流通的流行歌曲，在部落中頂多只流行一兩年就會被遺忘，可是相較之下，很多部落中用聲詞演唱的「古調」卻經年累月被傳唱。在這種情況下，流行週期短的

外來流行歌曲反而對照出原住民聲詞歌曲的歷久彌新。

　　《很久》在國家音樂廳的演出，提供我們思考聲音、人群、空間與時間等多組關係交互作用的一個鮮明案例。透過這個案例的分析，我們可以看到，即使相同的歌曲出現在不同的空間與時間中，在不同的人群面前呈現，也可能產生不同的聲音關係。音樂廳的空間特性明顯地影響了聲音關係，使得舞臺上卑南族歌曲的表演在聲音的處理上必須有所調整。國家音樂廳的空間關係，限制了觀眾聽覺以外的感受，以便讓觀眾專注地聆聽（詳見本書第一章），因此想要在國家音樂廳，完整地複製部落音樂場合中感官感受交織的經驗（詳見第八章有關大獵祭的描述），勢必是無法達成的目標。把歌聲從不同感官交互作用的部落情境抽離出來，在國家音樂廳舞臺上再現，我們會發現，在原來的情境中，歌曲樂句簡短的結構和重複形式有助於參與者之間彼此唱和，但到了舞臺上就可能使得音樂的豐富度不夠，正如李欣芸在《跨界紀實》DVD 中所言（龍男・以撒克・凡亞斯 2012）。《很久》劇中，卑南族歌曲加上國家交響樂團的伴奏，透過管弦樂造成的色彩變化，讓舞臺上的音樂聽起來層次更豐富，以及在合唱中凸顯聲部的對比性（例如，演唱〈美麗的稻穗〉時，陳建年的領唱和眾人答唱造成音色與音量上的對比），都是為了因應空間關係的變化而調整聲音關係所採取的策略。

　　把卑南族音樂從部落搬到國家音樂廳，除了聲音關係改變外，歌曲原有的功能和意義也會改變。以 tremilratilraw 舞蹈在《很久》中的使用為例，它的歌曲演唱和舞蹈動作幾乎原封不動地搬上舞臺，然而它在部落情境中所具有的功能和意義並沒有在舞臺表演中再現。這個舞蹈在部落歌舞場合中通常不會單獨出現，而會搭配著四步舞，形成聲音與身體動作在線條、速度和力度上的對比，演唱 tremilratilraw 歌曲的長老站在圓形隊伍旁邊，歌曲演唱和領隊的舞步必須密切配合，隊伍中的參與者也需要和領隊的舞步保持一致，透過聲音和身體的緊密互動在參與者之間形成一種親近感。當這個舞被搬上國家音樂廳舞臺時，為了遷就舞臺空間，表演者排成一列，而且只有唱跳 tremilratilraw，沒有其他舞步的烘托，這樣的改變，削弱了原來 tremilratilraw 唱跳時會產生的對比效果，參與者為求在對比之間尋求平衡的緊密互動以及隨之產生的親近感也被稀釋。[217]

[217] 《很久》中 tremilratilraw 的表現形式在部落族人的眼中是相當不自然的，有一次南王部落著

另外，tremilratilraw 歌舞通常用來傳達某種訊息，不只透過歌詞，還透過參與者在隊伍中位置的改變傳遞，例如，長輩或親友會把喪家成員、剛升上青年階級的男子或新婚夫妻帶到隊伍前頭，由這些長輩或親友帶領他們跳 tremilratilraw，具有除喪、宣示青年晉級或慶賀新婚等意涵。《很久》中 tremilratilraw 的呈現，則看不出這種訊息的傳遞，因而不具備這類歌舞原本應該具備的祭儀意義與功能；觀眾們可能只會從表演者身穿的傳統服、傳統歌唱方式以及舞步，感受到這是一個相當真實的卑南族樂舞表演。套用 Byron Dueck 對於原住民表演中「親近性」（intimacies）與「原民想像」（indigenous imaginaries）的區辨觀點，我們可以說，原來在部落中用以營造親近性的 tremilratilraw，搬上舞臺後則成為提供觀眾進行原民想像的依據。

相較於舞臺上的 tremilratilraw 表演被「去儀式化」，我們可以發現有些部落 senay 場合中演唱的歌，特別是陸森寶的歌曲，在《很久》表演過程中被儀式化。陸森寶的歌曲是部落 senay 場合中常見的曲目，族人經常一起隨著節奏拍手，以齊唱或輪流唱和的方式演唱他的作品，這樣的歌唱場面構成族人日常的音樂經驗。相較之下，陸森寶作品〈美麗的稻穗〉與〈卑南王〉以及〈懷念年祭〉在《很久》中出現的方式，在某種意義上，是被「儀式化」的。陸森寶作品在《很久》中的呈現，符合了儀式的幾個要件，第一，這個表演是在特定的空間呈現，而這個空間，即國家音樂廳，被臺灣社會大眾視為最高的音樂殿堂，具有神聖性。第二，陸森寶的歌曲旋律被記寫下來並改編提供樂團演奏，樂團團員必須依據樂譜演奏，這些樂譜因而具有如同宗教經典的神聖性。第三，觀眾扮演著如同信眾般的角色，陸森寶的音樂如同某種教義般，透過卑南族表演者和國家交響樂團團員在指揮帶領下的詮釋，傳遞給觀眾。這是一個現代的儀式，而在這個儀式中，真正被敬拜的，其實不是陸森寶本人，而是幾組抽象而相互矛盾觀念的綜合，包括「現代」、「國家」、「原住民」和「部落」等。

音樂被抽離出原有的脈絡，在音樂廳中被重新脈絡化，這是一種現代性的表現，而在音樂廳呈現的所有類型的音樂會都可以看到這種現代性，原住民音樂

老林清美和我看到《很久》DVD 中這段 tremilratilraw 表演時，她很不解地說道：「為什麼他們那麼僵硬地跳舞？」

的表演如此，西方音樂的表演更是如此。Christopher Small 在 *Musicking* 書中一再提醒讀者，現在我們在音樂廳可以聽到的十九世紀以前的作品都不是為了現代音樂廳而創作。例如，巴洛克或古典時期的作品，在它們被創作出來的年代，通常在宮廷的宴會場合中演出，聽眾可以隨意走動、飲食、交談。到了現代音樂廳出現後，這些作品透過現代儀式被奉為經典，儀式中，觀眾只能專注於聆聽，走動、飲食和彼此交談等行為都被禁止。甚至為了能在現代音樂廳中製造更豐富的音響，這些時期作品的編制和演奏法也被現代化。當我們注意到這些現代音樂廳文化的演變時，應當可以理解，原住民音樂搬上音樂廳，會經歷去脈絡化與再脈絡化的過程，實際就是一種現代性的展現。

在現代音樂廳表演，必須受音樂廳文化制約，但演出者仍然可以在表演中展現其獨特性；或者，我們也可以說，音樂廳文化中，現代性雖然具有主導地位，但這種現代性並非以單一、同質的面貌呈現。每一個表演的獨特性，可能透過樂曲本身的風格、表演者的詮釋或者表演者和觀眾之間的互動展現。例如，即使巴洛克及古典時期的作品出現在音樂廳時，音樂聲響和音樂行為已經被現代化了，它們仍然會表現出那個時代的風格，而當我們聆聽這些作品時，不僅可以分辨時代風格的差異，也可以分辨一首作品在不同表演者詮釋下的不同風貌。同樣的，受音樂廳文化制約的原住民表演，仍然可以讓表演者及觀賞者從中感受到族群文化的獨特性，其原住民性不必然被現代性磨滅。觀察原住民表演者如何透過表演探索、肯認及讚頌自己在臺前臺後的角色，我們可以看到原住民表演的獨特性。

卑南人在音樂行為中所展現的家族凝聚力和對部落的情感連結，正是他們在不同場合的表演中一以貫之的原住民性。《很久》劇末，利用現代劇場的隔音門與舞臺和觀眾席的高度差，營造出卑南族人的光榮登場，使得原先質疑在國家殿堂上表演部落歌聲有何意義的陳建年也深受感動。他在《跨界紀實》DVD 中如此說道：「我們兄弟姊妹這樣手牽手上舞臺，我最喜歡那一幕，而且我如果是底下的觀眾，在那一幕我會很激動，我一定會很感動。」（龍男・以撒克・凡亞斯 2012）陳建年的這段話讓我想到，當我在臺下觀看時，[218] 確實被這幕感動，我的

[218] 我並沒有在國家音樂廳觀賞首演，而在高雄美術館的表演中，透過舞臺背幕播放的影片看到表演者從打開的隔音門走上舞臺。

感動來自參加卑南族大獵祭的經驗，尤其是在迎接獵人時在凱旋門場上家族團聚的經驗。我相信，沒有類似經驗的觀眾也會被《很久》劇末的光榮登場感動，這樣的感動部分來自劇場效果，部分則來自表演者的真誠，而這種真誠來自於他們把在部落裡大家共歌共舞時的感動帶到舞臺上。

　　《很久》劇末光榮登場的例子顯示，對於原住民表演者而言，這個演出的意義相當大部分和他們認知中理想的人群關係有關，也和他們的經驗有關。Small 提到：

> 我們如何習知某種關係是否具有價值，與我們的經驗有關，可預期的是，儘管每個人對於關係都有自己的想法，這些在同一社會群體中的成員都有大致相似的經驗，他們對於關係的想法會有大致相似的傾向，並以這樣的方式使這些想法彼此加深。我們可以說，這正是「社會群體」的意義所在。對於一個群體和群體外的世界的關係，以及這個群體內成員之間的關係，所抱持的共同預設想法，便維繫了社會和文化群體的完整（1998: 131）。

對於參與《很久》演出的卑南族人而言，兄弟姊妹一起在舞臺上唱歌，使他們想到部落中的樂舞經驗，而在這些經驗中，樂舞一再被用以強調族人理想的人群關係，用以增強家族凝聚力和對部落的情感連結。當表演者認為舞臺上的表演可以和他們認知中具有價值的人群關係連結在一起的時候，這樣的表演便是有意義的。

　　討論「現代性」與「原住民性」的接合，應該注意關於「論述上的統一」（unity of a discourse）以及接合的中介作用兩個方面的問題。Stuart Hall 指出，用以形成接合論述統一性的物件並沒有必然的從屬關係，可以用不同的方式重新接合，而「被接合的論述以及使這個論述可以被連結的社會力量之間的一種連接」（a linkage between that articulated discourse and the social forces with which it can......be connected）對於這種統一至關緊要（Grossberg ed. 1996: 141）。他的論點提醒我們，上述例子中現代性與原住民性的統一不必然存在，此論述的統一之所以存在，和表演者在現代音樂廳中刻意連結部落經驗有關。部落內外的社會力量是造

成論述統一的重要因素，以《很久》劇末光榮登場為例，卑南人在音樂行為中強調的家族凝聚力和對部落的情感連結是來自部落內部的社會力量，在音樂廳中，觀眾對於原住民表演的真誠性的渴望則是來自部落外部的社會力量。注意到這兩股社會力量，有助於了解接合的中介作用。本書提到的當代原住民表演的例子中，幾乎都可以看到現代性與原住民性的接合，這種接合使得現在我們看到的形形色色原住民表演鮮少原封不動地再現傳統樣貌。然而，即使很多組合模式是被建構出來的，例如巴布麓薪傳少年營的 semimusimuk，參與者可以在表演與觀賞過程中連結傳統價值而使其可以發揮傳統文化形式的功能。在此同時，族人也可以透過這些組合模式在不同場合中的呈現，以他們至少有部分主導權的方式，向占有主導地位的漢人族群展示原住民形象，並在滿足社會大眾觀看原住民的渴望的過程中，尋找縫隙製造有利於原住民的立足點。這些組合模式因此具有展現原住民形象的功能，並提供原住民和強勢族群之間溝通協商的管道。

　　使用接合理論框架分析當代原住民音樂的現代性與原住民性，有助我們理解現代性與原住民性之間複雜的辯證關係，也有助於避免過分簡化的相應性論述（homology）。相應性論述往往預設原住民音樂中必然存在某種具體、可辨識的原住民本質；然而，本書試圖論證，音樂的原住民性，並非根植於某種特定的音樂元素，或者音樂與文化之間的簡單對應。我在〈從「唱歌」到「唱自己的歌」〉一文中指出，《很久》音樂劇中展現的原住民性「所指涉的不是單純的原住民元素借用，而主要和原住民表演者在這個現代的表演框架中自我形象與族群意識的傳達有關」（2016: 25）。這個評論可以適用在本書中提到的不同形式表演，例如，南王民生康樂隊的勞軍表演、海祭晚會表演或是寶桑部落薪傳少年營的表演，在這些表演和《很久》劇中呈現的原住民性，都「不是一種本質性的族群區辨，而是透過表演而形塑並凝聚的一種認同感，因而和能動性（或『動作媒』）有關」（陳俊斌 2016: 35）。由能動性驅動的原住民性，並非與現代性互不牽涉的存在，而是一種對現代性的回應，它不是對現代性直接的反抗，雖然這種回應在某些狀況下具有迂迴地抗拒現代性的潛能。不可否認地，本書中描述的個案都顯示了，原住民當代音樂無法免於客體化與建制化等現代機制的制約，因而現代性在其中不同元素的接合中占有主導地位。然而，正如我在〈從「唱歌」到「唱自己的歌」〉中所言，「我們必須注意，現代性並不是鐵板一塊的整體，而是由具

有差異性的行動者參與其中的不同實作（practice）之組合，原住民表演者在參與這些實作的過程中，有可能和其他參與者互相影響並展現其能動性（agency）」（2016: 31）。

關切不同形式的接合，特別是現代性與原住民性的接合，我在本書的論述中將表演視為接合異質元素的主要機制，這和 James Clifford 把「接合、表演、翻譯」視為分析當代原住民性的三個主要工具（或理論性隱喻）的觀點略有不同，但兩者之間有可以接合之處。Clifford 指出，三個詞都指涉過程，彼此互補且互相加乘（complement and complicate each other, Clifford 2013: 45），因此，我認為接合、表演和翻譯三個觀念可以互為表裡。在 Clifford 的論述中，「表演」並不專指音樂表演，而是一個比較廣的概念，指的是「為不同的公眾展示的各種形式」（forms of display for different "publics," 2013: 240）。相較於 Clifford 在表演的討論中關注的是人群關係（公眾），Byron Dueck 在 *Musical Intimacies and Indigenous Imaginaries: Aboriginal Music and Dance in Public Performance*（2013）則關注空間關係，提出在不同的公共空間中原住民樂舞所展現的「公共性、對應公共性、反公共性」（publicity, counterpublicity, antipublicity），交織出參與者（包含原住民與非原住民，表演者與觀眾）之間的親近性與原民想像。雖然 Dueck 和 Clifford 的切入點不盡相同，但 Dueck 的論述架構有助連結 Clifford 和我對於表演的討論。

Dueck 將公共空間視為介於親近性與原民想像的中間地帶，在與已知和可知的參與者面對面的互動中最容易觀察到親近性，而以想像中的群眾為對象的出版品與表演行為則通常是原民想像的空間。Dueck 雖然區分親近性與原民想像，他認為這兩者實則彼此關聯，在這兩者之間的各種表演占據不同的公共空間並涉及不同群眾，他將這些公共空間的屬性區分為「公共性、對應公共性、反公共性」。在典型公共性的空間中的表演（例如在音樂廳的表演），通常提供公眾的是某種原民想像；在反公共性的空間中的表演（例如傳統的祭儀樂舞），則較容易凸顯親近性；對應公共性則常被主流社會汙名化，連結了原住民的負面形象，例如酗酒（Dueck 2013: 5-14）。

「對應公共性」可能是這三類公共性中最具流動性的一類，值得較深入的討論。異於具規範性的主流公眾性，對應公共性常遭受主流社會疑難，臺灣原住

民和 Dueck 所討論的加拿大曼尼托巴省（Manitoba）原住民背負著「酗酒」的汙名化標籤，都是對應公共性的例子，而這種對應公共性，在某方面也可以促成一種「文化親近性」（cultural intimacy）。人類學家 Michael Herzfeld 提出 cultural intimacy 一詞，用以探索正式場合中集體自我呈現的典範與集體自我認知的情感窘迫之間的張力。他指出，文化親近性是對於一個文化認同諸面向的認知，這些面向「被認為是一個外在窘迫的根源（a source of external embarrassment）」，同時「提供局內人共同社會性的保證（assurance of common sociality）」（Herzfeld 1997: 3）。為了理解對應公共性和文化親近性的關聯，我們可以用《很久》中〈白米酒〉這首歌的呈現為例。

〈白米酒〉是一首在部落中傳唱極廣的歌曲，但在漢人社會中知名度不高，因而，歌詞雖使用國語，卻被普遍歸類為原住民歌曲。它的歌詞直白地描寫原住民對酒的依戀：

> 白米酒，我愛你，沒有人能夠比你強。我為你癡迷，我為你瘋狂，真教人如此著迷。

> 一杯，一杯，我不介意，沒有人能夠阻止我。我醉了，沒有人理我。千杯，萬杯，再來一杯。

對有些原住民而言，這首歌可能正是他們身邊的人甚至是自己的寫照，在歌唱聚會中常被用來自我解嘲、嘲弄他人、故作可憐貌或表達自艾自憐的情緒。就更深層的意義而言，這首歌觸及了當代原住民對於酒愛恨糾結的情感。傳統上，酒在原住民祭儀中扮演重要角色，因此具有深厚的文化意涵；在日常聚會中，族人只要喝起酒、唱起歌，氣氛就會變熱絡，因此，酒具有促進人際關係的功能。然而，在當代社會，酒容易取得，再加上居於社經地位弱勢的原住民容易靠酒精麻痺自己，使得酒精濫用成為原住民社會問題之一。主流社會經常把原住民貼上「酗酒」標籤，這使得喝酒這件事具有原住民「對應公共性」的特質，也讓原住民感到在公共場合談論飲酒是「一個外在窘迫的根源」；另一方面，喝酒閒聊是常見的社交行為，這種行為提供了「局內人共同社會性的保證」。於是，在正式場合中，原住民試圖呈現集體自我而觸及到飲酒議題時，常讓他們認知到在族人

之間存在的一種「文化親近性」。

　　〈白米酒〉這首歌出現在一個和劇情主軸關聯不大的橋段，但是它在劇中的呈現涉及了多重範疇的交集，而表現出相當大的張力。這些交疊的範疇，包含了「對應公共性／文化親近性」、「泛原住民音樂／senay 歌曲」、「部落卡拉 OK／國家音樂廳」以及「民俗／古典」等。我在本書第二章討論了〈白米酒〉為何是「泛原住民音樂」和「senay 歌曲」概念的交集，也提到這首歌在《很久》劇中的呈現，如何在交響樂團伴奏下，透過影片與現場表演的銜接轉換場景，在空間上連結「部落」與「國家殿堂」，在音樂風格上連結「民俗」和「古典」兩個範疇。家家演唱時使用的「身體性示意」（bodily gestures）及「聲音性示意」（vocal gestures）等示意性語言，更強化了這些範疇的交疊所營造的張力。家家似乎沒有特意使用聲音性示意語言，但她以充滿能量的歌聲打動聽眾。她演唱〈白米酒〉這一幕，讓我想到在《跨界紀實》中，NSO 首席提到和原住民歌手合作的反應：「很驚訝，怎麼會這樣的聲音出來，這麼棒的聲音」（龍男・以撒克・凡亞思 2012），而這種聲音特性，常常被認為是一種原住民天賦。相較之下，家家身體性示意語言的使用則是刻意的，特別在她演唱到「再來一杯」這一句歌詞時，放在胸前的左手半握拳，伸出大拇指和小指，代表數字六。大部分觀眾可能會忽略家家這個手勢，但很多原住民觀眾則會發出會心一笑。這是一種原住民式幽默，例如，在喝酒場合中，有人明明很想喝酒，嘴巴上講著：「再喝一杯就好，」卻比著「六」的手勢，傳遞出心口不一的訊息。

　　指涉了「對應公共性」的〈白米酒〉，透過家家演唱時使用的示意性語言，增強了原住民觀眾對於「文化親近性」的認知，再配合上管弦樂團的伴奏以及運用舞臺技術造成的場景轉換，使得這首歌的呈現具有相當大的張力，也傳達了多重的訊息。觀眾和表演者對於這首歌在劇中的呈現有著歧異的反應，例如我在演講及課堂上提到這個例子時，有些觀眾會提出：「原住民為什麼要在劇中唱國語歌曲」的問題，也有人直接表示，這首歌很好笑。曾經參與《很久》演出的 H 則指出，像〈白米酒〉這樣的俗民歌曲，竟然可以由素人表演者和專業的交響樂團合作演出，當他聽到樂團的聲音時被感動了，因為沒有想到原來熟悉的歌曲竟

然可以用這種方式表現。[219] 這些反應顯示，一首歌在舞臺上的呈現，可以引發出不同形式的親近性與原民想像。

藉由以上的討論，我們可以將 Dueck 論及的公共空間視為彼此關聯的過程。我們可以更進一步將「親近性／原民想像」以及不同公共性的觀點和謝世忠「內演／外演」觀點結合，以便更細膩地觀察從內演到外演的頻譜中的不同區段，用以理解原住民表演過程的動態性。

我在前面的章節並沒有顯著地提及「翻譯」一詞，但提到的很多不同形式的原住民表演實際上都可以連結到翻譯的概念，尤其在第三部分中提到的例子。Clifford 將「翻譯」定義為「跨越文化和世代區隔的不完全溝通與對話」，這種局部、不完整的傳達實際上具有生產性，可用以產生新的意義（2013: 48, 240），這類翻譯的概念可以展現在不同語言或表演方式的轉換過程中。本書第三部分提到的幾個例子，都可以看到「跨越文化和世代區隔的不完全溝通與對話」，例如，巴布麓薪傳少年營的 semimusimuk 可以視為南王部落 trakubakuban 青少年 alrabakay 活動的翻譯，而在他們的表演中，常挪用不同族群的歌曲，例如曾被列為禁歌的〈媽媽請妳也保重〉和〈熱情的沙漠〉，並且透過這樣的翻譯，為這些歌曲創造新的意義。在現代民歌年代的討論中，林娜鈴提到，她在臺北民歌餐廳演唱時，把〈鹿港小鎮〉中的「鹿港」轉換成「家鄉」的概念，這也是一種翻譯。陸森寶作品中也可以看到「翻譯」的痕跡，例如，他的〈卑南王〉是〈老黑爵〉的翻譯；廣義而言，他大部分的作品都可視為既是 senay 歌曲的翻譯又是「唱歌」歌曲的翻譯。在《很久》劇中，卑南族歌曲從部落搬到國家音樂廳，也經歷了翻譯的過程。如果把翻譯的觀念連結到 pairairaw 祭歌結構，我們甚至可以發現，翻譯的概念其實在卑南族傳統中早已存在。Pairairaw 祭歌中每一節有兩句意義相近的詩句，一句使用較古老的語彙，另一句使用較近代的語彙，我們可以將使用近代語彙的詩句視為另一詩句的翻譯。接合現代性與原住民性的當代原住民表演，在某種程度上可以和 pairairaw 結構的對稱性類比，其中涉及的成對異質元素雖來源性質各異，在接合過程中，卻可能形成「互為翻譯」的關係。在這個翻譯的過程，原文的精神或許會被扭曲，但卻不斷創造出新意義。

[219] 2015 年 2 月 21 日訪談。

　　本書理論框架建立在 Clifford 主張的「接合—表演—翻譯」三重結構上，雖然沒有將 Beverley Diamond 的 alliance studies（聯盟研究）模式套用在分析中，我認為她和我的觀點可以相容，因此，我將我的研究視為一個「聯盟研究」。Diamond 在 alliance studies 理論中，討論幾個看似對立的觀念之間的連結（例如，過去／現在、西方／非西方、傳統／現代、地方／全球），這些觀念分布在 mainstreamness（主流性）和 distinctiveness（獨特性）兩端之間。美洲及北歐原住民當代音樂家們透過「genre（樂種）& technology（技術）」、「language（語言）& dialect（方言）」、「citation（引用）& collaboration（共做）」和「access（進用）& ownership（擁有權）」等面向的操作，在他們的音樂中接合主流性與獨特性，現代性與原住民性。Diamond 主張在原住民音樂研究中以 alliance studies 取徑代替 identity studies（認同研究）。她認為，identity studies 中的 identity 觀念經常受制於 Penny van Toorn 所稱的 Patron discourse（顧客論述），涉及「非原住民社會中一套規範性的預期和聆聽的方式」，而「弱勢族群的聲音必須在這個框架中爭取聽眾」（Diamond 2011: 13）。在原住民音樂的「顧客論述」中，「不尋常的音色、精神信仰和獨特的社會實踐」常常被強調（ibid.: 14），這些特色確實存在於原住民社會，但在認同研究論述中，它們往往被誇大，並用以判定何謂原住民音樂，而容易傾向本質主義式的排他立場。對於具有高度流動性的當代原住民音樂，採用這種研究取徑的研究，不免流於片面。因此，我贊同 Diamond 的論點，認為 alliance studies 取徑比較能夠適用於當代原住民音樂研究。

　　Diamond 在 alliance studies 模式中提到的四個項目，除了「進用與擁有權」和本書討論的內容較無直接關聯，其他項目都可用以檢視本書提到的例子。在「樂種與技術」的討論中，Diamond 指出，「樂種形構」不僅是音樂工業用以鎖定不同區塊觀眾群的工具，在樂種分類與標籤化的過程中，音樂家、聽眾以及學者和其他中介者其實都置身其中。在樂種製成的過程中，技術扮演重要的角色，透過技術的運用可以整合置身不同空間的參與者，因而這個過程必然是共做的過程（2011: 11-12）。在此，Diamond 提醒我們，當代原住民音樂透過大眾傳播媒體呈現或在音樂廳中表演，會涉及樂種分類的行為，在分類過程中，往往會參照一些既有的樂種，以便將這些樂種的技術移植到原住民音樂製作。因此，客體化的原住民音樂，並不是單純地把音樂從部落搬上舞臺或透過錄音技術傳送，這過

程中需要使用複雜的現代技術，並且隨著空間改變，聲音關係與人群關係也會不同。結合不同族群與專業的參與者的共做過程中，原住民音樂家會透過選擇「語言與方言」以及「引用與共做」等選項的應用方式，決定他們要在音樂中表現較顯著的「主流性」或「獨特性」，而做這些選擇不僅涉及風格的設定也涉及族群之間的權力關係。例如，他們在作品中使用優勢族群的語言時，通常具有想觸及較廣大觀眾群的企圖，相對地，使用族語表現，則通常是為了凸顯族群特色。我們可以注意到，在《很久》中也出現「語言與方言」運用的區別：表演者在舞臺上以及影片中的對話大部分都是以國語進行，而演唱的歌曲則是族語歌曲居多。透過這樣的安排，這部劇的對話可以讓比較多的觀眾理解，而雖然大部分觀眾聽不懂族語歌曲，他們可以透過劇情想像歌曲含意，在此情況下，聽不懂的族語歌曲反而可以表達某種真實性。製作團隊對於語言的安排，可能主要是基於讓一般觀眾能夠了解的考量，但這樣的語言安排不免會帶給觀眾對於族群關係的不同解讀。

　　本書花了相當多篇幅討論音樂與現代性以及原住民性的關係，對於這三者之間的關聯性，Beverly Diamond 提出一個非常具有啟發性的觀點（20011: 9）：

> By the 21st century, it is obvious that indigenous music, once thought to be the most local of traditions, is widely implicated in globalization. Indigenous musicians are using transnational networks and media sources for local purposes; they are defining the potential of new technologies, and articulating the social issues that constitute modernity.
>
> （很顯著地，一度被視為諸傳統中最具地方性的原住民音樂，在 21 世紀之前，廣泛地和全球化有所牽連。原住民音樂家使用跨國網絡與媒體資源以供地方之需，他們正在界定新科技的潛能，並闡述那些構成現代性的社會議題。）

在某種程度上，本書回應了 Diamond 上述的觀點，對她的主張提出一個由臺灣出發的地方性證詞。

　　近年來，歐美音樂學呼應 Diamond 的觀點，進行越來越多關於音樂、現

代性與原住民性關係的討論，*Music and Modernity Among First Peoples of North America*（Levine and Robinson eds., 2019）即集結了探索相關議題的論文。這些論文指出一個有關原住民音樂研究的新方向，強調當代原住民音樂中的現代性與原住民性密不可分，因而在有關當代原住民音樂的研究中，探討現代性有助於研究者理解原住民性，反之亦然。該書部分論文也暗示，當代原住民音樂的研究只停留在地方或單一國家的層次，無法更深入了解現代性與原住民性在當代原住民音樂中的纏繞。對於提升當代原住民音樂研究的廣度與深度，跨國案例研究或將扮演重要角色。

從莫爾道河到臺 9 線

　　本書雖然沒有進行跨國案例的比較分析，但書中提到的《很久》這個主要案例，係以西方音樂與原住民音樂的結合作為劇情的發展動機，涉及某種形式的跨國連結，而這樣的連結顯著而具體地呈現在劇中陸森寶〈美麗的稻穗〉和史麥塔納（Bedřich Smetana）《莫爾道河》（Die Moldau）的交織段落。《莫爾道河》在劇中的出現，只是做為西方音樂的象徵，史麥塔納在這首樂曲中描繪的景觀及傳達的意念並沒有和《很久》的情節產生交流。不過，如果把莫爾道河和本書中一再提及的臺 9 線進行類比，可以發現這兩者其實有一些類似的性質，這些相似處可以引發更多的聯想。[220] 從空間關係來看，作為連結臺灣南北兩端，曾經是臺灣最長公路的臺 9 線，和捷克境內最長、連結了捷克南北兩端的莫爾道河，都扮演著交通動脈的角色。史麥塔納使用音畫的手法再現莫爾道河所接合的豐富多彩的地物地景，我則在本書中，以民族誌的書寫再現臺 9 線上的人、事、物與多樣的音景。藉著莫爾道河和臺 9 線的類比，我在此從音樂學、音樂學相關學科、以及音樂學研究理論的本土化三個方面，總結本研究的學術貢獻以及可延伸討論的相關議題。

　　首先，本書在音樂學上的意義，在於提出一個探索音樂的動態面向的可能方案。這個方案以臺 9 線音樂故事為主軸，Small 的 musicking 框架以及 Clifford

[220] 以莫爾道河類比臺 9 線的想法，來自 Philip Bohlman 教授的建議，謹此致謝。

的「接合—表演—翻譯」三重模式為主要論述基礎。本書的案例分析，呼應了Small 否認音樂是一個獨立存在的物體的主張，並論證原住民音樂的意義不單獨存在樂曲中，而在相關的行動與事件中藉由人群的互動產生。借用 Clifford 的三重模式，我對音樂的意義如何在互動過程中產製、傳遞與轉化進行較細緻的分析，使得本書的研究不只是停留在靜態式的描述。在這個方案中，用以分析的 musicking 活動發生在臺 9 線兩端，討論的樂曲跨越了古典、流行與民俗等範疇。雖然以卑南族人的 musicking 為案例，我希望在我後續的研究，可以驗證本書採取的研究取徑應用在其他原住民族群音樂的可能性，也希望能夠提供其他研究者在原住民音樂研究方法上的參考。

　　甚且，我期待本書運用的研究取徑，可以應用在更廣泛的音樂學研究上，不只局限於原住民音樂或臺灣音樂。正如 Small 所言，任何用以解釋在人類生活中 musicking 的意義與功能的理論，如果沒有辦法說明所有人類的 musicking，就沒有書寫的價值（1998: 11）。Small 以現代音樂廳中的管弦樂團為例所發展的musicking 理論，經由本書的論證，顯示這個理論可以適用在臺灣原住民音樂的研究上。如果我在本書中使用的 musicking 理論模式可用以研究其他類型或社群的音樂文化，那麼就可以進一步證明 Small 的主張可以成立。

　　《莫爾道河》和臺 9 線音樂故事的類比，或許有助於思考 musicking 理論是否具有 Small 所宣稱的普遍性。我們可以通過相同的路徑理解《莫爾道河》這首西方樂曲以及臺 9 線音樂故事中提及的原住民音樂嗎？首先可以想想，我們如何理解《莫爾道河》這首樂曲的意義呢？愛好古典音樂的聽眾，應該都知道這首樂曲描述了莫爾道河所流經的山川、森林、平原、農村與城鎮等景象。然而，聽者是否可以光聽音樂就能聽出作曲者要描繪的景物？如果可以，那麼，即使不知道這首樂曲創作背景的聽者聆聽這首樂曲時，也應該可以在心中浮現出這些景象。可是，我們可以很容易發現並非如此。例如，對於《很久》劇中〈美麗的稻穗〉、《新世界》交響曲和《莫爾道河》的接合，曾參與演出的 H 指出，他並不清楚和〈美麗的稻穗〉串在一起的是什麼樂曲及其內容或創作背景，只知道是西方古典樂曲；這些樂曲讓他感到震撼，可是，結合這些西方古典樂曲和〈美麗的

稻穗〉的演出，對他而言，結果還是〈美麗的稻穗〉。[221] 愛好古典音樂的聽眾可以領會史麥塔納樂曲所傳達的意義，基本上藉助了作曲家自己對作品的說明，音樂會節目手冊或 CD 中的文字解說，或者教科書中的介紹。另外，聽者的古典音樂聆聽經驗，也有助於他們透過作品中所運用的某些古典音樂慣用的旋律、節奏、和聲與配器模式，聯想到作曲者意圖描繪的畫面。因此，不難想像，對於類似 H 這樣沒有類似經驗的聽者，《莫爾道河》帶來的可能是一種感動，一個「這就是古典音樂」的認知，但他們無法光憑聲音想像出史麥塔納意圖傳達的意念。

　　再想想，我們如何理解臺 9 線音樂故事中提及的音樂的意義呢？同樣的歌曲在臺 9 線兩端的不同空間呈現，意義相同嗎？原住民與非原住民的表演者及觀眾，對這些歌曲的理解會相同嗎？H 在上述有關〈美麗的稻穗〉的談話中，指出這首歌即使改編成管弦樂，並和西方古典樂曲接合，仍然認為是他熟知的歌曲。這個例子暗示，原住民音樂在音樂廳及部落的呈現，可能可以傳達相同的意義。然而，我們也不難找到在這兩個空間中，原住民音樂的呈現，代表不同意義的例子。例如，我在前面提到，跳耀之舞 tremilratilraw 在部落正式場合中，具有除喪或宣示青年晉升的功能，也可用以傳達慶賀之意。但是，南王部落族人在《很久》中表演 tremilratilraw 時，歌曲和舞步雖然保持了他們在部落中呈現的面貌，對族人而言，只是一種沒有特定意義的表演，而對一般觀眾而言，這支舞代表的可能只是某種原住民樂舞的原真性。這兩個看似矛盾的例子，或許印證了 Small 認為「音樂的意義是什麼？」是個錯誤問題的說法，因為如果所謂「音樂的意義」就在樂曲中，那麼這兩個例子就不會同時成立。

　　來回審視卑南族人在臺 9 線兩端的 musicking 行動與事件，可以發現，必須從這些行動與事件中的各種關係著手，才能更深刻地了解原住民在呈現、聆聽與談論音樂的過程中，產生、傳遞與認知哪些意義。我在前面已經討論過，tremilratilraw 在國家音樂廳及部落中的表演，如何因為不同的空間關係與人際關係，而產生不同意義。我也提到過，〈美麗的稻穗〉這首歌曲原來用以表達族人對在金門前線服役的子弟關愛與思念之情，在《很久》劇中的使用和歌詞內容沒有關聯，甚至在第六幕出現時被改編成管弦樂曲，它在劇中的呈現，不管在形式

[221] 2015 年 2 月 21 日訪談。

或內容上都明顯不同於其原貌。這首歌可能在不同的空間被演唱時，傳達相同的意義嗎？

　　如果我們拘泥於歌詞的原意，〈美麗的稻穗〉在《很久》劇中的呈現可以被視為一種錯誤的翻譯。然而，這首歌現在經常出現在部落中不同的歌唱聚會，族人也並非為了在前線的子弟而唱，或者用來講述族人被國民政府徵召到前線當兵的歷史，有些參與演唱的人甚至對歌詞一知半解或者並不知道歌曲的背景。那麼，在部落與在音樂廳等不同場合的歌唱中，這首歌曲已經失去原意了嗎？我們可以這樣解讀。但是，如果我們注意到，當族人唱這首歌的時候，常常強調「大家一起唱自己的歌」的精神，並流露出對家人及族人之間的親近感，這種精神與情感正是陸森寶創作這首歌曲所要傳達的意義。就這個層面而言，這個歌曲在不同場合傳達了相同的意義，甚至，當這首歌曲被改編成管弦樂曲後，當熟悉的旋律使族人聯想到曾經參與的歌唱聚會，他們也可能認為，經過改編的樂曲仍然具有相同意義。

　　卑南族人 senay 的場合中，通常都會強調「大家一起唱自己的歌」的精神，並流露出對家人及族人之間的親近感，那麼，我們可以說，在這種場合，他們不管唱什麼歌都具有同樣意義嗎？根據我的推論模式，確實會產生這樣的結論；然而，我必須強調，音樂的意義是多重而非單一的，強調「我們都是一家人」的精神，是參與者在類似 senay 這種場合中最容易感受到的意義，但除此之外，他們還可能感受到其他的意義。在不同的 musicking 活動中，意義的產生、傳遞與認知，可能和樂曲創作者試圖傳達的意念、參與者既有的音樂經驗以及參與者之間的互動等因素有關，這些不同的因素使得音樂的意義多重而具有流動性。Senay場合中，參與者通常彼此熟識，具有類似音樂經驗，而沒有字面意義的聲詞經常出現在他們所唱的歌曲中，這些都是造成他們在聚會中會有「我們都是一家人」感受的重要因素。聲詞扮演重要的角色，因為這些音節不指涉特定事物，在 senay 聚會中，演唱者與聆聽者試圖為使用聲詞的歌曲賦予意義時，往往訴諸過去的經驗，回想自己以前在什麼場合和那些人一起聽過、唱過，並在每次演唱這些歌曲的時候，不斷地更新其意義。部分使用實詞、有明確作詞作曲者的歌曲，例如〈美麗的稻穗〉，經過不斷的傳唱，歌詞的意義可能被歌唱者或聽者忽略，創作的背景可能被遺忘，以至於這類歌曲中的歌詞在某種程度上扮演類似聲詞的

角色，因而容許歌唱者或聽者有更多自行想像這些歌曲意義的空間。

　　以上的比較似乎暗示，理解《莫爾道河》的意義和理解臺 9 線音樂故事中提及的原住民音樂的意義所使用的路徑並不相同，然而我認為這兩者有著相通之處：對於《莫爾道河》或〈美麗的稻穗〉意義的理解，都會涉及樂曲創作者試圖傳達的意念、參與者既有的音樂經驗以及參與者之間的互動等因素。卑南族人在國家音樂廳或部落中的 musicking，在意義的產製上，強調了他們既有的音樂經驗以及演唱當下參與者之間的互動，這樣的慣性根植在家人與族人情感連帶的價值觀上。相較之下，聽者理解《莫爾道河》的意義，偏重樂曲創作者的意念，是一種現代音樂廳文化的現象。現代音樂廳的管弦樂團 musicking 中，空間的設計限制了觀眾之間以及演奏者與觀眾的互動，並設定音樂意義由作曲家經由指揮與樂團團員傳遞至觀眾的單向路徑，這樣的空間與人際關係，使得參與者傾向於相信樂曲創作者意圖傳達的意念正是音樂的意義。然而，演奏者與聽者的音樂經驗，其實在音樂意義的理解上扮演重要角色，這些經驗讓他們熟悉《莫爾道河》這類標題音樂的創作背景與敘事內容，而他們對於節奏、旋律與和聲的觀念的認知，則有助於理解交響樂曲等「絕對音樂」在色彩與張力上的變化。另外，音樂廳的禮儀規範，正如 Small 指出，反映了中產階級的價值觀，也是這類 musicking 意義的一部分。

　　透過《莫爾道河》和臺 9 線音樂故事的類比，我們可以發現在不同形式的 musicking 中意義被產製、傳遞與理解的一個共通模式，可用以檢證 musicking 理論的普遍性。我相信音樂的意義是多重的，因而我也相信對於音樂意義的研究也不會僅限於一種取徑，音樂學研究者對於增進人們理解音樂意義的方式也有多種可能。有些音樂學者可能致力於釐清哪些特定樂曲在表達什麼，如何評斷樂曲的優劣，或者如何透過音樂學方法保存及推廣某些特定音樂，我則認為我的研究有助於想像與建構一個理解音樂意義的模型。我試圖在本書中透過文字書寫建構這樣的模型，容許讀者在其中觀察「連接的模式」（the pattern which connects）以及不同部件的接合與運作的方式，在閱讀過程中綜觀全體或凝視局部、前後左右上下來回翻轉審視、提出質疑並和自己既有的認知進行比對。透過這些辯證過程，我們對於音樂的理解與想像得以擴展，種族文化與樂種的界線得以被跨越，我們的音樂視野得以延伸。

　　關於本研究對音樂學相關學科的意義，我想重申我在〈從「唱歌」到「唱自己的歌」〉一文中的主張：「音樂學的研究可以提供其他人文社會學科參考之處也就在於透過音樂表演的分析，揭示情緒和文化意義產製的關聯。」（2016: 47）我在這篇期刊論文中指出：

> 音樂學者在討論音樂與社會文化的關聯時，常把音樂視為反映社會的一種型態，呼應一個把社會的政治、經濟及文化等視為基礎（base），而音樂是受基礎所制約的上層結構（superstructure）的社會科學立場……把音樂視為社會結構的反映，並以音樂文本為主要分析對象的研究方法，往往使音樂作品的討論成為其他人文社會學科研究的註腳（ibid.: 44）。

避免把音樂視為社會結構的簡單反映，我主張以表演作為論述的焦點，而「音樂表演的複雜組成以及音樂在意義產製上的延展性，使得音樂學的論述和其他人文社會科學的接合存在多種可能」（2016: 45）。音樂學與人文社會科學的接合，通常體現在音樂學論述中人文社會科學的理論與方法的借用，然而我建議我們可以進一步思考，在借用這些理論與方法之餘，音樂學是否也具備提供相關學科擴充研究視野的能量。Tia DeNora 提到，音樂社會學可以補充社會理論在解釋「集體行動的非認知層面」上的不足（DeNora 2008: 156-157），或許有助於思考這個問題。

　　臺 9 線音樂故事提供我們理解音樂表演、情緒和文化意義產製之間關係的一些線索。對於這些故事中作為主角的卑南族人，有些論者認為其文化有「漢化深、不具各自族群特色」的傾向（陳文德 2001: 16），這樣的文化特色可能使得有些人認為《很久》中呈現的卑南文化缺乏原住民特色。然而，陳文德反對「卑南族漢化深、不具各自族群特色」的說法，他認為這樣的論點「不但忽視了文化混合性的複雜面貌，同時也往往預設文化只是由一些特質構成，而且這些特質可以孤立來瞭解」（ibid.）。陳文德的說法使我想到黃應貴對英國人類學者 Fenella Cannell 關於菲律賓呂宋島低地 Bicolanos 人研究的評述。黃應貴指出，Bicolanos 人從西班牙殖民時期至今，受到天主教文化及後來傳入的美國文化影響極深，「使他們被一直認為是缺少真誠的文化傳統而充滿著後現代文化的流動性與混合」（黃應貴 2006: 9），然而 Cannell 的研究主張，「這不斷改變的表象後面，卻

有著更深層而較不變的情緒慣性（idioms of emotion），包括憐憫、壓迫與愛的叢結，為其文化特色所在」（ibid.: 9-10）。雖然陳文德和黃應貴的論述角度不同，但都指出，在表面的文化混合性底下，可能藏有較深層的族群文化特色。卑南族文化或許不能和 Bicolanos 文化隨意類比，但我認為「情緒慣性」的說法也可以用來解釋卑南族的文化特色，而卑南族的「情緒慣性」很大程度和家族與部落的感情紐帶有關。

　　歌唱是卑南族人用以溝通與表達情緒的重要途徑，也是聯繫家族與部落成員感情的重要場域，透過觀察卑南族人在不同場合的 musicking，可以了解他們的「情緒慣性」，並進而發現其文化特色。我們可以想像，在沒有國家統治的年代，部落是族人所知的最大政治單位，一個人能否在部落中立足，部落能否免於外人侵擾，關係著個人的生命存亡，這使得部落社會中家族與部落成員的人際關係非常緊密。在過去，透過歌唱，增強家族與部落成員間的感情聯繫，其實不僅是一種娛樂行為，也是關乎個人存亡的政治行為，失去這些情感紐帶的聯繫，可能導致成為一個「人」的資格的喪失。在現代社會中，一個「人」的資格經由國家機關及其他現代機制認定，當卑南族人透過歌唱增強家族與部落成員間的感情聯繫時，不需要再確認「人」的資格，而是在這個過程中探索、肯認與讚頌「卑南人」的身分。卑南族人的「情緒慣性」在他們長久以來的歌唱行為中發展累積，並沒有隨著現代社會的變遷而消失，這從他們唱歌時情緒感染力的展現可以看出。當他們登上現代劇場舞臺，這種情緒感染力會觸動觀眾，不管觀眾是原住民或非原住民，而在這樣的傳達過程中，展現一種「原住民性」。

　　對於卑南族人 musicking 的研究，幫助我對這個族群的情緒慣性和深層的文化特質有更深入的認識，因此我認為此研究應該可以提供人文社會學者在「集體行動的非認知層面」的探討上提供一些參考。雖然如此，對於臺 9 線音樂故事中音樂與社會文化關聯的研究發現應用在其他研究的適用範圍，需要有更多的研究才能加以評估。我必須承認，無法將臺 9 線音樂故事中音樂與社會文化關聯的研究發現套用在我對《莫爾道河》的理解，我甚至不能確定，以南王和寶桑部落為例，對於音樂、情緒慣性和文化特色之間關聯性的討論，是否適用在卑南族其他部落的音樂研究上，或者其他臺灣原住民族群音樂的研究。

　　認知到上述研究限制，事實上有助於理解音樂的特性，以及音樂和社會文

化的關聯。我無法將臺9線音樂故事中音樂與社會文化關聯的研究發現套用在我對《莫爾道河》的理解，因為我對捷克的社會文化並沒有深入的認識。音樂和社會結構以及文化實踐之間並沒有簡單的對應關係，我們不能武斷地認為什麼樣的社會文化特質必然導致某種特定音樂的產生，同樣地，我們也不能天真地認為我們可以光憑聆聽某一樂曲就能辨識樂曲來源地的社會文化特質。有些音樂類型，例如儀式音樂，可能比較明顯地反映出一個族群的社會結構及其文化特質，但在很多音樂類型中，音樂與社會文化的關聯並非一目瞭然，而需要經過較深入的探索才能理解。我們可以合理地推論，某一群體的社會文化特質會在某種程度上反映在這群人的音樂作品與實踐中，然而，音樂並不是一種言說性語言，難以用來進行明確的描繪與陳述，音符指涉的文化意義，通常透過言說闡明並藉由社會力量維繫。例如，我們可能假設，《莫爾道河》表現了一種「捷克性」，這種捷克性很難單憑樂曲分析發現；它可能經由捷克人在表演與聆聽中約定俗成地形成一種認知，這種認知在日常的談論中被鞏固，再加上教育體系和大眾傳播媒體的推波助瀾，而成為一種共識。在這樣形成與傳播的過程中，音樂與文化特質的連結，並不是理所當然地存在，而是在 musicking 過程中，被參與者創造出來。這種創造並非全然無中生有，可能建立在群體內部成員的心領神會，外人卻不容易察覺，因而這種音樂與社會文化特質的連結被建立後，可以用來增強群體的認同感。這種音樂與社會文化產生連結的過程，正是黃俊銘指出的「一連串文化與社會嵌入的過程」（2010a: 175）。

　　音樂與社會文化的關聯，還有其他可能性，例如在音樂論述中忽略社會文化的指涉，或者透過作品的轉譯創造新的連結。人們對於樂音運動形式邏輯的掌握可以不訴諸於相關社會文化規則的解釋，例如，聽眾聆聽《莫爾道河》時，即使不了解捷克的歷史文化，也可以欣賞音樂之美，同樣地，當他們在音樂廳聆聽卑南族音樂的時候，即使不熟悉樂曲相關的社會文化指涉，也可以受到樂曲情緒的感染。一首樂曲也可以透過不同形式的接合或翻譯，而創造新的社會文化意義，我在臺9線故事中提到的〈卑南王〉及〈卑南族版圖歌〉由外來歌曲轉變成卑南族認同的象徵可做為證例。不以理解樂曲原有的社會文化意義為目的，直觀地聆聽樂音的運動，或者通過某種形式的翻譯，使樂曲具有新的社會功能或文化意義，都是「表演者之間或表演者與觀眾之間的協商行為」（Cook 2003: 204-

205），也可被視為一種社會行為，音樂學者對於表演做為社會實踐的研究，可助於人文社會學科研究者對這種社會行為的意義有更深切的理解。

　　關於《莫爾道河》與臺9線音樂故事的聯想，我最後要討論的是音樂學研究理論本土化的議題。正如《莫爾道河》和〈美麗的稻穗〉在《很久》中的接合引發一些質疑，我運用西方理論解讀臺9線音樂故事也很可能引發質疑，例如：「為什麼要用西方理論解讀本土案例？」回應這類質疑，我想先談談我對「理論」這個詞的理解。我將理論視為工具，不同的理論有如不同的工具，可用以解決不同的問題，並沒有一個理論可做為解決所有疑難雜症的萬靈丹。理論不會自己存在，必須由研究者打造，針對一個特定的問題，可能有不同的理論被提出，而有些問題可能還沒有適用的理論。當有現成的工具時，把它們拿來用（可能經過某種程度的改造），是一種實際的做法，而這正是我採用 Small 的 musicking 理論與 Clifford 三重模式的原因。把這兩個理論及其他輔助理論作為研究工具，確實有助於我把臺9線兩端的音樂事件結合在一起。

　　「為什麼要用西方理論解讀本土案例？」這個問題的言外之意是，本土案例應該用本土理論加以解讀，然而，「本土理論」又意味著什麼呢？我認為，外來理論（基本上就是西方理論）與本土理論之間並不是非黑即白的二元對立關係。如果有純粹的西方理論與純粹的本土理論，我們可以把這兩者想像成頻譜的兩端，他們中間存在著很多的漸層。身為一個臺灣學者，我認為我使用的理論永遠都會落在這些漸層之間，而不會居於兩端。一方面，因為我受的學術訓練是西方的，很難完全擺脫這套學術規範；另一方面，我的思考受成長環境的影響，對於西方理論的理解與運用或多或少會和西方學者不同。我不認為這是一種缺陷，因為對我而言，能夠完全像西方學者一樣純然使用西方理論（如果有這種狀況存在的話），或者完全擺脫西方影響，只使用本土理論，並沒有太大意義。畢竟，理論是一種工具，可以用來解決問題才是最重要的，刻意區分西方或本土，反而容易陷入種族化的迷思。

　　前面提到的 Small 及 Clifford 等人的理論都是西方理論，本書中是否使用本土理論呢？我的答案是肯定的，而透過臺9線音樂故事，我想提出「故事敘述作為理論推演」的可能性。這個可能性可從兩個方面討論，第一個和原住民認識論有關，第二個則和學術探究有關。講故事和理論推演看似截然不同，但故事講述

和理論推演過程卻有相似特點，例如：破碎片段的組織化、對既有模式的依循、具有被其他故事（或理論）套用的可能性。

　　我曾經認為原住民並沒有自己的理論系統，這可能是以西方眼光觀察得到的結果，認為所謂的理論是一套抽象化的概念，而原住民認識論體系中缺乏抽象化的概念。但是，如果把理論視為解決問題的工具，只要工具可用來解決問題，它並非只能以抽象化的形式存在。我觀察到，原住民可能以講故事的方式解答問題或進行推論，例如，有些部落長輩被問到一些問題的時候，常常會以「某個人以前在哪裡怎樣怎樣」的說故事方式回應。講述者可能不直接回答問題或提出結論，但透過類比以及隱喻的方式，可以在過去的事例和當下的情境之間創造出連結，也可能透過這個連結預測事物未來發展的可能路徑。有時候，他們也會在重複講述一個故事後，形成一個解釋某件事情的理論。例如，我曾經請教一位南王部落耆老有關南王康樂隊形成的經過，一開始她只是回想起一些零星的片段，後來有幾次我們又談到同樣的話題，我發現，她慢慢地把當時事件發生的因果關係系統化。透過她前後對這個故事的講述，我對 1960 年代部落和外來政權的關係有更多認識，同時也注意到她在每一次講述相同主題的故事時，並非重述先前講過的「事實」，而是在重複的過程中，整理她的記憶片段，使得故事更具連貫性。或許可以說，在系統化這些片段的過程中，她將過去的經驗理論化了。

　　如果說部落族人講述故事是把過去經驗理論化的行為，我把臺 9 線音樂故事編織到書中提到的西方理論框架時，也歷經了類似的理論化。臺 9 線音樂故事的呈現，並不是把一些事例及曲例機械化地套入西方理論的框架，不是單純地報導這些故事，也不是寫作技巧的套用。在寫作過程中，我必須考慮要放哪些材料進書中，要捨棄哪些材料，如何把它們分類，哪些放在前面，哪些放在後面，這些都涉及寫作技巧，但是做這些決定時所依據的主要原則是「能不能言之成理」，因此必然涉及理論化。

　　從這個角度來看，本書所講述的臺 9 線音樂故事不應只被視為研究的材料，而可以被視為某種形式的理論展示。這種理論是內在的、隱喻的、持續處於創造狀態的，不同於那些具有明確結構的抽象化理論。這種差異，讓具有理論性質的臺 9 線音樂故事可以和我使用的西方理論形成互補，前者使得理論的論述具體化，後者增強論述的整體性。如果臺 9 線音樂故事本身具有理論性質的說法被

接受，那麼在臺 9 線音樂故事的講述中，我們可以看到西方理論與本土理論的對話。正如 H 認為在《莫爾道河》與〈美麗的稻穗〉的接合中，卑南族音樂並沒有歸順於西方音樂，我認為本書中西方理論與本土理論的接合也不存在西方理論主導的問題。相反地，這種理論的接合使不同形式的理論可以對話，這樣的對話，有助於臺灣學者探索本土音樂論述模式的建構。對於西方學者，不管他們的立場是致力於建立可以解釋不同案例的理論，或者反對用一套理論解釋不同的個案，透過這種對話，察覺研究案例有其內在理論性，可以讓研究者藉由類比與隱喻等方式，將理解一個研究案例的模式用以理解其他研究案例，如此一來，將有助於他們更細膩地思考「普遍性」與「殊異性」之間的辯證關係。

尾聲

　　在本書結束前，我想講述有關《很久》的最後一段故事。這段故事仍然沿著臺 9 線展開，從臺東沿著臺 9 線南下，經過南迴公路進入屏東，最後來到高雄衛武營戶外劇場，2018 年 11 月 24 和 25 日晚上，這裡上演了《真的，很久沒有敬我了你》。2010 年首演後，《很久》在 2010-2011 年間多次上演，分別在臺東藝文中心演藝廳、香港演藝學院、高雄市立美術館和臺北國家兩廳院廣場，事隔多年後，以《真的，很久沒有敬我了你》（以下簡稱《真的》）為標題，再次上演。

《真的，很久沒有敬我了你》

　　2018 年春天，耳語在我臺東的親友間流傳著，大家交頭接耳地提到「很久 part II」，然後，彼此提醒對方不要說出去。在鐵花村遇到曾參與 2010 年《很久》演出的 H 時，他告訴我，上次是角頭唱片張四十三找他們的，這次部落直接和「衛武營」合作。「衛武營」全稱是高雄衛武營國家藝術文化中心，園區本來是陸軍營區，單位裁撤後，政府核定在此興建藝術文化中心（李友煌 2009: 52-57），於 2018 年 10 月正式開幕，由曾經參與《很久》製作的簡文彬擔任藝術總監。衛武營開幕的日子漸漸接近，在網路上卻一直看不到《很久》的演出訊息，讓我感到非常納悶，開始質疑我的消息是否正確。可是，每次回到臺東，總會聽到親友們透露有關《很久》排練的消息，例如：「這次紀曉君和家家沒有參加」、「這次比較多年輕人加入演出」等。十月底，衛武營開幕後，《真的，很久沒有

敬我了你》即將在九合一選舉投票的 11 月 24 日及隔天上演的宣傳開始在網路上出現，圍繞著「很久 part II」的迷霧終於消散。

　　寶桑部落的親友們很關心這次的演出，主要的原因是娜維的女兒潘晏儒也參與其中。晏儒剛從臺東大學音樂系畢業，通過徵選加入演出團隊，由於原來劇中的排灣族歌者林家琪無法參加這次的演出，晏儒取代了她的角色，在劇中演唱〈小鬼湖之戀〉。回想剛認識晏儒時，她還在讀幼稚園，看著她在薪傳少年營中成長，一路到大學畢業，如今登上大舞臺，我和其他親友都以她為榮。隨著《真的》公演的日子漸漸接近，親友們開始討論到高雄「應援」參加演出的晏儒及其他族人的計畫。晏儒的媽媽娜維理所當然地成為應援團團長，負責安排交通工具，幾經討論，決定租一部四十人座的遊覽車，由南王和寶桑的親友共乘。

　　11 月 24 日下午兩點，遊覽車由寶桑出發，再到南王載其他人，然後一路開往高雄。在寶桑上車的有大姨子家、小姨子家、小舅子家和我們家共 11 個人，在南王上車的則有林清美姑媽和姑丈，以及陳建年的父母。在更生北路 633 巷上的普悠瑪教會旁接了四位南王的耆老後，遊覽車沿著更生北路 633 巷往南行駛，在中興北路四段接上臺 9 線南迴公路段。車過壽卡鐵馬驛站，進入屏東縣境，接著，往西行穿過中央山脈南段，到達臺灣西部。在楓港村，事先訂好的便當在這裡被拿上車，大家一邊吃著便當一邊看著車上電視播放的電影《神鬼獵人》（The Revenant），電影還沒播完，我們已經到達衛武營了。

　　下了遊覽車，距離開演的時間七點半已經很接近，我們便趕快到會場找位子坐下。演出的地點在戶外劇場，位於主建築南側，階梯從地面層層而上延伸至建築屋頂，階梯的部分被設計成這次演出的舞臺，面對著舞臺的衛武營都會公園中央草坪成為觀眾席。因為姑媽在車上已經和參與演出的族人聯繫，我們一到會場，便有工作人員引導四位老人家到貴賓席，其他人則自行找空位坐。現場有幾位右手臂上配戴綠色螢光臂環的工作人員，有位工作人員遞給我們一張節目單，另外一位工作人員則引導我們到座位區。演出是免費入場、自由入座，草地上，觀眾們自行準備墊子席地而坐，算不出多少人，不過放眼過去，視野較佳的區域都已經坐滿了，我們只能坐在離舞臺比較遠的位置。

　　趁著開演前的空檔，我打量著表演現場的擺置。鋼架圍繞著做為表演區的階梯，形成鏡框式的舞臺，是觀眾們眼光的焦點。面對著舞臺的觀眾區中，也有幾

組鋼架，上面架著音響和燈光器材，正對舞臺則有一個由鋼架搭成的控制臺。往舞臺上看，藉著樂譜上的小燈透出的微弱燈光，可以看到臺上擺滿樂器，舞臺兩側，則高高地架著兩面大螢幕，兩面螢幕下方各掛著一幅似乎是帆布材質的咖啡色海報，頂端標示演出時間「11.24 SAT. 19:30 11.25 SUN 19:30」，第二行是節目標題「真的，很久沒有敬我了你」，最下方則是英文標題「2018 STILL, ON THE ROAD」。舞臺上，樂團座位後方的白色牆面，被當成一面螢幕，打出「真的，很久沒有敬我了你」及「2018 STILL, ON THE ROAD」兩行字。兩側的螢幕，播放著〈卑南族版圖歌〉及《真的，很久沒有敬我了你》宣傳短片。宣傳短片穿插著排練花絮，以及製作人吳昊恩和導演單承矩說明這次表演的特色。開演時間越來越接近，幾位工作人員在草地之間的走道上走動，手上舉著「演出中 勿走動」的告示牌，兩側螢幕上則打著幾行「演出須知」文字，提醒觀眾，演出中不要任意走動及錄影錄音。[222]

　　《真的》的音樂和劇情大體上是《很久》的翻版，但在參與人員和呈現方式上進行一些更動。進場以後，每個人手上拿到的 A3 紙張對折的節目單，其中的說明，顯示了《真的》演出中有哪些異於《很久》之處。對折的節目單包含封面、封底和兩面內頁，封面由一張所有演出者身著傳統服的合照和節目名稱及演出時間等資訊文字構成，封底則以文字顯示製作團隊、演出人員、感謝名單、贊助單位及衛武營基本資料。封底的文字中，將參與《很久》製作的角頭音樂及張四十三列在感謝名單，張四十三和吳昊恩雖共同掛名編劇，但只有吳昊恩掛名製作人，證實了 H 告訴我的資訊：這次的演出是部落和衛武營的合作，並沒有透過角頭。

　　兩面內頁顯示了《真的》在節目內容和戲劇手法上不同於《很久》之處。從第一頁「節目內容」中可以看到，《真的》將原來《很久》的二十幕結構簡化成五大部分：〈序〉、〈出發〉、〈尋找〉、〈衝突〉和〈準備〉。雖然結構簡化了，音樂和劇情的鋪排並沒有改變，只有把原來《很久》演出時唱的安可曲〈太巴塱之歌〉放在〈美麗的稻穗〉之後，做為節目的終曲。另一面內頁放置了三張演出人

[222] 為了遵守規定，我並沒有在現場錄音及錄影，有關表演的描述，除了根據我的記憶外，也參考網路上媒體的報導及社群網站上的貼文。

員排練的照片，在照片交界處的方格中，以兩段文字分別說明這次演出的理念與戲劇手法的運用。第一段文字凸顯了「敬」這個字代表的理念：「對不同文化、族群相互尊敬」，並描述製作《真的》的意義如下：

> 2018 年衛武營國家藝術文化中心正式成立，決定再次重演 [《很久》] 這個作品，並依照衛武營戶外劇場空間重新製作，保留當年所有精挑細選及編創的歌曲，找回歌手們再度與部落家人們同臺，並邀請聲音具爆發力的高蕾雅以及新一代音色質地純淨優美的歌手潘晏儒加入。經過八年的時間，當年的兒童及青少年，這次以新生代歌（樂）手的身分踏上舞臺，展現出源源不絕的創作及表演動能。

第二段文字則提到擔任《真的》舞臺導演的單承矩，對於劇中男主角的重新詮釋：飾演指揮的周詠軒戴上一個圓形的黃色罩子，成為一個「人偶狀態的新角色」。單承矩在《真的》的宣傳短片中，說明如此設計的用意：「原本指揮這個角色是有一個演員來扮演的，這個角色我們把他整個簡化或者表情符號化，好像是代替了觀眾的視角，跟著他進行那一趟旅程」。[223]

　　就現場觀賞的經驗比較《真的》和《很久》，我認為，整體而言，《真的》娛樂性較強，但不如《很久》精緻。為了在衛武營戶外劇場演出，有些出現在《很久》中的劇場效果必須被調整，例如，劇末隔音門打開後南王部落族人進入音樂廳、由觀眾席走上舞臺的「大進場」無法在《真的》中呈現。從音響的層面而言，樂團在戶外空間演奏的效果也無法和在音樂廳內的演奏相提並論，音樂的細膩度難免因此打折扣。

　　部分角色的置換，也使得《真的》風格有異於《很久》。例如，鄒族表演者高蕾雅取代紀曉君的角色，在劇中演唱〈復仇記〉和〈小米除草祭歌〉，可算稱職，但她的個人特質改變了戲劇的質感。紀曉君在舞臺上帶有一種神祕、具威脅性的魅力，相較之下，高蕾雅的音色及外型，令人聯想到在花叢間飛舞的小精靈；在《很久》中，紀曉君的出現帶有神話色彩，然而在《真的》中，高蕾

[223] 取自佛光山人間衛視報導，〈"真的很久沒有敬我了你" 衛武營 "原" 味登場〉（2018 年 11 月 23 日），https://www.youtube.com/watch?v=mCOG2I-BFzY，瀏覽日期：2019 年 1 月 24 日。

雅的出現則帶來童話氣氛。在戲劇表現上，《真的》使用較多舞臺上的對話推動劇情，這些對話主要由吳昊恩和陸浩銘（文傑‧格達德班）負責，這和《很久》中對話都出現在影片，表演者在舞臺上只有唱歌的表現形式有很大不同。陸浩銘取代了未參與這次演出的 Tero 的角色，原來《很久》影片中 Tero 和男主角有好幾段對話，但在《真的》演出中，男主角的聲音在影片中都被消音，這些對話內容便透過陸浩銘在舞臺上的自言自語呈現。男主角被消音以及戴著黃色頭罩，或許是導演單承矩試圖讓男主角角色「表情符號化」的表現，然而這樣的設計使得原來為《很久》拍攝的影片變得破碎，影片和舞臺場景的銜接也顯得較不順暢，陸浩銘的自言自語因此具有將稍顯破碎斷裂的劇情縫合的功能。他在劇中，因為男主角戴頭套的造型類似卡通人物小小兵，而稱呼男主角「小小兵」，將男主角卡通化，增加了本劇的娛樂效果。

　　衛武營戶外劇場和國家音樂廳在空間上的差異，不僅影響節目內容的安排以及舞臺燈光和音響的操作，也影響觀眾的參與行為，觀眾在此不需正襟危坐，而是坐在自己帶來的野餐墊上，一邊吃著食物一邊和身邊的人交談。我注意到身邊一位學齡前兒童和他媽媽的對話，當小孩子看到劇中兩位卑南族少年一前一後站立，兩人右手各持著竹棍的一端，有節奏地前後擺動著竹棍，而竹棍中間綁著一隻猴子布偶，小孩子對於布偶很好奇，問他媽媽：「那是恐龍嗎？」媽媽遲疑了一下，跟他說：「那是猴子」，然後簡單地向他兒子說明卑南族的猴祭，顯然她在觀賞演出前做了功課。不過，並不是所有人都專注地看著表演。不少人低頭滑著手機，並斷斷續續地和身邊的人交談，他們的談話偶爾傳到我的耳中，大致都是關於這次選舉，看來，他們可能從手機上看到最新開票結果，迫不及待地告訴身邊的人哪個人當選了而哪個人落選了。臺上唱的歌和樂團的演奏在某種程度上成了背景音樂，這些人對於音樂沒有太多反應，倒是常被吳昊恩在臺上耍嘴皮逗笑。在《很久》影片中，吳昊恩有好幾段和男主角抬槓的橋段，這幾段影片在《真的》中都保留下來，昊恩除了在影片出現以及在舞臺上唱歌外，還有幾段在舞臺上和女主角的對話以及他的自言自語，這使得他成為主導《真的》劇情發展的重要角色。在他和女主角的對話及自言自語中，有一部分是對這次選舉的嘲諷，而觀眾對於這部分的評論反應最強烈，常報以轟然大笑。

　　《真的》在很多方面讓我聯想起南王部落的海祭晚會。影片中男主角被「表

情符號化」，以及紀曉君、家家和 Tero 等沒有參加這次演出的族人在影片中出現的橋段被刪除，影響了影片的連續性以及影片和舞臺表演轉換的流暢性。這使得歌曲和劇情的關聯性更低，整場表演看起來像是帶有戲劇表演的演唱會，不同組合的演唱者輪番上陣，類似南王海祭晚會的表演形式。吳昊恩在整場表演中主導《真的》劇情發展，發揮了類似晚會主持人的功能，而身為製作人的他，或許有意無意地將海祭晚會的氣氛移植到這次的表演。就此而言，《真的》比《很久》更有部落的感覺。然而，在衛武營戶外劇場這個比較大的空間，表演者無法像他們在巴拉冠那樣和臺下觀眾進行即時互動，即使吳昊恩有關選舉的評論常引發觀眾的共鳴。場地的限制，也使得照慣例做為活動結尾的大會舞無法製造出預期的熱鬧氣氛，因為並沒有太多人加入大會舞行列。我和一起來欣賞表演的親友們由於距離舞臺太遠，都沒有參加大會舞，舞臺前還在進行大會舞，我們同行的親友們和其他觀眾便陸續離場。

《很久》以後

　　讀者們看了書中有關《很久》的描述，應該會好奇：這個製作帶來哪些影響？為什麼值得大書特書？卑南族人 H 在《真的》演出後和我的談話（2019 年 3 月 21 日），可以做為討論這些問題的起點。

　　H 對於這次在衛武營的表演有相當多的感慨，簡而言之，他感受到，從 2009 年籌備《很久》到 2018 年《真的》公演，古典音樂界對原住民表演者的態度並沒有太大改變，「覺得 [原住民] 被漠視是很理所當然的」。他在我們對於《很久》的討論中 [224] 曾經提到，國家交響樂團的團員對南王表演者的態度經歷了四個階段的變化，從「陌生」到「容忍」、「接受」，終而「喜歡」。首演之後，南王表演者和 NSO 還有兩三次合作機會，合作過程中，彼此都非常開心。這使他們認為在《真的》籌備過程中會比較順利，不過發現事與願違。本來簡文彬和族人的想法，是把《很久》直接搬到衛武營，但是為了版權的問題，沒有和國家音樂廳達成共識，所以做了一些修改。原來他們想找 NSO 和南王表演者再次攜手

[224] 2015 年 2 月 21 日訪談。

合作的提案也被否決，改由高雄市交響樂團伴奏，甚至簡文彬因為衛武營藝術總
監的身分，也無法親自上臺指揮。南王表演者目睹行政部門和不同演出單位的角
力，使他們強烈地感受到被邊緣化。H 如此描述：

> 我們一直都在臺東排練，到最後才到高雄，因為他們有其他六大劇要輪
> 流排，輪不到我們，所以我們就一直在臺東排。現場長得什麼樣子我們
> 都不知道，3D 圖給我們看都沒有感覺。要上演的那一個禮拜我們才到現
> 場，才知道位置要怎麼走，回來趕快練一練，表演前兩天才正式到舞臺
> 上排練，排兩天就上場了。

H 很無奈地表示，即使有《很久》成功的票房紀錄，而《真的》演出的入場人數
也證明這個演出受到觀眾歡迎，[225] 仍然無法改變行政部門及音樂界對原住民音樂
忽視的態度。

　　這十年間，行政部門和音樂界，是否真如 H 所言，對於原住民音樂的態度
並沒有太大改變？我對這個問題沒有深入研究，不敢妄下定論，但憑著個人經
驗，可以理解 H 的說法。或許，有人會舉臺灣當代作曲家使用原住民素材創作
的例子越來越多，而國家兩廳院每年也會安排由原住民個人（例如：胡德夫及
桑布伊）或團體（例如：泰武古謠傳唱及艾秧樂集）擔綱的節目，反駁 H 的說
法。當代作曲家使用原住民素材創作，基本上是一種引用或挪用，把旋律和節奏
等特徵從原來的音樂中抽離出來加以發展變奏，作品或用來描寫作曲家想像的原
住民，或用以描寫和原住民無關的主題。這和《很久》這類由原住民表演者和非
原住民製作團隊共做的例子不同，因此我不擬在此討論這類音樂。近十年來國家
兩廳院對於原住民音樂節目的安排，倒是可以幫助我們檢證 H 的說法。

　　在國家兩廳院工作了十多年的 L，在一次和我私下交談中（2016 年 8 月 18
日），提到她在兩廳院參與原住民音樂節目製作的經驗，使我了解到，這些機構
中的制度、政策、決策者及執行者等環節，都會影響到兩廳院和表演者之間的
關係，以及演出的品質。L 指出，兩廳院營運初期，似乎只是扮演「出租公寓」

[225] H 指出，根據主辦單位的統計，11 月 24 日觀眾大約三、四千人，隔天觀眾則將近七、八千
人。

（loading house）的角色，只要把世界一流的名家找來表演，「你就已經很功德無量，可是，現在已經不是這個時代」。這十年來，社會上對於「文化多樣性」和「文化平權」觀念的討論相當多，這也會對兩廳院的工作人員產生影響。L 曾經在兩廳院工作一段時間後離開，而後有兩次在別的單位工作再回到兩廳院的經驗。她回憶道：「我第一次在兩廳院的時候，其實是比較菁英主義，反正我就是覺得古典音樂最好聽啦，大師比較厲害。」第二次再進到兩廳院的時候，開始思考兩廳院作為「公資源支撐的展演的一個平臺」如何運用資源的問題，發現「兼顧多元」這件事情是重要的。有些音樂類型，例如原住民音樂，可能「產業沒有那麼蓬勃，人口也沒有那麼多」，所以兩廳院沒有辦法容納很多原住民表演節目，可是，一年裡有幾場表演讓觀眾體驗，或許慢慢可以培養觀眾群。她便在這樣的理念下，開始參與幾檔原住民音樂節目的製作。

L 在參與原住民音樂節目製作過程中，接觸過對原住民表演抱持著不同態度的行政人員。她認為，主事者的態度非常重要，例如曾擔任兩廳院藝術總監的李惠美相當喜歡原住民音樂，在她擔任總監期間，開始在 2014 年臺灣國際藝術節（TIFA）中安排原住民音樂節目，從此每年的 TIFA 都會有原住民節目似乎已經成為慣例。[226] 然而，L 的同事中並非所有人對原住民表演感興趣，在執行的過程中偶而會聽到一些情緒性發言，例如有人在宣傳過程中對於表演者名氣不夠大而提出抱怨。最令 L 耿耿於懷的是，在兩廳院製作的一檔原住民音樂節目到南部演出時，由於當地縣市首長會出席，當地文化局為了討好長官，竟要求表演者準備一套原住民傳統服給縣市首長穿，並在節目中由表演者為長官獻上身上的佩刀。L 沒有接受這個提案，因為這樣子的安排對於表演者是很不尊重的行為。表演者送地方首長傳統服並獻刀這件事雖然沒有發生，然而，這個例子顯示，有些負責藝文活動的行政人員對於原住民文化仍然不夠了解與尊重。

近十年來在國家兩廳院上演的原住民音樂節目，我差不多都出席了，甚至參與 2013 年《山・海・漂流─舒米恩與達卡鬧》的製作以及幾檔節目的諮詢與評鑑，就觀眾反應及演出水準而言，我認為《很久》是這些節目中最成功的，而它

[226] 《很久》是 2010 年 TIFA 節目之一，在此之後三年 TIFA 並沒有安排原住民音樂節目，雖然 2012 年《吳蠻與原住民朋友》邀請原住民表演者共同參與，但原住民並非節目的重心。

成功最大的原因在於「人」，正如張四十三所言。當時兩廳院董事長陳郁秀的支持，張四十三和簡文彬以及整個製作團隊成員在製作過程的互相激發，NSO 演奏的稱職，南王部落表演者良好的合作默契都是讓這部劇成功的主要原因。其中，我認為，南王部落表演者之間因為長期合作培養的深厚默契是關鍵的因素。這些表演者雖然不是科班出身，但都有豐富的表演經驗，演唱功力和團隊默契均佳，再加上在《很久》中的曲目都是他們熟悉的歌曲，因而可以在演出中駕輕就熟。相較之下，其他在兩廳院上演的原住民音樂節目，大致都有表演者在舞臺上默契不足的問題，這和表演者上臺前排練次數不夠有很大的關連；《很久》排練的次數也是不夠的，然而表演者之間長久培養的默契使得這個問題沒有那麼明顯。《很久》的製作經費高出其他製作甚多，有較長的規畫期程，並且由熟悉音樂廳的 NSO 擔任伴奏，也是這部製作的優勢。至於其他的原住民節目，觀察其演出表現，都可以發現規劃不夠細膩以及演出者不熟悉場地的問題。這些表演者通常習慣在小劇場或 live house 演唱，他們在國家音樂廳中的演奏廳表演時，對於音響及臺上臺下的互動，還可以掌控自如。然而，上了國家音樂廳的大廳，他們還用習慣的演唱方式及伴奏方式，便無法發揮音樂廳的音響優勢，反而在聲音層次的表現上顯得單薄。這些瑕疵有時候會被臺下觀眾熱情的互動掩蓋過去，很多觀眾會以他們在小劇場或 live house 一邊聽歌一邊拍手唱和的方式和舞臺上的表演者互動，這是在國家音樂廳古典音樂會不常見的場景。在我參加過的幾場原住民音樂會，觀眾反應大多相當熱烈，賣座情況也不差。這顯示，原住民音樂會已經有固定的觀眾群，雖然觀眾當中可以看到演出者親友組成的加油團，以及受企業贊助動員來的觀眾，但很容易看到幾乎每場原住民音樂會都會出現的熟面孔，包括了原住民和非原住民，年輕人和年長者。

　　總體而言，近十年來原住民音樂在國家音樂廳的曝光率有升高的趨勢，但在音樂廳中營造出新的原住民音樂風貌的成果上仍然相當有限。雖然在 TIFA 等系列出現的原住民音樂節目都是掛名音樂廳製作，不過這些節目實質上都是外包的，這使得兩廳院並沒有在製作原住民音樂上累積經驗。另外，在這些節目中幾乎都沒有既對音樂廳文化有足夠了解又能掌握表演者特色的人或團隊統籌，常常只是以表演者習慣的方式在舞臺上呈現，這令我感到納悶：如果他們用在部落、小劇場或 live house 的表演方式在國家音樂廳表演，為什麼不留在原來的空間表

演就好？只是因為上國家音樂廳是一種榮耀嗎？我認為，如果不認真思考這些問題，國家音樂廳的原住民音樂節目會只有量的增加，不見得有質的提升。

即使原住民在國家音樂廳的表演仍有很多可以改善的空間，而他們的表演對國內音樂表演生態造成的影響也不大，這些表演對於音樂工作者仍具有參考價值。透過歌唱溝通與表達感情而感動觀眾這件事，原住民表演者帶給接受科班訓練的音樂學習者一個啟示：音樂打動觀眾的程度，和音樂視讀能力（musical literacy）高低不必然相關。雖然原住民表演者大多沒有受過科班訓練，但他們在唱歌時專注於感動身邊的人，使得這種音樂具有情緒感染力；反觀接受科班訓練的音樂學習者雖然有較強的音樂視讀能力，但當有些人把音樂視讀能力當成音樂能力的全部時，反而會忽略在音樂表演過程中與觀眾溝通情緒的重要性。

觀察自《很久》以來音樂廳中原住民音樂製作、展演與觀眾接受的概況之後，我們將目光轉移回部落。《很久》上演時，L 離開兩廳院，在臺新銀行文化藝術基金會工作，據她描述，《很久》入圍臺新藝術獎時，有一位國外評審認為這個節目的商業化取向高於文化性取向，好像沒有辦法形成一個好的循環，讓這個製作裡面的東西回到部落，對於這點，我有不同的看法。如果把《很久》當成一個物件，它當然沒有辦法帶到部落，因為劇場的空間不可能在部落再現，部落也不可能養一個交響樂團，但是如果把《很久》視為文化循環過程的一部分，其實不難看到部落族人參加演出後對部落產生的一些影響。雖然劇場和交響樂團不會在族人參與一部音樂劇之後就對部落產生立即影響，然而《很久》演出之後，部落表演者和簡文彬以及李欣芸等人一直有私下聯繫及合作演出（例如《真的》在衛武營表演，以及李欣芸在國家音樂廳舉行的《心情電影院》音樂會邀請族人演出），使得他們從《很久》製作與演出過程中建立的跨界合作關係一直持續。

《很久》上演以後，越來越多的原住民登上國家音樂廳後，我注意到，開始有些原住民表演者把登上國家音樂廳當成目標。例如，桑布伊 2018 年在雲門劇場舉行的演唱會結束前問觀眾：「明年我們一起在國家音樂廳見，好不好？」觀眾們抱以熱烈掌聲與尖叫，而桑布伊果然也在 2019 年登上國家戲劇院演出。「在國家音樂廳表演」現在也成為一種族人形容表演很精彩的譬喻，例如在南王部落海祭晚會上，主持人會以「他們今天的表演就像在國家音樂廳的表演」稱讚表演者。

　　《真的》演出後，H 告訴我，南王部落的族人已經決定不會再把《很久》搬上音樂廳，似乎宣告了《很久》的終結。《很久》已經終結了，但這不意味國家音樂廳不會再有原住民音樂的呈現。或許《很久》的終結只是另一個原住民音樂風潮的開端，原住民和國家音樂廳之間的音樂故事，或許仍然會沿著臺 9 線或其他路線開展以及傳頌。

參考資料

山海文化雜誌社
　　1995　《卑南巡禮特刊——由獵祭出發》。臺北：順益臺灣原住民博物館。
大塊文化編輯部
　　2015　《時代迴音：記憶中的臺灣流行音樂》。臺北：大塊文化出版社。
中央日報記者
　　1952　〈手舞足蹈勞軍去　載歌載舞凱歌歸：記改進後的山地歌〉。《中央日報》
　　　　　1952 年 8 月 20 日，第 3 版。
王甫昌
　　2003　《當代臺灣社會的族群想像》。臺北：群學出版社。
王勁之
　　2008　〈巴布麓卑南人的「部落」觀念與建構〉。國立臺東大學南島文化研究所
　　　　　碩士論文。
　　2015　〈由農務輪工演變而來的婦女節慶：卑南族巴布麓部落的 mugamut〉。
　　　　　《史前館電子報》297。http://beta.nmp.gov.tw/enews/no297/page_02.html。
　　　　　瀏覽日期：2019 年 3 月 19 日。
王櫻芬
　　2000　〈臺灣地區民族音樂研究保存的現況與發展〉。收錄於民族音樂中心籌備
　　　　　處編輯，《臺灣地區民族音樂之現況與發展座談會實錄》。臺北：民族音
　　　　　樂中心籌備處。
　　2008　《聽見殖民地：黑澤隆朝與戰時臺灣音樂調查（1943）》。臺北：國立臺
　　　　　灣大學出版中心。
巴代
　　2010　《馬鐵路：大巴六九部落之大正年間（下）》。新北市：耶魯國際文化。
　　2011　《吟唱・祭儀——當代卑南族大巴六九部落的祭儀歌謠》。新北市：耶
　　　　　魯國際文化。

田國平

　2012　〈中西相容的音樂殿堂：臺北國家音樂廳〉。收錄於 Mosla 等，《到全球音樂廳旅行──你不可不去的 12 個音樂殿堂》。臺北：PAR 表演藝術雜誌。頁 86-101。

江冠明編著

　1999　《臺東縣現代後山創作歌謠踏勘──現代後山創作音樂調查計畫》。臺東：臺東縣政府。

呂鈺秀

　2003　《臺灣音樂史》。臺北：五南圖書。

多位表演者

　年代不詳　《山地民謠歌唱集第 12 集》[黑膠唱片]。RR6082。臺北縣：鈴鈴唱片。

朱恪濬

　2015　〈寶桑町的前世與今生〉。收錄於吳當、朱恪濬，《臺東寶桑 Pusong Pooson 寶桑：巷弄好生活》。臺東：臺東縣政府。頁 14-25。

李天民

　2002　〈臺灣原住民──早期樂舞創作述要〉。宣讀於《回家的路－第四屆原住民音樂世界研討會（樂舞篇）》，國立花蓮師範學院，2002 年 12 月 7-8 日。

李文良等

　2001　《臺東縣史・政事篇》。臺東：臺東縣政府。

李友煌

　2009　〈解放軍事符號的綠色傳奇〉。林朝號等著，《藝起南方：衛武營藝術文化中心籌建實錄》。高雄：衛武營藝術文化中心籌備處。頁 52-57。

李秋玫

　2010　〈嘹亮的山林之音　指揮的回憶之旅〉。《PAR 表演藝術》206: 92-93。DOI: 10.29527/PAR.201002.0025。

余風

　2014　《逐路臺灣：你所不知道的公路傳奇》。臺北：時報文化出版社。

宋龍生

　1997　《臺灣原住民史料彙編 4・卑南族的社會與文化 上冊》。南投：臺灣省文獻委員會。

　1998　《臺灣原住民史。卑南族史篇》。南投：臺灣省文獻委員會。

　2002　《卑南公學校與卑南族的發展》。南投：國史館臺灣文獻館。

佛光山人間衛視

2018　〈"真的很久沒有敬我了你"衛武營"原"味登場〉（2018 年 11 月 23 日）[網路影片]。https://www.youtube.com/watch?v=mCOG2I-BFzY。瀏覽日期：2019 年 1 月 24 日。

阿哼

2017　〈聲音的導演　李欣芸〉。《吹音樂》2017 年 3 月 7 日。https://blow.streetvoice.com/32251-%E3%80%90%E5%B0%88%E8%A8%AA%E3%80%91%E8%81%B2%E9%9F%B3%E7%9A%84%E5%B0%8E%E6%BC%94-%E6%9D%8E%E6%AC%A3%E8%8A%B8/。瀏覽日期：2018 年 5 月 2 日。

芒果冰

2010　〈很久沒有敬我了你（228）〉。《夏天的芒果冰》2010 年 3 月 2 日。http://blog.xuite.net/ju0704.chuang/bowlings/31555569-%E5%BE%88%E4%B9%85%E6%B2%92%E6%9C%89%E6%95%AC%E6%88%91%E4%BA%86%E4%BD%A0%EF%BC%880228%EF%BC%89。瀏覽日期：2018 年 6 月 15 日。

吳昊恩

2015　《洄游》[CD]。TCD5335。新北市：風潮音樂。

吳偉綺

2013　〈卑南族祭儀歌舞之現況探析──以 2011 年南王部落少年年祭與大獵祭歌舞為例〉。國立臺灣藝術大學戲劇學系表演藝術碩士班論文。

余錦福

1998　《臺灣原住民民謠一百首》。屏東：臺灣原住民原緣文化藝術團。

克里弗德‧詹姆斯（Clifford, James）

2017　《復返：21 世紀成為原住民》（Returns: Becoming Indigenous in the Twenty-First Century）。林徐達、梁永安譯。苗栗：桂冠圖書。

林小草

2011　〈《很久沒有敬我了你》：再敬高雄一杯！〉。《熱血青年很向上》2011 年 3 月 6 日。http://infuture.pixnet.net/blog/post/26631405-%5B%E8%97%9D%E6%96%87%5D-%E3%80%8A%E5%BE%88%E4%B9%85%E6%B2%92%E6%9C%89%E6%95%AC%E6%88%91%E4%BA%86%E4%BD%A0%E3%80%8B%EF%BC%9A%E5%86%8D%E6%95%AC%E9%AB%98%E9%9B%84%E4%B8%80%E6%9D%AF。瀏覽日期：2018 年 6 月 15 日。

林文理編

2010　《兩廳院建築之美》。臺北：國立中正文化中心。

林文鎮

1959　〈南王村的山胞怎樣改善了他們的生活〉。《豐年半月刊》9/24：20-21。

林志興

1997 〈南王卑南族人的海祭〉。《臺東文獻》復刊 2: 55-78。

1998 〈卑南族聯合年祭對卑南族的影響〉。收錄於《第三屆臺灣本土文化國際
學術研討會論文集》。臺北：國立臺灣師範大學人文教育研究中心。頁
521-549。

2001 〈從唱別人的歌，到唱自己的歌：流行音樂中的原住民音樂〉。收錄於李
瑛編，《點滴話卑南》。臺北：鶴立。頁 83-91。

2018 〈微觀原住民的書寫世界：南王部落 pakawyan 家族的現象與討論〉。收
錄於巴代主編，《卑南學資料彙編第三輯──言說與記述：卑南族研究
的多音聲軌》。新北市：耶魯國際文化。頁 221-247。

林志興編

2002 《卑南族：神秘的月形石柱》。臺北：新自然主義。

林娜維

2016 〈巴布麓部落薪傳少年營：文化復育計畫〉。收錄於巴代編，《卑南學資
料彙編第二集──碰撞與對話：關於「卑南族」的想像與部落現實際
遇》。新北市：耶魯國際文化。頁 329-343。

林娜鈴編

2014 《irairaw i Papula 巴布麓年祭詩歌》。臺東：臺東縣巴布麓文化協進會。

林娜鈴、林嵐欣

2010 《部落生活歌謠：99 年度文化深耕──南王部落歌謠文化生活廊道計
畫》。臺東：臺東縣政府文化暨觀光處。

林娜鈴、蘇量義

2003 《回憶父親的歌之三──愛寫歌的陸爺爺》。臺東：國立臺灣史前文化博
物館。

周行

2010 〈吳米森　從人出發讓美好聲音顯影〉。《PAR 表演藝術》206: 94-97。DOI:
10.29527/PAR.201002.0026。

昊恩家家

2006 《Blue in Love》[CD]。TCM039。臺北：角頭音樂。

明立國

2012 〈卑南族的歲時祭儀〉。收錄於潘英海編，《原住民族歲時祭儀論文集》。
屏東：行政院原住民族委員會文化園區管理局。頁 97-153。

孟祥瀚

2001 《臺東縣史・開拓篇》。臺東：臺東縣政府。

胡台麗

2003 《文化展演與臺灣原住民》。臺北：聯經出版社。

胡德夫
　　2019　《最最遙遠的路程》。新北市：印刻文學。
紀曉君
　　1999　《太陽、風、草原的聲音》[CD]。MSD-071。臺北：魔岩唱片。
　　2001　《野火‧春風》[CD]。MSC-100。臺北：魔岩唱片。
姜柷山
　　2001　〈南信彥（1912-1962）〉、〈鄭開宗（1904-1972）〉。收錄於王河盛等纂修，《臺東縣史人物篇》。臺東：臺東縣政府。頁 49-50、58-59。
姜柷山等
　　2016　《臺東南王社區發展史》。臺東：臺東市南王社區發展協會。
姜俊夫
　　1998　〈引進吹奏樂器到臺東的樂師——先生：先也！劉福明〉。《臺東文獻》復刊 no.4: 108-116。
飛魚雲豹音樂工團
　　2000　《祖先的叮嚀——知本傳承》[CD]。WATA-005。臺北：飛魚雲豹音樂工團。
徐明松
　　2010　〈序：兩廳院周邊建築興建史〉。收錄於林文理編，《兩廳院建築之美》。臺北：國立中正文化中心。頁 10-15。
南王民生康樂隊
　　1961a　《金馬勞軍紀念唱片第一集》〔黑膠唱片〕。FL-284。臺北縣：鈴鈴唱片。
　　1961b　《金馬勞軍紀念唱片第二集》〔黑膠唱片〕。FL-285。臺北縣：鈴鈴唱片。
南王姊妹花
　　2008　《南王姊妹花》[CD]。TCM050。臺北：角頭音樂。
原住民族文化事業基金會
　　2014　〈展覽簡介：關於普悠瑪（Puyuma）——南王部落〉。http://home.ipcf.org.tw/puyuma/。擷取日期：2016 年 3 月 27 日。
原音社
　　1999　《AM 到天亮》[CD]。TCM001。臺北：角頭音樂。
施沛琳
　　2002　〈紀曉君差點上不了國家音樂廳——下月將與十一位義大利音樂家同臺慈善演出，因流行歌手身分曾遭兩廳院質疑〉。《聯合報》2002 年 4 月 19 日 /14 版 / 文化。
施添福等
　　2001　《臺東縣史‧大事篇（上冊）》。臺東：臺東縣政府。

孫大川

　1991　《久久酒一次》。臺北：張老師文化。

　2000　《夾縫中的族群建構──臺灣原住民的語言、文化與政治》。臺北：聯經
　　　　出版社。

　2002　〈臺灣原住民文化的力與美──兼論其現代適應〉。收錄於《2000 年亞
　　　　太傳統藝術論壇研討會論文及》。宜蘭：國立傳統藝術中心。

　2007　《BaLiwakes：跨時代傳唱的部落音符──卑南族音樂靈魂陸森寶》。宜
　　　　蘭：國立傳統藝術中心。

　2010　《山海世界──臺灣原住民心靈世界的摹寫》。臺北：聯合文學。2000
　　　　年初版。

孫民英

　2001　〈王葉花（1906-1988）〉、〈陳重仁（1902-1968）〉。收錄於王河盛等纂修，
　　　　《臺東縣史人物篇》。臺東：臺東縣政府。頁 65-66、67-68。

凌美雪、粘湘婉

　2018　〈楊其文批陳郁秀　不怕被告──陳回應獅子王爭議：過程公開公正〉。
　　　　《自由時報》2018 年 2 月 15 日，自由娛樂，http://ent.ltn.com.tw/news/
　　　　paper/1177253。瀏覽日期：2018 年 4 月 27 日。

徐豫鹿

　2011　〈天籟原音金曲村　唱歌是生命中不可或缺〉。《觀·臺灣》11。http://
　　　　mocfile.moc.gov.tw/nmthepaper/120229tw11/land@.html。瀏覽日期：
　　　　2016 年 6 月 22 日。

徐麗紗

　2005　〈日治時期西洋音樂教育對於臺語流行歌之影響──以桃花泣血記、望
　　　　春風及心酸酸為例〉。《藝術研究期刊》1: 32-55。

郭為藩

　2010　〈董事長序：從古典中　想像未來〉。收錄於林文理編，《兩廳院建築之
　　　　美》。臺北：國立中正文化中心。頁 7。

連淑霞

　2008　〈卑南族南王部落 mugamut 音樂研究〉。東吳大學音樂學系碩士在職專
　　　　班音樂學組碩士論文。

連憲升

　2009　〈「文明之音」的變奏：明治晚期到昭和初期臺灣的近代化音樂論述〉。
　　　　《臺灣史研究》16（3）：39-85。

財團法人原舞者文化藝術基金會

　2001　《年的跨越》[CD]。TCD-1521。臺北縣：風潮音樂。

桑布伊（Sangpuy）

2012 《Dalan》[CD]。SKM-001。臺東：卡達德邦文化工作室。

國立中正文化中心

2010a 《很久沒有敬我了你節目手冊》。臺北：國立中正文化中心。

2010b 〈很久沒有敬我了你〉。《2010臺灣國際藝術節》。http://tifa.npac-ntch.org/
2010/program/program_03.php。瀏覽日期：2018年5月23日。

2012 〈展覽主題〉。《25載文物啟航──國家兩廳院飛行到我家》網站。http://
event.npac-ntch.org/25fly/a-exhibtion/portamento/demos/B_01.html。瀏覽
日期：2018年4月11日。

國家交響樂團

2018 〈關於國家交響樂團〉。《國家交響樂團》網站。http://npac-nso.org/zh/
orchestra/about-nso。瀏覽日期：2018年5月19日。

國家交響樂團及卑南族南王部落族人

2011 《很久沒有敬我了你／音樂劇現場實錄》[CD]。TCM047。臺北：角頭
音樂。

國家兩廳院

2018 〈簡介〉、〈廣場〉。http://npac-ntch.org/zh/ntch/intro，http://npac-ntch.org/
zh/venues/plaza。瀏覽日期：2018年3月31日。

陳文德

1987 〈第五章　卑南族之祭儀歌舞：一、南王聚落之祭儀〉。收錄於劉斌雄、
胡台麗主持《「臺灣土製祭儀及歌舞民俗活動之研究」報告書》。臺北：
中央研究院民族學研究所。頁194-230。

1989 〈年的跨越──試論南王卑南族大獵祭的社會文化意義〉。《中央研究院
民族學研究所集刊》67: 53-74。

1993 〈南王卑南族「人的觀念」──從生命過程的觀點分析〉。收錄於黃應貴
編，《人觀、意義與社會》。臺北：中央研究院民族學研究所。頁447-
502。

2001 《臺東縣史卑南族篇》。臺東：臺東縣政府。

2004 〈衣飾與族群認同：以南王卑南人的織與繡為例〉。收錄於黃應貴主編，
《物與物質文化》。臺北：中央研究院民族學研究所。頁63-110。

2010 《卑南族》。臺北：三民書局。

2014 〈文化產業與部落發展：以卑南族普悠瑪（南王）與卡地布（知本）為
例〉。《考古人類學刊》80: 103-140。

陳巧歆

2013a 〈臺灣當代原住民音樂劇的跨界分析──以《很久沒有敬我了你》為

例〉。國立臺灣藝術大學戲劇學系表演藝術碩士在職專班碩士論文。

2013b 〈「傳統」的原住民？從《很久沒有敬我了你》初探當代原住民的特質〉。《藝術欣賞》9/1: 73-79。

陳俊斌

2012 〈「民歌」再思考：從《重返部落》談起〉。《民俗曲藝》178: 207-271。

2013 《臺灣原住民音樂的後現代聆聽──媒體文化、詩學／政治學、文化意義》。臺北：國立臺北藝術大學／遠流出版社。

2016 〈從「唱歌」到「唱自己的歌」──《很久沒有敬我了你》中現代性與原住民性的接合〉。《臺灣社會研究季刊》103: 1-49。

2018a 〈一部音樂舞臺劇之後的沉思：關於當代原住民音樂研究〉。《藝術評論》35: 137-173。

2018b 〈內外交演，唱我部落：巴布麓薪傳少年營唱出的文化意義〉。收錄於巴代主編，《卑南學資料彙編第三輯──言說與記述：卑南族研究的多音聲軌》。新北市：耶魯國際文化。頁 135-167。

陳建年

1999 《海洋》[CD]。TCM 003。臺北：角頭音樂。

陳郁秀

2010 〈生命永續　藝術璀璨──2010 臺灣國際藝術節〉。《PAR 表演藝術》206: 98-100。DOI: 10.29527/PAR.201002.0027。

陳淑英

2007 〈耗資四億元　連演八十場　兩廳院大翻盤　《獅子王》不來了〉。《中國時報》2007 年 6 月 27 日，A8，綜合新聞。

陳淑慧

2010 《你聽，臺東的聲音──臺東音樂的手札記》。臺東：臺東縣政府文化處。

陳雅雯

2000 〈紀曉君 Samingad 的卑南傳唱──聖民歌 Voice of Puyuma〉。《破週報》。http://www.esouth.org/sccid/south/south000120.htm 。瀏覽日期：2002 年 10 月 6 日。

陳龍廷

2012 《1960-70 年代臺灣布袋戲的角色主題歌》。宜蘭：國立傳統藝術中心。

張仁傑

2009 〈文化中心〉。《臺灣大百科全書》。文化部網站。http://nrch.culture.tw/twpedia.aspx?id=15406。瀏覽日期：2018 年 4 月 2 日。

許常惠

1986　《現階段臺灣民謠研究》。臺北：樂韻文化。

許常惠製作

1994　《阿美族民歌》[CD]。臺灣有聲資料庫全集《傳統民歌篇》I。台北縣：
　　　水晶唱片（復刻自《中國民俗音樂專集第三輯臺灣山胞的音樂──阿美
　　　族民歌》，第一唱片出版，1979）。

章俊博

2016　〈從 Papulu 事件解構媒體報導狩獵新聞的媒體反思〉。收錄於巴代編，
　　　《卑南學資料彙編第二輯》。新北市：耶魯國際文化。

黃石榮等

1999　《七百個月亮》[CD]。WS2200。臺北：上華唱片。

黃明堂

2011　〈旬真賴秀星　唱歌從政如其名〉。《自由時報》2011 年 7 月 28 日，南部
　　　版。http://news.ltn.com.tw/news/local/paper/512141。瀏覽日期：2016 年
　　　6 月 22 日。

黃美金

2000　《卑南語參考語法》。臺北：遠流出版社。

黃俊銘

2010a《音樂的文化、政治與表演》。臺北：佳赫文化行銷。

2010b〈根源與路徑：記《很久沒有敬我了你》〉。收錄於《很久沒有敬我了你》
　　　原聲帶 CD 文字說明。臺北：角頭音樂（tcm 047）。

黃國超

2011　〈臺灣戰後本土山地唱片的興起：鈴鈴唱片個案研究（1961-1979）〉。
　　　《臺灣學誌》4: 1-43。

黃學堂

2001　〈林進生（1901-1960）〉。收錄於王河盛等纂修，《臺東縣史人物篇》。臺
　　　東：臺東縣政府。頁 94-96。

黃應貴

2006　《人類學的視野》。臺北：群學出版社。

葉美珍

2012　〈史前珍瑤：卑南遺址國寶玉器〉。《國立臺灣史前文化博物館通訊：文
　　　化驛站》31: 47-53。

張釗維

1994　《誰在那邊唱自己的歌：一九七〇年代臺灣現代民歌發展史──建制、
　　　正當性論述與表現形式的形構》。臺北：時報文化。

2004　《穿梭米蘭昆》。臺北：高談文化。

張照堂編導

　1991　《懷念年祭——陸森寶紀念專輯》[VHS 錄影帶]。公共電視《臺灣視角》系列第九輯。臺北：忻智文化公司。

張耀宗

　2009　《國家與部落的對峙：日治時期的臺灣原住民教育》。臺北：華騰文化。

曾芷筠

　2015　〈朝向未來的音樂電影——訪《很久沒有敬我了你》製片張四十三、導演吳米森〉。《放映週報》493 期。http://www.funscreen.com.tw/headline.asp?H_No=550。瀏覽日期：2018 年 4 月 29 日。

傅寶玉等

　1998　《臺灣原住民史料彙編第三輯——臺灣省政府公報中有關原住民法規政令彙編（2）》。南投：臺灣省文獻委員會。

舒米恩

　2010　《舒米恩首張個人創作專輯》[CD]。WM2010018。臺北：彎的音樂。

楊其文

　2009　《創意城市與文化園區的開發——以「國家兩廳院園區」為例》。臺北：師大書苑。

楊建章

　2010　〈評《很久沒有敬我了你》〉。臺新銀行文化藝術基金會網站 http://www.taishinart.org.tw/chinese/2_taishinarts_award/4_commentary_detail.php?MID=4&AID=388。瀏覽日期：2013 年 11 月 23 日。

楊境任

　2001　〈日治時期臺灣青年團之研究〉。國立中央大學歷史研究所碩士論文。

楊麗仙

　1986　《臺灣西洋音樂史綱》。臺北：橄欖基金會。

新寶島康樂隊

　1995　《新寶島康樂隊第三輯》[CD]。RD1336。臺北：滾石唱片。

廖炳惠

　2003　《關鍵詞 200：文學與批評研究的通用詞彙編》。臺北：麥田出版社。

維基百科編者

　2017　〈十二項建設〉。《維基百科，自由的百科全書》。https://zh.wikipedia.org/w/index.php?title=%E5%8D%81%E4%BA%8C%E9%A0%85%E5%BB%BA%E8%A8%AD&oldid=47257141。瀏覽日期：2018 年 4 月 2 日。

　2018　〈化為千風（秋川雅史單曲）〉。《維基百科，自由的百科》。https://zh.wikipedia.org/w/index.php?title=%E5%8C%96%E7%82%BA%E5%8D%83%

E9%A2%A8_(%E7%A7%8B%E5%B7%9D%E9%9B%85%E5%8F%B2%E5%9
6%AE%E6%9B%B2)&oldid=52466253。瀏覽日期：2019 年 4 月 4 日。

2018a 〈中正紀念堂〉。《維基百科，自由的百科全書》。https://zh.wikipedia.org/
w/index.php?title=%E4%B8%AD%E6%AD%A3%E7%B4%80%E5%BF%B5%
E5%A0%82&oldid=48469769。瀏覽日期：2018 年 3 月 27 日。

2018b 〈十項建設〉。《維基百科，自由的百科全書》。https://zh.wikipedia.org/w/
index.php?title=%E5%8D%81%E5%A4%A7%E5%BB%BA%E8%A8%AD&ol
did=48580984。瀏覽日期：2018 年 4 月 2 日。

2018c 〈馬智禮〉。《維基百科，自由的百科全書》。https://zh.wikipedia.org/w/
index.php?title=%E9%A6%AC%E6%99%BA%E7%A6%AE&old
id=50090574。瀏覽日期：2019 年 3 月 24 日。

臺東阿美族

n.d. 《第三十集　臺東阿美族》[黑膠唱片]。FL-1082。臺北縣：鈴鈴唱片。

臺東縣巴布麓文化協進會

2012 《2012 年卑南族全國聯合年祭大會手冊》。臺東：臺東縣巴布麓文化協
進會。

臺東縣卑南族民族自治事務促進發展協會

2018 〈卑南族版圖歌〉〔網路影片〕。https://www.youtube.com/watch?v=
XajqPXdNIuA 。瀏覽時間：2018 年 10 月 9 日。

臺東縣警察局保安科

n.d. 〈原住民狩獵文化與警察執法之衝突與對話——從巴布麓案件談起〉。
《法務部》。https://www.hlh.moj.gov.tw/media/77126/6322171454571.pdf。
瀏覽日期：2019 年 3 月 22 日。

臺灣田邊製藥

2015 〈專訪五燈獎歌唱比賽五度五關優勝者高田先生〉。http://www.tanabe.com.
tw/main/winer/entity_edit_option.php?PHPSESSID=e366c5b&lang=
zh_tw&system_id_entity=47。瀏覽日期：2015 年 9 月 7 日。

鄭玉妹

2001 〈陳耕元（1905-1958）〉。收錄於王河盛等纂修，《臺東縣史人物篇》。臺
東：臺東縣政府。頁 185-186。

鄭全玄

1993 〈臺東平原的移民拓墾與聚落〉。國立臺灣師範大學地理研究所碩士論
文。

蔡蕙頻

2018 〈《臺灣周遊唱歌》帶你唱歌坐火車〉。《臺灣學通訊》108: 16-17。

黎家齊等

2010 〈兩個音樂頑童共釀夢想之酒〉。《PAR 表演藝術》206: 86-91。DOI:10.29527/PAR.201002.0024。

劉麟玉

2006 〈關於日本人教師議論殖民地臺灣公學校唱歌教材之諸問題（1895-1945）：以「折衷」論及「鄉土化」論為焦點〉。《臺灣音樂研究》3：45-60。

龍男・以撒克・凡亞思（導演）

2012 《很久沒有敬我了你　電影・音樂・劇：跨界紀實》[紀錄片]。臺北：角頭音樂。

賴美鈴

2002 〈日治時期臺灣音樂教科書研究〉。《藝術教育研究》3: 35-56。

賴昱錡

2013 《你今天做苦力了嗎？——日治時代東臺灣阿美人的勞動力釋出》。臺東：東臺灣研究會。

薛化元

2010 《戰後臺灣歷史閱覽》。臺北：五南圖書。

薛梅珠

2008 〈記憶、創作與族群意識——胡德夫之音樂研究〉。國立臺灣藝術大學表演藝術研究所碩士論文。

謝世忠

1987 《認同的汙名——臺灣原住民的族群變遷》。臺北：自立晚報社。

2004 《族群人類學的宏觀探索：臺灣原住民論集》。臺北：國立臺灣大學出版中心。

2017 《後認同的汙名的喜淚時代：臺灣原住民前後臺三十年 1987-2017》。臺北：玉山社。

魏貽君

2013 《戰後臺灣原住民族文學形成的探察》。新北市：印刻文學。

藤井志津枝

2001 《臺灣原住民史・政策篇（三）》。南投：臺灣省文獻委員會。

Bohlman, Philip. V.

1988 *The Study of Folk Music in the Modern World*. Bloomington: Indiana University Press.

Bourdieu, Pierre

1986 "The Forms of Capital." Trans. by Richard Nice. In John G. Richardson ed.,

Handbook of Theory and Research for the Sociology of Education. New York/ Westport/ London: Greenwood Press. Pp. 241-58.

Chiu, Fred Yen-liang

1994　"From the Politics of Identity to an Alternative Cultural Politics: On Taiwan Primordial Inhabitants' A-systemic Movement." *boundary* 21(1): 84-108.

Clifford, James

1986　"On Ethnographic Allegory." In James Clifford and George E. Marcus eds, *Writing Culture: The Poetics and Politics of Ethnography*. Berkeley, Los Angeles and London: University of California Press. Pp. 98-121.

2013　*Returns: Becoming Indigenous in the Twenty-First Century*. Cambridge: Harvard University Press.

Cook, Nicholas

2003　"Music as Performance." In Martin Clayton et al. (eds.), *The Cultural Study of Music: A Critical Introduction*. New York: Routledge. Pp. 2014-214.

2007　*Music, Performance, Meaning: Selected Essays*. Aldershot [England]; Burlington, VT: Ashgate.

2013　*Beyond the Score: Music as Performance*. New York: Oxford University Press.

Cook, Nicholas and Richard Pettengill

2013　*Taking it to the Bridge: Music as Performance*. Ann Arbor, University of Michigan Press.

Cooley, Timothy J.

1997　"Casting Shadows in the Field: An Introduction." In Gregory F. Barz and Timothy J. Cooley (Eds.), *Shadows in the Field: New Perspectives for Field Work in Ethnomusicology*. New York: Oxford University Press. Pp. 3-19.

DeNora, Tia

2008　"Culture and Music." In Tony Bennett and John Frow eds., *The SAGE Handbook of Cultural Analysis*. Los Angeles: SAGE. Pp. 145-162.

Diamond, Beverley

2011　"The Music of Modern Indigeneity: From Identity to Alliance Studies." In Dan Lundberg and Gunnar Ternhag eds., *Yoik: Aspects of Performing, Collecting, Interpreting*. Stockholm: Skrifter Utgivna av Avenskt Visarkiv. Pp. 9-36.

Dueck, Byron

2013　*Musical Intimacies and Indigenous Imaginaries: Aboriginal Music and Dance in Public Performance*. New York: Oxford University Press.

Forty

2011 〈「很久沒有敬我了你」觀後感〉。《Forty's world》2011 年 4 月 29 日。 http://forty.pixnet.net/blog/post/29029569-%E3%80%8C%E5%BE%88%E4% B9%85%E6%B2%92%E6%9C%89%E6%95%AC%E6%88%91%E4%BA%86% E4%BD%A0%E3%80%8D%E8%A7%80%E5%BE%8C%E6%84%9F。瀏覽日 期：2018 年 6 月 15 日。

Frith, Simon

　　2008　*Taking Popular Music Seriously: Selected Essays*. Burlington: Ashgate.

George, Kenneth M.

　　1990　"Felling a Song with a New Ax: Writing and the Reshaping of Ritual Song Performance in Upland Sulawesi." *Journal of American Folklore* 103 (407): 3-23.

Giddens, Anthony

　　1990　*The Consequences of Modernity*. Stanford: Stanford University Press.

Giroux, Monique

　　2018　"'From Identity to Alliance': Challenging Metis 'Inauthenticity' through Alliance Studies." *Yearbook for Traditional Music* 50: 91-117.

Grossberg, Lawrence

　　1996　"History, Politics and Postmodernism: Stuart Hall and Cultural Studies." In David Morley and Chen Kuan-Hsing eds., *Stuart Hall: Critical Dialogues in Cultural Studies*. London: Routledge. Pp. 151-173.

Grossberg, Lawrence ed.

　　1996　"On Postmodernism and Articulation: An Interview with Stuart Hall." In David Morley and Chen Kuan-Hsing eds., *Stuart Hall: Critical Dialogues in Cultural Studies*. London: Routledge. Pp.131-150.

Hall, Stuart

　　1980　"Race, Articulation, and Societies Structured in Dominance." In *Sociological Theories: Race and Colonialism*. Paris: UNESCO. Pp. 305-345.

Herzfeld, Michael

　　1997　*Cultural Intimacy: Social Poetics in the Nation-State*. New York and London: Routledge.

Hsieh, Shih-chung

　　1994　"From shanbao to Yuanzhumin: Taiwan Aborigines in Transition." In Murray A. Rubinstein ed., *The Other Taiwan: 1945 to the Present*. Armonk: M.E. Sharpe. Pp. 404-19.

IPCF-TITV 原文會原視

2015 〈狩獵案頻傳衝擊，族人捍衛狩獵權〉。《IPCF-TITV 原文會原視》。https://www.youtube.com/channel/UCjJWicFvAqzrNjPAcG6ufVQ。瀏覽日期：2019 年 3 月 28 日。

Kaikai/ Ngayaw

2010 〈南王音樂劇 第三場戶外盡興共舞〉。《原住民電視臺》。http://www.tipp.org.tw/news_article.asp?F_ID=17625&PageSize=15&Page=2444&startTime=&endTime=&FT_No=&NSubject_No=&SelectSubject=&Subject_No=&SubSubject_No=&TA_No=&Orderby=&KeyWords=&Order=&IsSelect=。瀏覽日期：2017 年 2 月 13 日。

Kyosensei

2011 〈有感：很久沒有敬我了你——現場實錄〉。《My Foolish Heart》2011 年 5 月 14 日。http://kyosensei.pixnet.net/blog/post/33972620-%E6%9C%89%E6%84%9F%3A-%E5%BE%88%E4%B9%85%E6%B2%92%E6%9C%89%E6%95%AC%E6%88%91%E4%BA%86%E4%BD%A0--%E7%8F%BE%E5%A0%B4%E5%AF%A6%E9%8C%84。瀏覽日期：2018 年 6 月 15 日。

Lee, Lilias

2011 〈奔放生命力與嚴謹古典樂的相遇：《很久沒有敬我了你》登上國家音樂殿堂〉。《原住民族季刊》2011 no.2: 28-33。

Levine, Victoria L.

2019 "Music, Moernity, and Indigeneity: Introductory Notes." In Victoria L. Levine and Dylan Robinson eds., *Music and Modernity Among First Peoples of North America*. Middletown: Wesleyan University Press. Pp.1-12.

Levine, Victoria L. and Dylan Robinson eds.

2019 *Music and Modernity Among First Peoples of North America*. Middletown: Wesleyan University Press.

Loh, I-to

1982 "Tribal Music of Taiwan: With Special Reference to the Ami and Puyuma Styles." PhD dissertation, University of California, Los Angeles.

Merriam, Alan

1964 *The Anthropology of Music*. Evanston: Northwestern University Press.

Middleton, Richard

1990 *Studying Popular Music*. Philadelphia: Open University Press.

Nettl, Bruno

2005 *The Study of Ethnomusicology: Thirty-one Issues and Concepts*. Urbana & Chicago: University of Illinois Press.

Rapport, Nigel
　2014　*Social and Cultural Athropology: The Key Concepts*. London and New York: Routledge.

Root, Deane L.
　2015　"Foster, Stephen C.' *Grove music online*. Oxford University Press. http://www.oxfordmusiconline.com/subscriber/article/grove/music/10040. Accessed February 17, 2015.

Samuels, David W.
　2019　"The Oldest Songs They Remember: Frances Densmore, Mountain Chief, and Ethnomusicology's Ideologies of Modernity." In Victoria L. Levine and Dylan Robinson eds., *Music and Modernity Among First Peoples of North America*. Middletown: Wesleyan University Press. Pp.13-30.

Small, Christopher
　1998　*Musicking: The Meanings of Performing and Listening*. Middletown: Wesleyan University Press.

Tamalrakaw, Kyukim
　2015　〈不甘「部落」變成只是一個「地名」，所以我們很努力〉。《Mata Taiwan》。https://www.matataiwan.com/2015/03/01/me-papulu-and-tamalrakaw/ 。瀏覽日期：2016 年 3 月 15 日。

Thériault, Marie Aurélie
　2019　*The SAGE International Encyclopedia of Music and Culture*, s.v. "Native American Music." Los Angeles: SAGE. Pp. 1555-1562.

Titon, Jeff
　1997　"Knowing Field work." In Gregory F. Barz and Timothy J. Cooley eds., *Shadows in the Field: New Perspectives for Fieldwork in Ethnomusicology*. New York & Oxford: Oxford University Press. Pp. 87-100.

Turino, Thomas
　2008　*Music as Social Life: The Politics of Participation*. Chicago: University of Chicago Press.

Van Maanen, John
　1988　*Tales of the Field: On Writing Ethnography*. Chicago and London: University of Chicago Press.

Wade, Bonnie
　2013　*Composing Japanese Musical Modernity*. Chicago: University of Chicago Press.

Wikipedia Contributors

2018 "Old Black Joe." *Wikipedia, The Free Encyclopedia.* https://en.wikipedia.org/
 w/index.php?title=Old_Black_Joe&oldid=794008359. Accessed May 29, 2018.
Williams, Raymond
 1985 *Keywords: A Vocabulary of Culture and Society.* New York: Oxford University
 Press.

國家圖書館出版品預行編目(CIP)資料

前進國家音樂廳！——臺九線音樂故事 / 陳俊斌著 . -- 初版 . --
臺北市：臺北藝術大學 , 遠流 , 2020.09
　　面；　公分
　　ISBN　978-986-98264-9-5（平裝）

1. 原住民音樂　2. 卑南族

919.7　　　　　　　　　　　　　　　　　　　109005300

前進國家音樂廳！——臺九線音樂故事

作　　者　陳俊斌
責任編輯　汪瑜菁
文字校對　陳幼娟
美術設計　和設計

出 版 者　國立臺北藝術大學
發 行 人　陳愷璜
地　　址　臺北市北投區學園路1號
電　　話　(02)28961000分機1233（教務處出版中心）
網　　址　https://w3.tnua.edu.tw

共同出版　遠流出版事業股份有限公司
地　　址　臺北市南昌路二段81號6樓
電　　話　(02)23926899　傳真／(02)23926658
劃撥帳號　0189456-1
網　　址　http://www.ylib.com

2020年9月初版一刷
定　　價　新台幣450元
ISBN　978-986-98264-9-5（平裝）
GPN　1010900569